中国古代乐舞史与文献研究

李永明　刘丽兰　李　天 ◎ 著

西北大学出版社
·西安·

图书在版编目(CIP)数据

中国古代乐舞史与文献研究 / 李永明，刘丽兰，李天著. — 西安：西北大学出版社，2023.5
ISBN 978-7-5604-5123-7

Ⅰ.①中… Ⅱ.①李… ②刘… ③李… Ⅲ.①乐舞—舞蹈史—中国—古代 Ⅳ.①J709.2

中国国家版本馆CIP数据核字(2023)第072488号

中国古代乐舞史与文献研究
ZHONGGUO GUDAI YUEWUSHI YU WENXIAN YANJIU

著　　者	李永明　刘丽兰　李　天
出版发行	西北大学出版社
地　　址	西安市太白北路229号
邮　　编	710069
电　　话	029-88303940
经　　销	全国新华书店
印　　装	陕西隆昌印刷有限公司
开　　本	787毫米×1 092毫米　1/16
印　　张	18.25
字　　数	400千字
版　　次	2023年6月第1版　2023年6月第1次印刷
书　　号	ISBN 978-7-5604-5123-7
定　　价	77.00元

本版图书如有印装质量问题，请拨打电话029-88302966予以调换

陕西师范大学研究生教育教学改革研究项目
（GERP—19—23）

李永明 陕西师范大学教授，硕士研究生导师，陕西师范大学学术委员会委员、音乐学院学术委员会主任、首任舞蹈系主任。兼任中国舞蹈家协会会员，中国教育学会舞蹈教育专业委员会委员，国家社科基金、艺术基金项目评审专家，教育部社科基金评审专家，陕西省教育厅艺术教育委员会委员，陕西省文化厅非物质文化遗产保护工作专家组成员，陕西省舞蹈家协会理事。入选《中国舞蹈家大辞典》（中国文联出版社，2006年11月）和《陕西文化名人大辞典》（文物出版社，2006年10月）。已出版《中国历代词选之乐舞论》等多部专著与教材。主持完成国家社科基金科研项目1项、省部级与校级科研项目10余项。在权威、核心等期刊发表学术论文30余篇。

刘丽兰 陕西师范大学副教授，硕士研究生导师。兼任中国舞蹈家协会会员，中国教育学会舞蹈教育专业委员会委员，中国教育部学位中心硕士论文评审专家。入选《中国舞蹈家大辞典》（中国文联出版社，2006年11月）。出版专著与教材4部。参与完成国家社科基金科研项目1项（第二人）；主持和参与完成省部级与校级科研项目10余项。在核心等期刊发表学术论文20余篇。著作获"陕西高等学校人文社会科学研究优秀成果"三等奖2项；论文获"陕西省大学生艺术教育科研论文"二等奖。编创舞蹈《大唐之风》《寒窑情思》，分别获中国教育部、文化部（现文化和旅游部）主办的"全国首届大学生艺术节"二、三等奖，同时获"陕西省首届大学生艺术节"一等奖。编创舞蹈《秦风汉韵》，获"陕西省首届大学生艺术展演"一等奖。编创乐舞《丁亥（2007）年清明公祭轩辕黄帝典礼·乐舞告祭·云祭》，获陕西省文化厅优秀编导"突出贡献奖"等。

李天 西安建筑科技大学讲师，博士。研究领域：艺术文化史、文艺美学、文化遗产保护。从事教学与科研工作以来，主持和参与完成国家级、省市级科研项目7项，出版专著与教材4部，在SSCI、CSSCI、CSCD等期刊发表学术论文多篇。专著《中国历代词选之乐舞论》获"陕西高等学校人文社会科学研究优秀成果"三等奖。

前言

 中华民族数千年的优秀文化成果犹如繁星一般,点缀于历史浩瀚的苍穹——文献之中。中国古代乐舞史是中国古代文化史的重要组成部分,中国乐舞作为中华文化的一员,如涓涓细流一般,汇聚于延绵不绝的文化长河之中,伴随着中华儿女从远古走来,在历史文献中留下浓墨重彩的一笔,并生机勃勃地走向遥远的未来。

 中国古代乐舞的历史发展绵延上万年,在不同的历史阶段,其风格亦各具特色。对中国古代乐舞史的研究,首先应将乐舞的原始发生,即"巫"产生之前以及宫廷乐舞、民间乐舞出现之前的时期作为切入点,继而探寻其历史发展与流变。此前有些观点认为乐舞出现在新石器时代(距今约一万年)。但是,随着人类科技的发展进步和对古代遗迹的发现、发掘,考古实物中一系列与乐舞相关的内容可以充分证明,在旧石器时代晚期已经出现了自发的、尚处于朦胧状态的乐舞,从而逐渐产生了乐舞的萌芽与雏形,此时人类已具备一定的审美意识。乐舞的形成不是一蹴而就的,而是经历了一个漫长的历史发展过程。因此,通过学习和分析,我们可以对乐舞原始发生的时期等问题进行进一步的研究与论证。

 乐舞文献研究作为音乐与舞蹈学科的专题研究,相较于文史学科与其他艺术学科的文献研究,起步较晚,成果稍逊,特别是有关乐舞及舞蹈的文献整理和研究,更是该学科中的一处欠缺。收集、整理与研究乐舞文献,对于推动中国乐舞文化向更科学、更完善、更全面的方向发展,具有非常重要的意义和价值。

 中国古代乐舞史与文献研究,是音乐与舞蹈专业研究生与本科生理论教学的基础课程。本课程能让学生了解与把握中国古代乐舞史及其相关文献的基本内容,在系统学习乐舞知识基础之上,具备乐舞文献史料的搜集、整理、分析与研究能力,为以后对乐舞理论知识的进一步学习、研究和专业发展打下良好基础。另外,中国古代乐舞史与文献研究可以为乐舞实践教学与表演提供理论支撑,为具体内容、形式的运用提供依据,提升乐舞实践中的文化价值。指导学生把握中国传统乐舞艺术中的风格美、规范美、典雅美,将乐舞理论与实践相结合,传承中华优秀传统乐舞艺术。

 本书为中国古代乐舞史与文献研究课程的配套教材,亦可作为有志于研究、了解该领域的读者的参考资料,主要对中国古代乐舞的产生方式、内容,以及中国古代乐舞史

与文献中与乐舞相关的内容进行整理、分析和研究。全书共五部分。"绪论"阐明中国古代"乐"的基本概念,分析古代乐舞的概况和研究乐舞的途径等,从理论和实践两方面对原始乐舞的发生和发展加以梳理与概括,并阐释现今音乐与舞蹈的关系、音乐学科和舞蹈学科所包含的基本内容等。第一章为"中国原始乐舞的产生方式",以文献为依据,对古代乐舞是人类的创造、是部落首领及其臣子的创造、是巫觋的创造等观点进行详细分析。第二章为"中国古代乐舞的起源与发展",主要分析与研究乐舞艺术从旧石器时代的朦胧与自发期到新石器时代的萌芽期的原始发生过程,奴隶社会夏商时期乐舞从雏形期至周代逐渐具备规范的发展状况,以及周代礼乐制度与乐舞的成果与封建社会乐舞的自觉与发展状况;分析与梳理不同历史时期的乐舞具有传承性的共性特征,以及各具特色的乐舞形态与乐舞现象等,探究乐舞特征形成的缘由和流变等问题。第三章为"中国古代乐舞的内容",分析中国古代不同活动场合乐舞表演的内容、形式、艺术特征、功能目的等。第四章为"中国古代乐舞文献",主要研究与乐舞相关的著作、辞赋、诗词、舞谱和历史遗存中的乐舞图画、乐舞壁画、乐舞岩画与乐舞雕塑,以及文献中对乐舞的记载、论述与描绘和历史遗存中的经典乐舞图画、壁画、岩画与雕塑等。

几点说明:

1.对于本书中多次出现的文献内容,若前面出现过,则后面不再重复或引用;对于文献中文字篇幅较长的内容,省略引用。以上两方面内容,仅在需要文献原文处以脚注的方式标明其出处,以便读者查阅。

2.考虑到乐舞历史发展的连续性,在介绍个别乐舞内容时,会超出其所在书中位置的历史时期。

3.在查阅文献过程中,发现个别乐舞内容在不同的文献资料中说法不一。本书对这些说法均予以引用(或作为脚注),以便今后对其做进一步研究。

4.本书所引文献原文中含有大量通假字、假借字、异体字,有个别几处只有句读,无标点。

目 录

◆ 绪 论 / 1

◆ 第一章 中国原始乐舞的产生方式 / 5

 第一节 乐舞是人类的创造 / 5

 第二节 乐舞是部落首领的创造 / 6

 第三节 乐舞是部落首领之臣的创造 / 9

 第四节 乐舞是巫觋的创造 / 10

◆ 第二章 中国古代乐舞的起源与发展 / 13

 第一节 原始社会的乐舞 / 13

 一、石器时代的乐舞 / 13

 二、伏羲氏的乐舞 / 17

 三、女娲氏的乐舞 / 18

 四、神农氏的乐舞 / 18

 五、葛天氏的乐舞 / 19

 六、阴康氏的乐舞 / 19

 七、黄帝的乐舞 / 20

 八、尧帝的乐舞 / 21

 九、舜帝的乐舞 / 21

 第二节 奴隶社会的乐舞 / 23

 一、夏代的乐舞 / 23

 二、商代的乐舞 / 25

 三、周代的乐舞 / 27

 第三节 封建社会的乐舞 / 33

 一、秦代的乐舞 / 33

 二、汉代的乐舞 / 36

 三、魏晋南北朝的乐舞 / 47

四、隋代的乐舞／63

　　五、唐代的乐舞／67

　　六、宋代的乐舞／92

　　七、元代的乐舞／103

　　八、明代的乐舞／106

　　九、清代的乐舞／117

◆ 第三章　中国古代乐舞的内容／125

　　第一节　祭祀乐舞／125

　　第二节　宗教乐舞／133

　　第三节　庆典乐舞／134

　　第四节　庆寿乐舞／135

　　第五节　明帝德乐舞／137

　　第六节　敬祖先乐舞／138

　　第七节　婚姻乐舞／139

　　第八节　娱乐乐舞／140

　　第九节　农耕乐舞／142

　　第十节　牧猎乐舞／143

　　第十一节　战斗乐舞／143

　　第十二节　斗争乐舞／145

◆ 第四章　中国古代乐舞文献／148

　　第一节　文献与乐舞文献概述／148

　　　一、文献概述／148

　　　二、乐舞文献概述／149

　　第二节　古代乐舞文献及其遗存／149

　　　一、著作中的乐舞／149

　　　二、辞赋中的乐舞／168

　　　三、诗词中的乐舞／192

　　　四、舞谱中的乐舞／208

　　　五、图画中的乐舞／253

　　　六、壁画中的乐舞／257

七、岩画中的乐舞／262
　　八、雕塑中的乐舞／263

◆ **图片与舞谱、文字谱出处**／271

◆ **参考文献**／275

◆ **后　记**／282

绪 论

人类历史上最早产生的艺术形式是舞蹈与音乐,其产生与发展经历了原始社会旧石器时代的朦胧与自发期、新石器时代的萌芽期、奴隶社会的雏形与形成期、封建社会的发展与自觉期等。在乐舞产生之前,人类只能通过简单的呼喊发音、敲击物体发声和肢体舞动等方式,满足其最初的相互沟通、情感表达等需求。这些行为都是乐舞艺术赖以发生的基础与前奏。

在原始社会,"乐舞"的概念还未出现。中国古代的乐舞是由"乐"这一复合概念表示的,包含音乐、舞蹈、诗歌"三位一体"的概念。由于受古代社会总体发展水平的限制与时人偏好的影响,当时具体的乐舞门类及其表现形式尚没有细致、明确的分类,也没有形成独立而完整的乐舞艺术形式。所以,乐舞艺术一直以"三位一体"且相对简单的综合形式呈现。也就是说,在中国古代,音乐、舞蹈和诗歌具有统一的发展脉络,是一种相互融合的表现形式,三者不可分割。原始乐舞艺术是在先民的生活和劳动中,以朦胧的"声"与"舞"的自发性状态呈现,并经由数万年的发展而逐渐形成的。在进行乐舞研究时,不能就乐舞而论乐舞,不能将乐舞看作一种孤立的艺术存在形式,而应将不同历史时期所有文化艺术形式的产生、形成和发展与社会思潮看作一个综合的整体,通过多方面、多角度的宏观考证,分析并研究乐舞艺术在某一历史时期的整体风貌。在研究原始乐舞最初产生的状况时,要从原始人类的生存环境、生存与生活状态、思维发展情况、族群性质、群体关系、相互交往与个体性情等方面进行综合分析。乐舞是作用于族群之间的纵向历史继承和横向交流结果的综合性社会生活成果的体现。人类朦胧的原始歌舞意识和雏形的产生,原始人类在各方面对先祖成果的继承,对族群之间经验交流的体会等,都来源于具体的生活实践,例如:狩猎时的奔跑追逐与呐喊,狩猎成功时的手舞足蹈;寻找果实时的指手画脚,采集果实时的攀爬动作与收获时的狂喜;抒发情感时的情绪表达和肢体语言;传递信息时的表情和手势;伙伴之间远距离相互打招呼,寻找失踪伙伴时的肢体动作与大声呼叫;发生危险时的吼叫和身体动作;敲击石头的声响;久旱逢雨时的欣喜若狂;春季大地绿意盎然时的情动于衷,秋季果实累累时的情不自禁;等等。一切生活与劳作中细节与习惯的积累,经过长期的发展与演变,会使人类逐渐产生

朦胧的歌舞意识,从而产生乐舞的雏形。这种歌舞意识与艺术形象呈现于岩壁等载体之上,成为后世乐舞艺术"模仿起源说""游戏起源说""交流起源说"等学说的由来。

历史上的乐舞和乐舞之事,虽已历经数千乃至上万年,但其形迹并未被完全抹尽。目前,我国考古工作者与科研人员已在出土文物、岩壁画等历史遗迹中,发现了大量原始乐舞的遗物与史料,这为研究我国古代乐舞提供了珍贵的实物资料与证据。古代的乐器、乐谱、舞谱和乐舞服饰等,有一部分保存至今,有一部分埋入地下,被后人在考古活动中发掘,并确定为乐舞文物遗存。由考古发现可知,早期的乐器制作简单粗糙,多是由自然界中的植物、石头和动物骨头等天然材料制成的。在出土文物方面,有许多原始时期(新石器时代)的乐舞图像,如青海大通县上孙家寨出土的"舞蹈纹彩陶盆",青海宗日马家窑文化遗址出土的"舞蹈纹彩陶盆",甘肃武威马家窑文化遗址出土的"舞蹈纹彩陶盆"残片,甘肃会宁新石器时代文化遗址出土的"舞蹈纹彩陶盆"等。其他时期的乐舞文物也得以重见于世。如《敦煌舞谱》于1900年在敦煌藏经洞中被发现,为唐、五代舞谱,由于洞窟墙体坍塌毁坏,该舞谱得以重见天日。《敦煌舞谱》及其他乐舞遗存展现了当时乐舞的发展状况及特征。通过对遗存的各种乐器、乐谱、舞谱与乐舞服饰的研究,我们可以了解乐舞艺术在萌芽、发展与演变过程中的形态与功能、音乐调式与音阶形态变化、舞谱记载方式方法,以及乐舞服饰形态与纹饰变化等。原始先民和历代工匠在岩壁上雕刻、绘制的乐舞画面与乐舞雕塑,以及文人在其他材质上绘制的乐舞图画,由于年代久远,有一部分因腐蚀脱落而消失,还有一部分保存至今,为乐舞图画、岩壁画与雕塑遗存。目前人们发现的最古老的岩画距今约一万年,影响力较大的壁画是敦煌壁画。

通过对以上乐舞遗存的研究,可以了解不同历史时期乐舞的风貌。古代文献中关于乐舞的记载,有一部分业已失传,还有一部分保留了下来,成为乐舞文献遗存。这些文献所记录的并非都是当时乐舞的状况,更多记载的是前代的乐舞。由于作者的生活年代与文献所记载内容的年代往往间隔不远,因此文献内容有较高的准确性与可信度。通过对文献中乐舞内容的研究,可以进一步掌握古代乐舞在初始阶段与流变过程中的特征与功能。自古以来,一些民族居住在相对偏远的地区,交通不便,信息闭塞,长期处于封闭状态,与外界交流较少。正是由于这种相对封闭的环境,这些民族的乐舞及其相关文化在数千年的发展过程中得以相对完整地保留。也正因如此,现在我们仍然能从其舞蹈中窥见当地乐舞的原始风貌,这就是民间乐舞遗存,如巫文化与乐舞、图腾崇拜文化与乐舞的遗存等。通过对一些少数民族乐舞的研究,可以探究其乐舞中至今仍留存着原始乐舞元素的缘由。与乐舞有关的神话传说,是数千年来人们口口相传、流传至今的神话故事,可看作乐舞神话传说遗存,可使后人了解乐舞的渊源与流变等方面的内容。虽然神话传说的内容在流传过程中可能会发生改变,但是作为乐舞流传的一种方式,神话传说对乐舞研究仍然具有重要的参考价值。本书从以上几个方面对乐舞进行深入挖掘与研究,目的是传承和弘扬中华优秀传统乐舞文化,关注现当代音乐、舞蹈的

发展,为未来乐舞相关艺术文化的发展添砖加瓦。

人有喜、怒、哀、乐、敬、爱、冤、怨之情。乐舞起源于生活中万物作用下的"人心",人类在体验自然界万物时由"心动"而产生"情感",最终化为乐舞。由外在的体验到融于内心的感受,产生了由人的内在和谐转化而成的审美体验。《礼记·乐记》对乐舞的产生有如下论述:"凡音之起,由人心生也。人心之动,物使之然也,感于物而动,故形于声。声相应,故生变,变成方,谓之音。比音而乐之,及干戚、羽旄,谓之乐。"①乐本于天地自然,并以天地自然为师。人的心灵世界源于对天地万物、自然现象的体察认识,人心的变化,是自然界影响的结果。所以,人的心灵有感于物而动,同时对乐的体悟也存于其中。"乐者,天地之和也"②肯定了乐与天地自然的内在联系和相互作用。"尤其是'舞',这最高度的韵律、节奏、秩序、理性,同时是最高度的生命、旋动、力、热情,它不仅是一切艺术表现的究竟状态,而且是宇宙创化过程的象征。"③宗白华将舞蹈的律动与激情描述为一切艺术表现的终极结果,更将舞蹈升华为宇宙万物创化过程的象征。

中国古代乐舞发展史主要包含乐舞理论和乐舞实践两大部分。中国古代对于艺术形式的划分尚不够具体,其礼乐更强调的是人的整体素质的培养,乐舞只是其中的一个方面。但随着社会的发展和科技的进步,不同学科都趋于系统化、规范化,文学艺术的形式也呈现多样化趋势。当今的文学艺术,除了既定的形式,还囊括很多新兴的形式。因此在以往研究的基础上,学者们对文学艺术进行了更为细致的学科分类。如将舞蹈从音乐学科中独立出来,就是这种分类方式的具体体现;又如"欧洲传统文学理论的分类法,将文学分为诗、散文、戏曲三大类;中国先秦时期凡以文字写成的作品,不论文、史、哲,统称文学,魏晋以后才逐渐将文学从理论性和应用性的文字作品中区别出来,分为韵文和散文两大类,骈文是其中间类型,还有'有韵为文、无韵为笔'的文笔之分。现代通常将文学分为诗歌、小说、散文、戏剧四大类别"④。在中国古代,乐舞是指音乐、舞蹈、诗歌"三位一体"的艺术表演形式,而不是现今音乐与舞蹈的具体概念。

音乐与舞蹈的关系、音乐学科和舞蹈学科所包含的内容可总结如下:

音乐与舞蹈的关系密不可分,但它们又是表现、表演方式不同的两种艺术形式。现如今在我国,音乐学、舞蹈学均为艺术学下的二级学科。音乐学科方向主要包括音乐学、音乐教育、音乐表演、音乐理论等;音乐学科专业实践课程主要包括声乐、器乐、视唱练耳、合唱指挥、作曲、音乐制作等。舞蹈学科方向主要包括舞蹈学、舞蹈教育、舞蹈编导、舞蹈表演、舞蹈理论等;舞蹈学科专业实践课程主要包括中国古典舞、中国民族民间舞、芭蕾舞、现代舞、舞蹈编导技法等。这种学科方向的细致分类,对不同文学艺术形式

① 孙希旦.礼记集解·乐记[M].沈啸寰,王星贤,点校.北京:中华书局,1989:976.
② 孙希旦.礼记集解·乐记[M].沈啸寰,王星贤,点校.北京:中华书局,1989:990.
③ 宗白华.美学散步[M].上海:上海人民出版社,1981:79.
④ 《简明社会科学词典》编辑委员会.简明社会科学词典[M].上海:上海辞书出版社,1982:175.

的个体发展可以起到积极的促进作用,对不同学科方向的深入研究及专业的全面与纵深发展亦具有现实意义与价值,如在文学和艺术形式的专业化方面、在学科方向与专业课程的系统化方面、在文学和艺术风格的特性化方面、在文学和艺术语音的规范化方面、在叙事与塑造人物形象的深入化方面等。但是,若将一种综合性较强、内容与形式比较完整的艺术形式划分为具体而有所差异的种类(学科形式),则会割裂其共性表达方式与共性表演方法,使其表演形式缺乏丰富性,削弱其表演效果,弱化人类欣赏活动的通感①与想象,使人们习惯"闻歌亦歌、观舞亦舞"的表演方式,似乎"歌中带舞、舞中有歌"的表演形式,成为不纯粹或"不伦不类"的表演形式。所以这种学科方向与专业的细致分类,会影响歌、舞、乐艺术的融合与整体发展。

① 通感:心理学术语,将人体不同感官的感觉同时调动起来,借助联想,引起感觉转移。例如,眼睛看到瀑布,这本为视觉上的感受,但可以通过联想、想象,听到瀑布飞流而下的声音,从视觉感受转化为听觉感受等。

第一章
中国原始乐舞的产生方式

中国古代乐舞经历了漫长的形成与发展过程。在不同时期，人们对乐舞的创造都具有其鲜明特点。原始社会是乐舞的萌芽期，此时乐舞是人类自发的创造，也是部落首领及其臣下的创造，以及巫觋的创造；奴隶社会是乐舞的雏形期，在夏商时期乐舞雏形的基础上，西周乐舞逐渐具备了各式各样的规范；封建社会是乐舞的发展时期，此时乐舞是人们自觉的创造。通过积累与扬弃，每个朝代都创作出各具特色的乐舞内容与形式。

第一节 乐舞是人类的创造

原始社会的乐舞是人类自发的创造。远古时期，在部落尚未出现之时，人类采取群居的生存方式，生存状态蒙昧无序。在当时的生存环境中，人们为了安全，白天一起外出采集野果，追逐、猎取鸟兽，晚上居住在一起，依偎着相互取暖，相互鼓励。在这一时期，还谈不上有实质的生产劳动和生产力。之后，人类生存结构逐渐由群居发展为部落，出现了集体劳动的生产形式，这是人类的生存状况的一次飞跃，生产力也有了一定发展。在人类发展的初始阶段，乐舞活动亦处于朦胧与萌芽阶段，人类在族群争斗和战争中、在集体狩猎中、在迁徙中、在劳动和收获中，即在集体生活的一系列综合社会活动之中，产生了个体和群体性的手舞足蹈、载歌载舞的乐舞活动，并逐渐成为人们表达自身心情、感受的方式和娱乐活动的主要形式之一。人们通过声音和身体舞动所表达的某种情绪与情感，是自发的、无意识的、原始的、本能的，没有任何功利性和目的性。人类既是乐舞的创造者，又是乐舞的表演者和欣赏者。

原始社会的乐舞，是一种最原始、最简单的形式。在人类语言产生以前，人们在劳动等集体活动中存在沟通与协调等问题。在语言产生之后，乐舞有了新的发展。此时，人类发出的呐喊等声音发展为"唱"，这种"唱"就是后来的歌，其唱词则是最原始的诗歌；身体的舞动则是最原始的舞蹈；敲击的物件则是最原始的乐器。经过这样一个漫长的积累过程，人类开始有意识、有目的地创造乐舞艺术。《中国古代音乐史话》一书对音

乐的萌芽做了生动的描述:"随着一声悠长尖锐的呼啸,一大群腰间围着兽皮,手里拿着棍棒、石块、弓箭的原始人冲向掉进沟壑的古象。物种间的生存斗争是残酷的。古象的长牙,不止戳穿了一个人的胸膛。但是,在人们震耳欲聋的呐喊声中,在如蝗的石簇、石块的打击下,遍体鳞伤的古象终于倒下了。又是一声呼啸,人们围拢来,企图把这巨大的猎获物拖出深沟。但是,它太重了,人们怎么也拖不动它。这时候,他们中间的一个忽然放开喉咙,发出了短促有力的一声喊,仿佛是说:'用力呀!'其他的人,不约而同地模仿着他的声音,似乎在回答:'一起拉!'他再喊,大家再应,一呼一应、一强一弱,这声音的节律,正合着大家咚咚的心跳!多奇妙啊,这天地间第一次由人类发出的有规律、有意义的声浪,不但震撼着林莽山川,震撼着凄清的宇宙,也震撼发声者自己的心!在这有节律的声音中,人们的脚步整齐了,人们的动作协调了,精疲力竭的身体里,仿佛又注入了一股新的力量。那古象巨大的身躯,也随着这强弱有节的声音,缓缓地移动着……"①

奴隶社会早期,乐舞具备了初步的雏形。进入夏代后,由于社会分工,出现了专职从事乐舞的女乐;商代又出现了女乐奴隶;到了西周时期,周公"制礼作乐",整理前代乐舞,并创作了大量宫廷雅乐,使乐舞逐步具备了规范,民间乐舞则形成散乐的表演形式。奴隶社会的乐舞主要有巫觋创作、表演的乐舞,宫廷乐师和女乐创作、表演的宫廷乐舞,以及百姓创作、表演的自娱乐舞,还有祭祀礼仪乐舞、婚丧礼仪乐舞、成人礼仪乐舞、祈雨乐舞、求子乐舞、驱傩乐舞、庆丰收乐舞等。

封建社会是乐舞的主要发展时期,这一时期的乐舞是人们自觉的创造。历代封建王朝均设置了宫廷乐舞机构,创作了大量宫廷乐舞,采集了众多民间乐舞,使乐舞艺术得以迅速发展。封建社会的乐舞主要有乐工创作的宫廷乐舞,百姓创作、表演的各种民间乐舞等。可以说,乐舞是人类的创造。

第二节 乐舞是部落首领的创造

据文献记载,从上古时期华夏民族始祖伏羲氏的乐舞到后代部落首领的乐舞,其中有许多是部落首领(帝)的创作。乐舞在氏族部落中具有重要意义。一方面,每一位部落首领即位或举办集会活动时,均要创作并表演乐舞,彰显其神权天授的权威与功绩。另一方面,由于当时人类对自然界的认识还不够全面与深入,无法理解、解释很多自然现象,对自然界中的很多灾难束手无策,人们就会对身边存在的或自然界中某种显示出强大"能力"的现象生出敬畏与崇拜之心。所以,每一位部落首领都会以乐舞的形式举行各种祭祀活动。

① 田青.中国古代音乐史话[M].上海:上海文艺出版社,1984:2-3.

文献中有关部落首领创作乐舞的记载如下:

1. 伏羲氏制作乐器宓琴

宓琴,古琴名,相传为伏羲所制,所以伏羲又称宓羲。相传当年伏羲在西山,见一凤一凰栖于梧桐树,凤凰非竹不食,非泉不饮,非梧桐不栖。伏羲便认为梧桐树是神灵之木,便用梧桐木制琴。如《太平预览》载:"《琴书》曰:'昔者至人伏羲氏王天下也,仰观象于天,俯察法于地,远取诸物,近取诸身,始画八卦,削桐为琴。'"①又如《旧唐书》载:"琴,伏羲所造。琴,禁也,夏至之音,阴气初动,禁物之淫心。五弦以备五声,武王加之为七弦。琴十有二柱,如琵琶。"②

2. 女娲氏制作乐器笙

《世本两种》载:"女娲作笙簧。"③

3. 阴康氏创作《阴康氏之乐》

远古时期,阴康氏创作了能够锻炼人们体魄的乐舞《阴康氏之乐》。《吕氏春秋》载:"昔陶唐氏(应为阴康氏)之始,阴多滞伏而湛积,水道壅塞,不行其原,民气郁阏而滞著,筋骨瑟缩不达,故作为舞以宣导之。"④

4. 黄帝在征服蚩尤的涿鹿之战中使用鼓

鼓,是最古老的打击乐器之一。鼓声雄壮、高亢,传播得很远,在古代战场上可用于助威,激励将士的士气。文献记载,用怪兽夔的皮制成鼓皮,敲击时声音巨大,可传数百里,这是鼓用于军乐的发端。如《太平御览》载:"黄帝杀夔,以其皮为鼓,声闻五百。"⑤

5. 黄帝在泰山召集众部落酋长时创作乐舞《清角》

《清角》,古乐舞名,为雅乐。"李善注:'《激徵》《清角》,皆雅曲名。'"⑥相传黄帝召集各部落酋长在泰山封禅,创作并表演了这部大型乐舞。舞者所扮成的鸟兽,为当时各氏族部落的图腾。他们齐聚一堂,尽情起舞,以示对黄帝的敬意。乐舞场面浩大,仪容威严。如《韩非子》载:"昔者黄帝合鬼神(部落酋长)于泰山之上,驾象车而六蛟龙,毕方并辖,蚩尤居前,风伯进扫,雨师洒道,虎狼在前,鬼神在后,腾蛇伏地,凤皇覆上,大合鬼神,作为《清角》。"⑦因人们将黄帝视为神灵,所以《清角》又被称为《天乐》。相传该乐曲调悲哀,可感动上苍。据《韩非子·十过》记载,晋平公看过《清角》表演之后,当年晋就遇暴雨灾害,后又接连三年大旱,晋平公害了一场大病。后人视其为滥用《天乐》而招

① 李昉,等.太平御览[M].上海:上海古籍出版社,2008:378.
② 刘昫,等.旧唐书[M].北京:中华书局,1975:1075.
③ 宋衷.世本两种[M].北京:中华书局,1985:74.
④ 吕不韦.吕氏春秋[M].上海:上海古籍出版社,1989:43.
⑤ 李昉,等.太平御览[M].北京:中华书局,1960:2624.
⑥ 欧阳修.欧阳修诗编年笺注[M].刘德清,顾宝林,欧阳明亮,笺注.北京:中华书局,2012:885.
⑦ 韩非.韩非子[M].上海:上海古籍出版社,1989:24.

来的灾祸。因此后世很少再表演《清角》，该乐舞便逐渐失传，如唐代元稹《松鹤》云："《清角》已沉绝,虞《韶》亦冥寞。"

6.黄帝铸造礼器乐器，"作五声""政五钟"

《帝王世纪辑存》载："黄帝采首山铜，铸鼎荆山下。"①《管子》载："昔黄帝以其缓急，作五声，以政五钟。令其五钟，一曰青钟，大音。二曰赤钟，重心。三曰黄钟，洒光。四曰景钟，昧其明。五曰黑钟，隐其常。五声既调，然后作立五行，以正天时。五官以正人位。人与天调，然后天地之美生。"②

7.舜帝制作五弦琴

五弦琴，乐器名，又称舜弦，为舜帝所制。相传舜帝自幼向父亲瞽叟学琴，又向许多著名琴师学习弹琴技法和制琴技术，还从琴师那里得知：古之伏羲经常一边弹琴一边歌唱，并让身边的人以乐器伴和，每次乐声响起，百鸟和鸣，轩辕黄帝命乐师伶伦创作"六律""六吕"；神农氏将梧桐树制成琴筒，用蚕丝制成琴弦，用此琴演奏音乐，以求与天地神明沟通。伏羲、黄帝、神农等先贤都擅长用音乐调和人与自然，达到"天人合一""神人以和"的境界。从此，舜帝懂得了音乐对人的教化作用，后来他用所学制作五弦琴。如《礼记》载："昔者舜作五弦之琴，以歌南风。"③中国许多历史悠久的弦乐器，都曾为五弦形制，如琴、瑟、筝、筑等。如《风俗通义》载："筝，谨按《礼·乐记》，五弦，筑身也。"④五弦琴，汉族乐器，是古琴的一种，分上下两部分，由音板、弦钉、弦柱、琴弦和共鸣箱组成。上部的音板多为木料所制，板长约40厘米，宽12厘米，厚2厘米，弦钉与弦柱之间张以5条琴弦。古时的琴弦多由麻丝捻合而成，后来才发展为丝弦或钢丝弦；下部的共鸣箱为长方形匣，由质地较硬的木板制成，长约32厘米，宽16厘米，厚12厘米。五弦琴音板与共鸣箱既分离又合用的乐器形制，与1978年出土于湖北省随县曾侯乙墓的战国初期（距今两千多年）的五弦琴、瑟、筑的结构相似。

8.舜帝制作乐器箫

箫，乐器名，相传为舜帝所制。《通典》载："箫，《世本》曰：'舜所造。其形参差，象凤翼，十管，长二尺。'"⑤

9.不同时期的部落首领与王创作乐舞

《汉书》载："昔黄帝作《咸池》，颛顼作《六茎》，帝喾作《五英》，尧作《大章》，舜作《招》（"招"同"韶"），禹作《夏》，汤作《濩》，武王作《武》，周公作《勺》。"⑥

① 皇甫谧.帝王世纪辑存[M].北京：中华书局,1964：25.
② 管仲.管子[M].杭州：浙江人民出版社,1987：451.
③ 戴圣.礼记·乐记[M].上海：商务印书馆,1919：10.
④ 应劭.风俗通义[M].上海：上海古籍出版社,1990：48.
⑤ 杜佑.通典[M].长沙：岳麓书社,1995：1940.
⑥ 班固.汉书[M].颜师古,注.北京：中华书局,1962：1038.

第三节　乐舞是部落首领之臣的创造

在整个原始乐舞的发展历程中,许多乐舞是部落首领(帝)命令其臣创作的。随着生产力的逐步提高,先民们的生存状况有所改善,同时由于祭祀和部落首领纪功的需要,各氏族集团和部落出现了拥有乐舞专长的臣子,他们或专职或兼职,为部落创作了大量乐舞。

文献中有关部落首领之臣创作乐舞的记载如下:

1. 女娲命娥陵氏制作都良管

《世本八种》载:"女娲氏命娥陵氏制都良管,以一天下之音;命圣氏为斑管,合日月星辰,名曰《充乐》,既成,天下无不得理。"①

2. 神农氏命刑天作乐舞《扶犁》

《路史》载:"神农氏'耕桑得利而究年受福,乃命刑天作《扶犁》之乐,制丰年之咏,以荐釐来,是曰《下谋》'。"②

3. 帝俊的八个儿子始创歌舞

《山海经》载:"帝俊有子八人,是始为歌舞。"③帝俊,一作帝夋,是中国古代神话传说中的上古天帝,见于《山海经》。

4. 黄帝命伶伦作律吕,又命伶伦与荣将铸十二钟

《吕氏春秋》载:"昔黄帝令伶伦作为律,伶伦自大夏之西,乃之阮隃之阴,取竹于嶰溪之谷,以生空穷厚钧者,断两节间,其长三寸九分而吹之,以为黄钟之宫,吹曰'舍少'。次制十二筒,以之阮隃之下,听凤皇之鸣,以别十二律。其雄鸣为六,雌鸣亦六,以比黄钟之宫,适合;黄钟之宫,皆可以生之。故曰:黄钟之宫,律吕之本。黄帝又命伶伦与荣将铸十二钟,以和五音,以施《英韶》。以仲春之月,乙卯之日,日在奎,始奏之,命之曰《咸池》。"④

5. 黄帝命大容作《云门大卷》

《路史》载:"(黄帝)命大容作《承云》之乐,是为《云门大卷》。"⑤

6. 帝颛顼命飞龙效法黄帝作《承云》

《吕氏春秋》载:"帝颛顼生自若水,实处空桑,乃登为帝。惟天之合,正风乃行,其音

① 宋衷.世本八种[M].北京:北京图书馆出版社,2008:630.
② 纪昀,等.钦定四库全书·史部四[M].北京:文渊阁,1778:185.
③ 郭璞.山海经[M].北京:中国经济出版社,2002:56.
④ 吕不韦.吕氏春秋[M].上海:上海古籍出版社,1989:43-44.
⑤ 罗泌.路史[M].杭州:浙江古籍出版社,2015..

若熙熙凄凄锵锵。帝颛顼好其音,乃命飞龙作效八风之音,命之曰《承云》,以祭上帝。乃令鱓先为乐倡,鱓乃偃寝,以其尾鼓其腹,其音英英。"①

7.帝喾命咸黑作乐

《吕氏春秋》载:"帝喾命咸黑作为声歌:《九招》《六列》《六英》。"②

8.尧帝命质作乐

《吕氏春秋》载:"帝尧立,乃命质为乐。"③

9.舜帝命质作乐,命夔任乐官

质、夔在尧、舜时期均为乐官。如《吕氏春秋》载:"舜立,命延,乃拌瞽叟之所为瑟,益之八弦,以为二十三弦之瑟。帝舜乃令质修《九招》《六列》《六英》,以明帝德。"④又如《尚书》载:"帝曰:'夔!命汝典乐,教胄子,直而温,宽而栗,刚而无虐,简而无傲。'"⑤

10.禹帝命皋陶作《夏籥》

《吕氏春秋》载:"禹立,勤劳天下,日夜不懈,通大川,决壅塞,凿龙门,通潺水以导河,疏三江五湖,注之东海,以利黔首。于是命皋陶作为《夏籥》九成,以昭其功。"⑥

11.殷商乐师师延制乐

师延为殷商时期世袭宫廷乐师,精通乐舞。《拾遗记》载:"师延者,殷之乐人也。设乐以来,世遵此职。至师延,精述阴阳,晓明象纬,莫测其为人。"⑦

第四节 乐舞是巫觋的创造

巫觋创编乐舞和直接参与表演的行为,具有一定的自我性与限定性。巫舞的出现、乐曲的产生及乐器的制作,与社会分工的出现有密切联系。生产力的发展使生产资料出现剩余,人们对精神生活的追求层次也在日趋提高。巫觋的出现,满足了先民在乐舞祭祀方面的需求,这也是巫觋自上古时代出现并一直延续数千年的重要原因之一。在巫觋出现之前,祭祀仪式由氏族部落首领主持;巫觋出现之后,一些祭祀活动开始由巫觋主持。有时,巫与部落首领的身份和职能合二为一,并直接参与领舞。"巫既是祭祀的主持者,也是整个乐舞的领舞者。主舞者旁边还配备有副手,副手下面还要按一定队

① 吕不韦.吕氏春秋[M].呼和浩特:内蒙古人民出版社,2008:30.
② 吕不韦.吕氏春秋[M].哈尔滨:北方文艺出版社,2013:58.
③ 吕不韦.吕氏春秋[M].上海:上海古籍出版社,1989:44.
④ 纪昀,等.钦定四库全书·吕氏春秋[M].北京:文渊阁,1781:313.
⑤ 纪昀,等.钦定四库全书·尚书注疏[M].北京:文渊阁,1777:70.
⑥ 吕不韦.吕氏春秋[M].呼和浩特:内蒙古人民出版社,2008:31.
⑦ 王嘉.拾遗记[M].北京:中华书局,1981:44.

形层层排列下去。参加祭祀的大众,也要按一定的人数、队形、方位排列好。领者高唱巫词,然后众呼号和应(零下半截为呼字,即呼号求雨之意)。参加跳舞者每人要手执一牛尾,跳的过程中还要在舞者之间轮流传递,舞者还要跳出周围盘旋的舞步或舞姿。"①

巫觋,古代以歌舞降神为业者。在原始社会,人们认为巫觋能沟通天、地、神。女性称巫,男性称觋,合称巫觋。《说文解字》载:"巫,祝也。女能事无形,以舞降神者也。"②在甲骨文中,"祝"是一个人跪着祈祷的象形字,本义为祝愿祷告,在祭祀时主持祭礼的人为"祝";"能事",指能够从事、侍奉之意;"无形",指看不到的东西,即鬼神;"以舞降神者也",即以舞蹈的形式迎接神灵降临。甲骨文是目前已知的我国最早的文字,出现于殷商时期,距今有三千四百多年的历史,甲骨文中就有"舞"与"巫"字。"在甲骨文中'巫'与'舞'是同音同义的一个字,在先民舞蹈的基础上,'巫'字逐渐演化而来。"③"巫"字从"工"从"人","工"的上下两横分别代表天地,一竖表示天与地的连接;"人"字表示能沟通天地之人,双人为两人相舞或众人而舞。"舞"字,甲骨文为𦮄,字形为人执牛尾而舞。𦮄是形声字,从"无"从"舛","无"为声,"舛"形为方向相反的两只脚,意为两个相对而舞的人。《说文解字》载:"觋,能斋肃事神明也,在男曰觋,在女曰巫,从巫从见。徐锴曰:'能见神也。'"④觋能够肃穆、庄重地侍奉神明,并与神明沟通。另外,在古代能够占有多少物质资源(生活资料)和精神资源(艺术生产与享用)与人们的社会地位有着很大关系,而巫觋一度掌握着部落或国家的军政大权。《周礼》载:"男巫:掌望祀、望衍授号,旁招以茅。冬堂赠,无方无算。春招弭,以除疾病。王吊,则与祝前。女巫:掌岁时祓除、衅浴。旱暵则舞雩。若王后吊,则与祝前。凡邦之大灾,歌哭而请。"⑤男巫的主要职能是执掌祭祀和主持占卜、降神、驱鬼除疫等活动。女巫的主要职能是每年三月三日主持水边的香草涂身沐浴活动;在大旱干热时,祈雨舞"雩";在吊唁王后时,跪在前面祈祷;在国家有灾难时,边歌边哭,并致敬辞。关于巫觋的称谓,我国中原地区称"巫觋",南方称"灵子",北方称"萨满"。如《渤海国志长编》中记载了金朝萨满主持的祭祀活动:"金以女巫为萨满,或曰珊蛮,金与渤海同族,度渤海人亦必奉之。萨满亦称义玛,奉者多为妇人,盖女巫之一种也。于祀先祷神时,戴尖冠,着长裙,腰系铜铃,击鼓蹲舞,口喃喃辞不可辨。又谓,可以疗疾。"⑥殷商时期,巫属国家高级官员,大巫行使神权,执掌筮法,参与军国大事及医疗,主管以歌舞事神等事务,因此巫音、巫舞等都由"巫"字而得名。巫音,即巫风,是先秦巫文化的一种。当时,巫风极重视歌舞之

① 张以慰.中国古代音乐舞蹈史话[M].郑州:大象出版社,1997:18.
② 许慎.说文解字[M].杭州:浙江古籍出版社,2016:148.
③ 董每戡.说剧[M].北京:人民文学出版社,1983:90.
④ 许慎.说文解字[M].杭州:浙江古籍出版社,2016:149.
⑤ 陈戍国.周礼·仪礼·礼记[M].长沙:岳麓书社,1989:70.
⑥ 金毓黻.渤海国志长编[M].辽阳:千华山馆,1934:23.

事,殷商、春秋战国时期,楚越一带巫风盛行,楚国诗人屈原的《九歌》就是在民间祭祀乐舞的基础上创作的。一部分民间乐舞也是在巫音、巫舞的发展和演变过程中形成的,如王国维在其《宋元戏曲考》中指出,巫觋为中国戏剧的起源之一。另外,在古代祈雨、求子、婚姻、农事、庆丰收、驱鬼逐疫等祭祀活动中,均有由巫觋主持的乐舞活动,这些均为古代"巫音、巫舞"的重要内容。

文献中有关巫觋参与创作和乐舞表演的记载如下:

①主持祭礼的大祝于庙前迎神,奏起降神之乐。《汉书》载:"大祝,迎神于庙门,奏嘉至,犹古降神之乐也。"[①]

②巫觋在大旱时祈雨的乐舞祭祀活动。《新唐书》载:"时大旱,干造土龙,自与巫觋对舞,弥月不应。"[②]

复习与思考题

1. 简单分析"乐舞是人类的创造"。
2. 简单分析"乐舞是部落首领的创造"。
3. 简单分析"乐舞是部落首领之臣的创造"。
4. 简单分析"乐舞是巫觋的创造"。

① 班固.汉书·礼乐志[M].颜师古,注.郑州:中州古籍出版社,1991:763.
② 欧阳修,宋祁.新唐书[M].北京:中华书局,1975:4721.

第二章
中国古代乐舞的起源与发展

中国古代乐舞起源于原始社会。原始社会是一个漫长的历史过程,乐舞在人类的生存生活中产生,并一直伴随着人类前行。原始乐舞的产生并非由于单一因素或环节,和人类语言形成的过程一样,不是一蹴而就的,而是由人类社会生活中的诸多因素所造就的,是原始人类综合社会生活的结果,是一个潜移默化的过程。所谓起源,就是某一事物最初的酝酿、最早的萌芽。这个酝酿过程是一种长时间的能量集聚;这个无意识的、自发的过程,要早于目前发现的岩壁画上的艺术形象,也要早于图腾崇拜、祖先崇拜等相关乐舞祭祀活动。虽然目前还没有明确的史料及证据证明乐舞最早出现于何时,但是我们可以依据文献史料、考古发现、岩壁画、神话传说与民间乐舞等方面的内容分析乐舞初始与萌芽阶段的状况。进入奴隶社会与封建社会之后,乐舞艺术逐渐形成规范并得到迅速发展。

第一节 原始社会的乐舞

原始社会是人类历史上的第一个社会形态。根据人类学、社会学和考古学的研究成果,在我国,原始社会是指从人类产生至夏代之前这一历史阶段,乐舞艺术正是在这一漫长的历史时期,伴随人类的生活与劳作,由旧石器时代的朦胧与自发期到新石器时代的初始与萌芽期,一点一滴地生发出来的。可以说,这是乐舞的原始发生时期。一方面,在当时的人们眼里,自然界并非纯粹客观、自然的自然界,而是被人格化了的自然界,人们为自己周边的动植物、自然界产生的声音等,都赋予了感情色彩。另一方面,当时的人们并非纯粹主观地脱离自然界而存在,而是与大自然融为一体。因此,原始社会的人类逐渐创作出与自然融为一体的饱含情感色彩的最早的歌舞。

一、石器时代的乐舞

石器时代,分为旧石器时代、中石器时代和新石器时代。旧石器时代距今 250 万年~1.5 万年;中石器时代距今 1.5 万年~1 万年;新石器时代距今 1 万年~4000 年。石器时

代生产力的主要标志与特征:旧石器时代人类使用较为粗糙的打制石器;新石器时代人类使用较为精细的打制石器和磨制石器。

在漫长的旧石器时代,歌舞最初朦胧、自发的呈现形式早于人类的语言文字以及一切记录乐舞能力。其源头是在人们狩猎成功时一时高兴得手舞足蹈,还是见到自然物时一时兴起的模仿起舞,抑或是在闲暇之时相互追逐嬉戏的舞动?由于历史久远,现今我们已无法触及歌舞产生之初的踪迹,只能以文献、文物、岩画壁画等为基点,从其中推测、考证原始乐舞的状态,分析乐舞在其初始阶段的特征与风貌,探究乐舞的发展脉络。正如闻一多先生所言:"想象原始人最初因情感的激荡而发出有如'啊''哦''唉'或'呜呼''噫嘻'一类的声音,那便是音乐的萌芽,也是孕而未化的语言。声音可以拉得很长,在声调上也有相当的变化,所以是音乐的萌芽。那不是一个词句,甚至不是一个字,然而代表一种颇复杂的含义,所以是孕而未化的语言。这样介乎音乐与语言之间的一声'啊——'便是歌的起源。"①人们通过"啊""哦"之声、通过手势或身体动作表情达意,以这种简单的方式进行相互沟通和情绪宣泄。这些在生活中出现的简单的发音与动作,会复现在他们的歌舞之中,这就是原始歌舞的由来。从现今一些原始部落和少数民族歌舞中,仍可窥见并联想到先民最早的乐舞形态。

人类审美意识的产生,是一个缓慢的、循序渐进的发展过程。随着科技的进步和对古代遗迹新的发掘、发现,目前已知的古代遗迹与考古物品所呈现的审美意象可以充分证明,人类在旧石器时代晚期至新石器时代早期逐渐产生并具备了初步的审美意识。例如,1930 年发现的北京市周口店龙骨山的山顶洞人,是旧石器时代晚期的人类,属晚期智人。山顶洞人遗址出土了 141 件距今已有 3 万年的装饰品。其中,有穿孔的小砾石 1 件,各类有穿孔的兽牙 125 件,有穿孔的海蚶壳 3 个,钻孔的青鱼眶上骨 1 件,有刻道的骨管 4 件,石珠 7 件。这些装饰品之中,就有类似我们今天佩戴的项链之类的装饰品。值得一提的是,表面用赤铁矿石粉末染成红色的石珠装饰品,颜色鲜艳、美观。又如,2022 年 3 月,考古队在河北泥河湾发现了 4 万年前人类使用颜料的证据。先人对颜料有着多方面的需求;或为标记事物,或为记忆区分,也会用于装饰和艺术品创作。再如,在法国拉斯科岩洞发现的距今已有 1.5 万年~1.7 万年穴居人类绘制的动物形象的岩画,岩画中动物的造型、形象相对完整,线条连贯、流畅,动态鲜明,画面已显露出图案意识,雕刻与塑造已具备一定程度的立体感。从整体构图与个体绘制来看,该岩画能够透露出当时的人们已具备一定的审美意识。

人类走过漫长的旧石器时代与中石器时代,步入距今约 1 万年的新石器时代,这时人类已能够制造简单的工具。通过对石器及其他工具的进一步利用,人类的思维得到进化,生存能力得到提高。在此基础上,人们生存的需要和精神的寄托,使原始乐舞形式逐渐产生,并出现了简单的艺术创作和初步的审美意识,乐舞创造也已具有一定的目

① 闻一多.闻一多全集·歌与诗[M].北京:生活·读书·新知三联书店,1982:181.

的性,例如,距今近万年的出土文物"贾湖骨笛"已经具有较为完整的造型与音孔。又如,我国红山文化起源于五六千年前,发源于内蒙古中南部至东北部一带,是华夏文明的文化遗迹之一。出土于红山文化遗址的黑陶器鼎、酒具等生活用品,造型美观,工艺精湛,充分证明了当时的人们已具有较高的审美能力。再如,1973年秋青海大通县上孙家寨出土的"舞蹈纹彩陶盆"内壁绘有人们手拉手共舞的图案。该图案呈现整齐划一的舞姿和相对完整的队形,具有一定的审美价值。据考古专家鉴定,"舞蹈纹彩陶盆"距今有5000～5800年的历史,真实、生动地再现了新石器时代先民集体舞蹈的情景。再如,《吕氏春秋》中也有对氏族社会早期恋歌的记载:"禹行功,见涂山之女。禹未之遇而巡省南土。涂山氏之女乃令其妾候禹于涂山之阳。女乃作歌,歌曰:'候人兮猗!'"①这首歌的歌词非常简洁,只有四个字,"兮猗"为语气词,"候人"意为"等候恋人"。这首歌虽然十分简单,但能显示出此时的歌舞创作已具备一定的自主意识和目的性。另外,还有许多原始乐舞图画,从中也可以看出乐舞的表演形式和形象所具有的规律性。这说明,在这些乐舞图画之前,已经出现了某种乐舞的萌芽形式。乐舞及其表演形式的出现时间不是数千至一万年前,而应更早就出现在人类生活之中。

根据现有文献和前人的相关学说,关于乐舞起源目前有以下几种观点:

1. 模仿起源说

这种观点认为乐舞起源于人类对自然的模仿。人类拥有模仿本能,模仿时所使用的媒介不同,产生的艺术形式也不同。如音乐最初是为模仿自然界的声音,舞蹈最初是为模仿自然界的形象与动态,美术最初是为模仿(描摹)自然界的形态与色彩,等等。

2. 游戏起源说

这种观点认为乐舞起源于人类自由而愉悦的游戏。游戏体现了人类对娱乐的需求以及对情绪的宣泄等。在艰难的生存环境与艰苦的生活条件下,人类会利用闲暇时间进行游戏活动,从而获得快乐,振奋精神。同时,游戏也是一种审美追求,是不带功利目的的群体性活动,也是对当时社会生活的反映。

3. 巫术起源说

该学说认为乐舞起源于巫术祭祀活动。古代先民的图腾崇拜,往往与最原始的乐舞联系在一起。由于当时生产力水平低下,生存手段落后,人类对自然万物及其规律的认识尚处于蒙昧阶段,对一些原理尚不可知的自然现象会产生畏惧心理,对一些强大而不可抗拒的自然力量和强于人类的动植物会产生敬畏和崇拜之意。巫术祭祀活动中最为典型和主要的活动就是舞蹈。早期人们通过手舞足蹈、呐喊以及后来的舞容、乐音举行祭祀活动。以巫乐、巫舞的形式对一些自然物进行祭祀,使乐舞产生成为可能。原始宗教性质的祭祀乐舞,也是巫术乐舞起源的一部分。由于原始先民无法解释某些自然现象,并对这些自然神力充满敬畏之心,希望通过某种行为取悦神灵,以借助神力消灾

① 吕不韦.吕氏春秋[M].北京:中华书局,2011:170.

祛难、逢凶化吉。人类对天、地、自然与祖先的崇拜,使图腾崇拜与原始宗教乐舞逐渐产生。

4.性爱起源说

该学说认为乐舞起源于对人类的生殖及繁衍崇拜。原始社会,人类的生存环境极其恶劣,生活条件极为简陋,生产力低下;人类平均寿命较短,婴幼儿夭折、早亡的现象较为普遍。这一时期,生存繁衍是人类最基本、最需要解决的问题。为了种族的存续及发展,先民必然会对繁衍极为重视。而性爱是繁衍的基础,所以在原始社会出现了对性即生殖器官的崇拜,产生了表现男女相悦和祈求繁衍的乐舞。为祈求繁衍,人们在交媾之前往往要跳求育舞,通过夸张的动作尽情抒发情欲,以达到交媾、生殖的目的。

5.劳动起源说

该学说认为乐舞起源于人类的生产劳动。生产资料是人类赖以生存的基础,劳动是创造生产资料的重要手段。在各种类型的劳动中,逐渐产生了各具特色的人体动作与律动,久而久之,这些动作就出现在日常生活和原始乐舞中了。如在原始舞蹈遗存中,有许多与种植、狩猎活动相关的内容与形式。所以说劳动是人类一切发展的基础,劳动起源说也是乐舞起源的重要学说之一。

6.战争起源说

该学说认为乐舞起源于人类的战争、战斗和操练动作。为了生存,以及扩大氏族的规模与领地,原始氏族部落之间经常发生摩擦和战争。而模拟战争的布阵与队列、战斗准备中的操练动作与步伐,军中的口令、军歌、军鼓与号角等,都逐渐融于原始乐舞之中。

7.神话起源说

该学说认为乐舞起源于神话传说,是先民对未知事物的一种美化与神圣化。根据我国古代文献中有关乐舞的神话传说,人类的乐舞是从天帝和女神那里习得的。如《山海经》记载夏启得到天帝所赐《九辩》《九歌》两部乐舞:"西南海之外,赤水之南,流沙之西,有人珥两青蛇,乘两龙,名曰夏后开。开上三嫔于天,得《九辩》与《九歌》以下。此天穆之野,高二千仞,开焉得始歌《九招》。"[①]又如《纳西族古代舞蹈和舞谱》一书记载了一个有关舞蹈起源的神话故事:"很古的时候,在人类生长的丰饶辽阔的大地上,三百六十个东巴还不会跳舞。这时,米利达吉海长出一株叶细如发的树苗,叫赫依巴达树。树梢上栖息着大鹏、狮子、飞龙三个胜利神。跳舞的方法和本领是由它们三个从住在米利达吉海的金色神蛙那里学来的。至于金色神蛙呢?它的舞蹈本领又是从住在十八层天上的盘珠萨美女神那里学来的。三百六十个东巴跳的舞蹈最初就是来源于这里。"[②]

① 山海经[M].方韬,译注.北京:中华书局,2011:325.
② 杨德鋆,和发源,和云彩.纳西族古代舞蹈和舞谱[M].北京:文化艺术出版社,1990:209.

8.交流起源说

该学说认为乐舞起源于人们的相互交流。早期先民过着群居生活,人与人之间的相互交流和信息互换十分重要。但是,当时还没有产生能够用于交流的语言,沟通手段十分有限,人们在交流过程中必然会使用身体语言(人体动作),包括上肢、下肢动作,手势与体态等。久而久之,这些身体语言就出现在了他们的舞蹈之中。如《中国舞蹈史》载:"在语言发生之前和漫长的创造过程中,原始人首先是用身体的动作来沟通情况和思想、交流感情的。在这种情况下,动作就不仅为了制造工具和生产实践,还包含着人们所要表达的生活内容和思想感情,起着语言的作用,这就是舞蹈的萌芽,也是舞蹈艺术得以产生的现实基础。"①

9.表情起源说

该学说认为乐舞起源于人类情感的表达和人与人之间的情感交流。在早期传情达意的语言还没有产生时,人们需要通过身体语言表达某种情绪或情感。后来,人类有了语言,但仅凭语言难以表达内心情感之时,仍会借助身体语言将这些情感淋漓尽致地表达出来。如《毛诗》载:"情动于中,而行于言。言之不足,故嗟叹之。嗟叹之不足,故永歌之。永歌之不足,不知手之舞之,足之蹈之也。"②又如《艺术论》载:"艺术起源于一个人为了要把自己体验过的感情传达给别人,就重新唤起自己心中这份情感,并用某种外在的标志表达出来。"③

10.综合起源说

以上关于乐舞起源的说法均有一定的理论与实践依据。但是,人类生活是由多方面的因素构成的,光是某一种活动或因素不足以全面说明与证实乐舞起源。人类早期的一切乐舞活动都在基本的生产活动中进行。可以说,乐舞起源于人类劳动过程所涉及的一切综合社会实践,这包含了其他有关乐舞起源的学说。

二、伏羲氏的乐舞

伏羲氏是上古传说中华夏民族的始祖,三皇之一,八卦的发明者。传说他由父亲"雷神"和母亲"河神"所生。《山海经》载:"雷泽中有雷神,龙身而人头,鼓其腹,在吴西。"④郭璞注:"《河图》曰:'大迹在雷泽,华胥⑤履之而生伏羲。'"⑥

① 孙景琛.中国舞蹈史[M].北京:文化艺术出版社,1983:6.
② 毛亨,郑玄.毛诗注疏二十卷[M].上海:商务印书馆,1936.
③ 托尔斯泰.艺术论 一代文豪托尔斯泰的艺术感悟[M].张昕畅,刘岩,赵雪予,译.北京:中国人民大学出版社,2005:40.
④ 郭璞.山海经[M].上海:上海古籍出版社,2015:312.
⑤ 华胥,即华胥氏,传说中为伏羲和女娲的母亲。
⑥ 郭璞.山海经[M].上海:上海古籍出版社,2015:312.

伏羲氏的乐舞名是《扶来》《立基》或《立本》。如《通典》载:"伏羲乐名《扶来》,亦曰《立本》。"①又如"伏羲乐为《立基》,神农乐为《下谋》,祝融乐为《祝续》"②。《扶来》又称《凤来》《荒乐》,是反映伏羲氏风神图腾崇拜的乐舞。另有文献记载,《扶来》反映的是伏羲氏发明结网、教民渔猎的功绩。如《路史》载:"长离徕翔,爰作荒乐,歌扶来,咏网罟,以镇天下之人,命曰立基。"③"长离"即凤,"网罟"是捕鱼及捕鸟兽的工具。再如"帝生于成纪,以木德继天而王。故风姓。有圣德。象日月之明。故曰太昊。人生之始。茹毛饮血而衣皮革。太昊始作网罟。以佃以渔。以赡民用。故曰伏羲氏……帝始制嫁娶。以俪皮为礼。正姓氏。通媒妁。以重人伦之本。而民始不渎。又因龙马负图出于河之瑞。以龙纪官。分理宇内。而政化大治。作荒乐、歌扶来。歌网罟。以镇天下之人。命曰立基"④。

三、女娲氏的乐舞

女娲氏是上古传说中华夏民族的女性始祖。她的功绩为炼石补天和抟土造人。如《太平御览》载:"《风俗通》曰,'俗说天地开辟,未有人民,女娲抟黄土作人,剧务,力不暇供,乃引绳絙于泥中,举以为人。故富贵者,黄土人也,贫贱凡庸者,絙人也'。"⑤

据《路史》记载,女娲氏的乐舞名是《充乐》,其内容是赞美女娲氏创造、繁衍人类的功绩,体现了当时人们对繁衍和传承的重视。如"祀高禖"就是先民为纪念女娲"造人"而举办的祭祀活动。另外,因为文献中有"女娲氏命娥陵氏制都良管,以一天下之音;命圣氏为斑管,合日月星辰,名曰《充乐》,既成,天下无不得理"⑥的记载,所以,有学者认为《充乐》是歌颂万物美好、日月永恒、人类永存的乐舞。

四、神农氏的乐舞

神农氏是上古传说中的一位氏族首领,三皇之一。其功绩为教民农耕和发明医药。

神农氏的乐舞名是《扶持》,一作《扶犁》,又称《下谋》,其主要内容是歌颂神农氏发明农具、教民种五谷的功绩,反映了人类农耕初期的文明。《通典》载:"神农乐名《扶持》,亦曰《下谋》。"⑦

另有文献记载刑天作乐舞《扶犁》。如《路史》中有神农氏"耕桑得利而究年受福,

① 杜佑.通典:中册[M].北京:学苑音响出版社,2005:666.
② 郑玄.礼记正义[M].上海:上海古籍出版社,2008:1496.
③ 罗泌.路史[M].杭州:浙江古籍出版社,2015.
④ 李贽.史纲评要[M].北京:中华书局,1974:3-4.
⑤ 李昉,等.太平御览[M].北京:中华书局,1960:365.
⑥ 宋衷.世本八种[M].北京:北京图书馆出版社,2008:630.
⑦ 杜佑.通典[M].北京:中华书局,1984:733.

乃命刑天作《扶犁》之乐,制丰年之咏,以荐釐来,是曰《下谋》"①的记载。

五、葛天氏的乐舞

葛天氏是上古传说中的一位氏族首领。相传他率领氏族民众建房、制衣、定礼制乐等。

葛天氏的乐舞名是《葛天氏之乐》,又称《广乐》。《葛天氏之乐》是葛天氏部落的乐舞,表达了先民对天地、祖先和大自然的崇拜,对丰收的祈求,以及对乐舞感化万物的赞美。《吕氏春秋》和《路史》均记载了祭祀活动中的"葛天氏之乐"表演,两者的不同之处主要在于表演人数和表演方式。《吕氏春秋》载:"昔葛天氏之乐,三人操牛尾,投足以歌八阕:一曰载民,二曰玄鸟,三曰遂草木,四曰奋五谷,五曰敬天常,六曰达帝功,七曰依地德,八曰总万物之极。"②三人手执牛尾,踏足以为节奏,载歌载舞,以歌八阕。"八阕"一曰载民,歌颂始祖养民、教民之德;二曰玄鸟,歌颂神鸟图腾崇拜;三曰遂草木,歌颂生活环境草木繁茂;四曰奋五谷,歌颂五谷生长;五曰敬天常,歌颂自然对人类的恩惠及人类对自然的敬畏;六曰达帝功,歌颂天神所建功德;七曰依地德,歌颂地神予以人类的恩赐;八曰总万物之极,以乐舞来感化万物。《路史》载:"其(葛天氏)为治也,不言而自信,不化而自行。汤汤乎无能名之,其及乐也,八士捉挢投足,抃尾叩首,角乱之而八歌终。块柎瓦缶,武枭从之,是谓广乐。"③八个壮士捉住一头牛,拨动着牛尾,叩击着牛头,以歌八阕。其他人一边敲打土罐,一边高声应和着。从这些记载中,我们可以了解到,早在葛天氏时期先民已有农耕生活,其艺术活动与生产劳动密不可分,乐舞已成为祭祀活动的主要内容与形式。

六、阴康氏的乐舞

阴康氏是上古传说中的一位氏族首领。相传他"教民制舞"。

阴康氏的乐舞名是《大舞》,即《阴康氏之乐》。《大舞》主要展现人们治理水患、祛除疾病、强身健体的情景,体现了上古先民对乐舞锻炼体魄、愉悦身心等功能的认识。阴康氏时期,由于气候条件、居住环境较为恶劣,人们身体不适,患上各种疾病。阴康氏便创作了可用于强身健体的舞蹈,并教给百姓,让人们通过锻炼,保持健康的体魄。《吕氏春秋》载:"阴多,滞伏而湛积,水道壅塞,不行其原,民气郁瘀而滞著,筋骨瑟缩不达,故作为舞以宣导之。"④

① 纪昀,等.钦定四库全书·史部四[M].北京:文渊阁,1778:185.
② 吕不韦.吕氏春秋[M].上海:上海古籍出版社,1989:43.
③ 罗泌.路史[M].北京:中华书局,1985:39.
④ 吕不韦.吕氏春秋[M].上海:上海古籍出版社,1989:43.

七、黄帝的乐舞

黄帝是上古时期黄河流域氏族部落联盟首领,五帝之首。相传他富有智慧且英勇善战,将其部族领地一直拓展至江汉流域,其他部落纷纷加入黄帝部族,汉族的前身——华夏族也就此形成。黄帝本姓公孙,后改姬姓,因居住于轩辕之丘,所以名为轩辕。《史记》载:"黄帝者,少典之子,姓公孙,名曰轩辕。生而神灵,弱而能言,幼而徇齐,长而敦敏,成而聪明。"①他出生、创业、建都均在有熊(今河南省新郑市)之地,所以又称有熊氏;又因他有土德之瑞,所以称黄帝。唐代司马贞《史记索隐》载:"有土德之瑞,土色黄,故称黄帝,犹神农火德王而称炎帝然也。"②文献还记载当时天下大乱,黄帝依天意、顺民意,起干戈以平定天下,曾败炎帝于阪泉,胜蚩尤于涿鹿,被诸侯尊为天子,后人尊之为华夏民族的人文始祖。

黄帝的乐舞名是《云门大卷》,又名《大卷》《承云》《咸池》,简称《云门》。其主要内容是祭祀天神(祥云图腾)、歌颂黄帝功绩、祈求丰收等。周人对其进行加工整理,将其列为"六大舞"之一,属文舞。《路史》中有关于乐舞《云门大卷》的记载:"然大司乐有云门大卷大咸,而乐记则有大章咸池,亦自抵牾矣,云门大卷,皆黄帝之乐,大咸即尧咸池之舞,而大章又尧乐也,岂非法度之可尊,醇厚之可乐故邪,且英韶本皆黄帝之乐,后世所不知者。"③相传黄帝即位时,天上出现祥云,人们认为这是福佑之兆,便以云作为黄帝氏族的图腾,并作乐舞以祭祀,同时还以云命官等。如《左传》载:"昔者黄帝氏以云纪,故为云师而云名。"④又如唐代张守节《史记正义》载:"应劭云:'黄帝受命有云瑞,故以云纪官。春官为青云,夏官为缙云,秋官为白云,冬官为黑云,中官为黄云。'"⑤另外,《承云》之名,"承"有继续、接受之意,即受瑞云之福佑;《咸池》之名,"咸"作"全、皆","池"作"施",意为"布德之广"。如《白虎通疏证》载:《咸池》者,言大施天下之道而行之,天之所生,地之所载,咸蒙德施也。"⑥后世也用"咸池"泛指优美的音乐。

黄帝时期还有其他乐舞活动。如《吕氏春秋》中有黄帝命伶伦作乐律和伶伦与荣将铸十二钟的记载。⑦ 黄帝在泰山封禅敬神时作乐舞《清角》。相传黄帝在征服蚩尤的涿鹿之战中,已制作并使用鼓。黄帝时期的乐舞已是人们有意识的创作,较之前的乐舞其内容和形式更加丰富。

① 司马迁.史记[M].北京:中华书局,1982:1.
② 司马贞.史记索隐[M].上海:上海古籍出版社,2016:1.
③ 罗泌.路史[M].杭州:浙江古籍出版社,2015.
④ 左丘明.左传[M].上海:上海古籍出版社,2015:823.
⑤ 张守节.史记正义[M].上海:上海古籍出版社,2016:849.
⑥ 陈立.白虎通疏证[M].北京:中华书局,1997:100.
⑦ 吕不韦.吕氏春秋[M].上海:上海古籍出版社,1989:43.

八、尧帝的乐舞

尧帝是上古时期黄河流域氏族部落联盟首领，五帝之一，号陶唐氏，史称唐尧。尧帝在天象、历法、治水等方面有巨大贡献。

尧帝的乐舞名是《大章》，其主要内容是歌颂尧帝之仁德章明于天下。周人将其列为"六大舞"之一，属文舞。《史记》载："其仁如天，其知如神，就之如日，望之如云。"[①]尧帝仁德如天、智慧如神，人们依附他如同依附阳光，仰望他如同仰望祥云。尧继位时命质创作乐舞。质模仿山林之风、溪谷之水的声音创作乐歌，用麋鹿皮蒙在瓦缶口上，制鼓而敲之；又敲击石块，以模仿上帝玉磬之声，于是人们跳起百兽舞，弹奏十五弦瑟，将该乐舞命名为《大章》。《吕氏春秋》载："帝尧立，乃命质为乐，质乃效山林溪谷之音以歌，乃以麋革置缶而鼓之，乃拊石击石，以象上帝玉磬之音，以致舞百兽，瞽叟乃拌五弦之瑟，作以为十五弦之瑟，命之曰《大章》，以祭上帝。"[②]

另有文献记载《咸池》为尧乐。如《周礼注疏》载："云'大咸、咸池，尧乐也。尧能殚均刑法以仪民'者，祭法文。彼云'义终'，此云'仪民'，引其义不引其文。云'言其德无不施'者，解咸池之名。咸皆也，池施也，言尧德无所不施者。"[③]又如唐代元结《元次山集》有"咸池，陶唐氏之乐歌也。其义盖称尧德至大。无不备全"[④]的记载。唐代元稹《和李校书新题乐府十二首·法曲》云："舜持干羽苗革心，尧用咸池凤巢阁。"据文献记载，《咸池》本为黄帝乐舞名，尧对《大章》进行了增修，吸收了《咸池》的内容。如《礼记》载："《大章》，章之也。《咸池》，备矣。《韶》，继也。《夏》，大也。殷周之乐尽矣。"郑玄注："《大章》，章之也，尧乐名也，言尧德章明也，《周礼》阙之，或作《大卷》。《咸池》，备矣，黄帝所作乐名也，尧增修而用之。咸，皆也。池之言施也，言德之无不施也。《周礼》曰《大咸》，大咸，如字，一本作'大卷'，并音权。"[⑤]从郑玄所注的内容中可知，《咸池》亦为尧增修黄帝乐舞之名；若不使用尧之增修部分，则仍称《大章》。

九、舜帝的乐舞

舜帝是氏族社会后期黄河流域部落联盟首领，五帝之一，号有虞氏，又称虞舜，名重华，字都君，与尧帝并称"尧舜"。舜帝崇德重教，"天下明德，皆自虞帝始"[⑥]。

舜帝的乐舞名是《大韶》，又名《韶乐》《韶虞》《九韶》《箫韶》等，简称"《韶》"。相传

① 司马迁.史记[M].北京:线装书局,2006:1.
② 吕不韦.吕氏春秋[M].上海:上海古籍出版社,1989:44.
③ 郑玄.周礼注疏·卷二十二[M].上海:上海古籍出版社,1990:337.
④ 元结.元次山集[M].北京:中华书局,1960:3.
⑤ 戴圣.礼记[M].上海:商务印书馆,1919:11.
⑥ 司马迁.史记[M].北京:中华书局,1982:43.

《大韶》是舜帝命乐官夔所作的纪功乐舞,歌颂舜帝继承并发扬尧帝之仁德。后世亦用《大韶》泛指优美动听的歌舞,以及庙堂、宫廷之乐和雅正的古乐。周人将其列为"六大舞"之一,属文舞,是文舞的代表作之一。如《文选》载:"《韶》,舜乐;《护》,汤乐也。"①又如《礼记正义》载:"韶之言绍也,言舜能继绍尧之德。"②

乐舞《大韶》主要以箫为伴奏乐器,又称《箫韶》。因其乐共九段,九通大,故又名《九韶》。表演时,人扮成凤凰、百兽的样子,翔舞庆贺。如《史记》载:"祖考至,群后相让,鸟兽翔舞,箫韶九成,凤皇来仪,百兽率舞,百官信谐。"③另外,文献还记载,乐官夔在主持祭祀先贤与先祖时所用的乐器有玉磬、搏拊、琴瑟、鼗鼓、管、柷、敔、笙、钟等,舞者扮成鸟兽,起舞而拜。如《尚书》载:"夔曰:'戛击鸣球,搏拊琴瑟以咏。'祖考来格,虞宾在位,群后德让。下管鼗鼓,合止柷敔,笙镛以间。鸟兽跄跄,箫韶九成,凤凰来仪。夔曰:'于!予击石拊石,百兽率舞。'"④《大韶》之乐尽显和谐、优雅之风。孔子曰:"箫韶者,舜之遗音也。温润以和,似南风之至,其为音如寒暑风雨之动物,如物之动人,雷动禽兽,风雨动鱼龙,仁义动君子,财色动小人,是以圣人务其本。"⑤《韶乐》体现的是舜帝施仁政,以德治天下,是为内容尽善;舞姿美妙,音乐动听,是为形式尽美。因此孔子对《韶乐》推崇至极。据《论语·八佾》记载,孔子在齐国观《韶乐》表演后,竟"三月不知肉味",并评价其"尽美矣,又尽善也"。这是孔子对乐舞"善"与"美"的品评标准,是关于善与美问题对立统一思想的具体体现。孔子主张艺术作品既要尽美,又要尽善。他认为,《韶乐》的内容与形式都达到了完美统一的境界。孔子的乐舞观对后世文化艺术思想产生了深远影响。另据文献记载,公元前544年吴国公子季札在鲁国观看《韶乐》演出后赞曰:"德至矣哉,大矣!如天之无不帱也,如地之无不载也!虽甚盛德,其蔑以加于此矣,观止矣!若有他乐,吾不敢请已。"⑥他认为《韶乐》所表现的仁德如天之阔,无不包含,如地之厚,无不承载,其所承载的仁德已经达极致。

《大韶》在当时主要用于歌颂舜帝功绩与举办祭祀活动,后历经夏商周各代,流传不绝,逐渐演变为各种乐舞形式,用于各种表演场合。到秦汉时期,宫廷还保存着《韶乐》。汉高祖六年(公元前201年),《韶》更名为《文始》。魏文帝黄初二年(公元221年),更名为《大韶舞》。隋唐至明清时期,在宫廷典礼的雅乐中一直保留着与《韶乐》相关的曲目。

① 萧统.文选:下[M].李善,注.西安:太白文艺出版社,2010:1627.
② 郑玄.十三经注疏·礼记正义:中[M].上海:上海古籍出版社,2008:1496.
③ 司马迁.史记[M].北京:线装书局,2006:7.
④ 商务印书馆.尚书·益稷[M].上海:商务印书馆,1919:12.
⑤ 赵在翰.七纬[M].中华书局,2012:339.
⑥ 左丘明.春秋左传[M].上海:扫叶山房石印,1910(清宣统二年).

第二节　奴隶社会的乐舞

　　奴隶社会是中国历史上第二个社会形态,持续了一千多年。经过原始社会的长期积淀,到了奴隶社会的夏商时期,乐舞发展进入雏形期。由于奴隶主阶级对乐舞祭祀与享乐的需要,以及民间对乐舞祭祀与娱乐的需求,宫廷乐舞规模逐渐扩大,民间女乐数量骤增,随后奴隶身份的女乐开始出现。由于诸多原因,民间乐舞得以发展。周代是乐舞规范的形成期。在继承前代文化与乐舞的基础之上,周公"制礼作乐",使礼乐在思想、内容和形式等方面得到整合与规范,形成相对完整的体系。从奴隶社会开始,乐舞图腾崇拜的功能逐渐转变为纪功功能。历代统治者为了巩固自己的统治地位和维护社会稳定,都会利用乐舞宣扬自己的功绩,即所谓"功成作乐",体现了乐舞为政治服务的"乐与政通"之功用。另外,乐舞还具有教育后代、祭祀等功能。

一、夏代的乐舞

　　夏朝(约公元前2070年—公元前1600年)是中国历史上第一个奴隶制王朝。夏启继承了父亲禹的帝位,改禅让制为世袭制。夏朝是中国古代社会礼乐文化发展的一个承前启后的时期,在文化艺术的发展过程中,逐渐形成了有意识的社会审美风尚,出现了礼仪萌芽,乐舞艺术也从自发的原始审美形态过渡到雏形发展状态。《礼记正义》载:"三代之礼一也,民共由之,或素或青,夏造殷因。"孔颖达曰:"'夏造'者,往来之礼虽同,而先从夏始,故云夏造也。"[1]河南省洛阳市偃师区二里头遗址出土的夏中晚期的礼器与乐器有陶器、石器、玉器、铜器等。考古人员在发掘绿松石龙形器时,在其旁边发现了一件铜铃乐器。这些出土的礼器与乐器可以证明夏代为"礼乐之始"且重视礼乐文化。

　　历史文献中多有夏禹、夏启与夏桀的相关乐舞记载,亦有夏代初步形成的相关祭祀活动用乐、宴享活动用乐、军事活动用乐、教育活动用乐、盟会活动用乐以及殉葬活动用乐等相关记载。

(一)夏禹的乐舞

　　禹是黄河流域部落联盟首领,历史上的治水英雄,史称大禹、帝禹。由于禹治水有功,舜将首领之位禅让给他。

　　禹的乐舞名是《大夏》,又名《夏龠》。其主要内容是歌颂大禹治水的功绩。周人对其进行加工整理,将其列为"六大舞"之一,属文舞。禹在前几代人治水的基础上,解决

[1] 阮元.十三经注疏[M].北京:中华书局,2009:3109.

了水患,人们歌颂他,尊他为大禹。《吕氏春秋》载:"禹立,勤劳天下,日夜不懈。通大川,决壅塞,凿龙门,降通漻水以导河,疏三江五湖,注之东海,以利黔首。于是命皋陶作为《夏籥》九成,以昭其功。"①文献中多有对《大夏》的记载,如季札在鲁国见证乐舞《大夏》之美,并称颂禹德之高。《春秋左传》载:"见舞大夏者,曰:美哉!勤而不德。非禹,其谁能修之!"②乐舞《大夏》以龠为主要伴奏乐器,因此又名《夏龠》。"龠"通"籥",即苇籥,是用芦苇制作的管乐器,形状似笛、箫,在夏之前已出现,用于早期的祭祀活动。如《礼记》载:"土鼓、蒉桴、苇籥,伊耆氏之乐也。"③这一段记载中出现了用陶土制作的鼓与用芦苇制作的管乐器,说明鼓与龠的雏形在伊耆氏④时期已经出现。

(二)夏代女乐

女乐是以女子为主体的乐舞表演者。奴隶制的建立和君权的集中,使生产力得到进一步发展。君主和奴隶主阶级出于政权维系及乐舞享乐的需要,大力组建女乐队伍,这使得表演规模日益壮大,表演内容日趋丰富。一方面,乐舞具有祭祀、礼仪、"乐与政通"的功能,可为国家政权服务;另一方面,乐舞又具有娱乐功能,可供奴隶主享乐。至此,由于社会分工,原本由不特定群体参与的原始乐舞发生了改变,出现了从事乐舞的专职人员,同时出现了供人娱乐的表演性乐舞。女乐就是在此背景下产生的。传说夏朝统治者夏启、夏桀等人为供自己享乐,在宫中豢养女乐数万人。

夏朝及之前诸帝的乐舞多为纪功性质,如《云门》《大章》《大韶》《大夏》等。自夏启开始,"天下为公"的原始社会变为"天下为家"的私有制奴隶社会,加之君主和统治阶级对乐舞的享乐追求,女乐成为一种追求奢靡生活的方式。首先,女乐人数增加,规模扩大。文献记载夏桀在位时,拥有女乐三万,昼夜享乐,喧嚣之声不绝于耳,在很远的地方都能听到。如《管子》载:"昔者桀之时,女乐三万人,端噪晨乐,闻于三衢,是无不服文绣衣裳者。"⑤女乐表演规模、场面宏大。如《墨子》载:"启乃淫溢康乐,野于饮食,将将铭,苋磬以力,湛浊于酒,渝食于野,万舞翼翼,章闻于天,天用弗式。故上者天鬼弗戒,下者万民弗利。"⑥其次,宫廷女乐受过专业训练,整体水平较高。最后,大型乐舞表演都经过了精心编排,组织有序,内容丰富,形式多样,构图精美,表演性和观赏性极强。另外,文献记载夏启向天帝献上三位妃嫔,得到天帝所赐《九辩》《九歌》两部乐舞,《九歌》

① 吕不韦.吕氏春秋[M].呼和浩特:内蒙古人民出版社,2008:31.
② 左丘明.春秋左传[M].北京:学部图书馆,1910.
③ 戴圣.礼记[M].上海:商务印书馆,1919:15.
④ 伊耆氏:古帝号名,即神农氏,一说为帝尧。郑玄注:"伊耆氏,古天子号也。"《礼记·郊特牲》载:"伊耆氏,始为蜡。""蜡"始于神农氏时代。据《三皇本纪》记载:"神农氏作蜡祭,以赭鞭鞭草木,尝百草,始有医药。"根据文献记载,伊耆氏即神农氏。
⑤ 管仲.管子[M].杭州:浙江人民出版社,1987:16.
⑥ 墨翟.墨子[M].上海:上海古籍出版社,1989:66.

是乐歌部分,《九辩》是舞蹈部分。如《山海经》载:"西南海之外,赤水之南,流沙之西,有人珥两青蛇,乘两龙,名曰夏后开。开上三嫔于天,得《九辩》与《九歌》以下。此天穆之野,高二千仞,开焉得始歌《九招》。"①

二、商代的乐舞

商朝(公元前 1600 年—公元前 1046 年)是中国历史上第二个奴隶制王朝,自成汤灭夏建商,至商纣王亡国。商朝第二十位王盘庚于公元前 1300 年将国都从奄(今山东曲阜)迁至殷(今河南安阳)。今殷墟遗址就是盘庚都城故地。商都迁至殷后,人民生活相对安定,社会逐渐繁荣,文化逐渐兴盛。在这种背景下,乐舞艺术得到进一步发展,正如夏鼐先生在《中国文明的起源》中所指出的"商代殷墟文化实在是一个灿烂的文明,具有都市、文字和青铜器三个要素"②。

原始社会的宗教观念和乐舞祭祀,对奴隶社会早期的乐舞有很大影响。商代统治者十分重视乐舞在祭祀活动中的作用,商代乐舞也继承了原始社会的宗教观念及夏代祭祀乐舞的部分内容与形式。在此基础上,商代形成了独有的尊神观念、独具特色的宗教信仰和祭祀活动形式。《礼记》载:"殷人尊神,率民以事神,先鬼而后礼,先罚而后赏,尊而不亲。"③在历代商王和掌管祭祀的巫觋的操纵下,商代的宗教祭祀与礼仪活动具有一定的规模,巫术祭祀活动特别频繁,其主要内容有祭祀先神、天神和地神等。他们继承了原始的宗教观念,认为祖先是护佑子孙的神明,十分注重对祖先的祭祀。在"祀高禖"活动中就有歌颂人类始祖女娲"造人"的内容。《诗经·商颂·那》就描写了祭祀先祖时盛大而热烈的乐舞场景:"猗与那与,置我鞉鼓。奏鼓简简,衎我烈祖。汤孙奏假,绥我思成。鞉鼓渊渊,嘒嘒管声。既和且平,依我磬声。于赫汤孙!穆穆厥声。庸鼓有斁,《万舞》有奕。我有嘉客,亦不夷怿。自古在昔,先民有作。温恭朝夕,执事有恪,顾予烝尝,汤孙之将。"④商朝十分重视对天神和地神的祭祀,认为天神和地神主宰着人类的命运,国家的兴盛与百姓的安康都可得到其护佑。商代百姓对天之降雨、地之衣食十分依赖,因此在对天地的自然属性具有神秘理解的同时,会将天地的特殊变化进一步神化,产生对天地的崇拜之心。《史记》载:"八神:一曰天主,祠天齐。天齐渊水,居临淄南郊山下者。"⑤韦昭云:"八神谓天、地、阴、阳、日、月、星辰主、四时主之属。"⑥殷商时期,在举办祭天仪式时,众人聚集,数日饮食歌舞,如"以殷正月祭天,国中大会,连日饮食歌

① 郭璞.山海经[M].方韬 译注.北京:中华书局,2011:325.
② 夏鼐.中国文明的起源[M].北京:文物出版社,1985:92.
③ 孙希旦.礼记集解[M].北京:中华书局,1989:1310.
④ 方玉润.诗经原始[M].北京:中华书局,1986:644.
⑤ 司马迁.史记[M].北京:中华书局,1982:1367.
⑥ 司马迁.史记[M].北京:中华书局,1982:475.

舞,名曰迎鼓,于是时断刑狱,解囚徒"①。

(一) 商汤的乐舞

成汤是商的开国之主。文献描述了成汤之为商王的天命所在。如《诗经·玄鸟》载:"天命玄鸟,降而生商,宅殷土芒芒。"

商汤的乐舞名是《大濩》。"濩"通"护",一作《大护》,简称"《濩》"或"《护》"。其主要内容是歌颂成汤起兵讨伐夏桀、护民济世的功绩。周人对其进行加工整理,将其列为"六大舞"之一,属武舞。夏桀的荒淫无道与横征暴敛使天下大乱、民不聊生,于是商汤率六州之众讨伐之。功成之后,商汤命伊尹创作乐舞《大濩》、乐歌《晨露》,整理《九韶》《六列》等前代乐舞,以表其礼乐教化的治国理念。如《周礼正义》载:"惟御览乐部引宋均乐纬注云:'汤承衰而起,护先王之道,故曰大护。'"②又如《吕氏春秋》载:"殷汤即位,夏为无道,暴虐万民,侵削诸侯,不用轨度,天下患之。汤于是率六州以讨桀罪。功名大成,黔首安宁。汤乃命伊尹作为《大护》,歌《晨露》,修《九招》《六列》,以见其善。"③

另外,乐舞《大濩》,又名《桑林》。如《春秋左传》载:"桑林。殷天子乐名。"④据文献记载,除了歌颂成汤起兵讨伐夏桀的功绩,《大濩》还包含图腾崇拜的内容。而这部分内容主要见于《桑林》。因此有人认为,《桑林》之乐是乐舞《大濩》的一部分,或《大濩》是《桑林》的改编和发展。成汤即位后,天下大旱,久不降雨,占卜师认为要以人为祭品祭祀神灵,才能求得降雨。成汤为了国家和百姓的利益,便乘着涂了白色土的祭祀用马车,着麻布衣,身上缠着长有白毛的茅草,以自己为祭品,在桑林祈求风调雨顺,展示了其不畏艰苦的精神。因成汤的祭祀场所为桑林,故其乐舞名亦为《桑林》。如《尸子》载:"汤之救旱也,乘素车白马,着布衣,身婴白茅,以身为牲,祷于桑林之野。"⑤另据文献记载,宋平公在楚丘宴飨晋侯时表演《桑林》之舞,舞师们手举装饰着五彩鸟羽的大旗,带领舞队进场表演。这体现了图腾崇拜的遗风。《春秋左传》载:"宋公享晋侯于楚丘,请以《桑林》。荀罃辞。荀偃、士匄曰:'诸侯宋、鲁于是观礼。鲁有禘乐,宾、祭用之,宋以《桑林》享君,不亦可乎?'舞师题以旌夏,晋侯惧而退入于房,去旌,卒享而还。及者雍,疾。卜,桑林见。荀偃、士匄欲奔请祷焉。荀罃不可,曰:'我辞礼矣,彼则以之,犹有鬼神,于彼加之。'晋侯有间,以偪阳子归,献于武宫,谓之夷俘。偪阳,妘姓也。使周内史选其族嗣,纳诸霍人,礼也。"⑥相传商的始祖契为其母简狄吞食玄鸟卵所生,因此玄鸟

① 陈寿.三国志[M].武汉:崇文书局,2009:381.
② 孙诒让.周礼正义[M].北京:中华书局,2013:1730.
③ 吕不韦.吕氏春秋[M].呼和浩特:内蒙古人民出版社,2008:31.
④ 左丘明.春秋左传[M].北京:学部图书馆,1910.
⑤ 尸佼.尸子[M].上海:育文书局,1916:10.
⑥ 左丘明.春秋左传[M].上海:扫叶山房石印,1910(清宣统二年):9-10.

是商的图腾。《桑林》之舞中舞师们举羽旗而舞,反映的是商氏族图腾崇拜的乐舞传统。

(二)商代女乐奴隶

据文献记载,女乐奴隶可追溯到商代。一方面,奴隶制的建立使乐舞从原始社会的群众自娱性活动逐渐转变为具有表演性质的典礼型活动,出现了满足奴隶主享乐需要的乐舞专职人员——女乐。另一方面,统治者和奴隶主阶级在追求物质享受的同时,也在追求精神享受。他们将战争中俘获的女性用于乐舞表演,强迫女性俘虏作乐,以娱神娱人。这些女性就是最早的女乐奴隶。女乐奴隶的命运十分悲惨,她们没有任何社会地位和人身自由,仅仅是供王公贵族享乐的工具。不仅如此,她们还经常被当作贵族之间相互赠馈的"礼物",甚至祭祀活动中的"祭品"或"殉葬品"。

商代亡国之君纣王好酒色,喜淫乐,广建苑囿台榭,高筑鹿台,豢养女乐数万;优宠姬妾妲己,命师延作靡靡之乐,饮酒作乐通宵达旦。纣王淫奢无道,最终使商亡国。如《韩非子》载:"师旷曰:'此师延之所作,与纣为靡靡之乐也。及武王伐纣,师延东走,至于濮水而自投。故闻此声者,必于濮水之上。先闻此声者,其国必削,不可遂。'"[1]又如《帝王世纪》载:"纣多发美女以充倾宫之室,妇人衣绫纨者三百余人。"[2]

三、周代的乐舞

周朝(公元前1046年—公元前256年)是中国历史上第三个奴隶制王朝,开国君主为周武王姬发,分西周、东周两个时期。周代是中华文化发展的第一个高峰,也是礼乐文化高度发展的时代。古代帝王常以"兴礼乐"为手段,以达尊卑有序、远近和合的统治目的。西周时期,周天子分封天下,诸侯国林立。为维护周天子的统治地位,周公旦"制礼作乐",所作《周礼》成为贵族阶级的政治生活准则。周代特有的礼乐制度、礼乐文化和礼乐文明也就此形成并趋于完善。这体现了以"乐"的形式来培育"礼"的观念和思想,奠定了中国传统文化的基调,对后来中国社会的发展与演变产生了重大而深远的影响。周人在整理前代宫廷乐舞的基础上,新创作《大武》等乐舞,建立了完善的宫廷雅乐体系,确立了礼乐的崇高地位。周代乐舞还包括民间乐舞,少数民族四夷乐舞、巫术祭祀乐舞和具有宗教色彩的乐舞等。东周时期,社会分崩离析,周王室衰微,诸侯争霸,礼乐制度受到严重冲击,呈现"礼崩乐坏"[3]的局面,一些所谓"郑卫之音"的俗乐舞兴起。这一时期,思想界百家争鸣、百花齐放,民间俗乐繁荣发展,为丰富乐舞内容形式、推动乐舞文化的全面发展奠定了基础。

从周代开始,乐舞从带有原始图腾崇拜遗风的自发散漫状态,从夏商时期的雏形状态,逐渐进入体现"天人合一"和功利目的发展状态,乐舞的创作和表演更加系统与规

[1] 韩非.韩非子[M].济南:山东画报出版社,2013:26.
[2] 皇甫谧.帝王世纪[M].上海:商务印书馆,1936:25.
[3] 礼崩,即周礼崩溃;乐坏,即雅乐遭损。

范。因此可以说,周代是乐舞形态与规范的形成期。统治者重视的不仅仅是祭祀乐舞的"通神"作用,更加重视其"治人"作用。他们充分发挥乐舞的社会功能,在已有礼仪规范与宗法制度的基础上,建立了一整套礼乐制度。一方面,以维护君权和贵族阶级的统治为目的,实施了一系列"制礼"措施,即制定礼仪;另一方面,以维护礼仪制度、提升贵族子弟的修养和教化百姓为目的,创立了"作乐"体系,即创作乐舞。礼,即礼仪,是西周初期周公在原始乐舞礼仪的基础上确立的一整套典章、规制与礼仪;乐,即乐舞,是音乐、舞蹈、诗歌三位一体的艺术形式。"制礼作乐"是周朝治理国家、规范民风的主要形式和手段。礼为乐规,乐为礼范;以礼来规范乐的内容与形式,以乐来体现礼的内涵。两者相辅相成,相互作用,共同形成治国理政的理论与实践基石。礼乐的相互配合能起到巩固统治、调和人心的作用。所以说"制礼作乐"是周代乐舞的主要特征之一。如《礼记》载:"乐者,天地之和也;礼者,天地之序也。和,故百物皆化;序,故群物皆别。"①又如《乐论》载:"礼定其象,乐平其心;礼治其外,乐化其内。礼乐正而天下平。"②据文献记载,三代帝王在教育太子时,必用礼乐。礼,使人们的外在举止与态度合乎礼仪规范;乐,可塑造内心世界之美。礼之教育由外及内,乐之教化由内及外,二者交互于心,后显于外。人们能够轻松愉快地完成这个教育教化过程,养成恭敬、温文尔雅的气质。这就是礼乐在教育教化方面的作用和意义。如《礼记》载:"凡三王教世子,必以礼乐。乐,所以修内也;礼,所以修外也。礼乐交错于中,发形于外,是故其成也怿,恭敬而温文。"③《礼记》还记载,吹奏乐曲《象》、跳《大武》舞,以乐舞聚民心,以德行兴万事,从而端正君臣之位,明确贵贱等级,这样上下之间合乎正义的行为准则就能很好地实行了。"下管《象》,舞《大武》,大合众以事,达有神,兴有德也。正君臣之位,贵贱之等焉,而上下之义行矣。"④这充分诠释了乐舞在礼仪中所起的作用。

周朝十分重视礼乐建设,其中乐舞机构建制齐全,乐舞人员数量庞大。据《周礼·春官·大司乐》记载,周代乐舞机构"大司乐"的乐舞人员有一千五百人之多。周礼对于各种礼仪活动中所使用的乐舞做了严格的等级规定。例如,对于钟、磬一类的编悬乐器,在欣赏器乐演奏时,王悬挂四面,诸侯悬挂三面,卿大夫悬挂两面,士悬挂一面。《通典》载:"正乐悬之位,王宫悬,诸侯轩悬,卿大夫判悬,士特悬,辨其声。"⑤又如,对于舞蹈表演人数,周礼要求十分严格。八人组成的舞队为一佾。天子用八佾,共六十四人;诸侯用六佾,共四十八人;大夫用四佾,共三十二人;士用二佾,共十六人。《春秋左传》

① 孙希旦.礼记集解[M].北京:中华书局,1989:990.
② 阮籍.阮籍集[M].上海:上海古籍出版社,1987:42.
③ 孙希旦.礼记集解[M].北京:中华书局,1989:563.
④ 孙希旦.礼记集解[M].北京:中华书局,1989:578.
⑤ 杜佑.通典:下[M].长沙:岳麓书社,1995:1942.

载:"天子用八。诸侯用六。大夫四。士二。"①《后汉书》载:"依书文始、五行、武德、昭真修之舞,节损益前后之宜,六十四节为舞,曲副八佾之数。十月蒸祭始御,用其文始、五行之舞如故。"②再如,周礼对乐曲使用场合有明确规定。《论语·八佾》记载,乐舞《雍》只能在天子祭祀后撤除祭品时使用。《左传》载:"三《夏》,天子所以享元侯也,使臣弗敢与闻。《文王》,两君相见之乐也,使臣不敢及。《鹿鸣》,君所以嘉寡君也,敢不拜嘉?《四牡》,君所以劳使臣也,敢不重拜?"③据此可知,《三夏》是天子款待诸侯之长时所用之舞,《文王》是两君相见时所用之乐,等等。若违反了这些规定,则被视作僭越、非礼。这些乐舞风格庄重肃穆,因此被视作雅乐舞。

(一)周武王的乐舞

周武王是周朝开国之主。他继承周文王之志,任用贤臣治理国家,命周公旦"制礼作乐",凝聚民心,国家日益强盛。

周武王的乐舞名是《大武》。这是周公旦为周武王创作的乐舞,主要内容是歌颂周武王伐纣的功绩与功德。周人将其列为"六大舞"之一,属武舞。周武王即位后,率六师讨伐殷商,大败殷兵于牧野,随后命周公旦创作《大武》。《吕氏春秋》载:"武王即位,以六师伐殷,六师未至,以锐兵克之于牧野归,乃荐俘馘于京太室,乃命周公为作《大武》。"④周公治理国家、制礼作乐的功绩堪称典范。"周公摄政,一年救乱,二年克殷,三年践奄,四年建侯卫,五年营成周,六年制礼作乐,七年致政。"⑤《礼记·尚书》记载了后世在太庙祭奠周公时表演《大武》《大夏》等乐舞的情景:"季夏六月,以禘礼祀周公于大庙,牲用白牡,尊用牺、象、山罍,郁尊用黄目,灌用玉瓒大圭,荐用玉豆、雕篹,爵用玉琖仍雕,加以璧散、璧角,俎用梡嶡。升歌《清庙》,下管《象》;朱干玉戚,冕而舞《大武》;皮弁素积,裼而舞《大夏》。"⑥

(二)周代宫廷乐舞

一是周代宫廷中以礼仪为目的的乐舞活动,主要包括在国家层面的祭祀、外交、庆典活动中,以及为当朝帝王歌功颂德时所使用的乐舞。《论语》有云:"文之以礼乐。"周人创作《大武》,并整理五个前朝宫廷乐舞,形成"六代舞",又称"六大舞""六舞""六乐",包括《云门》《大章》《大韶》《大夏》《大濩》《大武》。其中,《云门》《大章》《大韶》《大夏》为文舞,《大濩》《大武》为武舞。"六代舞"均为"纪功乐舞",主要为歌颂统治者的功绩。另外,"六代舞"也用于国子教育与祭祀活动。祭祀活动常用六律、六吕、五声、

① 左丘明.春秋左传[M].北京:学部图书馆,1910:19.
② 范晔.后汉书[M].北京:中华书局,2000:2171.
③ 左丘明.左传[M].长沙:岳麓书社,1988:183.
④ 吕不韦.吕氏春秋[M].呼和浩特:内蒙古人民出版社,2008:31.
⑤ 郑玄.尚书大传[M].上海:商务印书馆,1937:44.
⑥ 子思.礼记 尚书[M].北京:华龄出版社,2002:152.

八音、六舞,以敬奉鬼神、和睦邦国、协调众生、安待宾客、感悦远人,祈求风调雨顺、五谷丰登、六畜兴旺。在祭祀与宴享活动中,乐舞表演须遵循一定的先后顺序。如《周礼》载:"以乐舞教国子舞《云门》《大卷》《大咸》《大磬》《大夏》《大濩》《大武》。以六律、六同、五声、八音、六舞,大合乐以致鬼神衹,以和邦国,以谐万民,以安宾客,以说远人,以作动物。乃分乐而序之,以祭,以享,以祀。"①另外,周人分别用"六代舞"中的不同乐舞祭祀不同的神灵与先祖:以《云门》祭天神,以《咸池》(即《大章》)祭地神,以《大韶》(即下文中的《大磬》)祭四方神,以《大夏》祭山川神,以《大濩》祭先妣,以《大武》祭先祖。如《周礼》载:"乃奏黄钟,歌大吕,舞《云门》,以祭天神。乃奏大蔟,歌应钟,舞《咸池》,以祭地祇。乃奏姑洗,歌南吕,舞《大磬》,以祀四望。乃奏蕤宾,歌函钟,舞《大夏》,以祭山川。乃奏夷则,歌小吕,舞《大濩》,以享先妣。乃奏无射,歌夹钟,舞《大武》,以享先祖。"②

二是周代宫廷中以教育为目的的乐舞活动,主要包括对王公贵族子弟进行教育时所使用的乐舞。宫廷教育乐舞亦具有礼仪性质。如"六小舞"主要用于教育贵族子弟,体现乐舞育人的功能与特征。"六小舞"包括:《帗舞》,舞者手执五彩绸而舞,一说手执全羽而舞;《羽舞》,舞者手执白色羽毛而舞;《皇舞》,舞者手执五彩羽毛而舞;《旄舞》,舞者手执牦牛尾而舞;《干舞》,舞者手执盾牌而舞;《人舞》,舞者手中不执舞具,以手袖为容。"六小舞"由乐师掌管,乐师的职责是"教国子小舞"。如《周礼》载:"乐师:掌国学之政,以教国子小舞。凡舞,有帗舞,有羽舞,有皇舞,有旄舞,有干舞,有人舞。"③另外,"六小舞"也常用于祭祀。明代朱载堉在其著作《乐律全书》中用文字和图画记录了"六小舞"的动作和姿态,为《六代小舞谱》。文献记载了不同祭祀活动中所用小舞:舞师教习《兵舞》时,率领舞队表演祭祀山川之神的乐舞;教习《帗舞》时,率领舞队表演祭祀社稷之神的乐舞;教习《羽舞》时,率领舞队表演祭祀四方名山大川之神的乐舞;教习《皇舞》时,率领舞队表演乐舞《雩祭》。民间但凡有想学习乐舞的人,就要教给他们;如果是林泽坟衍之类的小祭祀,则无须起舞。如《三礼通论》载:"舞师,掌教兵舞,帅而舞山川之祭祀;教帗舞,帅而舞社稷之祭祀;教羽舞,帅而舞四方之祭祀;教皇舞,帅而舞旱暵之事。凡野舞,则皆教之。凡小祭祀,则不兴舞。"④文献还记载了周人利用文舞和武舞训练人的仪表举止和情感气质。这类乐舞对学习者的年龄和身份有着严格限制,并有细致严明的奖罚规定。王室及贵族子弟从13岁开始学习乐与诵诗,舞文舞《勺舞》;15岁学习射箭和驾车,舞武舞《象舞》;20岁行成年加冠礼,学习各种礼仪,这时可身着皮衣、帛衣,舞文舞《大夏》。如《礼记》载:"十有三年,学乐,诵诗,舞勺。成童舞象,学

① 陈戍国.周礼[M].长沙:岳麓书社,1989:61-62.
② 陈戍国.周礼[M].长沙:岳麓书社,1989:62.
③ 陈戍国.周礼[M].长沙:岳麓书社,1989:63.
④ 钱玄.三礼通论[M].南京:南京师范大学出版社,1996:281.

射御。二十而冠,始学礼。可以衣裘帛,舞大夏。"①郑玄注:"先学勺,后学象,文武之次也。成童,十五以上。"孔颖达疏:"舞象,谓舞武也。熊氏云:'谓用干戈之小舞也。'"

另外,周代还有《三象》《棘下》《象舞》《勺舞》《万舞》《弓矢舞》《四裔乐舞》等其他乐舞。

1.《三象》

《三象》,乐舞名,属武舞,是周公讨伐江南殷商遗民叛乱时创作的乐舞。周成王即位后,殷商遗民叛乱,周成王遂命周公前去讨伐。殷商遗民利用大象在东夷为害于民,周公率军将其驱逐至江南,并创作乐舞《三象》,以称颂其功绩。如《吕氏春秋》载:"成王立,殷民反,王命周公践伐之。商人服象,为虐于东夷。周公遂以师逐之,至于江南。乃为《三象》,以嘉其德。"②

2.《棘下》

《棘下》,乐舞名,属武舞,如《淮南子》载:"周人之礼,其社用栗,祀灶,葬树柏,其乐《大武》《三象》《棘下》,'三象棘下,武象乐也'(高诱注)。"③

3.《象舞》

《象舞》,乐舞名,属武舞,是模拟战斗中击刺等动作的乐舞。《毛诗正义》载:"象舞,象用兵时刺伐之舞,武王制焉,刺七亦反。""(疏)维清五句正义曰:'维清诗者,奏象舞之歌乐也。'谓文王时有击刺之法,武王作乐,象而为舞,号其乐曰'象舞'。"④

4.《勺舞》

《勺舞》,乐舞名,属文舞,为古代儿童手执雉羽和管乐器所跳之舞。文献记载周代王室贵族子弟从13岁开始学习《勺舞》。

5.《万舞》

《万舞》,为商周时期的一种大型乐舞,由武舞与文舞组成,表演时需分成不同段落。后世也泛指人数众多的舞蹈。万舞是集《干舞》(武舞)与《羽舞》(文舞)于一体的乐舞。如《毛诗传笺》载:"以干羽为万舞,用之宗庙山川,故言于四方。"⑤陈奂传疏:"干舞有干与戚,羽舞有羽与旄,曰干曰羽者,举一器以立言也。干舞,武舞;羽舞,文舞。曰万者,又兼二舞以为名也。"郑玄笺:"万,舞名也。……以万者舞之总名,干戚与羽龠皆是,故云以干羽为万舞。"又如《蛾术编》载:"仲子薨,则用夫人之礼赴于诸侯,故经书夫人子氏薨也。又为仲子别立庙,安其主,而祭之用万舞、六佾。"⑥

① 戴圣.礼记[M].上海:商务图书馆,1919:25-26.
② 吕不韦.吕氏春秋[M].沈阳:万卷出版公司,2017:53.
③ 刘安.淮南子[M].上海:商务印书馆,1936:7.
④ 阮元.十三经注疏·清嘉庆刊本[M].北京:中华书局,2009:1259.
⑤ 毛亨.毛诗传笺[M].北京:中华书局,2018:55.
⑥ 王鸣盛.蛾术编[M].北京:中华书局,2010:1078-1079.

6.《弓矢舞》

《弓矢舞》,乐舞名,属武舞。舞者手执弓箭而舞。该乐舞源于狩猎与战争,在祭祀及各种射仪中表演。

7.《四裔乐舞》

《四裔乐舞》,此处指周朝宫廷选用的中原周边地区各少数民族的乐舞,多属文舞。

(三)周代民间乐舞

西周时期,统治者十分重视制礼作乐,雅乐兴盛一时。东周时期,随着雅乐的衰微,民间乐舞逐渐兴盛。东周乐舞一方面吸收并强调西周乐舞的礼仪教化功能,另一方面又具有明显的娱乐作用,表现出一定的超功利性。这一时期,乡间里巷时常有祭祀、婚丧、成人礼及民间自娱、祈雨、求子、驱傩、庆丰收等乐舞活动。另外,当时的民间乐舞大多是载歌载舞的形式,歌词与舞蹈联系紧密。《诗经·国风》中的许多诗歌就是对周代民间乐舞的描述,反映了人民的真实生活。

周代民间乐舞以散乐为代表。散乐是融曲艺、杂耍和乐舞于一体的民间艺术形式。据文献记载,随着时间的推移,散乐与百戏逐渐融为一体;南北朝以后,二者意义已基本相同,包含了民间表演艺术的所有形式。如《旧唐书》载:"散乐者,历代有之,非部伍之声,俳优歌舞杂奏。汉天子临轩设乐,舍利兽从西方来,戏于殿前,激水成比目鱼,跳跃嗽水,作雾翳日,化成黄龙,修八丈,出水游戏,辉耀日光。绳系两柱,相去数丈,二倡女对舞绳上,切肩而不倾。如是杂变,总名百戏。"①

(四)周代少数民族乐舞

四夷乐,一作四裔乐,指中原周边四方地区各少数民族的乐舞。四夷,是古代对中原地区东、西、南、北四方各少数民族的统称。先秦时期,四方少数民族被称作东夷、南蛮、西戎、北狄,这些都是泛称,并非特指某个具体的民族。在长期的历史发展进程中,由于各民族在文化背景、宗教信仰和生活地域等方面的不同,其乐舞及表演形式亦各具特色、异彩纷呈,与中原乐舞同为华夏乐舞的重要组成部分。在周代,四夷乐舞经常出现在宫廷中。如《周礼》载:"旄人:掌教舞散乐、舞夷乐。凡四方之以舞仕者属焉。凡祭祀、宾客,舞其燕乐。"②又载:"鞮鞻氏:掌四夷之乐与其声歌。祭祀,则吹而歌之;燕亦如之。"③贾公彦疏:"旄人教夷乐而不掌,鞮鞻氏掌四夷之乐而不教,二职互相统耳。但旄人加以教散乐,鞮鞻氏不掌之也。"这段记载中的"旄人"与"鞮鞻氏",均为周代掌教乐舞的乐官名,其中"鞮鞻氏"是掌管少数民族歌舞的乐官。

(五)周代巫舞

巫舞,是古代在祈祥、祈雨、婚姻、求子、农事、驱鬼、逐疫等祭祀活动中表演的乐舞。

① 刘昫,等.旧唐书[M].北京:中华书局,1975:1072.

② 陈戍国.周礼[M].长沙:岳麓书社,1989:65.

③ 陈戍国.周礼[M].长沙:岳麓书社,1989:66.

周代继承了前代的"腊祭""雩祭""傩祭""祀高禖"等巫舞祭祀活动,并对其进行调整,使其更加系统化、规范化。据文献记载,周代每年举行三次傩祭:第一次在周历暮春三月举行,百姓在都城九门外"磔牲"(宰杀牲畜),举行祭祀活动,称"国傩",其目的是驱散春季的疠疫之气,祛除疫病;第二次在周历仲秋八月举行,由天子主持祭祀仪式,称"天子傩",目的是疏导秋日的凄清、肃杀之气;第三次在周历冬季十二月(腊月)举行,官员们在国门前"磔牲",制作土牛,称"大傩",目的是祭神,祛除寒冷之气。《礼记·尚书》载:"季春之月,命国难,九门磔攘,以毕春气。仲秋之月,天子乃难,以达秋气。季冬之月,命有司大傩,旁磔,出土牛,以送寒气。"①

巫舞的产生与发展经历了数千年的历史,其形式与种类繁多。《艺术概览》指出:"巫舞,原指巫觋祭祀活动中的舞蹈,现在泛指伴随巫术仪式而进行的各类舞蹈。随着时间的推移,巫舞的形式和种类越来越多,归纳起来可分为三大类:祈神降福许愿类、酬神还愿类、迷信类。尽管巫舞在漫长的岁月中充满封建迷信色彩,但在民俗学、社会学、宗教学方面有重要的研究价值,在艺术上也有相当的审美意义。"②

第三节 封建社会的乐舞

我国早在战国时期就已出现封建社会政治、经济、文化、军事制度的雏形。秦朝一统天下后,地主阶级成为统治阶级。后直到清朝覆灭,历时两千多年的封建社会宣告结束。封建社会是乐舞的自觉与发展期,不同时期的乐舞内容、形态既具有传承的共性特征,又各具特色。接下来主要探究封建社会不同历史时期乐舞的形成与流变。

一、秦代的乐舞

秦朝(公元前221年—公元前206年)是中国历史上第一个统一的封建制王朝。秦国先后灭韩、赵、魏、楚、燕、齐六国,于公元前221年一统天下。秦朝建立后,废除分封制,实行中央集权的郡县制;统一文字,使小篆成为全国通行的字体;统一货币,将各种形态的货币统一为重半两的圆形方孔铜钱;统一度量衡,如尺寸、升斗、斤两等;统一车轨距离,定为六尺(约1.4米),即"车同轨";统一驰道路宽为50步(约75米);搜集各国兵器,铸为钟镰,《文献通考》载:"秦始皇既并天下,分为三十六郡,郡置材官;聚天下兵器于咸阳,铸为钟镰;讲武之礼,罢为角抵。"在这种背景下,废周代乐舞机构,设新的乐舞机构——乐府③。乐府不仅保留了一些前朝宫廷乐舞,还搜集了许多民间乐舞。

① 子思.礼记 尚书[M].北京:华龄出版社,2002:74-84.
② 钟呈祥,张晶.艺术概览[M].北京:中国传媒大学出版社,2012:74.
③ 1976年,秦始皇陵陪葬坑出土了一件错金银铜钟,钟侧镌刻"乐府"二字。

秦初兴时,百官皆为才能出众之人:内有卫(商)鞅、由余实施法度;外有白起、王翦攻城略地。到衰落之时,由于过分得意而骄横、凶暴残虐,修筑长城万里、离宫千余所,沉溺于钟鼓、歌舞与女乐,最终亡国。《抱朴子》载:"秦之初兴,官人得才。卫鞅由余之徒,式法于内;白起王翦之伦,攻取于外。兼弱攻昧,取威定霸,吞噬四邻,咀嚼群雄,拓地攘戎,龙变龙视,实赖明赏必罚,以基帝业。降及秒季,骄于得意,穷奢极泰。加之以威虐,筑城万里,离宫千余,钟鼓女乐,不徙而具。骊山之役,太半之赋,闾左之戍,坑儒之酷,北击猃狁,南征百越,暴兵百万,动数十年。天下有生离之哀,家户怀怨旷之叹。白骨成山,虚祭布野。徐福出而重号咷之僞,赵高入而屯豺狼之党。天下欲反,十室九空。其所以亡,岂由严刑? 此为秦以严得之,非以严失之也。"①

由于施政暴虐、过度劳民等原因,秦朝在很短的时间内便覆灭了。一方面,秦始皇在丞相李斯的建议下所实施的"焚书坑儒"政策,使秦以前长期积累起来的文化财富毁于一旦,使许多精神财富及其创造者荡然无存,对中国文化的传承与发展造成了不良影响。《史记》载:"卫宏《诏定古文尚书序》云:'秦既焚书,恐天下不从所改更法,而诸生到者拜为郎,前后七百人。乃密种瓜于骊山陵谷中温处。瓜实成,诏博士诸生说之,人言不同。乃令就视,为伏机。诸生贤儒届至焉,方相难(傩)不决,因发机,从上填之,以土皆压,终乃无声也。'"②此为秦始皇在骊山陵谷借"方相氏"舞傩伺机坑杀儒生之记录。"傩舞"是古代祭祀活动中用于驱鬼、逐疫的乐舞。由上述记载可知,秦傩具有送葬祭祀的功能。另一方面,由于秦灭六国,从各地网罗了大量乐舞人才,这为秦地带来了各种不同形式、内容、风格的乐舞艺术,使战国时期各诸侯国流行的乐舞艺术在秦朝及后世得以传承,为汉代乐舞的繁荣做好了铺垫,更为中华艺术文化的融会与发展奠定了基础。就乐舞发展的整体状态而言,这一时期是乐舞从形成到自觉与发展的过渡时期。

(一) 秦代宫廷乐舞

为满足统治阶级的享乐需求,一方面,秦代宫廷乐舞吸收、融合了六国宫廷乐舞的不同内容与形式,因而得到了发展。秦灭六国后,六国的宫妃侍御、王子王孙,不得不来到秦都咸阳,作为宫人,日夜歌唱奏乐,供帝王取乐。唐代杜牧《阿房宫赋》云:"妃嫔媵嫱,王子皇孙,辞楼下殿,辇来于秦。朝歌夜弦,为秦宫人……燕赵之收藏,韩魏之经营,齐楚之精英,几世几年,剽掠其人,倚叠如山……管弦呕哑,多于市人之言语。"秦始皇大兴土木,营造宫室,将六国后宫女乐与各种乐器尽收宫中。这表明秦朝宫廷及贵族阶级仍然保持着豢养女乐的习惯,女乐群体继续扩大。如《史记》载:"秦每破诸侯,写仿其宫室,作之咸阳北阪上,南临渭,自雍门以东至泾、渭,殿屋复道周阁相属。所得诸侯美人钟鼓,以充入之。"③另一方面,秦始皇在全国各地大量搜集民间乐舞和女乐,充实乐府,

① 葛洪.抱朴子[M].上海:上海古籍出版社,1990:201-202.
② 司马迁.史记[M].北京:中华书局,1982:3117.
③ 司马迁.史记[M].北京:中华书局,1982:239.

使其离宫处处可见钟鼓、女乐、倡优等。如《说苑》载："又兴骊山之役,锢三泉之底,关中离宫三百所,关外四百所,皆有钟磬帷帐妇女倡优。"①又载:"数巨万人,钟鼓之乐,流漫无穷。"由于秦朝历史较短,其宫廷乐舞多为前代宫廷乐舞以及对六国乐舞的沿用与改编。秦代宫廷乐舞的主要特征是:人数众多,表演规模庞大,内容丰富;纵向继承前代乐舞的内容与形式,横向融合六国乐舞;乐舞不仅用于祭祀天地、神灵、宗庙,也用于宴飨娱乐等。

乐府始设于秦代。秦代乐府是官署少府下辖的一个专门负责配置乐曲、训练乐工和采集整理民间歌舞的乐舞机构。秦代乐府职能多样,除了管理乐舞、负责祭飨乐事、收集整理民间歌舞、训练乐工、分发器乐,还具有铸造储存金属器具与钱币的职能。乐府官吏为少府属官。少府为秦官署机构,其主管官员亦称少府,主要掌管山海池泽的税收,负责照料宫廷衣食起居,满足帝王的游猎娱乐等需求,有六名辅佐官员,属官有十六个。后王莽改称少府为"共工"。《汉书》载:"少府,秦官,掌山海池泽之税,以给共养,有六丞。属官有尚书、符节、太医、太官、汤官、导官、乐府、若卢、考工室、左弋、居室、甘泉居室、左右司空、东织、西织、东园匠十六官令丞……绥和二年,哀帝省乐府。王莽改少府曰共工。"②奉常③的下属官吏有太乐令和太乐丞,少府的下属官吏有乐府令和乐府丞。东汉永平三年(公元60年),太乐令改称大予乐令,负责管理歌舞艺人和国家祭祀、宴飨活动的乐舞相关事宜。《通典》载:"秦汉奉常属官有太乐令及丞,又少府属官并有乐府令、丞。后汉永平三年改太乐为大予乐令,掌伎乐人,凡国祭飨,掌诸奏乐。"④另外,秦代乐府与太乐并立,均由内廷掌管。乐府机构的分属、分工、职责明确。乐府对乐舞的有效管理,使秦代庞大的乐舞系统得到系统整合。对俗乐的重视,使秦代乐舞得到很大发展。汉代、隋代仍沿用乐府之名。

(二)秦代民间乐舞

秦代民间乐舞的表演内容与形式,继承了周代民间散乐与战国时期戏乐,在此基础上又有新的发展。"角抵"就是其代表。角抵本是带有技巧性的游戏活动,后发展为一种娱乐性节目。纵观角抵的发展演变历程,可得知其与散乐的联系,表明秦代民间乐舞沿袭了前代的发展脉络。如《隋书》载:"周时,郑译有宠于宣帝,奏征齐散乐人,并会京师为之。盖秦角抵之流者也。"⑤《史记》中有秦二世在甘泉宫观赏角抵表演的记载:"是

① 刘向.说苑[M].上海:商务印书馆,1937:203.
② 班固.汉书[M].北京:中华书局,1962:731.
③ 奉常,秦朝掌管宗庙礼仪的官员,汉代位列九卿之首。《汉书·百官公卿表》载:"奉常,秦官,掌宗庙礼仪,有丞。景帝中六年更名太常。"
④ 杜佑.通典[M].北京:中华书局,1988:695.
⑤ 魏徵,令狐德棻.隋书·音乐志[M].北京:中华书局,1973:381.

时二世在甘泉,方作角抵优俳之观。"①角抵的表演形式,是对战国戏乐的继承与发展。当时,"戏"是指发端于祭祀傩舞和歌舞的艺术表演形式;到了秦二世时期,这种艺术表演形式逐渐演变为用唱词表演,用管弦乐器伴奏,属民间歌舞风俗。后世称这种歌舞之风为"秦腔",俗称"梆子腔"。如《都门纪略》载:"戏即肇端于傩与歌斯二者。及秦二世胡亥,演为词场,谱以管弦,歌舞之风,由兹益胜,后世遂号为秦腔,俗称梆子腔。"②戏乐是在先秦讲武之礼的基础上发展而来的。到秦代,这种表演有了新的形式与内容,秦人更其名为角抵,为汉代角抵戏之雏形。如《汉书》载:"春秋之后,灭弱吞小,并为战国,稍增讲武之礼,以为戏乐,用相夸视。而秦更名角抵,先王之礼没于淫乐中矣。"③角抵这种表演形式来源于民间的蚩尤戏。蚩尤戏起源于先秦时期,以黄帝战胜蚩尤的情节为蓝本,最初以作战训练为目的,表演时人们头戴牛角,相互搏斗。东汉应劭注:"角者,角材也。抵者,相抵触也。"由此可见,角抵应继承了蚩尤戏的遗风。相传蚩尤耳鬓如刀剑般锋利,头上有角,蚩尤以角为武器,与黄帝战斗。直到南朝,冀州(今河北省衡水市)还有名为《蚩尤戏》的乐舞表演。表演者三三两两,头戴牛角,相互抵触。《述异记》载:"秦汉间说,蚩尤氏耳鬓如剑戟,头有角,与轩辕斗,以角抵人,人不能向。今冀州有乐名《蚩尤戏》,其民两两三三,头戴牛角而相抵。汉造角抵戏,盖其遗制也。"④

二、汉代的乐舞

汉朝(公元前206年—公元220年,包括公元9年—公元23年的莽新政权和公元23年—公元25年的更始政权)是继秦朝之后中国历史上第二个大一统封建制王朝,分西汉(公元前206年—公元25年)和东汉(公元25年—公元220年)两个时期。乐舞的发展状态能够折射出中国历史与社会的兴衰。汉代社会相对稳定,经济逐渐恢复,文化发展迅速。汉初,乐舞多沿袭前代;到汉武帝时期,乐舞取得较大发展。

汉代沿用秦代乐府之名。西汉惠帝时设乐府令,武帝时大规模扩建乐府,后人称汉乐府。乐府的主要职责是训练乐工,编制乐谱,采集编纂民间音乐、歌词,并进行演唱、演奏、表演等。汉武帝时期,宫廷乐官李延年从民间采集了大量民歌,并对其进行了改编。《汉书》载:"至武帝定郊祀之礼,祠太一于甘泉,就乾位也;祭厚土于汾阴,泽中方丘也。乃立乐府,采诗夜诵,有赵、代、秦、楚之讴。以李延年为协律都尉,多举司马相如等数十人造为诗赋,略论律吕,以合八音之调,作十九章之歌。以正月上辛用事甘泉圜丘,使童男女七十人俱歌,昏祠至明。夜常有神光如流星止集于祠坛,天子自竹宫而望拜,

① 司马迁.史记[M].北京:学苑音像出版社,2004:112.
② 杨静亭.都门纪略[M].刻本,1845(清道光二十五年):38.
③ 班固.汉书[M].西安:太白文艺出版社,2006:108.
④ 任昉.述异记[M].北京:中华书局,1919:1-2.

百官侍祠者数百人皆肃然动心焉。"①绥和二年(公元前7年)汉哀帝即位后罢乐府,保留郊祭乐与雅乐性质的军乐及与之相关的乐舞人员,其余所谓"郑卫之乐"的俗乐皆被废除,与之相关的大批乐舞人员被除名。如《汉书》载:"是时,郑声尤甚。黄门名倡丙彊、景武之属富显于世,贵戚五侯定陵、富平外戚之家淫侈过度,至与人主争女乐。哀帝自为定陶王时疾之,又性不好音,及即位,下诏曰:惟世俗奢泰文巧,而郑卫之声兴。夫奢泰则下不孙而国贫,文巧则趋末背本者众,郑卫之声兴则淫辟之化流,而欲黎庶敦朴家给,犹浊其源而求其清流,岂不难哉!孔子不云乎?'放郑声,郑声淫。'其罢乐府官。郊祭乐及古兵法武乐,在经非郑卫之乐者,条奏,别属他官。"②

汉代十分重视少数民族乐舞。在汉朝宫廷中也时常会有少数民族乐舞表演。如《贾谊集》载:"一饵。降者之杰也,若使者至也,上必使人有所召客焉。令得召其知识,胡人之欲观者勿禁。令妇人傅白墨黑,绣衣而侍其堂者二三十人,或薄或掩,为其胡戏以相饭。上使乐府幸假之倡乐,吹箫鼓鼗,倒挈面者更进,舞者、蹈者时作,少间击鼓,舞其偶人。昔时乃为戎乐,携手胥强上客之后,妇人先后扶侍之者固十余人,使降者时或得此而乐之耳。"③

(一)汉代宫廷乐舞

汉代社会稳定,经济繁荣,宫廷乐舞得到迅速发展。汉代宫廷乐舞的主要特征为礼仪性,其来源主要有以下几个方面:

第一,继承前代乐舞,特别是对周代宫廷乐舞的整理、继承与复兴。例如,汉末杜夔复兴前代古乐,并有所创新,"传旧雅乐四曲";后三国魏左延年改杜夔旧雅乐三曲,名同而曲不同。《晋书》载:"杜夔传旧雅乐四曲,一曰《鹿鸣》,二曰《驺虞》,三曰《伐檀》,四曰《文王》,皆古声辞。及太和中,左延年改夔《驺虞》《伐檀》《文王》三曲,更自作声节,其名虽存,而声实异。唯因夔《鹿鸣》,全不改易。每正旦大会,太尉奉璧,群后行礼,东厢雅乐常作者是也。后又改三篇之行礼诗。第一曰《于赫篇》,咏武帝,声节与古《鹿鸣》同。第二曰《巍巍篇》,咏文帝,用延年所改《驺虞》声。第三曰《洋洋篇》,咏明帝,用延年所改《文王》声。第四曰复用《鹿鸣》。《鹿鸣》之声重用,而除古《伐檀》。及晋初,食举亦用《鹿鸣》。"④

第二,新创作乐舞。例如,汉高祖时期,叔孙通令原秦朝的乐人创编宗庙祭祀用乐。大祝迎神于庙门,奏《嘉至》之乐;皇帝入庙门,奏《永至》之乐;献上祭品时奏《登歌》之乐,一人独唱,不用管弦伴奏,犹如古时《清庙》之乐。《登歌》奏完两次后,奏《休成》之乐,以宴飨神明。皇帝到东厢饮酒,坐定后奏《永安》之乐。另有《房中祠乐》,为高祖唐

① 班固.汉书[M].北京:中华书局,1962:1045.
② 班固.汉书[M].北京:中华书局,2012:987.
③ 贾谊.贾谊集[M].上海:上海人民出版社,1976:71.
④ 房玄龄,等.晋书[M].长春:吉林人民出版社,1995:385.

山夫人所作。周代有《房中乐》,秦时更名为《寿人》。高祖喜爱楚声,《房中乐》为楚声,汉孝惠帝二年(公元前193年)更名为《安世乐》。如《汉书》载:"汉兴,乐家有制氏,以雅乐声律世世在大乐官,但能纪其铿锵鼓舞,而不能言其义。高祖时,叔孙通因秦乐人制宗庙乐。大祝迎神于庙门,奏《嘉至》,犹古降神之乐也。皇帝入庙门,奏《永至》,以为行步之节,犹古《采荠》《肆夏》也。乾豆上,奏《登歌》,独上歌,不以管弦乱人声,欲在位者遍闻之,犹古《清庙》之歌也。《登歌》再终,下奏《休成》之乐,美神明既飨也。皇帝就酒东厢,坐定,奏《永安》之乐,美礼已成也。又有《房中祠乐》,高祖唐山夫人所作也。周有《房中乐》,至秦名曰《寿人》。凡乐,乐其所生,礼不忘本。高祖乐楚声,故《房中乐》楚声也。孝惠二年,使乐府令夏侯宽备其箫管,更名曰《安世乐》。"①

第三,前代乐舞的更名与改编。例如,在高庙、孝文庙、孝武庙等宗庙的祭祀用乐中,《武德舞》作于高祖四年(公元前203年),象征以武功平定天下之乱;《文始舞》原为舜之《韶舞》,高祖六年(公元前201年)更名为《文始》,以示不承袭之意;《五行舞》本是周代乐舞,秦始皇二十六年(公元前221年)更名为《五行》;《四时舞》为孝文帝时所作乐舞,昭示天下安定平和;景帝时改《武德舞》为《昭德》,宣帝时又改《昭德》为《盛德》。高祖六年作《昭容乐》《礼容乐》。《昭容乐》犹如古时"九夏"之一的《昭夏》,主要出自《武德舞》;《礼容乐》主要出自《文始》与《五行舞》。《汉书》载:"高(祖)庙奏《武德》《文始》《五行》之舞;孝文庙奏《昭德》《文始》《四时》《五行》之舞;孝武庙奏《盛德》《文始》《四时》《五行》之舞。《武德舞》者,高祖四年作,以象天下乐己行武以除乱也。《文始舞》者,曰本舜《招舞》也,高祖六年更名曰《文始》,以示不相袭也。《五行舞》者,本周舞也,秦始皇二十六年更名曰《五行》也。《四时舞》者,孝文所作,以(明)示天下之安和也。盖乐己所自作,明有制也;乐先王之乐,明有法也。孝景采《武德舞》以为《昭德》,以尊大宗至孝宣,采《昭德舞》为《盛德》,以尊世宗庙。诸帝庙皆常奏《文始》《四时》《五行舞》云。高祖六年又作《昭容乐》《礼容乐》。《昭容》者,犹古之《昭夏》也,主出《武德舞》。《礼容》者,主出《文始》《五行》。舞人无乐者,将至至尊之前不敢以乐也;出用乐者,言舞不失节,能以乐终也。大氐皆因秦旧事焉。"②

汉代宫廷乐舞功能完备,曲目繁多,表演剧目丰富,形式规范而庄重,动作整齐而优美。乐器种类多样,在各类仪式中,常以钟、磬为主要伴奏乐器。汉代宫廷乐舞主要包括祭天敬地乐舞、祭祖先乐舞、教育乐舞、宴享乐舞、庆寿乐舞、庆典乐舞、娱乐乐舞和外交乐舞等。下面着重介绍其中几类。

1.祭天地祖先的礼仪乐舞

祭天敬地与祭祀祖先的乐舞历来为统治者所重视。在祭祀活动中,通过对天地的祭拜,为民祈福,以求得到天地神灵的护佑,使国家昌盛、百姓安康;通过对祖先的祭拜,

① 班固.汉书[M].北京:中华书局,1962:1043.
② 班固.汉书[M].北京:中华书局,1962:1044.

为子孙后代祈福,以求得到祖先的护佑,使家族无灾无祸、永葆昌盛。

2.教育乐舞

教育乐舞即通过乐舞对贵族子弟及百姓进行教育教化。周人就利用"六小舞"教育贵族子弟知礼通乐。汉代继承了前代的教育乐舞。如汉高祖六年(公元前201年)改《韶舞》为《文始舞》,该乐舞舒缓而优美,其内容对百姓具有教化作用。

3.谒神宴享乐舞

谒神宴享乐舞是指在宴饮场合表演的乐舞,是历代宫廷礼仪乐舞不可或缺的内容。这类乐舞主要是为拜谒神主,可起到聚拢人心的作用。据文献记载,祭神时群臣拜谒神主牌位,掌管祭物的太官进献祭食,太常奏食举乐,舞《文始》《五行》之舞。《后汉书》载:"公卿群臣谒神坐,太官上食,太常乐奏食举,舞《文始》《五行》之舞。乐阕,群臣受赐食毕,郡国上计吏以次前,当神轩占其郡国谷价,民所疾苦,欲神知其动静。"①文献还记载,东汉时期国家祭祀与宴享乐舞由大予乐令掌管。汉明帝刘庄改太乐令为大予乐令。《后汉书》载:"大予乐令一人,本注曰:掌伎乐。凡国祭祀,掌请奏乐,及大飨用乐,掌其陈序。丞一人。"②

4.自娱乐舞

"以舞相属"流行于汉代至魏晋时期,是当时宫廷礼节性舞蹈的代表。"以舞相属"具有一定的礼仪性、娱乐性与社交性。在宴享聚会活动中,一般由主人、年长者或社会地位较高者先起舞,然后邀请在场的其他宾客一同起舞,如此接连不断。如果被邀请者拒绝起舞,则被视作对邀请者的轻视与不尊重。文献中也有此类故事的记载。如《后汉书》载:"邕自徙及归,凡九月焉。将就还路,五原太守王智饯之。酒酣,智起舞属邕,邕不为报。智者,中常侍王甫弟也,素贵骄,惭于宾客,诟邕曰:'徒敢轻我!'邕拂衣而去。智衔之,密告邕怨于囚放,谤讪朝廷,内宠恶之。邕虑卒不免,乃亡命江海,远迹吴会。"③

(二)汉代民间乐舞

汉代是民间乐舞迅速发展的时期。民间乐舞的兴盛,与汉代社会稳定、百姓安康的背景,百姓对乐舞的娱乐需求,以及皇室贵族的乐舞享乐有着直接关系。汉代民间乐舞的兴盛主要体现在以下几方面:乐人数量的激增,百戏乐舞的广泛流行,杂曲歌舞的种类繁多,相和大曲的形成,少数民族乐舞及域外乐舞的传入,等等。

1.汉代乐人

乐人,是对从事各种乐舞活动人员的称谓,包括宫廷乐人、民间乐人等。汉代女乐有倡、舞姬与歌舞者三种称谓,三者常常混用。倡,又称倡优、俳优,是专职的歌舞伎人,其身份为奴隶,一般多为战争俘虏或罪犯;舞姬,贵族与百姓中的善舞者,并不以舞蹈为

① 范晔.后汉书[M].西安:太白文艺出版社,2006:735.

② 范晔.后汉书[M].西安:太白文艺出版社,2006:801.

③ 范晔.后汉书[M].北京:中华书局,1965:2003.

职业;歌舞者,百姓中的善舞者,是指以歌舞表演为生的民间职业舞人,他们往往接受过专业训练,拥有较高的专业水准。

汉代乐人数量激增,有以下几个方面的原因。第一,汉代乐舞机构规模的扩大,使宫廷乐人数量剧增,乐舞中的各种角色、行当也大为丰富。第二,皇室贵族对乐舞的喜好,尤其是后宫妃嫔对乐舞的钟情,使宫廷乐人队伍壮大,乐舞人才辈出。汉高祖时期有善"翘袖折腰"之舞的戚夫人,汉武帝时期有能歌善舞的华容夫人(武帝四子燕王刘旦之妻),汉成帝时期有能为"掌上舞"的赵飞燕,汉末有汉少帝弘农怀王刘辩的妃子唐姬,等等。第三,由于百姓对乐舞娱乐的需求,民间乐人数量剧增,规模迅速壮大,身份及社会地位也有较大改变。这一时期,乐人广泛融入社会各阶层,民间还出现了以歌舞表演为生的职业乐人。

2.汉代百戏乐舞

"百戏"一词初见于汉代,又称"角抵戏",是各种戏、乐的概称,是在继承前代散乐、戏乐、角抵、曼衍之戏等艺术形式的基础上,融合多种民间乐舞及其他艺术形式而形成的一种综合性表演形式,主要包括音乐、舞蹈、杂技、武术、幻术、滑稽等表演形式。众多民间艺术形式的融入,使汉代百戏具有丰富性、群众性、娱乐性、趣味性等特征,且富于浪漫主义色彩。《事物纪原》卷九"百戏"引《汉文帝纂要》载:"百戏起于秦汉曼衍之戏,技后乃有高絙、吞刀、履火、寻橦等也。"[1]百戏是汉代最具盛名也是最为流行的乐舞形式之一。据《汉书》记载,汉武帝元封三年(公元前108年)春,皇家在京师举办百戏表演,出现了"作角抵戏,三百里内皆观"[2]的盛况。到了唐代,百戏得到进一步发展,但表演重点有所变化。如在教坊中,曼衍之戏逐渐由重表演转变为重杂技技艺,倡优由重表演转变为重说唱技艺。宋代继续沿用民间百戏中的汉族表演技艺,但已呈现分化的趋势。此时,百戏多指杂技、竞技表演。北宋时期,汴梁(今河南省开封市)每逢节日,都要举办歌舞百戏盛会。南宋吴自牧在《梦粱录》中把以唱为主的技艺归为"伎乐",包括当时流行的口哄、唱、诸宫调、唱耍令等。由于当时"唯以杂剧为正色","散乐"逐渐成为戏剧、歌舞的专称。元代以后,百戏的内容更加丰富多彩。但作为对音乐、舞蹈、杂技、武术、幻术、滑稽表演等各种民间技艺的统称,"百戏"这一称呼逐渐淡出人们的视野。文献记载了"善为幻术"的鞠道龙描述黄公表演《东海黄公》的情景:东海人黄公,能制蛇御虎,他佩戴着赤金刀,用红色缯帛束发,叱咤风云;后年老力衰,饮酒过度,无法施展幻术。秦末,东海出现白虎,黄公带刀擒虎不成,反被虎所杀。京畿地区的人将这个故事改编成戏,汉武帝时期称"角抵之戏"。《西京杂记》载:"余所知有鞠道龙,善为幻术,向余说古时事:有东海人黄公,少时为术,能制蛇御虎。佩赤金刀,以绛缯束发,立兴云雾,坐成山河。及衰老,气力羸惫,饮酒过度,不能复行其术。秦末,有白虎见于东海,黄公乃以

① 高承.事物纪原[M].北京:中华书局,1989:494.

② 班固.汉书[M].北京:中国经济出版社,2002:1905.

赤刀往厌之。术既不行,遂为虎所杀。三辅人俗用以为戏,汉帝亦取以为角抵之戏焉。"①

3.汉代杂曲歌舞

汉代是民间艺术高度发展与繁荣的时代。杂曲歌舞起源于民间,是区别于宫廷雅乐舞的民间俗乐舞。其中,有的艺术形式自成体系,形成别具特色的风格;有的艺术形式与其他艺术形式相融合;还有的艺术形式经加工与改造,成为雅乐舞。这些不同的艺术形式,后来大多融入角抵百戏之中。

秦汉时期,民间杂曲歌舞形式多样,所呈现的内容与思想十分丰富、全面,应有尽有,包罗万象;有表心志的,有表情思的,有抒发宴饮、游乐欢愉心情的,有抒发忧愁、愤怨之情的,有抒发离别感伤之怀的,有言征战、行役之苦的,有将命运寄托于佛道的,还有源自少数民族的歌舞技艺。《乐府诗集》载:"杂曲者,历代有之,或心志所存,或情思之所感,或宴游欢乐之所发,或忧愁愤怨之所兴,或叙离别悲伤之怀,或言征战行役之苦,或缘于佛老,或出自夷虏。兼收备载,故总谓之杂曲。"②在"杂曲歌辞"中还有展现百姓日常生活各方面的内容。如《乐府诗集》将东汉辛延年的《羽林郎》归入"杂曲歌辞"。《羽林郎》记述的是一位年轻貌美的卖酒胡姬婉言拒绝权贵调笑的故事。"昔有霍家奴,姓冯名子都。依倚将军势,调笑酒家胡。胡姬年十五,春日独当垆。长裾连理带,广袖合欢襦。头上蓝田玉,耳后大秦珠。两鬟何窈窕,一世良所无。一鬟五百万,两鬟千万余。不意金吾子,娉婷过我庐。银鞍何煜爚,翠盖空踟蹰。就我求清酒,丝绳提玉壶。就我求珍肴,金盘绘鲤鱼。贻我青铜镜,结我红罗裾。不惜红罗裂,何论轻贱躯。男儿爱后妇,女子重前夫。人生有新故,贵贱不相逾。多谢金吾子,私爱徒区区。"③

杂舞,是汉代独具特色的舞蹈形式之一。从汉魏开始,宫廷乐舞机构就对民间乐舞十分重视。乐官收集一部分杂舞,并将其用于宫廷表演。杂舞与雅舞相对,属俗舞,其表演形式多样,有独舞、对舞、群舞等,舞者随乐器伴奏起舞。独舞表演者技艺高超,集表演、跳跃、翻转等能力技巧于一身。对舞表演分为女子双人对舞和男子双人对舞:女子双人对舞以软舞为主,主要展现女性柔美、曼妙的舞姿;男子双人对舞以健舞为主,主要展现男性豪迈、刚健的舞姿。群舞多由女性表演,通过群体舞动与舞队调度,营造美轮美奂的意境。

汉代杂舞主要有长袖舞、巾舞、巴渝舞、徒手舞、道具舞等。

(1)长袖舞。舞者以长袖作舞,是汉代最具特色及代表性的舞蹈形式之一。其主要风格特征是:曼妙委婉,以袖为容,以袖为舞具。《韩非子·五蠹》云:"长袖善舞,多钱善贾。"这充分说明了长袖在舞蹈中的作用。"长袖善舞""翘袖折腰"就是长袖舞的真实

① 葛洪.西京杂记[M].西安:三秦出版社,2006:120.
② 郭茂倩.乐府诗集[M].北京:中华书局,2003:885.
③ 郭茂倩.乐府诗集[M].上海:上海古籍出版社,2016:786.

写照。长袖舞集艺术性与娱乐性于一体,具有很高的审美价值。其舞者多为受过专业训练的乐舞伎人,具有高超的舞蹈技艺。例如,盘鼓舞多以长袖表演。东汉傅毅在《舞赋》中对舞袖有精湛描写:"罗衣从风,长袖交横。骆驿飞散,飒擖合并……体如游龙,袖如素霓。"随着舞蹈艺术的日趋兴盛,长袖舞的表演形式也愈发丰富,有独舞、双人舞、三人舞、群舞等。这在一定程度上反映了社会审美倾向的变化。特别是后来戏曲的出现和戏曲舞蹈中长袖的应用,对长袖舞在舞袖技法、韵律及丰富性等方面的新发展具有重要作用。而两百多年前京剧的出现,对长袖舞的传承和发展起到了决定性作用。京剧表演艺术家梅兰芳先生在《醉酒》中的长袖之舞可谓行云流水,精湛绝伦。地方戏曲中丰富多彩的"水袖"表演也推动了长袖舞的传承和发展。长袖舞一直流传至今。当代中国古典舞中也有长袖(水袖)表演。因为长袖舞动时仿若流水,所以又称"水袖"。水袖舞是对古代长袖舞和巾舞的继承与发展。水袖有长短之分。短水袖有勾、挑、撑、冲、拨、扬、搩、甩、打、抖等技术动作;长水袖有提、扬、卷、飘、抓、搭、摇、涮等技术动作。舞动水袖时,舞者通过身、肩、臂、肘、腕、指等部位的协调配合和不同幅度、力度、速度的运动,使长袖缭绕空际,变化出各种各样的形态;通过身体的律动,使长袖展现出各种舞容;通过舞袖动作,锻炼舞者的韵律感,增强舞蹈的美感。作为肢体延长部分的水袖,能够大幅增强艺术和情感表现力。文献中就有描写舞袖的佳句,如《楚辞·大招》云:"嫭目宜笑,娥眉曼只。容则秀雅,稚朱颜只。魂乎归来!静以安只。姱修滂浩,丽以佳只。曾颊倚耳,曲眉规只。滂心绰态,姣丽施只。小腰秀颈,若鲜卑只。魂乎归来!思怨移只。易中利心,以动作只。粉白黛黑,施芳泽只。长袂拂面,善留客只。魂乎归来!以娱昔只。青色直眉,美目媔只。靥辅奇牙,宜笑嘕只。丰肉微骨,体便娟只。"[1]其中"小腰秀颈""长袂拂面"两句,便是对舞者及长袖之舞的生动描写。另有文献描绘了三蜀豪门望族的饮宴乐舞场景:巴渝乐姬弹奏乐器,汉地女子敲击音节,弦音急促,歌声激昂,长袖迂回婉转,舞者舞姿翩跹,观赏者饮酒纵乐,不分朝夕。西晋左思《蜀都赋》云:"三蜀之豪,时来时往。养交都邑,结俦附党。剧谈戏论,扼腕抵掌。出则连骑,归从百两。若其旧俗,终冬始春。吉日良辰,置酒高堂,以御嘉宾。金罍中坐,肴烟四陈。觞以清醥,鲜以紫鳞。羽爵执竞,丝竹乃发。巴姬弹弦,汉女击节。起西音于促柱,歌江上之飚厉。纤长袖而屡舞,翩跹跹以裔裔。合樽促席,引满相罚。乐饮今夕,一醉累月。"另外,历代诗词中亦多有对长袖舞的描写。南朝顾野王《舞影赋》云:"图长袖于素壁,写纤腰于华堂。"唐代谢偃《踏歌词》云:"倩看飘飘雪,何如舞袖回?"此处以"飘飘"之雪喻"舞袖"之美。唐代钱起《江陵晦日陪诸官泛舟》云:"城南无夜月,长袖莫留宾。"宋代虞俦《满庭芳》云:"别是仙韵道标,应差对、舞袖弓弯。"

(2)巾舞。详见本书第58、59页"《公莫舞》"。

(3)《巴渝舞》。一作《巴俞舞》,属武舞,是古代川东巴渝地区少数民族的一种集体

[1] 刘向.楚辞[M].王逸,注.上海:上海古籍出版社,2015:234.

舞蹈,体现了当地刚勇好舞的民风。《巴渝舞》传入宫廷后,多用于在宫廷宴会上展现军旅战斗场面,歌颂帝王功德。其发展和演变在《晋书》中有明确记载:"汉高祖自蜀汉将定三秦,阆中范因率賨人从帝,为前锋。及定秦中,封因为阆中侯,复賨人七姓。其俗喜舞,高祖乐其猛锐,数观其舞,后使乐人习之。阆中有渝水,因其所居,故名曰'巴渝舞'。舞曲有《矛渝本歌曲》《安弩渝本歌曲》《安台本歌曲》《行辞本歌曲》,总四篇。其辞既古,莫能晓其句度。魏初,乃使军谋祭酒王粲改创其词。粲问巴渝帅李管、种玉歌曲意,试使歌,听之,以考校歌曲,而为之改为《矛渝新福歌曲》《弩渝新福歌曲》《安台新福歌曲》《行辞新福歌曲》,《行辞》以述魏德。黄初三年,又改《巴渝舞》曰《昭武舞》。至景初元年,尚书奏,考览三代礼乐遗曲,据功象德,奏作《武始》《咸熙》《章斌》三舞,皆执羽籥。及晋又改《昭武舞》曰《宣武舞》,《羽籥舞》曰《宣文舞》。咸宁元年,诏定祖宗之号,而庙乐乃停《宣武》《宣文》二舞,而同用荀勖所使郭夏、宋识等所造《正德》《大豫》二舞云。"①

(4)徒手舞。舞者不借助道具,通过身体的律动、手臂的屈伸等展现人物个性、情感,营造意境、氛围等。

(5)道具舞。舞者手持道具或利用器物而舞。道具舞体现了汉代舞蹈的基本特征之一:手持道具而舞,时而上盘下扰,有草书之韵,如龙飞凤舞;时而顿挫"亮相"②,有隶书之端,稳若泰山。汉代道具舞主要有剑舞、棍舞、刀舞、干舞、戚舞、鼙舞、铎舞、建鼓舞、盘鼓舞等。

①剑舞。手持剑器而舞,舞时可持单剑或双剑。

②棍舞。手持棍棒而舞,舞时可持单棍或双棍。在表演过程中需要用到翻转、跳跃等技巧。

③刀舞。手持刀而舞,舞时可持单刀或双刀。如《钦定三国志》载:"尝于吕蒙舍会,酒酣,统乃以刀舞。宁起曰:'宁能双戟舞。'蒙曰:'宁虽能,未若蒙之巧也。'因操刀持楯,以身分之。"③

④干戚舞。干舞,手持盾牌而舞;戚舞,手持大斧而舞。二者合称干戚舞,属武舞。孔颖达疏:"干,盾也;戚,斧也。武舞所执之具。"《盐铁论》载:"故设明堂辟雍以示之,扬干戚,昭雅、颂以风之。"④《山海经》载:"形天与帝至此争神,帝断其首,葬之常羊之山。乃以乳为目,以脐为口,操干戚以舞。"⑤刑天"操干戚以舞"象征着永不妥协的精神,因此后世武舞均持干戚而舞。东晋陶渊明《读〈山海经〉》云:"精卫衔微木,将以填

① 房玄龄,等.晋书[M].长春:吉林人民出版社,1995:390.
② 亮相:戏曲或歌舞演员在表演时,动作瞬间由动态变为静态,以突出人物的性格特征。
③ 陈寿.钦定三国志·吴志卷[M].五洲同文局,1903:71.
④ 桓宽.盐铁论[M].上海:上海人民出版社,1974:81.
⑤ 郭璞.山海经[M].北京:中国书店,2018:209.

沧海;刑天舞干戚,猛志故常在! 同物既无虑,化去不复悔。徒设在昔心,良辰讵可待?" 河南南阳汉画像石上也有"执戚而舞的勇士"形象。另外,"干戚"也可用来借指征战。《魏书》载:"未有舍干戚而康时,不征伐而混一。"① 唐代李昂《从军行》云:"欲令塞上无干戚,会待单于系颈时。"

⑤鞞舞。舞者手持小鼓而舞。"鞞"通"鼙",最早是古代军中所用小鼓,汉代以后又称"骑鼓"。如《说文解字》载:"鞞,骑鼓也。"② 又如《周礼》载:"掌鞞,鼓缦乐。"③ 再如《吕氏春秋》载:"有倕作为鞞、鼓、钟、磬、吹苓、管、埙、篪、鼗、椎、锺。"④《通典》记载了鞞舞的发展情况:"明之君,汉代鞞舞曲也。梁武帝时,改其曲词以歌君德也。铎舞,汉曲也。晋鞞舞歌亦五篇,及铎舞歌一篇、幡舞一篇、鼓舞伎六曲,并陈于元会。鞞舞故二八,桓玄将即真,太乐遣众伎,尚书殿中郎袁明子启增满八佾。相承不复革。宋明帝自改舞曲,歌词犹存,舞并阙。其鞞舞,梁谓之鞞扇舞也。幡舞、扇舞今并亡。"⑤ 关于鞞舞的表演形式与方式,《中国古代音乐史稿》中有这样的描述:"鞞舞,用有柄的单面的鼓作为道具的一种集体舞。这种舞汉代已有,因为这种鼓,很像一把圆形的扇子,所以,在较后的时代中,亦称为鞞扇舞。舞者人数,原来是十六人;约在(公元)403 年以后,增到六十四人。"⑥

另外,文献记载了历史上的《鞞舞歌》。如《宋书》载:"汉《鞞舞歌》五篇:《关东有贤女》《章和二年中》《乐久长》《四方皇》《殿前生桂树》。魏《鞞舞歌》五篇:《明明魏皇帝》《太和有圣帝》《魏历长》《天生烝民》《为君既不易》。魏陈思王《鞞舞曲》五篇:《圣皇篇》,当《章和二年中》;《灵芝篇》,当《殿前生桂树》;《大魏篇》,当《汉吉昌》;《精微篇》,当《关东有贤女》;《孟冬篇》,当《狡兔》;晋《鞞舞歌》五篇:《洪业篇》《鞞舞歌》,当魏曲《太和有圣帝》,古曲《关东有贤女》;《天命篇》《鞞舞歌》,当魏曲《太和有圣帝》,古曲《章和二年中》;《景皇帝》《鞞舞歌》,当魏曲《魏历长》,古曲《乐久长》;《大晋篇》《鞞舞歌》,当魏曲《天生烝民》,古曲《四方皇》;《明君篇》《鞞舞歌》,当魏曲《为君既不易》,古曲《殿前生桂树》。"⑦

⑥铎舞。舞者持铎而舞。铎,古代铜制打击乐器或响器,形制与大铃相似,形如铙、钲而有舌,舌有铜制和木制两种,铜舌的称"金铎",木舌的称"木铎",武事时振金铎,文事时振木铎。如《古今乐录》载:"铎,舞者所执也。"郑玄注:"铎,大铃也,振之以通鼓。"

① 魏收.魏书[M].北京:中华书局,1974:1440.
② 许慎.说文解字[M].上海:商务印书馆,1935:153.
③ 陈戍国.周礼[M].长沙:岳麓书社,1989:65.
④ 吕不韦.吕氏春秋[M].北京:北京图书馆出版社,2005:9.
⑤ 杜佑.通典[M].北京:中华书局,2016:3695.
⑥ 杨荫浏.中国古代音乐史稿 上[M].北京:人民音乐出版社,1981:120.
⑦ 沈约.宋书[M].北京:中华书局,1974:625-631.

在古代,铎主要用于宣布政令、法令和军令。如《淮南子》载:"告寡人以事者振铎,语寡人以忧者击磬。"①《说文解字》载:"铎,大铃也。军法:五人为伍,五伍为两,两司马执铎。"②后来,铎开始用于歌、舞、乐并举的乐舞表演。如晋代傅玄《铎舞曲·云门篇》云:"黄《云门》,唐《咸池》,虞《韶舞》,夏《夏》,殷《濩》。列代有五,振铎鸣金,延大武。清歌发唱,形为主。声和八音,协律吕。身不虚动,手不徒举。"铎舞主要盛行于春秋至汉代。汉代乐舞中有手执铃铎而舞的铎舞;汉代至南朝梁有新编的《铎舞曲》;唐代将铎舞列入清商乐。

⑦建鼓舞。舞者一边舞蹈,一边敲击竖立的大鼓。《隋书》载:"一建鼓在其东,东鼓。东方西向,太簇起北,磬次之,夹钟次之,钟次之,姑洗次之,皆南陈。一建鼓在其南,东鼓。南方北向,钟吕起东,钟次之,蕤宾次之,磬次之,林钟次之,皆西陈。一建鼓在其西,西鼓。西方东向,夷则起南,钟次之,南吕次之,磬次之,无射次之,皆北陈。一建鼓在其北,西鼓。其大射,则撤北面而加钲鼓。祭天用雷鼓、雷鼗,祭地用灵鼓,灵鼗,宗庙用路鼓、路鼗。各两设在悬内。"③

⑧盘鼓舞。在盘子或鼓上表演的舞蹈,是汉代最具代表性的舞蹈形式之一。表演时,在地面放置数个盘鼓,舞者用脚踏盘、踏鼓而舞,或腾跃于盘鼓之间进行表演。盘鼓舞强化了乐舞的抒情性,但难度较高,对舞者技艺的要求也更高。表演形式有独舞、对舞、群舞等。盘鼓的数量不同,舞名与表演形式也会有所变化。例如,有鼓而无盘时,称"鼓舞"或"踏鼓舞";有七盘而无鼓、七盘一鼓或七盘多鼓时,均称"七盘舞"。盘鼓舞吸收了杂技技巧,提高了舞蹈难度,表演时舞者用手臂舞动长袖,脚在盘鼓上点踏腾挪,充分体现了"长袖飘逸,细腰婀娜"的宫廷舞蹈特色;也可即兴起舞,有"舞无常态,鼓无定结"之势。舞者以不同的节奏,时而单脚踏盘(鼓),时而双脚踏盘(鼓),时而摩擦盘(鼓)面,时而敲击盘(鼓)面;时而站立,时而下蹲;时而跪地,时而伏地;时而向前后屈腰,时而向旁折腰;时而腾空跃起,时而迅速旋转。敏捷的踏鼓动作,轻盈飘逸的舞步,婀娜曼妙的舞姿与音乐融为一体,呈现出美妙的意境。舞者舞蹈时,一边还有乐队伴奏和歌女伴唱,歌、舞、乐互相配合,使表演达到瑰姿迭起、逸态横生的深邃境界。汉代王粲《七释》云:"七盘陈于广庭,畴人俨其齐俟。揄皓袖以振策,竦并足而轩跱。邪睨鼓下,伉音赴节。安翘足以徐击,服顿身而倾折。"元代曾瑞《哨遍》云:"翠盘中妃后逞娇娆,舞春风杨柳依依。"另外,汉代傅毅在《舞赋》中对盘鼓舞做了全面而生动的描述。

4.汉代相和大曲

在汉代,相和大曲逐渐成形,受到宫廷贵族与民间百姓的一致认可,社会影响力较大。汉魏继承周代乐舞"正声""楚音"等音乐传统,在相和歌的基础上,音乐家与文学

① 刘安,等.淮南子[M].陈广忠,译注.北京:中华书局,2012:739.
② 许慎.说文解字[M].北京:中华书局,2020:465.
③ 魏徵,等.隋书[M].长春:吉林人民出版社,1995:223.

家对民间乐舞进行艺术加工,逐渐形成一种歌唱、器乐与舞蹈相结合的歌舞大曲的形式。这就是相和大曲,又称大曲,是相和歌发展至顶峰的形式,包括汉代北方地区的原始民歌和当时流行的各种汉族民歌,以及根据民歌改编的艺术歌曲。相和大曲分类齐全,结构完整,内容丰富,形式多样,适合大型乐舞,因而为后世所继承。其特点是在器乐伴奏下一唱众和。相和大曲属于大型歌舞套曲,具备三段式歌舞曲结构。其曲式结构由"艳""解""趋""乱"四部分构成。艳,为曲前的引子部分(也有在歌曲中间部分的),是大曲中较为华美、抒情的部分;解,为大曲的主体部分,是组成大曲的每一段小曲,节奏一般较快,是歌唱中段及各段之间的舞蹈部分;趋与乱,是大曲的结尾部分。趋是指急速奔放的舞蹈;乱是指热烈激情的快节奏音乐,无舞蹈表演。《乐府诗集》载:"又诸曲调有辞、有声,而大曲又有艳在曲前,趋与乱在曲之后,亦犹吴声西曲前有和,后有送也。"①《乐府诗集》还记载了大曲的十五曲曲名:"《宋书·乐志》曰:'大曲十五曲:一曰《东门》,二曰《西山》,三曰《罗敷》,四曰《西门》,五曰《默默》,六曰《园桃》,七曰《白鹄》,八曰《碣石》,九曰《何尝》,十曰《置酒》,十一曰《为乐》,十二曰《夏门》,十三曰《王者布大化》,十四曰《洛阳令》,十五曰《白头吟》。'"②

相和歌,又称相和乐,简称"相和",其名最早见于《晋书·乐志》。最初的表演不用乐器伴奏,称"但歌",是一种最简单的徒歌形式,类似今日不用乐器伴奏的清唱,之后逐渐发展为以歌曲、乐器相和,或歌者执板击节,与管弦乐器相和。伴奏乐器主要有笙、笛、琴、瑟、筝、筑、琵琶等。《晋书》载:"《相和》,汉旧歌也。丝竹更相和,执节者歌。本一部,魏明帝分为二,更递夜宿。本十七曲,朱生、宋识、列和等复合之为十三曲。但歌,四曲,出自汉世。无弦节,作伎最先唱,一人唱,三人和。魏武帝尤好之。时有宋容华者,清澈好声,善唱此曲,当时之特妙。自晋以来不复传,遂绝。"③相和歌来自民间。《历代诗话续编·乐府古题要解》载:"以上乐府相和歌。案相和而歌,并汉世街陌讴谣之词。"④其中,"街陌讴谣之词"指民间歌曲。成熟的相和歌乐曲可分为引、曲、大曲三类。引,即引子,用笛与弦乐器演奏,无歌唱;曲,即中小型乐曲,多为声乐曲,有吟叹曲与诸调曲,由若干解(段)组成,每一曲的解可多可少;大曲,即大型乐曲,多为歌舞曲,也有声乐曲和器乐合奏曲,纯器乐合奏曲称"但曲"。相和歌主要用于宫廷朝会、官宦巨贾宴饮娱乐等场合,也用于祀神和民间风俗活动。汉代乐府相和歌所用的宫调主要有平调、清调、瑟调三种,又称"相和三调",简称"三调"。

5.汉代少数民族乐舞及域外乐舞

少数民族乐舞及域外乐舞的传入,使汉代乐舞艺术得到迅速发展。汉代以来,中原

① 郭茂倩.乐府诗集[M].北京:中华书局,1979:377.
② 郭茂倩.乐府诗集[M].北京:中华书局,1979:635.
③ 房玄龄,等.晋书·淮南王篇[M].北京:中华书局,1974:716.
④ 丁福保.历代诗话续编·乐府古题要解·卷上[M].北京:中华书局,2006:33.

与少数民族及域外的交往日趋频繁;到汉武帝时期,中原王朝更加重视对外政治影响力和经济文化交流。在这种背景下,大量少数民族及域外乐舞与中原乐舞相互交融,这为汉代乐舞的发展带来了积极影响。少数民族乐舞的兴盛,彰显的是大汉安定天下、四海归顺的气象。"兜""禁(僸)""昧(侏)""离"是对中国古代少数民族乐舞的称谓。中原以南地区少数民族乐舞称"兜";中原以西地区少数民族乐舞称"禁";中原以北地区少数民族乐舞称"昧";中原以东地区少数民族乐舞称"离"。《礼记》载:"其在东夷、北狄、西戎、南蛮,虽大曰'子'。"①《白虎通义》载:"乐所以作四夷之乐何?德广及之也。《易》曰:先王以作乐崇德,殷荐之上帝,以配祖考。《诗》云:奏鼓简简,衎我烈祖。《乐元语》曰:受命而六乐,乐先王之乐,明有法也;与其所自作,明有制;兴四夷之乐,明德广及之也。故南夷之乐曰兜,西夷之乐曰禁,北夷之乐曰昧,东夷之乐曰离,合观之乐舞于堂,四夷之乐陈于右,先王所以得之顺命重始也。此言以人得之先以文,谓持羽毛舞也;以武得之,持干戚舞也。《乐元语》曰:东夷之乐持矛舞,助时生也;南夷之乐持羽舞,助时养也;西夷之乐持戟舞,助时煞也;北夷之乐持干舞,助时藏也。"②《啸亭续录》载:"上入座,赐茶毕,凡各营角伎以及僸侏兜离之戏,以次入奏毕。"③

另外,班固在《东都赋》中记述了东汉明帝于三雍宫举行隆重典礼,奏《雍彻》之乐的情景。典礼上,四夷之乐更相迭起,僸、侏、兜、离乐舞皆聚于此,象征天子之恩德广播所及之处。"尔乃食举《雍》彻,太师奏乐,陈金石,布丝竹,钟鼓铿锵,管弦晔煜。抗五声,极六律,歌九功,舞八佾,《韶》《武》备,泰古毕。四夷间奏,德广所及,僸侏兜离,罔不具集。万乐备,百礼暨,皇欢浃,群臣醉,降烟氲,调元气,然后撞钟告罢,百僚遂退。"文献还记载了后汉元旦天子在德阳殿接受朝贺、来自西方的客人在殿前表演的情景:表演者化作比目鱼,在湍急的流水中跳跃并吮吸着水,接着又化作长八九丈的巨龙,出水嬉戏,雾气遮天蔽日;用丝绳系在两根相隔数丈的柱子上,两名女子在绳上行走对舞,相逢时肩碰肩而不倾倒。魏晋时期,江东地区还有《夏育扛鼎》《巨象行乳》《神龟舞》等乐舞表演。如《晋书》载:"后汉正旦,天子临德阳殿受朝贺,舍利从西方来,戏于殿前,激水化成比目鱼,跳跃潄水,作雾翳日。毕,又化成龙,长八九丈,出水游戏,炫耀日光。以两大丝绳系两柱头,相去数丈,两倡女对舞,行于绳上,相逢切肩而不倾。魏晋讫江左,犹有《夏育扛鼎》《巨象行乳》《神龟抃舞》《背负灵狱》《桂树白雪》《画地成川》之乐。"④

三、魏晋南北朝的乐舞

魏晋南北朝(公元 220 年—公元 589 年)时期,一方面,由于中原地区战争频繁、北

① 孙希旦.礼记集解[M].北京:中华书局,1989:136.
② 班固.白虎通义[M].上海:上海书店出版社,2012:287-288.
③ 昭梿.啸亭续录[M].北京:中华书局,1980:375.
④ 房玄龄,等.晋书[M].北京:中华书局,1974:718.

方十六国与南朝政权并立、北方少数民族不断入侵中原地区等原因,国家动荡不安;另一方面,由于南北文化交流以及民族融合等原因,这一时期的社会形态、文化艺术等呈现各种风格并存、相得益彰的多元化特征。"汉末魏晋六朝是中国政治上最混乱、社会上最苦痛的时代,然而却是精神史上极自由、极解放,最富于智慧、最浓于热情的一个时代。因此也就是最富有艺术精神的一个时代。"①

魏晋南北朝是一个承上启下的时代,汉代宫廷与民间乐舞的积累为该时代乐舞的发展奠定了基础。由于汉末社会动乱等原因,乐舞发展受到影响,乐舞体系遭到破坏,各种乐舞曲目也多有散佚。曹魏整理前代雅乐、宗庙郊祀之乐与民间乐舞,又创作了新的乐舞。如《宋书》载:"汉末大乱,众乐沦缺。魏武平荆州,获杜夔,善八音,尝为汉雅乐郎,尤悉乐事。于是以为军谋祭酒,使创定雅乐。时又有邓静、尹商,善训雅乐,哥师尹胡能哥宗庙郊祀之曲,舞师冯肃、服养晓知先代诸舞,夔悉总领之。远考经籍,近采故事,魏复先代古乐,自夔始也。而左延年等,妙善郑声,惟夔好古存正焉。"②文献记载了晋武帝时期,官员对"正旦行礼及王公上寿酒、食举乐哥诗"的规制与用法进行了讨论。傅玄、荀勖、张华对魏所用汉代上寿酒、食举诗歌有二言、三言或四言、五言几种形式有不同看法。一种看法是黄门侍郎③张华认为辞与乐"本有因循",应保持诗歌辞句的长短不齐;而中书监荀勖认为,魏的诗歌与古诗不同,古代雅歌辞的格式都将乐歌辞总结为四言。晋武帝泰始九年(公元273年),郭琼、宋识等人创作乐舞《正德》《大豫》,荀勖、傅玄、张华又创作了与该乐舞相关的歌诗等。如《宋书》载:"至泰始五年,尚书奏、使太仆傅玄、中书监荀勖、黄门侍郎张华各造正旦行礼及王公上寿酒、食举乐歌诗。诏又使中书郎成公绥亦作。张华表曰:'按魏上寿食举诗及汉氏所施用,其文句长短不齐,未皆合古。盖以依咏弦节,本有因循,而识乐知音,足以制声,度曲法用,率非凡近所能改。二代三京,袭而不变,虽诗章词异,兴废随时,至其韵逗曲折,皆系于旧,有由然也。是以一皆因就,不敢有所改易。'荀勖则曰:'魏氏哥诗,或二言,或三言,或四言,或五言,与古诗不类。'以问司律中郎将陈颀,颀曰:'被之金石,未必皆当。'故勖造晋哥,皆为四言,唯王公上寿酒一篇为三言五言,此则华、勖所明异旨也。九年,荀勖遂典知乐事,使郭琼、宋识等造《正德》《大豫》之舞,而勖及傅玄、张华又各造此舞哥诗。勖作新律笛十二枚,散骑常侍阮咸讥新律声高,高近哀思,不合中和。勖以异己,出咸为始平相。"④另有文献记载,南朝宋文帝元嘉十三年(公元436年),太常傅隆对杜预注释的《左传》中有关国家典章大事中诸王享用舞伎三十六人的观点表示不赞同,他引用服虔《春秋左氏传解》中

① 宗白华.宗白华全集[M].合肥:安徽教育出版社,1994:267.
② 沈约.宋书[M].北京:中华书局,1974:534.
③ 黄门侍郎:皇宫内协助皇帝处理朝廷事务、传达诏令的郎官。黄门:官署名。黄门倡:宫内的乐人。
④ 沈约.宋书[M].北京:中华书局,1974:539-540.

关于女乐人数的记载,说明天子用女乐应为八行八列,诸侯应为六行八列,大夫应为四行八列,士应为二行八列。如《宋书》载:"宋文帝元嘉十三年,司徒彭城王义康于东府正会,依旧给伎。总章工冯大列:'相承给诸王伎十四种,其舞伎三十六人。'太常傅隆以为:'未详此人数所由。唯杜预注《左传》佾舞云诸侯六六三十六人,常以为非。夫舞者所以节八音者也,八音克谐,然后成乐,故必以八人为列,自天子至士,降杀以两,两者,减其二列尔。预以为一列又减二人,至士止余四人,岂复成乐。按服虔注《传》云:'天子八八,诸侯六八,大夫四八,士二八。'其义甚允。今诸王不复舞佾,其总章舞伎,即古之女乐也。殷庭八八,诸王则应六八,理例坦然。又《春秋》,郑伯纳晋悼公女乐二八,晋以一八赐魏绛,此乐以八人为列之证也。若如议者,唯天子八,则郑应纳晋二六,晋应赐绛一六也。自天子至士,其文物典章,尊卑差级,莫不以两。未有诸侯既降二列,又一列辄减二人,近降太半,非唯八音不具,于两义亦乖,杜氏之缪可见矣。国典事大,宜令详正。'事不施行。"①

南北朝时期佛教盛行,统治阶级信佛崇佛,宫廷和民间有很多佛事活动。宫廷佛教活动中的表演乐舞传入民间,佛教信仰者也会利用乐舞宣扬教义。佛事活动中的娱佛乐舞场面极其盛大。如《洛阳伽蓝记》载:"景乐寺,太傅清河文献王怿所立也。怿是孝文皇帝之子,宣武皇帝之弟。闾阖南御道,西望永宁寺正相当。寺西有司徒府,东有大将军高肇宅,北连义井里。义井里北门外有桑树数株,枝条繁茂,下有甘井一所,石槽铁罐,供给行人,饮水庇荫,多有憩者。有佛殿一所,像辇在焉,雕刻巧妙,冠绝一时。堂庑周环,曲房连接,轻条拂户,花蕊被庭。至于大(或作六)斋,常设女乐,歌声绕梁,舞袖徐转,丝管寥亮,谐妙入神。以是尼寺,丈夫不得入。得往观者,以至为天堂。"②又载:"于时金花映日,宝盖浮云,幡幢若林,香烟似雾。梵乐法音,聒动天地。百戏腾骧,所在骈比。名僧德众,负锡为群;信徒法侣,持花成薮。车骑填咽,繁衍相倾。"③梁武帝萧衍虔诚信奉佛法,创作《善哉》等十部乐舞,为雅正之乐。又设演奏法乐的童子伎。童子随歌声吹奏梵乐,在布施僧俗的大斋会上进行表演。如《隋书》载:"(梁武)帝既笃敬佛法,'又制《善哉》《大乐》《大欢》《天道》《仙道》《神王》《龙王》《灭过恶》《除爱水》《断苦轮》等十篇,名为正乐,皆述佛法。又有法乐童子伎,童子倚歌梵呗,设无遮大会则为之。'"④当时,佛教乐舞活动的形式主要有"行象""六斋"等。行象是指众人抬着佛像在寺院外游行;六斋是指在六斋日所举行的礼佛活动。六斋日,指每月的斋戒日,即每月的初八日、十四日、十五日、二十三日、二十九日、三十日(小月的二十八日、二十九日)。

魏晋南北朝承袭秦汉传统乐舞文化,又将少数民族与外域乐舞融合其中,其乐舞文

① 沈约.宋书[M].北京:中华书局,1974:547.
② 杨炫之.洛阳伽蓝记[M].北京:中央编译出版社,1998:154.
③ 杨炫之.洛阳伽蓝记[M].北京:中央编译出版社,1998:165.
④ 魏徵,等.隋书[M].北京:中华书局,2019:332.

化的发展,为唐代乐舞登上历史高峰积聚了能量,是中华乐舞文化迈向巅峰的序曲。这一时期,文人士大夫为乐舞发展做出很大贡献。他们在观赏乐舞表演的同时,用诗赋来描写舞蹈风格、姿容、意境等,以文抒发情感,开启了诗歌型舞蹈批评、品评的时代,中国古代舞蹈理论的初级形式也由此诞生。薛永年指出:"这也是一个产生巨人的时代,书法上出现了王羲之,绘画上出现了顾恺之,美学上出现了谢赫,文学上出现了竹林七贤。"

魏晋南北朝乐舞是唐代乐舞的构架与形成基础。这体现在以下几方面:第一,唐代宫廷《燕乐》是在隋代《燕乐》的基础上发展而来的。唐代"九部乐""十部乐"中的许多内容,在南北朝时期就已初步形成。第二,唐代的软舞和健舞大多源自魏晋南北朝时期,部分软舞和健舞在南北朝时期已经出现。如《魏书》载:"今圣朝乐舞未名,舞人冠服无准,称之文、武舞而已。依魏景初三年以来衣服制,其祭天地宗庙:武舞执干戚,著平冕、黑介帻、玄衣裳、白领袖、绛领袖中衣、绛合幅裤袜、黑韦鞮;文舞执羽籥,冠委貌,其服同上。其奏于庙庭:武舞、武弁、赤介帻、生绛袍、单衣绛领袖、皂领袖中衣、虎文画合幅裤、白布袜、黑韦鞮;文舞者进贤冠、黑介帻、生黄袍单衣,白合幅裤,服同上。其魏晋相因,承用不改。"① 如唐代乐舞《乌夜啼》源自南朝,其舞属软舞;唐代乐舞《兰陵王》及其故事源于北齐,其舞属软舞;唐代著名健舞《剑器舞》《柘枝舞》《胡旋舞》等,在唐以前已形成。另外,魏晋南北朝时期的胡舞胡乐,是唐代舞蹈,如软舞、健舞发展的基础。例如,唐代乐舞《春莺啭》无论是在音乐、舞姿,还是服装、化妆等方面,都受到了胡乐胡舞的影响。唐代软舞融合了西域乐舞的舞姿与技巧,其表现力得到进一步提升。中原传统乐舞与西域乐舞的结合,使"先柔后刚、柔中有刚"的审美观念得以产生。第三,唐代乐舞《大垂手》《小垂手》,为南朝俗乐舞,属软舞。《东周列国志》②的记载表明,这种乐舞早在战国时期就已被搬上舞台。第四,唐代《法曲》,即《法乐》,是南朝梁时西域《法乐》与汉族《清商乐》相互融合而形成的。例如,唐代著名大曲《玉树后庭花》原为南朝宫廷乐舞。第五,唐代歌舞戏继承了前代的歌舞表演形式,如《大面》出于北齐,《拨头》源自西域等。第六,清商乐舞对"袖""腰"的充分运用,展现了汉族传统乐舞的身姿韵律之美和体态阴柔之美。魏晋南北朝乐舞对长袖的运用和腰部舞技的发展,为唐代袖舞的发展打下良好基础。如以舞袖为特色的唐代《白纻舞》是软舞的代表作之一。第七,魏晋南北朝宫廷郊庙祭祀用乐及其规制的建立,为唐代宫廷乐舞的发展打下良好基础。如《魏书》中有北魏道武帝拓跋珪时期定律吕、调和音乐与用乐规制等记载。③ 又如《宋书》记载南朝制定宫廷礼仪制度与用乐规制等。④

① 魏收.魏书[M].北京:中华书局,1974:2841.
② 蔡元放.东周列国志[M].上海:上海古籍出版社,1995:711.
③ 魏收.魏书[M].长春:吉林人民出版社,1995:1648-1649.
④ 沈约.二十四史·宋书[M].延吉:延边人民出版社,1995:100.

（一）魏晋南北朝宫廷乐舞

魏晋南北朝宫廷乐舞，主要用于宫廷礼仪、郊庙祭祀与朝会宴享等活动。文献中有关于宫廷礼仪乐舞活动的记载。如《乐府诗集》载："《古今乐录》曰：'何承天云：今舞出乐谓之阶步，蕤宾厢作。寻《仪礼》燕、饮、射三乐，皆云席工于西阶上，大师升自西阶北面东上，相者坐受瑟，乃降笙入，立于县中北面，乃合乐工，歌《鹿鸣》《四牡》《周南》。今直谓之阶步，而承天又以为出乐，俱失之矣。'天挺圣哲，三方维纲。川岳伊宁，七耀重光。茂育万物，众庶咸康。道用潜通，仁施遐扬。德厚坤极，功高昊苍，舞象盛容，德以歌章。八音既节，龙跃凤翔。皇基永树，二仪等长。"①文献中有关于郊庙祭祀乐舞活动的记载。如《宋书》载："明帝太和初，诏曰：'礼乐之作，所以类物表庸而不忘其本者也。凡音乐以舞为主，自黄帝《云门》以下，至于周《大武》，皆太庙舞名也。然则其所司之官，皆曰太乐，所以总领诸物，不可以一物名。武皇帝庙乐未称，其议定庙乐及舞，舞者所执，缀兆之制，声哥之诗，务令详备。乐官自如故为太乐。'"②文献中还有关于宫廷宴享乐舞活动的记载。如《隋书》载："及后主嗣位，耽荒于酒，视朝之外，多在宴筵。尤重声乐，遣宫女习北方箫鼓，谓之《代北》，酒酣则奏之。又于清乐中造《黄鹂留》及《玉树后庭花》《金钗两臂垂》等曲，与幸臣等制其歌词，绮艳相高，极于轻薄。男女唱和，其音甚哀。"③

1.魏晋南北朝时期宫廷雅乐舞的主要内容与发展变化

魏晋南北朝时期，乐舞表演形式主要有文舞与武舞，主要内容有雅舞与杂舞。雅舞主要用于天子祭天地与祖先，杂舞主要用于宴会等场合。如《明词话全编》载："自汉以后，乐舞寝盛，故有雅舞，有杂舞。雅舞用之郊庙朝享，杂舞用之宴会，皆有歌辞。雅舞，汉世惟存东平王苍《武德歌诗》，傅玄又有十余小曲。"④另外，文献对武舞、文舞之用及发展状况亦有所记载。《南齐书》载："周《大武舞》，秦改为《五行》。汉高造《武德舞》，执干戚，象天下乐已除乱。按《礼》云'朱干玉戚，冕而舞《大武》'，是则汉放此舞而立也。魏文帝改《五行》还为《大武》，而《武德》曰《武颂舞》。明帝改造《武始舞》。晋世仍旧。傅玄六代舞歌有《武》辞，此《武舞》非一也。宋孝建初，朝议以《凯容舞》为《韶舞》，《宣烈舞》为《武舞》。据《韶》为言，《宣烈》即是古之《大武》，非《武德》也。今世谚呼为武王伐纣。其冠服，魏明帝世尚书所奏定《武始舞》服，晋、宋承用，齐初仍旧，不改宋舞名。其舞人冠服，见魏尚书奏，后代相承用……《凯容舞》，执羽籥。郊庙，冠委貌，服如前。朝廷，进贤冠，黑介帻，生黄袍单衣，白合幅袴，余如前。本舜《韶舞》，汉高改曰《文始》，魏复曰《大韶》。又造《咸熙》为《文舞》。晋傅玄六代舞有《虞韶舞》辞。

① 郭茂倩.乐府诗集[M].北京：中华书局，1979：759.
② 沈约.宋书[M].北京：中华书局，1974：535.
③ 魏徵，等.隋书[M].长春：吉林人民出版社，1995：195.
④ 邓子勉.明词话全编[M].南京：凤凰出版社，2012：4041.

宋以《凯容》继《韶》为《文舞》。相承用魏咸熙冠服。"①

2.魏晋南北朝时期宫廷雅乐舞的主要来源

（1）继承前代传统乐舞。如《南齐书》载："南郊乐舞歌辞,二汉同用,见《前汉志》,五郊互奏之。魏歌舞不见,疑是用汉辞也。晋武帝泰始二年,郊祀明堂,诏礼遵用周室肇称殷祀之义,权用魏仪。"②又如《魏书》载："初,高祖（北魏孝文帝）讨淮、汉,世宗（宣武帝）定寿春,收其声伎。得江左所传中原旧曲《明君》《圣主》《公莫》《白鸠》之属,及江南《吴歌》、荆楚《西声》,总谓《清商》。"③魏晋时期的乐舞《昭君》原为汉曲,因晋人避晋文帝司马昭名讳,改为《明君》,沿用此曲。如《通典》载："明君,汉曲也。汉元帝时,匈奴单于入朝,诏以待诏王嫱配之,即昭君也。及将去,入辞,光彩射人,悚动左右,天子悔焉。汉人怜其远嫁,为作此歌。晋石崇妓绿珠善舞,以此曲教之,而制新歌曰：'我本汉家子,将适单于庭。昔为匣中玉,今为粪土英。'晋文王讳昭,故晋人谓之《明君》。"④

（2）更定或重新命名前代乐舞。如《魏书》载："光武庙奏《大武》,诸帝庙并奏《文始》《五行》《四时》之舞。及卯金不祀,当涂勃兴,魏武庙乐改云《韶武》,用虞之《大韶》、周之《大武》,总是《大钧》也。曹失其鹿,典午乘时,晋氏之乐更名《正德》。"⑤又如《南齐书》载："建安十八年,魏国初建,侍中王粲作登歌《安世诗》,说神灵鉴飨之意。明帝时,侍中缪袭奏：'《安世诗》本故汉时歌名,今诗所歌,非往诗之文。袭案《周礼》志云,《安世乐》犹周房中乐也。往昔议者,以房中歌后妃之德,宜改《安世》名《正始之乐》,后读汉《安世歌》,亦说神来宴飨,无有后妃之言。思惟往者谓房中乐为后妃歌,恐失其意。方祭祀娱神,登歌先祖功德,下堂咏宴享,无事歌后妃之化也。'于是改《安世乐》曰《飨神歌》。"⑥再如《宋书》载："文帝黄初二年,改汉《巴渝舞》曰《昭武舞》,改宗庙《安世乐》曰《正世乐》,《嘉至乐》曰《迎灵乐》,《武德乐》曰《武颂乐》,《昭容乐》曰《昭业乐》,《云翘舞》曰《凤翔舞》,《育命舞》曰《灵应舞》,《武德舞》曰《武颂舞》,《文始舞》曰《大韶舞》,《五行舞》曰《大武舞》。其众哥诗,多即前代之旧；唯魏国初建,使王粲改作登哥及《安世》《巴渝》诗而已。"⑦

（3）新创作乐舞。如《南齐书》载："后使傅玄造《祠天地五郊夕牲歌》诗一篇,《迎神歌》一篇。宋文帝使颜延之造《郊天夕牲》《迎送神》《飨神歌》诗三篇,是则宋初又仍晋也。建元二年,有司奏,郊庙雅乐歌辞旧使学士博士撰,搜简采用,请敕外,凡义学者普

① 萧子显.南齐书[M].长沙：岳麓书社,1998：103-104.
② 萧子显.南齐书[M].北京：中华书局,1972：167.
③ 魏收.魏书[M].长春：吉林人民出版社,1995：1660.
④ 杜佑.通典[M].北京：中华书局,2016：3687.
⑤ 魏收.魏书[M].长春：吉林人民出版社,1995：1657-1658.
⑥ 萧子显.南齐书[M].北京：中华书局,1972：178.
⑦ 沈约.宋书[M].长春：吉林人民出版社,1995：315.

令制立。参议:'太庙登歌宜用司徒褚渊,余悉用黄门郎谢超宗辞。'超宗所撰,多删颜延之、谢庄辞以为新曲,备改乐名。永明二年,太子步兵校尉伏曼容上表,宜集英儒,删纂雅乐。诏付外详,竟不行。"①又如《宋书》载:"宋武帝永初元年七月,有司奏:'皇朝肇建,庙祀应设雅乐,太常郑鲜之等八十八人各撰立新哥(歌)。黄门侍郎王韶之所撰哥(歌)辞七首,并合施用。'诏可。十二月,有司又奏:'依旧正旦设乐,参详属三省改太乐诸哥(歌)舞诗。黄门侍郎王韶之立三十二章,合用教试,日近,宜逆诵习。辄申摄施行。'诏可。又改《正德舞》曰《前舞》,《大豫舞》曰《后舞》。"②

(4)收录于宫廷乐署中的古雅乐与西域少数民族乐舞。如《魏书》载:"世祖破赫连昌,获古雅乐;及平凉州,得其伶人、器服,并择而存之。后通西域,又以悦般国鼓舞设于乐署。"③

(二)魏晋南北朝民间乐舞

魏晋南北朝时期,宫廷设太常寺、太乐署、清商署等乐舞机构。其中,清商署专管俗乐舞和清商乐,这一乐舞机构的设立使女乐得到迅速发展。此时,民间乐舞十分兴盛。文献记载了南朝宋武帝刘裕建国之初百姓歌舞升平的繁荣景象。如《宋书》载:"凡百户之乡,有市之邑,歌谣舞蹈,触处成群,盖宋世之极盛也。"④六朝时期,不仅宫廷豢养女乐,就连权贵富豪家也自养女乐,群臣、宦官、贵戚之间甚至为女乐而互相争斗。这一时期,政权南移使江南地区的民间乐舞得到发展。而北方鲜卑族拓跋氏政权建立后,具有浓郁民族风格的"胡乐胡舞"陆续传入中原并与中原乐舞相融合。还有一部分民间乐舞被宫廷乐舞机构所采集。华夏文化的包容性使乐舞有了广泛交流的机会,乐舞展现出多元化发展的新格局,中原乐舞发展的总体风貌也迎来了变革。

1.清商乐

清商乐,又称"清商曲""清乐",简称"清商",是汉朝与魏晋南北朝时期兴起并流行的汉族民间乐舞的总称。清商乐在流变中不断发展。隋文帝时,清商乐被列入"七部乐";隋炀帝时改称"清乐",被列入"九部乐";唐代将其列入"十部乐",成为唐"燕乐"中的一部。清商乐也融合了西域各民族音乐的元素。例如,法乐原指含有外来音乐元素的西域各民族音乐,因用于佛教法会而得名,传至中原后与清商乐融合。最晚至梁代,以清商乐为主的法乐就已经出现,后来发展为隋代的法曲。一方面,清商乐是在承袭中原旧曲及汉魏相和歌的基础上发展而来的;另一方面,清商乐又吸收了江汉流域的民间歌舞"西曲"与江南民间歌舞"吴歌"中的元素。清商乐的主要内容有乐曲、歌曲、舞曲等。其主要特征为抒发志向、表达情感、闲情雅致、轻柔曼妙、眉目传情等。清商乐

① 萧子显.南齐书[M].北京:中华书局,1972:167.
② 沈约.宋书[M].长春:吉林人民出版社,1995:320.
③ 魏收.魏书[M].长春:吉林人民出版社,1995:1649.
④ 沈约.二十四史·宋书[M].延吉:延边人民出版社,1995:202.

的新声在《乐府诗集·清商曲辞》中分为三类,即《吴声歌曲》《西曲歌》《江南弄》。

汉代已有"清商"之名以及表演清商乐的记载。如《乐府诗集》载:"《清商乐》,一曰《清乐》。《清乐》者,九代之遗声。其始即相和三调是也,并汉魏以来旧曲。其辞皆古调及魏三祖所作。"①又如《后汉书》载:"弹南风之雅操,发清商之妙曲。"②东汉张衡《西京赋》云:"始徐进而羸形,似不任乎罗绮。嚼《清商》而却转,增婵娟以此豸。"曹魏时期,清商乐更加兴盛,宫廷还专门设置了清商署。据文献记载,永嘉之乱(公元307—312年)后,清商署的乐工、舞人大部分流散,清商乐的一部分传入凉州,与龟兹乐融合,形成西凉乐。还有一部分清商乐伴随东晋政权的南迁而进入江南,融进吴歌、西曲之中,形成南朝新声。如《旧唐书》载:"《清乐》者,南朝旧乐也。永嘉之乱,五都沦覆,遗声旧制,散落江左。宋、梁之间,南朝文物,号为最盛;人谣国俗,亦世有新声。后魏孝文、宣武,用师淮、汉,收其所获南音,谓之《清商乐》。隋平陈,因置清商署,总谓之《清乐》。遭梁、陈亡乱,所存盖鲜。隋室已来,日益沦缺。武太后之时,犹有六十三曲,今其辞存者,惟有《白雪》《公莫舞》《巴渝》《明君》《凤将雏》《明之君》《铎舞》《白鸠》《白纻》《子夜》《吴声四时歌》《前溪》《阿子》及《欢闻》《团扇》《懊憹》《长史》《督护》《读曲》《乌夜啼》《石城》《莫愁》《襄阳》《栖乌夜飞》《估客》《杨伴》《雅歌》《骁壶》《常林欢》《三洲》《采桑》《春江花月夜》《玉树后庭花》《堂堂》《泛龙舟》等三十二曲。《明之君》《雅歌》各二首,《四时歌》四首,合三十七首。又七曲有声无辞,《上林》《凤雏》《平调》《清调》《瑟调》《平折》《命啸》,通前为四十四曲存焉。"③

2.吴歌

吴歌,又称"吴声""吴声歌曲"等,是清商乐中出自江南吴地的民间歌舞,起源于江南太湖流域一带,人们口口相传,代代承袭,具有浓郁的地方特色。其主题以表现男女爱情为主。其歌曲包括"歌""谣"两部分:歌,唱山歌;谣,顺口溜。最初只是歌唱,没有伴奏;后逐渐发展为管弦乐器伴奏。其伴奏乐器主要有箜篌、琵琶、筝、笙等。

文献中多有对吴歌的记载。此处以《前溪舞》《子夜歌》为例。

(1)《前溪舞》。古代江南吴地的舞蹈。《前溪曲》为古乐府吴声舞曲,属清商乐吴歌类。《前溪舞》为晋代车骑将军沈充所作,后由湖州德清县前溪人根据此曲编创为舞蹈。《前溪舞》具有浓郁的江南民间歌舞风格,委婉缠绵。如《宋书》载:"《前溪哥》者,晋车骑将军沈充所制。"④又如《乐府诗集》载:"郗昂《乐府解题》曰:'《前溪》,舞曲也。'"⑤"前溪"本为村庄名,因多出歌舞艺人,逐渐成为舞名。两晋南北朝时期,湖州德

① 郭茂倩.乐府诗集[M].北京:中华书局,1979:638.
② 范晔.后汉书[M].北京:中华书局,1965:1644.
③ 刘昫,等.旧唐书[M].北京:中华书局,1975:1062-1063.
④ 沈约.宋书[M]北京:中华书局,1974:549.
⑤ 郭茂倩.乐府诗集[M].北京:中华书局,1979:657-658.

清县南有前溪村,全村男女精习乐舞技艺。如《大唐传载》载:"湖州德清县南前溪村,前朝教乐舞之地。今尚有数百家尽习音乐。江南声伎多自此出,所谓'舞出前溪'者也。"①《前溪舞》自晋代流传至唐代,唐代清商乐中仍存此舞。唐代崔颢《王家少妇》云:"舞爱《前溪》绿,歌怜《子夜》长。"

(2)《子夜歌》。乐府吴声歌曲名,因始于江南吴地,又称《子夜吴歌》。《乐府诗集》收录《子夜歌》四十二首②,其内容多为女子对苦难生活的倾诉和对自由爱情的向往。相传《子夜歌》的曲调由晋代一名为子夜的女子所创。如《乐府诗集》载:"《子夜歌》者,晋曲也。晋有女子名子夜,造此声,声过哀苦,晋日常有鬼歌之。"③又如《宋书》载:"晋孝武太元中,琅琊王珂之家有鬼哥《子夜》。殷允为豫章时,豫章侨人庚僧度家亦有鬼哥《子夜》。"④又如《乐府解题》载:"后人更为四时行乐之词,谓之《子夜四时歌》。又有《大子夜歌》《子夜警歌》《子夜变歌》,皆曲之变也。"⑤清代徐旭旦《小秦王》云:"酒杯初入舞衣多。记得当年子夜歌。香气只今犹在臂,可怜无奈渡天河。"

3.西曲

西曲,又称"西曲歌""荆楚西声",是集歌、舞、曲于一体的民间歌舞形式,产生于六朝时期,流行于江汉(长江中游与汉水)流域一带。西曲多表现爱情,风格委婉、娴雅、舒缓。西曲中的歌曲称"倚歌",结构较为短小,歌词多为五言四句,主要用吹管乐器以及铃、鼓等打击乐器伴奏。

西曲歌词保存于北宋郭茂倩的《乐府诗集》中。《乐府诗集》中的民歌分吴声歌曲、神弦歌、西曲歌三部分,共四百余首。吴声歌曲,文献记载了吴歌的产生、发展与曲目名称等。如《乐府诗集》载:"《晋书·乐志》曰:'吴歌杂曲,并出江南。东晋以来,稍有增广。其始皆徒歌,既而被之管弦。盖自永嘉渡江之后,下及梁、陈,咸都建业,吴声歌曲起于此也。'《古今乐录》曰:'吴声歌旧器有篪、箜篌、琵琶,今有笙、筝。其曲有《命啸》吴声游曲半折、六变、八解,《命啸》十解。存者有《乌噪林》《浮云驱》《雁归湖》《马让》,余皆不传。吴声十曲:一曰《子夜》,二曰《上柱》,三曰《凤将雏》,四曰《上声》,五曰《欢闻》,六曰《欢闻变》,七曰《前溪》,八曰《阿子》,九曰《丁督护》,十曰《团扇郎》,并梁所用曲。《凤将雏》以上三曲,古有歌,自汉至梁不改,今不传。上声以下七曲,内人包明月制舞《前溪》一曲,余并王金珠所制也。游曲六曲《子夜四时歌》《警歌》《变歌》,并十曲中间游田也。半折、六变、八解,汉世已来有之。八解者,古弹、上柱古弹、郑干、新蔡、大治、小治、当男、盛当,梁太清中犹有得者,今不传。又有《七日夜》《女歌》《长史变》《黄

① 罗宁.大唐传载[M].北京:中华书局,2019:25.
② 郭茂倩.乐府诗集[M].北京:中华书局,1979:641-644.
③ 郭茂倩.乐府诗集[M].北京:中华书局,1979:641.
④ 沈约.宋书[M].北京:中华书局,1974:551.
⑤ 郭茂倩.乐府诗集[M].北京:中华书局,1979:641.

鹄》《碧玉》《桃叶》《长乐佳》《欢好》《懊恼》《读曲》,亦皆吴声歌曲也。'"①神弦歌,文献记载了神弦歌十一曲的名目等。如《乐府诗集》载:"《古今乐录》曰:'《神弦歌》十一曲:一曰《宿阿》,二曰《道君》,三曰《圣郎》,四曰《娇女》,五曰《白石郎》,六曰《青溪小姑》,七曰《湖就姑》,八曰《姑恩》,九曰《采菱童》,十曰《明下童》,十一曰《同生》。'"②西曲歌,文献记载了西曲歌的歌曲和舞曲,所列舞曲有十六首。如《乐府诗集》载:"《古今乐录》曰:'西曲歌有《石城乐》《乌夜啼》《莫愁乐》《估客乐》《襄阳乐》《三洲》《襄阳蹋铜蹄》《采桑度》《江陵乐》《青阳度》《青骢白马》《共戏乐》《安东平》《女儿子》《来罗》《那呵滩》《孟珠》《乐药》《夜度娘》《长松标》《双行缠》《黄督》《黄缨》《平西乐》《攀杨枝》《寻阳乐》《白附鸠》《拔蒲》《寿阳乐》《作蚕丝》《杨叛儿》《西乌夜飞》《月节折杨柳歌》三十四曲。《石城乐》《乌夜啼》《莫愁乐》《估客乐》《襄阳乐》《三洲》《襄阳蹋铜蹄》《采桑度》《江陵乐》《青骢白马》《共戏乐》《安东平》《那呵滩》《孟珠》《翳乐》《寿阳乐》并舞曲。《青阳度》《女儿子》《来罗》《夜黄》《夜度娘》《长松标》《双行缠》《黄督》《黄缨》《平西乐》《攀杨枝》《寻阳乐》《白附鸠》《拔蒲》《作蚕丝》并倚歌。《孟珠》《翳乐》亦倚歌。按西曲歌出于荆、郢、樊、邓之间,而其声节送和与吴歌亦异,故因其方俗而谓之西曲云。'"③

文献中多有对西曲的记载。此处以《莫愁歌》《白鸠舞》《大堤》为例。

(1)《莫愁歌》。乐府清商乐西曲名。莫愁,古代女子名,善歌谣,石城(今湖北省钟祥市)人,一说为洛阳莫愁。如《旧唐书》载:"《莫愁乐》,出于《石城乐》。石城有女子名莫愁,善歌谣,《石城乐》和中复有'莫愁'声,故歌云:'莫愁在何处?莫愁石城西,艇子打两桨,催送莫愁来。'"④"莫愁"的知名度较高,与该诗歌的流传有关。《莫愁乐》源于《石城乐》,《石城乐》出自南朝宋人臧质之手。臧质在城上见一群少年唱歌谣,于是创作了《石城乐》。如《旧唐书》载:"《石城乐》,宋臧质所作也。石城在竟陵,质尝为竟陵郡,于城上眺瞩,见群少年歌谣通畅,因作此曲。歌云:'生长石城下,开门对城楼。城中美年少,出入见衣投。'"⑤另有南朝歌舞名《莫愁乐》,又称《蛮乐》,旧时由十六人表演,南朝梁时由八人表演。如《乐府诗集》载:"《古今乐录》曰:'《莫愁乐》亦云蛮乐,旧舞十六人,梁八人。'"⑥《莫愁歌》历来流传很广。《旧唐书·音乐志》记载唐代的清商乐中仍存有"莫愁"名目。清代仍有词描述之,如姚世曙《惜分钗》云:"莺成隧。花成佩。斜阳犹在归鸿背。听箜篌。起莫愁。树影窥窗,烟锁层楼。休。休。思何益、忘何得。春衫

① 郭茂倩.乐府诗集[M].北京:中华书局,1979:639-640.
② 郭茂倩.乐府诗集[M].北京:中华书局,1979:683.
③ 郭茂倩.乐府诗集[M].北京:中华书局,1979:688-689.
④ 刘昫,等.旧唐书[M].北京:中华书局,1975:1065.
⑤ 刘昫,等.旧唐书[M].北京:中华书局,1975:1065.
⑥ 郭茂倩.乐府诗集[M].北京:中华书局,1979:698.

已褪梨花色。想当年。尚依然。何自鸾钗,变做啼鹃。天。天。"

(2)《白鸠舞》。又名《白符舞》《白凫鸠舞》等。乐府清商乐西曲名,为魏晋时期舞蹈。舞者执拂而舞。白鸠,即白色鸤鸠(布谷鸟),古人认为是瑞祥之鸟。《白鸠舞》原流传于江南民间,后被采入宫廷,用于宴享,唐代将其列入清商乐。《白鸠舞》源于《拂舞》。《旧唐书》载:"《白鸠》,吴朝拂舞曲也。杨泓拂舞序曰:'自到江南,见白符舞,或言《白凫鸠》,云有此来数十年。察其辞旨,乃是吴人患孙皓虐政,思属晋也。'隋牛弘请以鞞、铎、巾、拂等舞陈之殿庭,帝从之,而去其所持巾拂等。"①唐代李白《白鸠拂舞辞》云:"铿鸣钟,考朗鼓,歌白鸠,引拂舞。白鸠之白谁与邻,霜衣雪襟诚可珍。"唐代刘禹锡《经檀道济故垒》云:"秣陵多士女,犹唱《白符鸠》。"

(3)《大堤》。乐府清商乐西曲名,主要内容是男女爱情。唐代张柬之《大堤曲》云:"南国多佳人,莫若大堤女。玉床翠羽帐,宝袜莲花炬。魂处自目成,色授开心许。迢迢不可见,日暮空愁予。"唐代孟浩然《大堤行》云:"大堤行乐处,车马相驰突。岁岁春草生,踏青二三月。王孙挟珠弹,游女矜罗袜。携手今莫同,江花为谁发。"

4.杂舞

杂舞,用于宫廷的民间乐舞。以下举例介绍。

(1)《火凤舞》。亦作《幺凤舞》,为模拟飞鸟神态的舞蹈。北魏高阳王元雍家姬艳姿擅长此舞。如《洛阳伽蓝记》载:"徐常语士康云:'王有二美姬,一名修容,二名艳姿,并蛾眉皓齿,洁貌倾城。修容亦能为绿水歌,艳姿善火凤舞,并爱倾后室,宠冠诸姬。'士康闻此,遂常令徐鼓绿水、火凤之曲焉。"②到了唐代,该舞曲仍然十分流行。唐太宗非常喜爱《火凤》曲,赞其"声度清美"。唐天宝十三载(公元754年),太乐署修改诸乐名,将《急火凤》改为《舞鹤盐》。明代钱榖的《宴桃源》描写了《白鸠舞》《火凤舞》的演出场景:"子夜玉壶声动。舞尽白鸠火凤。银烛透帘栊,着意双眸相送。如梦。如梦。铜雀五更霜重。"

(2)《白纻舞》。亦作《白纻歌》《白苎歌》。"苎"与"纻"为同字异体。舞者身着苎麻所制长袖舞衣而舞。《白纻舞》原为三国时期吴地民间歌舞。如《旧唐书》载:"《白纻》,沈约云:纻本吴地所出,疑是吴舞也。梁帝又令约改其辞,其《四时白纻》之歌,约集所载是也。今中原有《白纻曲》,辞旨兴此全殊。"③又如《乐府诗集》载:"杂舞者,《公莫》《巴渝》《盘舞》《鞞舞》《铎舞》《拂舞》《白纻》之类是也。始皆出自方俗,后浸陈于殿庭。"④古代吴地盛产白纻,故取其名。如《乐府解题》载:"《白纻歌》有白纻舞,吴人之歌舞也。吴地出纻,故因所见以寓意。"又如《晋书》载:"《白纻舞》,案舞辞有巾袍之言。

① 刘昫,等.旧唐书[M].北京:中华书局,1975:1064.
② 杨炫之.洛阳伽蓝记[M].上海:商务印书馆,1919:14.
③ 刘昫,等.旧唐书[M].北京:中华书局,1975:1064.
④ 郭茂倩.乐府诗集[M].北京:中华书局,1979:766.

纻本吴地所出,宜是吴舞也。"①《白纻舞》盛行于六朝。在晋代,《白纻舞》主要流传于民间,保留了民间乐舞清新活泼的风格;齐、梁以后,《白纻舞》逐渐进入宫廷,在宫廷贵族奢华生活的影响下浸染了妖艳之风;隋唐时期,《白纻舞》被列入清商乐,广泛流行。《白纻舞》以手袖表演为特点,舞姿柔美轻盈,动作舒展流畅,节奏快慢分明;以表演舞段为顺序,其动作由慢转快,由缓至急;表演形式有独舞、双人舞和群舞等。从诗词中可以看到古人对《白纻舞》的生动描写。晋代佚名《白纻舞歌诗》云:"轻躯徐起何洋洋,高举两手白鹄翔。宛若龙转乍低昂,凝停善睐容仪光。如推若引留且行,随世而变诚无方。舞以尽神安可忘? 晋世方昌乐未央。质如轻云色如银,爱之遗谁赠佳人。制以为袍余作巾,袍以光躯巾拂尘。丽服在御会嘉宾,醪醴盈樽美且醇。清歌徐舞降祇神,四座欢乐胡可陈!"南朝宋刘铄《白纻曲》云:"仙仙徐动何盈盈,玉腕俱凝若云行。佳人举袖耀青娥,掺掺擢手映鲜罗。状似明月泛云河,体如轻风动流波。"唐代杨衡《白纻辞》云:"玉缨翠珮杂轻罗,香汗微渍朱颜酡。为君起唱白纻歌,清声袅云思繁多,凝筝哀琴时相和。金壶半倾芳夜促,梁尘霏霏暗红烛。令君安坐听终曲,坠叶飘花难再复。蹑珠履,步琼筵,轻身起舞红烛前。芳姿艳态妖且妍,回眸转袖暗催弦。凉风萧萧漏水急,月华泛溢红莲湿,牵裙揽带翻成泣。"从古代著名的白纻歌舞开始,散曲《白苎歌》经历了乐府《白纻歌》、宋词《白苎》和元代散曲《白苎歌》三个阶段。《白纻歌》是配合《白纻舞》表演的歌曲,在唐代广为传唱,至宋代演化成词调《白苎》。《白苎》词调在被用作杂剧与以说唱为主的"诸宫调"唱调的过程中,逐渐转化成了散曲《白苎歌》。如《钦定词谱》载:"按,古乐府有《白苎》曲,宋人盖借旧曲名别倚新声也。王灼《颐堂集》云:'白苎词,传者至少,其正宫一阕,世以为紫姑神作。'今从《花草粹编》为柳永词。"②又如《填词名解》载:"《白苎》晋宋以来舞曲。俱有《白苎辞》。"③

(3)《拂舞》。汉魏时期江南吴地民间舞蹈,后发展为《白鸠舞》。舞者手执舞具拂子而舞。拂子,又名拂尘,最早是将兽毛、棉、麻等扎在长柄上的用具,用来拂除蚊虫,后用作舞具及古代道士手中所持之物。如《乐府诗集》载:"《拂舞》出自江左,旧云吴舞也。晋曲五篇:一曰《白鸠》,二曰《济济》,三曰《独禄》,四曰《碣石》,五曰《淮南王》。齐多删旧辞,而因其曲名。"④又如《晋书》载:"《拂舞》,出自江左。旧云吴舞,检其歌,非吴辞也。亦陈于殿庭。"⑤明代毛晋《法曲献仙音》云:"巾拂舞,荡日碧虚中。宝鼎氤氲通帝座,雨花漂渺舞天风。咫尺九霄宫。"

(4)《公莫舞》。又称巾舞。舞者以袖而舞或手持长巾而舞,是汉魏时期极具代表

① 房玄龄,等.晋书[M].北京:中华书局,1974:717.
② 王奕清,等.钦定词谱[M].北京:中国书店,2010:684.
③ 毛先舒.填词名解[M].抄本,1900.
④ 郭茂倩.乐府诗集[M].北京:中华书局,1979:788-789.
⑤ 房玄龄,等.晋书[M].长春:吉林人民出版社,1995:401.

性的舞蹈形式之一。关于《公莫舞》的由来有以下几种说法。第一,认为《公莫舞》出自鸿门宴史实。相传《公莫舞》与"鸿门宴"有关。据《史记·项羽本纪》记载,项羽在鸿门宴请刘邦时,项庄想趁舞剑之机杀死刘邦,项伯也拔剑起舞,以身体和衣袖掩护刘邦,并阻止道:"公莫害汉王也!"因此该舞得名《公莫舞》。如《旧唐书》载:"《公莫舞》,晋、宋谓之巾舞。其说云:'汉高祖兴项籍会于鸿门,项庄剑舞,将杀高祖。项伯亦舞,以袖隔之,且云公莫害沛公也。汉人德之,故舞用巾,以象项伯衣袖之遗式也。'"①第二,认为《公莫舞》即琴曲《公莫渡河》。《晋书》认为《公莫舞》出于"鸿门宴"故事的说法有误,应为《公莫渡河曲》。《晋书》载:"公莫舞,今之巾舞也。相传云项庄剑舞,项伯以袖隔之,使不得害汉高祖,且语项庄云'公莫'!古人相呼曰公,言公莫害汉王也。今之用巾盖像项伯衣袖之遗式。然案《琴操》有《公莫渡河曲》,然则其声所从来已久,俗云项伯,非也。"②然而,《乐府诗集》认为《公莫舞》与《公莫渡河曲》无关,古之《公无渡河》有歌有弦,没有舞蹈。第三,认为"公莫舞"之名来自《巾舞》古歌词的首句"吾不见公莫时吾何婴"。《巾舞》古歌词载于《宋书·乐志》。如《乐府诗集》载:"《古今乐录》曰:《巾舞》古有歌辞,讹异不可解。江左以来,有歌舞辞。沈约疑是《公无渡河曲》,今三调中自有《公无渡河》,其声哀切,故入琴调,不容以琴调离(杂)于舞曲。惟《公无渡河》,古有歌有弦,无舞也。"③又如《南齐书》载:"晋《公莫舞歌》二十章,无定句。前是第一解,后是第十九、二十解,杂有三句,并不可晓解。"④到了唐代,巾舞被列入清商乐。巾舞和长袖舞在舞蹈风格及意韵上有异曲同工之妙,只是用巾、用袖的方式方法有所不同。

(5)《杯盘舞》。晋代舞蹈,又名《晋世宁舞》。舞者手执杯盘而舞。盘,一作"柈""桦"。《晋世宁舞》,因其歌词首句为"晋世宁"而得名,其主要内容为赞颂晋世繁荣太平,祝愿宾客愉悦长寿。其歌词云:"晋世宁,四海平,普天安乐永大宁。四海宴,天下欢,乐治兴隆舞杯盘。舞杯盘,何翩翩,举坐翻覆寿万年。天与日,终与一,左回右转不相失。筝笛悲,酒舞疲,心中慷慨可健儿。樽酒甘,丝竹清,愿令诸君醉复醒。醉复醒,时合同,四座欢乐皆言工。丝竹音,可不听,亦舞此盘左右轻。左右轻,自相当,合座欢乐人命长。人命长,当结友,千秋万岁皆老寿。"⑤《杯盘舞》在南朝宋、齐仍很流行。南朝宋改歌词首句"晋世宁"为"宋世宁";南朝齐改歌词首句为"齐世昌"。以下文献记载了《杯盘舞》的出处与发展情况。《通典》载:"柈舞,汉曲,至晋加之以杯,谓之世宁舞也。"⑥又载:"张衡《舞赋》云:'历七柈而纵蹑。'王粲《七释》云:'七柈陈于广庭。'颜延

① 刘昫,等.旧唐书[M].北京:中华书局,1975:1063.
② 房玄龄,等.晋书[M].北京:中华书局,1974:717.
③ 郭茂倩.乐府诗集[M].北京:中华书局,1979:787.
④ 萧子显.南齐书[M].北京:中华书局,1972:194.
⑤ 郭茂倩.乐府诗集[M].北京:中华书局,1979:809.
⑥ 杜佑.通典·乐五[M].北京:中华书局,2016:3694.

之云:'递间开于槃扇。'鲍昭云:'七槃起长袖。'皆以七槃为舞也。干宝云:'晋武帝太康中,天下为晋代宁舞,矜手以接槃反覆之。'至宋,改为《宋世宁》。至齐,改为《齐代昌舞》。今谓之《槃舞》,隶清部乐中。"①又如《乐府诗集》载:"《五行志》曰:其歌云:晋世宁,舞杯盘。言接杯盘于手上而反覆之,至危也。杯盘者,酒食之器也,而名曰'晋世宁'者,言晋世之士,偷苟于酒食之间,而其知不及远。晋世之宁,犹杯盘之在手也。'《唐书·乐志》曰:'汉有《盘舞》,晋世谓之《杯盘舞》。'乐府诗云:'妍袖陵七盘。'言舞用盘七枚也。"②再如《乐府诗集》载:"《南齐书·乐志》曰:晋《杯槃舞歌》十解,第三解云:'舞杯槃,何翩翩,举坐翻覆寿万年。'其第一解首句云'晋世宁',宋改为'宋世宁',恶其杯槃翻覆,辞不复取。齐改为'齐世昌',后一解辞同。"③明代金堡《水调歌头》云:"笑顾千宵玉树,拂落横天珠斗,牵率舞杯盘。好个含元殿,切忌问长安。"

(6)《鸲鹆舞》。晋代舞蹈。鸲鹆,即八哥。舞者模拟鸲鹆的动作起舞,姿态矫健,气势奔放,主要表现昂扬奋发的鸿鹄之志。文献记载了东晋时谢尚(谢镇西)表演《鸲鹆舞》的情景。谢尚是东晋名士,因任镇西大将军,故称"谢镇西"。谢尚曾在司徒王导及其宾客座前着舞衣起舞。王导要求宾客为他击打节拍。谢尚俯仰而舞,旁若无人。《晋书》载:"(谢尚)善音乐,博综众艺。司徒王导深器之,比之王戎,常呼为'小安丰',辟为掾。袭父爵咸亭侯。始到府道谒,导以其有胜会,谓曰:'闻君能作《鸲鹆舞》,一坐倾想,宁有此理?'尚曰:'佳。'便著衣帻而舞。导令坐者抚掌击节,尚俯仰在中,傍若无人,其率诣如此。"④唐代卢肇在《鸲鹆舞赋》中描述了谢尚的舞姿:"公乃正色洋洋,若欲飞翔。避席俯伛,抠衣颔颅。宛修襟而乍疑雌伏,赴繁节而忽若鹰扬。"清代陈维崧《念奴娇》描写了人们跳《鸲鹆舞》、舞罢举杯高声讽诵的情景:"齐作镇西鸲鹆舞,舞罢持杯高讽。"

(7)《明君舞》。以汉代王昭君故事为主要内容的乐舞。该乐舞为西晋季伦(即石崇)所作,因避晋文帝司马昭名讳,故将"昭君"改称"明君"。《乐府诗集》载:"明君歌舞者,晋太康中,季伦所作也。王明君本名昭君,以触文帝讳,故晋人谓之明君。"⑤《明君舞》依据琴曲《昭君怨》创编而成,其内容与结构形式与琴曲相近。

5.胡乐胡舞

胡乐胡舞,是中国古代西北地区少数民族乐舞。胡,中国古代对西北少数民族的泛称。魏晋以后,胡乐胡舞的盛行改变了中原乐舞发展的总体风貌。例如,唐代"十部乐"中有五部直接来自西北少数民族地区,这些乐舞都是在魏晋前后陆续传入中原的。其

① 杜佑.通典[M].北京:中华书局,1988:3708.
② 郭茂倩.乐府诗集[M].北京:中华书局,1979:809.
③ 郭茂倩.乐府诗集[M].北京:中华书局,1979:809-810.
④ 房玄龄,等.晋书[M].长春:吉林人民出版社,1995:1239.
⑤ 郭茂倩.乐府诗集[M].北京:中华书局,1979:425.

中,《西凉伎》是西北地区汉族乐舞与少数民族乐舞互相融合的产物,这是因为西凉地处西北,其乐舞深受胡乐胡舞的影响。

文献中有很多对胡乐胡舞的记载。以下举例介绍。

(1)《苏摩遮》。一作《苏莫遮》《苏幕遮》。"摩""莫""幕"为同音异字。又名《乞寒舞》《泼胡乞寒》。因周邦彦词《苏幕遮》中有"鬓云松"句,所以宋代以后又名《鬓云松令》。《苏摩遮》是古代西域少数民族的一种歌舞游戏,本为胡乐"泼寒胡戏",源于民间的泼水游戏,是一种以驱除不祥、祈求人寿年丰为目的,集歌舞、游戏于一身的群众性艺术形式,盛行于西域康国(今中亚撒马尔罕)、龟兹(今新疆库车)、高昌(今新疆吐鲁番)等地。北周宣帝时期,《苏摩遮》传入中原,并进入宫廷。到了唐代,由于宫廷的提倡,《苏摩遮》风行一时。如《旧唐书》载:"至十一月,鼓舞乞寒,以水相泼,盛为戏乐。"①又如《资治通鉴》载:"己丑,上御洛城南楼,观泼寒胡戏。"②《中国通史》亦指出:"泼寒胡戏又称乞寒泼胡。大约起源于天竺和康国,经龟兹传入长安(骠国也有此舞,传入时期不详)。舞者骏马胡服,鼓舞跳跃,以水相泼。"③另外,从古高昌国传入的《浑脱》舞曲与《苏幕遮》也存在一定联系。"浑脱"为"囊袋"之意,表演时舞者用油囊装水互相泼洒,为了不使冷水浇到自己头上,舞者会戴一种涂了油的帽子,高昌语称之为"苏幕遮"。故乐曲名与依曲填出的词牌名称"苏幕遮"。如《新唐书》载:"比见坊邑相率为浑脱队,骏马胡服,名曰'苏莫遮'。"④又如宋代王明清《挥麈录》载:"妇人戴油帽,谓之苏幕遮。"再如《文廷式集》载:"慧琳《一切经音义》卷四十一云:'苏莫遮',西戎胡语也,正云'苏磨遮'。此戏,本出西龟兹国,至今日犹有此曲。此即浑脱、大面、拔头之类也。或作兽面、或像鬼神,假作种种面具形状;或以泥水沾洒行人;或持绳索、搭钩,捉人为戏。每年七月初,公行此戏,七日乃停。土俗相传,云常以此法攘厌,驱赶罗刹恶鬼食啖人民之灾也。"⑤唐代张说《苏摩遮》云:"摩遮本出海西胡,琉璃宝服紫髯胡。闻道皇恩遍宇宙,来将歌舞助欢娱。"该诗通过描写《苏摩遮》这种少数民族乐舞及盛装美饰的男子来大唐献舞,赞颂了唐王朝国力强盛、欣欣向荣的景象,同时也生动再现了当时西域胡乐胡舞在中原演出的盛况。但到了唐玄宗先天二年(公元713年),中书令张说又进谏,要求禁止《苏幕遮》表演。同年十月七日,玄宗下诏禁演。

(2)《甘州》。西北少数民族地区的胡乐舞,其舞属软舞。后为唐教坊曲名,又称《甘州曲》《甘州子》等;用作词牌名称《甘州遍》,始见于五代毛文锡词《甘州遍》。《钦

① 刘昫,等.旧唐书[M].北京:中华书局,1975:5310.
② 司马光.资治通鉴[M].北京:中华书局,1956:6596.
③ 范文澜,等.中国通史[M].北京:人民出版社,2004:445.
④ 欧阳修,宋祁.新唐书[M].北京:中华书局,1975:4277.
⑤ 文廷式.文廷式集[M].北京:中华书局,2018:1337.

定词谱》载:"按,唐教坊大曲有《甘州》,凡大曲多遍,此则《甘州曲》之一遍也。"①甘州,今甘肃省张掖市。

(3)《横吹曲》。又称《鼓角横吹》,乐府歌曲名。鼓角,即古乐中由鼓、角等乐器合奏的乐曲;横吹,是汉代鼓吹乐的一种形式,为军中乐,在马上演奏,源自胡乐。《乐府诗集》将横吹曲辞分为两部分:前四卷为《汉横吹曲》,后一卷为《梁鼓角横吹曲》。《梁鼓角横吹曲》形成于南北朝时期,由北朝传入中原,其歌辞除少数沿用汉魏旧作,其余多为北朝民间乐曲。汉代张骞通西域后,西域横吹曲《摩诃兜勒》传入长安,汉代宫廷乐官李延年将其编为武乐。如《西京杂记》载:"《古今注》曰:'横吹,胡乐也。博望侯张骞入西域,传其法于西京,唯得《摩诃兜勒》一曲。李延年因胡曲更进新声二十八解,乘舆以为武乐。后汉以给边将,和帝时,万人将军得用之。魏晋以来,二十八解不复俱存,见世用《黄鹄》《陇头》《出关》《入关》《出塞》《入塞》《折杨柳》《覃子》《赤子阳》《望行人》十曲。'"②《晋书》将其列为横吹之一,别名"胡角",与《鼓角横吹》并列。"胡角者,本以应胡笳之声,后渐用之横吹,有双角,即胡乐也。"③

6.嵇琴

嵇琴,又名奚琴,弦乐器,相传为嵇康所制。嵇康是魏晋时期著名思想家、诗人、音乐家,"竹林七贤"之一。嵇康不仅在文学上取得了巨大成就,而且在音乐方面也为后人留下了宝贵财富。他从小研习音乐,有极高的音乐天赋。如《晋书》载:"(嵇康)学不师受,博览无不该通,长好《老》《庄》。"④又载:"临锻灶而不回,登广武而长叹,则嵇琴绝响,阮气徒存。"⑤嵇康以善弹《广陵散》著称。如《吴渔山集笺注》载:"三国魏嵇康善鼓琴,景元三年被杀,临刑索琴奏《广陵散》,曲终叹曰:'袁孝尼尝从吾学《广陵散》,吾每固之不与,《广陵散》于今绝矣!'"⑥明代顾起纶《〈国雅品〉序》载:"彼荆筑悲歌,而燕丹变色;嵇琴雅奏,惟向秀擅聆。岂同声起予,合志发愤邪?"⑦奚琴,是南北朝时期中国北部(今辽宁省西拉木伦河流域及河北省北部)少数民族部落"奚"(时称库莫奚)所使用的乐器,于唐代传至中原地区。如《乐书》载:"奚琴本胡乐也,出于弦鼗,而形亦类焉。奚部所好之乐也。盖其制,两弦间以竹片轧之,至今民间用焉。"⑧根据《乐书》点校⑨所附奚琴图样(图2-1),其形制类似胡琴。如《中国音乐词典》指出,奚琴"颇与后世胡琴

① 王奕清,等.钦定词谱[M].北京:中国书店,2010:246.
② 葛洪.西京杂记[M].西安:三秦出版社,2006:17.
③ 房玄龄,等.晋书[M].北京:中华书局,1974:715.
④ 房玄龄,等.晋书·嵇康传[M].北京:中华书局,1974:1369.
⑤ 房玄龄,等.晋书·嵇康传[M].北京:中华书局,1974:1386.
⑥ 吴历.吴渔山集笺注[M].北京:中华书局,2007:358.
⑦ 丁福保.历代诗话续编·国雅品[M].北京:中华书局,2006:1090.
⑧ 陈旸.《乐书》点校:下[M].郑州:中州古籍出版社,2019:632.
⑨ 陈旸.《乐书》点校:下[M].郑州:中州古籍出版社,2019:631.

相近,唯不用弓,而用竹片拉奏,被认为胡琴的前身"①。宋代将奚琴称为稽琴②,即嵇琴,在演奏技巧上有所改变。据《梦溪笔谈》记载:"熙宁中宫宴,教坊伶人徐衍奏稽琴,方进酒而一弦绝,衍更不易琴,只用一弦终其曲,自此始为一弦稽琴格。"③北宋时期,从宫廷到民间,稽琴演奏都十分盛行。如《东京梦华录》载:"传奇、灵怪、八曲、说唱。细乐比之教坊大乐,则不用大鼓、杖鼓、羯鼓、头管、琵琶、筝也,每以箫管、笙、篥、稽琴、方响之类合动。"④

图 2-1　奚琴

四、隋代的乐舞

隋朝(公元 581 年—公元 618 年)结束了中国三百余年的分裂局面,使国家走向统一。隋朝时国土幅员辽阔,国力强盛。隋朝自杨坚建国至灭亡仅 38 年,是中国历史上存在时间较短的王朝之一。在这短暂的 38 年内,无论是在创设科举等制度建设方面,还是在农业与开凿大运河等经济建设方面,隋朝都取得了巨大成就。而在乐舞方面,隋朝集前代乐舞与各民族乐舞之大成,"七部乐""九部乐"在此时形成,并成为隋代宫廷乐舞的基础,为唐朝乐舞的传承、发展与兴盛提供了条件,奠定了基础。可以说,隋代乐舞在中国古代乐舞史上起着承前启后的作用。另外,隋代继续沿用汉代"乐府"之名。至唐代,宫廷设教坊、梨园,此后不再沿用"乐府"之名。后来,乐府成为一种诗歌体裁,人们把乐府机构收集并制谱的诗歌称为"乐府诗",或直接称"乐府"。

(一)隋代宫廷乐舞

隋代将具有礼仪性质的宫廷宴享乐舞称为"燕乐"。燕乐主要用于朝会大典、宫廷大宴等活动。开皇初年,隋文帝为了实现明教化、恢复华夏文化正统、宣扬国家昌盛等目的,对南北朝以来各地区的汉民族乐舞进行集中整理,实施"制礼作乐",同时又吸收、

① 中国艺术研究院音乐研究所,《中国音乐词典》编辑部.中国音乐词典[M].北京:人民音乐出版社,1984:464.
② "嵇"和"稽"均为姓,稽姓的一支在历史发展中逐渐演变为嵇。
③ 沈括.梦溪笔谈[M].北京:中华书局,2015:280.
④ 孟元老.东京梦华录[M].上海:上海古典文学出版社,1956:96.

融合了其他少数民族乐舞;在此基础上,于开皇初年(公元581年)设置七部乐,又在牛弘的建议下,将《鞞》《铎》《巾》《拂》与新定乐舞一同排列,依照汉魏以来的规制,将其并用于宴飨,称"四舞",但不再执道具而舞。如《隋书》载:"始开皇初定令,置七部乐:一曰《国伎》,二曰《清商伎》,三曰《高丽伎》,四曰《天竺伎》,五曰《安国伎》,六曰《龟兹伎》,七曰《文康伎》。又杂有疏勒、扶南、康国、百济、突厥、新罗、倭国等伎。其后牛弘请存《鞞》《铎》《巾》《拂》等四舞,与新伎并陈。因称:'四舞,按汉、魏以来,并施于宴飨。'《鞞舞》,汉巴、渝舞也。至章帝造《鞞舞辞》云'关东有贤女',魏明代汉曲云'明明魏皇帝'。《铎舞》,傅玄代魏辞云'振铎鸣金',成公绥赋云'《鞞铎》舞庭,八音并陈'是也。《拂舞》者,沈约《宋志》云:'吴舞,吴人思晋化。'其辞本云'白符鸠'是也。《巾舞》者,《公莫舞》也。伏滔云:'项庄因舞,欲剑高祖,项伯纡长袖以扞其锋,魏晋传为舞焉。'检此虽非正乐,亦前代旧声。故梁武报沈约云:'《鞞》《铎》《巾》《拂》,古之遗风。'杨泓云:'此舞本二八人,桓玄即真,为八佾。后因而不改。'齐人王僧虔已论其事。平陈所得者,犹充八佾,于悬内继二舞后作之,为失斯大。检四舞由来,其实已久。请并在宴会,与杂伎同设,于西凉前奏之。'帝曰:'其声音节奏及舞,悉宜依旧。惟舞人不须捉鞞拂等。'"①到了隋大业(公元605年—公元616年)中期,隋炀帝在七部乐的基础上,增加《康国伎》和《疏勒伎》,并将其中的《国伎》改为《西凉伎》,将《文康伎》改为《礼毕》,隋代九部乐自此形成。如《隋书》载:"及大业中,炀帝乃定清乐、西凉、龟兹、天竺、康国、疏勒、安国、高丽、礼毕,以为九部。乐器工衣创造既成,大备于兹矣。"②《文献通考》中也有关于九部乐形成的记载:"隋大业中,备作六代之乐,华夷交错,其器千百。炀帝分为九部,以汉乐坐部为首,外以陈国乐舞《玉树后庭花》也。西凉与清乐并龟兹、五天竺国之乐并合佛曲,法曲也。安国、百济、南蛮、东夷之乐并合野音之曲,胡旋之舞也。乐苑又以清乐、西凉、龟兹、天竺、康国、疏勒、安国、高丽、礼毕为九部。"③九部乐之一的《礼毕》为南朝旧乐,即《文康乐》。如《隋书》载:"《礼毕》者,本出自晋太尉庾亮家。亮卒,其伎追思亮,因假为其面,执翳以舞,象其容,取其谥以号之,谓之为《文康乐》。每奏九部乐终则陈之,故以'礼毕'为名。其行曲有《单交路》,舞曲有《散花》,乐器有笛、笙、箫、篪、铃鼗、鞞、腰鼓等七种,三悬为一部。工二十二人。"④九部乐中的其他八部将在后文唐代"十部乐"处介绍。

受北方少数民族乐舞的影响,隋代宫廷礼仪乐舞中存在不少胡乐胡舞。就九部乐而言,《清乐》和《礼毕》是南朝旧乐,其余除《天竺》《高丽》之外的各部乐舞均是由西域传入的。另外,由于当时佛教盛行,许多乐舞都与佛教有关。如《海日楼札丛》载:"九部

① 魏徵,等.隋书[M].长春:吉林人民出版社,1995:237.
② 魏徵,令狐德棻.隋书[M].北京:中华书局,1973:377.
③ 马端临.文献通考[M].杭州:浙江古籍出版社,1988:1296.
④ 魏徵,等.隋书[M].长春:吉林人民出版社,1995:239.

乐中,龟兹、天竺、康安乐器大同。龟兹歌曲有《善善摩尼》,解曲有《婆伽儿》,舞曲有《小西天》,多涉佛事。后来唐人法曲,椎轮此矣。"①另外,乐律学家祖孝孙将隋代文舞与武舞更定为《治康》与《凯安》。如《新唐书》载:"初,隋有文舞、武舞,至祖孝孙定乐,更文舞曰《治康》,武舞曰《凯安》,舞者各六十四人。"②

(二)隋代民间乐舞

在对秦汉百戏的继承与发展中,隋代民间乐舞得到迅速发展。隋代每年正月都要在京城举行规模庞大的民间百戏乐舞表演。薛道衡在《和许给事善心戏场转韵诗》中描绘了隋代洛阳元宵节乐舞表演的盛景:表演节目繁多,有笙歌韵、管弦音、歌咏、羌笛吟,又有鱼灯、龙烛(灯)、胡乐胡舞、剑舞、跳丸、百兽舞、五禽戏、马戏等表演。丰富多样的百戏表演,展示了隋代民间乐舞的兴盛;多种乐舞表演形式和元宵节风俗为后世所继承,并在历史长河中得到发展。诗云:"京洛重新年,复属月轮圆。云间璧独转,空里镜孤悬。万方皆集会,百戏尽来前。临衢车不绝,夹道阁相连。惊鸿出洛水,翔鹤下伊川。艳质回风雪,笙歌韵管弦。佳丽俨成行,相携入戏场。衣类何平叔,人同张子房。高高城里髻,峨峨楼上妆。罗裙飞孔雀,绮席垂鸳鸯。日映班姬扇,风飘韩寿香。竟夕鱼负灯,彻夜龙衔烛。欢笑无穷已,歌咏还相续。羌笛陇头吟,胡舞龟兹曲。假面饰金银,盛服摇珠玉。宵深戏未阑,竟为人所难。卧驱飞玉勒,立骑转银鞍。纵横既跃剑,挥霍复跳丸。抑扬百兽舞,盘跚五禽戏。狻猊弄斑足,巨象垂长鼻。青羊跪复跳,白马回旋骑。忽覩罗浮起,俄看郁昌至。峯岭既崔嵬,林丛亦青翠。麋鹿下腾倚,猴猿或蹲跂。金徒列旧刻,玉律动新灰。甲煎垂陌柳,残花散苑梅。繁星渐寥落,斜月尚徘徊。王孙犹劳戏,公子未归来。共酌琼酥酒,同倾鹦鹉杯。普天逢圣日,兆庶喜康哉。"

隋文帝十分重视"乐感人深,事资和雅"③的华夏乐舞正声的建设与发展。文献记载,《清乐》,即清商三调(《清商乐》),源于汉代乐府《相和歌》的平调、清调与瑟调,汇集了汉以来的曲目。隋文帝认为其是华夏正声,因永嘉之乱而流散于长江中下游地区。在当时,《清商乐》虽已有所改变,但古韵犹存,可以此《清商乐》为本,做细微调整,将哀怨之处去除,通过考证进行增补,重定律吕,重造乐器。如《通典》载:"清乐者,其始即清商三调是也,并汉氏以来旧曲。乐器形制,并歌章古调,与魏三祖所作者,皆备于史籍。属晋朝迁播,夷羯窃据,其音分散。苻永固平张氏,于凉州得之。宋武平关中,因而入南,不复存于内地。及隋平陈后获之。文帝听之,善其节奏,曰:'此华夏正声也。昔因永嘉,流于江外,我受天明命,今复会同。虽赏逐时迁,而古致犹在。可以此为本,微更损益,去其哀怨,考而补之。以新定律吕,更造乐器。'因置清商署,总谓之清乐。"④

① 沈曾植.菌阁琐谈[M].湖南:凤凰出版社,2019:325
② 欧阳修,宋祁.新唐书[M].北京:中华书局,2000:308.
③ 魏徵,令狐德棻.隋书[M].北京:中华书局,1973:381.
④ 杜佑.通典[M].北京:中华书局,1988:3716.

但是,隋文帝或由于不好声色,或出于节俭之名,或因笃信佛教,他废除百戏,遣散艺人。如《隋书》载:"初,高祖不好声技,遣牛弘定乐,非正声清商及九部四舞之色,皆罢遣从民。"①文献还记载,隋文帝时期,每年正月十五,百姓都要出来观看百戏表演。街头角抵戏种类繁多,热闹非凡,人们一起欢度佳节,不避男女。大臣柳彧认为,这种百戏表演年年举办,一方面会浪费财力物力,另一方面败坏社会风气,不利于统治,于是上奏请求禁止。这导致民间乐舞的发展受到一定影响。如《北史》载:"或见近代以来,都邑百姓每至正月十五日,作角抵戏,递相夸竞,至于糜费财力,上奏请禁绝之曰:'窃见京邑,爰及外州,每以正月望夜,充街塞陌,聚戏朋游。鸣鼓聒天,燎炬照地,人戴兽面,男为女服,倡优杂技,诡状异形。外内共观,曾不相避。竭赀破产,竟此一时。尽室并孥,无问贵贱,男女混杂,缁素不分。秽行因此而生,盗贼由斯而起。非益于化,实损于民。请颁天下,并即禁断。'诏可其奏。"②

隋文帝十分推崇佛教,这与南北朝以来的社会历史背景有关,也与隋文帝家庭与个人因素相关。隋文帝杨坚的父亲杨忠笃信佛教,杨坚出生在寺院,受佛教家庭影响较大。隋炀帝继位后,追求奢侈享乐生活,喜好百戏乐舞,因此民间散乐杂舞得到迅速恢复与发展。如大业二年(公元606年),突厥可汗染干来朝,隋炀帝将流散四方的散乐百戏汇于东都洛阳,并命其进行表演。其中有《黄龙变》,有空中绳技对舞,还有在竹竿顶端的杂技等。如《隋书》载:"及大业二年,突厥染干来朝,炀帝欲夸之,总追四方散乐,大集东都。初于芳华苑积翠池侧,帝帷宫女观之。有舍利先来,戏于场内,须臾跳跃,激水满衢,鼋鼍龟鳖,水人虫鱼,遍覆于地。又有大鲸鱼,喷雾翳日,倏忽化成黄龙,长七八丈,耸踊而出,名曰黄龙变。又以绳系两柱,相去十丈,遣二倡女,对舞绳上,相逢切肩而过,歌舞不辍。又为夏育扛鼎,取车轮石臼大瓮器等,各于掌上而跳弄之。并二人戴竿,其上有舞,忽然腾透而换易之。又有神鳌负山,幻人吐火,千变万化,旷古莫俦。"③

隋炀帝时期,乐舞规模十分庞大,人员众多。如《隋书》载:"大业初,考绩连最……至是,蕴揣知帝意,奏括天下周、齐、梁、陈乐家子弟,皆为乐户。其六品以下,至于庶民,有善音乐及倡优百戏者,皆直太常。"④隋炀帝之所以重视乐舞的发展,一方面是为满足自己的喜好与享乐需求,另一方面则是基于乐舞的社会功能和对外交流的需要。

由隋朝两代皇帝对民间乐舞的一罢一兴,可以得知,乐舞是国家政治、经济、文化发展的驱动力,也是宫廷与民间、中原王朝与少数民族交流交往的桥梁,与社会发展息息相关,对传统文化的传承具有不可估量的价值和意义。

① 魏徵,令狐德棻.隋书[M].北京:中华书局,1973:1574.
② 李延寿.北史[M].上海:汉语大词典出版社,2004:1595.
③ 魏徵,令狐德棻.隋书[M].北京:中华书局,1973:381.
④ 魏徵,令狐德棻.隋书[M].北京:中华书局,1973:1574-1575.

五、唐代的乐舞

唐朝(公元618年—公元907年)是李渊建立的封建制王朝,是中国封建王朝发展的鼎盛时期,在政治、经济、军事、外交和文化艺术等各个方面都取得了巨大的成就。唐代可谓乐舞文化的集大成时代:一方面,以传承的精神,继承了汉代、魏晋南北朝、隋代的传统宫廷乐舞与民间乐舞;另一方面,以开放包容的态度,兼容并蓄,吸收不同民族及域外的乐舞文化,并在此基础上不断创新,使乐舞及乐舞文化呈现空前繁荣。

唐代宫廷乐舞在管理、建制、系统、乐部等方面的建设都趋于完善与规范。唐玄宗时期,负责管理国家礼乐的最高机构太常寺与俗乐舞管理机构教坊发展迅速。在教坊发展的全盛期,其乐工人数几近两万。唐宣宗时期,太常寺中的乐工数量庞大。如《新唐书》载:"大中初,太常乐工五千余人,俗乐一千五百余人。宣宗每宴群臣,备百戏。帝制新曲,教女伶数十百人,衣珠翠缇绣,连袂而歌,其乐有《播皇猷》曲,舞者高冠方履,褒衣博带,趋走俯仰,中于规矩。又有《葱岭西曲》,士女踏歌为队,其词言葱岭之民乐河、湟故地归唐也。"①

唐代在继承隋代七部乐、九部乐的基础上,重新更定隋九部乐,形成"十部乐";还创造了独具特色的"立部伎""坐部伎"等表演内容与形式。乐舞内容丰富,形式多样,种类齐全,分类细致;宫廷与民间女乐、乐队规模庞大;各民族乐器品种、数量繁多,乐曲、歌曲、舞蹈作品不胜枚举;新创作大量乐舞作品,其中有很多作品传至后世;涌现出一大批著名乐舞艺术家,其声名与逸闻轶事流传千古。

唐代开放的政治、经济与文化政策与环境,使少数民族乐舞艺术欣欣向荣。这在历史文献中多有记载。如《旧唐书》载:"《百济乐》,中宗之代,工人死散。岐王范为太常卿,复奏置之,是以音伎多阙。舞二人,紫大袖裙襦,章甫冠,皮履。乐之存者,筝、笛、桃皮筚篥、箜篌、歌。此二国,东夷之乐也。《扶南乐》,舞二人,朝霞行缠,赤皮靴。隋世全用《天竺乐》,今其存者,有羯鼓、都昙鼓、毛员鼓、箫、笛、筚篥、铜拔、贝。……《北狄乐》,其可知者鲜卑、吐谷浑、部落稽三国,皆马上乐也。鼓吹本军旅之音,马上奏之,故自汉以来,《北狄乐》总归鼓吹署。后魏乐府始有北歌,即《魏史》所谓《真人代歌》是也。代都时,命掖庭宫女晨夕歌之。周、隋世,与《西凉乐》杂奏。今存者五十三章,其名目可解者六章:《慕容可汗》《吐谷浑》《部落稽》《钜鹿公主》《白净王太子》《企喻》也……"②唐朝将十四部外来乐舞中的八部列入十部乐。如《新唐书》载:"周、隋与北齐、陈接壤,故歌舞杂有四方之乐。至唐,东夷乐有高丽、百济,北狄有鲜卑、吐谷浑、部落稽,南蛮有扶南、天竺、南诏、骠国,西戎有高昌、龟兹、疏勒、康国、安国,凡十四国之乐,而八国之

① 欧阳修,宋祁.新唐书[M].北京:中华书局,2000:316.
② 刘昫,等.旧唐书[M].北京:中华书局,1975:1070-1072.

伎,列于十部乐。"①

(一)唐代宫廷乐舞

唐代宫廷设有管理俗乐舞和乐舞人员的乐舞机构——教坊。教坊内部等级森严,主体为女乐,其对女乐的管理极为严格。女乐技艺高超,但地位低下,大多数女乐的命运都十分悲惨。唐高祖武德年间(公元618年—公元626年),于蓬莱宫侧设立内教坊。《旧唐书》载:"又置内教坊于蓬莱宫侧,有音声博士、第一曹博士、第二曹博士。京都置左右教坊,掌俳优杂技。自是不隶太常,以中官为教坊使。"②唐玄宗开元二年(公元714年),于禁城外设右教坊(光宅坊)、左教坊(延政坊)两处,并于东京洛阳设立外教坊,即右教坊、左教坊两处,其中,右教坊善歌,左教坊善舞,均由宫廷教坊使掌管,主要管理俗乐,其职能主要为教习歌舞、散乐之事。如《教坊记》载:"西京右教坊在光宅坊,左教坊在延政坊。右多善歌,左多工舞,盖相因习。东京两教坊具在明义坊,而右在南左在北也。坊南西门外即苑之东也,其间有顷余水泊,俗称之'月陂',形似偃月,故以名之。"③太常寺管理雅乐,包括太乐署、鼓吹署、清商署。如《资治通鉴》载:"旧制,雅俗之乐,皆隶太常。上精晓音律,以太常礼乐之司,不应典倡优杂伎;乃更置左右教坊以教俗乐,命右骁卫将军范及为之使。"④唐玄宗时期,长安宫廷教坊人员多达11400人。教坊女乐的来源主要有:教坊选中的怀有歌舞才艺的民间女子;大臣从百姓中选出拥有歌舞技艺的女子,进献给教坊;犯罪的大臣中,其妻女具有歌舞技艺的;外域与少数民族地区进献的拥有歌舞技艺的女子;俘虏中拥有歌舞技艺的女子;传承家族歌舞技艺的女子;等等。教坊中女乐的来源与地位均有所不同。依据技艺的高低,女乐被划分为不同等级,其管理方法亦各不相同。宜春院的艺人技艺最高,专为皇帝表演,称"内人"或"前头人"。她们是自幼学习歌舞技艺的歌舞伎,专业水平较高,色艺双绝,是大型歌舞表演的核心或"压轴"人物,如领唱、领舞、领奏等。她们有官位品级,有俸禄,能享受一些待遇。一般艺人隶属于云韶院,称"宫人",在"内人"演出人数不足时充当替补艺人,无论是容貌还是技艺都次于"内人"。教坊还会从平民百姓之中挑选容貌姣好的女子入宫,教她们演奏乐器。这些女子主要弹奏琵琶、三弦、箜篌、筝等乐器,称"搊弹家"。她们资质平庸,地位低于"内人"与"宫人"。如《教坊记》载:"妓女入宜春院,谓之'内人',亦曰'前头人',常在上前头也。其家得在教坊,谓之'内人家',四季给米。其得幸者,谓之'十家'。给第宅,赐亦异等。初特承恩宠者有十家,后继进者敕有司给赐同十家。虽数十家,犹故以十家呼之。每月二日、十六日,内人母得以女对。无母则姊妹若姑一人对。十家就本落,余内人并坐内教坊对。内人生日,则许其母、姑、姊妹皆来对,其对所如式。

① 欧阳修,宋祁.新唐书[M].北京:中华书局,1975:478-479.
② 欧阳修,宋祁.新唐书[M].北京:中华书局,1975:1244.
③ 崔令钦.教坊记[M].沈阳:辽宁教育出版社,1998:01.
④ 司马光.资治通鉴[M].北京:北京燕山出版社,2009:229.

楼下戏出队,宜春院人少,即以云韶添之。云韶谓之'宫人',盖贱隶也。非直美恶殊貌,居然易辨明:内人带鱼,宫人则否。平人女以容色选入内者,教习琵琶、五弦、箜篌、筝者,谓之'搊弹家'。"①据文献记载,"安史之乱"爆发以后,天宝十五载(公元756年),裁撤部分乐舞机构;唐顺宗永贞元年(公元805年),遣散宫廷、教坊女乐六百人;唐宪宗元和十四年(公元819年),内教坊迁出宫外。

唐代创作了著名的"三大舞",即《七德舞》《九功舞》与《上元舞》。《七德舞》,本名《秦王破阵乐》。唐太宗还是秦王时,大破刘武周,军为其作《秦王破阵乐》,大臣魏徵、褚亮、虞世南与李百药更制歌辞,将该词曲创编为舞蹈进行表演,后更名为《神功破阵乐》。如《旧五代史》载:"武舞《秦王破阵乐》,前朝名为《七德舞》,请改为《讲功之舞》。"②《九功舞》,本名《功成庆善乐》。唐太宗出生于庆善宫,贞观六年(公元632年),他与群臣前往庆善宫,倍感愉悦,便当场赋诗。起居郎吕才将诗配以器乐演奏,将其命名为《功成庆善乐》,并命六十四个儿童头戴进德冠、身着紫色服进行表演,称《九功舞》。《上元舞》,由唐高宗创作,一百八十人身着五色衣进行表演,以展现国家繁荣昌盛、欣欣向荣的气象。如《二十五史音乐志》载:"唐之自制乐凡三大舞:一曰《七德舞》,二曰《九功舞》,三曰《上元舞》。《七德舞》者,本名《秦王破阵乐》。太宗为秦王,破刘武周,军中相与作《秦王破阵乐》曲。及即位,宴会必奏之,谓侍臣曰:'虽发扬蹈厉,异乎文容,然功业由之,被于乐章,示不忘本也。'右仆射封德彝曰:'陛下以圣武戡难,陈乐象德,文容岂足道哉!'帝矍然曰:'朕虽以武功兴,终以文德绥海内,谓文容不如蹈厉,斯过矣。'乃制舞图,左圆右方,先偏后伍,交错屈伸,以象鱼丽、鹅鹳。命吕才以图教乐工百二十八人,被银甲执戟而舞,凡三变,每变为四阵,象击刺往来,歌者和曰:'秦王破阵乐。'后令魏徵与员外散骑常侍褚亮、员外散骑常侍虞世南、太子右庶子李百药更制歌辞,名曰《七德舞》。舞初成,观者皆扼腕踊跃,诸将上寿,群臣称万岁,蛮夷在庭者请相率以舞。太常卿萧瑀曰:'乐所以美盛德,形容而有所未尽,陛下破刘武周、薛举、窦建德、王世充,原图其状以识。'帝曰:'方四海未定,攻伐以平祸乱,制乐陈其梗概而已。若备写擒获,今将相有尝为其臣者,观之有所不忍,我不为也。'自是元日、冬至朝会庆贺,与《九功舞》同奏。舞人更以进贤冠,虎文袴,腾蛇带,乌皮靴,二人执旌居前。其后更号《神功破阵乐》。《九功舞》者,本名《功成庆善乐》。太宗生于庆善宫,贞观六年幸之,宴从臣,赏赐闾里,同汉沛、宛。帝欢甚,赋诗,起居郎吕才被之管弦,名曰《功成庆善乐》,以童儿六十四人,冠进德冠,紫袴褶,长袖,漆髻,屣履而舞,号《九功舞》。进蹈安徐,以象文德。麟德二年诏:'郊庙、享宴奏文舞,用《功成庆善乐》,曳履,执绋,服袴褶,童子冠如故,武舞用《神功破阵乐》,衣甲,持戟,执纛者被金甲,八佾,加箫、笛、歌鼓,列坐县南,若舞即与宫县合奏。其宴乐二舞仍别设焉。'《上元舞》者,高宗所作也。舞者百八十人,

① 崔令钦.教坊记[M].沈阳:辽宁教育出版社,1998:01.
② 薛居正.旧五代史[M].北京:中华书局,1976:1931.

衣画云五色衣,以象元气。其乐有《上元》《二仪》《三才》《四时》《五行》《六律》《七政》《八风》《九宫》《十洲》《得一》《庆云》之曲,大祠享皆用之。至上元三年,诏:'惟圆丘、方泽、太庙乃用,余皆罢。'又曰:'《神功破阵乐》不入雅乐,《功成庆善乐》不可降神,亦皆罢。'而效庙用《治康》《凯安》如故。"①白居易观《七德舞》《七德歌》表演后创作《七德舞》诗,该诗序言称颂唐太宗治理乱世、创立功业为"美拨乱,陈王业也"。《七德舞》诗云:"七德舞,七德歌,传自武德至元和。元和小臣白居易,观舞听歌知乐意,乐终稽首陈其事。太宗十八举义兵,白旄黄钺定两京。擒充戮窦四海清,二十有四功业成。二十有九即帝位,三十有五致太平。功成理定何神速? 速在推心置人腹。亡卒遗骸散帛收,饥人卖子分金赎。魏徵梦见子夜泣,张谨哀闻辰日哭。怨女三千放出宫,死囚四百来归狱。剪须烧药赐功臣,李勣呜咽思杀身。含血吮创抚战士,思摩奋呼乞效死。则知不独善战善乘时,以心感人人心归。尔来一百九十载,天下至今歌舞之。歌七德,舞七德,圣人有作垂无极。岂徒耀神武,岂徒夸圣文。太宗意在陈王业,王业艰难示子孙。"②

唐太宗时,颜师古等人撰定郊庙乐舞,确定了弘农府君至高祖太武皇帝六庙的乐曲舞名;然而,之后的乐曲舞名仍在不断变更。《新唐书》记载了从唐献祖李熙(唐高祖李渊的高祖父)到唐昭宗李晔这一阶段的乐曲舞名:"初,太宗时,诏秘书监颜师古等撰定弘农府君至高祖太武皇帝六庙乐曲舞名。其后变更不一,而自献祖而下庙舞,略可见也。献祖曰《光大之舞》,懿祖曰《长发之舞》,太祖曰《大政之舞》,世祖曰《大成之舞》,高祖曰《大明之舞》,太宗曰《崇德之舞》,高宗曰《钧天之舞》,中宗曰《太和之舞》,睿宗曰《景云之舞》,玄宗曰《大运之舞》,肃宗曰《惟新之舞》,代宗曰《保大之舞》,德宗曰《文明之舞》,顺宗曰《大顺之舞》,宪宗曰《象德之舞》,穆宗曰《和宁之舞》,敬宗曰《大钧之舞》,文宗曰《文成之舞》,武宗曰《大定之舞》,昭宗曰《咸宁之舞》,其余阙而不著。"③

唐代宫廷时常举办规模浩大的乐舞表演。文献记载了唐玄宗时期太常寺组织的宴享乐舞活动,描写了立部伎、坐部伎的表演,胡夷之伎的表演,舞马表演与《破阵乐》《太平乐》《上元乐》的表演等。如《旧唐书》载:"玄宗在位多年,善音乐,若宴设酺会,即御勤政楼。先一日,金吾引驾仗北衙四军甲士,未明陈仗,卫尉张设,光禄造食。候明,百僚朝,侍中进中严外办,中官素扇,天子开帘受朝,礼毕,又素扇垂帘,百僚常参供奉官、贵戚、二王后、诸蕃酋长,谢食就坐。太常大鼓,藻绘如锦,乐工齐击,声震城阙。太常卿引雅乐,每色数十人,自南鱼贯而进,列于楼下。鼓笛鸡娄,充庭考击。太常乐立部伎、坐部伎依点鼓舞,间以胡夷之伎。日晡,即内闲厩引蹀马三十匹,为倾杯乐曲,奋首鼓尾,纵横应节。又施三层板床,乘马而上,抃转如飞。又令宫女数百人自帷出击雷鼓,为

① 刘蓝.二十五史音乐志[M].昆明:云南大学出版社,2015:331-333.
② 白居易.白居易全集[M].上海:上海古籍出版社,1999:37.
③ 欧阳修,宋祁.新唐书[M].北京:中华书局,2000:308.

《破阵乐》《太平乐》《上元乐》,虽太常积习,皆不如其妙也。若《圣寿乐》,则回身换衣,作字如画。"①

唐代宫廷乐舞中也有采集于民间的乐舞。如《明皇杂录》载:"明皇既幸蜀,西南行,初入斜谷,属霖雨涉旬,于栈道雨中闻铃,音与山相应。上既悼念贵妃,采其声为《雨霖铃》曲,以寄恨焉。时梨园子弟善吹觱篥者,张野狐为第一,此人从至蜀,上因以其曲授野狐。泊至德中,车驾复幸华清宫,从官嫔御多非旧人。上于望京楼下命野狐奏《雨霖铃》,曲未半,上四顾凄凉,不觉流涕,左右感动,与之歔欷,其曲今传于法部。"②唐代民间乐舞艺人也可出入宫廷。《明皇杂录》载:"新丰市有女伶曰谢阿蛮,善舞《凌波曲》,常出入宫中,杨贵妃遇之甚厚,亦游于国忠及诸姨宅。上至华清宫,复令召焉。舞罢,阿蛮因出金粟装臂环,云:'此贵妃所与。'上持之凄怨出涕,左右莫不呜咽。"③

唐代宫廷采集了许多边地与少数民族乐舞,这些乐舞中还融入了道调与法曲。如《新唐书》载:"开元二十四年,升胡部于堂上。而天宝乐曲,皆以边地名,若《凉州》《伊州》《甘州》之类。后又诏道调、法曲与胡部新声合作。"④唐代不仅有自制乐舞,还有节度使进献的边地乐舞及域外诸国所献之乐。如《旧唐书》载:"贞元三年四月,河东节度使马燧献《定难曲》,御麟德殿,命阅试之。十二年十二月,昭义军节度使王虔休献《继天诞圣乐》。十四年二月,德宗自制《中和舞》,又奏《九部乐》及禁中歌舞,伎者十数人,布列在庭,上御麟德殿会百僚观新乐诗,仍令太子书示百官。贞元十六年正月,南诏异牟寻作《奉圣乐舞》,因韦皋以进。十八年正月,骠国王来献本国乐。"⑤又如《新唐书》载:"山南节度使于頔又献《顺圣乐》,曲将半,而行缀皆伏,一人舞于中,又令女伎为俯舞,雄健壮妙,号《孙武顺圣乐》。"⑥

1.唐代宫廷燕乐

唐代宫廷燕乐,又称"宴乐",由隋代燕乐发展而来,为宫廷礼仪与宴享活动所使用的乐舞。燕乐,既泛指供宫廷宴享使用的乐舞,又指唐代九部乐、十部乐中的燕乐伎、坐部伎中的宴乐。

唐代宫廷燕乐中的部伎乐舞主要包括九部乐、十部乐和立部伎、坐部伎。

2.唐代九部乐

唐代九部乐,又称"九部伎"。唐太宗贞观十一年(公元637年),在继承隋代九部乐的基础上,重新更定九部乐,废除隋代九部乐中的《礼毕》;又于贞观十四年(公元640

① 刘昫,等.旧唐书[M].北京:中华书局,1975:1051.
② 郑处诲,裴庭裕.明皇杂录·补遗[M].北京:中华书局,1994:46.
③ 郑处诲,裴庭裕.明皇杂录·补遗[M].北京:中华书局,1994:46.
④ 欧阳修,宋祁.新唐书[M].北京:中华书局,2000:315.
⑤ 刘昫,等.旧唐书[M].北京:中华书局,1975:1052-1053.
⑥ 欧阳修,宋祁.新唐书[M].北京:中华书局,2000:316.

年)将《燕乐伎》列入九部乐,并且将其定为九部乐之首。唐代九部乐就此形成。

3.唐代十部乐

唐代十部乐,又称"十部伎",是在唐代九部乐的基础上,新增《高昌伎》,即《高昌乐》。十部乐分别为《燕乐伎》《清商伎》《西凉伎》《天竺伎》《高丽伎》《疏勒伎》《龟兹伎》《安国伎》《康国乐》《高昌伎》。其中,《燕乐伎》《清乐伎》两部为中原传统乐舞;《西凉伎》为西北地区汉族与少数民族乐舞相融合的产物;《天竺伎》《高丽伎》两部来自异域;《疏勒伎》《龟兹伎》《安国伎》《康国伎》《高昌伎》五部均来自西北少数民族地区。由此可见唐代文化艺术的包容性与少数民族乐舞对中原传统乐舞的影响之大。

(1)《燕乐伎》。传统乐舞,创作于唐太宗贞观十四年(公元640年),为十部乐之首,以歌颂唐代统治者的功绩和祈求国泰民安为主要内容。

(2)《清商伎》。又称《清乐》《清商乐》,南朝传统乐舞,汉、魏晋南北朝以来流传于民间,后被宫廷采用,冠以"清商"之名,为宴享娱乐的表演性节目[详见本章"(二)魏晋南北朝民间乐舞"—"1.清商乐"]。如《新唐书》载:"清商伎者,隋清乐也。有编钟、编磬、独弦琴、击琴、瑟、秦琵琶、卧箜篌、筑、筝、节鼓皆一;笙、笛、箫、篪、方响、跋膝皆二;歌二人,吹叶一人,舞者四人,并习《巴渝舞》。"①

(3)《西凉伎》。古代西北地区的一部体现中西结合特色的乐舞,既包含汉族乐舞元素,又受西域乐舞的影响,但总体基调仍为中原传统乐舞风格。西凉,包括今甘肃武威、青海一带和新疆的一部分地区。如《旧唐书》载:"《西凉乐》者,后魏平沮渠氏所得也。晋、宋末,中原丧乱,张轨据有河西,苻秦通凉州,旋复隔绝。其乐具有钟磬,盖凉人所传中国旧乐,而杂以羌胡之声也。魏世共隋咸重之。工人平巾帻,绯褶。白舞一人,方舞四人。白舞今阙。方舞四人,假髻,玉支钗,紫丝布褶,白大口袴,五綵接袖,乌皮靴。乐用钟一架,磬一架,弹筝一,搊筝一,卧箜篌一,竖箜篌一,琵琶一,五弦琵琶一,笙一,箫一,筚篥一,小筚篥一,笛一,横笛一,腰鼓一,齐鼓一,檐鼓一,铜拔一,贝一。编钟今亡。"②又如《隋书》载:"《西凉》者,起苻氏之末,吕光、沮渠蒙逊等,据有凉州,变龟兹声为之,号为秦汉伎。魏太武既平河西得之,谓之《西凉乐》。至魏、周之际,遂谓之《国伎》。今曲项琵琶、竖头箜篌之徒,并出自西域,非华夏旧器。"③

(4)《天竺伎》。古代印度乐舞,随佛教传入中国,具有浓烈的佛教色彩。天竺,古印度地区。如《旧唐书》载:"《天竺乐》,工人皂丝布头巾,白练襦,紫绫袴,绯帔。舞二人,辫发,朝霞袈裟,行缠,碧麻鞋。袈裟,今僧衣是也。乐用铜鼓、羯鼓、毛员鼓、都昙鼓、筚篥、横笛、凤首箜篌、琵琶、铜拔、贝。毛员鼓、都昙鼓今亡。"④又如《隋书》载:"《天

① 欧阳修,宋祁.新唐书[M].北京:中华书局,1975:469-470.
② 刘昫,等.旧唐书[M].北京:中华书局,1975:1068.
③ 魏徵,等.隋书[M].长春:吉林人民出版社,1995:238.
④ 刘昫,等.旧唐书[M].北京:中华书局,1975:1070.

竺》者,起自张重华据有凉州,重四译来贡男伎,《天竺》即其乐焉。歌曲有《沙石强》,舞曲有《天曲》。乐器有凤首箜篌、琵琶、五弦、笛、铜鼓、毛员鼓、都昙鼓、铜拔、贝等九种,为一部。工十二人。"①

(5)《疏勒伎》。古代疏勒一带的乐舞。北魏太武帝太延元年(公元435年),通西域,得其乐,自此该乐舞进入中原。疏勒,今新疆喀什地区。如《旧唐书》载:"《疏勒乐》,工人皂丝布头巾,白丝布袴,锦襟褾。舞二人,白袄,锦袖,赤皮靴,赤皮带。乐用竖箜篌、琵琶、五弦琵琶、横笛、箫、筚篥、答腊鼓、腰鼓、羯鼓、鸡娄鼓。"②又如《隋书》载:"《疏勒》,歌曲有《亢利死让乐》,舞曲有《远服》,解曲有《盐曲》。乐器有竖箜篌、琵琶、五弦、笛、箫、筚篥、答腊鼓、腰鼓、羯鼓、鸡娄鼓等十种,为一部,工十二人。"③

(6)《安国伎》。古代安国地区的乐舞。北魏太武帝太延元年通西域,得其乐,自此该乐舞进入中原。安国,今乌兹别克斯坦共和国布哈拉一带。如《旧唐书》载:"《安国乐》,工人皂丝布头巾,锦褾领,紫袖袴。舞二人,紫袄,白袴帑,赤皮靴。乐用琵琶、五弦琵琶、竖箜篌、箫、横笛、筚篥、正鼓、和鼓、铜拔、箜篌。五弦琵琶今亡。"④又如《隋书》载:"《安国》,歌曲有《付萨单时》,舞曲有《末奚》,解曲有《居和祇》。乐器有箜篌、琵琶、五弦、笛、箫、筚篥、双筚篥、王鼓、和鼓、铜拔等十种,为一部。工十二人。"⑤

(7)《高丽伎》。古代高丽国乐舞。高丽,今朝鲜半岛。如《旧唐书》载:"《高丽乐》,工人紫罗帽,饰以鸟羽,黄大袖,紫罗带,大口袴,赤皮靴,五色绦绳。舞者四人,椎发于后,以绛抹额,饰以金珰。二人黄裙襦,赤黄袴,极长其袖,乌皮靴,双双并立而舞,乐用弹筝一,搊筝一,卧箜篌一,竖箜篌一,琵琶一,贝一。武太后时尚二十五曲,今惟习一曲,衣服亦寖衰败,失其本风。"⑥又如《隋书》载:"《高丽》,歌曲有《芝栖》,舞曲有《歌芝栖》。乐器有弹筝、卧箜篌、竖箜篌、琵琶、五弦、笛笙、箫、小筚篥、桃皮筚篥、腰鼓、齐鼓、担鼓、贝等十四种,为一部。工十八人。"⑦又载:"《疏勒》《安国》《高丽》,并起自后魏平冯氏及通西域,因得其伎。后渐繁会其声,以别于太乐。"⑧关于《高丽伎》传入中原的时间,《乐府诗集·高句丽》诗题解记载:"唐亦有《高丽曲》,李勣破高丽所进,后改《夷宾引》者是也。"⑨唐名将李勣破高丽,得《高丽伎》,带回进献。

(8)《龟兹伎》。古代龟兹地区的乐舞。东晋十六国时期,吕光灭龟兹,得之。自此

① 魏徵,等.隋书[M].长春:吉林人民出版社,1995:239.
② 刘昫,等.旧唐书[M].北京:中华书局,1975:1071.
③ 魏徵,等.隋书[M].长春:吉林人民出版社,1995:239.
④ 刘昫,等.旧唐书[M].北京:中华书局,1975:1071.
⑤ 魏徵,等.隋书[M].长春:吉林人民出版社,1995:239.
⑥ 刘昫,等.旧唐书[M].北京:中华书局,1975:1069-1071.
⑦ 魏徵,等.隋书[M].长春:吉林人民出版社,1995:239.
⑧ 魏徵,等.隋书[M].长春:吉林人民出版社,1995:239.
⑨ 郭茂倩.乐府诗集[M].北京:中华书局,1979:1095.

《龟兹伎》传入中原地区,至唐代一直盛行不衰。龟兹,西域古国名,今新疆库车地区,唐代安西四镇之一。如《旧唐书》载:"《龟兹乐》,工人皂丝布头巾,绯丝布袍,锦袖,绯布袴。舞者四人,红抹额,绯袄,白袴帑,乌皮靴。乐用竖箜篌一,琵琶一,五弦琵琶一,笙一,横笛一,箫一,筚篥一,毛员鼓一,都昙鼓一,答腊鼓一,腰鼓一,羯鼓一,鸡娄鼓一,铜拔一,贝一。毛员鼓今亡。"①又如《碧鸡漫志》载:"如伊州、甘州、凉州,皆自龟兹致。"②《龟兹伎》舞蹈的主要特点为:第一,"三道弯"体态,即出胯(髋关节凸出)、扭腰(腰部与胯部呈反向)、屈膝(膝关节弯曲)、勾脚(脚尖向上勾起);第二,歌、舞、乐相互融合,载歌载舞;第三,手部多为"击掌"与"弹指"动作;第四,多执乐器等道具进行表演;第五,舞者善旋转、跳跃,动作迅疾敏捷,技艺高超。隋代宫廷设龟兹乐部,唐代宫廷设胡部,宋代教坊四部包含龟兹部。隋代有三种不同形式的《龟兹乐》流行于中原:第一,西国龟兹,为直接从龟兹国传入中原的风格较为纯正的龟兹乐;第二,齐朝龟兹,为具有北齐鲜卑族风格的龟兹乐;第三,土龟兹,为传入中原后逐渐汉化的龟兹乐。如《隋书》载:"龟兹者,起自吕光灭龟兹,因得其声。吕氏亡,其乐分散,后魏平中原,复获之。其声后多变易。至隋有《西国龟兹》《齐朝龟兹》《土龟兹》等,凡三部。"③周武帝娶突厥女为皇后,西域各地乐舞聚于都城长安,其中就有龟兹乐舞等,如《旧唐书》载:"周武帝娉虏女为后,西域诸国来媵,于是龟兹、疏勒、安国、康国之乐,大聚长安。胡儿令羯人白智通教习,颇杂以新声。"④北周以后,管弦曲多用《西凉乐》,鼓舞曲多用《龟兹乐》。如《通典》载:"自(北)周、隋以来,管弦杂曲将数百曲,多用西凉乐,鼓舞曲多用龟兹乐,其曲度皆时俗所知也。"⑤《龟兹乐》主要使用演奏风格热烈、激昂的打击乐器和一些其他乐器,包括:弦鸣乐器,如弓形箜篌、竖箜篌、五弦琵琶、曲项琵琶等;气鸣乐器,如排箫、筚篥、横笛等;打击乐器,如大鼓、腰鼓、细腰鼓、羯鼓、铃、铜钹等。隋唐时期,《龟兹乐》应用范围十分广泛,特别是唐代,为《龟兹乐》发展的黄金时期。如《新唐书》载:"凡乐三十,工百九十六人,分四部:一、龟兹部,二、大鼓部,三、胡部,四、军乐部。龟兹部,有羯鼓、揩鼓、腰鼓、鸡娄鼓、短笛、大小觱篥、拍板,皆八;长短箫、横笛、方响、大铜钹、贝,皆四。凡工八十八人,分四列,属舞筵四隅,以合节鼓。大鼓部,以四为列,凡二十四,居龟兹部前。"⑥唐代元稹《连昌宫词》云:"逡巡大遍凉州彻,色色龟兹轰录续。"宋代沈辽在《龟兹舞》一词中描述了《龟兹舞》表演及其乐器、服饰的风格特征等:"龟兹舞,龟兹舞,始自汉时入乐府。世上虽传此乐名,不知此乐犹传否。黄扉朱邸昼无事,美人亲寻教坊谱。

① 刘昫,等.旧唐书[M].北京:中华书局,1975:1071.
② 王灼.碧鸡漫志·卷三[M].北京:中华书局,1991:21.
③ 魏徵,等.隋书[M].长春:吉林人民出版社,1995:238.
④ 刘昫,等.旧唐书[M].北京:中华书局,1975:1069.
⑤ 杜佑.通典[M].北京:中华书局,1988:3718.
⑥ 欧阳修,宋祁.新唐书[M].北京:中华书局,1975:6309-6310.

衣冠尽得画图看,乐器多因西域取。红绿裀结坐后部,长笛短箫形制古。鸡娄揩鼓旧所识,饶贝流苏分白羽。玉颜二女高髻花,孔雀罗衫金画缕。红靴玉带踏筵出,初惊翔鸾下玄圃。中有一人奏羯鼓,头如山兮手如雨。其间曲调杂晋楚,歌词至今传晋语。须臾曲罢立前庑,叹息平生未尝睹。清都阆苑昔有梦,寂寞如今在何所。我家家住江海涯,上国乐事殊未知。玉颜邀我索题诗,它时有梦与谁期。"

(9)《康国伎》。古代康国乐舞。北周天和三年(公元568年),北周武帝通西域,娶突厥阿史那公主,将此乐舞从西域带到中原。康国,今中亚撒马尔罕一带。如《旧唐书》载:"《康国乐》,工人皂丝布头巾,绯丝布袍,锦领。舞二人,绯袄,锦领袖,绿绫浑裆袴,赤皮靴,白袴帑。舞急转如风,俗谓之胡旋。乐用笛二,正鼓一,和鼓一,铜拔一。"①又如《隋书》载:"《康国》,起自周武帝娉北狄为后,得其所获西戎伎,因其声。歌曲有《戢殿农和正》。舞曲有《贺兰钵鼻始》《末奚波地》《农惠钵鼻始》《前拔地惠地》等四曲。乐器有笛、正鼓、加鼓、铜拔等四种,为一部。工七人。"②

(10)《高昌伎》。古代高昌国一带的乐舞,西魏时传入中原,公元640年被编入十部乐,为末位。高昌,今新疆吐鲁番市一带。如《旧唐书》载:"西魏与高昌通,始有高昌伎。"③高昌是古代丝绸之路上的重镇。《高昌伎》吸收并融合中原与西方的乐舞文化,具有地域民族风格。如《旧唐书》载:"《高昌乐》,舞二人,白袄锦袖,赤皮靴,赤皮带,红抹额。乐用答腊鼓一,腰鼓一,鸡娄鼓一,羯鼓一,箫二,横笛二,筚篥二,琵琶二,五弦琵琶二,铜角一,箜篌一。箜篌今亡。"④

4.立部伎

立部伎,唐代宫廷宴乐之一。舞者一般站在宫廷厅堂下(室外)表演,与坐部伎相对。唐代乐伎根据表演方式和技艺高低分为两大部,立部伎为其中之一。立部伎的演出规模较大,由六十四人至一百八十人表演。如《乐府诗集》载:"唐太宗贞观中,始造宴乐。其后又分为立坐二部,堂下立奏,谓之立部伎。堂上坐奏,谓之坐部伎。"⑤除《太平乐》之外,立部伎中的其余各部均为歌颂皇帝文德与武功。立部伎共八部。《旧唐书》载:"高祖登极之后,享宴因隋旧制,用九部之乐,其后分为立坐二部。今立部伎有《安乐》《太平乐》《破阵乐》《庆善乐》《大定乐》《上元乐》《圣寿乐》《光圣乐》,凡八部。"⑥

(1)《安乐》。又称《城舞》,是为歌颂北周武帝宇文邕灭北齐之武功而作的乐舞,被编入立部伎。八十名舞者面戴金饰木制兽类面具、头戴绘有凶兽图案的皮帽而舞,其风

① 刘昫,等.旧唐书[M].北京:中华书局,1975:1071.
② 魏徵,等.隋书[M].长春:吉林人民出版社,1995:239.
③ 刘昫,等.旧唐书[M].北京:中华书局,1975:1069.
④ 刘昫,等.旧唐书[M].北京:中华书局,1975:1070-1071.
⑤ 郭茂倩.乐府诗集[M].北京:中华书局,1979:766.
⑥ 刘昫,等.旧唐书[M].北京:中华书局,1975:1059.

格充分体现了羌人、胡人的乐舞特色。如《旧唐书》载:"《安乐》者,后周武帝平齐所作也。行列方正,象城郭,周世谓之城舞。舞者八十人,刻木为面,狗喙兽耳,以金饰之,垂线为发,画猠皮帽,舞蹈姿制,犹作羌胡状。"①

(2)《太平乐》。又称《五方狮子舞》,为两名驯狮人和五名身着由毛缀成的狮皮外衣的"狮子"表演的舞蹈。《五方狮子舞》出自西南夷以及天竺、狮子等国。西南夷,指今云南、贵州和四川西南部地区的少数民族。文献记载了《五方狮子舞》的名称、出处,描绘了舞者所扮演的狮子亲切、可爱的姿容,以及两位驯狮人手持绳子、拂子逗弄"狮子"的场景。五头"狮子"各立于与青、赤、白、黑、黄五色相对应的东、南、西、北、中的位置;还有一百四十人歌唱《太平乐》。如《旧唐书》载:"《太平乐》,亦谓之《五方狮子舞》。狮子鸷兽,出于西南夷天竺、狮子等国。缀毛为之,人居其中,像其俯仰驯狎之容。二人持绳秉拂,为习弄之状。五狮子各立其方色,百四十人歌《太平乐》,舞以足,持绳者服饰作昆仑象。"②文献还记载了隋末深州豪绅诸葛昂在款待渤海高瓒的家宴上,表演自己创作的《金刚舞》,以及《夜叉歌》与《狮子舞》的情景。如《古今说海》载:"隋末深州诸葛昂,性豪侠。渤海高瓒闻而造之,为设鸡肫而已。瓒小其用。明日大设,屈昂数十人烹猪羊等长八尺,薄饼阔丈余,裹饮粗如庭柱,盘作酒碗行巡,自作《金刚舞》以送之。昂至后日,屈瓒屈客数百人,大设,车行酒,马行炙,挫碓斩脍,砲辂蒜齑,唱《夜叉歌》《狮子舞》。"③

(3)《破阵乐》。初名《秦王破阵乐》,是歌颂唐太宗武功的乐舞。秦王,唐太宗李世民登基前的封号。又名《七德舞》,属武舞。《秦王破阵乐》是唐代宫廷著名的歌舞大曲,最初为唐初军歌,用于宴享,后用于祭祀与庆典活动。公元 620 年,秦王李世民打败叛军刘武周,巩固了刚建立的唐政权,军队便为旧曲填入新词,为李世民唱赞歌。表演时,一百二十人④身披银甲,手持长戟而舞,气势慷慨、雄壮、激昂。如《旧唐书》载:"《破阵乐》,太宗所造也。太宗为秦王之时,征伐四方,人间歌谣《秦王破阵乐》之曲。及即位,使吕才协音律,李百药、虞世南、诸亮、魏徵等制歌辞。百二十人披甲持戟,甲以银饰之。发扬蹈厉,声韵慷慨,享宴奏之,天子避位,坐宴者皆兴。"⑤李世民登基后,将这首乐曲加入龟兹少数民族音乐,并编创为舞蹈。后经宫廷艺术家的加工、整理,《秦王破阵乐》成为大型乐舞,并被编入乐府。如《乐府杂录》载:"(龟兹部)乐有觱篥、笛、拍板、四色鼓、揩羯鼓、鸡娄鼓。戏有五方。狮子高丈余,各衣五色……《太平乐曲》《破阵乐

① 刘昫,等.旧唐书[M].北京:中华书局,1975:1059.
② 刘昫,等.旧唐书[M].北京:中华书局,1975:1059.
③ 陆楫,等.古今说海[M].成都:巴蜀书社,1988:532.
④ 唐玄宗时期,坐部伎包括两组《破阵乐》,一组属燕乐部,一组为《小破阵乐》,即《小秦王破阵乐》,由四人表演。
⑤ 刘昫,等.旧唐书[M].北京:中华书局,1975:1059-1060.

曲》,亦属此部。秦王所制,舞人皆衣画甲,执旗旆,外藩镇春冬犒军,亦舞此曲。兼马军引入场,尤甚壮观也。"① 《全唐诗》中也有描述《破阵乐》的内容,如唐代佚名《舞曲歌辞·凯乐歌辞·破阵乐》云:"受律辞元首,相将讨叛臣。咸歌破阵乐,共赏太平人。"② 另外,《破阵乐》为教坊曲名,又作《十拍子》。如《钦定词谱考正》载:"《破阵子(乐)》,唐教坊曲名,一名《十拍子》。"《旧唐书》记载,《破阵乐》可用作词牌。宋人从唐代《破阵乐》舞曲中取出一段制成新声,其调始见于晏殊的《珠玉词》。③

(4)《庆善乐》。创作于唐太宗时期,是歌颂唐太宗文治之功的乐舞。六十四人(坐部伎燕乐四部之一的《庆善乐》由四人表演)身着紫色宽袖短衣,鬓发漆黑,脚穿皮革鞋,起舞时神态安详从容。如《旧唐书》载:"庆善乐,太宗所造也。太宗生于武功之庆善宫,既贵,宴宫中,赋诗,被以管弦。舞者六十四人,衣紫大袖裙襦,漆髻皮履。舞蹈安徐,以象文德洽而天下安乐也。"④

(5)《大定乐》。唐高宗时期创作的乐舞,出自《破阵乐》。一百四十人身披五彩玞瑁之甲持矛而舞。该乐舞是为了歌颂唐伐辽东、平定天下的功绩。如《旧唐书》载:"《大定乐》,出自《破阵乐》。舞者百四十人,被五彩文甲,持槊。歌和云'八纮同轨乐',以象平辽东而边隅大定也。"⑤

(6)《上元乐》。公元674年,唐高宗改年号为"上元"时所创作的乐舞。该乐舞由一百八十人表演,以万物起源为寓意,展现唐高宗时期国家欣欣向荣的景象。如《旧唐书》载:"《上元乐》,高宗所造。舞者百八十人,画云衣,备五色,以象元气,故曰'上元'。"⑥

(7)《圣寿乐》。唐高宗、武则天时期创作的乐舞。一百四十人以"摆字舞"的形式进行表演。该乐舞灵活调度舞蹈队形,运用舞者姿势变化,摆出十六个汉字造型,以歌颂皇帝功绩,祈求国泰民安。如《旧唐书》载:"《圣寿乐》,高宗武后所作也。舞者百四十人。金铜冠,五色画衣。舞之行列必成字,十六变而毕。有'圣超千古,道泰百王,皇帝万年,宝祚弥昌'字。"⑦

(8)《光圣乐》。唐玄宗时期创作的乐舞。八十人头戴黑色冠、身着五色衣而舞。主要是为了歌颂皇帝大业所兴。如《旧唐书》载:"《光圣乐》,玄宗所造也。舞者八十

① 段安节.乐府杂录[M].北京:中华书局,2012:123.
② 中华书局编辑部.全唐诗[M].北京:中华书局,1999:153.
③ 陈延敬,王奕清.钦定词谱考正[M].上海:华东师范大学出版社,2017:445.
④ 刘昫,等.旧唐书[M].北京:中华书局,1975:1060.
⑤ 刘昫,等.旧唐书[M].北京:中华书局,1975:1060.
⑥ 刘昫,等.旧唐书[M].北京:中华书局,1975:1060.
⑦ 刘昫,等.旧唐书[M].北京:中华书局,1975:1060.

人。乌冠,五彩画衣,兼以《上元》《圣寿》之容,以歌王迹所兴。"①

5. 坐部伎

坐部伎,唐代宫廷宴乐之一。舞者一般于宫廷厅堂之上(室内)坐着表演,与立部伎相对。其主要内容为歌颂帝王功德,祝福君主千秋万岁。坐部伎共六部。如《旧唐书》载:"坐部伎有《宴乐》《长寿乐》《天授乐》《鸟歌万寿乐》《龙池乐》《破阵乐》,凡六部。"②坐部伎演出规模较小,表演者三至十二人不等。坐部伎表演者的水平很高,被坐部伎淘汰的表演者入立部伎,被立部伎淘汰的表演者入雅乐。到辽代,立部伎与坐部伎已不复存在,可考的仅有《景云乐》等四部乐舞。如《辽史》载:"杂礼虽见坐部乐工左右各一百二人,盖亦以景云遗工充坐部;其坐、立部乐,自唐已亡,可考者唯景云四部乐舞而已。玉磬,方响,搊筝,筑,卧箜篌,大箜篌,小箜篌,大琵琶,小琵琶,大五弦,小五弦,吹叶,大笙,小笙,觱篥,箫,铜钹,长笛,尺八笛,短笛。以上皆一人。毛员鼓,连鼗鼓,贝。以上皆二人,余每器工一人。歌二人,舞二十人,分四部:《景云》舞八人,《庆云》乐舞四人,《破阵》乐舞四人,《承天》乐舞四人。"③

(1)《宴乐》。又称《燕乐》,唐代宫廷宴享所使用的乐舞。《燕乐》,为张文收所创,包括《景云乐》《庆善乐》《破阵乐》《承天乐》四部乐舞。舞者身着丝制红袍,丝绸、布制裤子而舞,表演者为二十人。如《旧唐书》载:"燕乐,张文收所造也。工人绯绫袍,丝布袴。舞二十人,分为四部:《景云乐》,舞八人,花锦袍,五色绫袴,云冠,乌皮靴;《庆善乐》,舞四人,紫绫袍,大袖,丝布袴,假髻;《破阵乐》,舞四人,绯绫袍,锦衿褾,绯绫袴;《承天乐》,舞四人,紫袍,进德冠,并铜带。乐用玉磬一架,大方响一架,搊筝一,卧箜篌一,小箜篌一,大琵琶一,大五弦琵琶一,小五弦琵琶一,大笙一,小笙一,大筚篥一,小筚篥一,大箫一,小箫一,正铜拔一,和铜拔一,长笛一,短笛一,楷鼓一,连鼓一,鞉鼓一,桴鼓一,工歌二。此乐惟《景云舞》仅存,余并亡。"④关于《燕乐伎》,《唐六典》中有这样的记载:"凡大燕会,则设十部之伎于庭,以备华夷:一曰燕乐伎,有景云乐之舞、庆善乐之舞、破阵乐之舞、承天乐之舞;二曰清乐伎;三曰西凉伎;四曰天竺伎;五曰高丽伎;六曰龟兹伎;七曰安国伎;八曰疏勒伎;九曰高昌伎;十曰康国伎。"⑤

①《景云乐》。唐贞观十四年(公元640年)创作的乐舞,其主要目的是恭迎祥瑞。八名舞者上身着花色锦袍、下身穿五彩丝绸裤子、头戴彩云冠、脚穿乌皮靴而舞。如《唐会要》记载,《景云乐》为宴乐,是诸乐之首。"太常梨园别教院。教法曲乐章等。王昭君乐一章。思归乐一章。倾杯乐一章。破阵乐一章。圣明乐一章。五更转乐一章。玉

① 刘昫,等.旧唐书[M].北京:中华书局,1975:1060.
② 刘昫,等.旧唐书[M].北京:中华书局,1975:1061.
③ 脱脱,等.辽史[M].北京:中华书局,1974:886.
④ 刘昫,等.旧唐书[M].北京:中华书局,1975:1061.
⑤ 李林甫,等.唐六典[M].北京:中华书局,1992:404.

树后庭花乐一章。泛龙舟乐一章。万岁长生乐一章。饮酒乐一章。斗百草乐一章。云韶乐一章。十二章。贞观十四年。有景云见。河水清。协律郎张文收。采古《朱雁》《天马》之义。制《景云河清歌》。名曰《宴乐》。奏之管弦。为诸乐之首。"①

②《庆善乐》。创作于唐贞观六年(公元632年),为歌颂唐太宗文治之功的乐舞。四人(立部伎《庆善乐》由六十四人表演)身着紫色丝制宽袖袍子、头戴假发而舞。

③《破阵乐》。创作于唐贞观七年(公元633年),为歌颂唐太宗武功之治的乐舞。四人(立部伎《破阵乐》由一百二十人表演)身着红色丝制袍子、色彩绚丽的衣服与红色丝制裤子而舞。

④《承天乐》。创作于唐贞观八年(公元634年),为昭示皇帝承天之命治理天下的乐舞。四人身着紫色丝制袍子、头戴进德冠而舞。

(2)《长寿乐》。武则天长寿年间创作的乐舞。十二人身着绘有标志的衣冠而舞。如《旧唐书》载:"《长寿乐》,武太后长寿年所造也。舞十有二人。画衣冠。"②

(3)《天授乐》。武则天天授年间创作的乐舞。四人身着绘有五彩图案的服饰、头戴凤冠而舞。如《旧唐书》载:"《天授乐》,武太后天授年所造也。舞四人,画衣五采,凤冠。"③

(4)《鸟歌万岁乐》。武则天在位时创作的乐舞。三人身着绘有鸲鹆鸟图案的红色宽袖服饰,头戴鸟形冠,舞蹈时模仿鸟的姿态。如《旧唐书》载:"《鸟歌万岁乐》,武太后所造也。武太后时,宫中养鸟能人言,又常称万岁,为乐以象之。舞三人,绯大袖,并画鸲鹆,冠作鸟像。今案岭南有鸟,似鸲鹆而稍大,乍视之,不相分辨。笼养久,则能言,无不通,南人谓之吉了,亦云料。开元初,广州献之,言音雄重如丈夫,委曲识人情,慧于鹦鹉远矣,疑即此鸟也。《汉书·武帝本纪》书南越献驯象、能言鸟。注《汉书》者,皆谓鸟为鹦鹉。若是鹦鹉,不得不举其名,而谓之能言鸟。鹦鹉秦、陇尤多,亦不足重。所谓能言鸟,即吉了也。北方常言鸲鹆逾岭乃能言,传者误矣。岭南甚多鸲鹆,能言者非鸲鹆也。"④

(5)《龙池乐》。唐玄宗开元年间(公元713年—公元741年)创作的乐舞。十二人头戴芙蓉冠而舞。主要内容为歌颂"龙池"之祥瑞。唐玄宗早年曾在隆庆坊居住,该处有泉水涌入,逐渐成为水池,水上能泛舟;后登帝位,水池更达数里之广,人们以此为吉兆,在此处进行扩建,称"兴庆宫",水池称"兴庆池"或"龙池",以《龙池乐》歌其祥瑞。如《旧唐书》载:"《龙池乐》,玄宗所作也。玄宗龙潜之时,宅在隆庆坊,宅南坊人所居,变为池,望气者亦异焉。故中宗季年,泛舟池中。玄宗正位,以坊为宫,池水逾大,弥漫

① 王溥.唐会要[M].北京:中华书局,1960:614.
② 刘昫,等.旧唐书[M].北京:中华书局,1975:1061.
③ 刘昫,等.旧唐书[M].北京:中华书局,1975:1061.
④ 刘昫,等.旧唐书[M].北京:中华书局,1975:1061-1062.

数里,为此乐以歌其祥也。舞十有二人,人冠饰以芙蓉。"①

(6)《破阵乐》。唐玄宗时期(公元712年—公元756年),坐部伎中有两组《破阵乐》,一组属燕乐部,一组为《小破阵乐》,即《小秦王破阵乐》。此处的《破阵乐》源于立部伎中的《破阵乐》,为唐玄宗时期创作的乐舞,由四人身披金甲而舞。如《旧唐书》载:"《破阵乐》,玄宗所造也。生于立部伎《破阵乐》。舞四人,金甲胄。"②又如《新唐书》载:"宫人数百人锦绣衣,出帷中,击雷鼓,奏《小破阵乐》,岁以为常。"③

6. 健舞和软舞

根据舞蹈风格的刚柔,舞蹈可分为健舞和软舞两大类。唐代以前,乐舞有文舞和武舞之分。软舞又称文舞,健舞又称武舞。如《教坊记》载:"《垂手罗》《回波乐》《兰陵王》《春莺啭》《半社渠》《借席》《乌夜啼》之属,谓之软舞,《阿辽》《柘枝》《黄獐》《拂林》《大渭州》《达摩支》之属,谓之健舞。"④唐代的部分健舞和软舞,在南北朝时期已经形成。魏晋南北朝的清商乐舞与胡舞胡乐是唐代健舞与软舞发展的基础。

(1)健舞。指舞姿棱角分明、动作刚健有力、律动急速明快的舞蹈。唐代著名健舞有《剑器舞》《柘枝舞》《胡旋舞》《胡腾舞》等。

①《剑器舞》。唐代著名健舞,是在继承传统舞剑技艺及民间武术的基础上形成的表演性舞蹈。其表演形式历代广为流传,并一直延续至今。现今的中国戏曲和古典舞中均有《剑器舞》表演。唐代宗大历二年(公元767年),杜甫在夔州府(今重庆市奉节县)观公孙大娘弟子李十二娘表演《剑器舞》,回忆起五十多年前自己在河南郾城看公孙大娘表演《剑器舞》的情景,便写下《观公孙大娘弟子舞剑器行》一诗。这首诗生动传神地描写了《剑器舞》表演,由"来如雷霆收震怒,罢如江海凝清光"一句,可以想象当时公孙大娘剑舞的气势和神韵。诗云:"昔有佳人公孙氏,一舞《剑器》动四方。观者如山色沮丧,天地为之久低昂。㸌如羿射九日落,矫如群帝骖龙翔。来如雷霆收震怒,罢如江海凝清光。绛唇珠袖两寂寞,晚有弟子传芬芳。临颍美人在白帝,妙舞此曲神扬扬。与余问答既有以,感时抚事增惋伤。先帝侍女八千人,公孙《剑器》初第一。五十年间似反掌,风尘澒洞昏王室。梨园弟子散如烟,女乐余姿映寒日。金粟堆前木已拱,瞿塘石城草萧瑟。玳筵急管曲复终,乐极哀来月东出。老夫不知其所往,足茧荒山转愁疾。"唐代姚合有三首《剑器词》。这一组词为作者在元和年间观看《剑器舞》表演后所作,主要描述《剑器舞》雄壮矫健的动作以及恢宏的战斗场面。从内容和结构上看,这三首词构成一个完整的三段体群舞作品布局,或者说由三个舞蹈构成一个组舞。如《剑器词》其一:"圣朝能用将,破敌速如神。掉剑龙缠臂,开旗火满身。积尸川没岸,流血野无尘。今日

① 刘昫,等.旧唐书[M].北京:中华书局,1975:1062.
② 刘昫,等.旧唐书[M].北京:中华书局,1975:1062.
③ 欧阳修,宋祁.新唐书[M].北京:中华书局,1975:477.
④ 崔令钦.教坊记[M].沈阳:辽宁教育出版社,1998:2.

当场舞,应知是战人。"《剑器词》其二:"昼渡黄河水,将军险用师。雪光偏著甲,风力不禁旗。阵变龙蛇活,军雄鼓角知。今朝重起舞,记得战酣时。"《剑器词》其三:"破虏行千里,三军意气粗。展旗遮日黑,驱马饮河枯。邻境求兵略,皇恩索阵图。元和太平乐,自古恐应无。"清代尤侗《兰陵王》云:"算往事只付,数声渔笛。今宵沉醉舞短剑,歌昔昔。"该词写出了舞者手持短剑(短刃剑)而舞的意境。剑舞所用的剑有长剑与短剑、单剑与双剑之分。舞剑形式包括"站剑"和"行剑":站剑,即站立舞剑;行剑,即在移动中舞剑。早在春秋战国时期,剑舞已出现,宫廷娱乐活动中时常有剑舞表演,秦汉以后更为盛行。文献记载了鸿门宴中项庄舞剑的情景。项羽于鸿门宴请刘邦,其间范增多次示意项羽击杀之,项羽不应。随后范增召项庄,以剑舞为名侍宴,实则借机刺杀刘邦。项伯见此,也起身舞剑,掩护刘邦,使刺杀未果。这是借剑舞的手段以求在政治斗争中达到其不可告人的目的。《史记》载:"沛公旦日从百余骑来见项王,至鸿门,谢曰:'臣与将军勠力而攻秦,将军战河北,臣战河南,然不自意能先入关破秦,得复见将军于此。今者有小人之言,令将军与臣有郤。'项王曰:'此沛公左司马曹无伤言之;不然,籍何以至此。'项王即日因留沛公与饮。项王、项伯东向坐。亚父南向坐。亚父者,范增也。沛公北向坐,张良西向侍。范增数目项王,举所佩玉玦以示之者三,项王默然不应。范增起,出召项庄,谓曰:'君王为人不忍,若入前为寿,寿毕,请以剑舞,因击沛公于坐,杀之。不者,若属皆且为所虏。'庄则入为寿,寿毕,曰:'君王与沛公饮,军中无以为乐,请以剑舞。'项王曰:'诺。'项庄拔剑起舞,项伯亦拔剑起舞,常以身翼蔽沛公,庄不得击。于是张良至军门,见樊哙。樊哙曰:'今日之事何如?'良曰:'甚急。今者项庄拔剑舞,其意常在沛公也。'哙曰:'此迫矣,臣请入,与之同命。'哙即带剑拥盾入军门。"①

②《柘枝舞》。唐代著名舞蹈。原为石国(中亚一带)少数民族舞蹈,由西域传入中原。石国,又名柘枝、郅支。《辞海》载:"柘枝舞:唐代西北少数民族舞蹈。出自怛罗斯(在今吉吉斯斯坦境内江布尔,唐代属安西大都护府管辖)。怛罗斯汉时名郅支。"②唐代卢肇《湖南观双柘枝舞赋》云:"古也郅支之伎,今也柘枝之名。"《唐声诗·柘枝辞》载:"【创始】唐教坊舞曲,玄宗开元以前人作。【名解】尚无定说。或谓征拓羯之辞,或谓出石国。亦可能因舞装以柘枝为饰而得名。"③由此可知,《柘枝舞》源自郅支。《柘枝舞》最初为女子独舞,特点是舞姿矫健、动作明快、旋转迅速、眉目传情、乐曲高亢、以鼓伴奏、节奏丰富。从以下诗句能够看出《柘枝舞》的这些特点。唐代刘禹锡《和乐天柘枝》:"柘枝本出楚王家,玉面添娇舞态奢。松鬓改梳鸾凤髻,新衫别织斗鸡纱。鼓催残拍腰身软,汗透罗衣雨点花。画筵曲罢辞归去,便随王母上烟霞。"唐代章孝标《柘枝》云:"柘枝初出鼓声招,花钿罗衫耸细腰。"以上两首诗能够反映出《柘枝舞》是以鼓伴奏

① 司马迁.史记[M].北京:线装书局,2006:45.
② 辞海编辑委员会编.辞海:民族分册[M].上海:上海辞书出版社,1982:128.
③ 任敏中.唐声诗·下[M].北京:商务印书馆,2020:764.

的。唐代白居易《房家夜宴喜雪戏赠主人》云:"桑落气熏珠翠暖,柘枝声引管弦高。"此诗反映了《柘枝舞》乐曲之高亢明亮。后来,《柘枝舞》又演化出两女童对舞的双人舞形式,名为"双柘枝",特点为两人舞姿动作整齐、对称。表演时,女童头戴系有金铃的舞帽,身着绣罗宽袍,腰系银带,藏在莲花状的道具中;鼓声一响,莲花花瓣绽放,女童轻盈跃出,双双对舞。在翩翩起舞时,还有金铃发出的美妙声音。《柘枝舞》在中原广为流传,后又出现了专门表演这种舞蹈的艺人,称"柘枝伎"。白居易的《柘枝伎》就生动地描绘了舞者的动作、韵律和乐舞表演的优美意境,展现出一幅柘枝伎表演的优美画卷:"平铺一合锦筵开,连击三声画鼓催。红蜡烛移桃叶起,紫罗衫动柘枝来。带垂钿胯花腰重,帽转金铃雪面回。看即曲终留不住,云飘雨送向阳台。柘家美人尤多娇,公子王孙忽忘还。"宋代将《柘枝舞》发展成人数众多的"队舞"表演形式,称"柘枝队"。宋代宫廷队舞中有由七十二名儿童组成的小儿队,共十个小队,其中就有柘枝队。他们身着五颜六色的服饰,每逢大宴便上场表演。

③《胡旋舞》。唐代著名健舞,原为中亚地区民族舞蹈,源自康国,唐开元初由西域传入中原。"胡旋女,出康居"之说即由此而来。唐代曾在西域设康居都督府,由安西都护府管辖。如《新唐书》载:"高宗永徽时,以其地为康居都督府,即授其王拂呼缦为都督。万岁通天中,以大首领笃娑钵提为王。死,子泥涅师师立。死,国人立突昏为王。开元初,贡锁子铠、水精杯、玛瑙瓶、驼鸟卵及越诺、侏儒、胡旋女子。其王乌勒伽与大食亟战不胜,来乞师,天子不许。久之,请封其子咄曷为曹王,默啜为米王,诏许。乌勒伽死,遣使立咄曷,封钦化王,以其母可敦为郡夫人。"①女舞者头戴精美饰品,身穿宽摆长裙,舞长袖,旋转如风,因此得名"胡旋"。如《新唐书》载:"胡旋舞,舞者立球上,旋转如风。"②又如《旧唐书》载:"舞急转如风,俗谓之胡旋。"③《胡旋舞》的主要特点是节奏鲜明、动作轻盈、旋转急速、刚劲奔放,主要以打击乐器伴奏。如白居易《胡旋女》云:"胡旋女,胡旋女。心应弦,手应鼓。弦鼓一声双袖举,回雪飘飖转蓬舞。左旋右转不知疲,千匝万周无已时。人间物类无可比,奔车轮缓旋风迟。曲终再拜谢天子,天子为之微启齿。胡旋女,出康居,徒劳东来万里余。中原自有胡旋者,斗艳争能尔不如。天宝季年时欲变,臣妾人人学圜转,中有太真外禄山,二人最道能胡旋。"又如唐代元稹《胡旋女》云:"胡旋之义世莫知,胡旋之容我能传。蓬断霜根羊角疾,竿戴朱盘火轮炫。骊珠迸珥逐飞星,虹晕轻巾掣流电。潜鲸暗嗡笡海波,回风乱舞当空霰。万过其谁辨终始,四座安能分背面?才人观者相为言,承奉君恩在圆变。"

④《胡腾舞》。唐代著名健舞,原为西域石国的乐舞,南北朝时由西域传入中原。《胡腾舞》多由男子表演,舞蹈节奏明快,以跳跃、踢踏、旋转、弯腰等技术技巧为主要特

① 欧阳修,宋祁.新唐书[M].长春:吉林人民出版社,1998:1114.
② 欧阳修,宋祁.新唐书[M].北京:中华书局,2000:310.
③ 刘昫,等.旧唐书[M].北京:中华书局,1975:1071.

点。如唐代李端《胡腾儿》云:"胡腾身是凉州儿,肌肤如玉鼻如锥。桐布轻衫前后卷,葡萄长带一边垂。帐前跪作本音语,拈襟摆袖为君舞。安西旧牧收泪看,洛下词人抄曲与。扬眉动目踏花毡,红汗交流珠帽偏。醉却东倾又西倒,双靴柔弱满灯前。环行急蹴皆应节,反手叉腰如却月。丝桐忽奏一曲终,呜呜画角城头发。胡腾儿,胡腾儿,家乡路断知不知?"

(2)软舞。指舞姿轻盈柔美、动作舒缓流畅、律动委婉曼妙的舞蹈。其不同舞段中也穿插着快节奏的动作。软舞盛行于唐代贵族社会,并广泛流行于民间。舞者必须具备过硬的腰腿软功、身体控制能力,以及高超的技术与表演才能。唐代著名软舞有《绿腰》《春莺啭》《乌夜啼》《凉州》《兰陵王》《垂手罗》等。

①《绿腰》。又名《录要》《六幺》等,属软舞,为女子独舞。表演以舞袖为主,舞姿轻盈曼妙,舞蹈动作先柔后刚,音乐节奏先慢后快。"幺"为"最小"之意,因羽调弦最小,其节奏繁急,所以在音乐中又称"羽调六幺"。《绿腰》又为唐代著名的教坊乐曲,为歌舞大曲之一。文献记载了《绿腰》名称的由来。如《乐府诗集·乐世》诗题解云:"一曰《绿腰》,即录要也。贞元中,乐工进曲,德宗令录出要者,因以为名,后语讹为绿腰,软舞曲也。"①《绿腰》在唐代已广为流传。如白居易《杨柳枝》云:"六幺水调家家唱,白雪梅花处处吹。古歌旧曲君休听,听取新翻杨柳枝。"据《宋史·乐志》记载,宋代歌舞大曲中的中吕调、南宫调、仙吕调中均有《六幺》,宋代教坊四十大曲中仍有《绿腰》曲目。另外,历代诗词中多有对《绿腰》舞与《绿腰》曲的描写。唐代李群玉的《长沙九日登东楼观舞》一诗描绘了一名女子身着长袖舞衣跳《绿腰》舞的情景,展现了舞者曼妙柔美的动作韵律和缥缈、悠远的意境:"南国有佳人,轻盈绿腰舞。华筵九秋暮,飞袂拂云雨。翩如兰苕翠,婉如游龙举。越艳罢前溪,吴姬停白纻。慢态不能穷,繁姿曲向终。低回莲破浪,凌乱雪萦风。坠珥时流盼,修裾欲溯空。唯愁捉不住,飞去逐惊鸿。"唐代白居易《琵琶行》云:"轻拢慢捻抹复挑,初为《霓裳》后《六幺》。"唐代元稹《琵琶歌》云:"霓裳羽衣偏宛转,凉州大遍最豪嘈,六幺散序多笼捻,我闻此曲深赏奇。"明代朱有燉《绿腰琵琶》云:"四面帘垂碧玉钩,重重深院锁春愁。《绿腰》舞因琵琶歇,花落东风懒下楼。"

②《春莺啭》。唐代著名乐舞,女子舞蹈,属软舞。"春莺啭"亦为教坊曲名,《教坊记》和《乐府诗集》均将其归入法曲之列。多用羯鼓、琵琶、箜篌、筝等乐器伴奏。据文献记载,唐高宗晨闻宛转美妙的莺啼之声,便命宫廷乐工白明达据其谱曲,并依曲编舞。白明达是龟兹人,因而该曲具有龟兹地域风格;又因他久居中原,故该曲也兼具汉族音乐特色。如《教坊记》载:"《春莺啭》:高宗晓声律,闻风叶鸟声,皆踏以应节,尝晨坐,闻莺声,命乐工白明达写之,遂有此曲。"②由文献可知,由于当时胡乐胡舞盛行,《春莺啭》无论是在音乐、动作,还是服装、化妆等方面,都受到了胡乐胡舞的影响。如唐代元稹

① 郭茂倩.乐府诗集[M].北京:中华书局,1979:1132.
② 崔令钦.教坊记[M].北京:中华书局,2012:25.

《和李校书新题乐府十二首·法曲》云:"自从胡骑起烟尘,毛毳腥膻满咸洛。女为胡妇学胡妆,伎进胡音务胡乐。火凤声沈多咽绝,春莺啭罢长萧索。胡音胡骑与胡妆,五十年来竞纷泊。"另外,唐代张祜《春莺啭》云:"兴庆池南柳未开,太真先把一枝梅。内人已唱春莺啭,花下傞傞软舞来。"由此可见该乐舞的特点为歌舞相伴。

③《乌夜啼》。南朝乐舞,其舞属软舞,由十六人表演。相传"夜闻乌啼"为罪人即将得到赦免的预兆。如《乐府诗集》引唐代李勉《琴说》载:"《乌夜啼》者,何晏之女所造也。初,晏系狱,有二乌止于舍上。女曰:'乌有喜声,父必免。'遂撰此操。"①《乌夜啼》曲为南朝宋(公元420年—公元479年)彭城王刘义康所作,《教坊记笺订》记载了此曲产生的缘由:"《乌夜啼》者:元嘉二十八年,彭城王义康有罪,放逐,行次浔阳;江州刺史衡阳王义季,留连饮宴,历旬不去。帝闻而怒,皆囚之。会稽公主,姊也,尝与帝宴洽,中席起拜。帝未达其旨,躬止之。主流涕曰:'车子岁暮,恐不为陛下所容!'车子,义康小字也。帝指蒋山曰:'必无此! 不尔,便负初。'宁陵,武帝葬于蒋山,故指先帝陵为誓。因封余酒,寄义康,且曰:'昨与会稽姊饮,乐,忆弟,故附所饮酒往。'遂宥之。使未达浔阳,衡阳家人扣二王所囚院曰:'昨夜乌夜啼,官当有赦。'少顷使至,二王得释,故有此曲。亦入琴操。"②

唐代的清商乐和软舞中均有《乌夜啼》名目。《乐府诗集》载:"《古今乐录》曰:《乌夜啼》,旧舞十六人。"③"乌夜啼"亦为唐教坊曲名,可用作词调,属清商乐西曲,有燕乐杂曲和雅乐琴曲之分。在唐代,这两种形式同时存在,杂曲称《乌夜啼》,琴曲称《子夜》《乌夜啼引》等。南北朝庾信《乌夜啼》云:"促柱繁弦非《子夜》,歌声舞态异《前溪》。"历代诗词中也有对"乌夜啼"故事的描述。如唐代张籍《乌夜啼引》云:"秦乌啼哑哑,夜啼长安吏人家。吏人得罪因在狱,倾家卖产将自赎。少妇起听夜啼乌,知是官家有赦书。下床心喜不重寐,未明上堂贺舅姑。少妇语啼乌,汝啼慎勿虚。借汝庭树作高巢,年年不令伤尔雏。"又如唐代元稹《听庾及之弹乌夜啼引》云:"君弹乌夜啼,我传乐府解古题。良人在狱妻在闺,官家欲赦乌报妻。乌前再拜泪如雨,乌作哀声妻暗语。后人写出乌啼引,吴调哀弦声楚楚。四五年前作拾遗,谏书不密丞相知。谪官诏下吏驱遣,身作囚拘妻在远。归来相见泪如珠,唯说闲宵长拜乌。君来到舍是乌力,妆点乌盘邀女巫。今君为我千万弹,乌啼啄啄泪澜澜。感君此曲有深意,昨日乌啼桐叶坠。当时为我赛乌人,死葬咸阳原上地。"

④《凉州》。凉州地区的乐舞,其舞属软舞。凉州,一作"梁州",地名,今甘肃省武威市。《碧鸡漫志》载:"凉州即梁州。""凉州"亦为唐宋大曲名,称《凉州曲》或《梁州曲》。《凉州》音乐掺杂着西域龟兹一带的胡音。该曲最初由西凉都督郭知运于开元六

① 郭茂倩.乐府诗集[M].北京:中华书局,1979:872.
② 崔令钦.教坊记笺订[M].北京:中华书局,1962:24-25.
③ 郭茂倩.乐府诗集[M].北京:中华书局,1979:690.

年(公元718年)从西凉(古称"凉州")带回并进献给唐玄宗,后迅速流行开来。在唐代,《凉州大曲》已发展为不同宫调的多种谱本,许多诗人依谱创作了极富边塞风情的凉州歌或凉州词。历代诗词中多有对《凉州》乐舞的描写。唐代杜牧《河湟》云:"唯有《凉州》歌舞曲,流传天下乐闲人。"唐代张籍《旧宫人》云:"歌舞凉州女,归时白发生。"宋代苏辙《水调歌头》云:"离别一何久,七度过中秋!去年东武今夕,明月不胜愁。岂意彭城山下,同泛清河古汴,船上载凉州。鼓吹助清赏,鸿雁起汀洲。坐中客,翠羽帔,紫绮裘。素娥无赖,西去曾不为人留。今夜清尊对客,明夜孤帆水驿,依旧照离忧。但恐同王粲,相对永登楼。"

⑤《兰陵王》。又称《代面》《大面》,为面具舞,其舞属软舞。"兰陵王"亦为唐教坊曲名,后用作词牌。唐代歌舞戏类有《兰陵王入阵曲》。舞蹈《兰陵王》根据《兰陵王入阵曲》编创,隋代将《兰陵王入阵曲》列入宫廷舞曲。《兰陵王》的故事源于北齐,展现了兰陵王高长恭作战勇猛、威震四方的雄姿。如《教坊记》载:"大面出北齐。兰陵王长恭性胆勇,而貌若妇人。自嫌不足以威敌,乃刻木为假面,临阵著之。因为此戏,亦入歌曲。"①又如"兰陵王,北朝歌舞剧目。表演北齐兰陵王高长恭的勇武之态。他虽勇却貌美如妇人,为能威震敌人,就刻木为假面,临阵时佩戴。齐人作《兰陵王入阵曲》,并以舞姿模拟他的作战击刺之状。文献记载最早见于唐代崔令钦的《教坊记》,亦称《代面》,唐宋时仍流行。《教坊记》将它归入软舞一类,可能其舞姿风格已有所变化,增加了抒情成分。"②再如《碧鸡漫志》载:"称齐文襄之子长恭,封兰陵王,兴周师战,尝著假面对敌,击周师金墉城下,勇冠三军。武士共歌谣之,曰《兰陵王入阵曲》。今越调《兰陵王》凡三段二十四拍,或曰遗声也。此曲声犯正宫,管色用大凡字、大一字、勾字,故亦名大犯。"③唐代郑万钧在《代国长公主碑》中记载了《兰陵王》演出之前的致语。武则天时期宫廷组织《兰陵王》表演,武则天的孙子在表演前念致语:"卫王入场,咒愿神圣,神皇万岁,孙子成行。"

⑥《垂手罗》。古代乐舞名,属软舞。其中,"大垂手"为古代舞蹈名,亦为舞蹈动作名与乐府杂曲歌辞名。表演《大垂手》舞蹈时,舞者将弯曲的双臂分别从身体左右两侧向上抬起,置于与头顶同高的位置,手腕前折下垂。如《乐府诗集》卷七十六《杂曲歌辞》中"大垂手"条注:"《乐府解题》曰:'《大垂手》《小垂手》,皆言舞而垂其手也。'"④从许多古代舞蹈的名称中可以看出,古人经常根据舞姿动作为舞蹈命名。如《乐府杂录》载:"舞者,乐之容也,有大垂手、小垂手。或象惊鸿,或如飞燕。婆娑,舞态也,蔓延,

① 崔令钦.教坊记[M].北京:中华书局,2012:23.
② 王国安.世界汉语教学百科辞典[M].上海:汉语大词典出版社,1990:401.
③ 王灼.碧鸡漫志[M].北京:中华书局,1991:29.
④ 郭茂倩.乐府诗集[M].北京:中华书局,1979:1069.

舞缀也。"①又如宋代强幼安《唐子西文录》载:"张文昌诗:'六宫才人大垂手,愿君千年万年寿,朝出射麋暮饮酒。'古乐府《大垂手》《小垂手》《独摇手》,皆舞名也。"②由文献记载可知,《大垂手》《小垂手》也以长袖而舞。如《东周列国志》载:"赵姬敬酒已毕,舒开长袖,即在氍毹上舞一个大垂手、小垂手。体若游龙,袖如素蜺,宛转似羽毛之从风,轻盈与尘雾相乱。"③南北朝江总《妇病行》云:"夫壻府中趋,谁能大垂手。"《小垂手》亦为古代舞蹈名与舞蹈动作名。表演《小垂手》时,舞者将稍微弯曲的双臂分别置于身体前后与腰部同高的位置,手腕前折下垂。《大垂手》《小垂手》又为南朝俗乐舞,《乐府诗集》将其归入杂曲歌辞类。自六朝至宋元,垂手舞一脉相承。我国的梨园戏中也有垂手舞。由于年代久远,如今《大垂手》《小垂手》舞蹈均已失传,我们只能从描写垂手舞的诗词中一窥其舞容及表演形式。如南朝梁吴均《小垂手》云:"舞女出西秦,蹑影舞阳春。且复小垂手,广袖拂红尘。折腰应两袖,顿足转双巾。娥眉与曼脸,见此空愁人。"④唐代白居易《霓裳羽衣歌》云:"小垂手后柳无力,斜曳裾时云欲生。"唐代鲍溶《范真传侍御累有寄因奉酬》云:"红袂歌声起,因君始得闻。黄昏小垂手,与我驻浮云。"

7.大曲和法曲

法曲是大曲的一部分,两者有密切的关系。从内容与形式来看,大曲中有法曲,法曲中有大曲。两者的不同之处主要体现在以下三个方面:一是表演风格,大曲豪迈刚毅,法曲柔美文雅;二是表演形式,大曲侧重于舞蹈表演,法曲侧重于歌唱表演;三是使用乐器,大曲演奏以新乐器为主,法曲演奏以传统乐器为主。

(1)大曲。又称"歌舞大曲",是唐代集歌曲、舞蹈、器乐、诗歌于一体的大型乐舞。唐代大曲以前代相和大曲为基础,又吸收了西域乐舞的表演形式。唐宋大曲有散序、中序、入破三部分。前两部分音乐舒缓,只歌不舞。入破,是进入"破"这一段的演奏,"破"的第一次为入破;入破后,弦乐器与打击乐器合奏,节奏急促,舞者开始入场。《教坊记》记载了唐代燕乐大曲四十六曲:"《踏金莲》《绿腰》《凉州》《薄媚》《贺圣乐》《伊州》《甘州》《泛龙舟》《采桑》《千秋乐》《霓裳》《玉树后庭花》《伴侣》《雨霖铃》《柘枝》《胡僧破》《平翻》《相驸逼》《吕太后》《突厥三台》《大宝》《一斗盐》《羊头神》《大姊》《舞大姊》《急月记》《断弓弦》《碧霄吟》《穿心蛮》《罗步底》《回波乐》《千春乐》《龟兹乐》《醉浑脱》《映山鸡》《吴破》《四会子》《安公子》《舞春风》《迎春风》《看江波》《寒雁子》《又中春》《玩中秋》《迎仙客》《同心结》。"⑤唐代著名大曲有《霓裳羽衣曲》《玉树后庭花》《伊州大曲》《千秋乐》等。

① 段安节.乐府杂录[M].北京:中华书局,2012:127.
② 何文焕.历代诗话[M].北京:中华书局,2004:446.
③ 冯梦龙,蔡元放.东周列国志[M].北京:中华书局,2009:703.
④ 郭茂倩.乐府诗集[M].北京:中华书局,1979:1070.
⑤ 崔令钦.教坊记[M].北京:中华书局,2012:21.

①《霓裳羽衣曲》。又名《霓裳羽衣舞》,简称《霓裳》。唐代著名宫廷乐舞,唐代大曲中的法曲精品,唐歌舞集大成之作。《霓裳羽衣曲》相传由唐玄宗作曲,杨贵妃作舞并表演,讲述的是唐玄宗向往神仙世界、前往月宫见到仙女的神话故事。如《乐府诗集》载:"罗公远多秘术,尝与玄宗至月宫。初以拄杖向空掷之,化为大桥。自桥行十余里,精光夺目,寒气侵人。至一大城,公远曰:'此月宫也。'仙女数百,皆素练霓衣,舞于广庭。问其曲,曰《霓裳羽衣》。帝晓音律,因默记其音调而还。回顾桥梁,随步而没。明日,召乐工,依其音调,作《霓裳羽衣曲》。"①又如《传奇》载:"(杨贵)妃甚爱惜,常令独舞《霓裳》于绣岭宫。"②白居易《霓裳羽衣舞歌》一诗生动呈现了《霓裳羽衣曲》美妙动听的音乐、委婉飘逸的舞姿和飘然若仙的意境。"我昔元和侍宪皇,曾陪内宴宴昭阳。千歌万舞不可数,就中最爱霓裳舞。舞时寒食春风天,玉钩栏下香案前。案前舞者颜如玉,不着人间俗衣服。虹裳霞帔步摇冠,钿璎累累佩珊珊。娉婷似不任罗绮,顾听乐悬行复止。磬箫筝笛递相搀,击恹弹吹声迤迤。散序六奏未动衣,阳台宿云慵不飞。中序擘騞初入拍,秋竹竿裂春冰坼。飘然转旋回雪轻,嫣然纵送游龙惊。小垂手后柳无力,斜曳裾时云欲生。螾蛾敛略不胜态,风袖低昂如有情。上元点鬟招萼绿,王母挥袂别飞琼。繁音急节十二遍,跳珠撼玉何铿铮!翔鸾舞了却收翅,唳鹤曲终长引声。当时乍见惊心目,凝视谛听殊未足。一落人间八九年,耳冷不曾闻此曲。溢城但听山魈语,巴峡唯闻杜鹃哭。移领钱塘第二年,始有心情问丝竹。玲珑箜篌谢好筝,陈宠觱栗沈平笙。清弦脆管纤纤手,教得霓裳一曲成。虚白亭前湖水畔,前后只应三度按。便除庶子抛却来,闻道如今各星散。今年五月至苏州,朝钟暮角催白头。贪看案牍常侵夜,不听笙歌直到秋。秋来无事多闲闷,忽忆霓裳无处问。闻君部内多乐徒,问有霓裳舞者无?答云七县十万户,无人知有霓裳舞。唯寄长歌与我来,题作霓裳羽衣谱。四幅花笺碧间红,霓裳实录在其中。千姿万状分明见,恰与昭阳舞者同。眼前仿佛睹形质,昔日今朝想如一。疑从魂梦呼召来,似着丹青图写出。我爱霓裳君合知,发于歌咏形于诗。君不见我歌云'惊破霓裳羽衣曲',又不见我诗云'曲爱霓裳未拍时'。由来能事皆有主,杨氏创声君造谱。君言此舞难得人,须是倾城可怜女。吴妖小玉飞作烟,越艳西施化为土。娇花巧笑久寂寥,娃馆苎萝空处所。如君所言诚有是,君试从容听我语。若求国色始翻传,但恐人间废此舞。妍媸优劣宁相远,大都只在人抬举。李娟张态君莫嫌,亦拟随宜且教取。"《霓裳羽衣曲》成于公元718年—公元720年。关于其来历,有几种不同的说法。一是唐玄宗登三乡驿,望见女儿山,归而作此曲。二是此曲根据印度《婆罗门曲》改编。如《唐会要》载:"天宝十三载七月十日,太乐署供奉曲名,及改诸乐名。……《婆罗门》改为《霓裳羽衣》。"③三是唐玄宗先将自己见到女儿山后的幻想改编为前一部分"散

① 郭茂倩.乐府诗集[M].北京:中华书局,1979:816.
② 裴铏.传奇[M].上海:上海古籍出版社,1980:39—40.
③ 王溥.唐会要[M].北京:中华书局,1960:617.

序",后又将西凉节度使杨敬述进献的《婆罗门曲》的音调改编成后两部分"歌"与"破"。如《乐府诗集》载:"《婆罗门》,商调曲,开元中,西凉节度使杨敬述进。"①根据白居易《霓裳羽衣舞歌》的自注,《霓裳羽衣曲》全曲共分为散序、中序、入破三部分。其中,散序有六段,用磬、箫、筝、笛等乐器演奏,音乐节奏舒缓,没有舞蹈表演;中序有十八段,以舞蹈表演为主;入破有十二段,音乐节奏急促,舞蹈动作迅疾。《霓裳羽衣曲》在唐开元、天宝年间盛行一时,"安史之乱"后失传。随着唐王朝的衰落和消亡,《霓裳羽衣曲》亦销声匿迹。南唐后主李煜得《霓裳羽衣曲》残谱,与大周后、乐师曹生对其进行修补组合,补齐大部分内容,并一度整理排演。但此时的《霓裳羽衣曲》已非原貌。后来金陵城破时,李煜下令烧毁该曲谱。如《碧鸡漫志》载:"李后主作昭惠后诔云:'《霓裳羽衣》曲,绵兹丧乱,世罕闻者。获其旧谱,残缺颇甚。暇日兴后详定,去彼淫繁,定其缺坠。'"②宋代宫廷队舞女弟子队表演的《拂霓裳队》继承了唐代的《霓裳羽衣舞》。南宋时期,姜夔发现商调霓裳曲的乐谱十八段,这些残缺的乐谱保存在其《白石道人歌曲》中。在历史发展过程中,《霓裳羽衣舞》出现了多种表演形式,有独舞、双人舞,以及数百人表演的大型乐舞。例如:杨贵妃表演的《霓裳羽衣舞》为独舞;白居易的《霓裳羽衣舞歌》描写的是唐宪宗元和年间(公元806年—公元820年)双人舞表演形式的《霓裳羽衣舞》;《唐语林》记载的是唐宣宗朝(公元847年—公元859年)由数百名舞者表演的《霓裳羽衣舞》。由此可见,唐代大曲已有庞大而多变的曲体,这种大型乐舞的表演形式与艺术表现力彰显了唐代宫廷乐舞所取得的巨大艺术成就。历代诗词中多有对《霓裳羽衣舞》的描写。唐代张祜《华清宫》云:"天阙沉沉夜未央,碧云仙曲舞霓裳。一声玉笛向空尽,月满骊山宫漏长。"宋代程武《念奴娇·题马嵬图》云:"蜀江城远,想连云危栈,接天穷处。惆怅烟尘回首地,双阙觚棱犹故。龙扈星联,羽林风肃,未放鸾骖去。不堪掩面,泪沾宸袖如雨。底事当日昭阳,吹羌鸣羯,浣却霓裳舞。三十六宫春满眼,曾把色嗔香妒。芳草埋情,飞花陨怨,翻被蛾眉误。画图惊见,黯然魂断今古。"

②《玉树后庭花》。南朝宫廷乐舞,亦为唐教坊大曲名。南朝后主陈叔宝亡国前所作。其词哀怨靡丽,云:"丽宇芳林对高阁,新装艳质本倾城;映户凝娇乍不进,出帷含态笑相迎。妖姬脸似花含露,玉树流光照后庭;花开花落不长久,落红满地归寂中!"陈后主不理朝政,整日在后宫作曲享乐,过着花天酒地的荒淫生活。当时杨坚正积蓄兵力,有一统天下之心。而陈后主不以为意,最终亡国。相关记载见于《隋书》③。后世常以"玉树后庭花"的典故象征亡国预兆,因此该乐舞又被视作"亡国之音"。如《旧唐书》载:"御史大夫杜淹对曰:'前代兴亡,实由于乐。陈将亡也,为《玉树后庭花》;齐将亡

① 郭茂倩.乐府诗集[M].北京:中华书局,1979:1128.
② 王灼.碧鸡漫志[M].北京:中华书局,1991:21.
③ 魏徵,令狐德棻.隋书[M].北京:中华书局,1973:309.

也,而为《伴侣曲》,行路闻之,莫不悲泣,所谓亡国之音也。以是观之,盖乐之由也。'"①唐代杜牧《泊秦淮》云:"烟笼寒水月笼沙,夜泊秦淮近酒家。商女不知亡国恨,隔江犹唱《后庭花》。"

③《伊州大曲》。简称《伊州》,乐曲名,为西凉节度使盖嘉运所进。伊州,古地名,汉代为伊吾卢,隋代为伊吾郡,唐贞观四年(公元630年)改为西伊州,贞观六年(公元632年)又改为伊州。伊州为今新疆哈密一带,后也泛指边地。在敦煌藏经洞中发现的唐代大曲曲谱中,留存有《伊州大曲》音乐片段。

④《千秋乐》。又名《千秋节》。农历八月初五为千秋节,亦是唐玄宗生日。亦为词牌名"千秋岁"。该《大曲》是为唐玄宗祝寿庆典表演的乐舞。据记载,唐玄宗过生日时大宴群臣,百官上表,请将玄宗将自己的生日定为千秋节。《千秋乐》亦随之产生。如《新唐书》载:"千秋节,公王并献宝鉴,九龄上'事鉴'十章,号《千秋金鉴录》。"②又如《隋唐嘉话》载:"十七年,丞相源乾曜、张说以八月初五今上生之日,请为千秋节,百姓祭皆就此日,名为'赛白帝'。群臣上万岁寿,王公戚里进金镜绶带,士庶结丝承露囊,更相遗问。"③《千秋乐》源自唐代王维的《大同殿柱产玉芝龙池上有庆云神光照殿百官共睹圣恩便赐宴乐敢书即事》:"共欢天意同人意,万岁千秋奉圣君。"

(2)法曲。即法乐,用于佛教法会。"法乐"一名始见于东晋法显《法显传》。中原法曲形成于南朝梁,由西域法乐与汉族清商乐结合而成;梁以后的法乐以清商乐为主,至隋代称"法曲",兴盛于唐代;中唐以后法曲渐衰;宋代教坊四部中设有"法曲部"。如《新唐书》载:"初,隋有法曲,其音清而近雅。其器有铙、钹、钟、磬、幢箫、琵琶。琵琶圆体修颈而小,号曰'秦汉子',盖弦鼗之遗制,出于胡中,传为秦汉所作。其声金、石、丝、竹以次作,隋炀帝厌其声澹,曲终复加解音。玄宗既知音律,又酷爱法曲,选坐部伎子弟三百,教于梨园。声有误者,帝必觉而正之,号'皇帝梨园弟子'。宫女数百,亦为梨园弟子,居宜春北院。梨园法部,更置小部音声三十余人。帝幸骊山,杨贵妃生日命小部张乐长生殿,因奏新曲,未有名,会南方进荔枝,因名曰《荔枝香》。"④又如宋陈旸《乐书》载:"法曲兴自于唐,其声始出清商部,比正律差四,郑卫之间。有铙、钹、钟磬之音。太宗《破阵乐》、高宗《一戎大定乐》、武后《长生乐》、明皇《赤白桃李花》,皆法曲尤妙者。其余如《霓裳羽衣》《望瀛》《献仙音》《听龙吟》《碧天雁》《献天花》之类不可胜纪。白居易曰:'法曲虽已失雅音,盖诸夏之声也,故历朝行焉。明皇雅好度曲,然未尝使蕃凌杂奏。天宝中,始诏道调法曲与胡部新声合作,君子非之。明年,果有禄山之祸,岂不诚有以召之邪?'圣朝法曲乐器有琵琶、五弦、筝、箜篌、笙、笛、觱篥、方响、拍板;其曲所存不

① 刘昫,等.旧唐书[M].北京:中华书局,1975:1041.
② 欧阳修,宋祁.新唐书[M].北京:中华书局,1975:4429.
③ 刘餗.隋唐嘉话[M].北京:中华书局,1979:50.
④ 欧阳修,宋祁.新唐书[M].北京:中华书局,1975:476.

过道调《望瀛》《小吃食》《献仙音》而已,其余皆不复见矣。"①又如《碧鸡漫志笺证》载:"《赤白桃李花》《火凤》《春莺啭》等为玄宗时法曲,《霓裳羽衣》更为法曲之首。"②唐代的法曲中还掺杂着道曲,这使其更加浑厚并发展至极盛。唐玄宗酷爱法曲,所创作的音乐也主要是法曲,他以梨园四部中的"法部"作为创作、排演作品的场所。法部中的"小部"专门培养法曲演奏人才,如《明皇杂录》载:"六月一日,上幸华清宫,是贵妃生日,上命小部音乐(小部者,梨园法部所置,凡三十人,皆十五岁以下)于长生殿奏新曲,未名,会南海进荔枝,因名《荔枝香》。"③

唐代法曲有二十五曲,包括《王昭君》《思归乐》《倾杯乐》《破阵乐》《圣明乐》《五更转》《玉树后庭花》《泛龙舟》《万岁长生乐》《饮酒乐》《斗百草》《云韶乐》《大定乐》《赤白桃李花》《堂堂》《望瀛》《霓裳羽衣》《献仙音》《献天花》《火凤》《春莺啭》《荔枝香》《雨霖铃》《听龙吟》《碧天雁》。文献中有关于法曲二十五曲的记载。如《乐府诗集》载:"《唐会要》曰:'文宗开成三年,改法曲为仙(韶)曲。'按法曲起于唐,谓之法部。其曲之妙者,有《破阵乐》《一戎大定乐》《长生乐》《赤白桃李花》,余曲有《堂堂》《望瀛》《霓裳羽衣》《献仙音》《献天花》之类,总名法曲。"④以下介绍《倾杯乐》,其他著名法曲在之前已有介绍。

《倾杯乐》。原为隋代旧曲,唐代为教坊曲,后也用作词牌,如"倾杯""古倾杯"等。《倾杯乐》在唐玄宗时期曾作为配合"舞马"表演的乐曲。唐宣宗时又制《新倾杯乐》。如《乐府杂录》载:"《新倾杯乐》,宣宗喜吹芦管,自制此曲。"⑤舞马,即舞马表演,是唐代宫廷的一种娱乐活动,唐玄宗时期最为盛行。舞马表演多用于盛大典礼,如庆祝"千秋节"等。文献记载,梨园弟子为唐玄宗训练了很多舞马,并用金银珠玉对舞马进行装饰,披挂纹、绣彩衣。表演时,乐工奏乐,舞马踏乐而舞。如《新唐书》载:"玄宗又尝以马百匹,盛饰分左右,施三重榻,舞《倾杯》数十曲,壮士举榻,马不动。乐工少年姿秀者十数人,衣黄衫、文玉带,立左右。每千秋节,舞于勤政楼下,后赐宴设酺,亦会勤政楼。其日未明,金吾引驾骑,北衙四军陈仗,列旗帜,被金甲、短后绣袍。太常卿引雅乐,每部数十人,间以胡夷之技。内闲厩使引戏马,五坊使引象、犀,入场拜舞。"⑥另外,从出土文物及壁画当中,也能一窥舞马的真容,如1970年于西安市南郊何家村窖藏出土的鎏金舞马衔杯纹银壶。

(二)唐代民间乐舞

唐代前期,社会稳定,经济繁荣,文化政策开放,再加上统治者喜好与民间娱乐所需

① 陈旸.乐书[M].影印本:福州路儒学刻明修本影印,元至正七年(1347年).
② 彭东焕,等.碧鸡漫志笺证[M].成都:巴蜀书社,2019:106.
③ 郑处诲,裴庭裕.明皇杂录[M].北京:中华书局,1994:57.
④ 郭茂倩.乐府诗集[M].北京:中华书局,1979:1352.
⑤ 段安节.乐府杂录[M].北京:中华书局,2012:147.
⑥ 欧阳修,宋祁.新唐书[M].北京:中华书局,1975:477.

等原因,民间乐舞得以繁荣发展。

1.歌舞戏

歌舞戏是指以歌舞表现故事情节、塑造人物形象的表演形式。这种以歌舞演故事的艺术形式,是在继承前代歌舞表演基础上形成的新特色,可以看作戏剧的早期形式,为之后中国戏曲的形成奠定了基础。任半塘先生将唐五代歌舞戏分为五类:全能类、歌舞类、歌演类、科白类、调弄类。如《唐戏弄》指出:"所谓'全能',指演故事,而兼备音乐、歌唱、舞蹈、表演、说白五种技艺。"[1]文献记载了著名歌舞戏《大面》《拨头》《踏摇娘》《窟垒子》的出处与表演情景。如《旧唐书》载:"歌舞戏,有《大面》《拨头》《踏摇娘》《窟垒子》等戏。玄宗以其非正声,置教坊于禁中以处之。……《大面》出于北齐。北齐兰陵王长恭,才武而面美,常着假面以对敌。尝击周师金墉城下,勇冠三军,齐人壮之,为此舞以效其指麾击刺之容,谓之《兰陵王入阵曲》。《拨头》出西域。胡人为猛兽所噬,其子求兽杀之,为此舞以象之也。《踏摇娘》,生于隋末。隋末河内有人貌恶而嗜酒,常自号郎中,醉归必殴其妻。其妻美色善歌,为怨苦之辞。河朔演其曲而被之弦管,因写其妻之容。妻悲诉,每摇顿其身,故号《踏摇娘》。近代优人颇改其制度,非旧旨也。《窟垒子》,亦云《魁垒子》,作偶人以戏。善歌舞,本丧家乐也。汉末始用之于嘉会。齐后主高纬尤所好。高丽国亦有之。"[2]

2.踏歌

踏歌,古代民间歌舞,也是汉代独具特色的民间舞蹈形式之一,到了唐代更为流行。表演者成群结队,手拉着手,相互联臂,以脚踏地为节拍,载歌载舞,自娱自乐。亦可作词牌名,称"踏歌词"。

踏歌的主要特点:其一,载歌载舞。其二,"歌"时音与词合,每段音乐旋律不断重复,而每段词要有变化。如唐代刘禹锡《踏歌词》云:"新词宛转递相传,振袖倾鬟风露前。月落乌啼云雨散,游童陌上拾花钿。"其中"新词宛转递相传"一句,写出了新词在婉转的乐曲声中"递相传"的美妙,展现了踏歌"'歌'时音与词合"的特点。又如刘禹锡《纥那曲》云:"踏曲兴无穷,调同辞不同。愿郎千万寿,长作主人翁。"其中"调同辞不同"一句,体现了踏歌中的某段音乐旋律不断反复,而词则要有所变化的特点。其三,舞者手拉手,联臂而舞。在出土文物和岩壁画上发现许多"手拉手""联臂而舞"造型的踏歌舞蹈图案。其四,"踏",即舞蹈时和着歌的节奏以足踏地而舞。如《资治通鉴》注云:"踏歌者,连手而歌,踏地以节。"其五,舞袖,即女子舞动长袖踏歌而舞。

踏歌这种民间舞蹈由来已久,这在中国原始舞蹈遗存中可窥一斑。如在出土于青海省大通县上孙家寨村的新石器时代文物"舞蹈纹彩陶盆"上,就有人们手拉手踏歌而舞的造型。该彩陶盆距今有五千多年的历史,彩陶盆内壁上有三组人物图,每组五人,

[1] 任半塘.唐戏弄[M].上海:上海古籍出版社,1984:497.
[2] 刘昫,等.旧唐书[M].北京:中华书局,1975:1073-1074.

站成一排,手拉手、足踏地而舞。可以说,这就是踏歌这种舞蹈形式的雏形。从汉唐至宋代,踏歌一直盛行于民间。文献记载了人们在田间地头昼夜歌舞的场景,表演场面宏大,热闹非凡,人们以歌舞来祈祷农神等神灵庇护百谷丰登、护佑百姓安康。如《后汉书》载:"常以五月田竟祭鬼神,昼夜酒会,群聚歌舞,舞辄数十人相随,蹋地为节。十月农功毕,亦复如之。诸国邑各以一人主祭天神,号为'天君'。又立苏涂,建大木以县铃鼓,事鬼神。其南界近倭,亦有文身者。"①踏歌不但在民间广为流传,每年在宫廷也有盛大的踏歌表演。先天二年(公元713年)正月十五,朝廷选宫女与民女各千名,盛装艳服,踏歌三天三夜,场面宏大,规模空前。如《朝野佥载》载:"睿宗先天二年正月十五、十六夜,于京师安福门外作灯轮,高十二丈,衣以锦绮,饰以金玉,燃五万盏灯,簇之如花树。宫女千数,衣罗绮,曳锦绣,耀珠翠,施香粉。一花冠、一巾帔皆万钱,装束一妓女皆至三百贯。妙简长安、万年少女妇千余人,衣服、花钗、媚子亦称是,于灯轮下踏歌三日夜,欢乐之极,未始有之。"②唐代无名氏《辇下岁时记·出宫女歌舞》记载了睿宗时期的踏歌表演:"先天初,上御安福门观灯,太常作歌乐,出宫女歌舞,朝士能文者为踏歌,声调入云。"③文献还记载了唐代官员与外族"连手蹋《万岁乐》于城下"的情景。如《资治通鉴》载:"默啜使阎知微招谕赵州,知微与虏连手蹋《万岁乐》于城下。将军陈令英在城上谓曰:'尚书位任非轻,乃为虏蹋歌,独无惭乎!'知微微吟曰:'不得已,《万岁乐》。'"④宋代每逢元宵节、中秋节都要举办盛大的踏歌表演活动。如《宣和书谱》载:"中秋夜,妇女相持踏歌,婆娑月影中。"⑤另外,历代诗词中多有描写踏歌的名句,说明踏歌在古代十分流行,处处可见。例如,唐代李白《赠汪伦》云:"李白乘舟将欲行,忽闻岸上踏歌声。桃花潭水深千尺,不及汪伦送我情。"宋代朱敦儒《临江仙》云:"纱帽篮舆青织盖,儿孙从我嬉游。绿池红径雨初收。秾桃偏会笑,细柳几曾愁。随分盘筵供笑语,花间社酒新篘。踏歌起舞醉方休。陶潜能啸傲,贺老最风流。"清代陆求可《摘得新》云:"闰孟春。喜见月重轮。青藜双照我,读书人。一年两度正月半,踏歌频。"

六、宋代的乐舞

宋朝(公元960年—公元1279年)是赵匡胤建立的封建制王朝。唐代经济繁荣,国力强盛,文化成就斐然,乐舞艺术发展至封建社会的巅峰。五代十国时期,由于政权更迭频繁、社会不稳定等原因,宫廷与民间乐舞受到一定影响。宋朝的建立,使乐舞的整体状态逐渐得到恢复,虽在一些方面不及唐代,但其"重文轻武"的理念和对精致文化艺

① 范晔.后汉书[M].西安:太白文艺出版社,2006:654.
② 张鹫.朝野佥载[M].上海:上海古籍出版社,2012:33-34.
③ 陈梦雷.古今图书集成·历象汇编岁功典[M].中华书局影印:66.
④ 司马光.资治通鉴[M].长沙:岳麓书社,1990:710.
⑤ 佚名,王群栗.宣和书谱[M].浙江:浙江人民美术出版社,2012:47.

术的崇尚,使其文化艺术方面得到新的发展。一方面,与政治经济的发展状况相类似,宋代宫廷乐舞总体上一改唐代雄浑浩大的风格,在宫廷乐人人数、乐舞表演规模、表演时长、豪华程度等方面,均不及唐代。但是,经过数千年的发展,中国古典文化艺术至宋代更臻完善与成熟,乐舞亦体现出更加系统化、规范化的特点与精致化、程式化的倾向。精致化,是文学艺术去粗取精的升华;程式化,是文学艺术规范化的体现。另一方面,随着宋代文化的下沉,宫廷乐舞开始走向市井化,庄严规范的宫廷乐舞逐渐让位于以娱乐为目的的市井乐舞。宫廷雅乐的日趋衰落和民间俗乐的日渐兴盛,形成了宋代乐舞"盛衰兼具"的时代特征。从内容上看,宫廷雅乐舞数量减少,规模缩小;从形式上看,纯舞衰落,民间娱乐性乐舞兴起。民间乐舞内容丰富、形式多样,不同民族之间的文化交流带来了新的乐舞形式和舞蹈动作元素等,从而丰富了民间乐舞的内容与表演形式。这对当时歌舞戏的进一步发展起到了积极的促进作用,也为宋词的发展和元代戏曲、明清小说的形成奠定了基础。另外,皇室贵族对乐舞的喜好与重视,以及市民阶层的发展壮大,使宋代民间乐舞出现了欣欣向荣的景象。"勾栏瓦舍"不断增多,且十分兴盛,为民间乐舞艺人提供了表演场所。总体而言,宋代乐舞文化呈现全新的发展态势,而这种发展状况也充分体现出宋代乐舞雅俗并举的特点。

(一)宋代宫廷乐舞

宋朝建立后,官乐机构对部分宫廷雅乐重新进行了整理,修订了部分前代乐舞名称,并规定了追封祖上的用乐等。这些举措使宋代宫廷乐舞在承袭传统乐舞与新创作乐舞的基础上有了新的发展。如《宋史》载:"俨乃改周乐文舞《崇德之舞》为《文德之舞》,武舞《象成之舞》为《武功之舞》。改乐章十二'顺'为十二'安',盖取'治世之音安以乐'之义。祭天为《高安》,祭地为《静安》,宗庙为《理安》,天地、宗庙登歌为《嘉安》,皇帝临轩为《隆安》,王公出入为《正安》,皇帝食饮为《和安》,皇帝受朝、皇后入宫为《顺安》,皇太子轩县出入为《良安》,正冬朝会为《永安》,效庙俎豆入为《丰安》,祭享、酌献、饮福、受胙为《禧安》,祭文宣王、武成王同用《永安》,籍田、先农用《静安》。五月,有司上言:'僖祖文献皇帝室奏《大善之舞》,顺祖惠元皇帝室奏《大宁之舞》,翼祖简恭皇帝室奏《大顺之舞》,宣祖昭武皇帝室奏《大庆之舞》。'从之。"①宋代又依据传统对所有殿宇、郊庙乐舞重新进行了规制。如《宋史》载:"请改殿宇所用文舞为《玄德升闻之舞》。其舞人,约唐太宗舞图,用一百二十八人,以倍八佾之数,分为八行,行十六人,皆著履,执拂,服裤褶,冠进贤冠。引舞二人,各执五采纛,其舞状、文容、变量,聊更增改。又陛下以神武平一宇内,即当次奏武舞。按《尚书》,周武王一戎衣而天下大定,请改为《天下大定之舞》,其舞人数、行列悉同文,其人皆被金甲、持戟。引舞二人,各执五采旗。其舞六变:一变象六师初举,二变象上党克平,三变象维扬底定,四变象荆湖归复,五变象邛

① 脱脱,等.宋史[M].长春:吉林人民出版社,1995:1860-1861.

蜀纳款,六变象兵还振旅。乃别撰舞典、乐章。其铙、铎、雅、相、金镎、鼖鼓并引二舞等工人冠服,即依乐令,而《文德》《武功》之舞,请于郊庙仍旧通用。……《周易》有'化成天下'之辞,谓文德也;汉史有'威加海内'之歌,谓武功也。望改殿庭旧用《玄德升闻之舞》为《化成天下之舞》,《天下大定之舞》为《威加海内之舞》。其舞六变,一变象登台讲武,二变象漳、泉奉土,三变象杭、越来朝,四变象克殄并、汾,五变象肃清银、夏,六变象兵还振旅。每变乐章各一首。"①宋代太常寺祭奠、朝会乐舞规模庞大。如《宋史》载:"其乐工,诏依太常寺所请,选择行止畏谨之人,合登歌、宫架凡用四百四十人,同日分诣太社、太稷、九宫贵神。每祭各用乐正二人,执色乐工、掌事、掌器三十六人,三祭宫一百一十四人,文舞、武舞计用一百二十八人,就以文舞番充。其二舞引头二十四人,皆召募补之。乐工、舞师照在京例,分三等廪给。其乐正、掌事、掌器,自六月一日教习;引舞、色长、文武舞头、舞师及诸乐工等,自八月一日教习。于是乐工渐集。"②

北宋初年,宫廷因袭唐代旧制,设教坊,分大曲部、法曲部、龟兹部、鼓笛部四部。如《文献通考》载:"宋朝循用唐制,分教坊为四部。收荆南,得工三十二人;破蜀,得工一百三十九人;平江南,得二十六人,始废坐部。定河东,得工十九人;藩臣所献八十三人;及太宗在藩邸,有七十余员,皆籍而内之。繇是精工能手大集矣。其器有琵琶、五弦、筝、箜篌、笙、箫、觱篥、笛、方响、杖鼓、羯鼓、大鼓、拍板,并歌十四种焉。自合四部以为一,故乐工不能遍习,第以大曲四十为限,以应奉游幸二燕,非如唐分部奏曲也。"③靖康二年(公元1127年),北宋政权崩溃,教坊解散。绍兴十四年(公元1144年),南宋重设教坊。绍兴三十一年(公元1161年),由于战乱,教坊再次解散。如《宋史》载:"高宗建炎初,省教坊。绍兴十四年复置,凡乐工四百六十人,以内侍充钤辖。绍兴末复省。"④南宋教坊分十三部,分别为筚篥部、大鼓部、杖鼓部、拍板部、笛色、琵琶色、筝色、方响色、笙色、舞旋色、歌板色、杂剧色、参军色。各部均设部头或色长。

宫廷女乐是宋代女乐的重要组成部分。然而,"靖康之变"后北宋灭亡,大批宫廷女乐被迫北迁金国,其命运十分悲惨。这也使宋代宫廷乐舞的发展受到一定影响。但从另一个角度来看,女乐北迁也使中原王朝的传统乐舞与少数民族乐舞有了进一步的交流。

1.宋代宫廷队舞

队舞在唐代就已出现。宋代队舞在继承唐代队舞与大曲的基础上,新增诗歌、道白等形式,形成独具特色、相对固定的程式化队舞表现形式。主要特征:一是舞蹈设计精致且绮丽、纤巧;二是高度程式化,队舞结构的程式化体现在引子、铺陈、结尾的三段式

① 脱脱,等.宋史[M].长春:吉林人民出版社,1995:1862-1863.
② 脱脱,等.宋史[M].北京:中华书局,1977:3070.
③ 马端临.文献通考[M].北京:中华书局,2011:4409.
④ 脱脱,等.宋史[M].北京:中华书局,1985:3359.

表演;三是诗、舞、歌、道白紧密结合的程式化;四是以载歌载舞的形式演绎故事。

2.小儿队

小儿队,即由七十二名儿童表演的队舞,共有十个小队,包括柘枝队、剑器队、婆罗门队、醉胡腾队、浑臣万岁乐队、儿童感圣乐队、玉兔浑脱队、异域朝天队、儿童解红队和射雕回鹘队。《宋书》对小儿队的表演人数、队舞名称、服饰等均有记载:"小儿队凡七十二人:一曰柘枝队,衣五色绣罗宽袍,戴胡帽,系银带;二曰剑器队,衣五色绣罗襦,裹交缬幞头,红罗绣抹额,带器仗;三曰婆罗门队,紫罗僧衣,绯裙子,执锡环拄杖;四曰醉胡腾队,衣红锦襦,系银鞊鞢,戴毡帽;五曰浑臣万岁乐队,衣紫绯绿罗宽衫,浑裹簇花幞头;六曰儿童感圣乐队,衣青罗生色衫,系勒帛,总两角;七曰玉兔浑脱队,四色绣罗襦,系银带,冠玉兔冠;八曰异域朝天队,衣锦袄,系银束带,冠夷冠,执宝盘;九曰儿童解红队,衣紫绯绣襦,系银带,冠花砌凤冠,绶带;十曰射雕回鹘队,衣盘雕锦襦,系银鞊鞢,射雕盘。"①

小儿队中的柘枝队、剑器队、婆罗门队、醉胡腾队、玉兔浑脱队、儿童解红队六队,均是在唐代乐舞基础上有所创新的队舞;浑臣万岁乐队、儿童感圣乐队、异域朝天队、射雕回鹘队四队,均为宋代队舞新作。

(1)柘枝队。舞者身着五色绣丝质宽袍,头戴胡帽,系银饰腰带而舞。在唐代《柘枝舞》的基础上发展而来。

(2)剑器队。舞者身着五色丝质短衣,头裹纱罗软巾,系红色图案发带,手持器仗而舞。在唐代《剑器舞》的基础上发展而来。

(3)婆罗门队。舞者身着紫色丝质僧衣、红色外衣,手持带有圆环的锡杖而舞。在唐代《婆罗门舞》基础上发展而来。

(4)醉胡腾队。舞者身着红色丝质短衣,腰系银饰鞊鞢,头戴毡帽而舞。在唐代《胡腾舞》的基础上发展而来。

(5)玉兔浑脱队。舞者身着四色丝质短衣,系银饰腰带,头戴玉兔冠而舞。在唐代《泼寒胡戏》的基础上发展而来。唐代燕乐大曲四十六曲中有《醉浑脱》。

(6)儿童解红队。舞者身着紫、红色短衣,系银饰腰带,头戴花砌凤冠,系彩色丝带而舞。在唐代《解红舞》的基础上发展而来。

(7)浑臣万岁乐队。舞者身着紫、绯与绿色丝质上衣,头系团花状头巾而舞。主要内容为对皇帝的歌颂与祝福。

(8)儿童感圣乐队。舞者身着青色丝质上衣,系丝质腰带,头饰两丱(上翘的两只辫子)而舞。主要内容是感念圣恩。

(9)异域朝天队。舞者身着丝质上衣,系银饰腰带,头戴异域民族之冠,手持宝盘而舞。主要展现异域使臣朝见天子的情景。

① 沈约.宋书[M].北京:中华书局,1977:3350.

（10）射雕回鹘队。舞者身着绣有盘雕的丝质短衣，系银饰馨�与射雕盘而舞。主要展现回鹘民族的狩猎生活。

3.女弟子队

女弟子队，由一百五十三个女弟子表演的队舞，包括菩萨蛮队、感化乐队、抛球乐队、佳人剪牡丹队、拂霓裳队、采莲队、凤迎乐队、菩萨献香花队、彩云仙队、打球乐队十个小队，每个小队的装饰与手持道具均有所不同，各具特色。如《宋史》载："女弟子队凡一百五十三人：一曰菩萨蛮队，衣绯生色窄砌衣，冠卷云冠；二曰感化乐队，衣青罗生色通衣，背梳髻，系绶带；三曰抛球乐队，衣四色绣罗宽衫，系银带，奉绣球；四曰佳人剪牡丹队，衣红生色砌衣，戴金冠，剪牡丹花；五曰拂霓裳队，衣红仙砌衣，碧霞帔，戴仙冠，红绣抹额；六曰采莲队，衣红罗生色绰子，系晕裙，戴云鬟髻，乘彩船，执莲花；七曰凤迎乐队，衣红仙砌衣，戴云鬟凤髻；八曰菩萨献香花队，衣生色窄砌衣，戴宝冠，执香花盘；九曰彩云仙队，衣黄生色道衣，紫霞帔，冠仙冠，执旌节、鹤扇；十曰打球乐队，衣四色窄绣罗襦，系银带，裹顺风脚簇花蹼头，执球杖。大抵若此，而复从宜变易。"①其中，菩萨蛮队、抛球乐队、佳人剪牡丹队、拂霓裳队、采莲队、打球乐队六队，均是在继承唐代乐舞基础上有所创新的队舞；而感化乐队、凤迎乐队、菩萨献香花队、彩云仙队四队，为宋代队舞新作。

（1）菩萨蛮队。由唐代乐舞《菩萨蛮》《四方菩萨蛮队》发展而来。女舞者身着红色窄上衣，头戴山形卷云冠（通天冠）而舞。如《后汉书》载："通天冠，高九寸，正竖，顶少邪却，乃直下为铁卷梁，前有山、展筒为述，乘舆所常服。"②《菩萨蛮》曲调原为缅甸古乐，属佛教礼乐，后传入中国。在唐代开元年间，就有此曲流传。据文献记载，唐宣宗大中年间（公元847年—公元859年），女蛮国派遣使者前来进贡。她们身上披挂着珠宝，头戴金冠，梳着高高的发髻，形象宛如菩萨，教坊因此作《菩萨蛮曲》，李可创作《菩萨蛮队舞》。后来，"菩萨蛮"成为词牌名。如《碧鸡漫志》载："《菩萨蛮》，《南部新书》及《杜阳杂编》云：大中初，女蛮国入贡，危髻金冠，缨络被体，号菩萨蛮队。遂制此曲。当时倡优李可及作菩萨蛮曲队舞。文士亦往往声其词。"③《宋史·乐志》记载了名为"菩萨蛮队"的女弟子舞队。由此可见，"菩萨蛮"最早是一种模仿外来舞队曲调所作的乐曲，后发展为乐舞。

（2）抛球乐队。女舞者身着四色绣丝质宽上衣，系银饰腰带，手持绣球而舞。在唐代《抛球乐》的基础上发展而来。

（3）佳人剪牡丹队。女舞者身着红色上衣，头戴饰金礼冠，手持牡丹花而舞。在唐教坊曲《清平乐》的基础上发展而来。

① 脱脱,等.宋史[M].北京:中华书局,1985:3350.

② 范晔.后汉书[M].北京:中华书局,1965:3665-3666.

③ 王灼.碧鸡漫志[M].北京:中华书局,1991:39.

(4)拂霓裳队。女舞者身着如神仙般的红色上衣,肩披如青色云霞般的服饰,头戴仙人冠,裹红色发带而舞。在唐代《霓裳羽衣舞》的基础之上发展而来。

(5)采莲队。女舞者身着红色丝质背心,下着晕裙,头戴高耸入云的环形发髻冠,乘坐装饰华美的彩船,手执莲花而舞。在唐代《采莲舞》的基础上发展而来。主要展现女子采摘莲花的劳动生活,咏唱江南水国风光和美好生活。其古歌曲有《采莲曲》《采莲歌》等。《东京梦华录》中有"天宁节"(宋徽宗诞辰十月初十)为祝颂皇帝长寿表演《采莲》队舞的记载:"或舞《采莲》,则殿前皆列莲花,槛曲亦进队名。参军色作语问队,杖子头者进口号,且舞且唱。乐部断送《采莲》讫,曲终复群舞。"①《采莲歌》历史悠久。南朝梁的羊侃极尽奢靡,善音律,创作《采莲》《棹歌》两曲,并豢养艺人。其中,有筝人陆太喜,其弹筝用的拨子有七寸长;有舞人张净琬,其腰纤细,身轻可作掌中舞;有舞人孙荆玉,其腰肢柔软,可以向后下腰于地,能以口衔席上的玉簪;还有善北朝民歌的王娥儿等人。如《梁书》载:"侃性豪侈,善音律,自造《采莲》《棹歌》两曲,甚有新致。姬妾侍列,穷极奢靡。有弹筝人陆太喜,著鹿角爪长七寸。舞人张净琬,腰围一尺六寸,时人咸推能掌中儛。又有孙荆玉,能反腰帖地,衔得席上玉簪。敕赉歌人王娥儿,东宫亦赉歌者屈偶之,并妙尽奇曲,一时无对。"②唐代王勃《采莲曲》云:"采莲归,绿水芙蓉衣。秋风起浪凫雁飞。桂棹兰桡下长浦,罗裙玉腕轻摇橹。叶屿花潭极望平,江讴越吹相思苦。相思苦,佳期不可驻。塞外征夫犹未还,江南采莲今已暮。今已暮,采莲花。渠今那必尽娼家。官道城南把桑叶,何如江上采莲花……"明清时期,《采莲歌》在民间仍有表演。如《安海志》载:"各境扛木刻龙头,举大旗,提鲜花篮,敲锣鼓,奏管弦,唱采莲歌(俗名《嗦噜嗹》)。迎于各户。执旗者舞于各家厅堂,呼吉祥语;提篮者送户主鲜花,人家以'红包'劳之。是谓'采莲'。"③

(6)打球乐队。女舞者身着四色绣丝质短衣,系银饰腰带,头上缠绕着成团的花状头巾,手执球杖而舞。在唐代打马球表演的基础上发展而来。

(7)感化乐队。女舞者身着青色丝质连体衣,发髻向后梳,腰系彩色丝带而舞。

(8)凤迎乐队。女舞者身着如神仙般的红色上衣,头戴凤状高耸环形发髻冠而舞。

(9)菩萨献香花队。女舞者身着生色窄小上衣,头戴宝冠,手执香花盘而舞。该乐舞具有佛教色彩。

(10)彩云仙队。女舞者身着黄生色道衣,肩披犹如紫色云霞的服饰,头戴仙人冠,手执装饰有彩色羽毛的旗子与鹤羽制作的扇子而舞。该乐舞具有道教色彩。

4.宋代歌舞大曲

由文献记载和宋代遗留下来的部分歌舞"台本"可知,宋代歌舞大曲继承了唐代歌

① 孟元老.东京梦华录注[M].北京:中华书局,1982:222
② 姚思廉.梁书[M].长春:吉林人民出版社,1995:330.
③ 佚名.《安海志》修编小组.安海志[M].泉州:晋江县印刷厂,1983:392-393.

舞大曲的部分内容与结构形式,又在表演中加入了致词(念白)、勾队(舞队进场)、遣队(舞队出场,又称"放队")、问答等,使表演更加精致、规范,具有程式化特点。

宋代歌舞大曲的代表作有《太清舞》《柘枝舞》《花舞》《剑舞》《渔父舞》等。在宋代史浩《鄮峰真隐漫录》中有对《太清舞》[①]《柘枝舞》[②]《花舞》[③]《剑舞》[④]《渔父舞》[⑤]表演的记载。

(1)《太清舞》。主要表现仙境的美妙与长生不老的美好,营造"逍遥游"的世外桃源景象。《太清舞》的角色主要有后行、竹竿子、花心、舞者、歌者等。后行,舞队表演者后面的乐队;竹竿子,手执竹竿、指挥舞队进出场与表演的人;花心,独舞、领舞演员。表演形式主要有吹奏、念白、问答、舞蹈(四人舞、群舞)、歌唱(独唱、合唱)等。

(2)《柘枝舞》。女子舞蹈[详见(一)唐代宫廷乐舞 6.健舞和软舞(1)健舞②《柘枝舞》]。《柘枝舞》的角色主要有竹竿子、后行、歌者、花心等;表演形式主要有念白、吹奏、舞蹈(五人舞、群舞)、问答、歌唱(合唱)等。吹奏,有《引子》《柘枝令》《三台》《射雕遍》《朵肩遍》《扑蝴蝶遍》《画眉遍》等;歌唱,有《歌头》《柘枝令》等;舞蹈,有《五方舞》等。

(3)《花舞》。通过咏唱花诗和跳花舞等形式,赞誉花卉之芳馨与人品德之美好,歌颂生活。表演形式主要有念白、吹奏、舞蹈、歌唱。念白,有牡丹花诗、瑞香花诗、丁香花诗等;吹奏,有《折花三台》《三台》等;舞蹈,有《三台》等;歌唱,有《蝶恋花》等。

(4)《剑舞》。以剑器为道具,塑造人物形象,表现故事情节。主要讲述秦朝末年"鸿门宴"和唐代"公孙大娘舞剑器"的故事。表演形式主要有念白、问答、歌唱、舞蹈等。歌唱,有《剑器曲破》《霜天晓角》等;舞蹈,有《剑器曲破》等。

(5)《渔夫舞》。主要表现渔家欢快而惬意的打鱼生活,反映佛教不杀生的思想。《渔夫舞》用《渔家傲》乐曲,表演结构分为三段。第一段主要有歌舞表演与念诗等;第二段主要有《渔家傲》吹奏、舞蹈、念诗、《渔家傲》合唱等;第三段主要有《渔家傲》吹奏、舞蹈、念白等。

(二)宋代民间乐舞

宋代民间乐舞主要有以下几大特点。第一,宋代民间乐舞的内容与形式丰富多彩,富有生活气息,与中国传统文化发展一脉相承,是周代散乐、秦汉百戏、隋唐歌舞戏延续的结果,也是戏曲产生和发展的基石。第二,宋代民间歌舞多是对当时社会风貌与百姓生活的反映,是百姓能够直接参与的艺术形式。这也是宋代民间歌舞兴盛、内容形式多

① 纪昀,等.影音文渊阁四库全书[M].北京:北京出版社,2012:874-876.
② 纪昀,等.影音文渊阁四库全书[M].北京:北京出版社,2012:876-877.
③ 纪昀,等.影音文渊阁四库全书[M].北京:北京出版社,2012:878-882.
④ 纪昀,等.影音文渊阁四库全书[M].北京:北京出版社,2012:882-883.
⑤ 纪昀,等.影音文渊阁四库全书[M].北京:北京出版社,2012:883-885.

样的又一原因。第三,唐末社会动荡,大批宫廷艺人流散到民间,宫廷乐舞也随之融入民间歌舞表演,这使得民间歌舞得到迅速发展。第四,宋代宫廷乐舞式微,至南宋,宫廷乐舞机构教坊废止,部分宫廷艺人流落民间,推动了民间歌舞艺术的兴盛。第五,宋代文人"自我为法,前无古人"的超越意识、进取和创新精神,成为文化艺术创新发展的动力。第六,宋代社会经济结构改变,城镇市民阶层迅速壮大,乐舞发展有了更为广泛的群众基础。第七,宋代官僚贵族阶级与富豪阶层附庸风雅,乐舞享乐之风盛行,从一个侧面促进了乐舞发展。第八,宋代"勾栏瓦舍"乐舞的兴盛,使民间乐舞得到迅速发展。

另外,在宋代,少数民族乐舞得到发展,其表演规模庞大。例如,文献记载了南宋时期瑶族百姓在皇帝生日时举行庆贺活动的情景。千人列坐于房屋之下,皆锥形发髻,身着由花幔苎麻布制成的各色衣服,吹奏匏笙,十几人连袖旋转而舞,以脚踏地为节。《方舆胜览》载:"昔石湖范至能帅桂林,尝请于朝,每岁令猺人预圣节锡宴。除属县塞堡外,州庭几至千人,列坐两庑下。皆椎髻,襴衣以青红染纻织成,花缦为服;吹匏笙为乐,听之如聚蚊声;十数联袂,眩转而舞,以足顿地为节。"①

1.宋代民间舞队

宋代民间舞队,是包括歌舞、武术、杂技、说唱等内容的综合表演形式,是宋代民间歌舞中最具代表性的艺术形式,是对前代传统百戏表演的继承和发展,与社火艺术的传承息息相关。如《中国古代舞谱》载:"祭祀社的日子叫社日,祭社中的歌舞名为'社火',但'社火'的名称到了宋代就成为一切民间舞队的泛称。"②《梦粱录》记录了南宋时期临安(今浙江省杭州市)的民俗与民情,描述了元宵节民间舞队表演的场景,展现了官民同乐的景象:自冬至起,舞队便可外出表演,舞队表演的社火内容有曲艺《清音》、歌唱《遏云》、舞蹈《鲍老》等数十种,还有来自不同地区的各类傀儡戏等;各街巷府邸装饰繁美,灯火通明,笙弦不断;烟花酒肆繁华热闹;各地设鼓吹乐,引游人驻足。直至正月十六夜收灯时舞队才散去。③ 这反映了民间舞队表演的盛况。文献记载了南宋时期民间舞队表演的热闹景象。如《武林旧事》载:"至五夜,则京尹乘小提轿,诸舞队次第簇拥前后,连亘十余里,锦绣填委,箫鼓振作,耳目不暇给。"④《武林旧事》还记载,南宋时期民间舞队有七十二队,"查查鬼、李大口、贺丰年、长瓠敛、兔吉、吃遂、大憨儿、粗旦、麻婆子、快活三郎、黄金杏、瞎判官、快活三娘、沈承务、一脸膜、猫儿相公、洞公嘴、细妲、河东子、黑遂、王铁儿、交椅、夹棒、屏风、男女竹马、男女杵歌、大小砍刀鲍老、交衮鲍老、子弟清音、女童清音、诸国献宝、穿心国入贡、孙武子教女兵、六国朝、四国朝、遏云社、绯绿社、胡安女、凤阮嵇琴、扑蝴蝶、回阳丹、火药、瓦盆鼓、焦锤架儿、乔三教、乔迎酒、乔亲

① 祝穆.方舆胜览[M].北京:中华书局,2003:737.
② 彭松,冯碧华.中国古代舞谱[M].北京:学苑出版社,2018:7.
③ 吴自牧.梦粱录[M].杭州:浙江人民出版社,1984:3.
④ 周密.武林旧事[M].北京:华雅士书店,2002:343.

事、乔乐神、乔学堂、乔捉蛇、乔学堂、乔宅眷、乔像生、乔师娘、独自乔、地仙、旱划船、教象、装态、村田乐、鼓板、踏跷、扑旗、抱锣、装鬼、狮豹蛮牌、十斋郎、耍和尚、刘衮、散钱行、货郎、打娇惜。其品甚伙,不可悉数。首饰衣装,相矜侈靡,珠翠锦绮,炫耀华丽,如傀儡、杵歌、竹马之类,多至十余队"①。

宋代民间舞队主要有《村田乐》《划旱船》《讶鼓》《鲍老》《十斋郎》《傩舞》等。

(1)《村田乐》。反映农家劳动生活的民间歌舞,具有浓郁的乡土气息。如《明史》载:"为春酒瓮浮新酿,村田乐齐歌齐唱。"②宋代的《村田乐》发展为后世的"秧歌"。

(2)《划旱船》。又称《旱划船》《跑旱船》《旱龙船》等,是在陆地上模仿荡舟的舞蹈。用竹、木、高粱秆等扎成船的造型,舞者将其套在腰间,如船行水上。《范石湖集》载:"夹道陆行,为竞舟之乐,谓之划旱船。"③唐宋时已有该舞蹈形式。如《明皇杂录》载:"府县教坊,大陈山车旱船,寻橦走索、丸剑角抵、戏马斗鸡。"④又如《西湖老人繁胜录》载:"斗鼓社:大敦儿、瞎判官、神杖儿、扑蝴蝶、耍师姨、池仙子、女杵歌、旱龙船。"⑤《划旱船》这种舞蹈形式在民间一直很盛行,流传至今。

(3)《讶鼓》。一作"迓鼓""砑鼓",是舞者在锣鼓伴奏下,扮成各种人物形象,表演不同故事情节的传统民间舞蹈。分为文讶鼓与武讶鼓等。《讶鼓》原为北宋军中歌舞。如《续墨客挥犀》载:"王子醇初平熙河,边陲宁静,讲武之暇,因教军为讶鼓戏,数年间遂盛行于世。其举动舞按之节与优人之词,皆子醇初制也。"⑥后来,这种军中歌舞遂以"讶鼓戏"的形式在民间流传,逐渐形成一种民间舞蹈。以说唱表演为主的"文讶鼓"由八人或十二人表演,为说唱歌舞型舞蹈。其早期表演中有花旦、丑角,吸收了花鼓戏与秧歌中的说白与歌唱,一目一曲,以舞、说、唱为序,反复使用,主要流行于山西省阳泉市平定县城关和盂县南乡一带。以摆阵表演为主的"武讶鼓"由二十一人表演,舞者手持鼓、钹、云锣、小镲等乐器,边舞边奏,鼓点雄浑,舞姿古朴,主要流行于山西省阳泉市平定县东南部。另外,由"武讶鼓"派生出的"丑讶鼓"曾流行于山西省阳泉市平定县城关一带。

(4)《鲍老》。又称《舞鲍老》,多戴面具表演,是具有滑稽成分的民间舞蹈。如《古剧脚色考》载:"婆罗,疑婆罗门之略。至宋初转为鲍老。杨大年《傀儡诗》云:'鲍老当筵笑郭郎,笑他舞袖太郎当,若教鲍老当筵舞,转更郎当舞袖长。'(《东师道后山诗话》)至南宋时,或作抱锣。《梦华录》(七)云:'宝津楼前百戏,有假面披髯,口吐狼牙烟火,

① 周密.武林旧事[M].杭州:西湖书社,1981:32-34.
② 张廷玉,等.明史[M].北京:中华书局,1974:1582.
③ 范成大.范石湖集[M].上海:上海古籍出版社,1981:326.
④ 郑处海.明皇杂录[M].北京:中华书局,1997:26.
⑤ 孟元老.西湖老人繁胜录[M].北京:中国商业出版社,1982:2.
⑥ 彭乘.续墨客挥犀[M].北京:中华书局,2002:490.

如鬼神状者上场,着青帖金花短后之衣,帖金皂袴,手携大铜锣,随身步舞而进退,谓之抱锣。绕场数遭,或就地放烟火之类。'抱锣即鲍老。"① 又如《西湖老人繁胜录》载:"福建鲍老一社,有三百余人;川鲍老亦有一百余人。"②

（5）《十斋郎》。又称《舞斋郎》,是扮成斋郎形象进行表演的民间舞蹈,具有滑稽成分与讽刺意义。斋郎,唐宋时期对掌管宗庙社稷祭祀活动官员的称谓。据记载,在宋代,斋郎这一官职可以买卖,百姓就以舞蹈的形式表现和讽刺斋郎无能可笑的形象。

（6）《傩舞》。是戴面具表演驱鬼逐疫的民间舞蹈,是对古代巫舞表演与祭祀活动形式的继承,也是对历代《傩舞》的继承与发展。《傩舞》在两宋时期十分盛行,宫中与民间均有《大傩仪》与驱傩《队舞》表演。如《东京梦华录》载:"至除日,禁中呈大傩仪,并用皇城亲事官、诸班直戴假面,绣画色衣,执金枪龙旗。教坊使孟景初身品魁伟,贯全副金镀铜甲装将军。"③ 另外,宋代刘镗在《观傩》一词中对《傩舞》也有生动的描述。清代曾燠将这首《观傩》收录于《续修四库全书》中。《观傩》对宋代《傩舞》的描述如下:"寒云岑岑天四阴。画堂烛影红帘深。鼓声渊渊管声脆,鬼神变化供剧戏。金洼玉注始淙潺,眼前倏已非人间。夜叉蓬头铁骨朵,赭衣蓝面眼迸火。魃蜮罔象初俳伶,跪羊立豕相嘤嘤。红裳姹女掩蕉扇,绿绶髯翁握蒲剑。翻筋踢斗臂宽,张颐吐舌唇吻干。摇头四顾百距跃,敛身千态罢态索。青衫舞蹈忽屏营,采云揭帐森麾旌。紫衣金章独据案,马鬐牛权两披判。能言祸福不由天,躬履率越分愚贤。蒺藜奋威小甶服,篮缪扬声大鬤哭。白面使者竹筱钥,自夸搜捕无遗藏。牛冠箝卷试阅检,虎冒肩戟光睒闪。五方点队乱纷纭,何物老妪绷犹熏。终南进士破靸袴,嗜酒不悟鬼看觑。奋髯瞠目起婆娑,众邪一正将那何。披发将毕飞一映,风卷云收鼓箫歇。夜阑四坐惨不怡,主人送客客尽悲。归来桃苅坐深蔄,翠鹪黄狐犹在眼。自歌楚些大小招,坐久魂魄游逍遥。会稽山中禹非死,铸鼎息壤乃若此。又闻鬼奸多冯人,人奸冯鬼奸入神。明日冠裳好妆束,白昼通都人面目。"④

2.宋代民间社火

社火,又称闹社火、耍社火等,是一种民间艺术形式。社火活动内容丰富,规模庞大,富有浓厚的民族文化色彩,至今仍盛行于民间。旧时,社火泛指民间在节日或酬神祭祀活动中的乐舞表演,包括民间鼓乐、跳神、社戏、舞龙舞狮等表演形式。如今,社火已成为民间自娱性的艺术活动。"社火"一词始见于宋代。如《东京梦华录》载:"其社火呈于露台之上,所献之物,动以万数。自早呈拽百戏,如上竿、趯弄、跳索、相扑、鼓板、小唱、斗鸡、说诨话、杂扮、商谜、合笙、乔筋骨、乔相扑、浪子、杂剧、叫果子、学象生、倬

① 王国维.古剧脚色考[M].上海:六艺书局,1932 年.
② 孟元老.西湖老人繁胜录[M].北京:中国商业出版社,1982:2.
③ 孟元老.东京梦华录[M].北京:中国画报出版社,2016:10.
④ 曾燠.续修四库全书·江西诗征·卷二十四[M].上海:上海古籍出版社,2002:457-458.

刀、装鬼、砑鼓、牌棒、道术之类，色色有之，至幕呈拽不尽。"①在宋代，人们将元宵节和迎神赛会中的歌舞、鼓乐和杂耍等表演均视作社火。如宋代范成大《上元纪吴中节物俳谐体三十二韵》云："轻薄行歌过，癫狂社舞呈。村田蓑笠翁，街市管弦情。"原诗自注曰："民间鼓乐谓之社火，不可悉记，大抵以滑稽取笑。"可见宋代民间社火已包罗万象。宋代社火由祭祀、巫术、傩仪、百戏、乐舞、参军戏、民间杂耍等组成。每逢农历正月初一至十五，村社会举办迎神赛会，有上竿、跃弄、跳索、相扑、鼓板、小唱、斗鸡、说诨话、杂耍、商谜、合笙、乔筋骨、浪子、杂剧、学像生、倬刀、装鬼、砑鼓、牌棒、道术之类的杂戏表演。

随着时间的流逝，后来社火逐渐演变为以歌舞表演为主，成为融合武术、杂耍、杂技、杂戏、焰火等艺术形式的广场表演艺术。根据表演形式，社火可分为造型社火和表演社火。造型社火，主要展示人物造型和工艺；表演社火，主要在场院表演。社火又分为很多种类：舞者步行表演的称"地社火"或"跑社火"；带有武术动作表演的称"武社火"；表演细腻的称"文社火"；带歌唱表演的称"唱社火"；带灯表演的称"灯社火"；天黑后表演的称"黑社火"；在马背上表演的称"马社火"；一人将另一人或数人背在身上表演的称"背社火"；在马车、牛车等车上表演的称"车社火"；用道具将人抬在空中，或用方桌、木板等搭成高台表演的称"抬社火"；在高跷上表演的称"高台社火"；站在钢筋架子上、隐藏于服饰中表演的称"高芯社火"；扮成被刀劈斧砍、开膛破肚形象的表演称"血社火"；戴着脸谱、面具表演的称"面具社火"；等等。社火表演的主要内容有春官、跑场子、纸马舞、高跷舞、秧歌舞、腊花舞、旱船舞、狮子舞、龙舞等。

社火产生的年代较早，伴随着古老的祭祀活动而逐渐形成。当社会生产由渔猎变为农耕之时，土地便成了人类赖以生存的基础，渴望风调雨顺、农作丰收的祈雨祭祀活动也随之出现。社火与远古时期的图腾崇拜及原始歌舞也存在渊源。先民们将本氏族的图腾刻在石壁、木柱上，或刺在身上、画在脸上，有的还制成面具。祭祀时，人们击打着劳动工具，跳着模拟图腾之物的舞蹈，祈求所崇拜的图腾给予人们护佑和力量。随着时间的推移，图腾崇拜祭祀仪式逐渐演化为广泛的民俗活动，变成乡村祭神、娱神、迎神的赛会，并加入杂戏表演。这种古老的习俗一直沿袭下来。直至今日，在华北、西北等地仍将节日时的狮子舞、旱船舞、竹马舞、龙舞、秧歌、高跷等表演统称为社火，将表演社火的民间舞队称为社火队。

3. 勾栏瓦舍

勾栏瓦舍，是宋元时期大城市中相对固定的民间艺术演出场所，百姓可在这里娱乐、游艺，进行各种交易活动。勾栏，一作"勾阑""构栏"；瓦舍，又称"瓦肆""瓦子""瓦"等。两宋时期勾栏瓦舍众多，遍布民间街巷，所表演的乐舞内容与形式繁多，技艺多样。文献记载，北宋汴梁（今河南省开封市）勾栏瓦舍数量繁多，最大的可以容纳数千

① 孟元老.东京梦华录[M].上海，商务印书馆，1936:156.

人。如《东京梦华录》载:"街南桑家瓦子,近北则中瓦,次里瓦。其中大小勾栏五十余座。内中瓦子莲花棚、牡丹棚、里瓦子、夜叉棚、象棚最大,可容数千人。"① 又载:"如北瓦,羊棚楼等,谓之游棚。外又有勾栏甚多,北瓦内勾栏十三座最盛。"②

七、元代的乐舞

元朝(公元1206年—公元1368年)是蒙古族建立的封建制王朝。元代乐舞一部分是对汉族传统乐舞的承袭,另一部分则是蒙古族及其他少数民族的乐舞。由于蒙古族是来自北方地区的游牧民族,因此他们在建立了大一统政权后,在文化传承与宫廷雅乐制定等方面,都采取了有别于历代汉族统治者的做法。他们在学习中原汉民族的传统文化的同时,又实行民族歧视政策,使正统、规范的传统乐舞内容与表演形式有所变化。另外,各民族之间广泛的文化艺术交流,又使乐舞内容与表演形式丰富多样,呈现独特风格。

(一)元代宫廷乐舞

元朝建立之初,宫廷乐舞机构建制尚不齐全,规模较小。元初承袭中原乐舞旧制,将汉族乐舞及其他民族乐舞与蒙古族礼仪乐舞相结合,再加上新创作的乐舞,逐渐形成了独具特色的乐舞形式。

《南村缀耕录》③中有关于元代宫廷乐舞机构情况的记载。其宫廷乐舞机构中,礼部下设教坊司;太常寺下设太庙署、大乐署、社稷署、礼直署;仪凤司下设安和署。大乐署于元世祖中统五年(公元1264年)成立,掌管乐工与祭祀诸事。元代宫廷乐舞主要来源有以下几个方面:蒙古族乐舞;对前朝乐舞的承袭;对汉族乐舞的吸收;对其他少数民族乐舞的吸收与融合;佛教乐舞;新创作的乐舞。据文献记载,元初在朝会宴享等活动中多用前朝之乐。以下为《元史》对元代宫廷乐舞、不同场合用乐及其发展的记载:"太祖初年以河西高智耀言,征用西夏旧乐。太宗十年十一月,宣圣(孔子)十一代孙衍圣公元措来朝,言于帝曰:'今礼乐散失,燕京、南京等处,亡金太常故臣及礼册乐器多存者,乞降旨收录。'于是降旨令各处管民官和有亡金知礼乐旧人,可并其家庭从徒东平,令元措领之,于本路税课所给其食。"④元世祖至元三十年(公元1293年),为祭祀社稷创作乐章;元成宗大德(公元1297年—公元1307年)年间,创作郊庙曲舞,重新创作宣圣庙乐章;元仁宗皇庆元年(公元1312年),命太常增补乐工数量。此时乐制齐备,祭祀时用雅乐,朝会、餐宴时用燕乐;此后雅俗乐舞兼而用之,元代乐舞亦逐渐发展成熟,如《元史》载:"元之有国,肇兴朔漠。朝会燕飨之礼,多从本俗。太祖元年,大会诸侯王于阿难

① 孟元老.东京梦华录[M].北京:中国商业出版社,1982:15.
② 孟元老.东京梦华录[M].北京:中国商业出版社,1982:118.
③ 陶宗仪.南村缀耕录[M].北京:文化艺术出版社,1998:294-297.
④ 宋濂,等.元史[M].北京:中华书局,1976:1691.

河,即皇帝位始建九白旗。世祖至元八年命刘秉忠、许衡始制朝仪。自是,皇帝即位、元正、天寿节,及诸王、外国来朝,册立皇后、皇太子,群臣上尊号,进太皇太后、皇太后册宝,郊庙礼成、群臣朝贺,皆如朝会之仪。而大飨宗亲、锡宴大臣,犹用本俗之礼为多。若其为乐,则自太祖征用旧乐于西夏,太宗征金太常遗乐于燕京,及宪宗始用登歌乐,祀天于日月山。而世祖命宋周臣典领乐工,又用登歌乐享祖宗于中书省。至元三年,初用宫县、登歌、文武二舞于太庙,烈祖至宪宗八室,皆有乐章。三十年,又撰社稷乐章。成宗大德间制郊庙曲舞,复撰宣圣庙乐章。仁宗皇庆初,命太常补拨乐工,而乐制日备。大抵其于祭祀,率用雅乐,朝会飨宴,则用燕乐,盖雅俗兼用者也。"①《元史》记载了元代至元元年(公元1246年)十一月太庙祭祖用乐:"冬十有一月,有事于太庙,宫县、登歌乐、文武二舞咸备。其迎送神曲曰《来成之曲》,烈祖曰《开成之曲》,太祖曰《武成之曲》,太宗曰《文成之曲》,皇伯考术赤曰《弼成之曲》,皇伯考察合台曰《协成之曲》,睿宗曰《明成之曲》,定宗曰《熙成之曲》,宪宗曰《威成之曲》。初献、升降曰《肃成之曲》,司徒奉俎曰《嘉成之曲》,文舞退、武舞进《和成之曲》,亚终献、酌献曰《顺成之曲》,彻豆曰《丰成之曲》。文舞曰《武定文绥之舞》,武舞曰《内平外成之舞》。"②又于元成宗大德九年(公元1305年)对祭祀乐曲与乐舞进行了规制与新的创作。如《元史》载:"成宗大德九年,新建郊坛既成,命大乐署编运曲谱舞节,翰林撰乐章。十一月二十八日,祀圜丘用之。其迎送神曰《天成之曲》,初献奠玉币曰《钦成之曲》,酌献曰《明成之曲》,登降曰《隆成之曲》,亚终酌献曰《和成之曲》,奉馔彻豆曰《宁成之曲》,望燎如登降,惟用黄钟宫。文舞曰《崇德之舞》,武舞曰《定功之舞》。"③

1.元代宫廷乐队

元代宫廷乐队,是宫廷中表演的"队舞"形式,由宋代宫廷队舞发展而来,主要用于庆典、宴享等场合,兼礼仪与娱乐的性质与功能。元代宫廷乐队承袭宋代乐舞旧制,在内容与表演形式上都继承了宋代队舞。如乐队表演中所用的念致语形式来源于宋代。另外,在宋代宫廷乐制的基础上,元代宫廷乐队多为新创作内容。元代宫廷乐队主要有乐音王队、寿星队、礼乐队、说法队四队。

(1)乐音王队。于每年元旦进行表演,包括十个小队。《元史》记载了乐音王队十个小队的表演人数以及礼官、舞者、歌者、乐工、道具、乐器、乐曲、服饰等情况。④

(2)寿星队。于每年皇帝生日"天寿节"表演,包括十个小队。《元史》记载了寿星队十个小队的表演人数以及礼官、舞者、歌者、乐工、道具、乐器、乐曲、服饰等情况。⑤

① 宋濂,等.元史[M].北京:中华书局,1976:1664.
② 宋濂,等.元史[M].北京:中华书局,1976:1695.
③ 宋濂,等.元史[M].北京:中华书局,1976:1697.
④ 宋濂,等.元史[M].北京:中华书局,1976:1775-1776.
⑤ 宋濂,等.元史[M].北京:中华书局,1976:1776-1777.

（3）礼乐队。在朝会时表演，包括十个小队。《元史》记载了礼乐队十个小队的表演人数以及礼官、舞者、歌者、乐工、道具、乐器、乐曲、服饰等情况。①

（4）说法队。在礼佛宗教祭礼时表演，包括十个小队。《元史》记载了说法队十个小队的表演人数以及礼官、舞者、歌者、乐工、道具、乐器、乐曲、服饰等情况。②

2.元代宫廷乐舞——《十六天魔舞》

《十六天魔舞》，又称《天魔舞》，是元代宫廷中礼佛、宴享时表演的女子群舞，由十六人表演，创作于至正十四年（公元1354年），是元顺帝"怠于政事，荒于游宴"的产物。表演时，三圣奴、妙乐奴、文殊奴等十六名宫女按乐起舞，她们头垂若干发辫，戴象牙佛冠，身披珠玉串，着大红色金丝长短裙与金丝袄，肩披似仙之衣，佩戴彩色丝带，手执法器，其中一人手执铃杵奏乐。由舞者华丽繁美的妆容可知该舞的曼妙、妖娆之美，其所创造的意境动人心魄。如《元史》载："时帝怠于政事，荒于游宴，以宫女三圣奴、妙乐奴、文殊奴等一十六人按舞，名为《十六天魔》。首垂发数辫，戴象牙佛冠，身披璎珞，大红绡金长短裙，金丝袄，云肩，合袖天衣，绶带，鞋袜，各持'加巴剌般'之器，内一人执铃杵奏乐。"③另外，元代统治者信奉佛教，因此该舞具有宗教色彩。如《草木子》载："其俗有十六天魔舞，盖以朱缨盛饰美女十六人，为佛菩萨相而舞。"④还有许多诗词也对《十六天魔舞》进行了生动描述，饱含赞誉之情。如元代张昱《辇下曲》云："西天法曲曼声长，璎珞垂衣称绝装。大宴殿中歌舞上，华严海会庆君王。西方舞女即天人，玉手昙花满把青。舞唱天魔供奉曲，君王常在月宫听。"元代萨都剌《上京杂咏》云："凉殿参差翡翠光，朱衣华帽宴亲王。红帘高卷香风起，十六天魔舞袖长。"明代朱有燉《元宫词》云："背番莲掌舞天魔，二八年华赛月娥，本是河西参佛曲，把来宫苑席前歌。按舞婵娟十六人，内园乐部每承恩，缠头例是宫中赏，妙乐文殊锦最新。队里惟夸三圣奴，清歌妙舞世间无，御前供奉蒙深宠，赐得西洋塔纳珠。"明代瞿佑《天魔舞》云："承平日久寰宇泰，选伎徵歌皆绝代。教坊不进胡旋女，内廷自试天魔队。天魔队子呈新番，似佛非佛蛮非蛮。司徒初传秘密法，世外有乐超人间。真珠璎珞黄金缕，十六妖娥出禁御。满围香玉逞腰肢，一派歌云随掌股。飘飘初似雪回风，宛转还同雁遵渚。桂香满殿步月妃，花雨飞空降天女。瑶池日出会蟠桃，普陀烟消现鹦鹉。新声不与尘俗同，绝技颇动君王睹。重瞳一笑天回春，赐锦捐金倾内府。中书右相内台丞，袖谏章有曲谱。天魔舞，筵宴开，驼峰马乳黄羊胎。水晶之盘素鳞出，玳瑁之席天鹅抬。"

（二）元代民间乐舞

元代民间乐舞以前代百戏为基础，包括歌舞、杂剧、小令等。由于民间乐舞是百姓

① 宋濂，等.元史[M].北京：中华书局，1976：1995-1996.
② 宋濂，等.元史[M].北京：中华书局，1976：1996-1997.
③ 宋濂，等.元史[M].北京：中华书局，1976：918.
④ 叶子奇.草木子[M].北京：中华书局，1959：65.

生活必不可少的内容,民间祭祀、祈祷、节庆、娱乐等活动都离不开乐舞表演,因而其传承性较强。大多民间乐舞都能流传于后世,保留下来的内容与表演形式亦十分丰富。另外,由于各民族的生活环境、文化背景与宗教信仰有所不同,因而形成了各具特色的民间乐舞风格。

1. 元代汉族民间乐舞

元代汉族民间乐舞多为对前代民间乐舞的继承,主要有龙舞、狮舞、秧歌、面具舞、鼓舞、旱船、高跷等。这一部分内容将在之后的"明代民间乐舞"中介绍。

2. 元代少数民族民间乐舞

元代少数民族民间乐舞主要有蒙古族民间乐舞、藏族民间乐舞、维吾尔族民间乐舞、朝鲜族民间乐舞、苗族民间乐舞、壮族民间乐舞、土家族民间乐舞、彝族民间乐舞、白族民间乐舞、纳西族民间乐舞、傣族民间乐舞、侗族民间乐舞、瑶族民间乐舞等。以上部分内容将在之后的"明代少数民族民间乐舞"中介绍。此处主要介绍蒙古族民间乐舞《倒喇》与《安代舞》。

(1)《倒喇》。蒙古族民间歌舞,是蒙古族人民创造的一种带有伴唱的舞蹈形式,于元代传入中原。在蒙古语中,"倒喇"意为歌唱、歌舞;亦为金元时期戏剧名。如《词苑丛谈》载:"倒喇,金元戏剧名也,似俗而雅。"①《燕都杂咏》云:"倒喇传新曲,瓯灯舞更轻。筝琶齐入破,金铁作边声。"②该诗原注云:"元有倒喇之戏,谓歌也。琵琶、胡琴、筝俱一人弹之,又顶瓯灯起舞。"由该注可知,在表演《倒喇》戏时,琵琶、胡琴、筝等乐器皆由一人弹奏,还要在舞蹈的同时完成演唱与杂技表演等。明清时期,《倒喇》表演依然存在。如《书影》载:"今京师阉宦,畜童子为觔斗、舞盘诸杂戏者,谓之倒喇。"③

(2)《安代舞》。蒙古族民间舞蹈,舞者手执绸巾或手绢,以群舞的形式围成一个圆圈,按顺时针方向移动,边歌边舞。"《安代舞》原是古老的民间舞,萨满教用来治疗病人,叫'唱白鹰'。"④"在内蒙古东部的科尔沁草原,自清末开始流传称为《安代》的民间歌舞,它的产生,与古代萨满(蒙古语称"博")为人祛邪除灾、治病解难时,借助歌舞达其目的有着渊源派生的关系。"⑤

八、明代的乐舞

明朝(公元1368年—公元1644年)是朱元璋建立的封建制王朝。此时,中国历史已进入封建社会后期。与唐宋时期相比,明初宫廷乐舞的内容、形式不够丰富,规模相

① 徐釚.词苑丛谈[M].北京:中华书局,2008:255.
② 樊彬.燕都杂咏[M].长沙:1907年刊本.
③ 周亮工.书影[M].北京:中华书局,1958:185.
④ 董锡玖.中国舞蹈史 宋、辽、金、西夏、元部分[M].北京:文化艺术出版社,1984:112.
⑤ 纪兰慰,邱久荣.中国少数民族舞蹈史[M].北京:中央民族大学出版社,1998:318.

对缩减,建制不够完备。后来,明代逐渐恢复被元代统治者压制的汉文化以及宫廷乐舞,民间乐舞也逐渐繁荣,戏曲、传奇、小曲等艺术形式发展迅速。

(一)明代宫廷乐舞

明代统治者十分重视宫廷雅乐的建设。宫廷雅乐主要用于各种宫廷礼仪与郊庙祭祀活动,主要以歌颂统治阶级的文德与武功为目的。宫廷宴乐主要用于宫廷的各种节日庆典与宴享活动。节日庆典活动主要在圣节、正旦、冬至举办;宴享活动有大宴、中宴、常宴和小宴等。朱元璋攻下金陵,设置典乐官;第二年又设置了用于郊社祭祀的雅乐。明朝建立之初,朱元璋令臣僚"制礼定乐",逐渐恢复与完善礼乐制度及其内容形式,主要包括:祭祀礼仪、雅乐;朝会宴享乐舞;庙享乐音;社稷乐歌;祭孔乐章;乐器、舞队之制;设乐节,定钟律,制乐书;更定九奏三舞;设置隶属于礼部的教坊司,以管理乐舞与戏曲;等等。乐舞表演形式以歌舞与乐队演奏为主。另外,还有队舞等其他表演形式。舞蹈分文舞与武舞两大类。乐队演奏的主要内容为九奏乐章等。通过一系列制度建设,宫廷乐舞得以恢复并迅速发展。

1.明代宫廷乐舞的初建与发展

明初宫廷乐舞沿袭汉、唐、宋、元乐舞旧制,更改了一部分乐舞名称。礼仪与乐舞在国家统治中具有十分重要的作用与意义。朱元璋初定金陵,即设典乐官,第二年又设置雅乐,以供郊社祭祀之用;又于吴元年(公元1367年)下令,此后朝拜庆贺礼仪不再使用女乐,而改用道童,为乐舞生,以完成朝贺活动。同时,摒弃了部分朱元璋视作"淫词艳曲""胡虏之声"[①]的乐舞内容。

在宫廷乐舞的发展过程中,明代统治者制定宫廷乐舞礼仪与祭祀乐舞。洪武元年(公元1368年)春,皇帝亲自祭祀太社、太稷,祭祖先于太庙;又在当年冬于圜丘祭祀昊天上帝。第二年,在方丘祭地神,又依次祭祀先农、日月、太岁、风雷、五岳四河、周天星辰、历代帝王和至圣文宣王孔子,并规定了乐舞礼节、人员数量与乐曲名称等。同年,朝廷确定祭祀雅乐与文武二舞的名称,又定祭祀天地的乐章,详细规定了祭祀仪式的形式、过程与所用乐章内容等;对朝贺、大宴等活动中乐器、乐工的使用规制与数量也进行了严格规定。洪武元年与三年(公元1370年),确定庙、朝贺所用文武两舞表演,确定四夷乐舞的表演人数、队列、舞态等。洪武三年,又设置礼乐二局,广泛征求高德老儒的意见与建议,与他们探讨、修订礼书,并赐名《大明集礼》。[②]

明代宫廷大宴用"九奏三舞"。洪武十五年(公元1382年),朝廷在更定宴享九奏乐章的同时,规定了不同节庆所用队舞。节庆不同,队舞表演内容也有所不同。其中,九奏乐章为《炎精开运之曲》《皇风之曲》《眷皇明之曲》《天道传之曲》《振皇纲之曲》《金陵之曲》《长杨之曲》《芳醴之曲》《驾六龙之曲》;"三舞"为《平定天下之舞》《抚安四夷

① 郎英.七修类稿[M].北京:文化艺术出版社,1998:125.

② 张廷玉,等.二十五史·明史[M].杭州:浙江古籍出版社,1998:122-156.

之舞》《车书会同之舞》。① 明代宫廷队舞主要用于宫廷宴享活动,其部分表演内容与形式是对宋代队舞的继承。在明代宫廷宴享活动中,"九奏三舞"表演完后,一般会有队舞表演,其主要内容与目的是歌颂皇帝的文治武功,祝福国泰民安、皇帝长寿,彰显国力等。

明成祖永乐十八年(公元1420年),朝廷更定宴享乐舞,在保留前代部分乐舞的基础上,新创作了许多乐舞。其中有为明成祖朱棣歌功颂德的乐舞,还有教化安民的乐舞等。明世宗嘉靖(公元1522年—公元1566年)年间,大学士更定曲名,又命太常卿张鹗更定庙享乐音,确定社稷乐歌。宫廷所制乐书有《大成乐舞图谱》《古雅心谈》等。②

明后期,宫廷用乐趋于繁杂,所谓"淫词艳曲"重登宴享之堂。如《明史》载:"进膳、迎膳等曲,皆用乐府、小令、杂剧为娱戏。流俗宣诵,淫哇不逞。太祖所欲屏者,顾反设之殿陛间不为怪也。"③

2.明代统治者确定祭孔礼仪

明太祖于洪武元年至五年(公元1368年—公元1372年)拜谒孔庙。《明史》记载了祭祀的程序与宏大的乐舞场面。④ 洪武六年(公元1373年)又确定了祭祀先师孔子的乐章。⑤

3.明代民间乐舞进宫廷

皇室贵族为了乐舞享乐,将部分民间百戏歌舞引入宫廷,并用于宴享等场合。如明武宗正德三年(公元1508年),宫廷举行大宴,礼部从各地选拔技艺精湛者赴京,编入宫廷乐舞表演队伍,杂技百戏遂逐渐盛行于宫廷。⑥

4.明代宫廷四夷乐舞

明代将四夷乐舞用于宫廷乐舞。其主要作用在于,一是观赏娱乐,二是在对外礼仪活动中彰显国力与亲和力等。如永乐年间朝廷制定的宴享乐舞制度规定,在表演《仰天恩之曲》与《抚安四夷之舞》时,要跳《高丽舞》《北番舞》《回回舞》,这三种乐舞的舞者均为四人。又如,《续文献通考》记载了嘉靖十一年(公元1532年)宫廷为陈侃使琉球举行宴会时表演的四夷乐舞。⑦

(二)明代民间乐舞

由于百姓对娱乐的需求,作为国家文化建设重要组成部分的民间乐舞得以持续发

① 张廷玉,等.二十五史·明史[M].杭州:浙江古籍出版社,1998:160-161.
② 张廷玉,等.二十五史·明史[M].杭州:浙江古籍出版社,1998:154-155.
③ 张廷玉,等.二十五史·明史[M].杭州:浙江古籍出版社,1998:154.
④ 张廷玉,等.二十五史·明史[M].杭州:浙江古籍出版社,1998:130.
⑤ 张廷玉,等.二十五史·明史[M].杭州:浙江古籍出版社,1998:159.
⑥ 张廷玉,等.二十五史·明史[M].杭州:浙江古籍出版社,1998:154-155.
⑦ 王圻.续文献通考·乐考[M].刻本.1603(明万历三十一年):2929.

展。历代民间乐舞的内容与表演形式多为对前代的继承,在此基础上又有发展与创新。明代民间乐舞发展迅速,节俗乐舞尤为兴盛,其中规模庞大、最为热闹的乐舞在春节和元宵节进行表演。每逢节庆,全国各地城乡均要举办规模盛大的社火表演和走会、灯会等活动。

1.明代汉族民间乐舞

明代汉族民间百戏歌舞十分兴盛,内容丰富,形式多样。在以歌舞表演为主的节目中,有以歌唱表演为主的节目与以舞蹈表演为主的节目;在以百戏表演为主的节目中,有以杂技、杂耍表演为主的节目与以展现故事情节为主的节目等。道具舞、徒手舞、乐曲、民歌、器乐演奏等民间歌舞表演内容丰富多彩,其中琴曲、琴谱作品繁多。

(1)明代民间舞蹈。明代民间舞蹈延续了汉、唐、宋、元时期的民间舞蹈形式,在此基础上又有新的发展。主要有龙舞、凤舞、狮舞、秧歌、扇舞、鼓舞、浑身板、夹板舞、三棒鼓、矛子舞、盾牌舞、跑旱船、跑竹马、高跷、大头和尚、采茶舞等。

①龙舞。众舞者手持数米长的龙形道具而舞,中国古老的舞蹈形式之一,主要在节庆时表演。汉族乐舞以"龙"文化为代表。从龙图腾崇拜到形成,龙文化经历了数千年的发展演变。龙文化在乐舞中的体现,充分说明中国历代乐舞对这种文化的传承。在舞蹈道具中,龙的造型十分丰富:按照龙的长度,可分为小龙、中龙和大龙;按照龙的身节,可分为五节龙、七节龙、九节龙等。制作龙道具的材质多种多样,有绸缎、棉布、草等;也可以用板凳等生活用具组成龙形道具。龙舞的表演形式丰富多彩,舞者通过各种手段与技巧,模拟并再现游龙腾云驾雾的样态。其中,龙灯舞是舞者手持龙形彩灯而舞。龙舞这一表演形式一直延续至今。

②凤舞。舞者身着凤形服饰而舞,通过丰富多彩的动作,模拟并再现凤凰翩翩起舞的样态。

③狮舞。舞者身着模仿狮子外形的装束而舞,通过腾跃、翻转及表情等,模拟并再现雄狮的威武形象。有单狮舞、双狮舞、群狮舞等表演形式。

④秧歌。汉族传统民间歌舞,主要流行于我国北方汉族地区。秧歌源于人们在进行插秧、耕田等农作劳动时所唱的歌曲,后与汉族民间舞蹈、杂技、武术等表演形式相结合,逐步形成"闹秧歌"的戏曲形式。传统秧歌主要在每年农历正月十五元宵节进行表演;现如今,在各种集会欢庆时都能看到秧歌表演。在宋代,秧歌称"村田乐",已有农事时唱秧歌的记载。清代文献中有对南宋秧歌舞队表演秧歌小戏的记载。如《新年杂咏》载:"秧歌,南宋灯宵之村田乐也。所扮有花和尚、花公子、打花鼓、拉花姊、田公、渔妇、装态货郎、杂沓镫街、以博观者之笑。"①秧歌的发展主要经历了三个阶段,分别对应秧歌在民间流传的三种主要形式。一是农作劳动时唱的小曲,即以歌唱形式为主的秧歌;二是独立的民间歌舞表演,即以舞蹈形式为主的秧歌;三是秧歌戏,即以戏剧形式为主的

① 吴锡麒,等.武林掌故丛编[M].钱塘丁氏嘉惠堂刊.1883(清光绪九年):39.

秧歌。其中,以舞蹈形式为主的秧歌流传最为广泛。表演形式主要有边走边舞的"过街"秧歌和场地表演的"撂场"秧歌。过街秧歌,众人在乡村集镇的街道上边走边舞;撂场秧歌,一般在固定场地表演,分大场和小场,大场为群舞,小场由两三个人表演。秧歌广泛流行于全国,主要有陕北秧歌、山东秧歌、东北秧歌、河北秧歌、山西秧歌等。秧歌的表演形式很多,主要有鼓子秧歌、地灯秧歌、伞头秧歌、破阵秧歌、二十八宿秧歌、高跷秧歌、地秧歌等。秧歌历史悠久,唱腔雄浑厚重。由于不同地域人们的生活习俗、农作方式不同,加之当地方言和音乐的融入,秧歌便具有了鲜明的地方特色,各地秧歌也多以兴起或流行地区的名称命名,如胶州秧歌、东北秧歌、陕北秧歌等。

⑤扇舞。舞者手持扇子而舞,表演形式有单扇与双扇。扇子起源于中国,是汉族传统工艺品。古代称团扇,又名宫扇、纨扇、合欢扇等,指圆形有柄的扇子。扇子最早出现在商代,称障扇(长柄扇),主要为帝王遮阳挡风之用,而不是用来扇风取凉。先秦时期,扇子多用竹子或羽毛制作,较为笨重,缺乏美感。到了汉代,以丝绢为扇面、圆形有柄的团扇成为最流行的款式。此后,扇子开始用来取凉。历史上的扇子有长圆形、扁圆形、梅花形、六角形等。团扇也是中国古代的一种生活用品,女性多随身佩带,既可用于生风纳凉,又可用于遮面障羞、驱赶蚊蚋。后来,团扇骨架多为象牙、红木、竹等材质,扇面则用丝织物制作。扇面上还常有诗文画作(如仕女图),具有很高的文化艺术价值。关于团扇的制作,《清史稿》中有如下记载:"近世通用素绢,两面绷之,或泥金、瓷青、湖色,有月圆、腰圆、六角诸式,皆倩名人书画,柄用梅烙、湘妃、棕竹,亦有洋漆、象牙之类。名为'团扇'。圆形或近似圆形扇面,扇柄不长。"[1]历史上多有颂咏团扇的诗词。如唐代王昌龄《长信秋词五首》云:"奉帚平明金殿开,且将团扇共徘徊。"宋代朱敦儒《西江月》云:"织素休寻往恨,攀条幸有前缘。隔河彼此事经年,且说蓬莱清浅。障面重新团扇,倾鬟再整花钿。歌云舞雪画堂前。长共阿郎相见。"历代文人雅士皆以在扇面上留题书画为乐事。如宋代黄升《鹧鸪天》云:"戏临小草书团扇,自拣残花插净瓶。"另外,团扇又称合欢扇。如汉成帝妃子班婕妤《怨歌行》云:"新裂齐纨素,鲜洁如霜雪;裁为合欢扇,团团似明月;出入君怀袖,动摇微风发。"

⑥鼓舞。舞者以鼓为道具而舞。明清时期,太平鼓与花鼓十分流行。鼓,是古老的膜鸣打击乐器,圆柱形,中空;远古时期以陶为框,后世以木或铜为框,一面或两面蒙牛皮或蟒皮等。一般用双鼓槌击奏,有时也用单鼓槌敲击、手拍击或指弹奏。鼓的作用很多,可用作打击乐器,直接演奏;亦可用作演出道具,以节拍配合舞蹈表演。如《说文解字》载:"鼓,郭也。春分之音,万物郭皮甲而出,故谓之鼓。"[2]据《礼记·明堂位》[3]记载,伊耆氏之时已有土鼓,即陶土制成的鼓。据《周礼·地官司徒》记载,周代设"鼓人",专

① 赵尔巽,等.清史稿[M].北京:中华书局,1977:4355.
② 许慎.说文解字[M].北京:中华书局,1963:102.
③ 戴圣.礼记[M].上海:商务印书馆,1919:15.

管制鼓和用鼓之事,有祭祀用的雷鼓、灵鼓,表演用的晋鼓,军用的汾鼓等。鼓的形制与种类有很多。据记载,中原地区鼓的种类,在秦汉以前有二十多种,唐代有三十多种,清代有五十多种。不同时代、不同地域、不同民族都拥有自己独具特色的鼓,如鼖鼓、盘鼓、铜鼓、毛员鼓、都昙鼓、大鼓、羯鼓、讶鼓、胸鼓、腰鼓、手鼓、背鼓、太平鼓、八角鼓等。随着历史的发展,鼓在国家庆典和日常生活中的用途更加广泛,可用于祭祀、庆典(庆丰收)、社火表演、婚礼、宴会、节日等场合。鼓舞可用于广场和舞台表演。

⑦浑身板。舞者双手持木板而舞,边舞边拍击身体的不同部位。

⑧夹板舞。舞者双手持夹板而舞,边舞边击打夹板,是一种古老的民间舞蹈。

⑨三棒鼓。一种技艺性民间歌舞,舞者将鼓挂于腹前,用三根鼓棒击鼓而舞,盛行于湖北、湖南等地。旧时,三棒鼓随艺人流传于全国各地。三棒鼓主要有单人表演、双人表演和三人表演等形式。单人表演时,抛耍三根棒,并击鼓伴唱,同时还要敲击马锣;双人表演时,一人丢棒击鼓,另一人奏马锣;三人表演时,一般为一人击鼓唱词,一人锣鼓配乐,一人耍花棒。表演时要用长约三十厘米的花棒三根。舞者左右手各执一根,将另一根抛在空中,左右开弓,击打空中花棒,使之不落地。也有以"五刀"代替"三棒"的技艺。击鼓的技巧有单跨花、双跨花、砍四门、绞花、织布、单鼓花、双鼓花、麻雀钻竹林、白蛇吐飞剑、乌龙搅水、金钱吊葫芦、玉带缠腰、姑娘纺棉纱等。三棒鼓有闹春耕、收割打场、庆丰收、拜年节四套。三棒鼓历史悠久,源于唐代的三杖鼓。如《留青日札》载:"今吴越间妇女用三槌上下击鼓,谓之三杖鼓,江北凤阳男子尤善,即唐三鼓也。"①又如《乐书》载:"三杖鼓,非前代之制。唐咸通初,有王文举尤妙弄三杖,打撩万不失一。"②三棒鼓在元代称"花鼓棒"。如《古杭杂记》载:"花鼓棒者。谓每举法乐。则一僧以三四鼓棒在手。轮转抛弄。"③明代以后,称"三棒鼓"。如《顾曲杂言》载:"吴下向来有妇人打三棒鼓乞钱者。余幼时尚见之,亦起唐咸通中。"④至清代,三棒鼓与凤阳花鼓相融合,表演内容、形式与动作更加丰富。

⑩矛子舞。舞者手持梭镖道具而舞。

⑪盾牌舞。又称"藤牌舞",舞者手持道具盾牌而舞。矛子舞、盾牌舞与古代的干戚舞一脉相承。

⑫跑旱船。又称"划旱船",是在陆地上表演荡舟的舞蹈。

⑬跑竹马。儿童以竹竿为道具模拟骑马的舞蹈,是对传统舞蹈的继承与发展。文献中有儿童骑竹马而舞的记载。如《后汉书》载:"帝纳之。伋前在并州,素结恩德,及后入界,所到县邑,老幼相携,逢迎道路。所过问民疾苦,聘求耆德雄俊,设几杖之礼,朝夕

① 田艺蘅.留青日札[M].上海:上海古籍出版社,1992:352.
② 陈旸.《乐书》点校:下[M].郑州:中州古籍出版社,2019:708.
③ 李有.丛书集成初编[M].北京:中华书局,1985:202.
④ 沈德符.顾曲杂言[M].北京:中华书局,1985:12.

与参政事。始至行部,到西河美稷,有童儿数百,各骑竹马,道次迎拜。"①竹马戏由跑竹马发展而来。

⑭高跷。舞者双脚踩在木棍或竹制高跷上而舞,是一种技艺性民间舞蹈。

⑮大头和尚。舞者戴大头面具而舞,是对传统舞蹈的继承。如南宋时期的《耍和尚》,即《大头和尚》舞。《西湖老人繁胜录》载:"清乐社:鞑靼舞老番人、耍和尚。"②

⑯采茶舞。反映百姓采茶生活的舞蹈。源于茶农种茶、采茶的劳动生活,是对传统采茶舞的继承,主要流行于我国南方地区。清代陈文瑞《南安竹枝词》云:"淫哇小唱数营前,妆点风流美少年。长日演来三脚戏,采茶歌到试茶天。"该词中的"三脚戏",源于采茶歌舞,其灯彩活动与其他民间歌舞融合,形成了具有江西地方特色的赣南采茶歌舞。"采茶歌舞源于茶农的劳动和生活,和赣南山区茶园的开发当有密切关系。……赣南于宋始贡茶,是茶园兴盛、茶叶享有声誉之时,茶山歌舞可能即于此时随茶叶贸易之发展而产生,明代已普遍流传。明末清初,开始形成了'三脚戏',且已有职业班社出现。初期的采茶歌舞,仅表现姐妹二人上山摘茶,口唱'十二月茶',有时唱春夏秋冬'四季茶'。形式是姐妹手提茶篮,载歌载舞,茶童手摇纸扇,走矮步穿插其中,人称'茶灯'或'茶篮灯',也叫'姐妹摘茶'。这就是形成赣南采茶戏最初的原始节目,也是三脚班的雏形。早期采茶歌舞作为一种灯彩,在与各种民间歌舞同场表演的过程中,互相吸收,互相影响,从中吸取了丰富的艺术滋养,这对采茶歌舞的发展创新,产生了不可估量的作用。"③又如《江西艺术史》中提道:"清同治版《赣州府志》载:'九龙茶,出安远九龙嶂。'赣南采茶戏大型传统剧目之一《九龙山摘茶》,是在民间舞蹈'茶篮舞'基础上发展而成的。'茶篮舞'在赣南广为流传,赣县、安远两县更为盛行。"④

(2)明代民间乐曲。明代民间乐曲内容丰富多彩,主要有民间小调(小曲)、古琴曲、琵琶曲等。

民间小调。在民歌的基础上发展而来,在乐器伴奏下演唱,主要有《耍孩儿》《五瓣梅》《山门六喜》《两头蛮》《山坡羊》《寄生草》《银纽丝》《桂枝儿》《闹五更》《叠断桥》《打枣杆》等。如《中国音乐通史简编》载:"小曲是民歌的进一步发展,用乐器伴奏,增添了过门,有的唱段长达200多小节。明清留下的小曲,像《耍孩儿》,曲调简洁朴素,情绪欢快热烈。《五瓣梅》《山门六喜》用几个曲牌联缀成为套曲,结构较复杂;《五瓣梅》以曲牌《满江红》为头尾,中间插入四个不同的牌子;《山门六喜》由《寄生草》等六个牌子组成。"⑤另外,明代沈德符的《万历野获编》记载了《锁南枝》《傍妆台》《山坡羊》《耍

① 范晔.后汉书[M].西安:太白文艺出版社,2006:232.
② 孟元老.西湖老人繁胜录[M].北京:中国商业出版社,1982:2.
③ 《中华舞蹈志》编辑委员会.中华舞蹈志·江西卷[M].上海:学林出版社,2001:117.
④ 钱贵成.江西艺术史[M].北京:文化艺术出版社,2008:437.
⑤ 孙继南,周柱铨.中国音乐通史简编[M].济南:山东教育出版社,2012:132.

孩儿》《驻云飞》《醉太平》《闹五更》等俗曲。

古琴曲主要有《平沙落雁》《渔樵问答》《良宵引》《洞庭秋思》等。如《中国音乐通史简编》载:"古琴曲《平沙落雁》的曲谱最早见于明崇祯七年藩王朱常淓刊印的《古音正宗》,这首乐曲流畅生动,表现手法简练,将抒情性与情节的发展巧妙地结合在一起;《渔樵问答》的曲谱最早见于明嘉靖三十九年肖鸾刊印的《杏庄太音续谱》;《良宵引》的曲谱最早见于明万历四十二年严澂刊印的《松弦馆琴谱》。"①

琵琶曲主要有《十面埋伏》《霸王卸甲》《月儿高》《楚汉》《塞上曲》《洞庭新歌》等。如《中国音乐通史简编》载:"琵琶曲《十面埋伏》的乐谱最早见于《华秋苹琵琶谱》(卷上),是王君锡的传谱,标题《十面》,全曲共分十三段,音乐素材可能取自民间音乐;《霸王卸甲》乐曲也见于《华秋苹琵琶谱》(卷上),乃陈牧夫的传谱,无分段标题;《月儿高》是一首琵琶文套大曲,最早见于明代抄本琵琶谱《高和江东》。"②

(3)明代民歌。内容涉及百姓生活的各个方面,表演形式与唱腔丰富多样,主要有《吴歌》《挂枝儿》《打枣竿》《银纽丝》等。如《寒夜录》载:"我明诗让唐,词让宋,曲让元,庶几《吴歌》《挂枝儿》《打枣竿》《银纽丝》之类,为我明一绝耳。"③又如明代情歌《心口相问》云:"前日瘦,今日瘦,看着越瘦。朝也睡,暮也睡,懒去梳头。说黄昏,怕黄昏,又是黄昏时候。待想又不该想,待丢时又怎好丢!把口问问心来也,又把心儿问问口。"④

(4)明代乐器。在承袭前代的基础上,又吸纳外来乐器,种类齐全,主要有铜角、扬琴、唢呐、大鼓、筒(箫管)、三弦、琵琶、火不思等。如《中国音乐通史》载:"明代有婚礼鼓吹乐队,所用乐器中有铜制吹奏乐器长尖,号铜,又称铜角,铜长尖尾口多为直筒形;扬琴,原称洋琴,是流行于西亚地区的古击弦乐器,明代传入我国。明清时期流行的打弦乐器扬琴,常用于伴奏各种俗曲和弹唱类曲种;明代有宴乐古吹乐队,所用乐器唢呐、筒、大鼓等。"⑤又如《中国音乐通史简编》载:"三弦又名弦子,明初,三弦已成为北方小曲、传奇的重要伴奏乐器。"⑥三弦,中国传统弹拨乐器,源自秦代弦鼗。秦始皇灭六国后,征百姓到边疆修筑长城。为排遣孤寂之感,人们在一种有柄的小摇鼓上拴了丝弦,制成可以弹拨的圆形皮面长柄乐器,时称"弦鼗",最早在北方边疆军队中使用。如《辞源续编》载:"(三弦)乐器名。弦。本作弦。起于秦时。本三代鼗鼓之制而改形易响。

① 孙继南,周柱铨.中国音乐通史简编[M].济南:山东教育出版社,2012:143-145.
② 孙继南,周柱铨.中国音乐通史简编[M].济南:山东教育出版社,2012:146.
③ 陈宏绪.寒夜录[M].北京:商务印书馆,1999:521.
④ 冯梦龙,编撰.关德栋,选注.挂枝儿·山歌[M].济南:济南出版社,1992:23.
⑤ 田可文.中国音乐通史[M].重庆:西南师范大学出版社,2018:172.
⑥ 孙继南,周柱铨.中国音乐通史简编[M].济南:山东教育出版社,2012:149.

谓之弦鼗。唐时乐人多习之。世以为胡乐。非也。"①明三弦始于元代。明代杨慎《升庵外集》载:"今之三弦,始于元时。"三弦分琴头、琴杆、琴鼓三部分。音箱为木制,椭圆形,两面蒙鼓皮。琴杆为指板,有三根弦。三弦可分为大三弦和小三弦两种。大三弦,又称书弦,长约122厘米,多用于北方大鼓书、歌舞伴奏和独奏;小三弦,又称曲弦,长约95厘米,盛行于江南,多用于昆曲、弹词的伴奏及器乐合奏。另外,文献记载了乐器火不思的形制、名称及由来。如《元史》载:"火不思,制如琵琶,直颈,无品,有小槽,圆腹如半瓶榼,以皮为面,四弦,皮绷同一孤柱。"②又如《顾曲杂言》载:"今乐器中有四弦、长颈、圆鼙者,北人最善弹之,俗名'琥珀槌',而京师及边塞人又呼'胡博词'。余心疑其非。后与教坊老妓谈及,则曰:'此名浑不是。盖以状似箜篌,似三弦,似琵琶,似阮,似胡琴,而实皆非,故以为名。本马上所弹者。'余乃信以为然。及查正统年间赐迤北瓦剌可汗诸物中,有所谓'虎拨思'者,盖即此物,而《元史》中又称'火不思',始知'浑不是'之说亦讹耳。"③

(5)明代琴谱。琴谱是琴曲所用乐谱,主要有《神奇秘谱》《松弦馆琴谱》《太古遗音》《西麓堂琴统》等。

《神奇秘谱》。明代朱权编纂,是现存最早的琴谱集。如《中国古代音乐史研究备览》载:"《神奇秘谱》是由明代琴家、戏曲家朱权编纂的古琴曲谱集。成书于明初洪熙乙巳年,是我国现存最早的琴曲专集。"④《神奇秘谱》系统记载了多部古代名曲,收录了从"琴谱数家所裁者千有余曲"中精选出来的六十四首琴曲,主要有《雉朝飞》《潇湘水云》《樵歌》《楚歌》《梅花三弄》《高山》《流水》《流水操》《广陵散》《潇湘水云》《楚歌》《昭君怨》《乌夜啼》《大胡笳》《小胡笳》等。加上明代其他作者与清代作者著作中关于琴曲的记载,保留至今的琴曲约一千多首。

《松弦馆琴谱》是明代虞山派创始人严澂所编琴谱集。如《中国古代音乐史研究备览》载:"《松弦馆琴谱》是虞山派代表性的琴谱,为虞山派创始人严澂所编。在严澂主持下,由赵应良等人编订成集,成书于万历四十二年。"⑤

《太古遗音》是明代"江派"的琴谱集。如《中国古代音乐史研究备览》载:"《太古遗音》有三种,均为琴曲集谱。一是明代谢琳编,成书于1511年。二是1515年由黄土达在谢本的基础上增补三首。三是杨伦辑录的同名琴谱集。三种琴谱集均是明代'江派'的重要琴谱集。"⑥

① 商务印书馆.辞源续编:第1册[M].上海,商务印书馆,1925:29-30.
② 宋濂,等.元史·宴乐之器[M].北京:中华书局,1976:1772.
③ 沈德符.顾曲杂言[M].北京:中华书局,1985:13.
④ 徐元勇.中国古代音乐史研究备览[M].合肥:安徽文艺出版社,2015:217.
⑤ 徐元勇.中国古代音乐史研究备览[M].合肥:安徽文艺出版社,2015:220.
⑥ 徐元勇.中国古代音乐史研究备览[M].合肥:安徽文艺出版社,2015:218.

《西麓堂琴统》是明代汪芝所编琴谱集。如《中国古典文艺辞典》载:"《西麓堂琴统》为曲、琴论集,明汪芝编。二十五卷,为明代收曲最多的谱集。"①

2.明代少数民族民间乐舞

在明代,少数民族乐舞发展迅速。文献对我国南方与北方少数民族乐舞均有记载。例如,在明代云南地区傣族的宴饮习俗中,有一项为效仿中原演奏《百夷乐》,其中有表演缅国歌舞、演奏缅国乐,演奏具有佛道色彩的《车里乐》,以及在村甸间击大鼓、吹芦笙与表演干戚舞的描写等。如《百夷传》载:"酒与食物必祭而后食,食不用箸,酒初行,一人大噪,众皆和之,如此者三,乃举乐,乐有三等:琵琶、胡琴等、笛、响盏之类,效中原音,大百夷乐也;笙阮、排箫、箜篌、琵琶之类,人各拍手歌舞,作缅国之曲,缅乐也;铜铙、铜鼓、响板、大小长皮鼓,以手拊之,与僧道乐颇等者,车里乐也。村甸间击大鼓,吹芦笙,舞干为宴。"②

明代少数民族民间舞蹈主要有《芦笙舞》《跳月》《长鼓舞》《孔雀舞》《铜鼓舞》《摆手舞》《锅庄》《倒喇》《赛乃姆》等。

(1)芦笙舞。南方少数民族民间舞蹈,是一种舞者手持芦笙自吹自舞的舞蹈形式。主要流行于广西、贵州、湖南、云南等地,多在节庆时表演。如《南诏野史》载:"每岁孟春跳月,男吹芦笙,女振铃唱和,并肩舞蹈,终日不倦。"③现存最早的表现芦笙乐器的实物,是收藏于云南省博物馆的"西汉人乐舞铜俑"。苗族芦笙舞于2006年被列入《第一批国家级非物质文化遗产名录》。

(2)跳月。苗族、彝族、壮族、布依族等少数民族的一种风俗舞蹈。未婚男女青年于每年春季月明之夜聚集在一起尽情歌舞,相爱之人可论婚嫁。如明代王圻《续文献通考》载:"未婚男女吹芦笙以和,歌淫词谑浪,谓之跳月。中意者男负女去。"④

(3)长鼓舞。瑶族民间舞蹈。舞者以长鼓为道具,将拴鼓的绳子套在肩部,鼓悬于腰间,边以手击鼓边舞。主要流行于广东、广西、湖南等地。瑶族长鼓舞于2008年被列入《第二批国家级非物质文化遗产名录》。

(4)孔雀舞。傣族、布朗族等少数民族的民间舞蹈,以表现孔雀的姿容动态为主要特征,主要流行于云南等地。如《南诏野史》载:"男子清布裹头,衣套头衣,膝系黑縢;妇人挽发为髻,脑后戴青绿磁珠,花布围腰,短裙系海蚆十数围。带刀弩、长牌,不畏深渊,或浮以渡。婚娶长幼跳蹈,吹芦笙为孔雀舞,婿家立标杆,上悬彩绣荷包,中贮五谷银钱等物,两家男妇大小争缘取之,以得者为胜。"⑤

① 俞汝捷.简明中国古典文艺辞典[M].北京:中国青年出版社,2006:195.
② 钱古训,石擅萃.百夷传·滇海虞衡志[M].北京:华文书局,1929:16.
③ 杨慎.南诏野史[M].中国台湾:成文出版社,1968:172.
④ 王圻.续文献通考[M].北京:现代出版社,1986:3537.
⑤ 杨慎.南诏野史[M].中国台湾:成文出版社,1968:146-147.

（5）铜鼓舞。壮族、彝族、瑶族、苗族等少数民族的民间舞蹈。表演时，舞者置铜鼓于架上，众人绕鼓而舞。不同民族在表演铜鼓舞时，有其不同的表演形式。主要流行于我国西南、中南等地区。文山壮族、彝族铜鼓舞于2006年被列入《第一批国家级非物质文化遗产名录》；田林瑶族铜鼓舞与雷山苗族铜鼓舞均于2008年被列入《第二批国家级非物质文化遗产名录》；白裤瑶族南丹勤泽格拉铜鼓舞于2014年被列入《第四批国家级非物质文化遗产名录》。

（6）摆手舞。土家族民间舞蹈，源自祭祀神与祖先的礼仪。文献记载了摆手舞表演的场合、名称、祭祀对象、时间等内容。如《永顺府志》载："各寨有摆手堂，又名鬼堂，谓是已故土官阴署。每岁正月初三至十七日止。夜间鸣锣击鼓，男女聚集，跳舞长歌，名曰摆手，此俗犹存。"①现主要反映土家族人民的农事、娱乐生活。主要流行于湖南省湘西土家族苗族自治州等地。摆手舞于2006年被列入《第一批国家级非物质文化遗产名录》。

（7）锅庄。又称歌庄、果桌、桌，藏族民间歌舞。主要流行于西藏、青海、甘肃、云南、四川等地。古代的锅庄舞主要用于宗教活动；现今的锅庄舞主要反映藏族人民的生活与农牧业生产劳动，一般在节庆、婚嫁时表演。锅庄于2006年被列入《第一批国家级非物质文化遗产名录》。

（8）倒喇。蒙古族民间歌舞，是蒙古族人民创造的一种带有伴唱的舞蹈形式。

（9）赛乃姆。维吾尔族民间歌舞，主要展现维吾尔族人民的生活和欢悦心情，流行于新疆地区。"赛乃姆"既是乐舞《木卡姆》中的一个重要舞段，又是一种独立的舞蹈表演形式。如《钦定皇舆西域图志》载："次起舞，司舞二人，舞盘二人，皆服背褂上下身锦腰裥绸接袖衣，冠锦面布里倭缎缘边回回帽，著青缎靴，系绿绸带，于乐作后即上。司舞二人起舞，舞盘人随舞。"②赛乃姆于2014年被列入《第四批国家级非物质文化遗产名录》。

（三）明代戏曲歌舞

中国传统艺术有着数千年的发展史，种类繁多，群星璀璨。在丰沃的文化艺术土壤中，孕育出了光彩夺目的戏曲艺术。宋元时期，戏曲艺术兴起，并蓬勃发展。戏曲艺术吸收了前代散乐、戏乐、百戏、歌舞戏等民间乐舞艺术形式的精髓；继承了汉唐乐舞文化高度发展的成果；在继承、运用、融合前代乐舞内容与形式的基础上，对宋元时期盛行的歌舞形式进行了创新，在发展过程中不断开拓艺术空间，最终趋于完善。

戏曲艺术，在宋代称杂剧，是宋代各种歌舞杂戏的统称；金人称院本；元代称元杂剧；明清称传奇。明代戏曲包括传奇和杂剧两部分。明洪武三年（公元1370年），官方要求宴飨之乐均采用杂剧音乐曲调填词，可见杂剧在当时影响之大。后来，中国传统戏曲逐渐形成八大剧种：京剧、评剧、豫剧、越剧、黄梅戏、秦腔、昆曲和粤剧。目前，中国各地区的戏曲剧种有三百多种。

① 张天如.永顺府志[M].南京：江苏古籍出版社，2002：352.
② 傅恒，等.钦定皇舆西域图志[M].武英殿刻本.1782（清乾隆四十七年）.

明代戏曲歌舞的主要特征是将歌舞融于戏曲之中,歌舞表演的内容服务于戏曲演绎的内容,用歌舞表演的形式讲述一段相对完整的故事。从明代戏曲歌舞的特征来看,之前具有相对完整的情节与形式、作为独立表演的歌舞逐渐趋于片段化,即作为戏曲中的一些插入式的歌舞表演而存在,歌舞作品的整体思想性与具体内容趋于弱化。而在宋元及其之前的歌舞表演,是音乐、舞蹈、诗歌三位一体的乐舞表演形式。戏曲音乐由歌唱和器乐两部分组成,服务于戏曲艺术,其表演形式也是区分不同剧种的重要因素之一。

(四)明代朱载堉的乐舞理论及舞谱

朱载堉(1536—1611),字伯勤,号句曲山人,朱元璋九世孙,明代乐律学家,著有《乐律全书》《律吕正论》等书。他编制的舞谱统称"朱载堉舞谱",收录于《乐律全书》。该著作对乐舞理论及舞谱进行了系统研究[详见本书第四章第二节"四、舞谱中的乐舞(六)明代舞谱 1.朱载堉《舞谱》"]。

九、清代的乐舞

清朝(公元1616年—公元1911年)是满族建立的中国历史上最后一个封建制王朝。随着社会的发展,清朝经济趋于繁荣,市民阶层逐渐兴起,文化艺术也得到进一步发展。一方面,清代继承了传统文化艺术的内容与形式,使元明以来兴起的小说趋于成熟,并将其推向高峰。清朝统治者将国家礼仪与乐舞文化紧密结合,使戏曲艺术得以系统化、规范化发展。在以民间文化为主导的戏曲审美风尚下,戏曲艺术在全国得到进一步的普及与蓬勃发展。另一方面,清代将汉族及其他少数民族的文化艺术内容形式与满族乐舞相结合,使乐舞呈现新的内容与形式。清初,礼乐崩坏,统治者加快了制礼作乐的进程。如《清史稿》载:"康熙初,圣祖践阼幼冲,率承旧宪,无所改作……二十九年,以喀尔喀新附,特行会阅礼,陈卤簿,奏铙歌大乐,于是帝感礼乐崩隤,始有志制作之事。"[1]数千年传统文化的发展和礼乐文化的积淀,使历代王朝的统治得以维系。清朝是满族建立的政权,只有接纳、维系与继承儒家传统文化与礼乐制度,才能更好地实行对国家的统治以及对百姓的教化,使社会稳定并得到进一步发展。"清朝统治者在入关之初便意识到儒家文化对于巩固统治的重要意义,顺治帝亲政后即开始进行礼乐文化建设,试图利用儒家文化来消弭满汉文化之间的隔阂。这种观念被其后的统治者们继承并不断强化,其影响延续到清末。"[2]

(一)清代宫廷乐舞

清朝初建时,宫廷礼乐尚无系统建制与规范,其建设经历了从无到有、从简到繁、从

[1] 赵尔巽,等.清史稿[M].北京:中华书局,1977:2736-2738.
[2] 林存阳.礼乐百年而后兴(上)——礼与清代前期政治文化秩序建构[J].井冈山大学学报(社会科学版),2010(2).

单一到齐备的过程。清代最初的礼乐沿用辽代旧制,宫廷乐舞机构沿袭明代教坊司。宫廷乐舞在沿袭明代旧制的基础上新增内容,并融合队舞、戏曲、百戏、杂剧等,乐队编制与女乐规模逐渐扩大;同时还撰写乐书。经过数十年的发展,宫廷乐舞的整体构架逐渐完善。例如,清初宫廷乐队编制规模较小,仅有打击乐与吹奏乐两种,乐器种类单一,演奏人数仅为三四十人。《清史稿》载:"御前仪仗乐器,锣二、鼓二、画角四、箫二、笙二、架鼓四、横笛二、龙头横笛二、檀板二、大鼓二、小铜钹四、小铜锣二、大铜锣四、云锣二、唢呐四。"①之后,其乐舞、乐章、乐器、舞生等规模逐渐扩大。《清史稿》载:"是年又允礼部请,更定乐舞、乐章、乐器之数,享庙大乐于殿内奏之,文武佾舞备列,乐章卒歌乐器俱设,补舞生旧额五百七十人。"②

1.清代宫廷乐舞的初建与发展

清代宫廷乐舞沿袭前朝旧制,有新增内容。在清世祖顺治皇帝入主中原后,朝廷整理了明代乐舞旧制,规定了在不同场合、活动中所用的乐制和乐舞名称等。沿袭的旧乐主要有《中和韶乐》《丹陛大乐》《中和清乐》《丹陛清乐》《卤簿导迎乐》等。③乾隆七年(公元1742年)重撰乐章,有《中和韶乐》等诸多乐章,其中又有《元平》《和平》《遂平》《允平》《干平》等④。顺治元年(公元1644年)设置教坊司人员等。⑤雍正七年(公元1729年)改教坊司为和声署。至此,从唐代开始延续了一千多年的教坊被废止。康熙年间,乐书《律吕正义》撰写完成。乾隆年间,重撰《律吕正义》,为《律吕正义后编》,继承并修整前代之辞、调,作《乐器考》《乐制考》《乐章考》《度量权衡考》等⑥。另外,为表示重视农桑,规定天子亲耕时所用乐舞等。

郊庙祭祀乐舞,为古代帝王在祭祀天地与祖先时所用乐舞,源于原始乐舞,经后世发展,在原有敬神明的基础上,又具有和邦国、聚民心的作用。中国古代有南郊祭天、北郊祭地、庙祭先祖的礼仪。如孔颖达疏:"郊谓祭天南郊,祭地北郊,庙谓祭先祖,即《周礼》所谓天神人鬼地祇之礼也。"⑦清代宫廷以《圜丘大祀乐舞》为祭天乐舞,祭天仪式于每年冬季在天坛举行。如《清史稿》记载了顺治十七年(公元1660年)在圜丘大享殿合祀天、地、日、月等诸神的仪式。⑧清代宫廷佾舞是祭祀时所用乐舞,有文舞与武舞两类,文舞称"文德之舞",武舞称"武功之舞",沿用明代文武舞之名⑨。另外,北京天坛公

① 赵尔巽,等.清史稿[M].北京:中华书局,1977:2733.
② 赵尔巽,等.清史稿[M].北京:中华书局,1977:2736.
③ 赵尔巽,等.清史稿[M].北京:中华书局,1977:2732.
④ 赵尔巽,等.清史稿[M].北京:中华书局,1977:2839-2841.
⑤ 赵尔巽,等.清史稿[M].北京:中华书局,1977:2735.
⑥ 赵尔巽,等.清史稿[M].北京:中华书局,1977:2748-2758.
⑦ 阮元.十三经注疏:上册[M].北京:中华书局,1980:131.
⑧ 赵尔巽,等.清史稿[M].北京:中华书局,1977:2754-2755.
⑨ 赵尔巽,等.清史稿[M].北京:中华书局,1977:3009.

园是明清两代皇帝祭祀天地之神的场所。在祈年殿东配殿的祭天乐舞馆内,仍陈列着清代编钟、编磬等乐器实物。

清代宫廷队舞,初名"莽式舞"。"莽式"为满语"玛克式"的变音,就是"舞"的意思。莽式舞是清代宫廷庆典与宴享活动所用乐舞,由于融入了满族礼仪,因此在人数编制、表演内容与风格上,与前朝队舞均有所不同。扬烈舞,是早年流行于东北满族聚居区的舞蹈,于每年春节表演;进入宫廷后称"庆隆舞"。喜起舞,即庆隆文舞,为用于大臣上寿的仪式舞蹈。玛克式舞,原为清廷队舞之一,于乾隆八年(公元1743年)更名为"庆隆舞"。在《清史稿》①《郎潜纪闻初笔》②《竹叶庭杂记》③《清朝通典》④《听雨丛谈》⑤《啸亭续录》⑥等著作中,均有对莽式舞、庆隆舞、扬烈舞、喜起舞的记载。如文献记载了清代元宵节王公贵族于光明殿设宴,观看庆隆舞与八旗兵马表演射猎破阵的场景,如《养吉斋丛录》载:"上元日正大光明殿筵宴,观庆隆舞,状八旗士马射猎破阵。"⑦清代宫廷队舞具有鲜明的满族特色,其伴奏乐队四十人;伴奏乐器有筝、奚琴、琵琶、三弦、节、拍等。不同队舞的表演场合也有所不同,如庆隆舞用于宫中庆贺宴飨表演,世德舞用于宗室宴飨表演,德胜舞用于军队凯旋宴飨表演。⑧

2.清代祭孔礼仪与乐舞

祭孔乐舞,是在祭祀先贤孔子时所用的乐舞。丁祭,以每年农历二月与八月的头一个丁日为孔子诞辰日,由历代帝王、地方官吏及孔子后代祭奠孔子的活动。西汉确立了以孔子为先师的祭祀礼仪。不同历史时期祭孔所用乐曲亦有所不同:南朝宋用《登歌》;唐代用大唐雅乐十二章(祭孔乐舞为十二章的组成部分),贞观年间改用《登歌》;五代前期用《宣和》,后汉改用《师雅》,后周改用《礼顺》;宋代用《永安》,宋仁宗景祐二年(公元1035年)改用《凝安》;元代用《大成登歌之乐》;明代用《大成乐》;清代用《中和韶乐》,乾隆时期改用《四时旋宫》。例如,清世祖于顺治元年十月在告祭天地、宗庙、社稷礼仪时用文武舞《八佾》,祭孔用文舞《六佾》等。⑨ 又如,康熙二十三年(公元1684年),皇帝拜谒孔子故里,躬祭孔林,以乐舞等形式祭祀孔子。⑩ 另外,古代南诏国王立孔庙于国中,祭祀仪式盛大。如《大理府志》载:"自汉元和二年(公元85年)始,至蒙氏晟罗皮

① 赵尔巽,等.清史稿[M].北京:中华书局,1977:2732—2756.
② 陈康祺.郎潜纪闻初笔[M].北京:中华书局,1984:253.
③ 姚元之.竹叶庭杂记[M].北京:中华书局,1982:6.
④ 乾隆官修.清朝通典[M].杭州:浙江古籍出版社,1988:2495.
⑤ 福格.听雨丛谈[M].北京:中华书局,1984:38.
⑥ 昭梿.啸亭续录[M].北京:中华书局,1980:392.
⑦ 吴振棫,王涛.养吉斋丛录[M].杭州:浙江古籍出版社,1985:176.
⑧ 赵尔巽,等.清史稿[M].北京:中华书局,1977:2999.
⑨ 赵尔巽,等.清史稿[M].北京:中华书局,1977:2734.
⑩ 赵尔巽,等.清史稿[M].北京:中华书局,1977:2736—2738.

立孔子庙于国中……礼乐而文物之盛,甲于滇西。"①

3. 清代宫廷民间乐舞

清代宫廷民间乐舞,是被编入宫廷乐舞且在宫廷表演的民间乐舞,多为前朝沿袭,一般在节庆时表演。主要有秧歌、龙灯、八卦灯、旱船、高跷、竹马、太平鼓、狮子舞、开路、五虎棍、小车会等。

4. 清代宫廷四夷乐舞

清代宫廷四夷乐舞,是被编入宫廷乐舞且在宫廷表演的少数民族乐舞与一些域外乐舞。清代宫廷四夷乐舞主要有八部:《瓦尔喀部乐舞》《朝鲜国俳》《蒙古乐》《回部乐》《番子乐》《廓尔喀部乐》《缅甸国乐》《安南国乐》。②

(1)《瓦尔喀部乐舞》。瓦尔喀部民族民间乐舞。该乐舞有舞者与演奏乐器者各八人。舞者身着红色绸缎袍子、头戴狐皮礼帽而舞;演奏乐器者单膝跪地,奏瓦尔喀乐曲。瓦尔喀部原居吉林、黑龙江等地,是明末清初东海女真族的一部,后被清兼并。

(2)《朝鲜国俳》。朝鲜族民间乐舞。吹笛、吹管、击鼓者各一人,均头戴嵌金毡帽,身着蓝色绸缎袍子与棕毛色背心;俳优长一人,戴面具,头戴黑色缎子帽,身着红色绸缎袍子、白绸长袖衣与绿色绸缎背心;翻筋斗者十四人,身着短红衣。表演者用高丽语致辞后,各自开始表演。

(3)《蒙古乐》。蒙古族民间乐舞。该乐舞有吹笛者四人,主持章程者四人,均身着饰有蟒纹的衣服。先是十五个身着蟒服的乐人合奏蒙古族乐曲,再由这些乐人与吹笛者共同演奏蒙古族乐曲。

(4)《回部乐》。维吾尔族民间乐舞。该乐舞有演奏乐器者八人,均身着华丽的丝制衣服,头戴回回帽,脚穿黑色缎面靴;有领舞(主演)二人,舞盘者二人,均身着铠甲长袍;有翻筋斗的大回子四人,均身着铠甲与杂色丝制衣服,头戴五色绸回回小帽;有小回子二人,身着杂色丝绸衣服。在《朝鲜国俳》表演完后,开始表演《回部乐》。领舞起舞后,舞盘人随舞,后由翻筋斗的小回子表演各种技艺。

(5)《番子乐》。藏族民间乐舞。该乐舞有演奏乐器者三人、舞狮者三人、舞大锅庄者十人、舞四角鲁者六人等。

(6)《廓尔喀部乐》。尼泊尔乐舞。该乐舞有演奏乐器者六人、歌者五人、舞者二人。表演者均穿回族服饰,表演时载歌载舞。

(7)《缅甸国乐》。缅甸乐舞。该乐舞有演奏乐器者七人、舞者四人。歌唱时用锣鼓等乐器伴奏,舞蹈时用管弦乐器伴奏。

(8)《安南国乐》。越南乐舞。该乐舞有演奏乐器者九人,均头戴道帽,身着道袍;舞者四人,均身着饰有蟒纹的衣服,头戴道帽,手执色彩绚丽的扇子而舞。

① 黄元治,等.大理府志[M].1934:1.
② 赵尔巽,等.清史稿[M].北京:中华书局,1977:3010-3012.

(二)清代民间乐舞

清代民间乐舞同中国传统文化及其他艺术形式的发展脉络相同。在传统文化与民间乐舞的发展过程中,在各少数民族乐舞与中原乐舞的融合中,经过数千年的积累与传承,内容与形式丰富多样、各具民族特色、种类繁多的清代民间乐舞逐渐发展成熟,并呈现繁荣景象。由于文化与经济的多样性发展、市民阶层逐渐壮大等原因,不同内容与形式的民间乐舞得得以蓬勃发展。"清朝建立以来,雅乐名存实亡,而俗乐与文人音乐,则几乎完全占据了中国音乐舞台。在农业生产显著进步,资本主义生产关系逐渐扩大,城乡经济文化交流愈来愈频繁的社会发展趋势催导下,乡村民歌和城市小调空前发展,内容和形式均得到充实和提高;说唱音乐、戏曲音乐、歌舞音乐和民族器乐等类别,在新的发展高度上又衍生出更加多样并兼具鲜明地域特色和民族特色的品种和曲目;以书面形式刊印的音乐著述和曲谱汇编,渐多流行于世,经文人学士汇集编撰的俗曲谱、戏曲唱腔谱和器乐曲谱,为前朝及当朝的传统音乐保存和传播,发挥了积极的作用。"①

1.清代汉族民间乐舞

清代继承了中国传统文化中的乐舞习俗,在每年节庆都要举行大规模民间乐舞表演活动。

清代社火表演十分流行。明清时期,百姓在欢庆元宵节时设灯笼、放烟火,以供人们观赏;设神佛,以供人们祭拜;还有优人扮成各种角色,走街串巷,表演社火。这些活动直至正月十六夜才结束。②《全清散曲》的唱词对社火表演有所记述:"又社火几般,见货郎几攒,见货郎几攒,又院本几端。又院本几端,见说书几款。一回儿宫调翻,不住底衣裳换,一处处打伙成团。"③

民间乐舞表演活动中,最热闹的是在春节和元宵节举行的走会表演。走会,由前代百戏、社火等艺术形式发展而来,是节庆日在固定场地或街巷表演的场面宏大的综合性乐舞,主要有歌舞、杂技、武术等表演形式,是清代民间十分盛行的一种民间乐舞活动。后来,乾隆皇帝又封"走会"为"皇会"。走会表演节目繁多,主要有秧歌、民间小调、跑竹马、跑旱船、大头和尚、杠子、扑蝴蝶、打花棍、藤牌舞等。保留至今的清代《北京走会图》共有十八幅,即《中幡》《天平》《旱船》《杠子》《花砖》《开路》《花坛》《双石》《小车》《扛箱》《地秧歌》《少林》《花钹》《狮子》《高跷》《胯鼓》《石锁》《五虎棍》。《中国清代艺术史》记录了当时各种民间乐舞生动的表演场景④,《燕京岁时记》也记述了清代北京走会百戏表演的盛况。⑤ 高惠军等人在对《天后宫行会图》进行校注时,描述了走会"大

① 张树英,周传家.中国清代艺术史[M].北京:人民出版社,1994:73.
② 丁世良,赵放.中国地方志民俗资料汇编·华北卷[M].北京:北京图书馆出版社,1989:17.
③ 凌景埏,谢伯阳.全清散曲[M].济南:齐鲁书社,2006:377.
④ 张树英,周传家.中国清代艺术史[M].北京:人民出版社,1994:97.
⑤ 潘荣陛,富察敦崇.帝京岁时记胜·燕京岁时记[M].北京:北京古籍出版社,1981:67.

场"表演的场景:"跑场斗对儿:跑场,又称大场,指高跷会集体走会,穿插变化队形,如编篱笆、剪子股等。"①另外,文献记载了清代正月初一与元宵节时跳喇嘛、打莽式、打鞦韆、烟火、秧歌、跳鲍老等民俗活动与乐舞表演的盛况。如《北平风俗类征》载:"京师正月朔日后,游白塔寺,望西苑,旃坛寺看跳喇嘛,打莽式,打鞦韆。元宵节,前门镫市,琉璃厂镫市,正阳门摸钉,五龙亭看烟火,唱央歌,跳鲍老,买粉团。"②该文献还记载了清代元宵节时的百戏、杂耍、大头和尚、秧歌、盘杠子、跑竹马、太平鼓等民俗活动与乐舞表演。③

香会,即花会,是走会的一种民间舞蹈形式,有着悠久的历史。其前身是汉代百戏表演;唐代发展为歌舞戏;宋元发展为社火;明代由社火发展为香会。到了清代,香会得到进一步发展。如《京都香会话春秋》载:"在清代不仅民间香会得到了更大的发展,皇宫内也出现了香会表演群体。据旧日皇宫内务档案记载,伺应皇会的香会就有近80个团体,演员达3000多人。演艺(香会)的种类也有十几项之多。如开路、杠子、太平歌词、秧歌、舞狮、杠箱、双石、花坛,等等。据说在光绪二十二年至二十四年间,为慈禧太后表演的香会团体就有:京西香山买卖街村的幼童打路,京西香山四王府的万寿无疆秧歌,京西香山的万寿无疆杠子,京西大有庄村的万年普庆太平棍,京西地安门外的恩荣舞狮,西华门的万寿歌词,西便门的公议助善秧歌,常青万年花坛,太平开路,万寿双石,引善杠箱,太平花鼓,永庆石锁,艺人盘杠等70余个团体。"④另外,《康熙宛平县志》记载了清代春秋仲月太常寺祭祀东岳庙时,民间百姓集结举行香会活动,描写了在文昌会上献供演戏的情景。⑤《北平风俗类征》记载了清代香会千人献供演戏的情景。⑥《帝京岁时纪胜》也记载了清代北京碧霞元君庙香会以及其他七处著名庙宇香会的盛况。⑦

庙会,一种民间岁时传统文化风俗活动,一般在春节与元宵节期间举行。其形成与当时的宗教活动有关。每逢节庆,全国各地都有规模庞大的庙会活动。文献记载了清代怀来县泰山庙会的民俗活动与乐舞表演。如《怀来县志》载:"其人皆有力如虎,矫捷飞腾,此擎彼舞,目不暇给。益以巨锣、大鼓数十具,铙钹铿锵,旌旗飞扬,僧道喧闻。其间男女纷纷随之,盈街溢巷,万头攒动,真盛观哉。"⑧

北斗九皇会,礼拜北斗星君的活动,于每年九月初到重阳节举行。文献记录了为北斗九皇和斗姆元君(北斗众星之母)举办斋戒与祭拜活动的情景,其中有"献供演戏"的内容。

① 高惠军,陈克.天后宫行会图校注[M].天津:天津古籍出版社,2017:162-163.
② 李家瑞.北平风俗类征[M].北京:北京出版社,2017:1.
③ 李家瑞.北平风俗类征[M].北京:北京出版社,2017:10.
④ 隋少甫,王作楫.京都香会话春秋[M].北京:北京燕山出版社,2004:2-3.
⑤ 王养濂,等.康熙宛平县志[M].北京:北京燕山出版社,2007:8.
⑥ 李家瑞.北平风俗类征[M].北京:北京出版社,2017:14.
⑦ 潘荣陛,富察敦崇.帝京岁时纪胜·燕京岁时记[M].北京:北京古籍出版社,1981:18-19.
⑧ 丁世良,赵放.中国地方志民俗资料汇编·华北卷·怀来县志[M].北京:北京图书馆出版社,1989:140-141.

如《帝京岁时纪胜》载:"九月各道院立坛礼斗,名曰九皇会。自八月晦日斋戒,至重阳,为斗姆诞辰,献供演戏,燃灯祭拜者甚胜。供品以鹿醢东酒、松茶枣汤,炉焚茅草云蕊真香。"①

民间小调,又称小曲、俚曲、俗曲等,是历代流传于城镇乡村的民间歌舞小曲,也是汉族乐舞的重要组成部分。清代民间小调十分盛行。《中国大百科全书》载:"小调,中国民歌体裁类别的一种。一般指流行于城镇集市的民间歌舞小曲。经过历代的流传,在艺术上经过较多的加工,具有结构均衡、节奏规整、曲调细腻、婉柔等特点。民间俗称很多,如小曲、俚曲、里巷歌谣、村坊小曲、世俗小令、俗曲、时调、丝调、丝弦小唱等,小调是晚近才通用的一种统称……小调的曲目,异常丰富。根据其历史渊源、演唱场合及音乐性质等为依据,大体可分为3类:①由明、清俗曲演变而来的小调……这类小调流传较广,有的遍传全国。②地方性小调。指各地群众随口编唱,并逐渐稳定、流传开来的一部分小调……③歌舞性小调。指各地民间节日歌舞活动中传唱的一部小调歌曲,如北方的秧歌调、南方的灯调、茶歌等。"②清代民间小调主要有《什不闲儿》《莲花落》《柳子腔》《西江月》《山坡羊》《皂罗袍》《耍孩儿》《香柳娘》《银纽丝》《呀呀油》《罗江怨》《剪靛花》《玉娥郎》《倒扳桨》《鲜花调》《湖广调》《桐城歌》《沂蒙山小调》《生产忙》等。

除了继承前代小调的名称,清代民间小调多以地域名称命名,具有很强的地域性风格。如《中国曲学大辞典》载:"到了清代,除了承自上代的小曲以外,以'某调'为牌名的民间小调亦渐次盛行,且多具地域性。"③文献中多有对民间歌舞小调的记载。如《天后宫行会图校注》载:"什不闲儿、莲花落:同为民间歌舞小调。盛行于清嘉庆年间,在各地民间花会行会中二者经常在一起表演,因此也往往被合称为'太平会'。"④又如《齐鲁古典戏曲全集》载:"柳子腔,起源于山东,它是集合当地流行的民间小调作为唱腔的。所谓柳子,即小调或小曲之意。早在康熙年间,《聊斋志异》的作者蒲松龄就用家乡小调来编撰戏曲,如《禳妒咒》一剧,就用到了'西江月''山坡羊''皂罗袍''耍孩儿''香柳娘''银纽丝''呀呀油''罗江怨'等小曲。"⑤《白雪遗音选》记载了清代民间小调的词和腔调,展现了思春女儿的内心世界。⑥《扬州清曲》曲辞刻画了女子听闻"主人"呼唤,迅速换上新装、化上淡妆,匆忙去见意中人的急切心情,从侧面衬托出女子对意中人的爱慕之情。⑦《霓裳续谱》曲辞展现了女子触景生情,想念郎君却不得见的忧伤情怀。⑧

① 潘荣陛,富察敦崇.帝京岁时纪胜·燕京岁时记[M].北京:北京古籍出版社,1981:31.
② 中国大百科全书总编辑委员会《音乐 舞蹈》编辑委员会,中国大百科全书出版社编辑部.中国大百科全书 音乐舞蹈[M].北京:中国大百科全书出版社,1989:746-747.
③ 齐森华,陈多,叶长海.中国曲学大辞典[M].杭州:浙江教育出版社,1997:6.
④ 高惠军,陈克.天后宫行会图校注[M].天津:天津古籍出版社,2017:171.
⑤ 陈公水.齐鲁古典戏曲全集[M].北京:中华书局,2011:91.
⑥ 西谛.白雪遗音选[M].上海:开明书店,1928:64.
⑦ 韦人,韦明铧.扬州清曲[M].上海:上海文艺出版社,1985:143.
⑧ 王廷绍.霓裳续谱[M].上海:中华书局上海编辑所,1959:1.

《明清民歌选》曲辞以物抒情,描写了少女夜思情郎的情景。① 另外,据《中国俗曲总目稿》②记载,清代刊印的俗曲有六千多种。

2.清代少数民族民间舞蹈

清代少数民族民间舞蹈,多为继承前代和新出现的舞蹈。主要有《芦笙舞》《木鼓舞》《跳弦》《跳月》《打歌》《扁担舞》《花包舞》《长鼓舞》《孔雀舞》《象脚鼓舞》《铜鼓舞》《师公舞》《摆手舞》《竹筒舞》《八角鼓舞》《棕扇舞》《卡拉角勒哈》《竹竿舞》《鸟王舞》《臼棒舞》《拉手舞》《锅庄》《弦子舞》《踢踏舞》《热巴舞》《羌姆》《倒喇》《筷子舞》《赛乃姆》《夏地亚纳》《多朗》《盘子舞》《安代舞》《手鼓舞》等。

复习与思考题

1.简述中国古代乐舞的原始发生。

2.简述人类审美意识的产生。

3.目前关于乐舞起源有哪几种观点?

4.简述女乐与女乐奴隶的产生。

5.简述周公"制礼作乐"的主要内容及对后世的影响。

6.简述六大舞与六小舞的主要内容。

7.简述周代散乐的艺术形式。

8.乐府始设于哪个朝代?简述其功能。

9.简述秦代角抵的表演形式与源流。

10.简述汉代女乐的三种称谓。

11.简述汉代百戏的表演形式与源流。

12.简述魏晋南北朝乐舞为何是唐代乐舞构架形成的基础。

13.简述隋初隋文帝废除百戏、遣散艺人的主要原因。

14.简述唐代十部乐、立部伎与坐部伎的主要内容。

15.简述宋代宫廷队舞的特征。

16.简述元代宫廷乐队的主要内容与功能。

17.简述秧歌在民间流传的三种主要形式。

18.简述明代戏曲歌舞的主要特征。

19.清代宫廷四夷乐舞主要有哪几部?

20.简述清代民间乐舞"走会"的主要内容与表演形式。

21.简述中国历代宫廷乐舞机构。

① 蒲泉,群明.明清民歌选[M].上海:古典文学出版社,1957:150.

② 刘复,李家瑞,等.中国俗曲总目稿[M].北京:中央研究院历史语言研究所印行,1932.

第三章 中国古代乐舞的内容

中国古代乐舞的内容十分丰富。原始先民在艰难的生存环境中,会根据自身所处地域的各种条件来安排自己的生活和劳作,在生活和劳作过程中创造出适合自身生存、具有各种功用的乐舞祭祀形式,以达到图腾崇拜、农业丰收、祭天祈雨、驱鬼逐疫与人类繁衍等目的。在其漫长的发展过程中,乐舞内容与形式也在不断丰富和充实。根据所表现的内容,中国古代乐舞可分为祭祀乐舞、宗教乐舞、庆典乐舞、庆寿乐舞、明帝德乐舞、敬祖先乐舞、婚姻乐舞、娱乐乐舞、农耕乐舞、牧猎乐舞、战斗乐舞与斗争乐舞等。

第一节 祭祀乐舞

祭祀乐舞,是原始先民在祭祀活动中所使用的乐舞。乐舞是祭祀活动的主要内容与形式之一。原始先民的乐舞与他们的生产、生活、娱乐等活动融为一体,这也是最古老的乐舞。这一时期,乐舞是生活的再现和情绪的宣泄。这也印证了生活是乐舞产生的基础和必备条件。

由于原始先民对人类起源、人与自然的关系认识不足,为了得到神灵的庇护,便开始进行最早的图腾崇拜与祭祀活动。随着时间的流逝以及先民生活经验的积累,乐舞的内容和形式也有了进一步发展。人们为了拥有更多的物质资源、更兴旺的种群繁衍和更健康的身体,进行了一系列巫术祭祀活动。巫术祭祀是先民图腾崇拜与原始宗教信仰的产物,人们用乐舞的形式与神灵沟通,以祈祷、祭献等多种行为,求得"超自然力量"——神灵的护佑与恩赐。巫舞是巫术祭祀活动中的乐舞表演内容。所以说,原始乐舞一方面是人们精神上的需求,另一方面是人们对生存与生活的需求。这些祭祀活动也是宗教产生的基础。几千年来的宗教活动正是古代祭祀活动的体现和延续,如马克思说:"舞蹈是一种祭典形式。"[1]摩尔根在《古代社会》一书中对美洲土著舞蹈的敬神仪

[1] 马克思.摩尔根《古代社会》一书摘要[M].中国科学院历史研究所翻译组,译.北京:人民出版社,1965:106.

式与宗教信仰做了介绍。①

最早的巫术祭祀仪式主要有图腾祭、腊祭、雩祭、傩祭和祀高禖等。为了体现上述几种巫术祭祀仪式产生和发展的连续性与系统性,此处在展开介绍时会超出原始时期的时间范围。

(一) 图腾祭

图腾崇拜,是原始先民对本氏族图腾的崇拜及为其举行的祭祀活动。图腾,为印第安语"totem"的音译,具有"血缘"的含义。图腾崇拜乐舞,即原始先民在图腾崇拜祭祀活动中所使用的乐舞。

俄国学者普列汉诺夫认为:"原始人不仅认为他们同某种动物之间的血缘关系是可能的,而且常常从这种动物引出自己的家谱,并把自己一些不大丰富的文化成就归功于它。"②原始人无法考证人类的来源,也无法认知自己种群的由来。他们在自然界中艰难地生存,能看到、摸到、感受到与他们生活相关的自然物。如果这种自然物,如某种动物或植物,具有超出人类的某种能力或优秀的生存能力,先民就会对其产生某种崇拜心理,希望自己也能获得这些生存能力,或者认为自己是自然界某种动植物的化身或与其有血缘关系。人们认为,对图腾的崇拜和祭祀,会使自己或族群得到其护佑和恩惠。于是,不同地域的不同自然物被不同部落尊为本氏族的神祇和标志。例如,在古代,凤凰是一种祥瑞。据文献记载,少昊(一作少皞)出生时,天空出现凤凰。因此少昊将凤凰作为东夷部落的图腾。少昊管理部落时,"以鸟纪官",即以鸟名作为官名,有凤鸟氏、玄鸟氏、青鸟氏、丹鸟氏等二十四种,亦是当时以鸟为图腾的二十四个氏族的名称。《帝王世纪续补》载:"少昊时有凤鸟之瑞,以鸟纪官。于是修其器用政度,户无淫民,天下大治,作乐曰九渊。"③《左传》载:"秋,郯子来朝,公与之宴。昭子问焉,曰:'少皞氏鸟名官,何故也?'郯子曰:'吾祖也,我知之。昔者黄帝氏以云纪,故为云师而云名。炎帝氏以火纪,故为火师而火名。共工氏以水纪,故为水师而水名。大皞氏以龙纪,故为龙师而龙名。我高祖少皞挚之立也,凤鸟适至,故纪于鸟,为鸟师而鸟名。凤鸟氏,历正也。玄鸟氏,司分者也。伯赵氏,司至者也。青鸟氏,司启者也。丹鸟氏,司闭者也。祝鸠氏,司徒也。䧂鸠氏,司马也。鸤鸠氏,司空也。爽鸠氏,司寇也。鹘鸠氏,司事也。'"④又如,原始先民对青蛙图腾的崇拜,反映了对雨水、丰收的企盼和对繁衍的需求;对熊图腾的崇拜,反映了对力量的渴望;对雄鹰图腾的崇拜,反映了对高超生存技巧的向往。再如,藏族人民主要生活在青藏高原,牦牛与人世代为伴,有"高原之舟"的美称,所以牦牛被

① 摩尔根.古代社会[M].杨东莼,马雍,马巨,译.北京:中央编译出版社,2007:81.
② 普列汉诺夫.普列汉诺夫哲学著作选集 第3卷[M].北京:生活·读书·新知三联书店,1962:386.
③ 皇甫谧.二十五别史·帝王世纪续补[M].济南:齐鲁书社,2000:73.
④ 左丘明.左传[M].长沙:岳麓书社,1988:322-323.

藏族人民视作崇拜物之一;蒙古族人民主要生活在大草原,雄鹰是他们生活中最为常见的动物之一,雄鹰高超的生存本领是人们所向往和崇拜的,所以雄鹰被蒙古族人民视作崇拜物之一。这种崇拜也可以看作图腾崇拜的一种延续和表现。另外,世界各地都存在原始图腾崇拜的现象。不同地域的动植物不同,生活在不同地域的先民其图腾崇拜的内容与形式也有所不同,各具特色。恩格斯指出:"(印第安人)各部落各有其正规的节日和一定的礼拜形式,即舞蹈与竞技;舞蹈尤其为一切宗教祝典底主要的构成部分。"①

(二) 腊祭

腊祭,古代在年终农事和庆丰收祭祀活动中所使用的乐舞。蜡,始于神农氏时期。如《庾子山集注》载:"神农氏作蜡祭,以赭鞭鞭草木,始尝百草,始有医药。"②又如《礼记》载:"天子大蜡八,伊耆氏(即神农氏)始为蜡。蜡也者,索也。岁十二月,合聚万物而索飨之也。蜡之祭也,主先啬而祭司啬也,祭百种以报啬也。飨农及邮表畷,禽兽,仁之至、义之尽也。古之君子,使之必报之:迎猫,为其食田鼠也,迎虎,为其食田豕也,迎而祭之也。祭坊与水庸,事也。曰:'土反其宅,水归其壑,昆虫毋作,草木归其泽。'皮弁素服而祭,素服,以送终也,葛带、榛杖,丧杀也。蜡之祭,仁之至,义之尽也。黄衣黄冠而祭,息田夫也。"③周代腊祭,是周天子在每年岁终,即周历十二月,以乐舞的形式祭祀与农事有关的诸神的礼仪,同时也是庆丰收的祭祀活动。腊祭需祭祀先啬(神农)、司啬(后稷)、农(田官之神)、邮表畷(田间庐舍与阡陌之神)等。先民们认为,有了百谷之神及其他诸神的庇护,才会有百谷丰登,因此祭祀百谷之神是为了报答神农、后稷之恩。《诗经》描述了人们在"琴瑟击鼓"之乐舞活动中祭祀农神,以祈求甘雨降临,五谷丰登:"以我齐明,与我牺羊,以社以方。我田既臧,农夫之庆。琴瑟击鼓,以御田祖,以祈甘雨,以介我稷黍,以穀我士女。"④

(三) 雩祭

雩祭,又称"大雩""雩礼",简称"雩",是古代在祭天祈雨活动中所使用的乐舞。雩,求雨的专用祭祀。舞雩时,舞者手执牛尾,相互传递,所以又称"代舞"或"隶舞"。大旱时司巫率领众巫舞雩祈雨的祭祀活动,可以看作对原始巫舞雩祭的继承和发展。如《周礼正义》载:"司巫掌群巫之政令。若国大旱,则帅巫而舞雩。"⑤郑玄注:"雩,吁嗟求雨之祭也。"又如《说文解字》载:"雩,夏祭乐于赤帝以祈甘雨也。"⑥《尔雅》载:"舞,

① 恩格斯.家庭、私有制和国家的起源[M].张仲实,译.北京:人民出版社,1954:88.
② 庾信.庾子山集注[M].北京:中华书局,1980:1068.
③ 戴圣.礼记[M].上海:商务图书馆,1919:6.
④ 尹吉甫.孔子.诗经[M].长春:吉林出版集团有限责任公司,2010:168.
⑤ 孙诒让.周礼正义[M].北京:中华书局,2013:2062.
⑥ 许慎.说文解字[M].长沙:岳麓书社,2006:242.

号雩也。"①

由于古代社会生产力落后,人们只能靠天吃饭。每遇大旱,人们都要举行祈雨活动,以祈求老天降雨,救黎民于水火。无论最终老天能否降下甘露,人们的精神都能得到慰藉。只要精神在,希望就不灭。据文献记载,从商代开始,每年仲夏五月或每逢大旱都要举行雩祭活动,人们在雩祭中起舞求雨。周代,祈雨祭祀乐舞"雩"由司巫或其他专职人员掌管。在每年夏季举行的由天子出席的"大雩帝"雩祭活动中,所祀对象为能兴云降雨的"山川百源"。如《礼记》载:"(仲夏之月)是月也,命乐师修鼗鞞鼓,均琴瑟管箫,执干戚戈羽,调竽笙篪簧,饬钟磬柷敔;命有司为民祈祀山川百源,大雩帝,用盛乐;乃命百县雩祀百辟,卿士有益于民者,以祈榖实。"②汉代多有对祈雨祭祀的记载。如《路史》记载了董仲舒为祈雨,组织安排了一系列祭祀活动,其中有许多以乐舞形式进行祈雨的内容。③ 东汉时期,为祈求甘露、预防大旱,或减轻大旱所带来的灾害,大小官员都要参加祈雨礼,各州都要检测降雨量,这体现了执政者对雨泽的重视。这种盛大的祭祀仪式,目的是通过祭祀天地,祈求风调雨顺、五谷丰登。如《后汉书》载:"自立春至立夏尽立秋,郡国上雨泽。若少,郡县各扫除社稷;其旱也,公卿官长以次行雩礼求雨。闭诸阳,衣皂,兴土龙,立土人舞僮二佾,七日一变如故事。反拘朱索萦社,伐朱鼓。祷赛以少牢如礼。"④《隋书》记载了南北朝时期的祈雨仪式。⑤ 雩祭这种祈雨活动一直延续到二十世纪初。如《中华全国风俗志》描述了二十世纪初四川越巂地方求雨的风俗:"童子烧香:越巂地方,如遇天旱,必有童子数十成群,向各处人家讨香三炷。到黄昏之时,将香燃起,各持三炷,沿街祝祷。一童子先大呼曰:'童子烧香,祝告上苍。天降滂沱,地下焚香。有雨无雨?'众童子齐声应之曰:'有雨! 有雨!'"⑥

(四) 傩祭

傩祭,古代驱鬼逐疫祭祀活动所使用的乐舞,源于原始社会的巫术活动。商周时期,宫中出现了逐鬼的祭祀仪式,周代将其定为傩祭。主持祭祀仪式的官员戴上面具,扮成傩神"方相氏"的样子。如《周礼·夏官》载:"方相氏,狂夫四人。"郑玄注:"方相,犹言放想,可畏怖之貌。"傩祭在周代称为"大傩",是一种带有巫术性质的乐舞。南朝梁皇侃在《论语义疏》中称"傩"为"逐疫鬼也。"《乐府杂录》记载了方相氏逐疫鬼的情形:驱傩"用方相四人,戴冠及面具,黄金为四目,衣熊裘,执戈扬盾,口作傩傩之声,以逐疫

① 阮元.十三经注疏[M].北京:中华书局,2009:5636.
② 戴圣.礼记[M].上海:商务图书馆,1919:10-11.
③ 罗泌.路史[M].上海:中华书局,1936:5.
④ 范晔.后汉书[M].西安:太白文艺出版社,2006:736.
⑤ 魏徵,令狐德棻.隋书[M].北京:中华书局,1973:125.
⑥ 胡朴安.中华全国风俗志[M].上海:上海科学技术文献出版社,2011:597.

也"①。《礼记 尚书》②记载了周代每年举行的三次傩祭活动[详见本书第二章第二节"三、周代的乐舞"(五)周代巫舞]。春秋战国时期,傩舞在民间盛行,祭祀活动一般在每年冬季腊月举行,民间称"乡人傩"。如《论语》载:"乡人傩,朝服而立于阼阶。"③先秦时期,每年都要举办国人傩、大傩等祭祀活动。如《吕氏春秋》载:"季春之月……是月之末,择吉日,大合乐,天子乃率三公九卿诸侯大夫亲往视之。是月也,乃合累牛腾马、游牝于牧,牺牲驹犊,举书其数。国人傩,九门磔禳,以毕春气。"④汉代,傩祭规模更加宏大。一百二十个十到十二岁的儿童和扮成十二神兽的舞者同时舞傩,场面浩大。如《后汉书》载:"先腊一日,大傩,谓之逐疫。其仪:选中黄门子弟年十岁以上,十二岁以下,百二十人为侲子。皆赤帻皂制,执大鼗。方相氏黄金四目,蒙熊皮,玄衣朱裳,执戈扬盾。十二兽有衣毛角……于是中黄门倡,侲子和,曰:'甲作食凶,胇胃食虎,雄伯食魅,腾简食不祥,揽诸食咎,伯奇食梦,强梁、祖明共食磔死寄生,委随食观,错断食巨,穷奇、腾根共食蛊。凡使十二神追恶凶,赫女躯,拉女干,节解女肉,抽女肺肠。女不急去,后者为粮!'因作方相与十二兽傩,欢呼,周偏前后省三过,持炬火,送疫出端门;门外驺骑传炬出宫,司马阙门门外五营骑士传火弃雒水中。"⑤魏晋南北朝、隋唐、南宋时期,除夕之夜皇城仍有"大傩仪"表演。如《魏书》记载了北魏高宗和平三年(公元462年)十二月宫廷大傩礼"耀兵示武"的壮观场面:"高宗和平三年十二月,因岁除大傩之礼,遂耀兵示武。更为制,令步兵陈于南,骑士陈于北,各击钟鼓,以为节度。其步兵所衣,青赤黄黑别为部队。盾稍矛戟相次周回转易,以相赴就。有飞龙腾蛇之变,为函箱鱼鳞四门之陈,凡十余法。跧起前却,莫不应节。陈毕,南北二军皆鸣鼓角,众尽大噪。各令骑将六人去来挑战,步兵更进退以相拒击,南败北捷,以为盛观。自后踵以为常。"⑥后来,傩祭这种驱傩仪式由宫廷传入民间,融入社火之中,演变为祭神、娱神、迎神赛会等活动,并加入了杂戏表演,故朱熹云:"傩虽古礼而近于戏。"

由傩祭乐舞发展而来的民间舞蹈"傩舞",至今仍流传于我国民间,在各地称谓不同,如舞鬼、跳傩、舞傩、魁傩舞、演傩、跳傩神、滚傩神、还傩愿、玩喜等。随着历史的发展,一部分傩舞逐渐发展为有故事情节和人物形象的戏剧表演,称傩戏,又称傩堂戏、傩愿戏、傩坛戏、脸子戏、地戏等,主要为歌舞表演形式,以鼓、锣、镲等打击乐器伴奏。随着傩舞的变化,原始时期主持祭祀仪式的"方相氏"也逐渐演变为"门神""钟馗""将军""关羽""岳飞"等形象。现今的傩舞表演仍然保留着古代傩祭驱鬼逐疫的遗风和戴面

① 段安节.乐府杂录[M].北京:中华书局,2012:120.
② 子思.礼记 尚书[M].北京:华龄出版社,2002:74-84.
③ 孔子.论语[M].北京:宗教文化出版社,2001:149.
④ 吕不韦.吕氏春秋[M].呼和浩特:内蒙古人民出版社,2008:14-15.
⑤ 范晔.后汉书[M].西安:太白文艺出版社,2006:737-738.
⑥ 魏收.魏书[M].北京:中华书局,1974:2810.

具的传统。

（五）祀高禖

祀高禖，是古代求子、婚姻祭祀活动所使用的乐舞，源于人们对神话传说中女娲造人、定婚姻的感恩。古代先民生存环境较差，生产力低下，生产工具落后，其生存和繁衍就成了首先要解决的问题。只有重视繁衍，才能提高生存能力，延续种族。这种观念造就了先民的生殖崇拜。在传说中，伏羲和女娲是人类始祖，"女娲造人"和性爱繁衍的故事，体现了人们对后代繁衍、传承的重视。古代宫廷与民间在每年（周历）春季二月，都要隆重祭祀女娲这位人类始祖，这种祭祀活动称"祀高禖"。祭祀时，人们聚集在供奉女娲的"禖宫"前，手舞足蹈，载歌载舞，通宵达旦。祀高禖的相关内容，还出现在了古老的岩壁画上。如宁夏贺兰山大西峰沟岩画上出现多处男女交媾的画面；新疆呼图壁岩画上有男女交媾图；新疆哈巴河县唐巴勒塔斯岩刻上有与祀高禖相关的画面；内蒙古阴山岩画中有男女对舞的场面与男子生殖器的描绘等。文献记载了天子与后妃祭祀"高禖"的情景。如《礼记·月令》载："是月也，玄鸟至。至之日，以太牢祠于高禖。天子亲往。后妃帅九嫔御。乃礼天子所御，带以弓韣，授以弓矢，于高禖前。"①天子祭祀的规格为太牢，祭品为牛、羊、猪三牲；诸侯祭祀的规格为少牢，祭品是羊和猪。

文献中关于祭祀乐舞的记载如下：

1.自然崇拜乐舞

日月星辰、山林川谷等自然物，风雨雷电等自然现象无不对先民生活造成重大影响。风伯、雨师、雷公等众神灵，被先民赋予神力并视作图腾，体现了先民对诸神的崇拜。如《论衡》载："群神谓风伯雨师雷公之属。风以摇之，雨以润之，雷以动之，四时生成，寒暑变化。日月星辰，人所瞻仰。水旱，人所忌恶。四方，气所由来。山林川谷，民所取材用。此鬼神之功也。"②

2.郊庙祭祀乐舞

文献记载了律吕规制、定音的一些标准。冬至在圜丘播鼓奏乐，跳《云门》之舞。如果表演六遍，天神就会降临，人们就可以向神献礼，举行对云图腾（即天神）的祭祀仪式。如《周礼》载："凡乐，圜钟为宫，黄钟为角，大蔟为徵，姑洗为羽，雷鼓雷鼗，孤竹之管，云和之琴瑟，《云门》之舞；冬日至，于地上之圜丘奏之，若乐六变，则天神皆降，可得而礼矣。"③

据文献记载，在祭祀典礼中，王出入就令演奏《王夏》乐章；尸出入就令演奏《肆夏》乐章；牲出入就令演奏《昭夏》乐章。这体现了西周严格的礼乐制度。如《周礼》载："凡乐事：大祭祀，宿县，遂以声展之。王出入，则令奏《王夏》；尸出入，则令奏《肆夏》；牲出

① 子思.礼记 尚书[M].北京:华龄出版社,2002:72.
② 王充.论衡[M].上海:上海人民出版社,1974:393.
③ 陈戍国.周礼[M].长沙:岳麓书社,1989:62.

入,则令奏《昭夏》。"①

　　文献记载了南朝对郊庙雅乐歌辞的使用,详细记录了祭祀中群臣出入时的所奏乐章,牲出入时的所奏乐章,朗诵《荐豆呈毛血歌辞》时的所奏乐章,迎神时的所奏乐章以及皇帝入坛、登坛、初献各个步骤的所奏乐章等。如《南齐书》载:"群臣出入,奏《肃咸之乐》。牲出入,奏《引牲之乐》。荐豆呈毛血,奏《嘉荐之乐》。迎神,奏《昭夏之乐》。皇帝入坛东门,奏《永至之乐》。皇帝升坛,奏登歌辞:报惟事天,祭实尊灵。史正嘉兆,神宅崇祯。五時昭邕,六宗彝序。介丘望尘,皇轩肃举。皇帝初献,奏《文德宣烈之乐》時:营泰時,定天衷。思心绪,谋筮从。此下除二句。田烛置,爟火通。大孝昭,国礼融。此一句改,余皆颜辞,此下又除二十二句。次奏《武德宣烈之乐》:功烛上宙,德耀中天。风移九域,礼饰八埏。四灵晨炳,五纬宵明。膺历缔运,道茂前声。太祖高皇帝配飨,奏《高德宣烈之乐》。此章永明二年造奏。"②

　　据文献记载,南朝宋、齐两朝祭祀天地宗庙时,按照汉代祭祀旧制,使用钟、磬等乐器。太常任昉认为:《周礼》记载用六律、五声、八音、六舞合乐而表演,以事鬼神、睦邦国、调众生、安待宾客,感悦远人,称"六同"并举;如今却将"六代乐舞"分开使用,不合适。于是,他按照王肃的意见,在郊庙祭祀时用完整的六代乐舞,并以武帝之言、孔子的礼法观念和一些事实为论据,探讨在祭祀天地宗庙时所应使用之乐。如《隋书》载:"初宋、齐代,祀天地,祭宗庙,准汉祠太一后土,尽用宫悬。又太常任昉,亦据王肃议云:'《周官》以六律、五声、八音、六舞大合乐,以致鬼神,以和邦国,以谐兆庶,以安宾客,以悦远人。是谓六同,一时皆作。今六代舞,独分用之,不厌人心。'遂依肃议,祀祭郊庙,备六代乐。至是帝曰:《周官》分乐缋祀,《虞书》止鸣两悬,求之于古,无宫悬之议。何?事人礼缛,事神礼简也。天子袭衮,而至敬不文,观天下之物,无可以称其德者,则以少为贵矣。大合乐者,是使六律与五声克谐,八音与万舞合节耳。岂谓致鬼神祇用六代乐也?其后即言'分乐序之,以祭以享'。此乃晓然可明,肃则失其旨矣。推检载籍,初无郊禘宗庙遍舞六代之文。唯《明堂位》曰:'碕祀周公于太庙,朱干玉戚,冕而舞《大武》,皮弁素积,裼而舞《大夏》。纳夷蛮之乐于太庙,言广鲁于天下也。'夫祭尚于敬,无使乐繁礼黩。是以季氏逮暗而祭,继之以烛,有司跛倚。其为不敬大矣。他日祭,子路与焉,质明而始,晏朝而退。孔子闻之,曰:'谁谓由也不知礼乎?'若依肃议,郊既有迎送之乐,又有登歌,各颂功德,遍以六代,继之出入,方待乐终。此则乖于仲尼疐晏朝之意矣。'于是不备宫悬,不遍舞六代,逐所应须。即设悬,则非宫非轩,非判非特,宜以至敬所应施用耳。宗庙省迎送之乐,以其闭宫灵宅也。"③

　　文献记载了天子与诸侯祭祀先祖的内容、形式等,其尊崇的是周代治国之道。如

① 陈戍国.周礼[M].长沙:岳麓书社,1989:62.
② 萧子显.南齐书[M].北京:中华书局,1972:167-169.
③ 魏徵,等.隋书[M].北京:中华书局,2000:290-291.

《礼记正义》载:"及入舞,君执干戚就舞位。君为东上,冕而总干,率其群臣,以乐皇尸,是故天子之祭也,与天下乐之。诸侯之祭也,与竟内乐之。冕而总干,率其群臣,以乐皇尸,此与竟内乐之之义也。夫祭有三重焉:献之属莫重于祼,声莫重于升歌,舞莫重于《武宿夜》,此周道也。"①

3.四时(季)祭祀乐舞

文献记载了立春、立夏、立秋、立冬四时祭祀的地点、内容及所用乐舞等。立春之日,在东郊祭青帝句芒②,车上的旗帜与人们的服饰均为青色;歌唱《青阳》,以八佾(天子用乐规格)舞《云翘》。立夏之日,在南郊祭赤帝祝融③,车上的旗帜与人们的服饰均为红色;歌唱《朱明》,以八佾舞《云翘》。在立秋前的十八日,在中央祭坛祭黄帝④,车上的旗帜与人们的服饰均为黄色;歌唱《朱明》,以八佾舞《云翘》《育命》;立秋之日,在西郊祭白帝蓐收⑤,车上的旗帜与人们的服饰均为白色;歌唱《西皓》,以八佾舞《育命》。立冬之日,在北郊祭黑帝玄冥⑥,车上的旗帜与人们的服饰均为黑色;歌唱《玄冥》,以八佾舞《育命》。如《后汉书》载:"立春之日,迎春于东郊,祭青帝句芒。车旗服饰皆青。歌《青阳》,八佾舞《云翘》之舞。及因赐文官太傅、司徒以下缣各有差。立夏之日,迎夏于南郊,祭赤帝祝融。车旗服饰皆赤。歌《朱明》,八佾舞《云翘》之舞。先立秋十八日,迎黄灵于中兆,祭黄帝后土。车旗服饰皆黄。歌《朱明》,八佾舞《云翘》《育命》之舞。立秋之日,迎秋于西郊,祭白帝蓐收。车旗服饰皆白。歌《西皓》,八佾舞《育命》之舞。使谒者以一特牲先祭先虞于坛,有事,天子入囿射牲,以祭宗庙,名曰貙刘。语在《礼仪志》。立冬之日,迎冬于北郊,祭黑帝玄冥。车旗服饰皆黑。歌《玄冥》,八佾舞《育命》之舞。"⑦

① 郑玄.四库家藏·礼记正义 5[M].济南:山东画报出版社,2004:1469.
② 青帝句芒:古代神话中的五方天帝之一,木神,春神,又称苍帝、木帝。位于东方的司春之神,主管树木发芽生长,木德,因居东方、摄青龙而得名。
③ 赤帝祝融:简称祝赤,古代神话中的五方天帝之一。火神,教人类使用火的方法,位于南方的司夏之神,火德。
④ 黄帝:本姓公孙,后改姬姓,号有熊氏,因居轩辕之丘,名轩辕。上古时期中国黄河流域氏族部落联盟首领,为五帝之首,亦是古代神话中的五方天帝之一。中央之神,祭于中央祭坛,土德。
⑤ 白帝蓐收:古代神话中的五方天帝之一,金神,秋神。位于西方的司秋之神,金德。在神话中其父为太白金星。
⑥ 黑帝玄冥:古代神话中的五方天帝之一,风神,海神。位于北方的司冬之神,水德。
⑦ 范晔.后汉书[M].西安:太白文艺出版社,2006:745.

第二节 宗教乐舞

宗教乐舞,是宗教活动所使用的乐舞。乐舞是展现宗教活动的主要内容与形式之一,与人类的精神需求紧密联系。在宗教活动中乐舞能起到宣扬教旨与仪式性作用,而宗教乐舞又能使乐舞的内容与形式发展具有丰富性与多样性。

文献中有关宗教乐舞的记载如下:

1. 佛教乐舞

唐贞元十八年(公元802年)骠国国王派遣其弟悉利移来朝,献骠国乐十首、乐工三十五人。乐曲内容主要展现佛经中的经藏与论藏。如《旧唐书》载:"贞元中,其王(雍羌)闻南诏异牟寻归附,心慕之。十八年,乃遣其弟悉利移因南诏重译来朝,又献其国乐凡十曲,与乐工三十五人俱。乐曲皆演释氏经论之词意。"①又如《旧唐书》载:"同昌公主除丧后,帝与淑妃思念不已,可及乃为《叹百年舞曲》。舞人珠翠盛饰者数百人,画鱼龙地衣,用官绢五千匹。曲终乐阕,珠玑覆地,词语凄恻,闻者涕流,帝故宠之。尝于安国寺作《菩萨蛮舞》,如佛降生,帝益怜之。"②

2. 道教乐舞

唐玄宗笃信道教,信仰神仙,命人编创了许多道教音乐。如《新唐书》载:"帝方浸喜神仙之事,诏道士司马承祯制《玄真道曲》,茅山道士李会元制《大罗天曲》,工部侍郎贺知章制《紫清上圣道曲》。太清宫成,太常卿韦绍制《景云》《九真》《紫极》《小长寿》《承天》《顺天乐》六曲,又制商调《君臣相遇乐曲》。"③又如,每年七月十五日岭南地区的百姓会在寺庙进行百戏表演。《太平广记》载:"时中元日,番禺人多陈设珍异于佛庙,集百戏于开元寺。"④

3. 萨满教乐舞

文献描述了当时满洲地区祭祀活动中"跳神"的仪式与表演过程。如《清史稿》载:"满洲俗尚跳神,其仪,内室供神牌,或用木龛,室正中、西北龛各一。凡室南向北向,以西方为上;东向西向,以南方为上:颇与《礼经》合。南龛下悬帘幕,黄云缎为之。北龛上置机,杌下陈香盘三,木为之。春、秋择日致祭,谓为跳神。前一月,造酒神房。前三日,朝暮献牲各二,名曰乌云,即引祀也。前一日,神前供打糕各九盘,以为散献。大祀日,五鼓献糕,主人吉服向西跪,设神幄向东,中设如来、观音神位。女巫舞刀祝曰:'敬献糕

① 刘昫,等.旧唐书[M].北京:中华书局,1975:5286.
② 刘昫,等.旧唐书[M].北京:中华书局.1975:4608.
③ 欧阳修,宋祁.新唐书[M].北京:中华书局,1975:476.
④ 李昉,等.太平广记[M].北京:中华书局,1961:216.

饵,以祈康年。'主人跪击神版,诸护卫亦击,并弹弦、筝、月琴和之,其声呜呜然。巫歌毕,主人一叩,兴。司香妇请神出。户牖西设奠,南向奉之。司俎者呼'进牲',牲入,主人跪,家人皆跪。巫者前致辞,以酒灌牲耳,牲耳聅,司俎高声曰:'神已领牲。'主人叩谢。庖人刲牲,熟而荐之。主人再拜谒,巫致辞。主人叩毕,巫以系马吉帛进,祝如仪。主人跪领帛,以授司牧,一叩,兴。乃集宗人食胙肉,令毋出户庭。"①

第三节　庆典乐舞

庆典乐舞,是庆祝和典礼活动所使用的乐舞。乐舞是展现庆典活动的主要内容与形式之一。氏族、国家每逢军政、农牧、生活大事或百姓遇节庆,都要以礼仪与乐舞的形式举办章明与庆祝活动,以达到聚民心、扬士气的目的。

文献中有关庆典乐舞的记载如下:

1. 元旦节庆乐舞

南朝齐元旦,鼓钟震四方,礼容满皇宫。如《南齐书》载:"晨仪载焕,万物咸睹。嘉庆三朝,礼乐备举。元正肇始,典章徽明。万方来贺,华夷充庭。多士盈九德,俯仰观玉声。恂恂俯仰,载烂其晖。鼓钟震天区,礼容塞皇闱。思乐穷休庆,福履同所归。"②

2. 元宵节庆乐舞

北宋时期,官民同庆元宵节。为庆祝节日,从年前开始,到冬至以后,开封府搭建彩棚,在皇宫前立木,正对宣德楼;游人聚集在御街两廊下,观看各种各样的奇术异能与歌舞百戏表演,场面热闹非凡,嘈杂的乐声传出十余里。文献通过对踢足球、悬空绳索、爬竹竿、倒吃凉面、吞铁剑、木偶戏、杂剧、嵇琴等众多百戏表演的描述,展现了元宵节热闹非凡的景象。如《东京梦华录》载:"正月十五日元宵,大内前自岁前冬至后,开封府绞缚山棚,立木正对宣德楼,游人已集御街两廊下。奇术异能,歌舞百戏,鳞鳞相切,乐声嘈杂十余里,击丸、蹴鞠、踏索、上竿。赵野人倒吃冷淘。张九歌吞铁剑。李外宁药法傀儡。小健儿吐五色水、旋浇泥丸子。大特落灰药榾柮儿杂剧。温大头、小曹,嵇琴。党千,箫管。孙四,烧炼药方。王十二,作剧术。"③该记述中的"野人"指乡间百姓。《武林旧事》翔实地记录了南宋临安城的四时风俗,上至皇家仪轨,下至百姓生活,无所不含。其中有元宵节皇家仪典章程及民间队舞表演等记载:先由宫廷伶官奏乐致辞,继而由宫廷伎乐人与民间舞队在大露台上表演乐舞。从前一年冬孟(农历十月)起都城就已有立于人肩膀上的童女等杂技艺人与舞队的游行表演,以供贵族豪门观赏享乐。街道、茶馆

① 赵尔巽,等.清史稿[M].北京:中华书局.1977:2570-2571.
② 萧子显.南齐书[M].长沙:岳麓书社,1998:102.
③ 孟元老.东京梦华录[M].济南:山东友谊出版社,2001:59.

等处亦设"灯市",整体呈现一派节庆之际官民同乐的景象。① 另外,《宛署杂记》记载了明代元宵节表演鱼龙戏时万民参与、热闹非凡的景象:"皇都佳丽地,春日艳阳年。共爱元宵好,争歌明月篇。元宵明月满蓬莱,春色先从上苑来。千门宛转银屏隔,万户参差金锁开。千门万户连双阙,彩女新妆踏明月。映牖窥窗态转多,含娇凝睇情无歇。正逢春日爱芳菲,复值春宵缝舞衣。灯光斜照珊瑚枕,香气空薰云母扉。此时天子盛邀游,离宫别馆足风流。才开凤岛张灯架,更起鳌山结彩楼。彩楼岩嵲鳌山侧,复道交衢对南北。万烛翻疑白日光,千灯却乱春星色。春星暗霭迷烟雾,仙御分明见天路。空里翩翩翠盖飞,云中冉冉鸾舆度。翠盖鸾舆千万骑,伐鼓枞金动天地。御仗层层锦绣围,广场队队鱼龙戏。"②

第四节 庆寿乐舞

庆寿乐舞,是宫中或民间以乐舞的形式为帝王庆寿。乐舞是展现庆寿活动的主要内容与形式之一。每逢帝王寿辰,皇宫与民间都要举行盛大的祝寿仪式与乐舞表演,以祝福帝王长寿,彰显国力强盛,庇护民生安康。

文献中有关庆寿乐舞的记载如下:

1. 后晋高祖石敬瑭庆寿乐舞

后晋天福四年(公元939年)十二月,宫廷为后晋高祖祝贺寿辰,在皇帝举酒、三饮、食举、次奏、降坐时分别演奏不同的乐曲。如《乐府诗集》载:"《五代会要》曰:'晋天福四年十二月,太常奏:正至王公上寿、皇帝举酒奏《玄同之乐》,皇帝三饮皆奏《文同之乐》,食举奏《昭德之舞》,次奏《成功之舞》,皇帝降坐奏《大同之乐》。其辞并崔棁等造。'"③

2. 宋徽宗庆寿乐舞

《东京梦华录》详细记录了宋徽宗大寿时为群臣设宴的乐舞表演场景,从中能够窥见当时宫廷乐舞与民间歌舞表演的盛景。其仪式程序的严格安排与"第一盏御酒、第二盏御酒……第九盏御酒"各环节的乐舞表演,体现了宋代乐舞的丰富性与程式化特征。"内殿杂戏,为有使人预宴,不敢深作谐谑"几句,能够反映在宫廷和民间等不同场合所选用的乐舞表演内容与形式有所区别。相较于民间,宫廷内殿表演会对杂戏内容有所取舍。④

① 四水潜夫.武林旧事[M].杭州:浙江人民出版社,1984:29-31.
② 沈榜.宛署杂记[M].北京:北京出版社,1961:225.
③ 郭茂倩.乐府诗集[M].北京:中华书局,1979:219.
④ 孟元老.东京梦华录[M].北京:中国画报出版社,2016:227-231.

3. 寿圣皇太后庆寿典礼乐舞

宋孝宗年间,宫廷为寿圣皇太后举行生辰庆典,教坊大使申正德进献新制乐破对舞《万岁龙兴曲》;后移宴于清华看蟠松,有五十宫嫔奏乐、进酒、表演乐舞;后至载忻堂,教坊都管王喜等人又进献曲破对舞《会庆万年薄媚》。文献记载了南宋宫廷宴乐仪典的流程及教坊人员等级和职位的划分。如《武林旧事》载:"约二刻,再请太上往至乐堂再坐,教坊大使申正德进新制《万岁兴龙曲》乐破对舞,各赐银绢有差。又移宴清华,看蟠松,宫嫔五十人,皆仙妆,奏清乐,进酒,并衘前呈新艺。约至五盏,太上赐宫里御书《急就章》并《金刚经》……从太上至后苑梅坡看早梅,又至浣溪亭看小春海棠。午初至载忻堂排当,官家换素帽儿,太后赐官里女乐二十人,上再拜谢恩。并教坊都管王喜等新进制《会庆万年薄媚》曲破对舞。"①

4. 宋高宗庆寿大典乐舞

南宋淳熙三年(公元1176年),宋孝宗为其父宋高宗举行庆寿大典。文武百官集于大庆殿,数量庞大的乐官、乐工、仪仗与鼓吹手列于殿门外,庆寿大典呈现出恢宏气象。如《武林旧事》载:"淳熙三年,光尧圣寿七十,预于旧岁冬至加上两宫尊号,立春日行庆寿礼。至十三年,太上八十,正月元日再举庆典,其日文武百僚,集大庆殿,各服朝服,用法驾五百三十四人,大乐四十八人架,乐正乐工一百八十八人,宋廷佐刻本云'大乐四十八架正乐一百八十八人',及列仪仗鼓吹于殿门外。"②

5. 宋理宗赵昀庆寿宴会乐舞

南宋宝庆元年(公元1225年),宋理宗赵昀以其生日为天基节。文献记载了祝寿宴会上的礼仪与乐舞表演活动。其中,喝第一盏酒时,在拍板伴奏下唱《祝尧龄》,在觱篥伴奏下舞《三台》;喝第二盏酒时,在拍板伴奏下以中腔词调歌唱;喝第三盏酒时,在拍板伴奏下歌唱《踏歌》。如《武林旧事》载:"文武百僚臣某等稽首言:'天基令节,圣节名逐朝换臣等不胜大庆,谨上千万岁寿。'下殿再拜。枢密宣答云:'得公等寿酒,与公等内外同庆。'又再拜,教坊乐作,接盏讫,跪起舞蹈如仪。阁门官喝:'不该赴坐官先退。'枢密喝群臣升殿,阁门分引上公已下合赴坐官升殿。第一盏宣视盏,送御酒,歌板色,唱《祝尧龄》,赐百官酒,觱篥起,舞三台,后并准此供进内咸豉。第二盏赐御酒,歌板起中腔,供进杂爆。第三盏板唱踏歌,供进肉鲊,候内官起茶床,枢密跪奏礼毕,群臣降阶,舞蹈拜退。此上寿仪大略也。若锡宴节次,大率如《梦华》所载,兹不赘书。今偶得理宗朝禁中寿筵乐次,因列于此,庶可想见承平之盛观也。"③

① 四水潜夫.武林旧事[M].杭州:浙江人民出版社,1984:117-119.
② 周密.武林旧事[M].济南:山东友谊出版社,2001:1.
③ 周密.武林旧事[M].济南:山东友谊出版社,2001:18.

第五节 明帝德乐舞

明帝德乐舞,是为统治者歌功颂德的礼仪活动所使用的乐舞。乐舞在明帝德活动中起着重要作用,也是其主要内容与形式之一。氏族首领或帝王在建立新的部族或国家,以及在大型礼仪活动时,都会以乐舞的形式为自己的统治歌功颂德,以巩固政权、稳定民心等。

文献中有关明帝德乐舞的记载如下:

1. 禹帝以乐舞彰明舜帝之德

禹帝兴《九韶》之乐,以颂扬舜帝的美德与功绩。如《史记》载:"于是禹乃兴《九招》之乐,致异物,凤皇来翔。天下明德皆自虞帝始。"①

2. 以乐舞彰明帝王之德

以乐舞教化百姓,彰明帝王功业与德行。如《汉书》载:"王者未作乐之时,因先王之乐以教化百姓,说乐其俗,然后改作,以章功德。《易》曰:'先王以作乐崇德,殷荐之上帝,以配祖考。'"②

3. 以乐舞彰明汉高祖刘邦功德

以乐舞的形式歌颂与彰显汉高祖刘邦的功绩与德行。如《淮南子》载:"逮至暴乱已胜,海内大定,继文之业,立武之功,履天子之图籍,造刘氏之貌冠,总邹鲁之儒墨,通先圣之遗教,戴天子之旗,乘大路,建九游,撞大钟,击鸣鼓,奏咸池,扬干戚。"③

4. 以乐舞彰明汉武帝之德

将乐曲《有所思》更名为《期运集》,以歌颂汉武帝承上天符命,拥有深厚德行,盛德教化传遍天下。如《乐府诗集》载:"《隋书·乐志》曰:汉第十曲《有所思》,改为《期运集》,言武帝膺箓受禅,德盛化远也。"④

5. 以礼乐彰明帝王之德

以武舞、文舞之嘉乐,礼乐兴盛之气象,赞誉帝王的文治武功。如《乐府诗集》载:"始实以武,终乃以文。嘉乐圣主,大哉为君。出师命将,廓定重氛。书轨既并,干戈是戢。弘风设教,政成人立。礼乐聿兴,衣裳载缉。风云自美,嘉祥爰集。皇皇圣政,穆穆神猷。"⑤

① 司马迁.史记[M].西安:太白文艺出版社,2006:5.
② 班固.汉书·礼乐志[M].北京:中华书局,1962:1038.
③ 刘安,等.淮南子[M].长沙:岳麓书社,2015:127.
④ 郭茂倩.乐府诗集[M].北京:中华书局,1979:300.
⑤ 郭茂倩.乐府诗集[M].上海:上海古籍出版社,1998:254.

第六节　敬祖先乐舞

　　敬祖先乐舞,是祭拜先人的礼仪活动所使用的乐舞。乐舞在敬祖先活动中起着重要作用,也是其主要内容与形式之一。先民认为,祖先的灵魂是护佑子孙后代的神明,祖先以崇高的德操和无限的法力护佑着自己的后代,使之生生不息、代代相承。

　　祖先崇拜,是原始社会先民与历代百姓祭祀活动中的一项重要内容。首先,最早的图腾崇拜中就包含了对祖先的崇拜。先人认为其崇拜的自然物与祖先之间存在一定血缘关系,祖先是后人的生命之源,后人是祖先血脉的延续。同时,祖先也是先贤,祖先在见识、经验和创造性等方面,是后人学习的楷模,后人要在祖先创造的基础上继续发展。最后,祖先的灵魂会庇护、保佑子孙后代平安吉祥。

　　文献中有关敬祖先乐舞的记载如下:

　　1.公祭黄帝典礼乐舞

　　延续了数千年的黄帝陵祭典,是最典型的敬祖先活动。目前举办黄帝陵祭典的地方主要有陕西省黄陵县黄帝陵和河南省新郑市黄帝故里等。黄帝陵祭典活动分为公祭和民祭两部分:公祭是官方组织的大型祭祀活动;民祭是民间组织的祭祀活动。据清代马骕《绎史》记载:"黄帝崩,其臣左彻取衣冠几杖而庙祀之。"黄帝去世后,其臣左彻在庙里为其祭祀,祭祀黄帝的礼仪自此开始。由《国语》《礼记》等文献可知,黄帝崩后,从尧、舜、禹时代至今,公祭黄帝的活动从未长期间断过。黄帝陵祭典于2006年5月被列入《第一批国家级非物质文化遗产名录》。

　　2.《诗经》中的祭祀先祖乐舞

　　祭祀先祖的乐歌描写了子孙后代摆放好祭祀所用的礼器,跳起盛大的《万舞》,祝先辈健康长寿的情景。如《诗经》云:"笾豆大房,万舞洋洋,孝孙有庆,俾尔炽而昌,俾尔寿而臧!"子孙后代在宗庙大庭上设祭,陈设钟鼓、箫管等各种乐器,演奏出和谐而庄严肃穆的音乐来祭祀先祖。如《诗经》云:"有瞽有瞽,在周之庭。设业设虡,崇牙树羽。应田县鼓,鞉磬柷圉。既备乃奏,箫管备举。喤喤厥声,肃雍和鸣,先祖是听。我客戾止,永观厥成。"

　　3.祭礼活动中的乐舞

　　由文献记载可知,凡祭礼活动,均与乐舞有关,且在各种祭祀中必有对先祖的祭奠与祝福。如《汉书》载:"莽又颇改其祭礼,曰:《周官》天地之祀,乐有别有合。其合乐曰'以六律、六钟、五声、八音、六舞大合乐',祀天神,祭地祇,祀四望,祭山川,享先妣先祖。凡六乐,奏六歌,而天地神祇之物皆至。四望,盖谓日、月、星、海也。三光高而不可得亲,海广大无限界,故其乐同。祀天则天文从,祭地则地理从。三光,天文也;山川,地理

也。天地合祭,先祖配天,先妣配地,其谊一也。"①

4.祭祀天地众神的乐舞

在祭祀天地、五方神及先祖、日、月、北斗和群神时,所用祭物有不同的规格。在祭祀活动中要使用表现春、夏、秋、冬四时的乐曲和《云翘》《育命》之舞。如《后汉书》载:"天、地、高帝、黄帝各用犊一头,青帝、赤帝共用犊一头,白帝、黑帝共用犊一头,凡用犊六头。日、月、北斗共用牛一头,四营群神共用牛四头,凡用牛五头。凡乐奏《青阳》《朱明》《西皓》《玄冥》,及《云翘》《育命》舞。"②

第七节 婚姻乐舞

婚姻乐舞,是婚礼所使用的乐舞。乐舞是表现婚姻活动的主要内容与形式之一。上至宫廷,下至百姓,每逢婚姻之事,人们都会以乐舞的形式进行庆祝。

文献中有关婚姻乐舞的记载如下:

1.祭祀盘瓠王时男女恋爱表演《踏瑶舞》

少数民族于年初祭祀盘瓠王。在祭祀活动中,男女成列表演《踏瑶舞》,在舞蹈过程中如遇心仪之人便可相爱成婚。如《桂海虞衡志》载:"岁首祭盘瓠,杂揉鱼肉酒饭于木槽,扣槽群号为礼。十月朔日,各以聚落祭都贝大王,男女各成列,连袂相携而舞,谓之踏瑶。意相得,则男咿呜,跃之女群,负所爱去,遂为夫妇,不由父母。其无配者,俟来岁再会。女三年无所向,父母或欲杀之,以其为人所弃云。"③

2.婚礼时表演乐舞

百姓在参加婚礼时,老老少少一边吹芦笙,一边跳孔雀舞。如《南诏野史》载:"婚娶长幼跳蹈,吹芦笙为'孔雀舞'。"④

3.男女恋爱时表演乐舞

每年农历正月,少数民族会在月下歌舞娱乐,男子吹芦笙,女子摇铃唱和,并肩而舞,并通过抛彩球来表达爱意。如《南诏野史》载:"三苗之后,有九种,黔省最多,流入滇中者,惟仲家花苗而已。束发耳环,未婚者缚楮皮于额,或插鸡毛。女布冠套头衣,桶裙,皆用五彩桃花布为之。每岁孟春跳月,男吹芦笙,女振铃唱和,并肩舞蹈,终日不倦。或以彩为球,视所欢者掷之,暮则同归,比晓乃散,然后议婚。"⑤文献还描述了每年农历

① 班固.汉书[M].西安:太白文艺出版社,2006:147.
② 范晔.后汉书[M].西安:太白文艺出版社,2006:742.
③ 范成大.桂海虞衡志校注[M].南宁:广西人民出版社,1986:154.
④ 杨慎.南诏野史[M].中国台湾:成文出版社,1968:147.
⑤ 杨慎.南诏野史[M].中国台湾:成文出版社,1968:171-172.

二月未婚男女集聚相亲的情景,如《周礼》载:"令男三十而娶,女二十而嫁。凡娶判妻入子者,皆书之。中春之月,令会男女。于是时也,奔者不禁。若无故而不用令者,罚之。司男女之无夫家者而会之。"①

4.青年夫妇求子与男女恋爱时表演乐舞

文献记载,苗族青年男女"跳花"(又称"跳场"),可使百谷顺成,有助于生儿育女,所以青年夫妇与尚无子女的女子会群赴花场,以欢迎未出生的子女。另外,为便于择偶婚配,到了跳花的日子,远近各处的青年男女都会聚在花坡跳花。跳花又是一种娱乐活动,苗族百姓无人不爱跳花。如《续修安顺府志辑稿》载:"苗族跳花,谓可使雨旸时若百谷顺成;谓可生子女,故青年夫妇无子女者,虚负襁褓,群赴花场,以表示欢迎未生之子女;谓便于子女择婚,盖跳花之日,远近男女,群聚花坡,便于认识。缘此种种,而跳花又属娱乐,故苗民无不喜于跳花者。"②

第八节 娱乐乐舞

娱乐乐舞,是以娱乐为目的的乐舞活动。乐舞是娱乐活动的主要内容与形式之一,娱乐是乐舞的主要功能之一。乐舞的娱乐性能为人类带来精神上的愉悦和满足,使身心得以健康发展,且有益于人们的情感沟通,增强凝聚力。

文献中有关娱乐乐舞的记载如下:

1.宴享娱乐乐舞

文献记载了越国在宴饮娱乐活动中的风俗:以鼓拌(鼓盘)为乐器敲击节奏,舞者配合节奏,踏地击掌起舞。另外,平恩侯许伯入第时,各臣子皆前往道贺,酒酣而乐舞起,檀长卿起舞,"沐猴与狗斗",引得众人大笑。这说明该舞是一种十分诙谐、滑稽的拟兽舞蹈。《太平御览》载:"《风土记》曰:'越俗饮燕,即鼓拌以为乐,取大素圜,桦以广尺五六者,抱以着腹,以右手五指更弹之,以为节,舞者蹀地击掌,以应桦节而舞。'"③又有:"平恩侯许伯入第,丞相已下皆贺。酒酣乐作,少府檀长卿起舞,为沐猴与狗斗,一坐皆笑。盖宽饶劾之:'长卿为列卿而为沐猴舞,失礼。'许伯为谢,乃解。"④

2.唐玄宗与群臣观赏百戏表演

《明皇杂录》记载了唐玄宗时期的各种逸闻琐事。唐玄宗与群臣聚饮,令洛阳周边各地的乐工歌手参与并举行比赛,河内郡守让几百名身着锦衣绣袍的乐工乘车,让驾车

① 陈戍国.周礼[M].长沙:岳麓书社,1989:38.
② 任可澄,等.续修安顺府志辑稿[M].贵阳:贵州人民出版社,2012:576.
③ 李昉,等.太平御览[M].北京:中华书局,1960:2564.
④ 李昉,等.太平御览[M].北京:中华书局,1960:2591.

的牛身披虎皮扮成老虎,或犀牛、大象,观看的人都惊骇不止。还有来自鲁山的数十名乐工合唱《于蔿》,玄宗听后感到很惊异,便授予其官位。每次群臣聚宴,玄宗都要亲临勤政楼,陈设仪仗,太常卿献乐,教坊伶人表演百戏歌舞,数百宫女身着珠翠,伴着鼓声,演奏《破阵乐》《太平乐》《上元乐》等。此三乐舞属于唐代雅乐《立部伎》,表演场面宏大,舞者由几十到数百人不等。每到正月十五,玄宗也会前往勤政楼观看民间社火表演,以示与民同乐。①

3.宋徽宗观百戏表演

《东京梦华录》记载了宋徽宗亲临宝津楼观赏百戏表演,其中有气势磅礴、鼓旗同做、以跳跃旋转为特点的《扑旗子》表演;有模拟战争的表演;有对舞表演:一声霹雳"爆仗"之后,轻装军士百余人列旗布阵,手执雉尾、蛮牌、木刀等道具,初为行列,而后又拜舞变换阵型,乐部发号施令,数队做打斗状;有头戴假面扮作神鬼、手执铜锣、步伐有进有退的《抱锣》舞表演;有在一阵"爆仗"之后,伴着《拜新月慢》乐曲,由头戴面具、身饰豹皮的舞者表演的《硬鬼》舞;还有在一阵"爆仗"声后,在小锣的伴奏下,头戴假面的长须舞者身着展裹绿袍、脚穿靴子,犹如钟馗一般表演的《舞判》。《东京梦华录》将百戏表演描写得活灵活现、热闹非凡,为后世留下了宋代百戏表演的珍贵文字记述,使我们了解到宋代百戏表演中的节目转换以"爆仗"声响、起烟火为信号等信息,以及不同人物角色的鲜明形象与各异的动作形态等。②

4.西藏地区百姓的娱乐乐舞

《清稗类钞》描写了清代西藏地区百姓在六月初七日唱蛮戏的场面,记录了藏族儿童乔装打扮、边歌边舞,亲朋齐聚官员噶布伦的家中欢唱一二日,以及在寺院装扮神鬼,男女艳服歌舞的场景。"六月初七日,唱蛮戏。以后藏之娃为之,乔装男女,头戴纸扇面两枚,手执竹弓一,以跳舞,所唱为唐公主时事。噶布伦家各唱一二日,大会亲朋,日耗数百金。三十日,别蚌寺及色拉寺挂大佛,亦装神鬼,男女皆艳服,或唱或歌,为翻杆子跌打各种跳舞。"③

5.苏州地区百姓的娱乐乐舞

《陶庵梦忆》记载了清顺治年间中秋夜苏州地区百姓集会于虎丘山进行乐舞娱乐的场景:众多士大夫及其眷属、女乐、名妓戏婆、民间少妇、游冶恶少、清客帮闲,人们不分三教九流,聚集在虎丘山,人声鼎沸,十分热闹。其中还有鼓吹乐、丝竹管弦乐与歌舞表演等百戏节目的介绍。④

① 郑处诲,裴庭裕.明皇杂录[M].北京:中华书局,1994:26.
② 孟元老.东京梦华录[M].济南:山东友谊出版社,2001:73-74.
③ 徐珂.清稗类钞[M].北京:中华书局,1984:12.
④ 张岱.陶庵梦忆[M].上海:上海古籍出版社,1982:46-47.

6.百姓表演秧歌、花鼓等乐舞

《枝巢四述旧京琐记》记载了清光绪年间正月、春初、六月时百姓观灯、踏青与过会的习俗与场景。集会时热闹非凡的秧歌、花鼓等歌舞表演和从远方赶来的"挥汗相属"的观众,共同呈现出一派歌舞升平的景象。①

第九节 农耕乐舞

农耕乐舞,是人们在农事劳作与庆祝丰收时所使用的乐舞。乐舞是展现农业活动的主要内容与形式之一。在单调、繁重的农事劳作中,人们会用乐舞娱乐或消遣;在丰收、年终之时,会以乐舞的形式举办庆祝和祭祀活动。

文献中有关农耕乐舞的记载如下:

1.天子亲耕的乐舞

《后汉书》记载了东汉时期每年正月天子亲率百官在都城郊外耕田劝告农事的仪式。该仪式即籍田礼,是古代帝王于每年春耕前举行的亲耕典礼。《后汉书》记录了在籍田礼上鸣钟作乐、在郊外田间进行乐舞表演的场景。"正月始耕。昼漏上水初纳,执事告祠先农,已享。耕时,有司请行事,就耕位,天子、三公、九卿、诸侯、百官以次耕。力田种各燿讫,有司告事毕。是月令曰:'郡国守相皆劝民始耕,如仪。诸行出入皆鸣钟,皆作乐。其有灾眚,有他故,若请雨、止雨,皆不鸣钟,不作乐。'"②

2.祭祀农神的乐舞

从唐代王维的诗作中可以了解到,当时人们在凉州郊外祭祀农神。在赛田神时,箫鼓齐鸣,女巫起舞。这种赛神活动寄托了百姓祈盼丰收的美好愿望。如王维《凉州郊外游望》云:"野老才三户,边村少四邻。婆娑依里社,箫鼓赛田神。洒酒浇刍狗,焚香拜木人。女巫纷屡舞,罗袜自生尘。"③

3.祭祀农神所用乐章

皇帝在籍田祭祀农神时用乐章七奏。文献分别对此七种乐曲进行了描述,使后世对当时祭祀农神的用乐情况有所了解。如《清史稿》载:"耕田飨先农,乐章七奏,用'丰',迎神奏《永丰》,奠帛初献奏《时丰》,亚献奏《咸丰》,终献奏《大丰》,彻馔奏《屡丰》,送神奏《报丰》,望瘗奏《庆丰》。"④

① 夏仁虎.枝巢四述旧京琐记[M].沈阳:辽宁教育出版社,1998:80.
② 范晔.后汉书[M].西安:太白文艺出版社,2006:735.
③ 王维.王维诗选译[M].成都:巴蜀书社,1990:134-135.
④ 赵尔巽,等.清史稿[M].长春:吉林人民出版社,1998:1864.

第十节　牧猎乐舞

　　牧猎乐舞,是人们在放牧、狩猎过程中为自娱自乐、进行辅助狩猎或庆祝狩猎成功而使用的乐舞。乐舞是展现牧猎活动的主要内容与形式之一。一方面,牧民为了丰富生活、消解孤独、增进沟通、加强团结、愉悦身心,在放牧时会进行乐舞活动。另一方面,乐舞在狩猎活动中也起着重要作用。为了射杀、捕获动物,人们会以吹奏乐器、呐喊、歌唱的方式,并伴以肢体舞动,发出巨大声响,将动物聚在一起;在庆祝狩猎成功与食用动物时,人们会聚在一起手舞足蹈、放声高歌。这体现了牧猎乐舞的娱乐与实用功能。

　　文献中有关牧猎乐舞的记载如下:

　　1.突厥百姓畜牧涉猎的生活

　　文献记载了突厥百姓畜牧涉猎的生活方式,描述了突厥男女"歌呼相对"、纵情草原的情景。如《北史》载:"其俗:被发左衽,穹庐毡帐,随逐水草迁徙,以畜牧涉猎为事,食肉饮酪,身衣裘褐。贱老贵壮,寡廉耻,无礼义,犹古之匈奴。……而不知年历,唯以青草为记。男子好樗蒲,女子踏鞠,饮马酪取醉,歌呼相对。敬鬼神,信巫觋,重兵死,耻病终,大抵与匈奴同俗。"①

　　2.庆祝校猎成功的乐舞

　　《乐府诗集》描写了秋冬十月校猎成功、以乐舞庆贺的情景:"凝霜冬十月,杀盛凉飙哀。原泽旷千里,腾骑纷往来。平罝望烟合,烈火从风回。殪兽华容浦,张乐荆山台。虞人昔有谕,明明时戒哉。"②

第十一节　战斗乐舞

　　战斗乐舞,为发号施令、鼓舞士气与庆功而在战斗前、战斗过程中或战斗结束后所使用的乐舞。另外,还有专门用于战斗的军歌与军乐。乐舞是表现战争、战斗的主要内容与形式之一,这也是乐舞的功能之一。不论是战斗前的动员,还是战斗中鼓号齐鸣的造势,抑或是战斗结束后的庆功活动,都需要乐舞表演。

　　文献中有关战斗乐舞的记载如下:

　　1.战斗中以乐舞助威

　　文献记载,战国时期齐国名将田单以数千兵力,在百姓用鼓与铜器制造的"声动天

① 李延寿.北史[M].北京:中华书局,1974:3287-3289.
② 郭茂倩.乐府诗集[M].北京:中华书局,1979:294.

地"的声援中,击败了燕军。如《史记》载:"五千人因衔枚击之,而城中鼓噪从之,老弱皆击铜器为声,声动天地。燕军大骇,败走。"①

曹魏正始二年(公元241年),孙吴将领朱然围困樊城,城中守将乙修等人赶忙求援,夏侯儒率兵救援,因兵少不敢近前,于是作鼓吹乐,以充阵势,骗过敌军。如《北堂书钞》载:"《魏略》云:'夏侯儒字骏林,为征南将军,都督荆、豫州。正始二年,朱然围樊城,城中守将乙修等求救甚急。儒进屯邓塞,以兵少不敢进,但作鼓吹,设驵从去然六七里翱翔而还。'"②

2.战斗中以乐舞瓦解敌方士气

楚汉垓下之战,项羽的军队被汉军重重包围,陷入"弹尽粮绝"的境地。夜闻汉军"四面楚歌",楚军军心溃散,项羽慷慨悲歌,后于乌江畔兵败自刎。在战斗中,乐舞不仅能用来抒发悲愤之情,而且能用来扰乱敌方军心,打击敌方士气。如《史记》载:"项王军壁垓下,兵少食尽,汉军及诸侯兵围之数重。夜闻汉军四面皆楚歌,项王乃大惊曰:'汉皆已得楚乎?是何楚人之多也!'项王则夜起,饮帐中。有美人名虞,常幸从;骏马名骓,常骑之。于是项王乃悲歌慷慨,自为诗曰:'力拔山兮气盖世,时不利兮骓不逝。骓不逝兮可奈何,虞兮虞兮奈若何!'歌数阕,美人和之。项王泣数行下,左右皆泣,莫能仰视。"③

西晋大臣刘越石在与胡人的战斗中被围数重,在窘迫无计的情况下,他夜晚登楼鸣叫,并吹奏胡笳,胡人闻之,悲伤叹息,泛起思乡之情,军心不稳,最终弃围退兵。如《太平御览》载:"《世说》曰:'刘越石为胡骑所围数重,城中窘迫无计。越石始乘月登楼清啸,胡贼闻之,皆凄然长叹。中夜奏胡笳,贼皆流涕。人有怀土之切,向晓又吹之,贼并弃围奔走。'"④

3.汉代军乐《短箫铙歌》

《短箫铙歌》是汉乐府中的一部,属鼓吹乐,专门用作军乐,以鼓舞军队士气,其曲辞内容多为对战争、战斗的表现与描写。如《晋书》记载了《短箫铙歌》二十二篇的歌辞:"汉时有《短箫铙歌》之乐,其曲有《朱鹭》《思悲翁》《艾如张》《上之回》《雍离》《战城南》《巫山高》《上陵》《将进酒》《君马黄》《芳树》《有所思》《雉子班》《圣人出》《上邪》《临高台》《远如期》《石留》《务成》《玄云》《黄爵行》《钓竿》等曲,列于鼓吹,多序战阵之事。"⑤

① 司马迁.史记[M].北京:线装书局,2006:356.
② 虞世南.北堂书钞[M].北京:中国书店,1989:515.
③ 司马迁.史记[M].北京:线装书局,2006:48.
④ 李昉,等.太平御览[M].北京:中华书局,1960:2620-2621.
⑤ 房玄龄,等.晋书[M].长春:吉林人民出版社,1995:393.

第十二节 斗争乐舞

斗争乐舞是指不同国家、群体与个人在进行斗争时使用的乐舞。乐舞及其女乐是斗争的主要方式与手段之一,不同国家、团体或个人在进行斗争时,可以用乐舞的形式达到其政治、经济与军事目的。

文献中有关斗争乐舞的记载如下:

1.利用乐舞与女乐达到政治目的

晋献公宠妃骊姬与优人施私通,欲杀太子申生,优人施设计离间大臣里克,骊姬设宴,宴间优人施起舞,边舞边唱,其唱词隐晦地表达出晋献公欲废现太子而立骊姬之子奚齐为太子的意图,优人施通过乐舞劝里克不要干涉晋献公的决定。后离间成功,太子申生被杀。在宫廷斗争中,优人施利用乐舞达到了其政治目的。如《国语》载:"骊姬告优施曰:'君既许我杀太子而立奚齐矣,吾难里克,奈何?'优施曰:'吾来里克,一日而已。子为我具特羊之飨,吾以从之饮酒。我优也,言无邮。'骊姬许诺,乃具,使优施饮里克酒。中饮,优施起舞,谓里克妻曰:'主孟啖我,我教兹暇豫事君。'乃歌曰:'暇豫之吾吾,不如乌乌。人皆集于苑,已独集于枯。'里克笑曰:'何谓苑?何谓枯?'优施曰:'其母为夫人,其子为君,可不谓苑乎?其母既死,其子又有谤,可不谓枯乎?枯且有伤。'"①

鲁定公十年(公元前500年),孔子辅佐定公。鲁齐二国相会于夹谷,齐景公欲袭击鲁定公,孔子以礼乐克齐国淫乐,齐景公惊惧,放弃了袭击。后来齐国给鲁国送去女乐,意图破坏鲁国政事。季桓子接受齐国送来的女乐并沉迷于此,荒废朝政,孔子便失望地离开了。如《史记》载:"十年,定公与齐景公会于夹谷,孔子行相事。齐欲袭鲁君,孔子以礼历阶,诛齐淫乐,齐侯惧,乃止,归鲁侵地而谢过。十二年,使仲由毁三桓城,收其甲兵。孟氏不肯堕城,伐之,不克而止。季桓子受齐女乐,孔子去。"②

2.利用乐舞抒发内心的烦闷与痛苦

汉高祖刘邦欲废太子,另立戚夫人之子赵王,被留侯张良等人劝阻,刘邦见太子羽翼已成,地位难动,便召戚夫人作楚舞,自己以楚歌为其伴舞,以歌舞抒发内心的愤懑。如《史记》载:"四人为寿已毕,趋去。上目送之,召戚夫人指示四人者曰:'我欲易之,彼四人辅之,羽翼已成,难动矣。吕后真而主矣。'戚夫人泣,上曰:'为我楚舞,吾为若楚歌。'歌曰:'鸿鹄高飞,一举千里。羽翮已就,横绝四海。横绝四海,当可奈何!虽有矰缴,尚安所施!'歌数阕,戚夫人嘘唏流涕,上起去,罢酒。竟不易太子者,留侯本招此四

① 左丘明.国语[M].上海:上海古籍出版社,2015:187.
② 司马迁.史记[M].北京:线装书局,2006:155.

人之力也。"①

汉武帝三子燕王刘旦起兵谋反未成,便设宴邀请宾客,席间自歌,燕王妻华容夫人起舞歌唱,随后燕王与华容夫人双双自尽。歌舞不但能够改善人们抑郁的心情,使人欢愉,也可以加剧悲痛的情绪,用以抒发痛苦的情怀。这反映了乐舞咏怀、抒怀的作用。如《汉书》载:"王客吕广等知星,为王言'当有兵围城,期在九月、十月,汉当有大臣戮死者'。语具在《五行志》。王愈忧恐,谓广等曰:'谋事不成,妖祥数见,兵气且至,奈何?'会盖主舍人父燕仓知其谋,告之,由是发觉。丞相赐玺书,部中二千石逐捕孙纵之及左将军桀等,皆伏诛。旦闻之,召相平曰:'事败,遂发兵乎?'平曰:'左将军已死,百姓皆知之,不可发也。'王忧懑,置酒万载宫,会宾客、群臣、妃妾坐饮。王自歌曰:'归空城兮,狗不吠,鸡不鸣,横术何广广兮,固知国中之无人!'华容夫人起舞曰:'发纷纷兮寘渠,骨籍籍兮亡居。母求死子兮,妻求死夫。裴回两渠间兮,君子独安居!'坐者皆泣。"②

3.政治斗争中利用乐舞震慑对手

刘邦死后,吕后专权,任用吕氏族人,朱虚侯刘章在宴饮过程中自请进歌舞《耕田歌》,利用歌舞表达了对吕后滥用吕氏族人的不满,并在酒席间斩杀了一名逃酒的吕氏族人,使吕后大为震惊。如《史记》载:"朱虚侯年二十,有气力,忿刘氏不得职。尝入侍高后燕饮,高后令朱虚侯刘章为酒吏。章自请曰:'臣,将种也,请得以军法行酒。'高后曰:'可。'酒酣,章进饮歌舞。已而曰:'请为太后言耕田歌。'高后儿子畜之,笑曰:'顾而父知田耳。若生而为王子,安知田乎?'章曰:'臣知之。'太后曰:'试为我言田。'章曰:'深耕概种,立苗欲疏;非其种者,锄而去之。'吕后默然。顷之,诸吕有一人醉,亡酒,章追,拔剑斩之而还,报曰:'有亡酒一人,臣谨行法斩之。'太后左右皆大惊。业已许其军法,无以罪也。因罢。自是之后,诸吕惮朱虚侯,虽大臣皆依朱虚侯,刘氏为益强。"③

隋文帝开皇初年(公元581年),勿吉国使者在宴会上起舞,舞蹈粗犷剽悍,有大量模拟战斗的动作,体现了鞨鞜舞蹈刚健的风格,也暗含政治斗争的敌意。如《北史》载:"隋开皇初,相率遣使贡献。文帝诏其使曰:'朕闻彼土人勇,今来实副朕怀。视尔等如子,尔等宜敬朕如父。'对曰:'臣等僻处一方,闻内国有圣人,故来朝拜。既亲奉圣颜,愿长为奴仆。'其国西北与契丹接,每相劫掠。后因其使来,文帝诫之,使勿相攻击。使者谢罪。文帝因厚劳之,令宴饮于前。使者与其徒皆起舞,曲折多战斗容。上顾谓侍臣曰:'天地间乃有此物,常作用兵意。'"④

① 司马迁.史记[M].北京:线装书局,2006:262.
② 班固.汉书[M].西安:太白文艺出版社,2006:499.
③ 司马迁.史记[M].北京:线装书局,2006:251.
④ 李延寿.北史[M].长春:吉林人民出版社,1995:1714.

复习与思考题

1. 简述祭祀乐舞与宗教乐舞的主要功能与目的。
2. 简述庆典乐舞与庆寿乐舞的主要功能与目的。
3. 简述明帝德乐舞与敬祖先乐舞的主要功能与目的。
4. 简述婚姻乐舞与娱乐乐舞的主要目的。
5. 简述农耕乐舞与牧猎乐舞的主要目的。
6. 简述战斗乐舞与斗争乐舞的主要目的。

第四章
中国古代乐舞文献

中国古代"文献"主要是指典籍,即书籍。2019 出版的《图书馆·情报与文献学名词》一书对"文献"的概念做了扩展,使其包含更多内容与形式,另外,随着社会发展和科技进步,记录历史的方式、方法和手段更加多样,这也使文献的概念更加宽泛。中国古代乐舞文献的内容十分丰富,以下将乐舞文献研究的内容延展至历史上与乐舞相关的著作、辞赋、诗词、舞谱、图画、壁画、岩画、雕塑等。

第一节 文献与乐舞文献概述

一、文献概述

中文中"文献"的概念,最早见于《论语·八佾》:"子曰:'夏礼,吾能言之,杞不足征也;殷礼,吾能言之,宋不足征也。文献不足故也,足则吾能征之也。'"[①]其大意为,孔子说:"夏朝、商朝的礼,我尚能考证,而(春秋时)杞国和宋国的礼我却无法描述。这是因为文献不足。如果文献充足,我就可以考证。"宋代朱熹将文献解释为:"文,典籍也;献,贤也。"是说由有才有德的贤人所著的典籍。

"文献,是'记录有知识和信息的一切载体'。"[②]该定义是在 1983 年国家标准《文献著录总则》中"记录有知识的一切载体"定义基础上再次修订的。就是说,所有记录有知识与信息的载体,都属于文献,都是文献的一部分。而知识和信息都附着着文化内容,所以说,文献又是文化的载体,研究传统文化艺术离不开对历史文献的研究。

① 纪昀.四库全书精华[M].北京:中国工人出版社,2002:139.
② 《图书馆·情报与文献学名词》审定委员会.图书馆·情报与文献学名词[M].北京:科学出版社,2019:2.

二、乐舞文献概述

在我国数千年文化发展史中,记载历史文化的文献浩如烟海,内容与形式多样,不胜枚举,其中有许多与乐舞相关的文献,如记载乐舞的著作,描写乐舞的辞赋、诗词与小说等,这些文献对乐舞内容的记载与描述,对已消失的乐舞内容、表演形式及其在发展过程中的演变等研究课题而言,有着重要的史料价值和现实意义。另外,对古代乐谱、舞谱以及图画、岩画、壁画、雕塑中与乐舞相关的内容与形式的研究,对我们了解与研究乐舞文化有着积极的作用。

乐舞文献,是记录乐舞和乐舞信息的一切载体。这些载体是记录、描写、继承、传播乐舞的最有效手段,也是艺术活动与研究中获取乐舞知识最基本、最主要的来源。

第二节 古代乐舞文献及其遗存

一、著作中的乐舞

中国历代文献中多有对乐舞的记载,通过对这些内容的学习与分析,可为进一步研究历史文献中的乐舞内容积累知识、打好基础。

著作,用文字表达思想情感,记述知识见解的书籍。著作中的乐舞指历史书籍中所记载与描写的乐舞内容,乐舞著作指历史上专门记载与描写乐舞的书籍。

历代著作中保存着丰富的乐舞资料,以下根据中国古代历史发展的不同时期对乐舞相关内容进行梳理,主要分为先秦时期乐舞、秦汉时期乐舞、魏晋南北朝时期乐舞、隋唐时期乐舞、宋元时期乐舞、明清时期乐舞等六部分。以此为线索,介绍部分历代著作中与乐舞相关的内容。为方便读者阅读与查询资料,将直接引用文献中的中短篇原文内容,并对原文作简要分析,标明其出处及页码;将文献中的长篇原文内容标明出处及页码,其内容可以在原著中阅读。另外,此处不再赘述前面已经介绍过的乐舞内容。

(一)先秦著作乐舞记载

1.伏羲氏乐舞

《通典》[1]《路史》[2]中均有记载。

2.神农氏乐舞

《通典》[3]中有记载。

[1] 杜佑.通典·中册[M].北京:学苑音响出版社,2005:666.
[2] 罗泌.路史·后记[M].上海:中华书局,1927-1931:9.
[3] 杜佑.通典[M].北京:中华书局,1988:3589.

3.阴康氏乐舞

文献记载在阴康氏时,水道堵塞不疏,江河不行其道,阴气凝结,并在人体内积郁,堵塞肌肤使脚肿胀。为了疏通身体,阴康氏创作了《大舞》,教百姓跳舞以利于宣导身体与健康。如《金楼子校笺》载:"阴康氏之时,水渎不疏,江不行其原,阴凝而易闭。人既郁于内,腠理滞着而多重腿,得所以利其关节者,乃制为之舞,教人引舞,以利道之,是谓大舞。"①

4.帝尧乐舞

《吕氏春秋》②《史记》③《礼记》④中均有记载。

5.夏启乐舞

夏启在大乐之野舞《九代》乐舞,其驾着两条龙,云环绕三层,左手拿着翳,右手持着环,身上佩戴着玉璜。如《山海经》载:"大乐之野,夏后启于此舞九代,乘两龙,云盖三层。左手操翳,右手操环,佩玉璜。在大运山北。"⑤

6.夏桀享乐奢靡的生活

夏桀追求享乐奢靡的生活,上行下效,群臣腐化,最终亡国。如《路史》载:"(桀)广优猱戏奇伟作东哥,而操北里,大合桑林,骄溢妄行,于是群臣相持而唱于庭,靡靡之音,人以龟其必亡。"⑥又如《列女传》载:"桀既弃礼仪,淫于妇人,求美女,积之余后宫,收倡优、侏儒、狎徒、能为奇伟戏者,聚之于旁。造烂漫之乐,日夜与妹喜及宫女饮酒,无有休时。置妹喜于膝上,听用其言,昏乱失道,骄奢自恣。酒池可以运舟,一鼓而牛饮者三千人,羁其头而饮之于酒池,醉而溺死者,妹喜笑之,以为乐。"⑦

夏桀以女乐充斥宫室,用刺绣华美的丝织品做衣裳,荒淫无度。人们将夏桀亡国的原因归于其沉迷女色而荒废政事。如《盐铁论》载:"昔桀女乐充宫室,文绣衣裳。故伊尹高逝游薄,而女乐终废其国。"⑧另外,《吕氏春秋》⑨中有相关记载。

7.夏桀与商纣王喜好奢侈用乐

文献记载了夏桀与商纣王用乐奢侈,将大鼓、钟、磬、管、箫等乐器聚集演奏,以大为美,以多为壮观,音乐奇异瑰丽,人们从来没有见闻过这样的侈乐。其过于追求用乐的庞大,而忽略了音乐的本质。如《吕氏春秋》载:"夏桀、殷纣作为侈乐,大鼓、钟、磬、管、

① 萧绎.金楼子校笺[M].北京:中华书局,2011:38.
② 吕不韦.吕氏春秋[M].上海:上海古籍出版社,1989:44.
③ 司马迁.史记[M].北京:线装书局,2006:1.
④ 戴圣.礼记[M].上海:商务印书馆,1919:11.
⑤ 山海经[M].郭璞,毕沅,校.上海:上海古籍出版社,1989:83.
⑥ 罗泌.路史·后纪[M].上海:中华书局,1927-1931:9.
⑦ 刘向.古列女传[M].顾恺之,图画.上海:商务印书馆,1936:189-190.
⑧ 桓宽.盐铁论[M].上海:上海人民出版社,1974:05.
⑨ 吕不韦.吕氏春秋[M].哈尔滨:北方文艺出版社,2013:52.

箫之音,以巨为美,以众为观,俶诡殊瑰,耳所未尝闻,目所未尝见,务以相过,不用度量。"①

8. 商汤令禁"巫风淫风"

商汤制定治理官吏的刑法,以劝诫官员尚德奉公,并且特别强调禁止巫风淫风的蔓延。如《尚书正义》载:"敷求哲人,俾辅于尔后嗣。制官刑,儆于有位。曰:'敢有恒舞于宫,酣歌于室,时谓巫风。敢有殉于货色,恒于游畋,时谓淫风。敢有侮圣言,逆忠直,远耆德,比顽童,时谓乱风。惟兹三风十愆,卿士有一于身,家必丧。邦君有一于身,国必亡。臣下不匡,其刑墨。'具训于蒙士。"②

9. 商纣王奢靡的生活

商纣王生活奢靡、用乐无度,最终落得身死国灭,被天下所耻笑的下场。如《说苑》载:"纣为鹿台糟丘,酒池肉林,宫墙文画,雕琢刻镂,锦绣被堂,金玉珍玮,妇女优倡,钟鼓管弦,流漫不禁,而天下愈竭,故卒身死国亡为天下戮,非惟锦绣絺纻之用耶。"③又如《管子》载:"驰猎无穷,鼓乐无厌,瑶台玉圃不足处,驰车千驷不足乘,材女乐三千人,钟石丝竹之音不绝。"④

商纣王攻打周边方国,杀其君主,囚其百姓,收其女乐,放纵淫虐。《拾遗记校注》载:"纣登台以望火之所在,乃兴师往伐其国,杀其君,囚其民,收其女乐,肆其淫虐。"⑤

10. 乐师师延奏清商、流徵、涤角之音

商纣王将乐官师延囚禁在深宫,师延在囚禁中奏清商、流徵、涤角之音,狱卒听到后告诉商纣王,纣王说:这是淳厚典雅的古乐,不是我等可以听懂的。如《拾遗记》载:"而纣淫于声色,乃拘师延于阴宫,欲极刑戮。师延既被囚系,奏清商、流徵、涤角之音。司狱者以闻于纣,纣犹嫌曰:'此乃淳古远乐,非余可听说也。'"⑥

11. 周代乐舞《六大舞》

《周礼》⑦中有记载。

12. 周代乐舞《六小舞》

《周礼》⑧中有记载。

13. 周代西方施幻术之人乐舞享乐

文献记载了周穆王时期,西方来了一位会施幻术之人,周穆王感叹其神通,便以君

① 吕不韦.吕氏春秋[M].郭东明,注评.南京:凤凰出版社,2013:33.
② 孔安国,传.孔颖达.尚书正义[M].黄怀信,整理.上海:上海古籍出版社,2007:304-305.
③ 刘向.说苑[M].杨以滢,校.上海:商务印书馆,1937:202.
④ 赵守正.管子注译 下[M].南宁:广西人民出版社,1982:107.
⑤ 王嘉.拾遗记校注[M].齐治平,校注.北京:中华书局,1981:42.
⑥ 王嘉.拾遗记校注[M].齐治平,校注.北京:中华书局,1981:42.
⑦ 姬旦.周礼[M].陈成国,点校.长沙:岳麓书社,1989:62.
⑧ 姬旦.周礼[M].陈成国,点校.长沙:岳麓书社,1989:63.

王的待遇招待他。让他居住在天子的正厅,奉上牛羊猪等膳食,挑选女乐供其娱乐。他还不满足,穆王又为其修筑了中天之台,还挑选郑、卫两地美丽的未婚处女,命她们精心装扮,为其演奏《承云》《六莹》《九韶》《晨露》等乐舞,供其欣赏娱乐。如《列子》载:"周穆王时,西极之国有化人来。入水火,贯金石;反山川,移城邑,乘虚不坠,触实不硋。千变万化,不可穷极。既已变物之形,又且易人之虑。穆王敬之若神,事之若君,推路寝以居之,引三牲以进之,选女乐以娱之。化人以为王之宫室卑陋而不可处,王之厨馔腥蝼而不可飨,王之嫔御膻恶而不可亲。穆王乃为之改筑土木之功,赭垩之色,无遗巧焉。五府为虚,而台始成。其高千仞,临终南之上,号曰中天之台。简郑卫之处子娥媌靡曼者,施芳泽,正蛾眉,设笄珥,衣阿锡。曳齐纨。粉白黛黑,佩玉环。杂芷若以满之,奏《承云》《六莹》《九韶》《晨露》以乐之。月月献玉衣,旦旦荐玉食。"①

14.周代乐舞礼仪规制

文献记载,周代禁止分封的诸侯国作淫邪、悲哀、欢乐过度、凶恶恐惧、惰慢不恭的音乐。在天子、王后、世子以及父母之丧事时,持握乐器;出葬时,将乐器放置在隐蔽的地方。如《周礼》载:"凡建国,禁其淫声、过声、凶声、慢声。大丧,莅廞乐器;及葬,藏乐器,亦如之。"②

乐官大胥掌管卿大夫诸子学舞者的户籍,以待学舞时与表演乐舞时召集诸子。学士们春季入学用芳香的水草祭祀先师,然后共同起舞;秋季颁布他们的学习成绩,然后共同歌唱。与《六代乐》节奏相应,正其位,依年龄长幼之序排列舞者出入的次序,考核乐官,检查乐器。凡祭祀需要用乐者时,就击鼓召集学士。依次安排宫中有关舞乐事宜。如《周礼》载:"大胥:掌学士之版,以待致诸子。春,入学,舍采合舞。秋,颁学合声。以六乐之会正舞位,以序出入舞者,比乐官,展乐器。凡祭祀之用乐者,以鼓征学士。序宫中之事。"③

太学对太子及学士进行教育时要根据时节来安排,春夏之季学习以干戈为舞具的武舞,秋冬之季学习以羽籥为舞具的文舞,均在太学中进行……宫廷教授乐舞的礼仪规制,由乐官小乐正执教干舞,由乐官大胥帮助他;由乐官籥师执教戈舞,由乐官副职籥师丞帮助他,由掌管文书的官吏胥演奏《南风》。如《礼记》载:"凡学世子及学士,必时:春夏学干戈,秋冬学羽籥,皆于东序。小乐正学干,大胥赞之;籥师学戈,籥师丞赞之。胥鼓《南》。"④

乐官大乐正掌管大学,教授大舞;小乐正掌管小学,教授小舞。如《周礼正义》载:

① 列御寇.列子[M].北京:文学古籍刊行社,1956:45.
② 姬旦.周礼 12 卷[M].上海:商务印书馆,1912:107.
③ 姬旦.周礼[M].陈戍国,点校.长沙:岳麓书社,1989:63.
④ 孙希旦.礼记集解[M].沈啸寰,王星贤,点校.北京:中华书局,1989:555-556.

"大司乐掌大学,则教大舞;此乐师掌小学,则教小舞,亦互相备。"①

周代凡是祭祀和对年长德高者的尊敬与行礼,阐明义理要符合道义的言辞及礼节,这些均由乐师小乐正在太学中教导。大乐正教授干戚舞,议论事礼、请教学问,都由大乐正传授,最后由大司成在太学中进行评说。如《礼记》载:"凡祭与养老乞言、合语之礼,皆小乐正诏之于东序。大乐正学舞干、戚。语说,命乞言,皆大乐正授教,大司成论说在东序。"②

15.东周时期关于"以祸为乐"

文献记载了周惠王三年(公元前 674 年)王子颓宴请三位大夫,将子国尊为上客,席间表演了六代乐舞。郑厉公见虢叔说:"我听说,司寇在行刑的时候,君主要停止盛宴和乐舞,岂敢把祸事当作乐事!今日我听说子颓歌舞不息,这就是以祸为乐呀!驱逐君王取而代之,真是很大的灾祸!面临灾祸而忘记了谨慎忧虑,这就是以祸为乐,灾祸必将降临到他们头上,为何不拥戴惠王复位呢?"如《国语》载:"王子颓饮三大夫酒,子国为客,乐及遍儛。郑厉公见虢叔,曰:'吾闻之,司寇行戮,君为之不举,而况敢乐祸乎!今吾闻子颓歌舞不思忧。夫出王而代其位,祸孰大焉!临祸忘忧,是谓乐祸,祸必及之,盍纳王乎?'"③

16.春秋时期利用女乐进行政治斗争

文献记载了西戎国有贤臣由余,秦穆公为离间由余和西戎王,便设计给西戎王赠送年轻的女乐,使西戎王终日沉浸于女乐享乐之中,失去志向,荒废国事。由余多次劝谏西戎王不成,因愤怒而归服于秦。说明在古代诸侯国之间利用女乐进行政治斗争,从而使对方国运衰减,最终达到战胜对方的目的。如《史记》载:"内史廖曰:'戎王处辟匿,未闻中国之声。君试遗其女乐,以夺其志;为由余请,以疏其间;留而莫遣,以失其期。戎王怪之,必疑由余。君臣有间,乃可虏也。且戎王好乐,必怠于政。'缪公曰:'善。'因与由余曲席而坐,传器而食,问其地形与其兵势尽察,而后令内史廖以女乐二八遗戎王。戎王受而说之,终年不还。于是秦乃归由余。由余数谏不听,缪公又数使人间要由余,由余遂去降秦。缪公以客礼礼之,问伐戎之形。"④

除此之外,文献还记载了晋悼公十二年(公元前 562 年)晋国讨伐郑国,军队驻扎在萧鱼(今河南省许昌市)。为了避免战争,郑简公嘉向晋悼公进贡美女、乐师、妾,以及女乐、编钟、小钟、天子的车乘等。如《国语》载:"十二年,公伐郑,军于萧鱼。郑伯嘉来,纳女、工、妾三十人,女乐二八,歌钟二肆,及宝镈,辂车十五乘。"⑤

① 孙诒让.周礼正义[M].北京:中华书局,2015:2161.
② 孙希旦.礼记集解[M].沈啸寰,王星贤,点校.北京:中华书局,1989:558.
③ 左丘明.国语[M].上海:上海古籍出版社,2015:20.
④ 司马迁.史记[M].北京:线装书局,2006:24.
⑤ 左丘明.国语[M].上海:上海古籍出版社,2015:297.

孔子辅佐鲁定公时，鲁国日渐强盛，邻国齐国感到十分恐慌。齐国大夫黎鉏进言尝试阻拦孔子佐政，于是挑选八十名面容姣好的齐国女子，身着华服，教会她们舞《康乐》，又挑选三十驷(一驷，为同驾一辆车的四匹马)良马，欲将其馈赠给鲁君，并将这些礼物放置在鲁国都城南门外。鲁国执政季桓子想留下这些女乐车马，便多次微服前去查看，由此荒废了政事，以至于他在鲁国郊祭活动中竟然忘记分发俎肉给士大夫。孔子对此十分失望，遂离去。说明当时统治阶级将女乐当作贿赂物品赠予竞争对手，以惑乱其心，使对手沉迷玩乐，荒废朝政，继而达到某种政治目的，女乐便成为政治斗争的工具。如《史记》载："齐人闻而惧，曰：'孔子为政必霸，霸则吾地近焉，我之为先并矣。盍致地焉？'黎鉏曰：'请先尝沮之；沮之而不可则致地，庸迟乎！'于是选齐国中女子好者八十人，皆衣文衣而舞《康乐》，文马三十驷，遗鲁君。陈女乐文马于鲁城南高门外，季桓子微服往观再三，将受，乃语鲁君为周道游，往观终日，怠于政事。子路曰：'夫子可以行矣。'孔子曰：'鲁今且郊，如致膰乎大夫，则吾犹可以止。'桓子卒受齐女乐，三日不听政；郊，又不致膰俎于大夫。"①

梗阳人有狱案之事，大夫魏戊不能决断，将案件发给朝廷。梗阳人便以大量女乐贿赂主持国政的魏献子(魏戊之父)。如《左传》载："梗阳人有狱，魏戊不能断，以狱上。其大宗赂以女乐，魏子将受之。"②

17.春秋战国时期墨子"非乐"理论

文献记载了齐康公"兴乐万"，导致民不聊生，所以墨子提出"非乐"理论。如《墨子》载："昔者齐康公，兴乐万，万人不可衣短褐，不可食糠糟，曰：'食饮不美，面目颜色，不足视也；衣服不美，身体从容，不足观也。'是以食必粱肉，衣必文绣。此掌不从事乎衣食之财，而掌食乎人者也。是故子墨子曰：今王公大人，惟毋为乐，亏夺民衣食之财，以拊乐如此多也。是故子墨子曰：'为乐，非也！'"③

18.春秋战国时期王公贵族以女乐陪葬

文献记载了王公贵族棺墓中有珍宝无数，生活与娱乐器物俱全，并以女乐陪葬。如《墨子》载："今王公大人之为之葬埋，则异于此。必大棺中棺，革阓三操，璧玉即具。戈剑、鼎鼓、壶滥、文绣、素练，大鞅万领，舆、马、女乐皆具。"④

19.春秋战国时期的古乐与新乐

文献记载了魏文侯问乐的内容，说明了来自民间所谓的"郑卫之音"具有内容新颖、形式多样、风格独特、舞姿丰富、旋律优美、曲调清新等特点。而子夏在对新乐的解释中认为，新乐表演的动作参差不齐、毫无章法，歌唱的曲调邪恶放荡，俳优侏儒、男女混杂

① 司马迁.史记[M].北京:线装书局,2006:233.
② 左丘明.左传[M].蒋冀骋,标点.长沙:岳麓书社,1988:358.
③ 墨翟.墨子[M].徐翠兰,王涛,译注.太原:山西古籍出版社,2003:160-161.
④ 墨翟.墨子[M].上海:上海古籍出版社,1989:48.

的场面十分不堪,对当时的新乐进行了不堪的评价。如《礼记》载:"魏文侯问于子夏曰:'吾端冕而听古乐,则唯恐卧;听郑卫之音,则不知倦。敢问古乐之如彼何也?新乐之如此何也?'子夏对曰:'今夫古乐:进旅退旅,和正以广,弦匏笙簧,会守拊鼓;始奏以文,复乱以武;治乱以相,讯疾以雅;君子于是语,于是道古,修身及家,平均天下。此古乐之发也。今夫新乐,进俯退俯,奸声以滥,溺而不止,及优、侏儒,猱杂子女,不知父子。乐终不可以语,不可以道古,此新乐之发也。今君之所问者乐也,所好者音也。夫乐者与音相近而不同。'"①

郑、宋、卫、齐这四国的乐舞,均重于声色,有害于道德,所以不用于祭祀活动。如《礼记》载:"郑音好滥淫志,宋音燕女溺志,卫音趋书烦志,齐音傲僻乔志。四者,皆淫于色而害于德,是以祭祀弗用也。"②

20.战国时期君王过着歌舞升平的奢靡生活

齐宣王(公元前319年—公元前301年在位)沉迷酒色,昼夜与女乐欢愉。如《新序·说苑》载:"酒浆沉湎,以夜续朝。女乐俳优,纵横大笑。"③

燕昭王二年(公元前310年),广延国进献旋娟、提嫫二名舞人,昭王登崇霞台诏二人歌舞,表演了体轻似尘埃的舞蹈《萦尘》、体态婉转似羽毛随风而舞的舞蹈《集羽》与身体萦绕曼妙的舞蹈《旋怀》。如《拾遗记》载:"王即位二年,广延国来献善舞者二人:一名旋娟,一名提嫫,并玉质凝肤,体轻气馥,绰约而窈窕,绝古无伦。或行无迹影,或积年不饥。昭王处以单绡华幄,饮以瑞珉之膏,饴以丹泉之粟。王登崇霞之台,乃召二人来侧,时香风欻起,二人徘徊翔转,殆不自支。王以缨缕拂之,二人皆舞。容冶妖丽,靡于鸾翔,而歌声轻扬。乃使女伶代唱其曲,清响流韵,虽飘梁动木,未足嘉也。其舞一名萦尘,言其体轻与尘相乱,次曰集羽,言其婉转若羽毛之从风,末曰旋怀,言其肢体缠曼,若入怀袖也。"④

21.战国时期的女乐倡优

战国时期,一些男子不务正业,女子好歌舞,以其艺技游媚权贵。她们中表现出众的被纳入诸侯后宫,遍及诸侯之家。赵武灵王时期(公元前325年—公元前299年)在沙丘一带有纣王留下的殷人后代,当地百姓强悍而不务耕耘,以投机取巧谋生度日。如《史记》载:"中山……地薄人众,犹有沙丘纣淫地余民,民俗怀急,仰机利而食。丈夫相聚游戏,悲歌慷慨,起则相随椎剽,休则掘冢作巧奸冶,多美物,为倡优。女子则鼓鸣瑟,跕屣,游媚贵富,入后宫,遍诸侯。……郑、卫俗与赵相类。……今夫赵女郑姬,设形容,

① 戴圣.礼记[M].西安:西安交通大学出版社,2013:169.
② 戴圣.礼记[M].西安:西安交通大学出版社,2013:180.
③ 刘向.新序 M].上海:上海古籍出版社,1990:13—14.
④ 王嘉.拾遗记译注[M].孟庆祥,商微姝,译注.哈尔滨:黑龙江人民出版社,1989:108.

揳鸣琴,揄长袂,蹑利屣,目挑心招,出不远千里,不择老少者,奔富厚也。"①

(二)秦汉著作乐舞记载

1.秦咸阳宫"青玉五枝灯"与"十二个铜铸人像"

文献记载了汉高祖刘邦初入咸阳宫,看到其中有用青色玉石制作的五枝灯,高达七尺五寸,下面有曲盘的龙图案装饰,龙口中衔着灯,当灯燃烧时,龙的鳞甲晃动,闪闪发亮,像恒星一般充满整个宫室。又有十二个铜铸人像,其坐高三尺,排列在筵席上,铜像各自手持琴、筑、笙、竽等乐器,缀饰着带流苏的丝制花彩,庄严而恭敬的容貌似活人一样。筵席下有两只铜管乐器,铜管上口高达数尺,管的后端超出了筵席,其中一只管内是空的,另一只管内有绳子,绳粗如手指,使一个人吹空管,一个人拉绳子,于是各种乐器一起奏响,与真的乐器演奏没有什么不同。如《西京杂记》载:"高祖初入咸阳宫,周行库府,金玉珍宝,不可称言。其尤惊异者,有青玉五枝灯,高七尺五寸,作蟠螭,以口衔灯,灯燃,鳞甲皆动,焕炳若列星而盈室焉。复铸铜人十二枚,坐皆高三尺,列在一筵上,琴筑笙竽,各有所执,皆缀花彩,俨若生人。筵下有二铜管,上口高数尺,出筵后,其一管空,一管内有绳,大如指,使一人吹空管,一人纽绳,则众乐皆作,与真乐不异焉。"②

2."秦之声"与"异国乐"

文献记载了秦人敲击着瓦瓮,弹着古筝,拍打着大腿而大声叫喊,这才是真正的秦国音乐;而《郑》《卫》《桑间》《昭》《虞》《武》《象》则是异国的乐舞。如《史记》载:"夫击瓮叩缶弹筝搏髀,而歌呼呜呜,快耳目者,真秦之声也;郑、卫、桑间、昭、虞、武、象者,异国之乐也。"③

3.秦朝时西周的《六代乐》大部分失传

秦始皇统一中国以后,《六代乐》已大部分失传,仅有文舞《大韶》和武舞《大武》尚存,于秦始皇二十六年(公元前221年)改西周《大武》为《五行》,改《房中乐》为《寿人》等。如《通典》载:"秦始皇平天下,六代庙乐惟韶武存焉。二十六年,改周大武曰五行,房中曰寿人,衣服同五行乐之色。"④

4.秦代对"郑卫之音"的品评

秦人认为迷恋淫邪的靡靡之音,对人们有很大伤害。如《吕氏春秋》载:"靡曼皓齿,郑卫之音,务以自乐,命之曰伐性之斧。"⑤

5.汉代刘安《淮南子》中的乐舞描写

汉代百戏表演中,舞者随着音乐变化而舞,时而旋转、速急若风,时而跳跃、身轻若

① 司马迁.史记[M].北京:学苑音像出版社,2004:70-71.
② 葛洪.西京杂记[M].西安:三秦出版社,2006:140.
③ 司马迁.史记[M].裴骃,集解.司马贞,索隐.张守节,正义.北京:中华书局,1982:2543-2544.
④ 杜佑.通典[M].北京:中华书局,1988:3592.
⑤ 吕不韦.吕氏春秋[M].上海:古籍出版社,1989:12.

仙;还有那些在高竿上表演种种惊险技艺的杂技高手,他们时而像猿猴般腾空跃至另一支竿上,时而像蛟龙般屈伸自如,时而像飞燕般翔落枝头,动作极尽变化。如《淮南子》载:"今鼓舞者,绕身若环,曾挠摩地,扶旋猗那,动容转曲,便媚拟神。身若秋药被风,发若结旌,骋驰若骛;木熙者,举梧槚,据句枉,蝯自纵,好茂叶,龙夭矫,燕枝拘,援丰条,舞扶疏,龙从鸟集,搏援攫肆,蔑蒙踊跃。"①

6. 汉代少数民族乐舞

文献记载了少数民族《巴渝舞》与幻人新奇的乐舞表演。如《后汉书》载:"至高祖为汉王,发夷人还伐三秦。秦地既定,乃遣还巴中,复其渠帅罗、朴、督、鄂、度、夕、龚七姓,不输租赋,余户乃岁入賨钱,口四十。世号为板楯蛮夷。阆中有渝水,其人多居水左右。天性劲勇,初为汉前锋,数陷阵。俗喜歌舞,高祖观之,曰:'此武王伐纣之歌也。'乃命乐人习之,所谓巴渝舞也。遂世世服从。"②又载:"永宁元年,掸国王雍由调复遣使者诣阙朝贺,献乐及幻人,能变化吐火,自支解,易牛马头。又善跳丸,数乃至千。自言我海西人。海西即大秦也,掸国西南通大秦。"③又载:"又其寶赂火毳驯禽封兽之赋,软积于内府;夷歌巴舞殊音异节之技,列倡于外门。"④

7. 汉代宗庙宴享用乐

文献记载了汉章帝元和年间宗庙宴享食举时所用乐曲。如《乐府诗集》载:"汉章帝元和中,有宗庙食举六曲,加《重来》《上陵》二曲,为《上陵》食举。"⑤从《上陵》乐歌辞来看,《上陵》曲亦是表现神仙的乐曲,如《上陵》云:"上陵何美美,下津风以寒。问客从何来,言从水中央。桂树为君船,青丝为君笮,木兰为君棹,黄金错其间。沧海之雀赤翅鸿,白雁随。山林乍开乍合,曾不知日月明。醴泉之水,光泽何蔚蔚。芝为车,龙为马,览邀游,四海外。甘露初二年,芝生铜池中,仙人下来饮,延寿千万岁。"⑥

(三)魏晋南北朝著作乐舞记载

1. 魏明帝时期掖庭女乐

魏明帝曹叡时期盛极一时的掖庭女乐人数众多,从文献记载中可知民间女乐以及《百戏》节目也是曹魏宫廷娱乐的一部分。如《魏书》载:"帝常游宴在内,乃选女子知书可付信者六人,以为女尚书,使典省外奏事,处当画可,自贵人以下至尚保,及给掖庭洒扫,习伎歌者,各有千数。通引穀水过九龙殿前,为玉井绮栏,蟾蜍含受,神龙吐出。使博士马钧作司南车,水转百戏。岁首建巨兽,鱼龙曼延,弄马倒骑,备如汉西京之制,筑

① 刘安.淮南子[M].上海:上海古籍出版社,2016:502.
② 范晔.后汉书[M].李贤,注.北京:中华书局,1965:2842.
③ 范晔.后汉书[M].李贤,注.北京:中华书局,1965:2851.
④ 范晔.后汉书[M].李贤,注.北京:中华书局,1965:2860.
⑤ 郭茂倩.乐府诗集[M].北京:中华书局,1979:228.
⑥ 郭茂倩.乐府诗集[M].北京:中华书局,1979:229.

阊阖诸门阙外罘罳。"①

２．魏晋哲学思想中的乐舞观

嵇康的乐舞观。如《声无哀乐论》载："和心足于内，和气见于外，故歌以叙志，儛以宣情，然后文之以采章，照之以风雅，播之以八音，感之以太和，导其神气，养而就之，迎其情性，致而明之，使心与理相顺，气与声相应，合乎会通，以济其美。"②

阮籍的乐舞观。如《乐论》载："圣人之为进退俯仰之容也，将以屈形体，服心意，便所修，安所事也。歌咏诗曲，将以宣平和，着不逮也。钟鼓所以节耳，羽旄所以制目，听之者不倾，视之者不衰；耳目不倾不衰则风俗移易，故'移风易俗，莫善于乐'也。"③

３．后赵皇帝石虎享用乐舞奢靡的生活

后赵第三位皇帝石虎即位后迁都于邺，建造灵风台九殿，选士人与百姓之女以充内室女官与后宫女乐等，表现了皇室安于享乐的奢靡生活。如《晋书》载："又起灵风台九殿于显阳殿后，选士庶之女以充之。后庭服绮丽縠、玩珍奇者万余人，内置女官十有八等，教宫人星占及马步射。置女太史于灵台，仰观灾祥，以考外太史之虚实。又置女鼓吹羽仪，杂伎工巧，皆与外侔。"④

４．北魏元雍享用乐舞奢靡的生活

北魏献文帝四子元雍在孝明帝正光年间（公元 520—525 年）被立为丞相后奢靡享乐，其女乐表演规模堪比皇宫。因北魏崇尚佛教，元雍薨后住宅被改为寺院，其诸妓都做了尼姑。如《洛阳伽蓝记》载："居止第宅，匹于帝宫，白殿丹楹，窔窱连亘，飞檐峻宇，迥通。僮仆六千，妓女五百，随珠照日，罗衣从风。自汉、晋以来，诸王豪侈未之有也。出则鸣驺御道，文物成行，铙吹响发，笳声哀转；入则歌姬舞女，击筑吹笙，丝管迭奏，连宵尽日。其竹林鱼池，侔于禁苑，芳草如积，珍木连阴。雍嗜口味，厚自奉养，一食必以数万钱为限，海陆珍羞，方丈于前。"⑤

５．北魏京城洛阳乐舞之盛

文献中描写了北魏时京城洛阳市南有调音里与乐律里。如《洛阳伽蓝记》载："市南有调音、乐律二里。里内之人，丝竹讴歌，天下妙伎出焉。"⑥

６．南朝陈名将章昭达享用乐舞"羌胡之声"

南朝陈名将章昭达在举行宴会时必设乐舞表演，表演中必有西北地区少数民族"羌胡之声"。如《陈书》载："每饮会，必盛设女伎杂乐，备尽羌胡之声，音律姿容，并一时之

① 陈寿.三国志[M].裴松之，注.北京：中华书局，1982：104-105.
② 嵇康.嵇康集校注[M].戴明扬，校注.北京：中华书局，2014：357.
③ 阮籍.阮籍集校注[M].陈伯君，校注.北京：中华书局，2012：85.
④ 房玄龄，等.晋书[M].长春：吉林人民出版社，1995：1674.
⑤ 杨炫之.洛阳伽蓝记[M].长春：时代文艺出版社，2008：73.
⑥ 杨炫之.洛阳伽蓝记[M].长春：时代文艺出版社，2008：86.

妙,虽临对寇敌,旗鼓相当,弗之废也。"①

7.陈后主陈叔宝沉迷女乐的奢靡生活

文献描写了陈后主陈叔宝创作曲词,其词绮艳、轻薄,其曲美妙,极具悲哀思念之情。如《太平御览》载:"陈后主尤重乐声,遣宫女于清乐中造《黄鹤留》《玉树后庭花》《金钗两臂垂》,歌词绮艳,极于轻薄。又造《无愁曲》,音韵窈窕,极于哀思。"②

8.南朝齐武帝享用乐舞奢靡的生活

文献记载了南朝齐武帝歌舞享乐奢靡的生活。如《南史》载:"是时武帝奢侈,后宫万余人,宫内不容,太乐、景第、暴室皆满,犹以为未足。嬖后房亦千余人。"③

齐武帝时期百姓生活安稳,都市繁荣,京城歌舞升平。如《南史》载:"十许年中,百姓无犬吠之惊。都邑之盛,士女昌逸,歌声儛节,袨服华妆。桃花渌水之间,秋月春风之下,无往非适。"④

(四)隋唐著作中的乐舞记载

1.隋代乐舞规制

隋开皇初年逐步制定了一系列乐舞规制,无论朝会大典还是宴享之乐,其乐律必须顺应四季,用当月之调,用以文舞与武舞,并对舞者人数、舞服、舞具等都有严格要求。如《隋书》载:"又文舞六十四人,并黑介帻,冠进贤冠,绛纱连裳,内单,皂標领、襈、裾、革带,乌皮履。十六人执翟。十六人执帗。十六人执旄。十六人执羽,左手皆执籥。二人执纛,引前,在舞人数外,衣冠同舞人。武舞六十四人,并服武弁,朱褠衣,革带,乌皮履,左执朱干,右执大戚,依朱干玉戚之文。二人执旌,居前,二人执鼗,二人执铎。金錞二,四人舆,二人作。二人执铙次之。二人执相,在左,二人执雅,在右,各工一人作。自旌以下来引,并在舞人数外,衣冠同舞人。"⑤

2.隋代《傩祭》礼仪

文献记载隋制中规定在季春与季冬时举行《傩祭》礼仪。描写了祭品的种类、数量,祭祀乐舞人员数量与行当等,其中有巫师、卜卦问事、方相氏、唱师以及击鼓与吹角的乐工等。如《通典》载:"隋制,季春晦,傩,磔牲于宫门及城四门,以禳阴气。秋分前一日,禳阳气。季冬旁磔、大傩亦如此。其牲,每门各用羝羊及雄鸡一。选侲子,如北齐法。冬八队,二时则四队,问事十二人,赤帻褠衣,执皮鞭。工二十二人。其一人方相氏,如周礼。一人为唱师,着皮衣,执棒。鼓角各十人。有司豫备雄鸡羝羊及酒,于宫门为坎。未明,鼓噪以入。方相氏执戈扬盾,周呼鼓噪而出,合趣明阳门,分诣诸城门,将出,诸祝

① 姚思廉.陈书[M].北京:中华书局,1972:184.
② 李昉,等.太平御览[M].北京:中华书局,1960:2566.
③ 李延寿.南史[M].北京:中华书局,1975:1063-1064.
④ 李延寿.南史[M].北京:中华书局,1975:1697.
⑤ 魏徵,等.隋书[M].吴宗国,刘念平,标点.长春:吉林人民出版社,1995:225.

师执事,与副牲胸,磔之于门,酹酒禳祝。举牲并酒埋之。"①

3.隋炀帝时期的女乐

隋炀帝大业七年(公元611年)西突厥处罗可汗来朝,于临朔宫朝见隋炀帝,隋炀帝陈女乐进行表演。如《资治通鉴》载:"七年……十二月,己未,处罗来朝于临朔宫,帝大悦,接以殊礼。帝与处罗宴,处罗稽首,谢入见之晚。帝以温言慰劳之,备设天下珍膳,盛陈女乐,罗绮丝竹,眩曜耳目,然处罗终有怏怏之色。"②

4.隋炀帝时期的少数民族乐舞

隋炀帝时流求岛(今琉球群岛)少数民族有着独特的宴会礼仪,执酒者呼对方名而后饮,与突厥宴会礼仪相似,并且在宴会上有"一人唱,从皆和"与"扶女子上膊,摇手而舞"的表演特色。如《隋书》载:"凡有宴会,执酒者必待呼名而后饮,上王酒者,亦呼王名,衔杯共饮,颇同突厥。歌呼蹋蹄,一人唱,众皆和,音颇哀怨。扶女子上膊,摇手而舞。"③

5.唐文宗时期遣散女乐

唐文宗在位时(公元826—840年)长江中下游地区发生旱灾,为了缩减宫廷开支,将当年招入宫中的女乐遣散民间。如《旧唐书》载:"今年已来诸道所进音声女人,各赐束帛放还。"④

6.唐代乐人

唐代宗李豫大历(公元766—779年)中期,民间歌者张红红与其父卖艺为生,被将军韦青收至家中做歌舞伎。如《乐府杂录》载:"大历中,有才人张红红者,本与其父歌于衢路,丐食过将军韦青所居(在昭国坊南门里)。青于街牖中闻其歌者,喉音寥亮,仍有美色,即纳为姬。其父舍于后户,优给之。乃自传其艺,颖悟绝伦。"⑤

文献记载了歌姬楚儿在窗下弹奏琵琶的情景。如《唐传奇》载:"楚儿,字润娘,素为三曲之尤,而辩慧,往往有诗句可称。……光业明日特取路,过其居侦之,则楚儿已在临街窗下弄琵琶矣。"⑥

唐代音声人(乐人)数量之多,体现当时乐舞之盛。如《新唐书》载:"唐之盛时,凡乐人、音声人、太常杂户子弟隶太常及鼓吹署,皆番上,总号音声人,至数万人。"⑦

文献记载了唐代宫人沈翘翘舞《何满子》。如《碧鸡漫志》载:"卢氏杂说云。甘露

① 杜佑.通典[M].北京:中华书局,1988:2125-2126.
② 司马光.资治通鉴[M].胡三省,音注.北京:中华书局,1956:5655.
③ 魏徵,令狐德棻.隋书[M].北京:中华书局,1973:1824.
④ 刘昫,等.旧唐书[M].北京:中华书局,1975:524.
⑤ 段安节.乐府杂录[M].上海:商务印书馆,1936:17.
⑥ 梅鼎祚.青泥莲花记[M].合肥:黄山书社,1998.
⑦ 欧阳修,宋祁.新唐书[M].北京:中华书局,1975:477.

事后。文宗便殿观牡丹。诵舒元舆牡丹赋。叹息泣下。命乐适情。宫人沈翘翘舞何满子词云。浮云蔽白日。上曰。汝知书耶。乃赐金臂环。"①

7.唐代李可及创作《叹百年》曲

唐代宫廷伶官李可及为悼念同昌公主而作《叹百年》曲。如《杜阳杂记》载:"是后上晨夕。惴心挂想。李可及进叹百年曲。声词怨感。听之莫不泪下。又教数千人。作叹百年队。"②

(五)宋元著作乐舞记载

1.宋代乐籍制度

宋代入太常寺为乐工者可以减免赋税、免除劳役,为免除劳役之苦,有些富人也开始争相加入乐籍。如《宋史》载:"县当国西门,衣冠往来之冲也,地瘠民贫,赋役烦重,富人隶太常为乐工,侥幸免役者凡六十余家。"③

宋代选取乐工时,淘汰愚钝老病者,择优录用有能力之人补其缺额。如《宋史》载:"考选乐工,汰其椎钝癃老,而优募能者补其阙员,立为程度,以时习焉。"④

宋代有专门的官妓乐籍制度,规定官妓在宴席上为将领、官员歌舞助酒时不得提供情色服务,官妓在公务接待宴席上歌舞助酒是其职责。如《西湖游览志余》载:"宋时,阃帅、郡守等官,虽得以官妓歌舞佐酒,然不得私侍枕席。"⑤

文献记载,宋代歌姬、舞女等均可进行买卖。如《东京梦华录》载:"池苑内除酒家艺人占外,多以彩幕缴络,铺设珍玉、奇玩、疋帛、动使、茶酒器物关扑。有以一笏扑三十笏者。以至车马、地宅、歌姬、舞女,皆约以价而扑之。"⑥

宋代有以农夫与商人构成的乐工人员,遇到祭祀朝会时集中进行教习。如《宋史》载:"乐工率农夫、市贾,遇祭祀朝会则追呼于阡陌、闾阎之中,教习无成,瞢不知音……"⑦

北宋元丰五年(公元1082年)朝廷规定,在征召太常乐工时,百姓家若有三个男子,其中一个充为乐工,其家中另外两个男子就可以不被征为乡兵。如《续资治通鉴长编》载:"戊子,诏开封府界保甲,三丁内一丁充太常乐工者,免除二丁。"⑧保甲,是王安石制定的一种乡兵制度。

2.宋代教坊乐籍人员

文献记载了宋代举人丁石失途进入教坊的事迹。由此可见,宋代教坊乐籍人员中

① 王灼.碧鸡漫志[M].北京:中华书局,1991:32.
② 苏鹗.杜阳杂记[M].上海:上海进步书局,1912:38.
③ 脱脱,等.宋史[M].北京:中华书局,1977:9930.
④ 脱脱,等.宋史[M].北京:中华书局,1977:3032.
⑤ 田汝成.西湖游览志余[M].上海:上海古籍出版社,1980:390.
⑥ 孟元老.东京梦华录.10卷[M].上海:上海古典文学出版社,1956:45.
⑦ 脱脱,等.宋史[M].北京:中华书局,1977:2997.
⑧ 李焘.续资治通鉴长编[M].上海:上海古籍出版社,1986:3033.

有失意的士人,但他们与一般乐人不同,不是贱民身份。如《过庭录》载:"丁石,举人也。与刘莘老同里。发贡,莘老第一,丁第四。丁亦才子也。后失途在教坊中。莘老拜相,与丁线见同贺莘老。莘老以故不欲延辱之,乃引见于书室中,再三慰劳丁石。"①

文献记载了南宋名将韩世忠(被封蕲王)之妻梁氏与张俊(被封循王)之妾张秾都是教坊中的艺人,由此可见,宋代教坊中的女乐在社会地位等方面较以前有所提高。如《六研斋笔记》载:"韩蕲王妻梁氏、张循王妾张秾皆教坊中人也。"②

3. 宋代民间艺人

文献记载了宋代民间艺人"路岐人"在闹市区与路边表演。如《都城纪胜》载:"此外如执政府墙下空地,诸色路岐人在此作场,尤为骈阗。"③又如《武林旧事》载:"或有路岐,不入勾栏,只在要闹宽阔之处做场者,谓之'打野呵',此又艺之次者。"④

文献记载了当时东京诸妓的才艺与生存状况等。如《醉翁谈录》载:"平康里者,乃东京诸妓所居之地也。自城北门而入,东回三曲。妓中最胜者,多在南曲。其曲中居处,皆堂宇宽静,各有三四厅事,前后多植花卉,或有怪石盆池,左经右史,小室垂帘,茵榻帷幌之类。凡举子及新进士、三司、幕府,但未适朝籍,未直馆殿者,咸可就游;不吝所费,则下车水陆备矣。其中诸妓,多能文词,善谈吐,亦评品人物,应对有度。……(中曲)者,散乐杂班之所居也。夫善乐色技艺者,皆其世习,以故丝竹管弦,艳歌妙舞,咸精其能。凡朝贵有宴聚,一见曹署行牒,皆携乐器而往,所赠亦有差。暇日群聚金莲棚中,各呈本事,求欢之者,皆五陵年少,及豪贵子弟。就中有妓艳入眼者,俟散,访其家而宴集焉。其循墙(一曲),卑下凡杂之妓居焉。(二曲)所居之妓,系名官籍者,凡官设法卖酒者,以次分番供应。如遇并番,一月止一二日也。"⑤

4. 宋代宫廷歌舞者

文献记载了宋代歌舞者菊夫人与乐舞《菊花新》。如《齐东野语》载:"思陵朝,掖庭有菊夫人者,善歌舞,妙音律,为仙韶院之冠,宫中号为菊部头。然颇以不获际幸为恨,既称疾告归。宦者陈源以厚礼聘归,蓄于西湖之适安园。一日,德寿按《梁州曲舞》,屡不称旨。提举官关礼知上意不乐,因从容奏曰:'此事非菊部头不可。'上遂令宣唤,于是再入掖禁,陈遂憾怅成疾。有某士者,颇知其事,演而为曲,名之曰《菊花新》以献之。陈大喜,酬以田宅金帛甚厚,其谱则教坊都管王公谨所作也。陈每闻歌,辄泪下不胜情,未几物故。园后归重华宫,改名小隐园。孝宗朝,拨赐张贵妃,为永宁崇福寺云。"⑥

① 范公偁.过庭录[M].郑州:大象出版社,2019:321.
② 李日华.六研斋笔记[M].上海:上海古籍出版社,1993:646.
③ 耐得翁.都城纪胜[M].汤勤福,整理.郑州:大象出版社,2019:6.
④ 周密.武林旧事[M].傅林祥,注.济南:山东友谊出版社,2001:108.
⑤ 罗烨.醉翁谈录[M].上海:古典文学出版社,1957:35—36.
⑥ 周密.齐东野语[M].黄益元,校点.上海:上海古籍出版社,2012:168.

5.宋代文献中对妓的注解

宋代文献中对妓的注解为女乐,指以表演歌舞为业的女子。如《宋本广韵》载:"技,艺也,说文巧也,渠绮切六。妓,女乐;倚,立也;伎,侣也。"①

6.北宋欧阳修品评唐代民间艺人与王建《霓裳辞》

唐代民间艺人在众多诗人的诗作中均有记载与描述,因此他们能知名于后世。如欧阳修《六一诗话》载:"唐世一艺之善,如公孙大娘舞剑器,曹刚弹琵琶,米嘉荣歌,皆见于唐贤诗句,遂知名于后世。当时山林田亩,潜德隐行君子,不闻于世者多矣,而贱工末艺得所附托,乃垂于不朽,盖其各有幸不幸也。"②唐代王建《霓裳辞》云:"弟子部中留一色,听风听水作霓裳。"针对该词句欧阳修认为,宋代时教坊还能够演奏《霓裳曲》,而《霓裳羽衣舞》已经失传了。世间又有《望瀛府》《献仙音》二曲,说是《霓裳曲》之遗声。前世传记对《霓裳曲》论说十分详尽,不知王建"听风听水"是什么意思。另外,白居易的《霓裳羽衣歌》描写得很详尽,其中也没有"风水"之说,或是遗落而已。欧阳修对王建"听风听水作霓裳"之说提出了疑问。如欧阳修《六一诗话》载:"王建《霓裳词》云:'弟子部中留一色,听风听水作《霓裳》。'《霓裳曲》今教坊尚能作其声,其舞则废而不传矣。人间又有《望瀛洲》《献仙音》二曲,云此其遗声也。《霓裳曲》前世传记论说颇详,不知'听风听水'为何事也?白乐天有《霓裳歌》甚详,亦无"风水"之说。第记之,或有遗亡者尔。"③

7.北宋政治家寇準乐舞轶事

文献记载了北宋政治家寇準好舞《柘枝》,一次燕肃以巧思为寇準修缮了喜爱的鼓。如《归田录》载:"燕龙图肃有巧思,初为永兴推官,知府寇莱公好舞《柘枝》,有一鼓甚惜之,其环忽脱,公怅然,以问诸匠,皆莫知所为,燕请以环脚为镶簧,内之,则不脱矣,莱公大喜。"④

8.宋代《大曲》与《大遍》

文献记载了《大遍》《摘遍》与《大曲》的关系。《大曲》由数"遍"(数解)组成,完整演唱(奏)各"遍"内容,称《大遍》。截取整套《大遍》中的部分内容所制的曲,称《摘遍》。有文献认为宋代《大曲》,均是裁用的《大曲》,恐怕不是唐代的《大遍》。如《梦溪笔谈》载:"元稹《连昌宫词》有'逡巡大遍《凉州》彻'。所谓'大遍'者,有序、引、歌、㽔、嗺、哨、催、攧、衮、破、行、中腔、踏歌之类,凡数十解,每解有数叠者,裁截用之则谓之'摘遍',今人大曲皆是裁用,悉非大遍也。"⑤

文献记载了《大曲》的主要内容,只有内容完整的《大曲》才能称为《大遍》。如《碧

① 邱雍,陈彭年.宋本广韵[M].北京:北京市中国书店,1982:222.
② 欧阳修,司马光.六一诗话[M].克冰,评注.北京:中华书局,2014:54.
③ 欧阳修,司马光.六一诗话[M].克冰,评注.北京:中华书局,2014:84.
④ 欧阳修.归田录[M].北京:学苑音像出版社,2005:31.
⑤ 沈括.梦溪笔谈[M].金良年,点校.北京:中华书局,2015:42-43.

鸡漫志》载:"凡大曲有散序。靸排遍攧。正遍入破。虚催实催。衮遍歇指杀衮。始成一曲。此谓《大遍》。"①

文献记载了艺人舞《大曲》的情景,描写了舞者表演时与乐曲、乐器演奏的配合情况,有助于后人了解该乐舞的表演状况,具有珍贵的史料价值。如《文献通考》载:"至于优伶常舞大曲,惟一工独进,但以手袖为容,踏足为节,其妙串者虽风旋鸟骞,不逾其速矣。然大曲前缓,叠不舞,至入破,则羯鼓、震鼓、大鼓与丝竹合作,句拍益急,舞者入场,投节制容,故有催拍歇拍之异,姿制俯仰,百态横出,然终于倡优诡玩而已,故贱工专习焉。"②

9.南宋孝宗时期的乐舞

文献记载了南宋孝宗赵昚时期,北国使臣来朝时所用乐舞,以及当时宫廷乐舞机构教坊的情况。如《宋史》载:"乾道后,北使每岁两至,亦用乐,但呼市人使之,不置教坊,止令修内司先两旬教习。旧例用乐人三百人,百戏军百人,百禽鸣二人,小儿队七十一人,女童队百三十七人,筑球军三十二人,起立门行人三十二人,旗鼓四十人,以上并临安府差。相扑等子二十一人。御前忠佐司差。命罢小儿及女童队,余用之。"③

10.宋代乐曲《钧容直》

《钧容直》为宋代乐曲。如《石林燕语》载:"燕乐教坊外,复有《云韶班》《钧容直二乐》。"④

乐曲《钧容直》为宋代军乐。钧容直,又为宋代禁军中的仪仗乐队,在御驾出行时演奏教坊乐。另外,钧容直乐队,是宋太宗淳化四年(公元993年)由"引龙直"改名而来的。如《宋史》载:"钧容直,亦军乐也。太平兴国三年,诏籍军中之善乐者,命曰引龙直。每巡省游幸,则骑导车驾而奏乐……淳化四年,改名钧容直,取钧天之义。"又载:"嘉祐二年,监领内侍言,钧容直与教坊乐并奏,声不谐。诏罢钧容旧十六调,取教坊十七调肄习之,虽间有损益,然其大曲、曲破并急慢诸曲,与教坊颇同矣。"⑤

11.宋代百戏表演

文献记载了宋代京师开封的百戏表演。如《都城纪胜》载:"百戏,在京师时各名左右军,并是开封府衙前乐营。相扑、争交,谓之角抵之戏。别有使拳,自为一家,与相扑曲折相反,而与军头司大士相近也。踢弄,每大礼后宣赦时,抢金鸡者用此等人,上竿、打筋斗、踏跷、打交辊、脱索、装神鬼、抱锣、舞判、舞斫刀、舞蛮牌、舞剑、与马打球、并教

① 王灼.碧鸡漫志[M].北京:中华书局,1991:25.
② 马端临.文献通考[M].上海师范大学古籍研究所,华东师范大学古籍研究所,点校.北京:中华书局,2011:4405.
③ 脱脱,等.宋史[M].北京:中华书局,1985:3359.
④ 叶梦得.石林燕语[M].宇文绍奕,考异.侯忠义,点校.北京:中华书局,1984:37.
⑤ 脱脱,等.宋史[M].北京:中华书局,1985:3360.

船水秋千、东西班野战、诸军马上呈骁骑(北人乍柳)。街市转焦糙为一体。"①

12. 宋代陈舜封之父为伶官

宋代官员大理评事陈舜封之亲为伶官(宫廷中授有官职的伶人),说明宋代父母的乐籍身份不会影响后代进入仕途。如《续资治通鉴》载:"大理评事陈舜封父隶教坊为伶官,坐事黥面流海岛。舜封举进士及第,任望江主簿,转运使言其通法律,宰相以补廷尉属。因奏事,言辞捷给,举止类倡优,帝问谁之子,舜封自言其父。"②

13. 元代宫廷宴享乐舞

文献记载了元代宫廷宴享乐舞中的"喝盏"习俗,描写了"喝盏"的过程与用乐。这种习俗是沿袭金朝的旧礼。如《南村辍耕录》载:"喝盏,天子凡宴飨,一人执酒觞,立于右阶,一人执柏板,立于左阶。执板者抑扬其声,赞曰斡脱,执觞者如其声和之,曰打弼。则执板者节一板,从而王侯卿相合坐者坐,合立者立,于是众乐皆作,然后进酒,诣上前。上饮毕,授觞,众乐皆止。别奏曲,以饮陪位之官,谓之喝盏。盖沿袭亡金旧礼,至今不废。诸王大臣非有赐命不敢用焉。斡脱、打弼,彼中方言。未暇考来其义。"③

14. 元代对艺人服饰等方面的限定

文献记载了元代艺人所穿着服饰与百姓相同,歌舞艺人出行时禁止穿着黑色背心,不许乘坐车马等。如《元史》载:"诸乐艺人等服用,与庶人同。凡承应妆扮之物,不拘上例。皂隶公使人,惟许服绸绢。娼家出入,止服皂褙子,不得乘坐车马,余依旧例。今后汉人、高丽、南人等投充怯薛者,并在禁限。服色等第,上得兼下,下不得僭上。违者,职官解见任,期年后降一等叙,余人决五十七下。违禁之物,付告捉人充赏。"④

15. 元代禁止百姓表演民间乐舞

文献记载了元代禁止城市坊镇百姓聚众演唱词话、教习杂戏与角抵之戏等。如《元史》载:"诸民间子弟,不务生业,辄于城市坊镇,演唱词话,教习杂戏,聚众淫谑,并禁治之。诸弄禽蛇、傀儡、藏掇撒钹、倒花钱、击鱼鼓、惑人集众,以卖伪药者,禁之,违者重罪之。诸弃本逐末,惯用角抵之戏,学攻刺之术者,师弟子并杖七十七。诸乱制词曲,为讥议者,流。"⑤

16. 元代冷谦对乐舞发展的贡献

冷谦懂音律,善演奏瑟,以道士之名隐居吴山,洪武初被召为太常协律郎。他采取一系列措施建设宫廷乐舞系统,令制作乐章、声谱,使乐生练习。取灵璧县浮磬山石制作磬,采湖州桐木与梓木制作琴瑟,考正四庙雅乐,命谦校定音律以及编钟、编磬等乐

① 耐得翁.都城纪胜[M].汤勤福,整理.郑州:大象出版社,2019:14.
② 毕沅.续资治通鉴[M].北京:中华书局,1957:403.
③ 陶宗仪.陶宗仪集[M].徐永明,杨光辉,整理.杭州:浙江人民出版社,2005:349.
④ 宋濂,等.元史[M].北京:中华书局,1976:1943.
⑤ 宋濂,等.元史[M].北京:中华书局,1976:2685.

器,制定乐舞规制等。如《明史》载:"元末有冷谦者,知音,善鼓瑟,以黄冠隐吴山。召为协律郎,令协乐章声谱,俾乐生习之。取石灵璧以制磬,采桐梓湖州以制琴瑟。乃考正四庙雅乐,命谦较定音律及编钟、编磬等器,遂定乐舞之制。乐生仍用道童,舞生改用军民俊秀子弟。又置教坊司,掌宴会大乐。设大使、副使、和声郎,左、右韶乐,左、右司乐,皆以乐工为之。"①

17.元顺帝时期的才人凝香儿

文献记载了元顺帝在天香亭宴饮赏月,召唤宫中才人凝香儿侍酒歌舞时的情景。如《元氏掖庭记》载:"凝香儿,本部下官妓也,以才艺选入宫,遂充才人。善鼓瑟,晓音律,能为翻冠飞履之舞……帝复置酒于天香亭,为赏月饮。香儿复易服趋亭前,衣绛缯方袖之,衣带云肩迎风之,组执干昂鸾绣鹤而舞。"②

(六)明清著作乐舞记载

1.明代官员家中女乐班乐舞表演

据文献记载,明代官员钱岱八十大寿时,为了彰显富贵和追求繁华热闹的气氛,令女乐身穿戏装,列于宴会上,撤席后演奏乐器,然后令女乐十人表演舞蹈,边歌边舞。如《笔梦叙》载:"郡县敦请应乡饮大宾,戚里杂沓庆贺,乃出女乐演戏相款,列筵百顺堂。彻席后,复作管弦之会。已而令女乐十人齐舞,且歌且舞,夜半方散,人尽叹为观。"③

明万历十九年(公元1591年),吴用先在其住处南京西祠胡同(又称西园、六朝园或吴家花园)命家中女乐班为宾客表演乐舞。文献描写了女子表演舞蹈时轻盈若飞燕的身姿与委婉曼妙的体态。如《潘之恒曲话》载:"西园主人精于赏音,凡金陵诸部士女游冶,咸集其门,以拟洞庭张乐。主人部署品评,能令满意去。客至,张屏进剧,殆无虚日。亦阅数十曹,无少爽。出外舍泊中帷,各有班次,而主人未善也。顷以重阳订期,观技于凤群中。出十二、三女子四、五人。扬眉举趾。极蛾燕之飞扬;妙舞清歌,兼绛、腊之宛丽。"④

2.明代教习女戏

明代张岱在《朱云崃女戏》中描写了教习女戏之事。如《陶庵梦忆》载:"朱云崃教女戏,非教戏也。未教戏,先教琴,先教琵琶,先教提琴、弦子、萧管、鼓吹、歌舞,借戏为之,其实不专为戏也。"⑤

3.明代民间乐舞表演

文献记载了明代在演武场搭建戏台表演《目连戏》与百戏节目,其中记录了许多百戏节目名称,以及一些不寻常的绝技表演与令人惊骇恐惧的剧目。如《陶庵梦忆》载:

① 张廷玉,等.明史[M].中华书局编辑部,点校.北京:中华书局,1974:1500.
② 陈梦雷.钦定古今图书集成[M].北京:中华书局,1934:22-23.
③ 据吾子.笔梦叙[M].北京:人民文学出版社,1994:408.
④ 潘之恒.潘之恒曲话[M].汪效倚,辑注.北京:中国戏剧出版社,1988:60.
⑤ 张岱.陶庵梦忆[M].马兴荣,点校.北京:中华书局,2007:29.

"余蕴叔演武场搭一大台,选徽州旌阳戏子,剽轻精悍、能相扑跌打者三四十人,搬演目莲,凡三日三夜。四围女台百什座,戏子献技台上,如度索舞絙、翻桌翻梯、筋斗蜻蜓、蹬坛蹬臼、跳索跳圈、窜火窜剑之类,大非情理。凡天神地祇、牛头马面、鬼母丧门、夜叉罗刹、锯磨鼎镬、刀山寒冰、剑树森罗、铁城血澥,一似吴道子《地狱变相》,为之费纸札者万钱,人心惴惴,灯下面皆鬼色。戏中套数,如《招五方恶鬼》《刘氏逃棚》等剧,万余人齐声呐喊。"①

明代节日时儿童日夜不停地敲击着太平鼓。如《帝京景物略》载:"童子挝鼓,傍夕向晓,曰太平鼓。"②

4. 明代民间祭祀灶神时表演"跳傩"与"跳灶王"

明代民间有在每年十二月二十四日"灶王节"祭祀灶神的风俗,其中有"跳傩"与"跳灶王"的表演。如《外冈志》载:"十二月二十四日以饧祀灶,云是日神诉人过于天章,以饧胶其口使其勿言。小儿持纸画灶神像,叫卖于市,言其去旧更新也。扫房舍,云打烟尘。丐者傩于市,二人扮男女为灶公灶姥,持竹叶冬青,奔舞东西,谓之跳灶王。又有一人扮钟馗持剑,一人扮小鬼对舞,沿门而乞。"③

5. 明清时期黔南地区苗族男女表演《跳鼓藏》

文献记载了明清时期黔南地区百姓乐舞娱乐的热闹场景,其中有对苗族男女《跳鼓藏》歌舞表演情景的描写,并且对"放野"即"对歌"表演内容与形式进行了描述。如《续黔南丛书》载:"置牛首于棚前,刳长木空其中,冒皮其端以为鼓,使妇女之美者跳而击之,择男女善歌者,皆衣优伶五彩衣,或披红毡,戴折角巾,剪五色纸两条垂于背,男左女右,旋绕而歌,迭相唱和,举手顿足,疾徐应节,名曰'跳鼓藏'。或有以能歌斗胜负者,男子出细绢,女子出簪环以为彩,结队对歌,彻夜不休,以争胜负,胜者收取其彩,不善歌者不入队,所歌皆本其土风,或淫亵语,歌已杂坐牛饮,欢饱谑浪,甚至乘夜相悦而为桑中濮上之行,虽知亦不禁,名曰'放野'。盖乐甚则流,无礼以节之也。"④

6. 清代律法对女乐的规制与惩罚制度

清代律法禁止倡优乐人买良人子女为但倡优或将其娶为妻妾、或乞养为子女。如《大清律集解附例》载:"凡娼优乐人买良人子女为娼优及娶为妻妾,或乞养为子女者,杖一百。知情嫁卖者同罪,媒合人减一等,财礼入官,子女归宗。"⑤

7. 清代百姓表演民间乐舞

清代百姓农作时在田间击鼓歌舞。如《晃州厅志》载:"以岁,农人联袂步于田中,以

① 张岱.陶庵梦忆[M].周倩,注.北京:北京理工大学出版社有限责任公司,2017:254.
② 刘侗,于奕正.帝京景物略[M].北京:北京古籍出版社,1980:58.
③ 殷聘尹.外冈志[M].王健,标点.上海:上海社会科学院出版社,2004:12.
④ 贵州省文史研究馆.续黔南丛书[M].贵阳:贵州人民出版社,2014:1014.
⑤ 朱轼.大清律集解附例[M].北京:北京国家图书馆出版社,2015:387-388.

趾代锄,且行且拔,膑间击鼓为节,疾徐前却,颇以为戏。"①

清代百姓击太平鼓,表演《月明和尚》等民俗乐舞。如《康熙宛平县志》载:"民间击太平鼓,跳百索,耍月明和尚,男妇率于是夕结伴游行,亲邻相过从至城门下摸钉儿,过洋梁,曰'走桥儿',又曰'走百病'。"②又如《清稗类钞》载:"年鼓者,铁为圈、木为柄,柄系铁环,圈冒以皮,击之咚咚然,名太平鼓。京师腊月有之,儿童之所乐也。"③

清代百姓表演舞蹈《大头和尚》。如《武林新年杂咏》载:"兼扮山神童子,跳舞而来,皆戴彩绘假头,故曰大头和尚。"④又如《清代北京竹枝词》载:"大头和尚即'月明僧度柳翠'事。人带大面具扮演之。事见徐天池'四声猿'曲。色色空空两洒然,好于面具逗红莲。大千柳翠寻常见,谁证前身明月禅。"⑤

清代广东元旦夜歌舞百戏的盛况。如《广东新语》载:"城内外舞狮象龙鸾之属者百队。饰童男女为故事者百队。为陆龙船。长者十余丈。以轮旋转。人皆锦袍倭帽。扬旗弄鼓。对舞宝镫于其上。"⑥

清代岭南潮州地区元宵节表演《鱼龙戏》《秧歌》与《采茶歌》等。如《岭南杂记》载:"潮州灯节有鱼龙之戏。又每夕各坊市扮唱秧歌,与京师无异。而采茶歌尤妙丽。饰姣童为采茶女,每队十二人或八人,挈花篮,迭进而歌。又以少长者二人为队首,擎彩灯缀以扶桑、茉莉诸花,采女进退作止,皆视队首。至各衙门或巨室唱歌赏以银钱酒果。自十三夕至十八夕而止。"⑦

二、辞赋中的乐舞

辞,中国古代一种文学体裁;楚辞,屈原创作的一种新诗体,主要盛行于春秋战国时期,《楚辞》也是中国古代一部重要的诗歌总集,西汉刘向辑;赋,中国古代一种文体,是韵文和散文的综合体,主要盛行于汉魏六朝时期,如西汉王褒《洞箫赋》等。

辞赋中的乐舞指历史上辞赋作品中所描写的乐舞内容,例如,屈原《九歌·东皇太一》等;乐舞辞赋指历史上专门描写乐舞的辞赋作品,如东汉傅毅《舞赋》等。

(一)先秦楚辞对乐舞的描写

1.屈原《九歌·东皇太一》(节选)

扬枹兮拊鼓[1],疏缓节兮安歌[2],陈竽瑟兮浩倡[3]。灵偃蹇兮姣服,芳菲菲兮满堂。

① 张映蛟,等.晃州厅志[M].台北:成文出版社有限公司印行,1936年铅印本.
② 王养濂,等.康熙宛平县志[M].王岗,点校整理.北京:北京燕山出版社,2007:8.
③ 徐珂.清稗类钞[M].北京:中华书局,2010:4960.
④ 舒绍吉,等.武林掌故丛编[M].杭州:钱塘丁氏嘉惠堂刊本,1886:494.
⑤ 杨米人,等.清代北京竹枝词[M].路工,编选.北京:北京出版社,1962:154.
⑥ 屈大均.广东新语[M].北京:中华书局,1985:298.
⑦ 吴震方.岭南杂记[M].上海:商务印书馆,1936:21-22.

五音纷兮繁会[4]，君欣欣兮乐康！

作品赏析：

《九歌·东皇太一》中的该段内容，通过咚咚作响的鼓声、竽瑟齐鸣的乐声、悠扬舒缓的歌声、高洁优美的舞姿，描写了祭祀天神时边歌边舞的景象，表现了人们对天神东皇太一的崇敬之情。

乐舞阐释：

[1]扬枹兮拊鼓：扬起鼓槌敲击大鼓。鼓，膜鸣打击乐器，远古时以陶为框，一面或两面蒙牛皮或蟒皮等，一般以双鼓槌敲击，也有用单鼓槌敲击，用手拍击或用指弹击。文献中对不同时间的鼓有详细介绍，如《旧唐书》载："鼓，动也，冬至之音，万物皆含阳气而动。雷鼓八面以祀天，灵鼓六面以祀地，路鼓四面以祀鬼神。夏后加之以足，谓之足鼓；殷人贯之以柱，谓之楹鼓，周人县之，谓之县鼓；后世从殷制建之，谓之建鼓。晋鼓六尺六寸，金奏则鼓之。傍有鼓谓之应鼓，以和大鼓。小鼓有柄曰鞞，摇之以和鼓，大曰鞉。腰鼓，大者瓦，小者木，皆广首而纤腹，本胡鼓也。石遵好之，与横笛不去左右。齐鼓，如漆桶，大一头，设齐于鼓面如麝脐，故曰齐鼓。檐鼓，如小瓮，先冒以革而漆之。羯鼓，正如漆桶，两手具击，以其出羯中，故号羯鼓，亦谓之两杖鼓。都昙鼓，似腰鼓而小，以槌击之。毛员鼓，似都昙鼓而稍大。答腊鼓，制广羯鼓而短，以指揩之，其声甚震，俗谓之揩鼓。鸡娄鼓，正圆，两手所击之处，平可数寸。正鼓、和鼓者，一以正，一以和，皆腰鼓也。节鼓，状如博局，中开圆孔，适容其鼓，击之以节乐也。"①鼓的作用有很多，如可以作为乐器敲击或作为道具配合舞蹈表演；战时可激励士气；在原始巫觋祭祀或宫廷与民间祭祀活动中，鼓是重要的祭祀乐器。

[2]疏缓节兮安歌：在舒缓的节奏中安详地歌唱。节，节奏；歌，歌唱。

[3]陈竽瑟兮浩倡：在排列的竽瑟伴奏下放声高歌。竽，古代吹奏乐器，形似笙而略大，历代的竽管数量不同，如《说文解字》载："竽，管三十六簧也。从竹，亏声。"②又如《风俗通义》载："竽，谨按：礼记：'管三十六簧也，长四尺二寸。'今二十三管。"③又如《文献通考》载："十七管竽、十九管竽、二十三管竽，宋朝大乐，诸工以竽、巢、和并为一器，率取胡部十七管笙为之。"④竽斗、竽嘴用木制成，涂大红色漆，用直径约0.8厘米的竹管制成，最长的竽有78厘米，最短的有14厘米。例如，1972年长沙马王堆一号汉墓中出土的二十二管竽，其管分前后两排，插在竽斗上，每排十一根。在《韩非子》中记载了吹奏

① 刘昫，等.旧唐书[M].北京：中华书局，1975：1078-1079.
② 许慎.说文解字[M].上海：上海古籍出版社，2007：222.
③ 应劭.风俗通义校注[M].王利器，校注.北京：中华书局，1981：308.
④ 马端临.文献通考[M].上海师范大学古籍研究所，华东师范大学古籍研究所，点校.北京：中华书局，2011：4201.

竽的情况:"竽也者,五声之长者也,故竽先则钟瑟皆随,竽唱则诸乐皆和。"[1]瑟,古代拨弦乐器,以桐木制成,瑟面稍隆起,体中空,体下嵌有底板,形状似古琴,通常有二十五根粗细不同的弦,每弦有一柱,按五声音阶定弦,如《说文解字》载:"瑟,庖牺所作弦乐也。从珡,必声。"[2]珡,古同琴。最早的瑟有五十根弦,所以又称五十弦,相传太帝将五十弦瑟改为二十五弦,如《史记》载:"'太帝使素女鼓五十弦瑟,悲,帝禁不止,故破其瑟为二十五弦。'于是塞南越,祷祠太一、后土,始用乐舞,益召歌儿,作二十五弦及空候琴瑟自此起。"[3]空候,即箜篌。《淮南子》载:"琴不鸣。而二十五弦各以其声应。"[4]瑟有大小之别,大瑟长约180厘米,宽约48.5厘米;小瑟长约100厘米,宽约40厘米。瑟的历史悠久,最早见于《诗经》中:"琴瑟友之,钟鼓乐之。"瑟在春秋时已流行,汉代流行很广,南北朝时常用于《相和歌》伴奏,唐代使用更为广泛,后世渐少使用。据元代熊朋来《琴谱》记载,当时的瑟张弦二十五根,按十二律吕半音排列,指法有擘、托、抹、挑、勾、剔、打、摘八种,用拇指、食指、中指、无名指分别向内外方向拨弦。古时瑟常常与琴或笙合奏,如该辞中:"疏缓节兮安歌,陈竽瑟兮浩倡。"又如《诗经·小雅·鹿鸣》云:"我有嘉宾,鼓瑟吹笙。吹笙鼓簧,承筐是将。"后又以"瑟琴"表示两人关系密切,如《诗经·周南·关雎》云:"窈窕淑女,琴瑟友之。"

[4]五音兮繁会:五音交响齐鸣。五音,又称五声,指宫、商、角、徵、羽五个音调,类似简谱中的1、2、3、5、6,相当于现代音乐大调中的C、D、E、G、A。例如,"【宫】五音之一。通常相当于今首调唱名中的do音。'宫'音为五音之'主'、之'君',统率众音……【商】五音之一。通常相当于今首调唱名中的re音。'商'音为五音第二级,居'宫'之次……【角】五音之一。通常相当于今首调唱名中的mi音。'角'音为五音之第三级,居'商'之次……【徵】五音之一。通常相当于今首调唱名中的sol音。'徵'音为五音第四级,居'角'之次……【羽】五音之一。通常相当于今首调唱名中的la音。'羽'音为五音第五级,居'徵'之次……"[5]

2.屈原《九歌·东君》(节选)

緪瑟兮交鼓[1],箫钟兮瑶簴[2];鸣篪兮吹竽[3],思灵保兮贤姱;翾飞兮翠曾,展诗兮会舞;应律兮合节[4],灵之来兮蔽日。

作品赏析:

该辞是楚国人祭祀东君的乐歌。《九歌·东君》中的该段内容,通过对动人的歌声、美妙的舞姿、各种乐器演奏以及声诵诗章等的描写,呈现出一派欢乐祥和的景象,刻画

① 韩非.韩非子[M].上海:上海古籍出版社,1989:54.
② 许慎.说文解字[M].段玉裁,注.北京:中国戏剧出版社,2013:1768.
③ 司马迁.史记[M].裴骃,集解.司马贞,索隐.张守节,正义.北京:中华书局,1982:1396.
④ 刘安,等.淮南子[M].上海:上海古籍出版社,1989:229.
⑤ 齐森华,等.中国曲学大辞典[M].杭州:浙江教育出版社,1997:676.

出扬善惩恶、旷达乐观的东君(太阳神)形象,表达了人们对东君的崇拜与敬仰之情。

乐舞阐释:

[1]缅瑟兮交鼓:绷紧瑟弦,相对而击鼓。如《屈原集校注》载:"王逸说:'交鼓,对击鼓也。'"①

[2]箫钟兮瑶簴:箫鸣钟震,钟架立柱摇摆不已。钟,古代打击乐器,用青铜制造,中间空,顶部穹形,悬挂于架子上,用槌敲击发声。钟常用于祭祀、礼仪、宴饮等场合,也广泛用作发声器,如《说文解字》载:"钟,乐钟也。"②文献中对钟的出处以及大小与名称等方面均有所记载,如《旧唐书》载:"钟,黄帝之工垂所造。钟,种也,立秋之音,万物种成也。大曰镈,镈亦大钟也,《尔雅》谓之镛。小而编之曰编钟,中曰剽,小曰栈。"③

[3]鸣篪兮吹竽:篪与竽同时鸣响。篪,古代竹制横吹吹管乐器,形似笛,篪同箎。属于古代"八音"中的竹类乐器。如《旧唐书》载:"篪,吹孔有觜如酸枣。横笛,小篪也。"④又载:"金、石、丝、竹、匏、土、革、木,谓之八音。金木之声,击而成乐。"⑤又如晋代郭璞《尔雅》载:"大篪谓之沂。篪以竹为之,长尺四寸,围三寸,一孔上出,一寸三分,名翘,横吹之。小者尺二寸。《广雅》云:'八孔。'"⑥另外,宋代陈旸《乐书》中对篪也有记载。⑦

篪,原是一种民间乐器,春秋战国时期在我国广泛使用;在周代常与埙一起演奏;战国时与编钟、编磬、建鼓、排箫、笙、瑟等,在祭祀或宴飨时演奏;汉魏时期在演奏《相和歌》的乐队中使用;六朝时期为《清商乐》的主要伴奏乐器;隋唐时期也是《清乐》的伴奏乐器;宋以后,因只用于宫廷雅乐,在民间逐渐失传。宋代和明代时期的篪,使用半孔指法,可以吹奏十二律。

[4]应律兮合节:歌舞应和着乐律,配合着节奏。

3.屈原《卜居》(节选)

世溷浊而不清!蝉翼为重,千钧为轻;黄钟毁弃[1],瓦釜雷鸣[2];谗人高张,贤士无名。

作品赏析:

《卜居》中的该段内容,描述将以土制瓦锅敲得声如雷鸣,而将铜铸大钟毁弃不用,用来比喻无德无才的平庸之辈居于高位,嚣张跋扈;贤士遭受排挤,被弃之不用,阐明了

① 屈原.屈原集校注[M].金开诚,董洪利,高路明,校注.北京:中华书局,1996:260.
② 许慎.说文解字[M].陶生魁,点校.北京:中华书局,2020:465.
③ 刘昫,等.旧唐书[M].北京:中华书局,1975:1077.
④ 刘昫,等.旧唐书[M].北京:中华书局,1975:1075.
⑤ 刘昫,等.旧唐书[M].北京:中华书局,1975:1079.
⑥ 佚名.尔雅[M].郭璞,注.杭州:浙江古籍出版社,2011:35.
⑦ 蔡堂根,束景南.中华礼藏[M].杭州:浙江大学出版社,2016:692.

本末倒置、轻重不分的事道。表现了作者对世事不公的愤怒,对德才兼备之人无用武之地的感慨,以及生不逢时、怀才不遇的郁闷心情。

乐舞阐释:

[1]黄钟毁弃:将声音宏大响亮的黄钟之器毁弃。黄钟,黄铜铸造的钟,古代钟形打击乐器和容器,用于宫廷礼仪和宗教祭祀活动等;又为燕乐二十八调中的"黄钟宫"调名,古乐中的十二律之一,中国古代音乐有十二律,阴阳各六律,黄钟为阳六律的第一律,在宫、商、角、徵、羽五音之中,宫属于中央黄钟,声调宏大响亮。唐代张说《大唐祀封禅颂》云:"撞黄钟,歌大吕,开阊阖,与天语。"

[2]瓦釜雷鸣:瓦釜发出雷鸣般的声响。瓦釜,古乐器名,用泥土烧制的大锅,用作乐器,其音调很低。古代用泥土烧制的大锅,其主要用途是作为盛放粮食或酒的容器,由于在人们宴享酒酣之时,常以手击打大锅,以为乐器之用。

4.屈原《招魂》(节选)

肴羞未通,女乐罗些[1]。陈钟按鼓[2],造新歌些[3];涉江采菱[4],发扬荷些[5];美人既醉,朱颜酡些;娭光眇视,目曾波些;被文服纤,丽而不奇些;长发曼鬋,艳陆离些;二八齐容[6],起郑舞些[7];衽若交竿[8],抚案下些;竽瑟狂会[9],搷鸣鼓些[10];宫廷震惊,发激楚些[11];吴歈蔡讴[12],奏大吕些[13];士女杂坐,乱而不分些;放陈组缨,班其相纷些;郑卫妖玩,来杂陈些;激楚之结,独秀先些。

作品赏析:

《招魂》中的该段内容,描述了酒席上乐舞表演的盛状。通过女乐歌舞表演和瑟鼓声鸣等情景的描写,将乐舞现场气氛渲染得热闹非凡。该辞中对钟、鼓、竽、瑟等乐器,对《涉江》《采菱》《扬荷》《激楚》等乐曲和对女乐郑舞的描写,均具有极高的史料与文化艺术价值。

乐舞阐释:

[1]女乐罗些:女乐排列上场。女乐,指表演歌、舞、乐的女子。

[2]陈钟按鼓:排列好编钟,敲起大鼓。钟,此处指编钟。编钟的典型代表是1978年在湖北省随县曾侯乙墓出土的编钟,是公元前5世纪的宫廷乐器,由大小不一的65个青铜钟组成,包括钮钟和甬钟,总重5000余斤,分上、中、下三层,悬挂在长13米、高2.7米的钟架上。钮钟铭文为律名(如黄钟、大吕、太簇、夹钟、姑洗、仲吕、蕤宾、林钟、夷则、南吕、无射、应钟)和阶名(如宫、商、角、徵、羽等),可用来定调的甬钟正面隧、鼓部位(即钟口沿上部正中和两角部位)的铭文为阶名,是该钟的标音,准确敲击标音位置就能发出合乎一定音阶的乐音。每件甬钟都有两个乐音,能配合起来演奏;甬钟的下层在演奏中起烘托气氛与和声的作用,甬钟反面各部位的铭文可以连读,记载了曾国与楚、周、齐、晋等国律名与阶名的相互对应关系,演奏时需要5~7个乐师,用棒敲锤击,气势壮观。钟上还镌刻着2800多字的篆体铭文,记载了先秦时期的乐学理论,经过对整套编钟每钟两音的测定,从低音到高音,总音域跨5个八度之多,在中心音域3个八度的范

围内,12个半音齐全,而基本骨干是七声音阶结构。说明当时人们已懂得八度位置和增减各种音程的乐理知识。

[3]造新歌些:演唱新创作的歌曲。

[4]涉江采菱:唱着歌曲《涉江》与《采菱》。《涉江》与《采菱》均为楚国歌曲名,如《楚辞补注》载:"《涉江》《采菱》,发《扬荷》些。楚人歌曲也。言已涉渡大江,南入湖池,采取菱芰,发扬荷叶。喻屈原背去朝堂,隐伏草泽,失其所也。"①《采菱》,又称《采菱曲》《采菱歌》,楚国歌曲名,人们采菱时唱的乡土歌谣。菱,一种水生草本植物。历史文献与诗词中多有对《采菱》的描述,如汉代刘安《淮南子》载:"夫歌《采菱》。发阳阿。鄙人听之。不若此延路阳局。"②南朝宋鲍照《采菱歌》云:"箫弄澄湘北,菱歌清汉南。"唐代王勃《采莲赋》云:"听菱歌兮几曲,视莲房兮几珠。"明代唐寅《题自画山水》云:"烟山云树霭苍茫,渔唱菱歌互短长。"

[5]发扬荷些:歌舞《扬荷》之曲。《扬荷》,即《阳阿》,楚国舞曲名,"阳阿"原为善歌舞女子名,后因之称为歌舞名,如《淮南子》载:"足蹀阳阿之舞。而手会绿水之趋。"③高注:"阳阿,古之名倡也。"南朝宋谢庄《月赋》云:"于是弦桐练响,音容选和,徘徊《房露》,惆怅《阳阿》,声林虚籁,沦池灭波,情纡轸其何托,愬皓月而长歌。"

[6]二八齐容:两列八人一排的女舞者,装束一致。

[7]起郑舞些:跳起郑国舞蹈。郑舞,由于郑国的音乐风格十分突出,故称郑声,与郑声相伴的舞蹈则称郑舞,郑声又称新乐,为俗乐、通俗音乐,以区别于雅乐。郑卫之音本是春秋战国时期郑、卫等国的民间乐舞,因为《诗经》中的《郑风》《卫风》为"刺淫"之作,故有"郑声淫"之说,人们认为郑声郑舞是不庄重的歌舞,所以将这些不典雅的乐舞冠以"郑"字,因此有郑声、郑舞、郑卫之音、郑卫之乐之称,所以后来郑卫之音也用作淫靡之乐的代称,如《论语·卫灵公》载:"子曰:'行夏之时,乘殷之辂,服周之冕,乐则韶舞。放郑声,远佞人。郑声淫,佞人殆。'"④该记载说明了当时人们对郑卫之音的观点与看法。

孔子乐舞思想以及雅俗乐舞观不提倡"郑卫之音",认为其为低俗之乐,容易诱发人们的私欲,不利于培养以仁、礼为内容的道德理念。孔子对低俗之乐可谓深恶痛绝,认为其会破坏儒家所倡导的平和中正的心态,会搅动和鼓荡起人们的性情,如《论语·阳货篇》载:"子曰:'恶紫之夺朱也,恶郑声之乱雅乐也,恶利口之覆邦家者。'"⑤但是,孔子厌恶与反对的只是郑卫之音中那些所谓"淫与不雅"的内容,对流传于民间的俗乐,孔

① 洪兴祖.楚辞补注[M].北京:中华书局,2015:169.
② 刘安,等.淮南子[M].上海:上海古籍出版社,1989:204.
③ 刘安,等.淮南子[M].上海:上海古籍出版社,1989:24.
④ 孔丘,孟轲.论语[M].北京:北京燕山出版社,2001:97.
⑤ 孔丘,孟轲.论语[M].北京:北京燕山出版社,2001:126.

子是接受和赞许的。当时新兴起的"新俗乐",即"新乐""新声""新弄"等,能够愉悦大众,丰富人们生活,不但受到百姓的欢迎,宫廷贵族也为之沉醉,"新俗乐"已成为当时乐舞中不可或缺的一部分。

[8]衽若交竿:襟袖如竹枝交错摇曳。

[9]竽瑟狂会:竽瑟齐鸣若痴狂。

[10]搷鸣鼓些:用力击鼓,鼓声鸣响。

[11]发激楚些:歌唱《激楚》,声音高亢激昂。激楚,古代乐舞名,春秋战国时期楚地流行歌舞,与郑卫之音同属俗乐,后流入宫廷。如《汉书》载:"鄢郢缤纷,《激楚》《结风》。"①颜师古注:"郭璞曰:'《激楚》,歌曲也'。"激楚的音调清亮高亢,王逸注:"激,清声也。言吹竽击鼓,众乐并会,宫廷之内,莫不震动惊骇,复作激楚之清声,以发其音也。"汉代《激楚》仍然流布很广,对汉乐府《相和歌》的演唱方式以及汉代乐舞文化精神等方面都产生着重要影响,朱熹注:"《激楚》,歌舞之名,即汉祖所谓楚歌、楚舞也。"②魏晋以后《激楚》在文人中获得认同,被视为汉人刚健慷慨精神文化的象征,可见当时俗乐艺术在社会上广泛流传,具有一定的社会功能与价值。

[12]吴歈蔡讴:歌唱吴国与蔡国的民歌。

[13]奏大吕些:演奏大吕。大吕,即律吕,古乐律名,我国古代制定的有一定音高标准和相应名称的音律体系,也是古十二律的别称。古乐共有十二律,即六律、六吕,其各有固定音高和名称,以黄钟为首,按半音关系从低向高排列,依次为第一律:黄钟,相当于现代音名(C);第二律:大吕,相当于现代音名(#C 或降 D);第三律:太簇,相当于现代音名(D);第四律:夹钟,相当于现代音名(#D 或降 E);第五律:姑洗,相当于现代音名(E);第六律:仲吕,相当于现代音名(F);第七律:蕤宾,相当于现代音名(#F 或降 G);第八律:林钟,相当于现代音名(G);第九律:夷则,相当于现代音名(#G 或降 A);第十律:南吕,相当于现代音名(A);第十一律:无射,相当于现代音名(#A 或降 B);第十二律:应钟,相当于现代音名(B)。《伶州鸠论律》中将十二律按次序分为单数、双数排列,称单数各律为六,即六律,后世又称六阳律;称双数各律为六间,即六吕,后世又称六阴律。

5.屈原《大招》(节选)

代秦郑卫[1],鸣竽张只[2];伏戏驾辩[3],楚劳商只[4];讴和扬阿[5],赵箫倡只[6]。魂乎归来[7],定空桑只[8]!二八接舞[9],投诗赋只[10];叩钟调磬[11],娱人乱只[12];四上竞气[13],极声变只[14]。魂乎归来,听歌譔只[15]!

作品赏析:

《大招》中的该段内容,描写了许多与乐舞相关的内容,其中有代、秦、郑、卫四国的

① 班固.汉书[M].颜师古,注.北京:中华书局,1962:2569.

② 朱熹.楚辞集注[M].夏剑钦,吴广平,校点.长沙:岳麓书社,2013:113.

乐舞,有竽、箫、钟、磬等乐器的演奏,有对《驾辩》《劳商》《扬阿》等乐曲的歌唱。通过对丰富而恢宏的乐舞场面描写,既表现了楚国乐舞的盛况,又抒发了作者希望国家欣欣向荣的理想情怀。这些对乐舞相关内容的大量记述,对后人了解与研究中国乐舞的发展演变,具有十分珍贵的史料价值和深远的历史与现实意义。

乐舞阐释:

[1]代秦郑卫:奏起代、秦、郑、卫四国之乐。

[2]鸣竽张只:吹奏起响亮的竽管。

[3]伏戏驾辩:演奏伏羲氏的古乐曲《驾辩》。伏戏,即伏羲。《驾辩》,乐曲,相传为伏羲创作,王逸注:"伏戏,古王者也。始作瑟。《驾辩》《劳商》,皆曲名也。"①

[4]楚劳商只:演奏楚国乐曲《劳商》。

[5]讴和扬阿:应和着《扬阿》古曲而歌唱。

[6]赵箫倡只:赵国排箫首先吹响。

[7]魂乎归来:魂魄啊!归来吧!

[8]定空桑只:校定、调试好空桑宝琴。空桑,古琴瑟名,原为传说中的山名,因为其地盛产制作琴瑟等乐器的木材,所以其琴称为空桑,如颜师古注:"空桑,地名也,出善木,可为琴瑟也。"②汉代佚名《景星》云:"空桑琴瑟结信成,四兴递代八风生。"

[9]二八接舞:两列八人一排的女舞者接连不断、此起彼伏地起舞。

[10]投诗赋只:舞者节奏与歌辞节奏相互配合,节奏一致。

[11]叩钟调磬:敲击着钟磬。钟,古乐器名。磬,古代打击乐器,以石或玉制成,悬挂于架子上,以物击之而鸣,石质越坚硬,声音就越铿锵洪亮。磬可分为特磬、编磬等,单一的是特磬,编磬是由大小、厚薄不同的石块或玉石编悬而成。如《旧唐书》载:"磬,叔所造也,磬,动也,立冬之音,万物皆坚劲。书云,'泗滨浮磬',言泗滨石可为磬;今磬石皆出华原,非泗滨也。登歌磬,以玉为之,《尔雅》谓之馨。"③

[12]娱人乱只:强烈激昂的音乐使人欢快。

[13]四上竞气:代、秦、郑、卫四国美妙的乐声竞发其美。

[14]极声变只:乐声达到极致、变化万千。

[15]听歌譔只:来倾听歌声中所表达的情感。

(二)先秦赋对乐舞的描写

宋玉《对楚王问》

楚襄王问于宋玉曰:"先生其有遗行与,何士民众庶不誉之甚也?"宋玉对曰:"唯,然有之。愿大王宽其罪,使得毕其辞:客有歌于郢中者,其始曰《下里》《巴人》,国中属而

① 王逸,洪兴祖.楚辞章句辅注[M].湖南:岳麓书社,2013:219.
② 班固.汉书[M].颜师古,注.北京:中华书局,1962:1064.
③ 刘昫,等.旧唐书[M].北京:中华书局,1975:1078.

和者数千人;[1]其为《阳阿》《薤露》,国中属而和者数百人;[2]其为《阳春》《白雪》,国中属而和者不过数十人;[3]引商刻羽,杂以流徵,国中属而和者不过数人而已。[4]是其曲弥高,其和弥寡。[5]故鸟有凤而鱼有鲲。凤凰上击九千里,绝云霓,负苍天,翱翔乎杳冥之上,夫蕃篱之鷃,岂能与之料天地之高哉!鲲鱼朝发昆仑之墟,暴鬐于碣石,暮宿于孟诸。夫尺泽之鲵,岂能与之量江海之大哉!故非独鸟有凤而鱼有鲲也,士亦有之。夫圣人瑰意琦行,超然独处,世俗之民,又安知臣之所为哉!"

作品赏析:

本赋是一篇运用排比手法的对问体散文赋,以散文的形式,通过人物对答,对事物做了微妙的描写,开辟了对问体和散文赋的先河。

全文通过宋玉对答楚王问,抒发了作者在现实中不得志的愤慨情绪,展现其孤高的形象。他不为流俗所容,遭受群小的指责与诽谤。面对楚王的责问,他不卑不亢,不急于辩解,以"雅俗歌唱""鸟中之凤""鱼中之鲲"为例,委婉地表现出自己高洁、脱俗的品行。

作者先以通俗的民歌《下里》《巴人》与高雅的乐曲《阳春》《白雪》相比,得出"曲高和寡"之论;再以凤与鷃、鲲与鲵相比,得出鷃"岂能与之料天地之高"、鲵"岂能与之量江海之大"之论;后又以圣人与俗民相比,得出俗民安知"圣人瑰意琦行,超然独处"之论。以排偶的修辞手法描述歌、物、人,层层递进,使文章呈现出错落有致、一气呵成之势,行文严密规整,无愧于《古文观止》对其"章法其妙"之评价。

乐舞阐释:

[1]客有歌于郢中者,其始曰《下里》《巴人》,国中属而和者数千人:有位外客歌唱家在都城广场上演唱《下里》《巴人》这些通俗歌曲时,国中有数千听众跟着唱和起来。《下里》《巴人》,同为"下曲",即俗乐,此处均指我国古乐曲,如"文选宋玉对楚王问李周翰注:'下里巴人,下曲名也。'"①该曲战国时流传于巴、楚之地,此地人民,能歌善舞,其音乐舞蹈反映了劳动人民的生活现实。下里,乡里之意;巴,古国名。"下里巴人"初指巴地劳动人民,作为歌曲的《下里》《巴人》顾名思义是指巴地劳动人民在生活实践中所创作的歌曲。据有关资料记载,它们是世界上最早的最有名的"流行歌曲",当时的巴、楚之地,人人都能咏唱,是一种通俗易懂、能为较多的人所接受的民间流行歌曲。"下里巴人"与"阳春白雪"对举,后以"下里巴人"来比喻通俗或普及的音乐或文学艺术作品。

[2]其为《阳阿》《薤露》,国中属而和者数百人:唱《阳阿》《薤露》这类歌曲时,能跟着唱和的有数百人。《阳阿》《薤露》,均为古乐曲,是指介于流俗音乐《下里》《巴人》和高雅音乐《阳春》《白雪》之间的乐曲。《薤露》与《蒿里》同为乐府《相和曲》,两曲都是古挽歌,相传为齐国东部(今山东东部)的挽歌,为出殡时挽柩人所唱。《薤露》歌,汉代

① 杨明照.抱朴子外篇校笺[M].北京:中华书局,1991:327.

齐人因哀伤田横而作的挽歌,汉武帝时乐工李延年破《薤露》歌为《薤露》《蒿里》,成为汉时送葬的挽歌。汉时以《薤露》曲送王公贵人出殡,以《蒿里》曲送士大夫、平民出殡。《薤露》曲哀雅伤绝,其辞曰:"薤上露,何易晞!露晞明朝更复落,人死一去何时归。"意思是,薤叶上之露水,容易蒸发、消失,蒸发掉的露水,明天清晨还会同样落到植物上,可是人一旦死去又能像露水一样回来吗?薤露,意为人命短促,犹如薤叶上的露水,一瞬即干;蒿里,是古人认为人死后魂魄聚居的地方。

[3]其为《阳春》《白雪》,国中属而和者不过数十人:唱《阳春》《白雪》这类高深的歌曲时,跟着唱和的只有几十人。《阳春》《白雪》,即《阳春白雪》,又称《阳春古曲》,简称《阳春》。为"高曲",即雅乐,如"文选宋玉对楚王问李周翰乐曰:'阳春、白雪,高曲名也。'"①可见古人把《阳春》《白雪》归为"高曲",即上曲,以对应下曲《下里》《巴人》。该曲是一首广泛流传的著名琴曲,我国十大著名古曲之一。相传该曲是春秋时期晋国乐师师旷或齐国刘涓子所作。《阳春》《白雪》以其调高,人和者遂寡,引申用来比喻高深、高雅的文学艺术作品。

在古时《阳春》《白雪》也连称为《阳春白雪》,现存琴谱中的《阳春》和《白雪》是两首器乐曲,如《唐太宗全集校注》载:"白雪:琴曲。古时每以'阳春白雪'连称,故常被人认为是一曲,后世琴谱则均分为两曲。最早见于《神奇秘谱》。其解题称:'《阳春》取万物知春、和风澹荡之意;《白雪》取凛然清洁、雪竹琳琅之音。'"②

[4]引商刻羽,杂以流徵,国中属而和者不过数人而已:进而以高古之调,严正讲究的声律歌唱,跟着唱和的人只有几个。引商刻羽,指曲调高古。以商音和羽音来指规正、讲究的乐律;流徵,变调之意,即在歌唱的过程中,有变调在其中,以丰富美化所咏唱之歌。变调,指"宫、商、角、徵、羽"五音及其调式互相变化;商、羽、徵,均为我国古代五声音阶"宫、商、角、徵、羽"之一。

[5]是其曲弥高,其和弥寡:曲调越是高深,能跟着一起唱和的人就越少。其引申意指某个人对某种思想或事物的认识十分有深度,超越了常规见识,非一般人所能理解。曲,高低起伏的乐音按一定的节奏有秩序地组织起来所形成的曲调。曲,又可为古体诗歌名,广义泛指各种可以入乐演唱的曲子;狭义专指宋元以来的南曲和北曲。依曲牌填词,句式灵活,接近口语,可加衬词。有戏曲、散曲两类。高,在"曲高"中,指声调与音响之高。此处"曲弥高"引申义为意境、思想上的高远脱俗。和,此处指应和、配合、附和。引申义是赞赏或评价,指能够真正理解此事、此物、此曲之人。寡,少的意思。

(三)汉代赋对乐舞的描写

傅毅《舞赋》并序

楚襄王既游云梦,使宋玉赋高唐之事。将置酒宴饮,谓宋玉曰:"寡人欲觞群臣,何

① 杨明照.抱朴子外篇校笺[M].北京:中华书局,1991:327.
② 吴云,冀宇.唐太宗全集校注[M].天津:天津古籍出版社,2004:8.

以娱之?"玉曰:"臣闻歌以咏言,舞以尽意。是以论其诗不如听其声,听其声不如察其形。《激楚》《结风》《阳阿》之舞,材人之穷观,天下之至妙。[1] 噫,可以进乎?"王曰:"如其郑何?"玉曰:"小大殊用,郑雅异宜。弛张之度,圣哲所施。是以《乐记》干戚之容,《雅美》蹲蹲之舞,《礼》设三爵之制,《颂》有醉归之歌。夫《咸池》《六英》,所以陈清庙,协神人也;郑卫之乐,所以娱密坐,接欢欣也。余日怡荡,非以风民也。其何害哉?"[2] 王曰:"试为寡人赋之。"玉曰:"唯唯。"

夫何皎皎之闲夜兮,明月烂以施光。朱火晔其延起兮,耀华屋而熺洞房。黼帐祛而结组兮,铺首炳以焜煌。陈茵席而设坐兮,溢金罍而列玉觞。腾觚爵之斟酌兮,漫既醉其乐康。严颜和而怡怿兮,幽情形而外扬。文人不能怀其藻兮,武毅不能隐其刚。简惰跳踃,般纷挐兮;渊塞沈荡,改恒常兮。于是郑女出进,二八徐侍。姣服极丽,姁媮致态。貌嫽妙以妖蛊兮,红颜晔其扬华。眉连娟以增绕兮,目流睇而横波。珠翠的白乐而焰耀兮,华袿飞髾而杂纤罗。顾形影,自整装,顺微风,挥若芳。动朱唇,纡清阳,亢音高歌为乐方。

歌曰:"摅予意以弘观兮,绎精灵之所束。弛紧急之弦张兮,慢末事之骰曲。舒恢炱之广度兮,阔细体之苛缛。嘉《关雎》之不淫兮,哀《蟋蟀》之局促。启泰真之否隔兮,超遗物而度俗。"扬《激徵》,骋《清角》。赞舞操,奏均曲,形态和,神意协,从容得,志不劫。[3]

于是蹑节鼓陈,舒意自广,游心无垠,远思长想。其始兴也,若俯若仰,若来若往,雍容惆怅,不可为象。[4] 其少进也,若翱若行,若竦若倾,兀动赴度,指颐应声。[5] 罗衣从风,长袖交横。骆驿飞散,飒擖合并。[6] 鶡鷃燕居,拉搭鹄惊。绰约闲靡,机迅体轻。姿绝伦之妙态,怀悫素之洁清。[7] 修仪操以显志兮,独驰思乎杳冥。在山峨峨,在水汤汤,与志迁化,容不虚生。明诗表指,口贵息激昂。气若浮云,志若秋霜。观者增叹,诸工莫当。

于是合场递进,按次而俟。埒材角妙,夸容乃理。轶态横出,瑰姿谲起。眄般鼓则腾清眸,吐哇咬则发皓齿。摘齐行列,经营切儗。仿佛神动,回翔竦峙。击不致䇲,蹈不顿趾。翼翼悠往,闇复辍已。[8] 及至回身还入,迫于急节。浮腾累跪,跗蹋摩跌。[9] 纤形赴远,漼似摧折。纡縠蛾飞,纷猋若绝。[10] 超逾鸟集,纵弛殟殁。蜲蛇姌袅,云转飘忽。[11] 体如游龙,袖如素霓。[12] 黎收而拜,曲度究毕。迁延微笑,退复次列。观者称丽,莫不怡悦。

于是欢洽宴夜,命遣诸客。抚躐就驾,仆夫正策。车辚并狎,轸轨逼迫。良骏逸足,跄捍凌越。龙骧横举,扬镳飞沫。马材不同,各相倾夺。或有逾埃赴辙,霆骇电灭,跖地远群,闇跳独绝。或有宛足郁怒,般桓不发。后往先至,遂为逐末。或有矜容爱仪,洋洋习习。迟速承意,控御缓急。车音若雷,骛骤相及。骆漠而归,云散城邑。天生燕骨,乐而不泆。娱神遗老,永年之术。优哉游哉,聊以永日。

作品赏析:

《舞赋》是最早完整展现舞蹈之美的一篇辞赋。赋作假借楚王游乐云梦,置宴设舞,

命宋玉作赋,构成生动的故事情节,从宾客观赏的角度展开对舞蹈美的描写。以舞为中心,深入舞蹈的灵魂,揭示了舞蹈动作的蕴含和意境,体现了作者对舞蹈的理解,表达了作者对雅乐和俗乐兼收并蓄的美学态度,反映了当时王室贵族以乐舞愉悦的状况,同时给予读者以乐舞之美的感受。赋文中保存了有关音乐、舞蹈的珍贵资料和信息,为后世了解并研究我国古代乐舞方面的内容提供了珍贵的资源。

全文分别从背景、场面、散宴三层进行描写,首先渲染了歌舞的环境与背景;其次描写了舞蹈的场面,也是整个赋文的重点部分;最后描绘了舞罢宴散、宾客离去的场景。赋文除了富含艺术气息,还具有很高的文学、美学欣赏价值。

作品描写舞蹈美的同时,体现了其乐而不淫的审美思想,指出歌舞所表达的"在山峨峨,在水汤汤"的高洁。以"大小殊用,郑雅异宜"的观点阐述了雅乐、郑声各有不同的社会作用。雅乐用于郊庙祭祀,协调人神关系;郑声用于娱乐,使人心情愉悦。从而打破了之前的"郑卫之声,亡国之音"的观点,突破了儒家"郑声淫"的传统审美思想,对雅乐和俗乐兼收并蓄,表明了作者的创新精神,同时也展现了郑卫歌舞的顽强生命力。全赋详略得当,重点突出,语言华美绮丽,生动流畅。有很强的思想性与很高的艺术性,同时具有重要的史料价值。

乐舞阐释:

[1]臣闻歌以咏言,舞以尽意。是以论其诗不如听其声,听其声不如察其形。《激楚》《结风》《阳阿》之舞,材人之穷观,天下之至妙:臣听说歌以言志,舞以达情。所以赏诗歌不如听其声,听其声不如观其舞。《激楚》《结风》《阳阿》之舞是有才之士所推崇,天下至妙之乐舞。"歌以咏言,舞以尽意",歌,此处为唱歌、咏歌。咏,此处指咏赞、咏唱、歌咏,如《说文解字》载:"咏,歌也。从言,永声。咏,咏或从口。"①舞,此处指舞蹈。"论其诗不如听其声,听其声不如察其形。"此句意为,品论一种艺术形式,以诗文形式描摹不及声音之表现,而再完美的声音之表现也不及舞蹈之形象诠释得深刻。该赋作者认为,舞蹈这种以形体为表现主体的艺术形式,是最能够表现事物和情感本质的艺术手段,其艺术表现力高于诗与音乐,其与"情动于中而形于言,言之不足,故嗟叹之,嗟叹之不足,故永歌之,永歌之不足,不知手之舞之、足之蹈之也"②的审美观念和意蕴完全一致,可以说是"兴于《诗》,立于礼,成于乐"。声,此处为音声、乐舞之声;形,此处指舞蹈的动作、形态。"《激楚》《结风》《阳阿》之舞,材人之穷观,天下之至妙。"如《初学记》卷十五引梁元帝《纂要》曰:"古艳曲有北里。靡靡。激楚结风。阳阿之曲。又有百戏。起于秦汉。有鱼龙蔓延。"③《楚辞集注》中朱熹注:"《激楚》,歌舞之名,即汉祖所谓楚歌、

① 许慎.说文解字[M].北京:九州出版社,2006:198.
② 毛亨.毛诗传笺[M].郑玄,笺.陆德明,音义.孔祥君,点校.北京:中华书局,2018:1.
③ 徐坚.初学记[M].北京:中华书局,2004:372.

楚舞也。"①说明《激楚》《结风》《阳阿》是当时楚地流行的民间乐曲,后来配以歌舞,广泛流传,成为盛行的乐舞形式。《结风》,古乐曲名,如司马相如《上林赋》云:"鄢郢缤纷,激楚结风。"《汉书·司马相如传上》注释十七:"师古曰:'结风,亦曲名也。缤音匹人反。'"②唐代李白《白纻辞三首》云:"激楚结风醉忘归,高堂月落烛已微。"《阳阿》,楚国舞曲名。

[2]小大殊用,郑雅异宜。弛张之度,圣哲所施。是以《乐记》干戚之容,《雅美》蹲蹲之舞,《礼》设三爵之制,《颂》有醉归之歌。夫《咸池》《六英》,所以陈清庙,协神人也;郑卫之乐,所以娱密坐,接欢欣也。余日怡荡,非以风民也。其何害哉:他们各有所用,郑声、雅乐各有所宜。有弛有张、宽严相济之度,是圣哲治理天下施行之策。《乐记》中有干戚之舞容,如《诗经·小雅》中赞誉其舞之美,《礼》中设置了三爵之礼,《诗经·鲁颂》中记载了醉归之歌。《咸池》《六英》此类雅乐就应陈设于庙堂之中,以祭祀神与先祖;郑卫乐舞是在娱乐场合用来与朋友沟通感情、放松精神与娱情的,是在闲暇时愉悦性情,而并非教化百姓的乐舞。这些能有什么危害呢?

该段内容说明了俗乐和雅乐各有其特点与所用,在肯定雅乐教育功能的同时也说明了俗乐的娱乐功能。在不同场合表演不同的乐舞,这样才能使乐舞的功能全面发挥出来,使它更加有益于社会和民生。在当时的社会,有许多人肯定雅乐、鄙视俗乐,而"小大殊用,郑雅异宜"的乐舞观,充分表现了作者一分为二的美学观和对我国古代乐舞功能全面而精准的认识。《乐记》,是一部集先秦儒家美学思想大成之作,其丰富的美学思想对两千多年来古典音乐的发展有着深刻影响,并在世界音乐思想史上占有重要地位。《乐记》阐明音乐是表达情感的艺术,认为"凡音之起,由人心生也"。干戚,我国古代武舞所执道具;蹲蹲之舞,蹲蹲,描写舞蹈的状态,如《诗·小雅·出车》云:"坎坎鼓我,蹲蹲舞我。"《咸池》,黄帝与尧帝的纪功乐舞名。《六英》,古乐曲名,相传为帝喾之乐。如《吕氏春秋》载:"帝喾命咸黑作为《声歌》——《九招》《六列》《六英》。"③唐代刘禹锡《历阳书事七十韵》云:"早忝登三署,曾闻奏《六英》。"宋代李纲《次韵志宏见示春雪长句》云:"那知忽作三尺雪,草木洗尽群芳空。六英飘舞片片好,谁与刻削嗟神工。"六英也写作六霙,即雪花之意,如明代陆采《怀香记·承明雪宴》云:"严风起,六霙飘,建章宫阙积琼瑶,尽道梅花芳信到。"

[3]扬《激徵》,骋《清角》。赞舞操,奏均曲,形态和,神意协,从容得,志不劫:发激徵之音,驰清角之声,赞美舞操之节,奏出和谐之曲,形态平和,神情和谐,从容自得,心安志定。描写郑女之乐舞形与神融为一体的境界。《激徵》,指激扬高亢的乐音,呈现出无限的激情与欢悦的气氛,如汉武帝刘彻《天地》云:"展诗应律鋗玉鸣,函宫吐角激徵

① 朱熹.楚辞集注[M].夏剑钦,吴广平,校点.长沙:岳麓书社,2013:113.
② 班固.汉书[M].颜师古,注.北京:中华书局,1962:2569.
③ 吕不韦.吕氏春秋[M].呼和浩特:内蒙古人民出版社,2008:30.

清。"又如《全汉赋评注》注释三十七:"'扬《激徵》'两句:李善曰:'《激徵》《清角》,皆雅曲名。'《琴操》曰:'伯牙鼓琴,作《激徵》之音。'《韩子》师旷曰:'《清澈》之声,不如从《清角》。'"舞操:指舞之节操。均:雅曲名。① 《清角》,古乐曲名;舞操,指舞蹈之精神、气节、节操;奏均曲,奏出和谐的旋律与乐曲。奏,演奏。均,古同韵,指和谐的声音。也有以"均"命名的乐器与乐曲名,如均钟、均曲等。

[4] 其始兴也,若俯若仰,若来若往,雍容惆怅,不可为象:描写开始舞蹈时,舞者传达给观者的动作体态细微的感觉之妙。起舞时,舞者时而前后俯仰,若来若往,将舞蹈动作、神韵与意境表现得惟妙惟肖,仿佛使人们现场欣赏到舞者的呼吸、神态与韵律,其雍容之姿,惆怅之韵,令人感叹,且不可用语言尽述其美。

[5] 其少进也,若翱若行,若竦若倾,兀动赴度,指颐应声:描写舞蹈继而逐渐展开,进入一个新的阶段,舞者如仙般舞动于盘鼓上下,好似飞翔于天地间,时而高竦而立,时而倾身而动,每个动作皆合乎章法,其舞姿按照音乐的节拍,脸颊随指而动,伴随乐声。将优美轻盈的体态,腾挪跳跃若飞似翔之动作,前倾后仰若梦似幻的舞姿都浮现于读者眼帘。声,此处指表演《盘鼓舞》时所伴奏的乐声与鼓声。

[6] 罗衣从风,长袖交横。骆驿飞散,飒擖合并:轻柔纱衣随风飘扬,曼长舞袖纵横交错。络绎不绝飞散飘逸,收放曲直皆合乎曲度。用风动衣裳,长袖纵横交错的物象,巧妙而神奇地将舞者瞬息万变、千姿跌宕的舞情舞景跃然纸上,萦绕脑海;以物动代替人舞,将舞者动作的激烈飘逸表现得精彩绝伦。绕身若环的技巧连绵不断,犹如飞仙聚散。作者以高超精美的描写,表现了舞者瞬息万变的舞姿,让读者思绪缭绕。长袖,此处指在盘鼓上表演《长袖舞》时所舞动的长袖。

[7] 鹍鹏燕居,拉揩鹄惊。绰约闲靡,机迅体轻。姿绝伦之妙态,怀悫素之洁清:舞姿落下若燕儿归巢般轻盈,上举飞升如鸿鹄夜惊般灵敏。舞态娴雅曼妙,动作迅捷轻雅。舞姿美妙绝伦,展现出性情之高洁清远。描写了舞者动静结合的表演。

[8] 击不致莢,蹈不顿趾。翼翼悠往,闇复辍已:侧击鼓之迅疾如无触之,踏地之迅疾如无间歇之顿。轻盈悠然而往,复而静止不动。此句描写了舞者脚足急速不停踏击鼓盘的动态,表现了舞者在表演过程中精湛的技艺和高昂的情绪。

[9] 及至回身还入,迫于急节。浮腾累跪,跗蹋摩跌:舞者身体循环往复,应和着急促的节拍,时而轻盈地腾跃,时而连续俯身低跪,或以足踏地而舞。

[10] 纤形赴远,颧似摧折。纤縠蛾飞,纷猋若绝:舞者身姿纤细、舞姿伸展、调度遍及舞场,身体由展而折曲,动势欲前先后,前行而回折。此句表现了长袖的舞动和舞姿的进退屈伸。舞者在盘鼓上的踏蹈腾跃,表现了如杂技般高超的技艺。从文字中可见作者对乐舞的了解和研究之深,将《盘鼓舞》的动作、动态、动势、韵律、神韵、感觉等描写得出神入化,从而形神兼备地将《盘鼓舞》动态展现在读者眼前。

① 龚克昌,等.全汉赋评注·后汉·上[M].石家庄:花山文艺出版社,2003:139.

[11] 超逾鸟集,纵弛殟殁。蝹蛇姌袅,云转飘忽:形象地描写了舞者动作迅疾跳跃时如群鸟飞集,纵情放松之时又多舒缓蔓延之态,其舞姿柔和、优美、修长,使舞蹈的柔韧美与力度感融为一体,刚柔相济,优美流畅,动感强烈,如行云般飘然之神韵。这两句妙在作者将舞者的动作形象比喻为"鸟集"与"云转",以飞鸟的疾驶和浮云的飘浮之景象,使读者通过具体的形象联想,在脑海中勾勒出一幅美妙的画卷。

[12] 体如游龙,袖如素霓:进一步描写舞女表演时的肢体线条婉转如游龙,所舞动的长袖翩然扬起如素霓一般的动态。其中既有惊险的踩踏、翻转、跳跃,又不乏优美动人的神韵,其表演达到了瑰姿迭起、逸态横生的美妙境地。如神笔般将舞姿的阳刚之象和阴柔之美完美地表现出来。

该赋描写、描绘、记录了当时舞者高超的舞蹈技艺和高深的艺术修养。这种抒情似的描绘,具有深远的艺术价值;这种记录似的描写,具有很高的史料价值。

(四)魏晋南北朝赋对乐舞的描写

嵇康《琴赋》

余少好音声,长而玩之。以为物有盛衰,而此无变;滋味有厌,而此不倦。可以导养神气,宣和情志,处穷独而不闷者,莫近于音声也。是故复之而不足,则吟咏以肆志;吟咏之不足,则寄言以广意。然八音之器,歌舞之象,历世才士,并为之赋颂。其体制风流,莫不相袭。称其材干,则以危苦为上;赋其声音,则以悲哀为主。美其感化,则以垂涕为贵。丽则丽矣,然未尽其理也。推其所由,似元不解音声;览其旨趣,亦未达礼乐之情也。众器之中,琴德最优,故缀叙所怀,以为之赋。[1]其辞曰:

惟椅梧之所生兮,托峻岳之崇冈。披重壤以诞载兮,参辰极而高骧。含天地之醇和兮,吸日月之休光。郁纷纭以独茂兮,飞英蕤于昊苍。夕纳景于虞渊兮,旦晞干于九阳。经千载以待价兮,寂神跱而永康。且其山川形势,则盘纡隐深,礒嵬岑嵓。玄岭巉岩,岞崿岖崟。丹崖崄巇,青壁万寻。若乃重巘增起,偃蹇云覆。邈隆崇以极壮,崛巍巍而特秀。蒸灵液以播云,据神渊而吐溜。尔乃颠波奔突,狂赴争流。触岩觝隈,郁怒彪休。汹涌滕薄,奋沫扬涛。瀄汨澎湃,蜿蟺相纠。放肆大川,济乎中州。安回徐迈,寂尔长浮。澹乎洋洋,萦抱山丘。详观其区土之所产毓,奥宇之所宝殖。珍怪琅玕,瑶瑾翕赩。丛集累积,奂衍于其侧。若乃春兰被其东,沙棠殖其西。涓子宅其阳,玉醴涌其前。玄云荫其上,翔鸾集其颠。清露润其肤,惠风流其间。竦肃肃以静谧,密微微其清闲。夫所以轻营其左右者,固以自然神丽,而足思愿爱乐矣。

于是遁世之士,荣期绮季之俦,乃相与登飞梁,越幽壑,援琼枝,陟峻崿,以游乎其下。周旋永望,邈若凌飞。邪睨昆仑,俯阚海湄。指苍梧之迢递,临回江之威夷。悟时俗之多累,仰箕山之余辉。美斯岳之弘敞,心慷慨以忘归。情舒放而远览,接轩辕之遗音。慕老童之骿隅,钦泰容之高吟。顾兹梧而兴虑,思假物以托心。乃斫孙枝,准量所任。至人摅思,制为雅琴。乃使离子督墨,匠石奋斤。夔襄荐法,般倕骋神。[2]锼会裹

厕,朗密调均。华绘雕琢,布藻垂文。错以犀象,借以翠绿。弦以园客之丝,徽以钟山之玉。[3]爰有龙凤之象,古人之形:伯牙挥手,钟期听声,华容灼烁,发采扬明,何其丽也。[4]伶伦比律,田连操张。进御君子,新声憀亮,何其伟也[5]。及其初调,则角羽俱起,宫徵相证,参发并趣,上下累应,蹭蹬磥硌,美声将兴,固以和昶而足耽矣。[6]尔乃理正声,奏妙曲,扬白雪,发清角。纷淋浪以流离,奐淫衍而优渥。粲奕奕而高逝,驰岌岌以相属。沛腾遌而竞趣,翕晔煜而繁缛。状若崇山,又像流波,浩兮汤汤,郁兮峨峨,怫愲烦冤,纡余婆娑。陵纵播逸,霍濩纷葩,检容授节,应变合度。兢名擅业,安轨徐步。洋洋习习,声烈遐布。含显媚以送终,飘余响于泰素。

若乃高轩飞观,广厦闲房;冬夜肃清,朗月垂光。新衣翠粲,缨徽流芳。于是器冷弦调,心闲手敏。触𪩘如志,惟意所拟。初涉《渌水》,中奏《清徵》。雅昶《唐尧》,终咏《微子》。[7]宽明弘润,优游躇跱。拊弦安歌,新声代起。歌曰:"凌扶摇兮憩瀛洲,要列子兮为好仇。餐沆瀣兮带朝霞,眇翩翩兮薄天游。齐万物兮超自得,委性命兮任去留。激清响以赴会,何弦歌之绸缪。"于是曲引向阑,众音将歇,改韵易调,奇弄乃发。[8]扬和颜,攘皓腕,飞纤指以驰骛,纷溹蓦以流漫。或徘徊顾慕,拥郁抑按,盘桓毓养,从容秘玩。闼尔奋逸,风骇云乱。牢落凌厉,布濩半散。丰融披离,斐韡奂烂。英声发越,采采粲粲。[9]或间声错糅,状若诡赴,双美并进,骈驰翼驱。[10]初若将乖,后卒同趣。或曲而不屈,直而不倨。或相凌而不乱,或相离而不殊。时劫掎以慷慨,或怨沮而踌躇。忽飘飘以轻迈,乍留联而扶疏。或参谭繁促,复叠攒仄,从横骆驿,奔遹相逼。拊嗟累赞,间不容息。瓌艳奇伟,殚不可识。若乃闲舒都雅,洪纤有宜。清和条昶,案衍陆离。穆温柔以怡怿,婉顺叙而委蛇。或乘险投会,邀隙趣危。喓若离鹍鸣清池,翼若游鸿翔曾崖。纷文斐尾,慊縿离纚。微风余音,靡靡猗猗。或搂㨰栎捋,缥缭潎冽。轻行浮弹,明婳瞭慧。疾而不速,留而不滞。翩绵飘邈,微音迅逝。远而听之,若鸾凤和鸣戏云中;迫而察之,若众葩敷荣曜春风。既丰赡以多姿,又善始而令终。嗟姣妙以弘丽,何变态之无穷。若夫三春之初,丽服以时,乃携友生,以遨以嬉。涉兰圃,登重基,背长林,临清流,赋新诗。嘉鱼龙之逸豫,乐百卉之荣滋。理重华之遗操,慨远慕而长思。

若乃华堂曲宴,密友近宾。兰肴兼御,旨酒清醇。进《南荆》,发《西秦》,绍《陵阳》,度《巴人》,变用杂而并起,竦众听而骇神。料殊功而比操,岂笙籥之能伦。

若次其曲引所宜,则《广陵止息》《东武》《太山》《飞龙》《鹿鸣》《鹍鸡》《游弦》。[11]更唱迭奏,声若自然,流楚窈窕,惩躁雪烦。[12]下逮谣俗,蔡氏五曲。王昭楚妃,千里别鹤。[13]犹有一切,承间簉乏,亦有可观者焉。然非夫旷远者不能与之嬉游,非夫渊静者不能与之闲止。非放达者不能与之无吝,非至精者不能与之析理也。若论其体势,详其风声:器和故响逸,张急故声清;闲辽故音庳,弦长故徽鸣。性洁静以端理,含至德之和平。诚可以感荡心志,而发泄幽情矣。是故怀戚者闻之,莫不憯懔惨凄,愀怆伤心,含哀懊咿,不能自禁。其康乐者闻之,则欤愉欢释,抃舞踊溢,留连澜漫,嗢噱终日。[14]若和平者听之,则怡养悦念,淑穆玄真,恬虚乐古,弃事遗身。是以伯夷以之廉,颜回以之仁,

比干以之忠,尾生以之信。惠施以之辩给,万石以之讷慎。其余触类而长,所致非一。同归殊途,或文或质。总中和以统物,咸日用而不失。其感人动物,盖亦弘矣。于时也,金石寝声,匏竹屏气。王豹辍讴,狄牙丧味。[15]天吴踊跃于重渊,王乔披云而下坠。舞鸑鷟于庭阶,游女飘焉而来萃。感天地以致和,况蚑行之众类。嘉斯器之懿茂,咏兹文以自慰。永服御而不厌,信古今之所贵。

乱曰:愔愔琴德,不可测兮。体清心远,邈难极兮。良质美手,遇今世兮。纷纶翕响,冠众艺兮。识音者希,孰能珍兮。能尽雅琴,唯至人兮。

作品赏析:

琴、棋、书、画彰显了一个人的文化素养,被誉为古代文人雅士的"四宝",其中琴居第一,可见琴之重要。《琴赋》论琴,从其材质梧桐着手,到其状貌气质、生长地势、制琴工艺,再到高低不一、起伏交错的琴声,正声、间声、《白雪》或《巴人》,叙说详尽,重墨浓泼,语言华瑰绚丽,修辞此起彼伏,丰富曼妙。作者在介绍其对音乐的独特领悟的同时,抒发因"识音者希"而感慨怅然与孤寂之情,而琴恰为托物言志之本,可借物抒情。

序文从三方面说明写此赋的缘由:首先,写作者好音乐,精通琴道;其次,写琴德之优,抚琴之趣尤能体现出道家的"天地自然"之心性;最后,表现弹琴时若遨游天际的自在悠然境界。可见,"琴之德"其实为"人之德"。

作者不仅引领读者感受琴声的美妙,且深谙琴道,以专业用词于赋文中塑造音乐形象,表述旋律特征,描写指法技巧。善于从不同角度进行对比描写,表现出音乐的抑扬顿挫、高低缓急、刚柔强弱之美,且擅以比喻来描绘琴声的音乐形象,喻琴声有山川之气质风采,为读者展现了一幅幅丰富多彩、姣妙宏丽、变幻无穷的音乐形象。古琴的独特音色、丰富的表现技巧,所形成的广阔的表现力和强烈的感染力,恰到好处地咏唱出了中国文人的孤傲、悲悯、清高等内心深处的情感,琴弦所奏实为心弦所寄。

全文铺叙与议论相结合,既有丰富的想象,遨游于如梦如幻的意境,又有平实的叙述,展示出真实可触的场景,虚实相间,尽显铺叙之功与议论之妙,琴品与人品、琴声与心声融为一体,使整篇赋浑然天成。

乐舞阐释:

[1]赋其声音,则以悲哀为主。美其感化,则以垂涕为贵。丽则丽矣,然未尽其理也。推其所由,似元不解音声;览其旨趣,亦未达礼乐之情也。众器之中,琴德最优,故缀叙所怀,以为之赋:作赋描写其声,即以哀音为主调;论及音乐的审美及感化作用,则以令人潸然泪下为贵。只知音乐确实美妙,却不能言尽其中奥妙,究其根由,皆为不懂音乐之声律所致,饱览音乐的宗旨,也未能通达礼乐之情。在众多乐器之中,琴的品格最为高尚。因而以此抒怀,为之作赋。礼乐,此处指礼法和乐舞。礼,是周代初确定的一整套礼法、典章、制度、规矩、礼仪,是我国原始礼仪体系的规范化和系统化,其意识形态直接从原始文化延续而来,也就是说,周公将从远古到殷商的原始礼仪加以整理、改

造和规范化,以适应和服务于奴隶制社会的阶级统治。礼,主要包含"仁、义、智、信、忠、孝、悌、廉"等内容;乐,即乐舞,在我国古代指音乐、舞蹈、诗歌三位一体的艺术。以情动人是乐舞艺术的主要特点,所谓"情动于中而形于外"。

礼与乐各自的功能不同,二者之间存在着相互补充、相互制约的关系,以礼区别社会等级关系,以乐协调社会、人际关系和情感,如《礼记》载:"礼仪立,则贵贱等矣。乐文同,则上下和矣。"[1]乐舞的寓教于乐功能和对人们的感染力,主要通过情感打动人们来实现。以"乐"的形式求得"礼";以"礼"的规范而制"乐",是礼与乐最好的互补、联系、融合和节制。

[2]夔襄荐法,般倕骋神:乐官夔和琴师襄进献制作琴之法则,匠人倕和鲁班施展制作琴的神工。夔,古代乐官。夔生活在荒僻边缘的地方,具有非凡的音乐才能,后受到舜的赏识提拔为乐官,主理乐舞之事,是我国历史上有史可查的最早的乐官。夔,本意为古代传说中的动物,像龙,仅有一足,青铜器上常有夔形雕饰。《尚书》记载舜帝让夔掌管乐舞,教导年轻人。夔不但是氏族乐舞的掌管者和组织者,而且有高超的音乐演奏才能,并创作了乐舞《箫韶》。相传这部乐舞一直流传至一千多年后春秋战国时期的齐国,孔子听后赞叹道:"尽美矣,又尽善也。"襄,即师襄,春秋时齐国著名乐师,善弹琴、击磬。《论语·微子》中记载了师襄因避世而居海边之事,宋代苏轼《东阳水乐亭》云:"闻道磬襄东入海,遗声恐在海山间。"在《史记·孔子世家》中提及孔子曾随其学琴之事。

[3]弦以园客之丝,徽以钟山之玉:用仙人园客之蚕丝作琴弦,用钟山之玉作音位标志。徽,指琴徽,琴弦音位标志,即古琴面板左方的一排十三个圆星点,用贝壳、磁或金属镶制而成。从琴头开始,依次为第一徽、第二徽……直至琴尾第十三徽。宋代梅尧臣《送良玉上人还昆山》云:"水烟晦琴徽,山月上岩屋。"明代李东阳《生日自述并答雅怀》云:"家藏笔法犹存谱,手按琴徽错记弦。"

[4]伯牙挥手,钟期听声,华容灼烁,发采扬明,何其丽也:伯牙弹琴,钟子期听音,装饰华美之琴,放出光彩,何等华美绮丽。伯牙,即俞伯牙,名瑞,字伯牙。春秋时楚国郢都(今湖北省荆州市)人,晋国上大夫,著名琴师,技艺高超,被尊为"琴仙"。文献中关于他的记载很多,如《荀子》载:"伯牙鼓琴而六马仰秣。"[2]其高超的琴艺是他努力研习所得,据《乐府解题》记载,俞伯牙师从成连先生学琴三年成效不大,后随先生至东海蓬莱山,闻海水澎湃、群鸟悲号之声,心有所感、抚琴而歌,从此琴艺大长。琴曲《水仙操》即为伯牙所作,相传《高山流水》也是其作品。《吕氏春秋·本味》中记载了钟子期听伯牙弹琴的过程,当伯牙以琴表现泰山的巍峨雄伟时,钟子期说:"善哉乎鼓琴!巍巍乎若泰山。"当伯牙以琴表现流水的汹涌澎湃时,钟子期说:"善哉乎鼓琴!汤汤乎若流水。"

[1] 孙希旦.礼记集解[M].沈啸寰,王星贤,点校.北京:中华书局,1989:987.

[2] 荀况.荀子简释[M].北京:中华书局,1983:6.

钟子期死后,俞伯牙认为世上已无知音,终生不再鼓琴,如《汉书》载:"是故钟期死,伯牙绝弦破琴而不肯与众鼓。"①两位古代音乐大师的这段故事,被后世传为知音难觅之美谈;钟期,即钟子期,名徽,字子期,春秋时著名琴师,楚国汉阳(今湖北省武汉市)人。钟子期是俞伯牙的知音,两人为至交。该赋作中"伯牙挥手,钟期听声"句,勾画出当年伯牙弹琴,子期聆听的场景,间接抒发了作者知音难觅的苦楚和对伯牙、子期的羡慕之情。

[5]伶伦比律,田连操张。进御君子,新声憀亮,何其伟也:伶伦制定音律,田连举手弹琴,琴声献给君子欣赏,清新的声音清澈响亮,那是何等优美雄浑啊!

伶伦,也称泠伦,我国古代音乐大家,传说为黄帝时的乐官,创作了十二律,如《汉书》载:"黄帝使泠纶,自大夏之西,昆仑之阴,取竹之解谷生,其窍厚均者,断两节间而吹之,以为黄钟之宫。制十二箫以听凤之鸣,其雄鸣为六,雌鸣亦六,比黄钟之宫,而皆可以生之,是为律本。"②描述了伶伦模拟自然界的凤鸣鸟声,选择内腔壁生长匀称的竹管,制作了十二律之箫。雄鸣为六,为六个阳律;雌鸣亦六,为六个阴律。比律,指制定音律;田连,古代著名琴师,如《韩非子》载:"田连、成窍,天下善鼓琴者也。"③操张,指弹琴。

[6]及其初调,则角羽俱起,宫徵相证,参发并趣,上下累应,蹢躅碾硌,美声将兴,固以和昶而足耽矣:乐曲最初的基调,则角羽发声,宫徵相对,交错成乐。手指上弹下应弹拨琴弦,声音由虚而实、由小而大,音声变化无常,恢宏有力。美妙之音将响起,和畅欢欣、舒爽振奋。如"李周翰注:角羽俱起,宫徵相证,谓调龊取声韵中适也。参发并趣,以指俱历,七弦参而审之也。上下累应,谓声调合韵也。蹢躅,初声布散貌。碾硌,大声貌。调弦既毕,将奏雅曲,故美声是兴,故乃和通情性,此足耽乐也"④。初调,最初乐曲定音的基调;角羽、宫徵,为五声音阶之中的四个,加上"商"为五声音阶。

[7]初涉《渌水》,中奏《清徵》。雅昶《唐尧》,终咏《微子》:初奏《渌水》,中间弹《清徵》,典雅流畅的《唐尧》,最后咏《微子操》。《渌水》,古乐曲名,如汉代马融《长笛赋》云:"中取度于白雪渌水,下采制于延露巴人。"李周翰注:"《白雪》《渌水》,雅曲名。"⑤又如晋代葛洪《抱朴子》载:"口吐采菱、延露之曲,足蹑渌水、七槃之节。"⑥《清徵》,古乐曲名,曲调较悲。师旷认为,古时擅听《清徵》者,皆为德义之君,相传师旷援琴而鼓此曲:弹第一乐段时,有玄鹤(黑鹤)十六只自南飞来,停在前殿屋脊上;弹第二乐段时,玄

① 班固.汉书[M].颜师古,注.北京:中华书局,1962:3578.
② 班固.汉书[M].颜师古,注.北京:中华书局,1962:959.
③ 韩非.韩非子[M].上海:上海古籍出版社,1989:113.
④ 嵇康.嵇康集校注[M].戴明扬,校注.北京:中华书局,2014:162.
⑤ 温庭筠.温庭筠全集校注[M].刘学锴,校注.北京:中华书局,2007:1199.
⑥ 葛洪.抱朴子[M].上海:上海古籍出版社,1990:325.

鹤排列成行；弹到第三乐段时，它们"延颈而鸣，舒翼而舞。音中宫商之声，声闻于天下"。《唐尧》，此处指古琴曲名，为尧帝所作，如《律吕正声》载："谢希夷《琴论》曰：'《神人畅》，尧帝所作。尧弹琴感神现，故制此弄也。'"①《神人畅》是唐代以前仅存的两首记载以"畅"为题材的古琴曲之一，此曲表现了昔日祭祀部落领袖尧的情景，琴声感动上天，天神降临与百姓歌舞欢乐，共庆盛典。《微子》，古琴曲名。如《琴学六十年论文集》载："他(指嵇康)承认了《唐尧》曲的'宽明弘润'，《微子》曲的'优游踌跱'，'窈窕'之《流楚》曲的能'惩躁息烦'。"②

[8]于是曲引向阑，众音将歇，改韵易调，奇弄乃发：于是乐曲将终止，众音将停歇，改变音韵，变换曲调，于是奏起美妙的乐曲。曲引，乐曲，此处指琴曲。如汉代马融《长笛赋》云："故聆曲引者，观法于节奏，察变于句投，以知礼制之不可逾越焉。《广雅》曰：聆，听也。引，亦曲也。"③众音，指众多之音，演奏时所有的音乐；改韵易调，意为改变"弦式"，变换为另外一种"调式"演奏，将古琴七根弦调成"宫、商、角、徵、羽"五音中的一种音阶，称为弦式；弄，演奏的乐曲、曲调，或表示同一曲调重复三遍，所以称"三弄"，如《梅花三弄》。

[9]英声发越，采采粲粲：优美的琴声激昂勃发，美妙动听而特色鲜明。采采，茂盛、众多，形容美妙动听的乐声；粲，鲜明，如《文选》五臣注中吕向注："采采粲粲，英声貌。"英，即鲜明、华盛。唐代孟郊《清东曲》云："采采《清东曲》，明眸艳珪玉。"

[10]或间声错糅，状若诡赴，双美并进，骈驰翼驱：有时乐音的间声错落混杂，状况奇异多变，美妙的正声、变声同时奏响，犹如万马奔腾、群鸟集翔。形象而生动地描述了琴之乐音，使人读之犹身临其境，如耳闻其声，不禁惊叹其美。间声，指乐曲中的变声。变声，即"变宫、变徵"，又称"二变"，变宫，是古音阶中的"二变"之一，中国古代七声音阶中的第七音级，比宫低半音，是羽音与宫音之间的乐音；变徵，是古音阶中的"二变"之一，中国古代七声音阶中的第四音级，比徵低半音，是角音与徵音之间的乐音。五音加二变，合称七音或七声，形成七声音节，即宫、商、角、变徵、徵、羽、变宫。在古代音乐文献记载中本无"音阶"一词，七声、七音或七律是在以汉族音乐为主的传统音乐中广泛应用的七声音阶，如《梦溪笔谈》载："律吕宫、商、角声各相间一律，至徵声顿间二律，所谓变声也。琴中宫、商、角皆用缠弦，至徵则改用平弦，隔一弦鼓之，皆与九徽应，独徵声与十徽应，此皆隔两律法也。古法唯有五音，琴虽增少宫、少商，然其用丝各半本律，乃律吕清倍法也。故鼓之六与一应，七与二应，皆不失本律之声。后世有变宫，变徵者，盖自羽声隔八相生再起宫，而宫生徵虽谓之宫、徵，而实非宫、徵声也。变宫在宫、羽之间，变徵在角、徵之间，皆非正声，故其声庞杂破碎，不入本均，流以为郑、卫，但爱其清焦，而不

① 王邦直.律吕正声校注[M].王守伦,任怀国,等校注.北京:中华书局,2012:386.
② 林晨.琴学60年论文集(一)[M].北京:文化艺术出版社,2011:177.
③ 萧统.文选[M].李善,注.上海:上海古籍出版社,1986:816-817.

复古人纯正之音。惟琴独为正声者,以其无间声以杂之也。世俗之乐,惟务清新,岂复有法度? 乌足道哉!"①该注释曰:"间声:不合韵的乐声,这里指的是变宫、变徵。"双美,此处指乐曲中的正声与变声,正声,即"宫、商、角、徵、羽",又称"五正声"。

[11]若次其曲引所宜,则《广陵止息》《东武》《太山》《飞龙》《鹿鸣》《鹍鸡》《游弦》:若将这些乐曲按适当次序排列,则是《广陵止息》《东武》《太山》《飞龙》《鹿鸣》《鹍鸡》《游弦》。《广陵止息》,即《广陵散》,我国十大古曲之一。广陵,是扬州的古称;散,是操引乐曲的意思。如三国魏应璩《与刘孔才书》载:"听广陵之清散。"嵇康以善弹此曲著称,他刑前仍从容不迫,索琴弹奏此曲,如《晋书》中记载,该曲是嵇康游玩洛西时由一老人所赠。《太平广记》中记载,嵇康好琴,有一次他夜宿月华亭不能寝,起而抚琴,琴声优雅,打动一幽灵,那幽灵传《广陵散》于嵇康,更与嵇康约定:此曲不得教人。现存琴谱最早见于《神奇秘谱》。《东武》,即古琴曲《东武吟》,如陆游《渭南文集》卷十四载:"古乐府有《东武吟》,鲍明远辈所作,皆名千载。盖其山川气俗,有以感发人意,故骚人墨客,得以驰骋上下,与荆州、邯郸、巴东三峡之类,森然并传,至于今不泯也。"《东武》最早是我国齐地(今山东省)的民歌,其表演形式与风格在民间戏曲中保留得较为完整。以《东武吟》为题的乐府歌谣多感慨人生际遇,风格苍凉悲壮。《太山》,此处指古乐曲,源于汉魏六朝《相和歌》的琴曲。《太山》最早是齐地的民歌。《飞龙》,古乐曲名,如《文选》注:"《汉书》曰:房中乐有《飞龙》章。"②《鹿鸣》,古乐曲名,相传此曲源于周代,周天子宴请诸侯时所用,属于小雅"中原正声",是礼乐教化下的古代中原宫廷雅乐,此曲表现君临天下和群臣上朝时庄严肃穆的气氛。《鹍鸡》,古乐曲名,如东汉张衡《南都赋》云:"《寡妇》悲吟,《鹍鸡》哀鸣。"李善注:"《寡妇》曲未详,古相和歌有《鹍鸡》之曲。"③唐代李德裕《重台芙蓉赋》云:"吟《朱鹭》于篴管,鸣《鹍鸡》于瑟弦。"《游弦》,古乐曲名,古代著名音乐家戴颙所作。戴颙,字仲若,东晋、南朝宋时谯郡铚县(今安徽省濉溪县)人,他在传统基础上将古曲加以发展,推陈出新,创作了很多新曲。其欣赏鸟鸣往往入迷,所作曲调不少得益于黄鹂歌鸣。

[12]更唱迭奏,声若自然,流楚窈窕,惩躁雪烦:歌声乐声迭起,犹如自然天籁之音,流畅而清晰美妙之音,可以荡涤心中烦闷和焦躁。

[13]下逮谣俗,蔡氏五曲。王昭楚妃,千里别鹤:接下来转至演奏民间歌谣,弹奏蔡邕五曲和《王昭》《楚妃》《千里别鹤》等曲。谣俗,民俗歌谣;蔡氏五曲,指由蔡邕创作的五首琴曲《游春》《渌水》《坐愁》《秋思》《幽居》,如《乐府诗集》载:"《琴历》曰:'琴曲有《蔡氏五弄》。'《琴集》曰:'《五弄》,《游春》《渌水》《幽居》《坐愁》《秋思》,并宫调,蔡邕

① 沈括.梦溪笔谈[M].北京:新世界出版社,2014:379-380.
② 曾文斌.文廷式诗选注[M].北京:中华书局,2015:433.
③ 梁佩兰.梁佩兰集校注[M].董就雄,校注.北京:中华书局,2019:1095.

所作也。'"①蔡氏,即蔡邕,字伯喈,东汉文学家、书法家,是著名才女蔡琰(即蔡文姬)之父,汉献帝时曾拜左中郎将,称蔡中郎,才华横溢,精通音乐,如《搜神记》载:"蔡邕尝至柯亭,以竹为椽。邕仰晒之,曰:'良竹也。'取以为笛,发声辽亮。"②王昭楚妃,王昭,此处指琴曲《昭君怨》,又名《明妃怨》等。《昭君怨》得名于汉代王昭君出塞的故事,如《鲍照集校注》载:"《琴操》载:昭君,齐国王穰女,端正闲丽,未尝窥门户,穰以其有异于人,求之者皆不兴。年十七,献之元帝。元帝以地远不之幸,以备后官,积五六年。帝每游后官,常怨不出。后单于遣使朝贡,帝宴之,尽召后宫,昭君盛饰而至。帝问欲以一女赐单于,能者往。昭君乃越席请行。时单于使在旁,惊恨不及。昭君至匈奴,单于大悦,以为汉与我厚,纵酒作乐,遣使报汉白璧一双,骏马十匹,胡地珍宝之物。昭君恨帝始不见遇,乃作怨思之歌。"③《昭君怨》至隋唐由乐府而入长短句,成为词曲名,如清代毛先舒《填词名解》载:"汉王昭君作怨诗,入琴操。乐府吟叹曲,有《王明君》,盖晋石崇拟其意作之,以教绿珠。陈、隋相沿有此曲,一名《王昭君》,一名《明君词》,一名《昭君叹》。填词专名《昭君怨》,又名《一痕沙》。"④《洛阳伽蓝记》中记载徐月华善唱此歌:"美人徐月华,善弹箜篌,能为《明妃出塞》之歌,闻者莫不动容。"⑤楚妃,此处指古乐曲《楚妃叹》。楚妃,指春秋时楚庄王妃楚姬,如晋代石崇《〈楚妃叹〉序》中记载了春秋时楚庄王妃樊姬劝谏庄王之事,详见西汉刘向《列女传·楚庄樊姬》。千里别鹤,古琴曲名,如《嵇康集校注》载:"蔡邕《琴操》曰:商陵牧子,娶妻五年,无子,父兄欲为改娶。牧子援琴鼓之,叹别鹤以舒其愤懑,故曰《别鹤操》。鹤一举千里,故名千里别鹤也。"⑥

[14]其康乐者闻之,则欹愉欢释,抃舞踊溢,留连澜漫,嘘噱终日;其安乐者听琴,则会欢欣鼓舞,快乐得雀跃起舞,沉醉于此兴会尽情,终日乐不自胜。

[15]于时也,金石寝声,匏竹屏气。王豹辍讴,狄牙丧味:此时雅琴的出现,使金、石、匏、竹之乐器黯然失色,进而无声。使善歌者王豹停止歌唱,善烹调者狄牙丧失味觉。金、石,均为我国古代"八音"之一,泛指石类和金属类乐器钟和磬等,如《国语》载:"而以金石匏竹之昌大、嚣庶为乐。"⑦韦昭注:"金,钟也。石,磬也。"又如唐代司空图《连珠》载:"金石之悬已扣,孰谓识微;风云之候未形,罕知能制。"⑧南朝江淹《别赋》云:"金石震而色变,骨肉悲而心死。"匏,泛指匏类乐器,古代"八音"之一,主要包括笙、竽

① 郭茂倩.乐府诗集[M].北京:中华书局,1979:855.
② 干宝.搜神记·唐宋传奇集[M].上海:上海古籍出版社,1998:134.
③ 鲍照.鲍照集校注[M].丁福林,丛玲玲,校注.北京:中华书局,2016:630.
④ 查培继.词学全书·上[M].吴熊和,点校.北京:书目文献出版社,1986:30.
⑤ 杨衒之.洛阳伽蓝记[M].南昌:二十一世纪出版社,2018:198.
⑥ 嵇康.嵇康集校注[M].戴明扬,校注.北京:中华书局,2016:183.
⑦ 左丘明.国语[M].韦昭,注.上海:上海古籍出版社,2015:363-364.
⑧ 司空图.司空表圣诗文集笺校[M].祖保泉,陶礼天,笺校.合肥:安徽大学出版社,2002:292.

等乐器。匏瓜是葫芦的一个品种,古人用干老的匏瓜制成乐器,如《国语》载:"臣闻之,琴瑟尚宫,钟尚羽,石尚角,匏竹利制,大不逾宫,细不过羽。"①韦昭注:"匏,笙也。竹,箫管也。"又如《南史》载:"况郊祀配天,叠筐礼旷,齐宫清庙,匏竹不陈。"②竹,泛指竹类乐器,"八音"之一,主要包括笛、箫等乐器。

(五)唐代赋对乐舞的描写

皮日休《桃花赋》并序

余尝慕宋广平之为相,贞姿劲质,刚态毅状,疑其铁肠石心,不解吐婉媚辞。然睹其文而有《梅花赋》,清便富艳,得南朝"徐庾体",殊不类其为人也。后苏相公味道得而称之,广平之名遂振。呜呼,夫广平之才,未为是赋,则苏公果睱知其人哉?将广平困于穷,厄于踬,然强为是文邪?日休于文,尚矣。状花卉,体风物,非有所讽,辄抑而不发。因感广平之所作,复为《桃花赋》。其辞曰:

伊祁氏之作春也,有艳外之艳,华中之华。众木不得,融为桃花。厥花伊何?其美实多。台隶众芳,缘饰阳和。开破嫩萼,压低柔柯。其色则不淡不深,若素练轻茜,玉颜半酡。若夫美景妍时,春含晓滋。密如不干,繁若无枝。姝姝婉婉,夭夭怡怡。或倦者若想,或闲者如痴;或向者若步,或倚者如疲;或温磨而可熏,或矮婧而莫持;或幽柔而旁午,或撋冶而倒披;或翘矣如望,或凝然若思;或奕傑而作态,或窈窕而骋姿。日将明兮似喜,天将惨兮若悲。近榆钱兮妆翠靥,映杨柳兮颦愁眉。轻红拖裳,动则裛香,宛若郑姬,初见吴王;夜景皎洁,哄然秀发,又若嫦娥,欲奔明月;蝶散蜂集,当闺脉脉,又若妲己,未闻裂帛;或开故楚,艳艳春曙,又若息妫,含情不语;或临金塘,或交绮井,又若西子,浣纱见影;玉露厌浥,妖红坠湿,又若骊姬,将谮而泣;或在水滨,或临江浦,又若神女,见郑交甫;或临广筵,或当高会,又若韩娥,将歌敛态;[1]微动轻风,婆娑暖红;又若飞燕,舞于掌中;[2]半沾斜吹,或动或止,又若文姬,将赋而思;丰茸旖旎,互交递倚,又若丽华,侍宴初醉;狂风猛雨,一阵红去,又若褒姒,初随戎虏;满地春色,阶前砌侧,又若戚姬,死于鞠域。[3]

花品之中,此花最异。以众为繁,以多见鄙。自是物情,非关春意。若氏族之斥素流,品秩之卑寒士,他目则目,他耳则耳。或以怪而称珍,或以疏而见贵,或有实而华乖,或有花而实悖。其花可以畅君之心目;其实可以充君之口腹,匪乎兹花,他则碌碌。我将修花品,以此花为第一。惧俗情之横议,我曰:"不然,为之则已。"我目吾目,我耳吾耳,妍蚩决于心,取舍断于志。岂于草木之品独然,信为国分如此。

作品赏析:

《〈桃花赋〉并序》是一篇托物言志的文赋,为作者孤愤之作。赋文从不同角度用多种比喻描绘了桃花之美,并誉其为花品第一,由桃花的不幸遭遇联想到天下寒士,他们

① 左丘明.国语[M].韦昭,注.上海:上海古籍出版社,2015:83.
② 李延寿.南史[M].北京:中华书局,1975:238.

有着与桃花相同的命运,处于卑贱的地位。作者为桃花鸣不平,为寒士抗争,深刻揭露了封建社会门阀制度的腐朽,批判了世人"以众为繁,以多见鄙"的偏见,指出不单品评草木要"我目吾目,我耳吾耳",治国的人也应如此对待人才。全赋可分为两部分:一是对桃花的描绘,重在体物;二是就花品而发议论,重在言志。作者在《皮子文薮序》中说"悯寒士道壅,作《桃花赋》",点明了本文的主旨。赋文既新颖别致,又饱含激情,抒志士之爱憎,发寒士之不平,是唐代有志之士的自我写照,为思想性和艺术性相统一的佳作。

该赋作描写与议论融于一体,驰骋丰富的想象,运用婉媚的词语,多角度、多层次地对桃花的情态做了生动形象的描绘;又以古代美女来比拟桃花的神韵风采,显得精妙别致、优美动人。该赋将骈句与散句相结合,行文自然流畅,具有散文赋的特征。

乐舞阐释:

[1] 又若韩娥,将歌敛态:又好像是韩娥,准备歌唱而收敛笑容。韩娥,战国时期韩国民间善歌女子。文献记载她不但容貌美丽、嗓音优美,而且歌声感情浓郁、无限悲凉,人们听完后整日沉浸在悲哀的情绪中不能自拔,最后只好把她请出来再唱一首欢乐的歌,才随着她欢快的歌声从忧伤中解脱出来。如《列子》载:"昔韩娥东之齐,匮粮,过雍门,鬻歌假食。既去而余音绕梁欐,三日不绝,左右以其人弗去。过逆旅,逆旅人辱之。韩娥因曼声哀哭,一里老幼悲愁,垂涕相对,三日不食。遽而追之。娥还,复为曼声长歌。一里老幼善跃抃舞,弗能自禁,忘向之悲也。乃厚赂发之。故雍门之人至今善歌哭,放娥之遗声。"①该文献记载了昔日韩娥东行至齐国都城临淄,当时临淄城经济繁荣、文化生活丰富,"其民无不吹竽、鼓瑟、击筑、弹琴",懂音乐的人很多。韩娥带的干粮吃完了,就在都城的雍门卖唱谋生,她的歌声美妙,圆润婉转,神态凄美动人,弥漫着深切的哀愁,深深打动了听众的心,人们将她围得水泄不通,听得非常出神。韩娥唱罢,人们纷纷解囊资助。三天之后,人们觉得韩娥那优美的歌声还在梁间萦绕不断,就好像她没有离去一样。后人称其为"余音绕梁"。

[2] 又若飞燕,舞于掌中:又好似赵飞燕,在掌中舞蹈。飞燕,即赵飞燕,原名宜主,汉代著名舞人,为乐工之女。因其舞艺高超,舞姿轻盈如燕飞凤舞,所以人们称其为"飞燕"。赵飞燕被汉成帝刘骜召入宫中,封为婕妤,后立为皇后。汉平帝刘衎即位后,赵飞燕被废为庶人,而后自尽。宋代秦醇《赵飞燕别传》载:"赵后腰骨尤纤细,善踽步行。若人手执花枝,颤颤然,他人莫可学也。"②舞于掌中,传说赵飞燕"身轻若燕,能作掌上舞",舞时轻盈飘逸。相传汉成帝为其造了一个水晶盘,令宫人用手托盘,赵飞燕在盘上轻盈自如地舞蹈。由此可见其舞蹈的功力。以赵飞燕为代表的皇室舞人非凡的技艺,代表着汉代舞蹈的艺术水平,创造了不朽的汉代舞蹈文化,成为汉舞的骄傲而流芳

① 杨伯峻.列子集释[M].北京:中华书局,1979:177-178.
② 干宝.搜神记·唐宋传奇集[M].上海:上海古籍出版社,1998:361.

百世。

[3]又若戚姬,死于鞠域:又如戚夫人,惨死于暗室。戚姬,即戚夫人,汉代善舞人,汉高祖刘邦宠姬,赵王如意之母。戚夫人既会跳当时流行的楚舞,又擅长"翘袖折腰"之舞,还善弹琴击筑,能歌善舞,如《西京杂记》载:"夫人善为折腰翘袖之舞,歌《出塞》《入塞》《望归》之曲,侍婢数百皆习之。后宫齐首高唱,声入云霄。"①当时高祖数次意欲废掉太子,立戚夫人之子如意代之,然而为吕后所阻。高祖死后,吕后毒死赵王如意,又以各种残酷手段将戚夫人杀害。

三、诗词中的乐舞

诗,一种以凝练的语言,表达思想情感、反映社会生活的文学体裁。诗是由《诗经》《楚辞》《乐府诗》以及民歌逐渐发展而来的,在唐代最为兴盛。其特点是具有很强的节奏感与韵律。

词,一种具有韵文的文学体裁,它和春秋时期的辞、汉代的赋一脉相承,由民间歌谣与兴起于唐代的五言诗、七言诗逐渐发展而来,在宋代最为兴盛。词之初是一种配上音乐歌唱的诗体,词句的长短可以随着乐句的长短变化,所以又称长短句,有小令和慢词两种。小令,一首词在五十八字或之内。慢词,即长篇词,有中调和长调两种:中调,一首词在五十九字至九十字;长调,一首词在九十一字或以上。词一般分为上下两阕。

诗词中的乐舞,历史上诗词作品中所描写的乐舞内容。乐舞诗词,历史上专门描写乐舞的诗词作品,如五代和凝《解红歌》云:"百戏罢,五音清,解红一曲新教成。两个瑶池小仙子,此时夺却柘枝名。"古代之乐或乐舞,是诗、歌、舞一体的艺术形式,将诗词融于乐舞史的研究是十分必要的。从诗词的长短句式变化之中,可以探知音乐曲调形式和变化,了解舞蹈的时长及其动作的变化;从诗词语调的抑扬顿挫与语句起伏之中,可以窥见音乐节奏变化与舞蹈的幅度、刚柔变化等;从诗词对乐器的描写中,可以看出乐器形制和风貌及其变化等。还有诗词描述相关乐舞内容时所呈现出的意象、意境等,也是研究乐舞最佳的灵感所在。

(一)汉代诗词对乐舞的描写

王褒《渡河北》

秋风吹木叶,还似洞庭波。常山临代郡,庭障绕黄河。心悲异方乐,肠断陇头歌。[1]薄暮临征马,失道北山阿。

作品赏析:

该诗是作者从南方渡过黄河来到北方时所作,通过对北地秋风扫落叶与联想到故国美好秋景以及眼前常山、代郡边境堡垒的描写,触景生情,加之使人肠断的异方之乐

① 葛洪.西京杂记[M].周天游,校注.西安:三秦出版社,2006:15.

《陇头歌》悲凉的旋律,表达出作者伤感的心情。最后以对征途中迷失方向的描写,表现出作者思念故乡而欲归不得的痛处。

乐舞阐释:

[1]心悲异方乐,肠断陇头歌:使人悲伤而肠断的异域歌曲《陇头歌》。异方乐,此处指北方的音乐;陇头,指陇山,借指边塞。陇头歌,乐府《横吹曲》名,由北方游牧民族传入,以角、羌笛、箫、胡笳等乐器吹奏,其音悲怆苍凉,如《乐府诗集·横吹曲辞》郭茂倩题解引《乐府解题》曰:"汉横吹曲,二十八解,李延年造。魏、晋已来,唯传十曲:一曰《黄鹄》,二曰《陇头》。"①南北朝《陇头歌辞》云:"陇头流水,流离山下。念吾一身,飘然旷野。朝发欣城,暮宿陇头。寒不能语,舌卷入喉。陇头流水,鸣声呜咽。遥望秦川,心肝断绝。"

(二)魏晋南北朝诗词对乐舞的描写

阮籍《咏怀八十二首·其十》

北里多奇舞,濮上有微音。[1]轻薄闲游子,俯仰乍浮沉。捷径从狭路,僶俛趋荒淫。焉见王子乔,乘云翔邓林。[2]独有延年术,可以慰我心。

作品赏析:

该诗通过对"北里奇舞,濮上微音"之淫声艳曲的否定,认为人只有远避靡靡之乐,才能够遇见仙人,获得延年之术,以得长生。表现了作者避世绝俗、清静无为的道家思想。

乐舞阐释:

[1]北里多奇舞,濮上有微音:北里有许多奇异的舞蹈,濮上有轻靡之音。北里,此处指北里之处,如唐代平康里位于长安城北,称为北里,此处为妓院所在地,由于该处乐舞萎靡、低俗,所以被称为"淫声""艳曲"。如《北里志·序》载:"诸妓皆居平康里,举子、新及第进士、三司幕府但未通朝籍未直馆殿者,咸可就诣。如不吝所费,则下车水陆备矣。其中诸妓,多能谈吐,颇有知书言语者。"②又如《初学记》载:"古艳曲有北里。靡靡。激楚结风。阳阿之曲。"③早在殷商时期宫廷乐舞中就有北里之舞。如《晏子春秋》载:"有歌,纣作《北里》,幽厉之声,顾夫淫以鄙而偕亡。"④汉代边让《章华台赋》云:"繁手超于《北里》,妙舞丽于《阳阿》。"三国魏曹植《七启》云:"亦将有才人妙妓,遗世越俗,扬北里之流声,绍阳阿之妙曲。"晋代葛洪《抱朴子·崇教》云:"濮上北里,迭奏迭起。"濮上,古代卫国地名,指濮水之滨。又为乐曲名,如《礼记》载:"郑卫之音,乱世之音也,比于慢矣。桑间濮上之音,亡国之音也,其政散,其民流,诬上行私而不可止也。"⑤郑玄

① 郭茂倩.乐府诗集[M].北京:中华书局,1979:311.
② 崔令钦,等.教坊记[M].上海:古典文学出版社,1957:22.
③ 徐坚.初学记[M].北京:中华书局,2004:372.
④ 刘向.晏子春秋[M].唐子恒,点校.南京:凤凰出版社,2017:8.
⑤ 戴圣.礼记[M].西安:西安交通大学出版社,2013:153.

注:"濮水之上,地有桑间者,亡国之音于此之水出也。昔殷纣使师延作靡靡之乐,已而自沈于濮水。后师涓过焉,夜闻而写之,为晋平公鼓之。"①该内容记载了在商纣时师延作靡靡之乐,到了春秋时期卫国宫廷乐师师涓途径濮上时,听到该乐记录下来。春秋时濮上以侈靡之乐闻名于世,男女也多于此处幽会,后"桑间濮上"成为男女幽会之处的代称,如《汉书》载:"卫地有桑间濮上之阻,男女亦亟聚会,声色生焉。"②历代文献中将"桑间濮上之音"与"郑卫之音"一同作为轻浮、误国之乐的同义语,并成为亡国之音或淫声的代称。

[2]焉见王子乔,乘云翔邓林:且看王子乔,乘云飞翔在树林之上。王子乔,又称王乔、王子晋,神话传说中的仙人,善吹笙,如《列仙传》载:"王子乔者,周灵王太子晋也。好吹笙作凤凰鸣,游伊洛之间,道士浮丘公接以上嵩高山。三十余年后,求之于山上,见柏良,曰:'告我家,七月七日,待我于缑氏山巅。'至时,果乘白鹤驻山头。望之不得到,举手谢时人,数日而去。"③《王子乔》,又为古乐曲名,如在晋代、南朝与唐代六篇著名《笙赋》,即西晋潘岳《笙赋》、西晋夏侯淳《笙赋》、东晋王廙《笙赋》、南朝顾野王《笙赋》、唐代李百药《笙赋》、唐代李程《笙赋》中,提及《王子乔》乐曲。六篇《笙赋》中共有二十三首乐曲名,包括《张女》《广陵散》《飞龙》《鹍鸡》《双鸿》《白鹤》《楚王吟》《楚妃叹》《王昭君》《王子乔》《双凤》《秋风》《燕歌行》《天光》《朝日》《离鸿》《别鹄》《大章》《六英》《大韶》《大夏》《大武》《咸池》。

(三)唐代诗词对乐舞的描写

沈宇《武阳送别》

菊黄芦白雁初飞,羌笛胡笳泪满衣[1]。送君肠断秋江水,一去东流何日归?

作品赏析:

该诗主要描写送别时的伤感之情,整首诗句句紧扣离别之情,悲凉凄婉。诗中通过对菊花黄、芦苇白、雁初飞等景与物的描写,营造出离别的氛围,加之对羌笛、胡笳苍凉哀婉之声的渲染,更加深了感伤哀怨之情。最后以"送君肠断秋江水,一去东流何日归"寄情,深深打动人心。

乐舞阐释:

[1]羌笛胡笳泪满衣:羌笛与胡笳的苍凉之声,使送别之人泪水沾满衣襟。羌笛,西北地区羌民族使用的吹管乐器,后流传于西南少数民族地区,已有两千多年的历史。羌笛由当地高山上生长的油竹制成,多为双管捆绑在一起,两管音高相同,竖吹。吹奏时,双管均含入口内,指法和笛子指法相似。其音色清脆明亮、婉转悠扬,有悲凉凄婉之感,善于表达悲伤苍凉的情绪。羌笛常出现在汉代及后世的诗、词、赋之中,如汉代马融《长

① 孙希旦.礼记集解[M].沈啸寰,王星贤,点校.北京:中华书局,1989:981
② 班固.汉书[M].颜师古,注.北京:中华书局,1962:1665.
③ 刘向.列仙传[M].上海:上海古籍出版社,1990:9.

笛赋》中有这样的描述:"近世双笛从羌起,羌人伐竹未及已。龙鸣水中不见己,截竹吹之声相似。剡其上孔通洞之,裁以当簻便宜持。"羌笛历史悠久,在其发展过程中,长度、口径和音孔的数量均有变化,马融《长笛赋》云:"易京君明识音律,故本四孔加以一。君明所加孔后出,是谓商声五音毕。"说明以前羌笛有四孔,由音乐家京房加一孔成为五孔。发展到近代,羌笛已有六孔。现在流行的羌笛长度有17厘米和19厘米两种,口径约二厘米,音孔为每管各六孔。唐代王之涣《凉州词》云:"黄河远上白云间,一片孤城万仞山。羌笛何须怨杨柳,春风不度玉门关。"从该诗中可知,羌笛在唐代已广为流行。"羌笛演奏及制作技艺"于2006年5月列入《第一批国家级非物质文化遗产名录》。胡笳,古代少数民族吹奏乐器,与笛子相似。汉代流行于塞北和西域一带并传入中原。最初用芦苇叶卷成,逐渐发展为以芦苇叶卷之为哨,以芦苇秆或羊骨为管,大多没有指孔,如《太平御览》载:"笳者,胡人卷芦叶吹之以作乐也,故谓曰胡笳。"①以后又有用羊角制作的胡笳。清代有三孔的木制笳,两端弯曲,如《皇朝礼器图式》载:"木管三孔,两端加角,末翘而上,口哆(张口)。"②胡笳形制不一,历史上出现过大胡笳、小胡笳。古代笳声也经常用于军队作战,鼓舞士气,如同军中常用的号角。笳的音色悲凉,善于表现悲哀、苍凉的情感,所以又有"哀笳"的别称。文献记载,西晋大臣刘畴在与胡人的战斗中受困,便吹奏胡笳勾起胡人士兵思乡之情,扰乱军心,于是群胡皆泣而去。如《太平御览》载:"《晋书》曰:'刘畴曾避乱坞壁,贾胡百数欲害之。畴无惧色,援笳而吹之,为《出塞》《入塞》之声,动其游客之思。于是群胡皆泣而去。'"③南宋刘壎《菩萨蛮》云:"故园青草依然绿,故宫废址空乔木。狐兔穴岩城。悠悠万感生。胡笳吹汉月。北语南人说。红紫闹东风,湖山一梦中。"

(四)宋代诗词对乐舞的描写

1.张先《减字木兰花》

垂螺近额[1]。走上红裀初趁拍[2]。只恐轻飞[3],拟倩游丝惹住伊[4]。文鸳绣履[5]。去似杨花尘不起[6]。舞彻《伊州》[7],头上宫花颤未休[8]。

作品赏析:

该词运用白描的写法,以简洁的文字、细腻的笔触从舞女的外形和神韵两方面,刻画出了一个妙龄少女妖娆曼妙的身姿,描绘出少女轻盈飘逸的舞姿,营造出和着《伊州》曲翩翩起舞的意境。从舞者"垂螺近额"的首饰描写至"文鸳绣履"的舞鞋;从舞蹈表演的出场到动作随节奏转换,再至舞蹈的结束,描写了舞蹈表演的全过程,生动地呈现出女子优美的舞姿和迷人的形象。跳跃旋转间,如杨花一般缥缈婀娜,就连舞蹈终止后,舞者头上的宫花仍然颤巍巍地摇晃不停这个生动传神的微小细节都描绘了出来,使人

① 李昉,等.太平御览[M].北京:中华书局,1960:2621.
② 允禄,等.皇朝礼器图式[M].牧东,点校.扬州:广陵书社,2004:92.
③ 李昉,等.太平御览[M].北京:中华书局,1960:2620.

如身临其境,回味无穷,仿佛给读者展现了一部精彩绝伦的舞蹈作品,产生出动人的审美效果,真可谓"乐舞词"之佳作。

乐舞阐释:

[1] 垂螺近额:舞女梳着下垂近额角的螺形发髻。

[2] 走上红裀初趁拍:快速跑上红地毯,按照乐曲节拍翩跹起舞。拍,此处指节拍。唐代白居易《醉后赠人》云:"香球趁拍回环匝,花盏抛巡取次飞。"宋代吴文英《玉楼春》云:"归来困顿殢春眠,犹梦婆娑斜趁拍。"

[3] 只恐轻飞:舞女舞步轻盈、身轻如燕,好似要腾空飞起。

[4] 拟倩游丝惹住伊:想让空中混乱的游丝缠绕住她。

[5] 文鸳绣履:她穿着绣有鸳鸯纹样的舞鞋。

[6] 去似杨花尘不起:舞蹈动作像柳絮一般轻盈,连灰尘也没有飘起。

[7] 舞彻《伊州》:表演完舞蹈《伊州》。原有《伊州大曲》,为乐曲名,后以此曲制舞。如唐代崔令钦《教坊记》载:"凡欲出戏,所司先进曲名。上以墨点者即舞,不点者即否,谓之'进点'。戏日,内伎出舞,教坊人惟得舞《伊州》《五天》,重来叠去,不离此两曲,余尽让内人也。"[①]从该记载中可以得知当时《伊州》舞在宫廷中影响力之大。宋代刘克庄《清平乐》云:"贪与萧郎眉语,不知舞错伊州。"

[8] 头上宫花颤未休:头上戴的花还在颤悠悠地摇晃不停。

2. 刘澋《期夜月》

金钩花绶系双月[1]。腰肢软低折[2]。擅皓腕[3],紫绣结[4]。轻盈宛转[5],妙若凤鸾飞越[6]。无别[7]。香檀急扣转清切[8]。翻纤手飘瞥[9],催画鼓[10],追脆管[11],锵洋雅奏[12],尚与众音为节[13]。 当时妙选舞袖[14],慧性雅资[15],名为殊绝[16]。满座倾心注目[17],不甚窥回雪[18]。纤怯[19]。逡巡一曲霓裳彻[20]。汗透鲛绡肌润[21],教人传香粉[22],媚容秀发[23]。宛降蕊珠宫阙[24]。

作品赏析:

该词为作者观看歌舞伎杨素娥表演后有感而作。整首词细致生动地描绘了歌舞伎声情并茂表演的情景,歌声、乐音、舞容争相绽放,勾勒出一幅曼妙柔美的美人表演的绚丽画面。上阕主要描写歌舞伎伴随着音乐折腰而舞,舞姿轻盈宛转,美妙若凤凰飞舞。下阕主要描写舞者着长袖舞衣而舞,舞姿优雅动人,就像风中飞舞之雪,美得使"满座倾心注目"。跳完一曲《霓裳羽衣舞》,如同降落在仙境般宫殿的仙女,妩媚动人,英姿焕发,让人回味无穷。

乐舞阐释:

[1] 金钩花绶系双月:金丝线织成美丽花纹的丝带上系着双璧玉器。

① 崔令钦.教坊记[M].罗济平,校点.沈阳:辽宁教育出版社,1998:2.

［2］腰肢软低折：表演着柔软的"折腰舞"。折腰舞，舞蹈动作的一种体态，在舞蹈时随着动作的韵律，将上身下旁腰作90°折曲。长袖折腰舞发源于楚国，是楚舞的主要特征之一，舞时配以长袖，做"翘袖折腰"之舞。"翘袖折腰"之舞态在汉代的陶舞俑、玉舞人、画像砖石中屡见不鲜。

［3］揎皓腕：露出洁白的手腕。

［4］紫绣结：舞动着将绣有花纹的紫色衣袖系成美丽的结。"绣结"二字，描写出舞蹈动作的上旋下绕，身体的左旋右绕、前倾后仰，将飞动的修长舞袖打成美丽的结。用词形象而生动，使读者如临其境。

［5］轻盈宛转：轻盈委婉的舞姿。

［6］妙若凤鸾飞越：美妙得犹如凤凰乘鸾飞翔。凤鸾，此处指天上的仙女。此句将舞者轻盈若翔的身姿跃然纸上，无比美妙。

［7］无别：柔美的舞蹈没有停息。

［8］香檀急扣转清切：用檀木制的鼓槌迅速击打着鼓，使鼓声转为清亮急切的声音。舞姿随着急切的鼓点，忽然急速地舞动起来，好似由柔柔细雨瞬间转为瓢泼大雨，给人强烈的视觉冲击的同时，使人心潮澎湃。

［9］翻纤手飘瞥：舞者迅速翻动着纤细的玉手，如飘飞的雪。将舞者龙飞凤舞的动作和情态表现得无与伦比。

［10］催画鼓：彩鼓催人般的声音。仿佛使读者听到急促催人的鼓点声。

［11］追脆管：脆管追逐般的声音。舞乐相融，舞容伴着管音萦绕于舞台。管，泛指吹管乐器。

［12］锵洋雅奏：众多典雅的乐器发出锵锵之声。将交响乐般的听觉和舞剧般的视觉交融的美妙画面展示出来；其磅礴的景象流连于脑海，其醉人的乐音响彻天际，给人以余音绕梁之美。

［13］尚与众音为节：在多变的音乐中，舞者和着节奏舞蹈。仿佛使读者看到节奏多变的舞姿、快慢更迭的舞动、柔美刚健的舞态。

［14］当时妙选舞袖：表演时巧用飞动的舞袖。展现出舞袖在空中飞舞的美妙景象，或向上抛出，直至云天；或向前抛出，直至席间；或手臂连续划圆，袖如螺旋；或手臂上盘下绕，袖如龙盘；或身体连续旋转，袖如花环。舞袖，多指舞衣，此处指女子跳舞时所舞动的长袖。

［15］慧性雅资：典雅的舞姿中透露出舞者的灵巧慧智。描写出舞者优雅的舞姿和强烈的艺术表现力，将面部表演和身体舞动相结合，使人看到女子充满灵性的美妙的表演。

［16］名为殊绝：其有超绝的名声。

［17］满座倾心注目：在座的观众无不被其曼妙的舞姿所吸引、打动而注目观赏。通过满座观众倾心注目观赏的场景描写，更加深入地表现出台上舞者精湛的表演。

[18]不甚窥回雪:在空中飞舞的长袖,犹如风吹回旋的雪一般,有聚又散,忽左忽右;有去又来,忽上忽下。美丽壮观,可谓使人眼花缭乱。

[19]纤怾:舞者纤弱的肢体继续舞动着。

[20]逡巡一曲霓裳彻:顷刻间,一曲《霓裳羽衣舞》表演结束。霓裳,指《霓裳羽衣舞》。

[21]汗透鲛绡肌润:汗水湿透了舞者身上鲛人(神话中的人鱼,传说鲛人善于纺织)织的薄纱,露出润洁的肌肤。视觉上,看到歌舞伎汗湿薄纱,显露肌肤。回味其表演的过程,可谓美从辛苦来,福从劳作生。

[22]教人传香粉:使人们闻到了舞者身上传出的脂粉的香气。表现满座观众倾心于舞者的表演。

[23]媚容秀发:妩媚动人,英秀焕发。

[24]宛降蕊珠宫阙:如同降落在仙境般宫殿的仙女。表演结束,舞者缓缓收起身姿,仿若静静地站立着的下凡的仙女。

(五)元代诗词对乐舞的描写

王结《摸鱼儿》(秋日旅怀)

快秋风飒然来此,可能消尽残暑。辞巢燕子呢喃语,唤起满怀离苦。来又去。定笑我,两年京洛常羁旅。此时愁绪。更门掩苍苔,黄昏人静,闲听打窗雨。　　英雄事,谩说闻鸡起舞。[1]幽怀感念今古。金张七叶貂蝉贵,寂寞子云谁数。痴绝处。又划地、欲操朱墨趋官府。瑶琴独抚,惟流水高山,遗音三叹,犹冀伤心遇。[2]

作品赏析:

该词表面在写景,实质却是以凄冷孤寂之景来表露作者心灵深处的寂寥之感。上阕以夏末秋风骤起和燕子欲离巢远行的场景为开篇,又化用李清照《声声慢》中"雁过也,正伤心,却是旧时相识"和晏殊《浣溪沙》中"无可奈何花落去,似曾相识燕归来"之意,假借燕子之口,描写四处奔波的羁旅之人的离别之苦。接着又细腻地描写了"苍苔""黄昏""打窗雨"等悲凉的景象,更进一步加深了悲苦之情。下阕借用"闻鸡起舞""金张七叶""寂寞子云"等历史故事,思古叹今,充分展现了元代文人壮志豪情不得施展的愤慨情绪和对名利世俗不屑的洒脱心理。最后则以俞伯牙和钟子期的典故,表达了"知音难觅"的苦闷与惆怅,以及对"高山流水遇知音"的极度渴望。

乐舞阐释:

[1]英雄事,谩说闻鸡起舞:休要说那些英雄事,半夜闻鸡鸣就起来舞剑。后来比喻有志报国之人奋发图强的精神。该句取意于《晋书·祖逖传》:"与司空刘琨俱为司州主簿,情好绸缪,共被同寝。中夜闻荒鸡鸣,蹴琨觉曰:'此非恶声也。'因起舞。"①该典故

① 房玄龄,等.晋书[M].北京:中华书局,1974:1694.

是说,东晋名将祖逖年轻时很有抱负,与好友刘琨在半夜听到鸡鸣,就起床刻苦练武的故事。金代元好问《木兰花慢》云:"不用闻鸡起舞,且须乘月登楼。"元代张昱《看剑亭为曹将军赋》云:"闻鸡起舞非今日,对酒闲看忆往年。"

[2]瑶琴独抚,惟流水高山,遗音三叹,犹冀伤心遇:独自弹奏华美的琴,只有《高山流水》之曲,余音不绝、使人慨叹,还愿伤透的心与之相逢。瑶琴,对用玉装饰的琴的美称;流水高山,即《高山流水》,中国古代琴曲,相传为俞伯牙所作。《高山流水》琴曲中先表现高山,又表现流水。他的知音好友钟子期均能深刻领会。现存《高山流水》的曲谱初见于《神奇秘谱》,该书在解题中说:"高山流水二曲本只一曲。初志在乎高山,言'仁者乐山'之意。后志在乎流水,言'智者乐水'之意。至唐分为二曲,不分段数;至宋分《高山》为四段,《流水》为八段。"①另外,琴曲《水仙操》也是伯牙所作。宋代曹冠《惜芳菲》云:"寓意登临诗与酒。豪气直冲牛斗。挥翰风雷吼。我生嗟在东坡后。流水高山琴静奏。莫笑知音未偶。天意君知否。穷通在道吾何有。"遗音三叹,余音久而不绝,使人慨叹至深,出自《礼记·乐记》:"《清庙》之瑟,朱弦而疏越,一倡而三叹,有遗音者矣。"②"一倡而三叹"原指一人歌唱,三(众)人应和。郑玄注:"遗,犹余也。"以后因为乐声中蕴含着令人难忘的韵味,所以称为"弦外遗音"。宋代陆游《雨后殊有秋意》云:"只叹鼻端无妙斲,岂知弦外有遗音。"

(六)明代诗词对乐舞的描写

1.邵亭贞《贺新郎》

马上貂裘裂。料明妃、几番回首,旧家陵阙。留得胡沙千年恨,写入冰弦四列。[1]想历遍、关河风雪。弹动伊凉哀怨曲,把梨园风韵都消歇。[2]南部乐,向谁说。[3] 多情只记潇湘瑟。[4]纵而今、宫移羽换,此怀难竭。[5]便有传来中原谱,终带穹庐烟月。甚长是、未歌先咽。顾曲周郎今已矣,满江南谁是知音客。[6]人世事,几圆缺。

作品赏析:

该词巧妙地运用历史上有关音乐的典故、术语和乐器的称谓等,字里行间将作者的国仇家恨和壮志难酬的心绪融于词中。上阕首句"马上貂裘裂",描写征程中的艰难和磨难,奠定了该词凄婉悲愤的基调。接着回望历史,描写王昭君出塞远嫁匈奴的遗恨,并将此恨都付诸琵琶声中;弹奏哀怨的《伊州》《凉州》二曲,表现出作者凄凉悲愤的心境。下阕述说年代更替、朝代更迭,使人不堪而无奈。最后以"顾曲周郎今已矣,满江南谁是知音客"两句,比喻时过境迁,表达再无知己同谋国事的悲伤之情。该词表达了作者"人有悲欢离合,月有阴晴圆缺"之遗恨。

① 朱权.琴曲集成[M].北京:中华书局,2012:108.
② 戴圣.礼记[M].西安:西安交通大学出版社,2013:153.

乐舞阐释：

[1]留得胡沙千年恨，写入冰弦四列：将胡兵侵入中原的千年之恨，都抒发于四根琵琶弦之声中。

[2]弹动伊凉哀怨曲，把梨园风韵都消歇：弹奏《伊州》《凉州》两曲哀怨的曲调，使梨园中的风韵乐曲都停息。伊凉，即《伊凉》曲，指《伊州》《凉州》两曲。宋代苏轼《子玉家宴用前韵见寄复答之》云："自酌金樽劝孟光，更教长笛奏伊凉。"梨园，唐代设置的教习宫廷歌舞艺人的乐舞机构，原是唐代都城长安的一处地名，皇帝禁苑中的果木园圃在此处，因其园内有"梨园厅"而得名，唐玄宗开元二年（公元714年）将其作为教习歌舞之地，设为乐舞机构，直接服务于皇帝和宫廷。唐玄宗从宫廷燕乐坐部伎中选出三百人在此习艺，这些艺人称"皇帝梨园弟子"，另在宫女中选出数百人学习音乐，居于宜春北院，名为"梨园弟子"，如《新唐书》载："玄宗既知音律，又酷爱法曲，选坐部伎子弟三百人教于梨园。声有误者，帝必觉而正之，号'皇帝梨园弟子'。宫女数百，亦为梨园弟子，居宜春北院。梨园法部，更置小部音声三十余人。"[①]

[3]南部乐，向谁说：南方的音乐，向谁诉说。南部乐，泛指中国南方的音乐。如福建南曲又称南乐等。

[4]多情只记潇湘瑟：情感中只记得湘妃弹奏的凄凉的瑟声。湘瑟，此处指湘妃所弹之瑟。

[5]纵而今、宫移羽换，此怀难竭：纵观历史至今，朝代更迭，犹如宫移羽换一般，此时情怀难尽。作者用音乐中的"宫移羽换"含蓄而巧妙地比喻古往今来，朝代更迭。宫移，指乐曲变调，由宫调变为他调。宫为调名，即黄钟宫。词调被偷声减字后，乐曲所属宫调往往也会改变。宋代杨无咎《雨中花令》云："移羽换宫、偷声减字，不顾人肠断。"羽换，指羽调改变为其他的调。羽为调名，即羽调。

[6]顾曲周郎今已矣，满江南谁是知音客：精通音律的周郎如今已经逝去，整个江南地域还有谁精通音律。顾曲周郎，顾曲，意指周瑜精通音律，听到演奏音乐的音律有误，必回头观望之。周郎，指周瑜，字公瑾，当时吴中人们都习惯称他为周郎。他不但足智多谋，善于作战，而且精通音律。该词句"顾曲周郎"取意于《三国志》："瑜少精意于音乐，虽三爵之后，其有阙误，瑜必知之，知之必顾，故时人谣曰：'曲有误，周郎顾。'"[②]后世因此而用"曲有误，周郎顾"为精于音乐者或善辨音律的典故，也将欣赏音乐或听戏称为"顾曲"。唐代李端《听筝》云："欲得周郎顾，时时误拂弦。"知音，此处指对自己十分了解的人，取意于《吕氏春秋·本味》中对钟子期和俞伯牙故事的记载。

① 欧阳修,宋祁.新唐书[M].北京：中华书局,1975：476.
② 陈寿.三国志[M].裴松之,注.北京：中华书局,1982：1265.

2.毛莹《临江仙》

麁麁半生弹指过,闲中日月偏长。晚来掩卷立斜阳。居然耕牧地,况是水云乡。漫道桔槔声不断,儿童早舞商羊[1]。避秦且喜托山庄。草玄倘有暇,相与探奚囊。

作品赏析:

该词借景抒情,抒发了作者"时间荏苒,逝者如斯夫"的感慨。上阕既感慨时间如梭、弹指过,又埋怨闲来日月长,表现出作者矛盾的心理。"晚来掩卷立斜阳。居然耕牧地,况是水云乡"三句,描摹出作者耕读之状和闲适的生活情怀。下阕接着以景抒情,描写了作者"避以闹俗,托以山庄",在乡间悠闲惬意地生活。

乐舞阐释:

[1]儿童早舞商羊:能歌善舞的少年儿童早晨跳起《商羊舞》。商羊,又作鹔鹴,是古代传说中的一种鸟,名为商羊鸟,如《论衡》载:"商羊者,知雨之物也,天且雨,屈其一足起舞矣。"①舞商羊,此处指跳《商羊舞》,古代一种祈雨的舞蹈。商羊鸟是一种水祥吉兆,每逢阴天下雨之前,就有成群的商羊鸟从树林里飞出来。人们见商羊鸟出现,就知道雨要降临,家家户户挖沟开渠、疏通水路,为灌溉良田做准备。随着历史的变迁,商羊鸟逐渐绝迹,于是,每当天大旱、久不下雨时,人们就盼望商羊鸟的出现。人们求雨心切,自扮商羊鸟,戴面具,拿响板,结彩铃,并模仿商羊鸟摇头晃脑、蹦蹦跳跳的动作,有时是嬉戏玩闹,把商羊鸟的神态表现得活灵活现,这种模仿商羊鸟求雨的动作与传统的祈雨祭祀仪式相结合,经过先民的不断完善、升华,逐渐成为一种民间舞蹈。该舞是远古东夷人将鸟作为图腾崇拜的遗存,是鸟图腾舞蹈存在的活化石,体现了鸟图腾崇拜舞蹈的意义与价值。据说商羊鸟能预知天将下雨,在下雨之前屈一足起舞,春秋时期有"天将大雨,商羊起舞"的童谣。该舞源发于山东省鄄城县境内北部地区,以杏花岗村最为著名,这种活动除了在天旱求雨时举行外,还在每年农历三月初三进行表演。该舞为集体舞,一般由十二人至十八人表演(现在是男女各半,在古代妇女不准参加),在乐队的伴奏下,舞者双手各执一长一短的响板撞击,模仿商羊鸟的动作进行表演,边舞边唱。至今,在戏曲舞蹈和中国古典舞中仍有"商羊腿"的动作名称,其动作是一腿直立,另一腿半弯曲向前抬起至空中90°,脚向里扣。文献中多有对商羊鸟的记载,如西汉刘向《说苑》载:"齐有飞鸟,一足,来下,止于殿前,舒翅而跳。齐侯大怪之,又使聘问孔子。孔子曰:'此名商羊,急告民,趣治沟渠,天将大雨。'于是如之,天果大雨,诸国皆水,齐独以安。"②蒲松龄《聊斋志异》中对《商羊舞》的记载:"妇束短幅裙,屈一足,作《商羊舞》。"③

《商羊舞》历史悠久,传说夏商时期就以该舞求雨,成熟于春秋战国时期,宋代、明代

① 王充.论衡[M].上海:上海人民出版社,1974:229.
② 刘向.说苑[M].向宗鲁,校证.北京:中华书局,1987:465.
③ 蒲松龄.聊斋志异[M].长沙:岳麓书社,2007:270.

最为流行。《商羊舞》和《禹步舞》有很深的渊源，夏商时期进入到农耕时代，春播秋收，靠天吃饭，民间的很多仪式都和祈雨祛灾以求丰收有关，大禹治水的故事就发生在此时期，文献记载的《禹步舞》也在大禹治水的故事中出现。禹步，又称巫步，别称禹跳，是古代巫觋在祭神仪式中的一种舞步，大禹因治水过度劳累而患腿疾，走路时的步态为"步不相过"，所以人们称这种步行方式为禹步。禹步是模仿禹患腿疾后走路时的步态而形成的一种舞态，后代在祭祀时会模仿其特有的步态以敬拜大禹。禹步对后世巫舞祭祀活动有一定影响，例如，传说商汤时期就以禹步祷雨，如《帝王世纪》载："故世传禹病偏枯，足不相过，至今巫称禹步是也。"①先秦尸佼《尸子》载："古者，龙门未辟，吕梁未凿……禹于是疏河决江，十年不窥其家……生偏枯之病，步不相过，人曰禹步。"②该记载中的"偏枯"指偏瘫，别称半身不遂，即一侧肢体瘫痪。大禹治水染"偏枯"病，两腿不能正常行走，只能一腿前迈，而另一腿拖地前行。大禹"偏枯"是先秦流传很广的一种说法，如《庄子》载："禹偏枯。"③成玄英疏："治水勤劳，风栉雨沐，致偏枯之疾，半身不遂也。"又如《荀子》载："禹跳汤偏。"④高亨注："跳、偏，皆足跋也。"又如南北朝时期的道经《洞神八帝元变经》载："禹步者，盖是夏禹所为之术，召役神灵之行步，此为万术之根源，玄机之要旨。昔大禹治水……然禹届南海之滨，见鸟禁咒，能令大石翻动。此鸟禁时，常作是步，禹遂摸写其行，令之入术。自兹以还，术无不验。因禹制作，故曰禹步。"⑤宋代赵汝谈《大涤山洞霄宫》云："汤年间亦旱祷雨，禹步乃能冬起雷。"根据以上文献记载，不论是大禹因治水劳累造成的跛足，还是模仿异鸟的行走而创造的"禹步"，都充分说明禹步和《商羊舞》之间有着深远渊源。关于"禹步"的具体做法，详见本节"四、舞谱中的乐舞"中"（二）晋代舞谱"。

（七）清代诗词对乐舞的描写

1. 尤侗《摸鱼儿》(春怨)

问东君、赚春何意，春来还见春去。满园花事刚三五，都付断肠风雨。花尚尔。又况是、红颜薄命愁眉妩。美人日暮。便红豆歌成[1]，翠盘舞罢[2]，难买君王顾。　看千古，总是风流易误。姊归空筑青冢。梅妃休怨楼东赋[3]。吊取马嵬黄土。君莫诉。君不见、英雄失路还悲苦。楚歌楚舞[4]试去听琵琶[5]，青衫红袖[6]，双泪几行数。

作品赏析：

该词为伤春之作，以抒发伤感之情。上阕借景抒情，以伤"春之不长久"，美人相思的歌声也"难买君王顾"等，委婉地表达了作者怀才不遇的心境。词的开篇"春来还见春

① 皇甫谧.帝王世纪[M].上海：商务印书馆，1936：14.
② 尸佼.尸子[M].上海：育文书局，1916：10.
③ 庄周.庄子[M].长沙：岳麓书社，2016：165.
④ 荀况.荀子[M].杨倞，注.耿芸，标校.上海：上海古籍出版社，2014：40.
⑤ 道藏[M].北京：文物出版社，1988：398.

去",就有"无计留春住"的怅惘之情。春光既去,春花焉附?在"都付断肠风雨"中,春花不能做主,美人如花,红颜难驻,岁月其徂,风流不再。下阕写到美人芳容憔悴,自难得君王回顾,还比不上英雄失路的悲苦。虽有楚歌楚舞,但难免怅惘之情,情至于此,能不心枯?结尾句"双泪几行数",表达了作者的失意之情。

乐舞阐释:

[1]便红豆歌成:于是成就了相思之歌。红豆歌,即《相思曲》,古乐府曲名。多写男女相思之情。相传古代一女子,丈夫死于边地,所以痛哭死于树下,后化为红豆,以寄托她对丈夫的思念之情,后人称之为相思子。如《述异记》载:"昔战国时,魏国苦秦之难。有民从征戍秦,久不返,妻思而卒。既葬,冢上生木,枝叶皆向夫所在而倾,因谓之相思木。"①南朝梁武帝《欢闻歌》云:"南有相思木,合影复同心。"

[2]翠盘舞罢:跳完翠盘舞。翠盘,此处指跳舞时所用的盘形(圆形)道具,舞者站其上而舞。又有站在鼓与盘上而舞的《盘鼓舞》。

[3]梅妃休怨楼东赋:梅妃江采苹以《楼东赋》抒发哀怨。梅妃,唐玄宗宠妃江采苹,舞艺高超,善跳《惊鸿舞》,深得玄宗宠爱。由于江采苹非常喜爱梅花,气节若梅,唐玄宗封她为"梅妃"。据《梅妃传》载,江采苹(710—756),号梅妃,福建莆田人,其父为医生。江采苹自幼聪慧,自小父亲就教她读书识字、吟诵诗文,她通乐器,善歌舞,长诗赋,琴、棋、书、画无所不通。开元年间唐玄宗遣高力士出使闽越,江采苹被选入宫,颇得唐玄宗宠爱,赞她舞艺:"吹白玉笛,作《惊鸿舞》,一座光辉。"赐东宫正一品皇妃。杨贵妃入宫后,梅妃逐渐失宠,后被打入上阳冷宫。安史之乱爆发后,天宝十五载(公元756年),唐玄宗落逃时,没有带走冷宫中的梅妃,梅妃白绫裹身,投井自尽;《楼东赋》,是梅妃在上阳冷宫中写的诗,描写了她凄惨的生活和悲凉的心情。抒发了对唐玄宗和杨贵妃的不满和对新生活的向往。

[4]楚歌楚舞:楚歌与楚舞。楚歌,古代楚地的汉族民歌。楚歌在汉代十分流行,项羽的《垓下歌》和刘邦的《大风歌》均为楚歌的代表作;楚舞,古代楚地的汉族舞蹈。楚乐舞艺术是春秋战国时期,楚地人民以长江中游地区的舞蹈为基础,融合中原礼乐文化和南方蛮夷巫风传统而形成的一种独特的具有浪漫主义文化风格的地方性乐舞艺术。历史文献中多有对楚歌楚舞的记载,如《史记》载:"戚夫人泣,上曰:'为我楚舞,吾为若楚歌。'"②据《西京杂记》载,戚夫人"善为翘袖折腰之舞"。《汉书》载:"凡乐,乐其所生,礼不忘本。高祖乐楚声,故房中乐楚声也。"③楚乐舞直接源于娱神的巫音、巫舞,如汉代王逸《楚辞章句》载:"昔楚国南郢之邑,沅湘之间,其俗信鬼而好祠,其词必作歌乐

① 任昉.述异记[M].武汉:湖北崇文书局,1875:7.
② 司马迁.史记[M].北京:线装书局,2006:262.
③ 班固.汉书[M].颜师古,注.北京:中华书局,1962:1043.

鼓舞,以乐诸神。"又如《吕氏春秋》载:"楚之衰也,作为巫音。"①

　　楚舞以纤腰为尚,以长袖为美。细腰,指宫中舞女纤细的腰部及瘦削的身躯,也泛指美女。舞女轻柔、飘逸的动态将腰部的纤细、柔软展现得淋漓尽致,充分表现了人体腰部曲线之美。相传楚灵王以细腰为美,以致宫女们为争宠幸,节食束腰,如《后汉书》载:"吴王好剑客,百姓多创瘢;楚王好细腰,宫中多饿死。"②楚灵王喜好士细腰,所以其大臣也纷纷投其所好,节食瘦身,如《墨子》载:"昔者楚灵王好士细腰,故灵王之臣,皆以一饭为节。"③在文献史料、壁画和历代文学作品中,能够看到楚舞"翘袖折腰"的形象,表明楚舞对"腰"的运用达到很高的水平。唐代虽有"以胖为美"之说,但依旧保持着崇尚细腰这一审美观念。唐代薛能《柳枝词》云:"纤腰舞尽春杨柳,未有侬家一首诗。"五代韩琮《杨柳枝》云:"折柳歌中得翠条,远移金殿种青霄。上阳宫女含声送,不忿先归舞细腰。"楚舞的主要特点是:长袖所体现的飘逸曼妙之美;腰肢(细腰)所体现的轻柔灵动之美;"三道弯"身姿所体现的曲线之美。楚乐舞大致可分为三类:民间祭祀乐舞,带有十分浓厚的巫舞色彩,以祭神祀鬼为主要目的;宫廷乐舞,供统治者宴享之用,以娱人为主要目的;楚地"新声",新创作的乐舞,以民间自娱为主要目的。

　　[5]试去听琵琶:听琵琶曲。

　　[6]青衫红袖:舞女的青衫红袖,此处指歌舞女。青衫,此处指黑衣,借指京剧中的正旦(青衣)。

　　2.陆次云《满庭芳·倒喇》

　　左抱琵琶,右持琥珀,胡琴中倚秦筝。[1]冰弦忽奏,玉指一时鸣。[2]唱到繁音入破,龟兹曲、尽作边声。[3]倾耳际、忽悲忽喜,忽又恨难平。[4]　　舞人矜舞态,双瓯分顶,顶上燃灯。[5]更口噙湘竹,击节堪听。[6]旋复回风滚雪,摇绛蜡、故使人惊。[7]哀艳极,色飞心骇,四座不胜情。[8]

作品赏析:

　　该词是描写戏剧"倒喇"表演之作。上阕主要描写演奏琵琶以及演唱的过程和意境,前几句先描写了演奏者怀抱琵琶,将胡琴和秦筝列于前的状况;接着又描写弹奏和演唱,"倾耳际、忽悲忽喜"句,表现出听乐曲时产生的悲喜交加之情。下阕主要描写舞蹈中加以杂技精彩又惊险的表演,词中"双瓯分顶,顶上燃灯""摇绛蜡、故使人惊"四句,如现场表演一般,将杂技动作的惊险描摹出来,使人观之咂舌惊叹。整首词将"倒喇"表演的场景描写得细致入微、惊艳至极,使人震撼。

乐舞阐释:

　　[1]左抱琵琶,右持琥珀,胡琴中倚秦筝:左手怀抱琵琶,右手拿着琥珀制作的拨子,

① 吕不韦.吕氏春秋[M].上海:商务印书馆,1919:5.
② 范晔.后汉书[M].李贤,注.北京:中华书局,1965:853.
③ 墨翟.墨子[M].奎屯:伊犁人民出版社,1999:92.

胡琴前面倚放着秦筝。胡琴，古代弹拨乐器，来源于北方少数民族，古代泛指北方和西北地区少数民族的拉弦和拨弦乐器。琴筒用蛇皮或桐木板蒙面，面板置琴码架弦，筒上装木制琴杆，杆端设两个或四个木轸，从木轸至筒底张弦，弓上的马尾夹于弦间。演奏时，左手按弦，右手拉弓。胡琴来源于北方少数民族，古代汉人把北方少数民族称为"胡"，从北方传过来的琴，称胡琴，如琵琶、竖箜篌、忽雷等。胡琴近代才用作这类拉弦乐器的专称，如二胡、四胡、板胡、京胡、粤胡、二弦等，均可称为胡琴。最早关于胡琴的描述见于宋代沈括《鄜延凯歌》云："马尾胡琴随汉车，曲声犹自怨单于。"胡琴历史悠久，形制古朴，发音柔美，音色动听。胡琴在唐宋时期，既是拉弦乐器，又是弹弦乐器，两种演奏方法兼而有之，如宋代欧阳修《试院闻胡琴作》云："胡琴本出胡人乐，奚奴弹之双泪落。"诗中说明演奏方法是弹拨。又如《元史》载："胡琴，制如火不思，卷颈，龙首，二弦，用弓捩之，弓之弦以马尾。"①说明演奏方法是拉弦。明代以来，随着地方戏曲的发展，胡琴广泛用于戏曲伴奏和乐器合奏；秦筝，又称古筝，因古筝有十三根弦和柱，又称十三弦或十三柱，为古代秦地(今陕西省)的一种弦乐器。如《旧唐书》载："筝，本秦声也。相传云蒙恬所造，非也。制与瑟同而弦少。案京房造五音准，如瑟，十三弦，此乃筝也。杂乐筝并十有二弦，他乐皆十有三弦。轧筝，以片竹润其端而轧之。"②关于秦筝的记载，最早见于《史记》："夫击瓮叩缶弹筝搏髀，而歌呜呜快耳(目)者，真秦之声也。"③筝在春秋战国时期已流行于秦地，所以称秦筝。它具有悠久的历史、浓郁的民族特色，丰富的筝曲及古朴雅致的情趣。

筝由筝首、筝身、筝尾三部分组成。以前、后弦梁为分界，右端前梁为筝首，左端后梁为筝尾，两端之间为筝身。筝面张弦，每弦下设筝柱。据文献记载，晋代以前筝为十二根弦，以寸余长的鹿骨爪拨奏，唐宋时期教坊用筝均为十三根弦；明清时期为十五根至十六根弦，后经改革增至十八弦、十九弦、二十一弦、二十三弦、二十五弦、二十六弦等规格，能转十二个调。品种分为大筝、小筝和钢弦筝，常用的木制古筝为十三弦和十六弦。现今筝的形状、制作工艺与构造与古代的筝有较大区别。目前筝的统一规格是：长约163厘米，二十一根弦。筝的传统演奏手法是用右手大拇指、食指、中指弹弦，用左手食指、中指或无名指按弦。现已发展为双手均可弹奏，从而增加了表现力。可用于独奏、伴奏与合奏。中国古筝目前有九个流派：陕西筝、山东筝、河南筝、潮州筝、客家筝、浙江筝、福建筝、内蒙筝、朝鲜筝。

汉魏时期，筝已是《相和歌》和民间集会中不可或缺的乐器。《古诗十九首·其四》云："弹筝奋逸响，新声妙入神。"该诗对筝动人的艺术魅力加以生动的描绘。从唐代白居易《邓鲂张彻落第》"奔走看牡丹，走马听秦筝"的诗句中，也可以了解到筝在民间已广泛流

① 宋濂,等.元史[M].北京:中华书局,1976:1772.
② 刘昫,等.旧唐书[M].北京:中华书局,1975:1076.
③ 司马迁.史记[M].裴骃,集解.司马贞,索隐.张守节,正义.北京:中华书局,1982:2543-2544.

传。另外，秦筝发出的声音十分悲苦，如唐代岑参《秦筝歌送外甥萧正归京》云："汝不闻秦筝声最苦，五色缠弦十三柱。"又如宋代晏几道《蝶恋花》云："细看秦筝，正似人情短。"

［2］冰弦忽奏，玉指一时鸣：如玉般的手指突然弹奏琴弦，声音响起。冰弦，琴弦的美称，传说中用冰蚕丝做的琴弦。冰蚕是古代传说中的一种蚕所吐的丝，蚕丝有五种色彩，能避水火。如《山中白云词笺》载："冰弦：乐史《太真外传》'开元中，中官白秀贞自蜀回，得琵琶以献。弦乃拘弥国所贡，绿冰蚕丝也。'"①

［3］唱到繁音入破，龟兹曲、尽作边声：唱到繁密音调入破的曲段时，龟兹曲尽情地展示边塞之声。入破，唐宋大曲的第三部分，是整套大曲的最后一部分；龟兹曲，即《龟兹乐》，古代龟兹地区的乐曲。

［4］倾耳际、忽悲忽喜，忽又恨难平：倾心而听，就好像在耳边，忽感悲伤，忽感喜悦，忽然又有满心的怨恨难以平复之感。"忽悲忽喜"句，将音乐和歌声传递的喜怒哀乐的情感表现出来，使人们随着音乐表达出的情绪，融入词所营造的意境之中。

［5］舞人矜舞态，双瓯分顶，顶上燃灯：舞者庄重的舞姿体态，将一对杯子分别顶在头上，杯子顶上点燃灯火。

［6］更口噙湘竹，击节堪听：更有嘴里噙着湘竹的表演，打着拍子而听节奏。以上三句，使我们了解到"倒喇"这种戏剧表演形式中，有头顶杯子并且在杯顶上点灯火以及嘴里噙着湘竹而舞的技术。不仅使读者赏词观舞"美在其中"，更具有研究倒喇艺术表演的史料价值。

［7］旋复回风滚雪，摇绛蜡、故使人惊：犹如风中飞舞回旋的滚雪，头上火红的蜡烛随着舞动摇摇摆摆，因此让人惊叹不已。

［8］哀艳极，色飞心骇，四座不胜情：表演凄恻动人，惊艳至极，飞舞着的艳丽色彩，使全场的观众震惊不已。

3. 方桑者《风流子·观剧》

旦生净丑学，传神摹、拟出百般来。[1]佳人情重处，巫山云雨，高唐梦里，夜夜花开。[2]霎时际、悲欢离合异，终得到天合。[3]若非阻隔，姿情无味，写风流、无限在阳台。[4]

薄情有兄弟，笑脸里多藏，白刃诙谐。[5]构起无端陷阱，海祸山灾。[6]从何处呕出，忠肝义胆，怨伸恨白，玉洁尘埃。[7]都是南柯枕上，点破吾侪。[8]

作品赏析：

该词为写"观剧"之作。整首词将观剧的过程和戏剧表演描写得生动形象、惟妙惟肖。上阕开篇以戏曲人物"旦生净丑"写起，描写表演之传神，演到情重之处，似"巫山云雨，高唐梦里"的情景，将戏中的悲欢离合跃然纸上，呈现于读者眼前。下阕"薄情有兄弟，笑脸里多藏"两句，描写戏中演员的表演，以戏比喻现实，将生活中的阴谋诡计、人情

① 张炎.山中白云词笺·外一重·上[M].黄畲，校笺.杭州：浙江古籍出版社，2018：418.

冷暖演绎出来,抒发了作者对社会不公和忠臣遭受迫害的痛恨之情。词的末句总结出,虽然一切不过是戏,恍如南柯一梦般虚无,却有点醒世人的作用。

乐舞阐释:

[1]旦生净丑学,传神摹、拟出百般来:效法旦生净丑的表演,他们能够生动传神地模仿、演绎出不同角色各种各样的神态。旦,戏曲角色,传统戏曲中的女性角色。有正旦、花旦、老旦、刀马旦、武旦等。正旦,又称青衣,是女主角,以唱为主,扮演贤妻良母等角色;花旦,以扮演皇后、公主、贵夫人、女将、村姑等角色为主;老旦,以扮演中老年妇女为主;刀马旦、武旦,扮演以武功见长的女性角色。戏剧史学家周贻白的《中国戏曲论集》认为:旦字由姐字演变而来,如宋代杂剧有《老孤遣姐》《双卖姐》等,姐字是姐字的演化;再由姐字简化为旦字,如金、元有《旦判孤》《酸孤旦》等。另外,原《老孤遣姐》之后也改为《老孤遣旦》。生,戏曲角色,传统戏曲中扮演男性角色,有老生、红生、小生、武生、娃娃生等。老生,又称须生,以扮演中老年男性为主。老生分为:安工老生(唱工老生),主要扮演帝王、官僚、文人等角色,以唱功为主,表演时动作较少,形象安详稳重,所以称为安工老生;靠把老生,又称长靠老生,主要扮演"扎大靠"舞动刀枪把子的武将一类角色;衰派老生,主要扮演年老体弱、穷困潦倒的人物形象。红生,为勾红脸的须生,主要扮演忠臣。小生,主要扮演戴雉翎的大将、王侯等角色。武生,主要扮演戏中的武打角色。娃娃生,主要扮演幼童角色。净,戏曲角色,俗称花脸,传统戏曲中扮演男性角色。净的角色有:正净,以唱为主的铜锤花脸,又称黑头,俗称大花脸。正净扮演的人物多是性格刚正的正面角色。副净,以工架为主的架子花脸,又称架子花,俗称二花脸。架子花脸扮演的人物多是性格粗豪爽直的角色。武净,以跌扑摔打为主的武花脸,又称摔打花脸,俗称武二花。关于戏曲角色净与靓的关系,元代柯丹丘认为"净"字是"靓"字的俗体字或是在书写过程中字形发生了讹变,如《雨村剧话》载:"丹邱云:杂剧有正末、副末、狚、狐、靓、鸨、猱、捷几、引戏九色之名。正末者,当场男子能指事者也,俗谓之'末泥'。副末执磕瓜以扑靓,即昔所谓'苍鹘'是也。当场之妓曰'狚'。'狚','狚'之雌者,其性好淫。今俗讹为'旦'。狐,当场妆官者是也。今俗讹为'孤'。靓,敷粉墨献笑供谄者也。粉白黛绿,古称'靓妆',故谓之'妆靓色'。今俗讹为'净'……"①丑,戏曲角色,传统戏曲中扮演滑稽人物的男性角色。在丑角扮演者鼻梁上画上一块白色,其形象是丑的,称小丑。丑行分文丑和武丑,文丑以念白、做工为主,主要扮演文人、儒生等角色;武丑以武打为主,主要扮演跌、打、翻、扑等武技角色。

[2]佳人情重处,巫山云雨,高唐梦里,夜夜花开:美人表演情到深处时,犹如巫山云雨,高唐梦里的爱情故事,每个夜晚都在脑海里浮现。该"巫山云雨,高唐梦里"两句,取意于战国时期楚国著名的辞赋家宋玉所著《高唐赋》中的故事,赋中描写了一位神女主动来与楚怀王欢会,以华丽典雅的辞藻将楚王的"艳遇"展现得淋漓尽致。而作者在明

① 李调元.雨村剧话[M].成都:巴蜀书社,2013:319.

知楚襄王荒淫,一心想会神女的情景下,却赞许怀王的楚国国富民强,意在通过这样的描述来劝谏襄王效仿怀王"思万方,忧国害。开贤圣,辅不逮",只有如此才能耳聪心明,励精图治,重振先王伟业,稳保江山,那时神女便会自来相会。

[3]霎时际、悲欢离合异,终得到天合:刹那间,人间就会有悲欢离合的奇异之事,有情之人终得天作之合。

[4]若非阻隔,姿情无味,写风流、无限在阳台:若不是两处之间相隔绝,纵情也会毫无趣味,在楼台写尽文采无限之风流。

[5]薄情有兄弟,笑脸里多藏,白刃诙谐:兄弟之间也有薄情寡义之人,笑里藏刀之人阴险狡诈,持锋利的刀剑如风趣之事。

[6]构起无端陷阱,海祸山灾:制造出无缘无故的陷阱和灾祸,就像海啸与火山爆发一样的灾祸。

[7]从何处呕出,忠肝义胆,怨伸恨白,玉洁尘埃:不知向哪里表达,得不到伸张的侠肝义胆,得不到控诉的怨恨也在此倾诉清楚,无论是冰清玉洁的还是污秽的人格都能被演绎出来。

[8]都是南柯枕上,点破吾侪:都恍如南柯一梦般虚无,却能起到点醒我辈的作用。南柯,即《南柯记》,为讽世剧,是明代汤显祖的代表作之一。主要描写淳于棼醉酒后梦入槐安国(即蚂蚁国)被招为驸马,后任南柯太守,政绩卓著。公主死后,召还宫中,加封左相,他权倾一时,淫乱无度,终于被逐。醒来发现是一场梦。后来用"南柯一梦"比喻空欢喜一场。

四、舞谱中的乐舞

《舞谱》,以文字、图形、线条、符号、数字等方式对舞蹈表演及其动作等的记录。如《说文解字》载:"谱,籍录也。从言,普声。"①历史上多有专门记载与记录乐舞或舞蹈的舞谱,在历代舞谱中,有以文字作为主要记录方式的舞谱;有以图形作为主要记录方式的舞谱;有以线条、符号作为主要记录方式的舞谱;还有图文相结合的舞谱等。例如,先秦《东巴舞谱》,主要以象形文字、图形与符号等记录舞蹈;先秦《祭社舞图》,主要以文字(甲骨文)记录舞蹈;晋代《禹步法》舞谱,主要以文字记录舞蹈;唐五代《敦煌舞谱》,主要以文字、图形记录舞蹈;宋代舞谱,主要以文字记录舞蹈;元代舞谱,主要以文字、图形与数字记录舞蹈;明代及朱载堉舞谱,主要以图文结合的形式记录舞蹈;清代舞谱,主要以图文结合的形式记录舞蹈。

(一)先秦舞谱

1.《东巴舞谱》

《东巴舞谱》,为文字谱与图谱,是以纳西族人民创造的象形文字东巴文编写的

① 许慎.说文解字[M].陶生魁,点校.北京:中华书局,2020:87.

舞谱。

东巴舞蹈经典(舞谱)是东巴跳神的规范和指南,是年少习东巴者的必修教程。它对提高东巴教徒的宗教文化素养和练就"通神"艺术真功有重要作用。

东巴舞蹈经典历史悠久,清代中期以前可能民间保存较多,之后由于种种原因,善舞同时善书(著录经典)的东巴日趋减少,舞蹈经典随之出现佚亡之危,至近世已零存无几。

东巴舞谱迄今共发现五本,分别藏于丽江市图书馆和丽江市东巴文化研究室。据周汝诚回忆,并经过书目检览,发现北京图书馆亦有藏书,但其详未知。

现存丽江版本的名称如下:

(1)《跳神舞蹈规程》;

(2)《祭什罗法仪跳的规程》,有复本;

(3)《舞蹈来历》;

(4)《舞蹈的出处和来历》。①

此处仅介绍《跳神舞蹈规程》。

从内容看,《跳神舞蹈规程》述及神舞二十五个,动物舞六个,跳法较详。② (见图4-1至图4-36)。

图4-1 封面

经名:神的年岁跳神舞蹈规程。

(1)舞蹈的来历

图4-2

① 《中国民族民间舞蹈集成》编辑部.纳西族古代舞蹈和舞谱[M].北京:文化艺术出版社,1990:129-134.

② 《中国民族民间舞蹈集成》编辑部.纳西族古代舞蹈和舞谱[M].北京:文化艺术出版社,1990:134.

译文：在人类居住的丰饶华美的广阔大地上，舞蹈有它的出处和来历——（人类）是受金色大蛙跳跃的启示创造出来的哟。

（2）金色蛙舞

图 4-3

译文：跳金色蛙舞的时候，左脚上一步，举起板铃摇一下，同时吸腿跺脚。右脚向前上一步，转脸向左看三次；左脚向前上一步，转脸向右看三次。蹲下（先半蹲后深蹲）抬腿"闪"身，向前上两步。

（3）萨利伍德神舞

图 4-4

译文：跳萨利伍德神舞，向左前走三步，举板铃摇一下。向右前走三步，举起板铃摇一下。向左作原地自转一次，再反转一次。手微向后平伸呈双展翅跳起。

（4）赫地窝拍神舞

图 4-5

译文：跳赫地窝拍神舞的时候，向左走三步，举铃一摇。向右走三步，举铃摇两次。

（5）享依格空神舞

图 4-6

译文：跳享依格空神舞，抬头往北走三步，做"献"的动作。上步，踩三次脚，踩住下边的鬼。向左边走四步，再往右，做左右"担腰"、弯身，而后跳起，落下来一步将鬼踩住。朝左前走四步，向右，做左右担腰、弯身，抬腿跺脚，一步把鬼踩住。举手摇板铃，做两次；向左原地自转，反向复做一次。

（6）丁巴什罗舞（四段）

图 4-7

译文:跳丁巴什罗舞,先做丁巴什罗出世时他母亲萨绕罗孜吉姆分娩的动作:她跪在神前,举左手,一上一下地连续三次;徐徐起身,抬左脚,朝神的方向看一看,上步踩住鬼。之后做什罗学走路、学跳的样子:起右脚向左前走两步,举起板铃摇一下;右脚上一步,举铃摇两次;原地向左自转一次,反向复做一次。

图 4-8

译文:跳什罗踩着歹鬼时,在神前做三次侧身展翅飞的动作。起左脚,向左前走两步,举一次板铃,摇两次;起右脚,向右前走两步,两举两摇板铃。先左后右担侧旁腰,原地自转一次。担腰、自转、动作对称做一次。

图 4-9

译文:跳什罗被荆棘刺着脚后跟的情形,要做来往于毒鬼地方的动作,即起左脚一跐一跐地向前走三步,朝右走两步,回转身踩右脚,踩住鬼。

(7)胜生苟久神舞

图 4-10

译文:跳胜生苟久神舞,在神前做侧身展翅飞翔的动作。从左边半转身,抬左脚一次;转向右边,抬右脚,一步踏下,踩住鬼。从右边半转身,抬右脚一次;上左脚,跺步一

次,踩住鬼。举起板铃,摇一摇。

(8)玛米巴罗神舞

图 4-11

译文:跳玛米巴罗神舞,举手摇板铃一次,左脚起,朝左前走六步,转身向后跺一脚,踩住鬼。起右脚,向后走六步,朝前跺一步,把鬼踩在脚下。站着,先左后右担侧旁腰两次,向左原地自转一次,再反向转一次。

(9)枚贝汝如神舞

图 4-12

译文:跳枚贝汝如神舞,在神前做三次侧身展翅飞翔的动作,起左脚上三步,跺脚,踩住鬼。前行一步,向后跳一次。向左走一步,向右跳一次,举手摇板铃三次,走的样子像平步颠步踏脚一样。向左原地自转一圈,再反向转一次。

(10)达拉米悲神舞

图 4-13

译文:跳达拉米悲神舞,抬起左脚(勾脚吸腿),摇三次板铃,抬起右脚(勾脚吸腿),摇板鼓三次。再摇三次板铃,不摇板鼓,向左边做原地自转;不摇板铃,摇三次板鼓,向右边做原地自转。

(11)朗九敬九神舞

图 4-14

译文:跳朗九敬九神舞,举起板铃摇三次。左脚抬起(勾脚吸腿)三次,跺三步(身子顺势摇摆),朝前走三步,同时,摇三次板铃。右脚抬起(勾脚吸腿)三次,跺三步(身子随之摇摆),朝前走三步,同时摇三次板铃。在(场地)中间举、摇板铃三次(身子顺势摇摆)。向左边抬脚,举摇板铃三次(顺势摇晃身子),原地自转一次。向右边抬脚,举板铃摇三次(顺势摇身),原地自转一次。

(12)罗巴塔格神舞

图 4-15

译文:跳罗巴塔格神舞,在神的前面做三次飞翔的动作,抬腿(似吸腿),举板铃摇一次(摇身摆脚),踏下去踩住鬼。左脚一伸一缩,接着做三次抬脚摇身和摇板铃的动作。抬右脚(勾脚吸腿)并摇动板铃三次,双足腾跳。向前抬脚(勾脚吸腿)三次,摇动(板铃)三次,向后走三步。抬脚(勾脚吸腿)三次,摇动(板铃)三次。左膝下跪(右腿弯

立),向左做牛顶角动作三次,摇三次板铃。起身站立,抬左脚(勾脚吸腿)三次,向左原地自转一次,再反转一次。

(13)塔优迪巴神舞

图4-16

译文:跳塔优迪巴神舞,抬腿(跺脚)四次,举板铃摇四次,双足腾跃。向前抬腿跺步并摇板铃四次,上四步;朝后抬腿跺脚并摇铃四次,向后走四步,原地向左自转一次,踢左腿(大踢腿)。动作对称做一次。

(14)余培昭索神舞

图4-17

译文:余培昭索神舞,十三个(人)跳,举起板铃(三叉)一摇,左脚起向前走三步,原地向左自转一次,再反向转一次。

(15)余吕昭索神舞

图4-18

译文:余吕昭索神舞,十三个(人)跳,边跳边吸腿二次,举板铃(三叉)摇动二次,向前走两步,做一次原地自转。

(16)余敬昭索神舞

图4-19

译文：余敬昭索神舞（十三个人跳），抬腿三次，举起板铃（三叉）摇四次，向前走三步。向左原地自转三圈。

(17) 端格优麻神舞

图 4-20

译文：跳端格优麻（雷神）舞，在神前跳三次侧身展翅来回飞翔的动作。朝鬼的方向一步跳去；做山膀双展翅，原地向左、再向右各自转一次。举铃抬腿（勾脚吸腿）晃身，跺脚，做二次，朝前走三步，做一次侧身飞翔动作。回过身，转半圈，上一步，跺地，用脚踩住鬼。左膝下跪，踢右脚。

(18) 巴哇优麻神舞

图 4-21

译文：跳巴哇优麻（护法神）舞，在神前做三次侧身展翅来回飞翔的动作，向后走两步，看见仇鬼，跺一脚踩住它。向左走三步（第三步踢一脚），头往后仰，双托掌下右、左旁腰各一次。单膝跪地，大踢腿一次，跳着举起板铃摇一次（身体随之摆动）。

(19) 考绕米纠神舞

图 4-22

译文：跳四头神考绕米纠舞，手里拿着弓箭，向前走七步，转身朝后走六步。分别朝四个方向走四步，做射箭动作：瞄准天一次，瞄准地一次，原地向左自转一圈，再反向自转一圈。

(20) 降魔杵舞

图 4-23

译文：跳降魔杵舞，向左前走三步，原地向右自转七圈。从右向前走三步，原地向左自转七圈。

(21) 格称称补神舞

图 4-24

译文：跳东方大神格称称补舞，左边走三步，右边走两步，抬脚（勾脚吸腿），举铃摇一次，朝前做顿步吸腿跳。回身一跃。向左原地自转一次，向右原地自转一次。

(22) 胜忍米苟神舞

图 4-25

译文：跳南方大神胜忍米苟舞，抬手抬腿，摇动板铃一次，向左行两步，向右走一步，原地向左、右各自转一次。

(23) 纳生崇罗神舞

图 4-26

译文：跳西方大神纳生崇罗舞，向前走四步，做上身半转如筛动作一次，向左原地自转一次（转时蹉脚碎步），再反向转一次。

(24) 古生肯巴神舞

图 4-27

译文：跳北方大神古生肯巴舞，举起板铃一摇，做平步靠步，依次朝四个方向各走一步（即平步靠步），然后向左原地自转一次，向右原地自转一次。

(25) 松余敬古神舞

图 4-28

译文：跳中央大神松余敬古舞，向前走三步，作侧身飞翔的动作，踢后腿一次（身前

倾),原地向左、右各自转一次。

(26)白鹿舞

图 4-29

译文:要杀死女魔楚命古斯麻,就要跳以下诸舞。一是跳(神的)白鹿舞。首先摇三下板铃,左脚起向左前跳九步,对着前面做顶角动作。右脚起向右前跳九步,顶角。原地向左自转三圈,再向右自转三圈。在吸腿位缩脚又伸开,手握成拳,呈斜托掌位;做顶角动作。

(27)白山羊舞

图 4-30

译文:二是跳(神的)白山羊舞。向左跳七步,顶七次角。转身,向右走七步,顶七次角,转过身,原地自转一次(左右不拘)。

(28)白额黑犏牛舞

图 4-31

译文:三是跳(神的)白额黑犏牛舞。举板铃一摇,向前走三步。向左、右各顶角三次。

(29)白牦牛舞

图 4-32

译文:四是跳(神的)白牦牛舞。朝四个方向各迈一步,分别朝四个方向做顶角动作四次,快速原地自转一次(左右随意)。

(30)金孔雀舞

图 4-33

译文:跳(神的)黄金色的孔雀之舞,左脚起向前走七步,右踏步(以左腿为重心)小颤步似的原地自转一圈,双手伸开,做孔雀展翅动作,碎步绕场一周。向后飞翔时,做三次举铃摇身展扇翅膀的跳跃。上身半转,左右扭身晃胯;碎步绕场一周。做五次孔雀吃水的动作。

(31)达依拉姆女神舞

图 4-34

译文:跳达依拉姆女神舞,抬脚举手,摇板鼓三次,摇板铃一次。脚一抬一跺,向左边走三步,右边走三步。原地向左、右自转各一次。

(32)楚里拉姆女神舞

图 4-35

译文:跳楚里拉姆女神舞,四次抬腿(跺步),举手摇板铃四次。(跺脚时)摇板铃一次,右手摇板鼓四次,行走路线见场记二十三。然后依次朝四个方向各做一遍。平步颠步跳着相互"穿花"调换位置。

(33)后记

图 4-36

译文:甲午马年二月初四日,塔城巴甸的东巴冬主写。写得完备,没有错讹。跳时按书中规矩,不要有错。

2.《祭社舞图》

《祭社舞图》舞谱,为文字谱,是刻在甲骨上的殷商甲骨文中一些与乐舞相关的文字。

舞蹈是一门古老的艺术形式,中国商代甲骨文记载了许多舞蹈的名称。甲骨文是象形文字,通过文字形象,就可以理解它的字义,如甲骨文的"舞"字(见《殷墟文字甲编》3069),像一个人手提两条牛尾而舞(图4-37)。有的字是画了一种舞蹈形象,如甲骨编号前六、四四七,画了一个带着尾饰、张开双臂而舞的化装舞人。编号林二、一六二二,画了一个头插羽毛、身挎腰鼓双手击鼓的化装舞人。

有的跳的是武舞,如编号续存三卷下三三零,画的是一个勇士右手持弓、左手持盾牌的舞姿,另一勇士是右手持戈、左手持盾的舞姿。

商代迷信鬼神,有许多舞蹈反映了商人求雨和驱鬼的活动。甲三五二八,画一巫女跳舞求雨,头戴尖顶帽,身后有尾饰,侧身而舞,雨点已从天而降(图4-38)。甲三六四三,画一巫女全身抖动求天降雨,形象十分生动(图4-39)。甲二七六四,画一巫人身披羽衣击鼓而舞(图4-40)。甲六三七描绘的是为了求雨,巫人被架在柴火堆上(图4-

41)。这种野蛮的"焚巫"求雨的习俗,到春秋时代还有遗留。

甲骨文中表现驱鬼的形象名为魖头,编号前七、三七、一,头戴尖头、方耳、巨目的大头面具,耳缀两个大耳环,狰狞可怕。另一佚五八一的形象,是头戴大头面具,长发冲天,张臂而舞。

以上是由甲骨文字记录的舞蹈形象。另外还有一些甲骨文记录的舞蹈路线图可以说是我国最原始的舞谱。如《殷墟文字甲编》2418,记载着两个图形(图4-42),在《殷墟文字甲编》2307中还有一个更加复杂的图形(图4-43)。过去,对甲骨文的这三个图形文字,无法解释,不知道它的含意和用途。以后,在四川成都杨子山二号墓出土的"墓阙画像砖"上发现了一个类似的图形,并且在图形的左侧有一舞蹈的人形(图4-44)。人们猜想这种图形可能与舞蹈有关。由此发现甲骨文字图形、汉画像砖图形和现在的陕北秧歌(又名社火)舞队行进的路线舞谱非常相似,这种秧歌舞队的路线舞谱流行的地区很广,花样有几十种之多。①

图4-37　　图4-38　　图4-39

图4-40　　图4-41　　图4-42　　图4-43

图4-44

① 彭松,冯碧华.中国古代舞谱[M].北京:学苑出版社,2018:3-6.

(二)晋代舞谱

晋代舞谱,以流传在道教中的《禹步法》为代表,所记录舞蹈属巫舞。《禹步法》主要内容见于晋代葛洪《抱朴子·内篇》,这种步法至今仍流传在民间舞蹈之中,已有四千多年历史。

《禹步法》舞谱,为文字谱,是对大禹步法动作的记录。"禹步"的具体做法,在晋代葛洪《抱朴子》中有两处记载:

其一,《抱朴子·内篇·仙药》载:"禹步法。前举左。右过左。左就右。次举右。左过右。右就左。次举右。右过左。左就右。如此三步。当满二丈。一尺后有九迹。"①

其二,《抱朴子·内篇·登涉》载:"又禹步法。正立。右足在前。左足在后。次复前右足。以左足从右足并。是一步也。次复前。右足次前左足。以右足从左足并。是二步也。次复前右足。以左足从右足并。是三步也。如此。禹步之道毕矣。凡作天下百术。皆宜知禹步。不独此事也。"②

(三)唐五代舞谱

唐五代舞谱,在继承前代舞谱的基础上加以完善形成,以《敦煌舞谱》为代表。

《敦煌舞谱》,又称《敦煌舞谱残卷》,为文字谱与图谱。是1900年6月22日在甘肃省敦煌莫高窟十七窟藏经洞发现的唐五代舞谱,未留下舞谱创作人的姓名。这些舞谱被法国人伯希和与英国人斯坦因劫走,原件分别藏于法国国家图书馆与大英博物馆。

"据王昆吾称:'在现在发现的八种舞谱写卷中,共记录26份谱例。'这些舞谱残卷分别是:(1)编号P·3501,藏于法国国家图书馆。(2)编号S(斯坦因)·5643,藏于大英博物馆。(3)编号S·5613,藏于大英博物馆。(4)编号S·785,藏于大英博物馆。"③《敦煌舞谱的整理与分析》一文云:"到目前为止,学术界所知莫高窟敦煌舞谱写卷共两帙,均为残本。(一)P.3501残卷。该卷系一长卷,中无断裂,前无总题,起自《遐方远》谱,止于《凤归云》谱,末端残阙,共存六名十四谱(即《遐方远》五谱、《南歌子》一谱、《南乡子》一谱、《双燕子》一谱、《浣溪沙》三谱、《凤归云》三谱)。(二)S.5643残卷。该卷原似为一蝶装小册,共十六面(七整页,首尾两半页),舞谱抄在第七至第十五面,前接《波罗蜜多心经》写卷,亦无总题。由该册中背上部撕去一半圆形缺口,使得舞谱文字亦有残阙,共存十谱(依次为:阙名二谱、《蓦山溪》二谱、《南歌子》二谱、《双燕子》二谱、阙名二谱)。"④

《敦煌舞谱》二十四谱:

① 葛洪.抱朴子[M].上海:上海书店出版社,1986:52.
② 葛洪.抱朴子[M].上海:上海书店出版社,1986:78.
③ 袁禾.中国古代舞蹈史教程[M].上海:上海音乐出版社,2004:159.
④ 柴剑虹.敦煌舞谱的整理与分析(一)[J].敦煌研究,1987(12):84.

1.《遐方远》

《遐方远》共五谱,在 P.3501 卷(图 4-45 至图 4-49)。

图 4-45 《遐方远》一谱　　图 4-46 《遐方远》二谱

图 4-47 《遐方远》三谱　　图 4-48 《遐方远》四谱　　图 4-49 《遐方远》五谱

2.《南歌子》

《敦煌舞谱残卷》中《南歌子》共三谱,其中 P.3501 卷有一谱,S.5643 卷有两谱(图 4-50 至图 4-52)。

图 4-50 《南歌子》一谱　　图 4-51 《南歌子》二谱　　图 4-52 《南歌子》三谱

3.《双燕子》

《敦煌舞谱残卷》中《双燕子》共三谱,其中 P.3501 卷有一谱(图 4-53),S.5643 卷有

两谱(图4-54,图4-55)。

图4-53 《双燕子》一谱　　图4-54 《双燕子》二谱　　图4-55 《双燕子》三谱

4.《南乡子》

《敦煌舞谱残卷》中的《南乡子》共一谱,在P.3501卷(图4-56)。

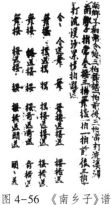

图4-56 《南乡子》谱

5.《浣溪沙》

《敦煌舞谱残卷》中的《浣溪沙》共三谱,在P.3501卷(图4-57至图4-59)。

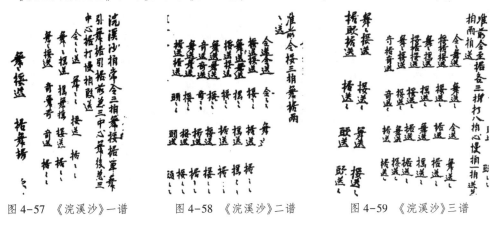

图4-57 《浣溪沙》一谱　　图4-58 《浣溪沙》二谱　　图4-59 《浣溪沙》三谱

6.《凤归云》

《敦煌舞谱残卷》中的《凤归云》共三谱,在P.3501卷(图4-60至图4-62)。

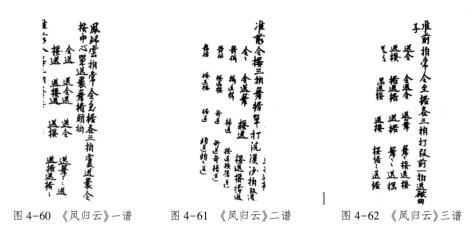

图 4-60 《凤归云》一谱　　图 4-61 《凤归云》二谱　　图 4-62 《凤归云》三谱

7.《蓦山溪》

《敦煌舞谱残卷》中的《蓦山溪》共两谱,在 S.5643 卷(图 4-63,图 4-64)。

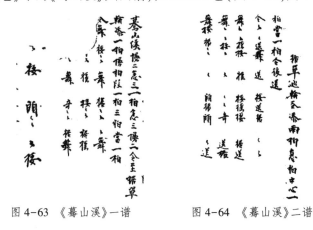

图 4-63 《蓦山溪》一谱　　图 4-64 《蓦山溪》二谱

8.《阙名谱》

《敦煌舞谱残卷》中的《阙名谱》共四谱,在 S.5643 卷(图 4-65 至图 4-68)。

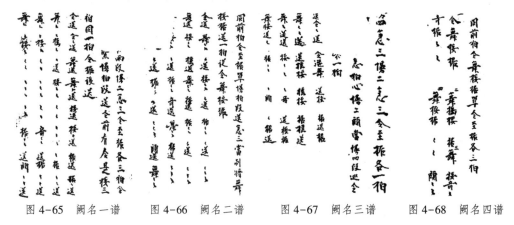

图 4-65 阙名一谱　　图 4-66 阙名二谱　　图 4-67 阙名三谱　　图 4-68 阙名四谱

(四)宋代舞谱

宋代舞谱,分为北宋与南宋两个时期的舞谱,均以文字记录舞蹈,其文舞与武舞是对

前代文武舞的继承与发展。宋代将文舞与武舞作为宫廷典礼乐舞。北宋文舞名为《化成天下之舞》，为礼仪舞蹈；武舞名为《威加四海之舞》，为模拟战斗舞蹈。南宋舞谱以《德寿宫舞谱》为代表，记录了德寿宫嫔妃与舞伎献艺时的九类动作与六十三个舞蹈术语。

1.《化成天下之舞》(北宋)

《化成天下之舞》舞谱，文舞，为文字谱，记录了该乐舞的表演及过程。该舞取象"化成天下"，共有三变，每一变均的六十四人表演，队形为正方形。舞者手执龠、翟而舞，主题动作由揖（拱手行礼）、谦（表示谦逊的动作）、辞（表示推辞的动作）等传统礼节性动作组成。这些礼节性动作是儒家思想规范人们行为的标准，体现出人们高尚的道德品质。

《宋史》载：

第一变：舞人立南表之南，听举乐则蹲；再鼓，皆舞，进一步正立；再鼓，皆稍前而正揖，合手自下而上；再鼓，皆左顾左揖；再鼓，皆右顾右揖；再鼓，皆开手，蹲；再鼓，皆舞，进一步正立；再鼓，皆少却身，初辞，合手自上而下；再鼓，皆右顾，以右手在前、左手推出为再辞；再鼓，皆左顾，以左手在前、右手推出为固辞；再鼓，皆合手，蹲；再鼓，皆舞，进一步正立；再鼓，皆俛身相顾，初谦，合手当胸；再鼓，皆右侧身、左垂手为再谦；再鼓，皆左侧身、右垂手为三谦；再鼓，皆躬而授之，遇节乐则蹲。

第二变：听举乐则蹲；再鼓，皆舞，进一步转面相向；再鼓，皆稍前相揖；再鼓，皆左顾左揖；再鼓，开手，蹲，正立；再鼓，皆舞，进一步复相向；再鼓，皆却身为初辞；再鼓，皆舞，辞如上仪；再鼓，皆再辞；再鼓，皆固辞；再鼓，皆合手，蹲，正立；再鼓，皆舞，进一步；再鼓，相向；再鼓，皆顾为初谦；再鼓，皆再谦；再鼓，皆三谦；再鼓，皆躬而授之，正立，遇节乐则蹲。

第三变：听举乐则蹲；再鼓，皆舞，进一步两两相向；再鼓，皆相趋揖；再鼓，皆左揖如上；再鼓，皆右揖；再鼓，皆开手，蹲，正立；再鼓，皆舞，进一步复相向；再鼓，皆却身初辞；再鼓，皆再辞；再鼓，皆固辞；再鼓，皆合手，蹲，正立；再鼓，皆舞，进一步两两相向；再鼓，皆相顾初谦；再鼓，皆再谦；再鼓，皆三谦，躬而授之，正立，节乐则蹲。

凡二舞缀表器及引舞振作，并与大祭祀之舞同。协律郎陈沂按阅，以谓节奏详备，自是朝会则用之。①

2.《威加四海之舞》(北宋)

《威加四海之舞》舞谱，武舞，为文字谱，记录了该乐舞的表演及过程。该舞取意"天子之剑"，舞容用八佾，由六十四人表演。整场舞蹈共有三变，每一变做四次击刺动作。舞者手执干戈而舞，风格发扬蹈厉，体现凯旋归朝的主题。

《宋史》载：

第一变：舞人去南表三步，总干而立，听举乐，三鼓，前行三步，及表而蹲；再鼓，皆

① 脱脱，等.宋史[M].北京：中华书局，1985：2994-2995.

舞,进一步,正立;再鼓,皆持干荷戈,相顾作猛贲趫速之状;再鼓,皆转身向里,以干戈相击刺,足不动;再鼓,皆回身向外,击刺如前;再鼓,皆正立举手,蹲;再鼓,皆舞,进一步转面相向立,干戈各置腰;再鼓,各前进,以左足在前,右足在后,左手执干当前,右手执戈在腰为进旅;再鼓,各相击刺;再鼓,各退身复位,整其干为退旅;再鼓,皆正立,蹲;再鼓,皆舞,进一步正立;再鼓,皆转面相向,秉干持戈坐作;再鼓,各相击刺;再鼓,皆起,收其干戈为克捷之象;再鼓,皆正立,遇节乐则蹲。

第二变:听举乐,依前蹲;再鼓,皆舞,进一步正立;再鼓,皆正面,作猛贲趫速之状;再鼓,各转身向里相击刺,足不动;再鼓,各转身向外击刺如前;再鼓,皆正立,蹲;再鼓,皆舞,进一步,陈其干戈,左右相顾为猛贲趫速之状;再鼓,皆并入行,以八为四;再鼓,皆两两对相击刺;再鼓,皆回,易行列,左在右,右在左;再鼓,皆举手,蹲;再鼓,皆舞,进一步正立;再鼓,各分左右;再鼓,各扬其干戈;再鼓,交相击刺;再鼓,皆总干正立,遇节乐则蹲。

第三变:听举乐则蹲;再鼓,皆舞,进一步转面相向;再鼓,整干戈以象登台讲武;再鼓,皆击刺于东南;再鼓,皆按盾举戈,东南向而望,以象漳、泉奉土;再鼓,皆击刺于正南;再鼓,皆按盾举戈,南向而望,以象杭、越来朝;再鼓,皆舞,进一步正立;再鼓,皆击刺于西北;再鼓,皆按盾举戈,西北向而望,以象克殄幷、汾;再鼓,皆击刺于正西;再鼓,皆按盾举戈,西向而望,以象肃清银、夏;再鼓,皆舞,进一步正跪,右膝至地,左足微起;再鼓,皆置干戈于地,各拱其手,象其不用;再鼓,皆左右舞蹈,象以文止武之意;再鼓,皆就拜,收其干戈,起而躬立;再鼓,皆舞,退,鼓尽即止,以象兵还振旅。①

3.《德寿宫舞谱》(南宋)

《德寿宫舞谱》,为文字谱,记录了该乐舞的表演及过程。该舞谱中有九类动作,名称分别是:左右垂手,大小转挥,打鸳鸯场,鲍老掇,掉袖儿,五花儿,雁翅儿,龟背儿,勤步蹄。其中的六十三个术语,分别是舞蹈动作、姿态、技法等的名称。"德寿宫舞谱,中国古代舞谱,是宋高宗赵构绍兴三十二年(1162)退位后居德寿宫,宫中艺人使用、收藏的舞谱,原谱未传。"②戏曲理论家齐如山在《国剧身段谱》中将这九个动作称为"舞牌"。《德寿宫舞谱》文见于宋代周密的《癸辛杂识》。

《癸辛杂识》载:

予尝得故都德寿宫舞谱二大帙,其中皆新制曲,多妃嫔诸阁分所进者,所谓谱者,其间有所谓:

左右垂手:双拂、抱肘、合蝉、小转、虚影、横影、称裹。
大小转挥:盘转、叉腰、捧心、叉手、打场、挽手、鼓儿。
打鸳鸯场:分颈、回头、海眼、收尾、豁头、舒手、布过。

① 脱脱,等.宋史[M].北京:中华书局,1985:2993-2994.
② 王克芬,等.中国舞蹈大辞典[M].北京,文化艺术出版社,2010:94.

鲍老掇:对窠、方胜、齐收、舞头、舞尾、呈手、关卖。

掉袖儿:拂、蹎、绰、觑、掇、蹬、俊。

五花儿:踢、搢、刺、撷、系、搠、捽。

雁翅儿:靠、挨、拽、捺、闪、缠、提。

龟背儿:踏、偾、木、折、促、当、前。

勤步蹄:摆、磨、捧、抛、奔、抬、摵。①

(五)元代舞谱

《元史·乐志》中收录的元代乐舞,均以文字记录舞蹈。其中较为翔实的记载有世祖至元三年(公元1266年)创作的宗庙乐舞,包括文舞《武定文绥之舞》与武舞《内平外成之舞》;有成宗大德九年(公元1305年)创作的郊祀乐舞,包括文舞《崇德之舞》与武舞《定功之舞》。这些乐舞表现了元代乐舞的风格与舞蹈队形调度等。另外,还有文舞《韶舞九成乐补》,以文字、图形与数字记录了乐舞表演及过程。

1.《武定文绥之舞》

《武定文绥之舞》舞谱,文舞,为文字谱,记录武功平定天下后以礼乐安抚百姓的乐舞。

《元史》载:

世祖至元三年,八室时享,文舞武定文绥之舞。降神,《来成之曲》九成。

黄钟宫三成。始听三鼓,一鼓,稍前,开手礼。二鼓,退后,合手。三鼓,相顾蹲。三鼓毕,间声作,一鼓,稍前,舞蹈,次合手而立。二鼓,正面高呈手,住。三鼓,退后,收手蹲。四鼓,正面躬身,兴身立。五鼓,推左手,右相顾,左揖。六鼓,皆推右手,左相顾,右揖。七鼓,稍前,正面开手立。八鼓,举左手,右相顾,左揖。九鼓,举右手,左相顾,右揖。十鼓,稍退后,俯身而立。十一鼓,稍前,开手立。十二鼓,合手,退后,相顾蹲。十三鼓,稍进前,舞蹈。十四鼓,退后,合手,相顾蹲。十五鼓,正面躬身,受。终听三鼓。止。

大吕角二成。始听三鼓。一鼓,稍前,开手立。二鼓,退后,合手。三鼓,相顾蹲。三鼓毕,间声作,一鼓,稍前进,舞蹈,合手立。二鼓,举左手,住,收右足。三鼓,举左手,住,收左足。四鼓,两两相向而立。五鼓,稍前,高呈手,住。六鼓,舞蹈,退后立。七鼓,稍前,开手立。八鼓,合手,退后蹲。九鼓,正面归俏立。十鼓,推左手,收右足,推右手,收左足。十一鼓,举左手,收右足。举右手,收左足。十二鼓,稍进前,正面仰视。十三鼓,稍退后,相顾蹲。十四鼓,合手,俯身立。十五鼓,正面躬身,受。终听三鼓。止。

太簇徵二成,始听三鼓。一鼓,稍前,开手立。二鼓,退后,合手。三鼓,相顾蹲。三鼓毕,间声作,一鼓,稍进前,舞蹈,次合手立。二鼓,俯身而正面揖。三鼓,稍进前,高呈

① 周密.癸辛杂识[M].王根林,校点.上海:上海古籍出版社,2012:47.

手立。四鼓,收手,正面蹲。五鼓,举左手,住,收右足。六鼓,举右手,收左足,收手。七鼓,两两相向而立。八鼓,稍前,高仰视。九鼓,稍退,收手蹲。十鼓,举左手,住而蹲。十一鼓,举左手,收手而蹲。十二鼓,正面归佾,舞蹈。十三鼓,俯身,正揖。十四鼓,交籥翟,相顾蹲。十五鼓,正面躬身,受。终听三鼓。止。

应钟羽二成,始听三鼓。一鼓,稍前,开手立。二鼓,退后,合手,三鼓,相顾蹲。三鼓毕,间声作。一鼓,稍进前,舞蹈,次合手立。二鼓,两两相向立。三鼓,举左手,收右足,左揖。四鼓,举右手,收右足,右揖。五鼓,归佾,正面立。六鼓,稍进前,高呈手,住。七鼓,收手,稍退,相顾蹲。八鼓,两两相向立。九鼓,稍前,开手蹲。十鼓,退后,合手对揖。十一鼓,正面归佾立。十二鼓,稍进前,舞蹈,次合手立。十三鼓,垂左手而右足应。十四鼓,垂右手而左足应。十五鼓,正面躬身,受。终听三鼓。止。①

2.《内平外成之舞》

《内平外成之舞》舞谱,武舞,为文字谱,记录国内和平安定、夷狄相安太平的乐舞。《元史》载:

亚献武舞,内平外成之舞。《顺成之曲》,无射宫一成。始听三鼓。一鼓,侧身,开手。二鼓,合手。三鼓,相顾蹲。三鼓毕,间声作。一鼓,皆稍进前,舞蹈,次按腰立。二鼓,按腰,相顾蹲。三鼓,左右扬干戚,收手按腰。右以象灭王罕。四鼓,稍退,舞蹈,按腰立。五鼓,两两相向,按腰立。六鼓,归佾,开手蹲。七鼓,面西,收手,按腰立。八鼓,侧身击干戚,收,立。右以象破西夏。九鼓,正面归佾,躬身,次兴身立。十鼓,稍进前,舞蹈,次按腰立。十一鼓,左右推手,次按腰立。十二鼓,跪左膝,叠手,呈干戚,住。右以象克金国。十三鼓,收手,按腰,兴身立。十四鼓,两相向而相顾蹲。十五鼓,正面躬身,受。终听三鼓。止。

终献武舞,《顺成之曲》,无射宫一成。始听三鼓。一鼓,侧身,开手立。二鼓,合手,按腰。三鼓,相顾蹲。三鼓毕,间声作。一稍进前,舞蹈,次按腰立。二鼓,开手,正面蹲,收手按腰。三鼓,面西,舞蹈,次按腰立。四鼓,面南,左手扬干戚,收手,按腰。五鼓,侧身,击干戚,收手按腰立。右以象收西域,定河南。六鼓,两两相向立。七鼓,归佾,正面开手,蹲,收手,按腰。八鼓,东西相向,躬身,受。右以象收西蜀、平南诏。九鼓,归佾,舞蹈,退后,次按腰立。十鼓,推左右手,躬身,次兴身立。十一鼓,前进,舞蹈,次按腰立。右以象臣高丽、服交趾。十二鼓,两两相向,按腰蹲。十三鼓,归佾,左右扬手,按腰立。十四鼓,正面开手,俯视。十五鼓,收手,按腰躬身,受。终听三鼓。止。②

3.《崇德之舞》

《崇德之舞》舞谱,文舞,为文字谱,记录元代宫廷祭祀昊天上帝、崇尚文德的乐舞。《元史》载:

① 宋濂,等.元史[M].长春:吉林人民出版社,1995:1073-1074.
② 宋濂,等.元史[M].长春:吉林人民出版社,1995:1077-1078.

昊天上帝位酌献文舞,崇德之舞。《明成之曲》,黄钟宫一成。始听三鼓。一鼓,稍前,开手立。二鼓,合手,退后。三鼓,相顾蹲。三鼓毕,间声作。一鼓,稍前,舞蹈,相向立。二鼓,复位,相顾蹲。三鼓,复位,开手立。四鼓,合手,正揖。五鼓,举左手,收,左揖。六鼓,举右手,收,右揖。七鼓,两两相向,交篱,正蹲。八鼓,复位,正揖。九鼓,稍前,开手立。十鼓,退后,俯伏。十一鼓,稍前,开手立。十二鼓,推左手,收。十三鼓,推右手,收。十四鼓,三叩头,拜舞。十五鼓,躬身,受。终听三鼓。止。

皇地祇酌献,大吕宫一成。始听三鼓。一鼓,稍前,开手立。二鼓,合手,退后。三鼓,相顾蹲。三鼓毕,间声作。一鼓,稍前,舞蹈,相向立。二鼓,复位,正揖。三鼓,举左手,收,左揖。四鼓,举右手,收,右揖。五鼓,高呈手。六鼓,两两相向,交篱,正蹲。七鼓,复位,俯伏。八鼓,舞蹈,相向立。九鼓,复位,躬身。十鼓,交箭,正蹲。十一鼓,两两相向,开手,正蹲。十二鼓,伏,兴,仰视。十三鼓,舞蹈,相向立。十四鼓,三叩头,拜舞。十五鼓,躬身,受。终听三鼓。止。

太祖位酌献,黄钟宫一成。始听三鼓。一鼓,稍前,开手立。二鼓,合手,退后。三鼓,相顾蹲。三鼓毕,间声作。一鼓,稍前,舞蹈。二鼓,复位,正揖。三鼓,举左手,收,左揖。四鼓,举右手,收,右揖。五鼓,高呈手。六鼓,两两相向,交箭,正蹲。七鼓,复位,俯伏。八鼓,舞蹈,相向立。九鼓,复位,躬身。十鼓,交篱,正蹲。十一鼓,两两相向,开手,正蹲。十二鼓,伏,兴,仰视。十三鼓,合手,正揖。十四鼓,叩头,拜舞。十五鼓,躬身,受。终听三鼓。止。①

4.《定功之舞》

《定功之舞》舞谱,武舞,为文字谱,记录元代宫廷祭祀昊天上帝建立功业的乐舞。

《元史》载:

亚献、酌献武舞,定功之舞。黄钟宫一成。始听三鼓。一鼓,稍前,开手立。二鼓,合手,退后,按腰立。三鼓,相顾蹲。三鼓毕,间声作。一鼓,稍前,左右扬干戚。二鼓,退后,相顾蹲。三鼓,举左手,收。四鼓,举右手,收。五鼓,左右扬干戚,相向立。六鼓,复位,相顾蹲。七鼓,呈干戚。八鼓,复位,按腰立。九鼓,刺干戚。十鼓,复位,推左手,收。十一鼓,推右手,收。十二鼓,稍前,开手立。十三鼓,左右扬干戚。十四鼓,复位,按腰,相顾蹲。十五鼓,躬身,受。终听三鼓。止。

终献武舞,黄钟宫一成。始听三鼓。一鼓,稍前,开手立。二鼓,合手,退后,按腰立。三鼓,相顾蹲。三鼓毕,间声作。一鼓,稍前,左右扬干戚。二鼓,退后,高呈手。三鼓,复位,相顾蹲。四鼓,左右扬干戚,相向立。五鼓,复位,举左手,收。六鼓,举右手,收。七鼓,面向西,开手正蹲。八鼓,呈干戚。九鼓,复位,按腰立。十鼓,刺干戚。十一鼓,两两相向立。十二鼓,复位,左右扬干戚。十三鼓,退后,相顾蹲。十四鼓,三叩头,

① 宋濂,等.元史[M].长春:吉林人民出版社,1995:1072-1073.

拜舞。十五鼓,躬身,受。终听三鼓。止。①

5.《韶舞九成乐补》

《韶舞九成乐补》舞谱,文舞,为文字谱与图谱,是元代余载为韶舞编制的舞谱,记录了该乐舞的表演及过程(见图4-69至图4-97)。

《韶舞九成乐补》载:

古九磬之舞义曰:夫风气之被物,必有自然之声,亦必有自然之容。自然之声之感夫物,则凡为物者,皆有是声矣。自然之容之感夫物,则凡为物者,皆有是容矣。是故,古者圣人之乐,既有钟磬管弦之声,则必有手足舞蹈之容。声不徒声,必有所以声其声之原。容不徒容,必有所以容其容之本。则其宫商徵羽之入乎人耳者,足以流通精神。屈信揖让之接乎人目者,足以动荡血脉。仁以渐之,义以摩之,礼以节之,无非乐以和之之所极。教化其有不行于上,风俗其有不移于下矣乎。嗟夫,唐虞三代之乐,不可得而复见之矣。声容之本末,不可得而复考之矣。若然则今之可以义起者,其惟图书乎。夫图书者,天地自然之文。初非若古之所谓帝德望功云者,毅然可以颛于一代而不能行乎万事者,比也浊于前,所以拟之,于后悔之于背,所以颛之于今此天意也。臣愚不敏,请行以召陈,其义可乎。夫手舞之容象河之图。足蹈之容象洛之书。戴天圆而履地方也。舞不逾五播五行也。蹈不越九,历九州也。复缀则十,天包地阳统阴也。既瞻前,复顾后,正中则向,偏则背也。中正不倚,俯仰无怍也。左右迭为,屈信奇偶,相为生成也。舞左蹈左,舞右蹈右,图书相为经纬也。每缀跽戒而事,静极而动也。乱而皆坐,动极而静也。舞蹈皆作之。三行缀,亦达之三才之道也。行缀之间,左前则右后,右前则左后,旒缀而绳直也。其跽其坐,一小成也。其作其止,一大成也。其作也,稽首而后拜三。其止也,拜而后稽首三。敬以成始,敬以成其终也。②

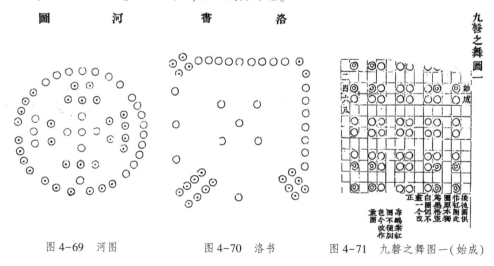

图4-69 河图　　图4-70 洛书　　图4-71 九磬之舞图一(始成)

① 宋濂,等.元史[M].长春:吉林人民出版社,1995:1073.
② 纪昀,等.影印文渊阁四库全书(第212册)[M].北京:北京出版社,2012:450.

图 4-72　九磬之舞图一
（再成）

图 4-73　九磬之舞图一
（三成）

图 4-74　九磬之舞图一
（四成）

图 4-75　九磬之舞图一
（五成）

图 4-76　九磬之舞图一
（六成）

图 4-77　九磬之舞图一
（七成）

图 4-78　九磬之舞图一
（八成）

图 4-79　九磬之舞图一
（九成）

图 4-80　九磬之舞图一
（复缀）

| 图 4-81 九磬之舞图二（始成） | 图 4-82 九磬之舞图二（再成） | 图 4-83 九磬之舞图二（三成） |

| 图 4-84 九磬之舞图二（四成） | 图 4-85 九磬之舞图二（五成） | 图 4-86 九磬之舞图二（六成） |

| 图 4-87 九磬之舞图二（七成） | 图 4-88 九磬之舞图二（八成） | 图 4-89 九磬之舞图二（九成） |

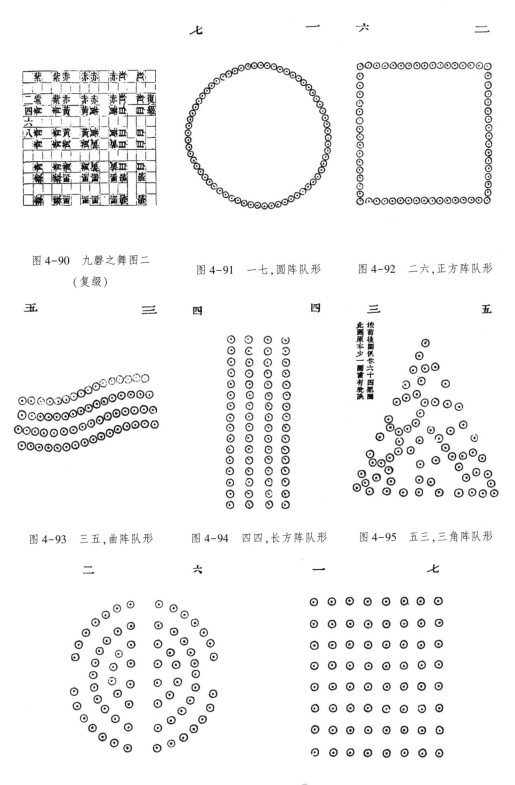

图 4-90　九磬之舞图二（复缀）

图 4-91　一七，圆阵队形

图 4-92　二六，正方阵队形

图 4-93　三五，曲阵队形

图 4-94　四四，长方阵队形

图 4-95　五三，三角阵队形

图 4-96　六二，两半圆形合成的圆阵队形　　图 4-97　七一，八行八列的正方阵队形

(六)明代舞谱

明代舞谱,以朱载堉舞谱与《文庙佾舞舞谱》为代表,是现存较为完整的舞谱,对舞谱的发展有着不可估量的价值与意义。

1.朱载堉舞谱

朱载堉编制的所有舞谱统称"朱载堉舞谱",收录于《乐律全书》。朱载堉舞谱记录了乐舞的表演及过程,其中附有队形图、乐器图等,图文并茂,生动传神。

(1)朱载堉《六代小舞谱》。《六代小舞谱》,为文字谱与图谱,是朱载堉参照周代六小舞创作的舞谱(图 4-98 至图 4-103)。"朱载堉认为,大舞小舞之别在于舞者人数多寡和舞者年龄的大小。《乐律全书·六代小舞谱序》载:'所谓小舞者,岂异于大舞哉?以其无佾数,独一人以舞故谓之小舞耳。或云年幼十三已上教之,至二十然后教以大夏等大舞。大舞支派,别立名号,以数年少者为小舞。'并认为六代舞之大、小舞均是同舞异名,可相互对应如下:'云门别名帗舞,咸池别名人舞,箫韶别名皇舞,大夏别名羽舞,大濩别名旄舞,大武别名干舞。'(《六代小舞谱》)但根据多种史籍综合考察,六舞与六小舞并非异名同舞,实为周代两种不同舞蹈。"①

图 4-98 云门别名帗舞

图 4-99 咸池别名人舞

图 4-100 大韶别名皇舞

图 4-101 大夏别名羽舞

图 4-102 大濩别名旄舞

图 4-103 大武别名干舞

① 王克芬,等.中国舞蹈大辞典[M].北京,文化艺术出版社,2010:87.

《六代小舞谱》中的六个舞蹈,每个舞蹈都有四势,以四势为纲。一是上转势,二是下转势,三是外转势,四是内转势。每一转均可分为转初、转半、转周、转过、转留、伏觌、仰瞻、回顾等八势。此处以《帗舞》为例(图4-104至图4-135)。

图4-104　上转转初势

图4-105　上转转半势

图4-106　上转转周势

图4-107　上转转过势

图4-108　上转转留势

图4-109　上转伏觌势

图4-110　上转仰瞻势

图4-111　上转回顾势

图4-112　下转转初势

图 4-113　下转转半势　　图 4-114　下转转周势　　图 4-115　下转转过势

图 4-116　下转转留势　　图 4-117　下转伏觇势　　图 4-118　下转仰瞻势

图 4-119　下转回顾势　　图 4-120　外转转初势　　图 4-121　外转转半势

图 4-122　外转转周势　　图 4-123　外转转过势　　图 4-124　外转转留势

图 4-125　外转伏觇势　　　图 4-126　外转仰瞻势　　　图 4-127　外转回顾势

图 4-128　内转转初势　　　图 4-129　内转转半势　　　图 4-130　内转转周势

图 4-131　内转转过势　　　图 4-132　内转转留势　　　图 4-133　内转伏觇势

图 4-134　内转仰瞻势　　　图 4-135　内转回顾势

(2)朱载堉《灵星小舞谱》。《灵星小舞谱》,为文字谱与图谱,是记录《灵星小舞》的舞谱。明代《灵星舞》是祭祀"灵星祠"中供奉的农神后稷、表现农耕的舞蹈。汉代《灵星舞》至明代已不存,朱载堉重新制谱、配乐,创作《灵星小舞》。

文献中有关于灵星祠与《灵星舞》的记载。如《后汉书》载:"汉兴八年,有言周兴而邑立后稷之祀,于是高帝令天下立灵星祠。言祠后稷而谓之灵星者,以后稷又配食星也。旧说,星谓天田星也。一曰,龙左角为天田官,主谷。祀用壬辰位祠之。壬为水,辰为龙,就其类也。牲用太牢,县邑令长侍祠。舞者用童男十六人,舞者象教田,初为芟除,次耕种、芸耨、驱爵及获刈,舂簸之形,象其功也。"①又如《影印文渊阁四库全书》载:"灵星雅乐,汉朝制作,舞象教田,耕种收获。击土鼓,吹苇龠,时人皆不识,呼为村田乐。乐器不须多,却宜从简便,止用钟一口,鼓一面,靴一柄,版一串,双管一两副,小曲七八遍。秋夜迎寒,春昼逆暑,祭蜡以息老物,祈年以御田祖。歌声有节,舞容有谱。童男十六人,两两相对舞。手持各执事,从头次第数。第一对教芟除,手执镰舞。第二对教开垦,手执镢舞。第三对教栽种,手执锹舞。第四对教耘耨,手执锄舞。第五对教驱爵,手执竿舞。第六对教收获,手执权舞。第七对教舂梯,手执连枷舞。第八对教簸扬,手执木坎舞。教田即毕,农事已成,讴歌舞蹈,答谢神明。(吹金字经)右绕一周,致语八句子,大禹圣人,谟训有云:德惟善政,政在养民。民惟邦本,本固邦宁。春祈田祖,秋报灵星。不同俗舞,是为雅对。斯可以与豳风并行,而不相悖。"②

在表演《灵星舞》时,童男十六人两人一组相对而舞,共有八对。第一对童男手执镰而舞,舞姿动作有上、下、外、内四转,每一转变换一个动作,分为转初、转半、转周、转过、转留、伏觐、仰瞻、回顾等八势,共计三十二势(图4-136至图4-168)。

图4-136 一对持镰势　　图4-137 上转转初势　　图4-138 上转转半势

① 范晔.后汉书[M].李贤,注.北京:中华书局,1965:3204.
② 纪昀,等.影印文渊阁四库全书(第214册)[M].北京:北京出版社,2012:480.

图 4-139　上转转周势

图 4-140　上转转过势

图 4-141　上转转留势

图 4-142　上转伏觑势

图 4-143　上转仰瞻势

图 4-144　上转回顾势

图 4-145　下转转初势

图 4-146　下转转半势

图 4-147　下转转周势

图 4-148　下转转过势

图 4-149　下转转留势

图 4-150　下转伏觑势

图 4-151　下转仰瞻势

图 4-152　下转回顾势

图 4-153　外转转初势

图 4-154　外转转半势

图 4-155　外转转周势

图 4-156　外转转过势

图 4-157　外转转留势

图 4-158　外转伏觑势

图 4-159　外转仰瞻势

图 4-160　外转回顾势

图 4-161　内转转初势

图 4-162　内转转半势

图 4-163　内转转周势

图 4-164　内转转过势

图 4-165　内转转留势

图 4-166　内转伏觊势

图 4-167　内转仰瞻势

图 4-168　内转回顾势

除以上介绍的第一对童男手执镰而舞的三十二势外，还有第二对童男手执锨而舞，第三对童男手执锹而舞，第四对童男手执锄而舞，第五对童男手执竿而舞，第六对童男手执权而舞，第七对童男手执耞而舞，第八对童男手执杴而舞，均为三十二势。其中每一对童男手执不同道具起舞时，所表演的动作均与第一对童男手执镰而舞相同。

按照《灵星小舞谱》对《灵星小舞》的记载，舞蹈中所使用的乐器有钟一口、鼓一面、靴鼓一柄、拍板一串、双管一支、单管一支（图 4-169 至图 4-174）。

图 4-169　钟

图 4-170　鼓

图 4-171　靴鼓

图 4-172 拍板

图 4-173 双管

图 4-174 单管

2.《文庙佾舞舞谱》

《文庙佾舞舞谱》,为文字谱与图谱,源于宋代文字谱《化成天下之舞》,每一幅佾舞图都有舞生、舞衣、舞器、舞容等内容,记录了孔子释奠礼中的舞蹈动作、方位与造型变化等,为全盛时期的清代文庙佾舞做了准备与铺垫(图 4-175 至 4-188)。

图 4-175　　　　　　　　图 4-176

图 4-177

图 4-178

图 4-179

图 4-180

图 4-181

图 4-182

图 4-183

图 4-184

图 4-185

图 4-186

图 4-187

图 4-188

(七)清代舞谱

清代舞谱在明代舞谱基础上形成,以祭天、祭地、祭谷、祭孔等舞谱为代表。舞谱主要由人物的静态造型图和动作衔接过程的文字叙述两部分组成,结构为三献礼,即初献、亚献与终献。

下面介绍四类六种清代舞谱,包括:祭天《圆丘坛舞谱》、祭地《方泽坛舞谱》、祭谷《祈谷坛舞谱》、祭孔《国学祭孔舞谱》《直省祭孔舞容》《曲阜孔庙舞谱》。

1.祭天《圆丘坛舞谱》

《圆丘坛舞谱》,文武舞,为文字谱与图谱,记录冬至时节祭天大典中的乐舞礼仪。结构为三献礼,即初献(武舞)、亚献(文舞)与终献(文舞)。

(1)《圆丘坛初献武舞谱》。

第一句唱词:玉帛肃陈兮明光。动作:左右两边人正立,干居左,戚居右。每唱一字变换一个动作,共变换七次。

第二句唱词:桂桨初酳兮信芳。动作:左右两边人正立,干居中,戚居右。每唱一字变换一个动作,共变换七次。

第三句唱词:臣心迪惠兮捧觞。动作:左右两边人正面,右足交于左,干正举,戚衡左手上。每唱一字变换一个动作,共变换七次。

第四句唱词:醴齐载德兮馨香。动作:左边人向西仰面,干平举,戚衡左手上,右边人向东仰面,干平举,戚衡左手上。每唱一字变换一个动作,共变换七次。

第五句唱词:灵慈征眷兮裔皇。动作:左边人向东身俯,右足稍前,干戚偏右;右边人向西身俯,左足稍前,干戚偏左。每唱一字变换一个动作,共变换七次。

第六句唱词:勤仰止兮斯徜徉。动作:左边人向东身微俯,右足交于左,干戚偏左;右边人向西身微俯,左足交于右,干戚偏右。每唱一字变换一个动作,共变换七次。

(2)《圆丘坛亚献文舞谱》。

第一句唱词:考钟拂舞兮再进瑶觞。动作:左右两边人正立,籥下垂,羽植。每唱一字变换一个动作,共变换九次。

第二句唱词:翼翼昭事兮次第肃将。动作:左边人正立,羽籥偏右,如十字;右边人正立,羽籥偏左,如十字。每唱一字变换一个动作,共变换九次。

第三句唱词:睟颜容与兮苍几辉煌。动作:左右两边人正面,身微蹲,籥衡腰上,羽植。每唱一字变换一个动作,共变换九次。

第四句唱词:穆穆居歆兮和气洋洋。动作:左边人身微向东,右足少前,两手微拱,羽籥如十字;右边人身微向西,左足少前,两手微拱,羽籥如十字。每唱一字变换一个动作,共变换九次。

第五句唱词:生民望泽兮仰睨玉房。动作:左右两边人正立,羽籥斜交。每唱一字变换一个动作,共变换九次。

第六句唱词:荣泉瑞露兮庆无疆。动作:左边人正面,身微向西,少蹲,两手推向西,羽籥植;右边人正面,身微向东,少蹲,两手推向东,羽籥植。每唱一字变换一个动作,共变换八次。

(3)《圆丘坛终献文舞谱》。

第一句唱词:终献兮玉斝清。动作:左右两边人正立,籥平举过肩,羽植。每唱一字变换一个动作,共变换六次。

第二句唱词:肃秬鬯兮荐和羹。动作:左右两边人正面,右足交于左,羽籥如十字。每唱一字变换一个动作,共变换七次。

第三句唱词:磬管锵锵兮祀孔明。动作:左右两边人身微向东,右足进前,羽倚肩,籥平指东。每唱一字变换八次。

第四句唱词:旨酒盈盈兮勿替思成。动作:左右两边人首微俯,羽籥斜交,右足交于左。每唱一字变换一个动作,共变换九次。

第五句唱词:明命顾諟兮福群生。动作:左右两边人正面,身微向东,籥下垂,羽倚

肩。每唱一字变换一个动作,共变换八次。

第六句唱词:八龙蜿蜒兮苞羽和鸣。动作:左边人东向,两手相茁,羽籥斜指东;右边人西向,两手相茁,羽籥斜指西。每唱一字变换一个动作,共变换九次。

2.祭地《方泽坛舞谱》

《方泽坛舞谱》,为文字谱与图谱,记录夏至时节祭地大典中的乐舞礼仪。结构为三献礼,即初献、亚献与终献。

(1)《方泽坛初献舞谱》。

第一句唱词:醴齐融冶兮信芳。动作:左右两边人正立,两手微拱,干正举,戚柄平衡左手上。每唱一字变换一个动作,共变换七次。

第二句唱词:博硕升庖兮鼎方。动作:左边人正立,身微向东,干戚偏右;右边人正立,身微向西,干戚偏左。每唱一字变换一个动作,共变换七次。

第三句唱词:清风穆穆兮休气翔。动作:左边人东向,左足虚立,干平举,戚衡左手上;右边人西向,右足虚立,干平举,戚衡左手上。每唱一字变换一个动作,共变换八次。

第四句唱词:神明和乐兮举初觞。动作:左右两边人正立,两手微拱,干正举,戚衡左手上。每唱一字变换一个动作,共变换八次。

第五句唱词:洽百礼兮禋祀。动作:左边人东向,两足并,干平举,戚衡左手上;右边人西向,两足并,干平举,戚衡左手上。每唱一字变换一个动作,共变换六次。

第六句唱词:馨九土兮丰穰。动作:左边人东向,左足少前虚立,干戚分举;右边人西向,右足少前虚立,干戚分举。每唱一字变换一个动作,共变换六次。

(2)《方泽坛亚献舞谱》。

第一句唱词:一茅三脊兮缩浆。动作:左边人正面,右足少前,羽籥斜倚肩;右边人正面,左足少前,羽籥斜倚肩。每唱一字变换一个动作,共变换七次。

第二句唱词:山罍云罍兮馨香。动作:左边人东向,籥衡斜羽植;右边人西向,籥衡斜羽植。每唱一字变换一个动作,共变换七次。

第三句唱词:介黍稷兮芳旨。动作:左边人身微向东,羽籥偏左如十字;右边人身微向西,羽籥偏右如十字。每唱一字变换一个动作,共变换六次。

第四句唱词:再涤牺尊兮敬将。动作:左边人向东身俯,右足进前趾向上,籥斜指下,羽植;右边人向西身俯,左足进前趾向上,籥斜指下,羽植。每唱一字变换一个动作,共变换六次。

第五句唱词:乐成八变兮缀兆。动作:左右两边人正立,籥斜举,羽植。每唱一字变换一个动作,共变换七次。

第六句唱词:俨皇祇兮悦康。动作:左右两边人正立,籥斜举,羽植。每唱一字变换一个动作,共变换六次。

(3)《方泽坛终献舞谱》。

第一句唱词:紫坛兮嘉气盈。动作:左边人东向,左足进前,籥衡斜,羽植。右边人西向,右足进前,籥衡斜,羽植。每唱一字变换一个动作,共变换六次。

第二句唱词:旨酒思柔兮和且平。动作:左右两边人正面,籥斜举,羽植。每唱一字变换一个动作,共变换八次。

第三句唱词:凛兹陟降兮心屏营。动作:左边人西向,两足并,羽籥如十字;右边人东向,两足并,羽籥如十字。每唱一字变换一个动作,共变换八次。

第四句唱词:礼成三献兮荐玉觥。动作:左边人身微向东,羽籥偏右如十字;右边人身微向西,羽籥偏左如十字。每唱一字变换一个动作,共变换八次。

第五句唱词:含宏光大兮德厚。动作:左边人西向,面微仰,羽籥斜举;右边人东向,面微仰,羽籥斜举。每唱一字变换一个动作,共变换七次。

第六句唱词:灵佑丕基兮永清。动作:左右两边人正立,籥植过肩,羽平额交如十字。每唱一字变换一个动作,共变换七次。

3.祭谷《祈谷坛舞谱》

《祈谷坛舞谱》,为文字谱与图谱,记录孟春时节祈谷大典中的乐舞礼仪。结构为三献礼,即初献、亚献与终献。

(1)《祈谷坛初献舞谱》。

第一句唱词:初献兮元酒盈。动作:左右两边人正立,干正举,戚衡左手上。每唱一字变换一个动作,共变换六次。

第二句唱词:致纯洁兮储精诚。动作:左边人东向,右足交于左,干平举,戚衡左手上;右边人西向,左足交于右,干平举,戚衡左手上。每唱一字变换一个动作,共变换七次。

第三句唱词:瑟黄流兮曡承。动作:左右两边人正立,干居左,戚居右。每唱一字变换一个动作,共变换四次。

第四句唱词:酌其中兮外清明。动作:左右两边人正立,两手微拱,干正举,戚平衡。每唱一字变换一个动作,共变换七次。

第五句唱词:俨对越兮维清。动作:左右两边人正立,干正举,戚衡左手上。每唱一字变换一个动作,共变换六次。

第六句唱词:帝歆假兮绥我思成。动作:左右两边人俯首,两足并,干正举,戚衡左手上。每唱一字变换一个动作,共变换九次。

(2)《祈谷坛亚献舞谱》。

第一句唱词:牺尊启兮告虔。动作:左右两边人正立,籥斜举,羽植。每唱一字变换一个动作,共变换六次。

第二句唱词:清酤既馨兮陈前。动作:左右两边人正立,羽籥如十字。每唱一字变换一个动作,共变换七次。

第三句唱词:礼再献兮祠筵。动作:左右两边人正立,羽籥斜交。每唱一字变换一个动作,共变换六次。

第四句唱词:光煜�兮非烟。动作:左边人蹲身偏左,右足微伸出,两手拱向左,羽籥如十字;右边人蹲身偏右,左足微伸出,两手拱向右,羽籥如十字。每唱一字变换一个动作,共变换六次。

第五句唱词:神悦怿兮僾然。动作:左右两边人正面,两手微拱,两足并,羽籥如十字。每唱一字变换一个动作,共变换六次。

第六句唱词:惠我嘉生兮大有年。动作:左边人向东身俯,起右足,籥衡斜,羽植;右边人向西身俯,起左足,籥衡斜,羽植。每唱一字变换一个动作,共变换八次。

(3)《祈谷坛终献舞谱》。

第一句唱词:终献兮奉明粢。动作:左边人身微向西,羽籥偏左如十字;右边人身微向东,羽籥偏右如十字。每唱一字变换一个动作,共变换六次。

第二句唱词:苾芬嘉肴兮清醴既酾。动作:左右两边人正立,籥植过肩,羽平额交如十字。每唱一字变换一个动作,共变换九次。

第三句唱词:神其衎兮锡祉。动作:左右两边人正立微俯,两手微拱,羽籥如十字。每唱一字变换一个动作,共变换六次。

第四句唱词:礼成于三兮陈词。动作:左右两边人正面,两足并,籥植过肩,羽平衡过额,交如十字。每唱一字变换一个动作,共变换七次。

第五句唱词:愿洒余沥兮沐羣黎。动作:左边人西向,两手伸出,羽籥并植;右边人东向,两手伸出,羽籥并植。每唱一字变换一个动作,共变换八次。

第六句唱词:臣拜手兮青墀。动作:左右两边人正立,两手微拱,羽籥如十字。每唱一字变换一个动作,共变换六次。

4.祭孔舞谱

清代祭孔舞谱主要由舞容、舞节、手持乐器动势及诗词文字四部分组成。

(1)《国学祭孔舞谱》,为文字谱,记录孔庙祭祀大典中的乐舞礼仪。国学,又称太学、国子监,历代皇帝或国学弟子在此举行祭孔大典。包括三献礼,即初献、亚献与终献。

康熙时期的《国学祭孔舞谱》中有八大舞容,包括:立之容、舞之容、首之容、身之容、手之容、步之容、足之容、腰之容;乾隆时期的《国学祭孔舞谱》中有八大舞容,包括:立之容、首之容、身之容、面之容、手之容、足之容、趾之容、向之容。

(2)《直省祭孔舞容》舞谱,为文字谱,记录祭孔大典中的乐舞礼仪。乐舞中有八大舞容,包括向之容、立之容、身之容、首之容、面之容、手之容、足之容、趾之容。

(3)《曲阜孔庙舞谱》,为文字谱,记录曲阜孔庙祭祀大典中的乐舞礼仪。乐舞第一成是初献《宣平》之舞,第二成是亚献《秩平》之舞,第三成是终献《叙平》之舞。

五、图画中的乐舞

图画中的乐舞,指前人绘制且遗存至今的与乐舞相关的图画。从古至今,人们处处都可以看到前人绘制在物体上的乐舞图画。这些乐舞图画内容丰富:有舞姿翩翩的舞人,有歌声优美的歌者,还有演奏乐器的乐工。乐舞图画形式多样而美观:舞者有以长袖表演的舞容,有以徒手表演的舞姿,有腾挪旋转的动态表演,有安详沉稳的静态表演;乐工有站立的演奏,有坐于地面的演奏;有独舞表演的情景,有歌、舞、乐同时表演的情景。另外,还有描绘贵族宴享歌舞生活场景的图画。歌舞与吹奏、弹奏伎人表演等画面,将贵族的宴享生活场景刻画得淋漓尽致。还有神兽手持乐器腾云而舞的形象。这些乐舞图画遗存,是后人学习与继承古代乐舞的珍贵史料,也是进一步研究和发展乐舞及乐舞文化的基础。

部分乐舞图画欣赏(图 4-189 至图 4-202):

(一)战国乐舞图画

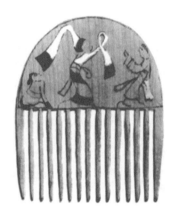

图 4-189 [战国]漆绘乐舞图木梳

(二)汉代乐舞图画

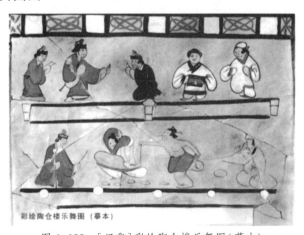

图 4-190 [汉代]彩绘陶仓楼乐舞图(摹本)

图 4-191　[汉代]黑地彩绘漆棺铎舞长袖舞图

(三)唐五代乐舞图画

图 4-192　[唐代]敦煌绢画,经变乐舞,观无量寿经变

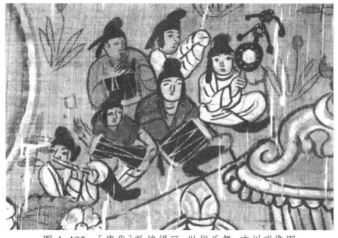

图 4-193　[唐代]敦煌绢画,世俗乐舞,凉州瑞像图

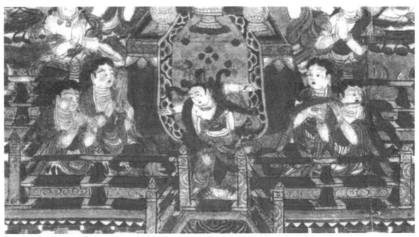

图 4-194　[五代]敦煌绢画,经变乐舞,观无量寿经变

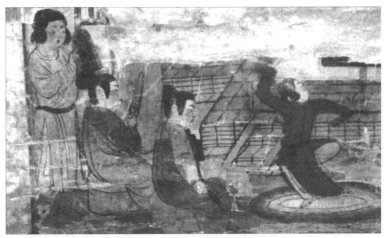

图 4-195　[五代]敦煌绢画,世俗乐舞

(四) 宋元乐舞图画

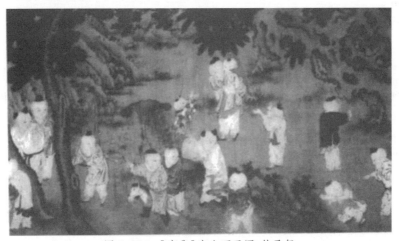

图 4-196　[宋代]宋人百子图,竹马舞

图4-197　[宋代]苏汉臣,婴戏图,跳魁星

图4-198　[元代]胜乐十六天女

(五)明清乐舞图画

图4-199　[明代]宪宗元宵行乐图(局部)

图4-200　[明代]太平乐事图册(局部)

图4-201　[清代]高跷秧歌图

图 4-202 ［清代］舞龙图

六、壁画中的乐舞

壁画中的乐舞,指古代先民们以矿物颜料、动物血等绘制在墙壁上且遗存至今的与舞蹈相关的图画。虽然古代遗留下来的乐舞壁画在数千年历史过程中已经有所风化与残损,但是在古代壁画遗址、古寺院与宅院等处保存下来的乐舞壁画不胜枚举,其中规模庞大、特点突出的敦煌莫高窟壁画最具代表性,这些壁画对研究乐舞的历史与发展有着积极的意义和价值。

部分乐舞壁画欣赏(图 4-203 至图 4-216):

(一)汉代乐舞壁画

图 4-203 ［东汉］乐舞百戏图

(二)魏晋南北朝乐舞壁画

图 4-204　[北魏]天宫伎乐,敦煌莫高窟 435 窟

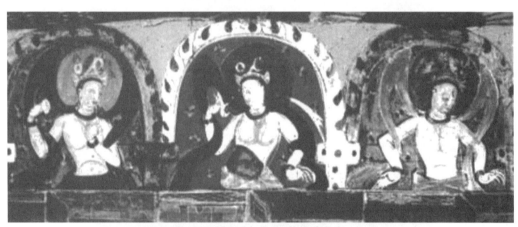

图 4-205　[西魏]天宫伎乐,敦煌莫高窟 288 窟

图 4-206　[北周]世俗乐舞,高山临摹,敦煌莫高窟 297 窟

(三)唐五代乐舞壁画

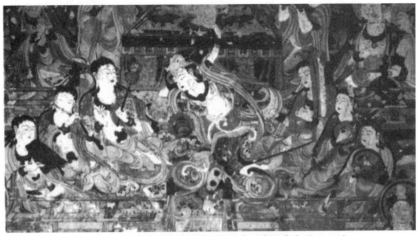

图4-207 [唐代]经变乐舞,琵琶舞,敦煌莫高窟112窟

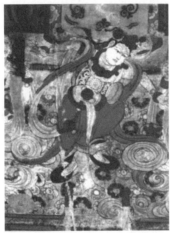

图4-208 [唐代]经变乐舞,鼓舞(局部),敦煌莫高窟108窟

图4-209 [唐代]带舞,敦煌莫高窟201窟

图4-210 [五代]经变乐舞,鼓与琵琶舞(局部),敦煌莫高窟98窟

图4-211 [五代]火宅喻童子乐舞,敦煌莫高窟61窟

(四)宋辽乐舞壁画

图4-212 [宋代]乐舞壁画

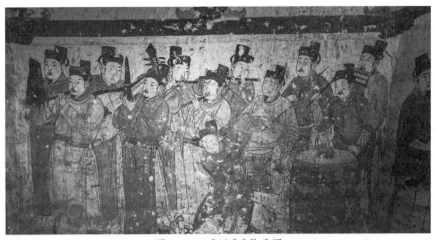

图 4-213 ［辽代］散乐图

（五）元明清乐舞壁画

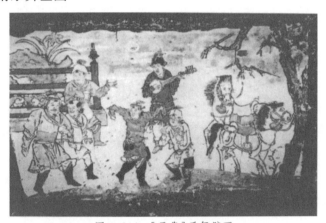

图 4-214 ［元代］乐舞壁画

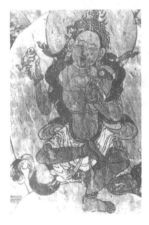

图 4-215 ［明代］伎乐图，
甘肃张掖马蹄寺石窟观音洞

图 4-216 ［清代］松下踏歌图，
云南省大理石巍山县

七、岩画中的乐舞

岩画包括刻与画两个方面。岩画中的乐舞,指古代先民以雕刻的方式或用矿物颜料、动物血等涂绘在岩石上且遗存至今的与乐舞相关的图画,涂绘的"笔触"有粗有细,岩画面幅有大有小。岩画记录了古代先民生活的各个方面,是当时人们生活的反映,也是人类伟大的创造。特别是与乐舞内容相关的画面,使原始乐舞研究有了更加直接的依据。岩画的内容十分丰富,有人物、动物、舞蹈、杂技、祭祀、交媾、狩猎、放牧、农耕、征战与图腾崇拜等画面。如《中国岩画发现史》载:"中国目前发现岩画的地区,东起大海之滨,西达昆仑山口,北至大兴安岭,南到左江沿岸,包括黑龙江、内蒙古、新疆、宁夏、甘肃、青海、山西、西藏、四川、贵川、云南、广西、广东、福建、江苏、台湾、香港、澳门等18个省区,100个以上的县旗。"①

目前在我国发现的岩画,大部分分布在边疆地区,其主要原因是:第一,这些地区山脉较多,便于绘制;第二,这些地区的山脉较为偏僻,人烟稀少,岩画易于保存。在这些岩画中,有许多与乐舞相关的内容,如内蒙古"乌兰察布的岩刻,以表现畜牧为主,见于画面的动物,有马、牛、羊、狗、骆驼等。……此外,在乌兰察布草原上,还发现有狩猎、放牧、舞蹈等表现人物活动的岩画"②。又如内蒙古"苏尼特岩刻的图形,记录了我国北方以狩猎游牧为生的古代民族所处的自然环境和生活情景。这中间有其他岩画点所罕见的草原鹰、长角鹿等;还有较多的画面描绘了胯下系有尾饰的人形,俗称长尾巴人,双手叉腰,作马步状,正在翩翩起舞。系尾饰的,还有放马的牧人和跳舞的巫师。这些都使我们可以在岩刻中看到当时的生活习惯和风土民情"③。

部分先秦乐舞岩画欣赏(图4-217至图4-223):

图4-217 舞蹈人物图,广西花山岩画

① 陈兆复.中国岩画发现史[M].上海:上海人民出版社,2009:73.
② 陈兆复.中国岩画发现史[M].上海:上海人民出版社,2009:92.
③ 石云子.苏尼特岩画[N].内蒙古日报,1988-5-28.

图4-218 盾牌舞,云南沧源岩画　　图4-219 双人舞,内蒙古乌兰察布岩刻

图4-220 长尾舞,内蒙古阴山岩刻　　图4-221 独舞者,狼山岩画

 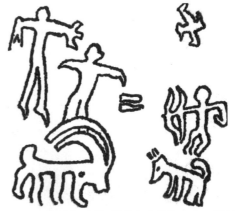

图4-222 圆圈舞,云南沧源岩画　　图4-223 狩猎舞蹈图,新疆皮山县昆仑山口岩刻画

八、雕塑中的乐舞

雕塑中的乐舞,指古代先民以玉、石、木头、泥土等物质为原料,通过手工雕、塑等工序创作且遗存至今的与乐舞相关的作品。这些乐舞雕塑作品中的一部分已在岁月的长河中消失,但仍有一部分经历了数千年岁月,遗存至今。虽然有许多作品已残损,但万幸的是仍保存了大量石雕与砖雕作品。雕塑包括雕与塑两个方面,雕,指雕刻的艺术作

品;塑,指用泥土等材料塑造的艺术作品。乐舞彩陶是雕塑的一部分,是人们在泥坯上绘制与乐舞相关的图案与纹饰,烧造制成的陶器。文献史料与考古实物表明,彩陶文化在中国已有数千年的发展历史,在不同时期呈现各具特色的文化类型和特征,其母体文化内容与形式一脉相承,是中华文明史上璀璨的明珠,也在世界民族文化史上熠熠生辉。例如,青海大通县上孙家寨出土的"舞蹈纹彩陶盆"等,是目前可以看到的中国乐舞实物的最初形态。这些乐舞作品对于研究原始时期乐舞产生及演变发展有着积极意义,对于乐器造型、舞容、服饰、风格等方面都有着重要的史料价值。

部分乐舞雕塑欣赏(图 4-224 至图 4-249):

(一)先秦乐舞雕塑

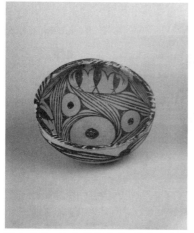 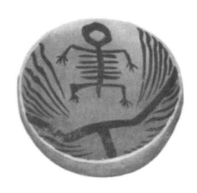

图 4-224　三人舞蹈纹盆,马家窑文化　　图 4-225　彩陶纹饰,甘肃马家窑文化半山类型

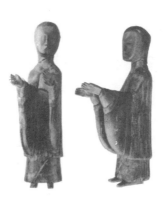

图 4-226　[战国]舞蹈俑(河南信阳楚墓出土)

(二)汉代乐舞雕塑

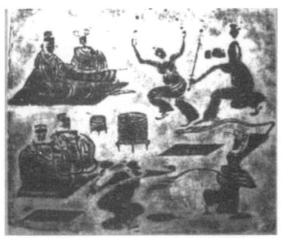

图 4-227　[汉代]观乐画像砖,出土于四川成都市郊,现藏于成都市博物馆

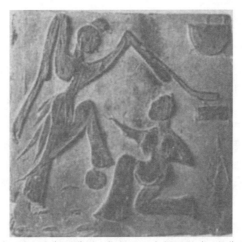

图 4-228　[东汉]七盘舞画像砖,出土于河南新野后岗,现藏于河南博物院

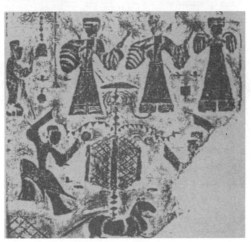

图 4-229　[东汉]乐舞画像砖,出土于湖北枝江姚家港,现藏于枝江市博物馆

（三）魏晋南北朝乐舞雕塑

图 4-230　[北魏]飞天伎乐,云冈石窟

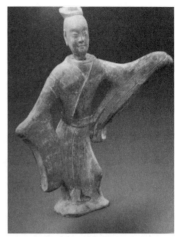

图 4-231　[北齐]陶帻巾舞蹈俑

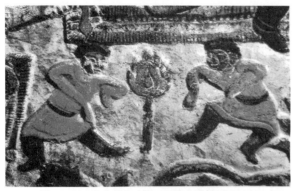

图 4-232　[北周]对舞,石榻浮雕,陕西西安

图 4-233　[南朝梁]伎乐,造像碑浮雕

图 4-234　[东魏]乐舞,河北磁县陶俑

(四) 隋唐五代乐舞雕塑

图 4-235　[隋代]女乐俑

图 4-236　[唐代]乐女坐俑

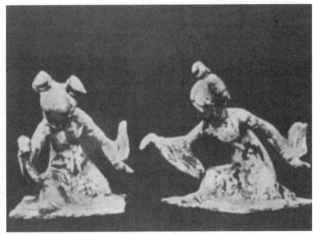

图 4-237　[唐代]女舞俑

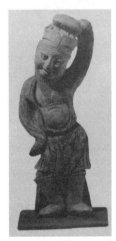

图 4-238　[五代]男舞俑，江苏江宁出土

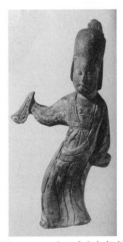

图 4-239　[五代]女舞俑

(五) 宋辽金乐舞雕塑

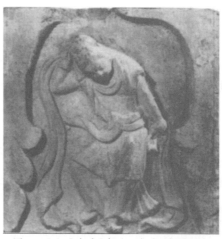

图 4-240 [宋代]舞人,砖雕,陕西西安

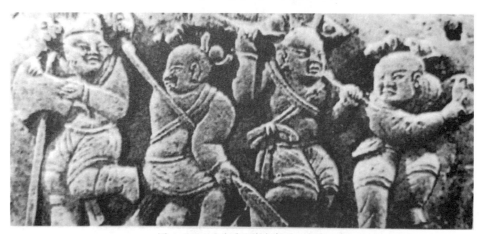

图 4-241 [金代]社火舞队,砖雕

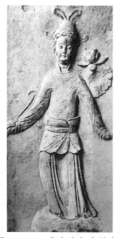

图 4-242 [南宋]采莲舞,
四川泸县石桥镇出土

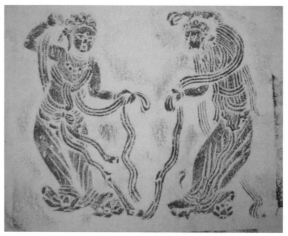

图 4-243 [辽代]舞伎人物,
辽宁朝阳县槐树洞石塔

(六)元明清乐舞雕塑

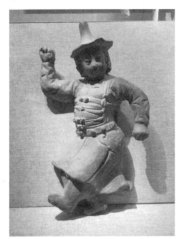

图 4-244 [元代]舞蹈雕砖俑

图 4-245 [元代]鼓舞雕砖俑

图 4-246 [明代]乐舞,石雕

图 4-247 [明代]苏州木雕舞人

图 4-248 [清代]舞人纹木雕屏风

图 4-249 [清代]木雕舞人

复习与思考题

1. 简述文献与乐舞文献的概念。
2. 学习与解读著作、辞赋与诗词中的乐舞内容。
3. 赏析与解读舞谱中的乐舞知识。
4. 简述乐舞图画、壁画、岩画与雕塑等遗存对乐舞理论研究的意义与价值。
5. 简述乐舞图画、壁画、岩画与雕塑等遗存对乐舞实践发展的意义与价值。

图片与舞谱、文字谱出处

一、舞谱中的乐舞

（一）先秦舞谱

《跳神舞蹈规程》，图4-1至图4-36：《中国民族民间舞蹈集成》编辑部.纳西族古代舞蹈和舞谱[M].北京：文化艺术出版社，1990.

《祭社舞图》，图4-37至图4-44：彭松，冯碧华.中国古代舞谱[M].北京：学苑出版社，2018.

（二）晋代舞谱

《禹步法》：葛洪.抱朴子[M].上海：上海书店出版社，1986.

（三）唐五代舞谱

《敦煌舞谱》，图4-45至图4-68：顾廷龙.续修四库全书·子部·艺术类（第1096册）[M].上海：上海古籍出版社，1996.

（四）宋代舞谱

《化成天下之舞》：脱脱，等.宋史[M].北京：中华书局，1985.

《威加四海之舞》：脱脱，等.宋史[M].北京：中华书局，1985.

《德寿宫舞谱》：周密.癸辛杂识[M].王根林，校点.上海：上海古籍出版社，2012.

（五）元代舞谱

《武定文绥之舞》《内平外成之舞》《崇德之舞》《定功之舞》：宋濂，等.元史[M].长春：吉林人民出版社，1995.

《韶舞九成乐补》：纪昀，等.影印文渊阁四库全书（第212册）[M].北京：北京出版社，2012.

《九磬之舞图》，图4-69至图4-97：余载，刘瑾.韶舞九成乐补[M].上海：商务印书馆，1936.

（六）明代舞谱

《六代小舞谱》《灵星小舞谱》，图4-98至图4-174：纪昀，等.影印文渊阁四库全书（第214册）[M].北京：北京出版社，2012.

《文庙佾舞舞谱》，图4-175至图4-188：四库全书存目丛书编纂委员会.四库全书存目丛书·史部（第76册）[M].济南：齐鲁书社，1996.

(七)清代舞谱

《圆丘坛舞谱》《方泽坛舞谱》《祈谷坛舞谱》：故宫博物院编.御制律吕正义上编下编续编·御制律吕正义后编补编(第一册)[M].海口：海南出版社,2000.

《国学祭孔舞谱》《直省祭扎舞谱》《曲阜孔庙舞谱》：江帆,艾春华.中国历代孔庙雅乐[M].北京：中国国际广播出版社,2001.

二、图画中的乐舞

(一)战国乐舞图画

图4-189：孙慧佳.图说中国舞蹈[M].长春：吉林人民出版社,2009.

(二)汉代乐舞图画

图4-190：孙慧佳.图说中国舞蹈[M].长春：吉林人民出版社,2009.

图4-191：黄迪杞,戴光品.中国漆器精华[M].福州：福建美术出版社,2003.

(三)唐五代乐舞图画

图4-192至图4-195：高德祥.敦煌古代乐舞[M].北京：人民音乐出版社,2008.

(四)宋元乐舞图画

图4-196,图4-197：孙慧佳.图说中国舞蹈[M].长春：吉林人民出版社,2009.

图4-198：冯双白,等.图说中国舞蹈史[M].杭州：浙江教育出版社,2001.

(五)明清乐舞图画

图4-199：现藏于中国国家博物馆。网络图源。

图4-200：现藏于台北故宫博物院。网络图源。

图4-201,图4-202：孙慧佳.图说中国舞蹈[M].长春：吉林人民出版社,2009.

三、壁画中的乐舞

(一)汉代乐舞壁画

图4-203：冯骥才,王振德.华夏五千年艺术不能不知道丛书·壁画集[M].天津：天津杨柳青画社,1993.

(二)魏晋南北朝乐舞壁画

图4-204至图4-206：高德祥.敦煌古代乐舞[M].北京：人民音乐出版社,2008.

(三)唐五代乐舞壁画

图4-207至图4-211：高德祥.敦煌古代乐舞[M].北京：人民音乐出版社,2008.

(四)宋辽乐舞壁画

图4-212：孙慧佳.图说中国舞蹈[M].长春：吉林人民出版社,2009.

图4-213：出土于河北张家口宣化区张世卿墓。网络图源。

（五）元明清乐舞壁画

图4-214：孙慧佳.图说中国舞蹈[M].长春：吉林人民出版社，2009.

图4-215：冯骥才，王振德.华夏五千年艺术不能不知道丛书·壁画集[M].天津：天津杨柳青画社，1993.

图4-216：网络图源。

四、岩画中的乐舞

图4-217：冯骥才，王振德.华夏五千年艺术不能不知道丛书·壁画集[M].天津：天津杨柳青画社，1993.

图4-218至图4-220：陈兆复.中国岩画发现史[M].上海：上海人民出版社，2009.

图4-221至图4-223：孙景琛，刘青弋.中国舞蹈通史——先秦卷[M].上海：上海音乐出版社，2010.

五、雕塑中的乐舞

（一）先秦乐舞雕塑

图4-224：朱勇年.中国西北彩陶[M].上海：上海古籍出版社，2007.

图4-225：郑为.中国彩陶艺术[M].上海：上海人民出版社，1985.

图4-226：河南省文化局文物工作队.河南信阳楚墓出土文物图录[M].郑州：河南人民出版社，1959.

（二）汉代乐舞雕塑

图4-227至图4-229：李国新.汉画像砖造型艺术[M].开封：河南大学出版社，2010.

（三）魏晋南北朝乐舞雕塑

图4-230：李治国.云冈图集[M].北京：文物出版社，2000.

图4-231：邯郸市文物研究所.邯郸古代雕塑精粹[M].北京：文物出版社，2007.

图4-232至图4-234：彭松，刘青弋.中国舞蹈通史：魏晋南北朝卷[M].上海：上海音乐出版社，2010.

（四）隋唐五代乐舞雕塑

图4-235至图4-237：史岩.中国雕塑史图录[M].上海：上海人民美术出版社，1983.

图4-238，图4-239：朗天咏，李浄.全彩中国雕塑艺术史[M].银川：宁夏人民出版社，2000.

（五）宋辽金乐舞雕塑

图4-240，图4-241：孙慧佳.图说中国舞蹈[M].长春：吉林人民出版社，2009.

图4-242：董锡玖，刘青弋.中国舞蹈通史：宋·辽·西夏·金·元卷[M].上海：上海音乐出版社，2010.

图4-243:宋晓珂.朝阳辽代画像石刻[M].北京:学苑出版社,2008.

(六)元明清乐舞雕塑

图4-244,图4-245:现藏于河南省博物院。

图4-246:孙慧佳.图说中国舞蹈[M].长春:吉林人民出版社,2009.

图4-247至图4-249:王克芬,刘青弋.中国舞蹈通史:明清卷[M].上海:上海音乐出版社,2010.

参考文献

[1] 宋原放.简明社会科学词典[M].上海:上海辞书出版社,1982.

[2] 宗白华.美学散步[M].上海:上海人民出版社,1981.

[3] 闻一多.闻一多全集[M].北京:生活·读书·新知三联书店,1982.

[4] 孙景琛.中国舞蹈史(先秦部分)[M].北京:文化艺术出版社,1983.

[5] 毛亨.毛诗传笺[M].北京:中华书局,2018.

[6] 托尔斯泰.艺术论[M].张昕畅,刘岩,赵雪予,译.北京:中国人民大学出版社,2005.

[7] 吕不韦.吕氏春秋[M].上海:上海古籍出版社,1989.

[8] 田青.中国古代音乐史话[M].上海:上海文艺出版社,1984.

[9] 李昉,等.太平御览[M].上海:上海古籍出版社,2008.

[10] 李昉,等.太平御览[M].北京:中华书局,1960.

[11] 毛晋.六十种曲[M].北京:中华书局,1958.

[12] 宋衷.世本两种[M].上海:商务印书馆,1937.

[13] 宋衷.世本八种[M].北京:国家图书馆出版社,2008.

[14] 韩非.韩非子[M].上海:上海古籍出版社,1989.

[15] 皇甫谧.帝王世纪辑存[M].北京:中华书局,1964.

[16] 管仲.管子[M].杭州:浙江人民出版社,1987.

[17] 司马迁.史记[M].上海:上海古籍出版社,2016.

[18] 司马迁.史记[M].北京:中华书局,1982.

[19] 戴圣.礼记[M].西安:西安交通大学出版社,2013.

[20] 孙希旦.礼记集解[M].北京:中华书局,1989.

[21] 赵在翰.七纬(附论语谶)[M].北京:中华书局,2012.

[22] 应劭.风俗通义[M].上海:上海古籍出版社,1990.

[23] 杜佑.通典[M].北京:中华书局,2016.

[24] 刘蓝.二十五史音乐志[M].昆明:云南大学出版社,2009.

[25] 佚名.山海经[M].上海:上海古籍出版社,1989.

[26] 罗泌.路史[M].北京:中华书局,1985.

[27] 陈梦雷.钦定古今图书集成[M].上海:中华书局,1934.

[28] 王嘉.拾遗记[M].北京:中华书局,1981.

[29] 张以慰.中国古代音乐舞蹈史话[M].郑州:大象出版社,1997.

[30] 许慎.说文解字[M].上海:上海古籍出版社,2007.

[31] 董每戡.说剧[M].北京:人民文学出版社,1983.

[32] 金毓黻.渤海国志长编[M].辽阳:千华山馆,1934.

[33] 班固.汉书[M].北京:中华书局,1962.

[34] 欧阳修.新唐书[M].北京:中华书局,2000.

[35] 孔颖达.礼记正义[M].上海:上海古籍出版社,2008.

[36] 李贽.史纲评要[M].北京:中华书局,1974.

[37] 司马光.资治通鉴[M].北京:中华书局,1956.

[38] 司马光.资治通鉴[M].北京:北京燕山出版社,2009.

[39] 李焘.续资治通鉴长编[M].上海:上海古籍出版社,1986.

[40] 毕沅.续资治通鉴[M].北京:中华书局,1957.

[41] 左丘明.左传[M].上海:上海古籍出版社,2015.

[42] 郑玄,贾公彦.周礼注疏[M].上海:上海古籍出版社,1990.

[43] 孙诒让.周礼正义[M].北京:中华书局,2013.

[44] 姬旦.周礼[M].上海:商务印书馆,1919.

[45] 元稹.元稹集编年笺注[M].西安:三秦出版社,2002.

[46] 元结.元次山集[M].北京:中华书局,1960.

[47] 萧统.文选[M].西安:太白文艺出版社,2010.

[48] 子思.尚书[M].上海:商务印书馆,1919.

[49] 子思.礼记 尚书[M].北京:华龄出版社,2002.

[50] 姬旦.周礼[M].长沙:岳麓书社,1989.

[51] 王云五.尚书大传[M].上海:商务印书馆,1937.

[52] 皇甫谧.帝王世纪[M].上海:商务印书馆,1936.

[53] 墨翟.墨子[M].上海:上海古籍出版社,1989.

[54] 刘向.古列女传[M].上海:商务印书馆,1936.

[55] 桓宽.盐铁论[M].上海:上海人民出版社,1974.

[56] 夏鼐.中国文明的起源[M].北京:文物出版社,1985.

[57] 方玉润.诗经原始[M].北京:中华书局,1986.

[58] 孔丘.诗经[M].长春:吉林出版集团有限责任公司,2010.

[59] 陈寿.三国志[M].北京:中华书局,1982.

[60] 尸佼.尸子[M].上海:育文书局,1916.

[61] 刘向.新序·说苑[M].上海:上海古籍出版社,1990.

[62] 范晔.后汉书[M].北京:中华书局,1965.

[63] 阮籍.阮籍集[M].上海:上海古籍出版社,1978.

[64] 钱玄.三礼通论[M].南京:南京师范大学出版社,1996.

[65] 刘安.淮南子[M].上海:上海古籍出版社,2016.

[66] 傅山.傅山全书[M].太原:山西人民出版社,2016.

[67] 王鸣盛.蛾术编[M].北京:中华书局,2010.

[68] 王溥.唐会要[M].北京:中华书局,1960.

[69] 钟呈祥,张晶.艺术概览[M].北京:中国传媒大学出版社,2012.

[70] 左丘明.国语[M].上海:上海古籍出版社,2015.

[71] 列御寇.列子[M].北京:文学古籍刊行社,1956.

[72] 马端临.文献通考[M].北京:中华书局,2011.

[73] 葛洪.抱朴子[M].上海:上海书店出版社,1986.

[74] 魏徵.隋书[M].北京:中华书局,1973.

[75] 杨静亭.都门纪略[M].道光二十五年(1845年)刻本.

[76] 任昉.述异记[M].北京:中华书局,1919.

[77] 房玄龄,等.晋书[M].北京:中华书局,1974.

[78] 贾谊.贾谊集[M].上海:上海人民出版社,1976.

[79] 高承.事物纪原[M].北京:中华书局,1989.

[80] 徐文明,张英基.齐鲁古典戏曲全集[M].北京:中华书局,2011.

[81] 葛洪.西京杂记[M].西安:三秦出版社,2006.

[82] 郭茂倩.乐府诗集[M].北京:中华书局,1979.

[83] 刘向.楚辞[M].上海:上海古籍出版社,2015.

[84] 洪兴祖.楚辞补注[M].北京:中华书局,2006.

[85] 袁禾.中国古代舞蹈史教程[M].上海:上海音乐出版社,2004.

[86] 魏收.魏书[M].北京:中华书局,1974.

[87] 杨荫浏.中国古代音乐史稿[M].北京:人民音乐出版社,1981.

[88] 沈约.宋书[M].北京:中华书局,1974.

[89] 丁福保.历代诗话续编[M].北京:中华书局,2006.

[90] 何文焕.历代诗话[M].北京:中华书局,2004.

[91] 班固.白虎通义[M].上海:上海书店出版社,2012.

[92] 昭梿.啸亭续录[M].北京:中华书局,1980.

[93] 宗白华,林同华.宗白华全集[M].合肥:安徽教育出版社,1994.

[94] 杨衒之.洛阳伽蓝记[M].北京:中华书局,2012.

[95] 萧子显.南齐书[M].北京:中华书局,1972.

[96] 邓子勉.明词话全编[M].南京:凤凰出版社,2012.

[97] 刘昫,等.旧唐书[M].北京:中华书局,1975.

[98] 王奕清,等.钦定词谱[M].北京:中国书店,2010.

[99] 毛先舒.填词名解[M].抄本,1900.

[100] 范文澜,等.中国通史[M].北京:人民出版社,2004.

[101] 文廷式.文廷式集[M].北京:中华书局,2018.

[102] 吴历.吴渔山集笺注[M].北京:中华书局,2007.

[103] 陈旸.乐书[M].福州路儒学刻明修本影印,元至正七年(1347年).

[104] 中国艺术研究院音乐研究所《中国音乐词典》编辑部.中国音乐词典[M].北京:人民音乐出版社,1985.

[105] 沈括.梦溪笔谈[M].北京:中华书局,2015.

[106] 孟元老.东京梦华录[M].上海:上海古典文学出版社,1956.

[107] 姚思廉.陈书[M].北京:中华书局,1972.

[108] 沈曾植.海日楼札丛[M].上海:上海古籍出版社,2009.

[109] 徐坚.初学记[M].北京:中华书局,2004.

[110] 李延寿.北史[M].上海:汉语大词典出版社,2004.

[111] 王灼.碧鸡漫志[M].北京:中华书局,1991.

[112] 陆楫.古今说海[M].成都:巴蜀书社,1988.

[113] 脱脱,等.辽史[M].北京:中华书局,1974.

[114] 李林甫.唐六典[M].北京:中华书局,1992.

[115] 崔令钦.教坊记[M].北京:中华书局,2012.

[116] 辞海编辑委员会.辞海[M].上海:上海辞书出版社,1981.

[117] 任半塘.唐声诗[M].上海:上海古籍出版社,1982.

[118] 王国安.世界汉语教学百科辞典[M].上海:汉语大词典出版社,1990.

[119] 段安节.乐府杂录[M].北京:中华书局,2012.

[120] 蔡元放.东周列国志[M].上海:上海古籍出版社,1995.

[121] 裴铏.裴铏传奇[M].上海:上海古籍出版社,1980.

[122] 刘餗.隋唐嘉话[M].北京:中华书局,1979.

[123] 郑处诲,裴庭裕.明皇杂录[M].北京:中华书局,1994.

[124] 苏鹗.杜阳杂记[M].上海:上海进步书局,1912.

[125] 薛居正.旧五代史[M].北京:中华书局,2000.

[126] 任半塘.唐戏弄[M].上海:上海古籍出版社,1984.

[127] 张鷟.朝野佥载[M].上海:上海古籍出版社,2012.

[128] 轶名.宣和书谱[M].浙江:浙江人民美术出版社,2019.

[129] 脱脱,等.宋史[M].北京:中华书局,2000.

[130] 姚思廉.梁书[M].北京:中华书局,1973.

[131] 彭松,冯碧华.中国古代舞谱[M].北京:学苑出版社,2018.

[132] 吴自牧.梦粱录[M].杭州:浙江人民出版社,1984.

[133] 周密.武林旧事[M].北京:华雅士书店,2002.

[134] 张廷玉,等.明史[M].北京:中华书局,1974.

[135] 范成大.范石湖集[M].上海:上海古籍出版社,1981.

[136] 王国维.古剧角色考[M].上海:六艺书局,1932.

[137] 纪昀,等.影印文渊阁四库全书[M].北京:北京出版社,2012.

[138] 灌圃耐得翁.都城纪胜[M].上海:古典文学出版社,1956.

[139] 罗烨.醉翁谈录[M].上海:古典文学出版社,1957.

[140] 田汝成.西湖游览志余[M].上海:上海古籍出版社,1980.

[141] 陈彭年.宋本广韵[M].北京:北京市中国书店,1982.

[142] 李日华.六研斋笔记[M].上海:上海古籍出版社,1993.

[143] 祝穆.方舆胜览[M].北京:中华书局,2003.

[144] 宋濂.元史[M].北京:中华书局,2000.

[145] 陶宗仪.南村辍耕录[M].北京:文化艺术出版社,1998.

[146] 叶子奇.草木子[M].北京:中华书局,1959.

[147] 周亮工.书影[M].北京:中华书局,1958.

[148] 董锡玖.中国舞蹈史·宋辽金西夏元部分[M].北京:文化艺术出版社,1984.

[149] 纪兰慰,邱久荣.中国少数民族舞蹈史[M].北京:中央民族大学出版社,1998.

[150] 编委会.古本戏曲丛刊[M].北京:商务印书馆,1958.

[151] 王圻.续文献通考[M].明万历三十一年(1603年)刻本.

[152] 丁甲.武林掌故丛编[M].钱塘丁氏嘉惠堂刊,光绪九年(1883年).

[153] 赵尔巽.清史稿[M].北京:中华书局,1977.

[154] 田艺蘅.留青日札[M].上海:上海古籍出版社,1992.

[155] 编委会.丛书集成初编[M].北京:中华书局,1985.

[156] 沈德符.顾曲杂言[M].北京:中华书局,1985.

[157] 孟元老.西湖老人繁胜录[M].北京:中国商业出版社,1982.

[158] 李克.中华舞蹈志·江西卷[M].上海:学林出版社,2001.

[159] 钱贵成.江西艺术史[M].北京:文化艺术出版社,2008.

[160] 孙继南,周柱铨.中国音乐通史简编[M].济南:山东教育出版社,2012.

[161] 田可文.中国音乐通史[M].重庆:西南师范大学出版社,2018.

[162] 陈宏绪.寒夜录[M].上海:商务印书馆,1936.

[163] 编委会.辞源续编[M].上海:商务印书馆,1925.

[164] 徐元勇.中国古代音乐史研究备览[M].合肥:安徽文艺出版社,2015.

[165] 俞汝捷.中国古典文艺辞典[M].北京:中国青年出版社,2006.

[166] 钱古训,石擅萃.百夷传[M].北京:华文书局,1929.

[167] 杨慎.南诏野史[M].台北:成文出版社,1968.

[168] 编委会.中国地方志集成[M].南京:江苏古籍出版社,2002.

[169] 傅恒,等.钦定皇舆西域图志[M].武英殿刻本,乾隆四十七年(1782年).

[170] 潘之恒.潘之恒曲话[M].北京:中国戏剧出版社,1988.

[171] 张岱.陶庵梦忆[M].北京:中华书局,2007.

[172] 殷聘尹,王健.外冈志[M].上海:上海社会科学院出版社,2004.

[173] 黄元治.康熙大理府志[M].1934.

[174] 陈康祺.郎潜纪闻初笔[M].北京:中华书局,1984.

[175] 姚元之.竹叶亭杂记[M].北京:中华书局,1982.

[176] 乾隆官.清朝通典[M].杭州:浙江古籍出版社,1988.

[177] 福格.听雨丛谈[M].北京:中华书局,1984.

[178] 吴振棫,王涛.养吉斋丛录[M].杭州:浙江古籍出版社,1985.

[179] 张树英,周传家.中国全史·中国清代艺术史[M].北京:人民出版社,1994.

[180] 丁世良,赵放.中国地方志民俗资料汇编[M].北京:北京图书馆出版社,1989.

[181] 凌景埏,谢伯阳.全清散曲[M].济南:齐鲁书社,2006.

[182] 潘荣陛,富察敦崇.帝京岁时纪胜[M].北京:北京古籍出版社,1981.

[183] 高惠军,陈克.天后宫行会图校注[M].天津:天津古籍出版社,2017.

[184] 李家瑞.北平风俗类征[M].北京:北京出版社,2017.

[185] 隋少甫,王作楫.京都香会话春秋[M].北京:北京燕山出版社,2004.

[186] 王养濂,等.康熙宛平县志[M].北京:北京燕山出版社,2007.

[187] 中国大百科全书总编辑委员会.中国大百科全书(音乐 舞蹈)[M].北京:中国大百科全书出版社,1989.

[188] 齐森华,陈多,叶长海.中国曲学大辞典[M].杭州:浙江教育出版社,1997.

[189] 西谛.白雪遗音选[M].上海:开明书店,1928.

[190] 韦人,韦明铧.扬州清曲[M].上海:上海文艺出版社,1985.

[191] 王廷绍.霓裳续谱[M].上海:中华书局上海编辑所,1959.

[192] 胡度.胡度文丛[M].成都:四川文艺出版社,2011.

[193] 蒲泉,群明.明清民歌选[M].上海:古典文学出版社,1956.

[194] 普列汉诺夫.普列汉诺夫哲学著作选集[M].北京:生活·读书·新知三联书店,1962.

[195] 恩格斯.家庭、私有制和国家的起源[M].张仲实,译.北京:人民出版社,1954.

[196] 庾信.庾子山集注[M].北京:中华书局,1980.

[197] 胡朴安.中华全国风俗志[M].上海:上海科学技术文献出版社,2011.

[198] 阮元.十三经注疏[M].北京:中华书局,2009.

[199] 孔丘.论语[M].北京:宗教文化出版社,2001.

[200] 马克思.摩尔根《古代社会》一书摘要[M].中国科学院历史研究所翻译组,译.北京:人民出版社,1965.

[201] 摩尔根.古代社会[M].杨东莼,马雍,马巨,译.北京:中央编译出版社,2007.

[202] 王充.论衡[M].上海:上海人民出版社,1974.

[203] 李鸿章.畿辅通志[M].石家庄:河北人民出版社,1985.

[204] 李延寿.南史[M].北京:中华书局,1975.

[205] 嵇康.嵇康集校注[M].北京:中华书局,2016.

[206] 欧阳修.六一诗话[M].北京:中华书局,2014.

[207] 周密.齐东野语[M].上海:上海古籍出版社,2012.

[208] 欧阳修.归田录[M].北京:学苑音像出版社,2004.

[209] 叶梦得.石林燕语[M].北京:中华书局,1984.

[210] 范公偁.过庭录[M].北京:中华书局,2002.

[211] 马可波罗.马可波罗行纪[M].冯承钧,译.上海:上海书店出版社,2001.

[212] 刘侗.帝京景物略[M].明崇祯刻本.

[213] 贵州省文史研究馆.续黔南丛书[M].贵阳:贵州人民出版社,2014.

[214] 张映蛟.晃州厅志[M].台北:成文出版社有限公司,1936.

[215] 杨米人.清代北京竹枝词[M].北京:北京出版社,1962.

[216] 屈大均.广东新语[M].北京:中华书局,1985.

[217] 吴震方.岭南杂记[M].上海:商务印书馆,1936.

[218] 徐珂.清稗类钞[M].北京:中华书局,2010.

[219] 林晨.琴学六十年论文集[M].北京:文化艺术出版社,2011.

[220] 干宝.搜神记 唐宋传奇集[M].上海:上海古籍出版社,1998.

[221] 鲍照.鲍照集校注[M].北京:中华书局,2016.

[222] 允禄,等.皇朝礼器图式[M].扬州:广陵书社,2004.

[223] 刘义庆.世说新语选译[M].济南:齐鲁书社,1991.

[224] 蒲松龄.聊斋志异[M].长沙:岳麓书社,2007.

[225] 庄周.庄子[M].长沙:岳麓书社,2016.

[226] 荀况.荀子[M].上海:上海古籍出版社,2014.

[227] 佚名.道藏[M].北京:文物出版社,1988.

[228] 朱轼.大清律集解附例[M].北京:北京国家图书馆出版社,2015.

[229] 据吾子.笔梦叙[M].北京:人民文学出版社,1994.

[230] 周密.癸辛杂识[M].上海:上海古籍出版社,2012.

[231] 孔子,孟子.论语·孟子[M].北京:北京燕山出版社,2001.

[232] 王克芬,刘恩伯,徐尔充,冯双白.中国舞蹈大辞典[M].北京,文化艺术出版社,2010.

[233] 陈兆复.中国岩画发现史[M].上海:上海人民出版社,2009.

后 记

 中国古代乐舞艺术是中华民族文化艺术遗产的重要组成部分,是我们继承、发展乐舞艺术的基础。本书以中国古代乐舞与文献中的乐舞内容为主要研究对象,内容涉及古代历史、古代文学、古汉语、古代舞蹈、古乐曲、古乐器等方面的学科与知识,涵盖学科之广、史料之多、资料之繁杂不言而喻。然而,由于历史年代久远,许多古舞蹈、古乐曲、古乐器均已失传无考,可谓无法弥补之遗憾。作者对此方面的内容抱有极大兴趣,亦多有涉猎。经过多年的资料收集整理和废寝忘食的研究,如今终于完成本书的撰写。

 作者李永明、刘丽兰从事舞蹈表演、编导、教学与科研工作40多年,志在从历史与文献角度对中国古代乐舞文化的历史发展与特征进行较为系统的探究,并对相关乐舞内容进行分析与解读。我国古代文化深厚的底蕴,古代乐舞无穷的艺术魅力,使作者能潜心研究,不知疲惫。本书对我国博大浩瀚的乐舞文化及其文献内容与相关知识进行了梳理、分析和评析。希望此抛砖引玉之作,能够为艺术工作者,特别是音乐、舞蹈工作者提供我国乐舞及乐舞文献的相关知识与资料。

 本书引用了大量历史文献和其他学者的研究成果与观点,在此表示衷心感谢。陕西师范大学2018级硕士研究生贾迪蕊、2020级硕士研究生阎雨彤、2021级硕士研究生郭陈龙和孙树巍为本书的撰写提供了非常大的帮助,他们参与了资料的收集与整理等工作,付出了大量心血,在此表示衷心感谢!本书的出版还得到了西北大学出版社的潘登、张莹两位编辑的支持,在此一并表示感谢。

 在研究过程中,作者深感文献与乐舞知识的广博深邃。由于水平有限,本书尚存在不足之处,敬请读者提出宝贵意见,以便今后与同学、同行持续探讨研究,不断提高自己的理论与实践水平,对该书做出进一步修改和完善。

<div style="text-align:right">

著 者

2022年3月

</div>